色彩計畫

由 30 個經典主題打造獨特配色方案

戴孟宗　編著

全華圖書股份有限公司

FEATURES | 本書使用說明

1 主題顏色

嚴選完整、互斥與明
瞭易懂的 30 個實用
主題。

2 顏色資訊

依照四種配色方法,
選出代表該主題的圖
像,從中擷取出五種
色票。

3 配色案例

分析電影海報或設計品的配色,從經典學習配色。

4 設計案例

從四種配色方法的色票中,選出 2、3、4 色,組合成配色圖樣。

CONTENTS /

目錄

色光、視覺、色彩
系統與設計軟體的
顏色設定

|

變化細微的色彩要如何描述或溝通呢？

應該如何標註色彩資訊呢？

為了精確的對顏色設定或量測，

各式各樣的色彩系統因應而生，

影響顏色呈現的變因很多，

不同媒介或媒材對於顏色的定義或標準也有所差異，

尤其在數位環境中，

顯示設備的規格與能力進步快速，

如何訂定色彩資訊的標準與方法成為色彩發展重要的課題。

01

CHAPTER

1-1 | 色光的基本性質

　　陽光是由不同波長（即不同顏色）的光譜所構成，人眼所看見的顏色皆是色光，能夠被識別的色光種類，最早由牛頓於三稜鏡實驗中發現，日光經過三稜鏡折射後，發生色散現象，產生紅、橙、黃、綠、藍、靛、紫等色光。人眼可接收色光的波長範圍大約在 380 ～ 730 奈米之間，其中紅色色光的波長較長，藍色色光則波長較短，色光傳達至人眼視網膜的視神經細胞後，視網膜的錐狀細胞（Cones）可感應不同顏色，桿狀細胞（Rods）可以判斷明暗，進而產生色彩的感知，現代量化的色度測量與計算，都是基於眼睛對色光的感知而建立。

可見光的波長約在 380 ～ 730 奈米之間，不同波長代表不同的色光。

視網膜可辨識不同波長的色光，進而傳遞顏色的資訊。

　　基於色彩是人眼所接收的色光，光源對於物體顏色判斷影響很大，尤其對於印刷品更是關鍵，因此國際照明委員會（Commission Internationale deL'Eclairage, CIE）在 1964 年制定 4 種標準光源，分別為 D_{50}、D_{55}、D_{65} 與 D_{75}，其中 D_{65} 是經常使用的人工照明，較接近日光燈照射的效果；色溫較低的 D_{50} 則常被應用於包裝印刷產業。

物體分別在 D_{50} 與 D_{65} 光源照明下所呈現的顏色結果亦不同。

4 種標準光源比較

標準光源	色溫 (K)	相近光源	主要應用
D_{50}	5000	正午的直射日光	印刷、藝術品評價
D_{55}	5500	閃光燈泡	印刷、室內照明
D_{65}	6500	晴天平均日光	攝影、電腦顯示、電視
D_{75}	7500	偏藍日光	攝影、顯示器製造

9

牛頓的色彩理論中，不同的色光可以混合成新的色光，色光的強度愈高則顏色的飽和度愈高；不同比例的 RGB（Red, Green, Blue）三原色色光可以混合出各種顏色，電腦螢幕或手機就是「色光加色法」實際應用的範例。

　　相對於色光加色法，「顏料減色法」的三原色是 CMY（Cyan, Magenta, Yellow），不同比例的 CMY 可以形成不同的顏色，混合愈多的 CMY 顏料，則會形成黑灰色，亦即減低顏色的飽和度，故稱為減色法。顏料減色法常應用於油畫或水彩以及印刷產業，而減色法三原理若再加上黑色（K）更適合印刷上的應用，既節省油墨又乾燥快速。

RGB 色光和 CMY 顏料是產生顏色最重要的二種方法。

顯示器就是利用 RGB 三原色色光來產生不同的顏色。　　CMY 顏料減色原理是混合排列不同大小或數量的墨點來控制顏色。

　　RGB 或 CMYK 產生顏色的方式在不同的設備或流程上會得到不同的結果，這個特性稱為「設備依賴」（Device dependent），不同的螢幕或印表機會產生顏色上的差異，

因此 RGB 或 CMYK 控制的是顏色的強度而非最終的色彩結果，這是色差產生的根本原因，也是 RGB 或 CMYK 的本質。

　　國際照明委員會 CIE 基於人眼視網膜的錐狀細胞分別對於短、中和長波長的光感受特質，實驗調整不同比例三色色光混合比對單一種目標色光，這三種色光的比例稱為該顏色的三色刺激值，CIE 1931 色彩空間是以 X、Y 和 Z 三色刺激值來精確定義顏色，該色彩系統的主要特點是建立在眼睛視覺基礎上，並且以客觀的三刺激值為量化數據，因此所定義的顏色具有「設備獨立」（Device independent）的特質，表示色彩的定義是直接且絕對的，不受設備（如螢幕或印表機）特性的影響，XYZ 三刺激值與人眼對色光的判斷一致，為後續色彩系統的發展和顏色資訊的呈現與交換提供了有利基礎。

透過物體的反射光譜、光源和人眼對色光的反應所構成的數值可產生 CIE XYZ 的三色刺激值。

　　在 CIE 1931 xy 色度圖中，彩色馬蹄鐵形的外側曲線邊界描繪了人眼可見光的光譜軌跡，這些軌跡代表無法進一步分解的純色色光，即波長範圍在 380 ～ 730 奈米的色光，馬蹄鐵範圍所代表的是視覺的最大色域空間，也就是人眼所能看到的所有顏色，較不飽和的顏色則分布於馬蹄鐵形的內部。

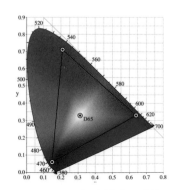

CIE 1931 xy 色度圖中，彩色馬蹄鐵形部份是眼睛可見色光的範圍，也是最大的色域空間；人眼對於色光的感知並非對稱的圓型，而是馬蹄鐵型的分布。

在 CIE1931 xy 色度圖上，任意兩點之間的顏色都可以由這兩點的顏色混合而成。同樣地，色度圖上任意三個點所圍成的區域內的顏色，均可由這三個點的色光混合而得。這強調了色度圖的概念，即所有可見顏色都是由不同程度的三種基本色光混合而成。

CIE 1976 L*a*b* 色彩系統建立在 CIE 1931 XYZ 的基礎上，與人眼視覺感知一致，能夠描述所有可見色光，具有色域空間的最大特點。此外，該色彩系統對於顏色的定義方式客觀獨立且均質等量，符合數學應用的理論和基礎。在 CIE 1976 L*a*b* 中，任意 2 點的直線距離即為色差 ΔE_{ab}，又常被表示為 ΔE_{76}，因為它是 1976 年制定的色差公式。

ΔE_{ab} 的數值大於 2 時，人眼能夠明顯判斷出顏色的差異，因此被視為重要的色差數據評估門檻。然而，ΔE_{76} 未能精確對應出人眼對色差的感知，於是在 2000 年時，CIE 對 ΔE_{76} 公式進行修訂，推出 ΔE_{00}（或 ΔE_{2000}），成為當今業界主流的色差公式，更精確地反映了人眼對色差的感知，提高了色差評估的準確性。

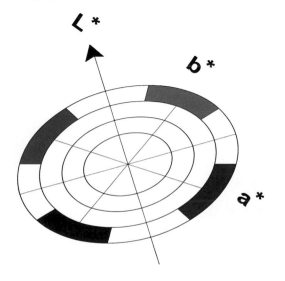

CIE1976 L*a*b* 色彩系統中紅與綠、黃與藍於色相相對的位置上，當 a* 為正值時表示偏紅的色相，a* 為負值時表示偏綠的色相；當 b* 為正值時表示偏黃的色相，b* 為負值時則表示偏藍的色相；L* 值表示明度。

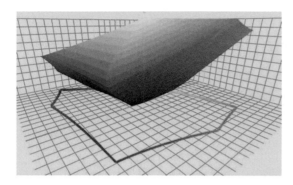

CIE L*a*b* 的色域大小等於眼睛視覺的色域範圍，色彩的定義以色相、明度和彩度規範，色彩空間內的變化是等量均質的，並且是客觀獨立的。

$$\Delta E_{ab} = \sqrt{(L_2^* - L_1^*)^2 + (a_2^* - a_1^*)^2 + (b_2^* - b_1^*)^2}$$

CIE 1976 色差公式 △E$_{ab}$（△E$_{76}$），即數學三度座標中 2 點的直線距離。

$$\Delta E_{00} = \sqrt{(\frac{\Delta L^1}{k_L S_L})^2 + (\frac{\Delta C^1}{k_C S_C})^2 + (\frac{\Delta H^1}{k_H S_H})^2 + \frac{\Delta C^1}{k_C S_C} \frac{\Delta H^1}{k_H S_H}}$$

由 △E$_{76}$ 修訂的 △E$_{00}$（△E$_{2000}$），則更為貼近人眼對於色差的感知，是目前業界最常用的色差計算公式。
公式來源：https://zh.wikipedia.org/zh-tw/%E9%A2%9C%E8%89%B2%E5%B7%AE%E5%BC%82#CIEDE2000

1-2 | 設計軟體的顏色設定

　　CIE 1976 L*a*b* 是設備獨立的色彩空間，而 RGB 或 CMYK 等設備依賴的顏色，需要將其數值銜接至絕對色彩空間，方可視為真正的色彩數據。轉換的方法涉及特定的程序，其中色彩描述檔 ICC Profile 就是將 RGB 或 CMYK 數據轉換到 CIE LAB 色彩空間的工具之一，是「一組用來對應色彩輸入、輸出或者某種色彩空間特性的數據集合」，由國際色彩協會（International Color Consortium）所制定，其中包含了

特定設備轉換至 CIE LAB 的方法，例如使用 sRGB Profile，就可以將特定 RGB 數據轉換為 sRGB 色彩空間的表示，以下以設計師常用的 Adobe 軟體為例。

Photoshop 中選取 CMYK 顏色時，所呈現的 CMYK 資訊是基於「使用中色域」的 CMYK 描述檔建立的，例如選擇 Japan Color 2001 Coated 這個色彩描述檔，CMYK 數據可透過 Japan Color 2001 Coated 轉換為 CIE LAB 數值。須注意的是，若更改「使用中色域」的 CMYK 描述檔，則會轉換成不同的 CIE LAB 數值。

在 Photoshop 中，完整的 RGB 圖像的色彩是由 RGB 資訊加上 ICC Profile 所定義，因此要保留嵌入的 ICC Profile，在存檔時記得嵌入 ICC Profile，否則空有 RGB 資訊是無法得知最終色彩資訊的，更無法轉換成 LAB 色彩資訊。

左圖為指定 sRGB Profile 的影像，右圖是更換成 ProPhoto RGB Profile 的結果，請注意此時 RGB 的資訊維持一致，但是 LAB 值卻不同，顏色實質上已不同，可知 LAB 才是真實的色彩數值，而 RGB 表徵上的數值在指定不同的 ICC Profile 時（已造成顏色變化），卻仍維持一樣的數值。

在 Adobe 的設計流程中，色彩該如何設定是許多使用者所困擾的問題，最核心且關鍵的莫過於色彩描述檔 ICC Profile 的設定，例如螢幕的色彩描述檔用於執行基於螢幕特性的色彩轉換對照方法。除了設備外，圖像或文件本身的色彩描述檔亦是另一個關鍵，因為會精準地定義色彩來源。

在 Adobe Creative Cloud 中，顏色首先體現在軟體工作環境的「顏色設定」中，「使用中色域」表示文件在 RGB 或 CMYK 色彩模式中所選擇的色彩類型，例如 RGB 選擇 sRGB 時，則檢色器所設定的色彩數值即是 sRGB 的顏色，若目標印刷在塗佈類銅版紙上，RGB 建議選「Adobe RGB」，而 CMYK 則建議載入「CGATS21_CRPC6.icc」，請注意在轉換選項中，色彩引擎選用「Adobe」(ACE)」，轉換方式選「絕對公制色度」，以確保產生精準的色彩轉換。

CGATS21_CRPC6.icc 色彩描述檔可以在國際色彩協會官網下載。

https://www.color.org/registry/CGATS21_CRPC6.xalter

「使用中色域」CMYK 載入「CGATS21_CRPC6.icc」，RGB 選擇「Adobe RGB」描述檔。

Photoshop 的檢色器中，輸入 CMYK 值後，所對應的 RGB 資訊即 Adobe RGB 的數據，但要特別留意，若之後變更「使用中色域」，必須重新開啟新文件並選擇對應的色彩模式，以及色彩轉換方式必須選「絕對公制色度」，才會產生正確的結果。

配色方法

色彩是產品設計的成功要素之一，
良好的配色不僅可以加強使用愉悅感，
也可以提升實用性、辨識度與附加價值，
色彩的表現更是設計品牌形象或個性風格的關鍵因素。

活用色彩與配色的心理感覺，
才能將抽象的概念或意義確實的傳達出去。

02

CHAPTER

2-1 | 色輪的種類

　　色彩種類繁多，是否有科學方法可以規範呈現？色輪是將主要色相依漸層型態所構成的圓形圖像，依色彩模式與應用媒體種類的差別，常見的色輪有 CMY 與 RGB 2 種，CMY色輪基於傳統顏色減色的概念而建立，常應用於顏料的混色或印刷輸出。

　　除了減色法外，色光的重要性不亞於顏料，色光三原色 RGB 為加色法，應用於數位環境，例如攝影、電視、手機等，常見的 RGB 色輪有幾種不同的版本。

RGB 色輪顏色的安排上符合色光與顏料間互補的原理，紅色 R 的對角是青色 C，綠色 G 的對角是洋紅 M，而藍色 B 的對角則是黃 Y。

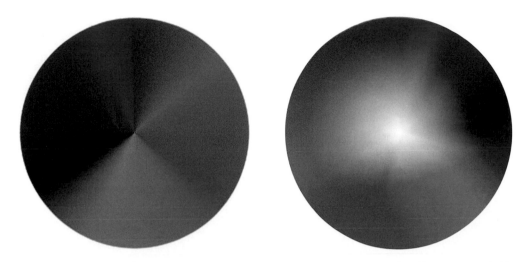

左邊是 RGB 色輪，又可稱為 HSV 色輪，右圖則是 Adobe 色輪，色相的安排皆與 RGB 色輪相似，但順序位置有所不同。

2-2 | 色彩調和方法

一、相近色調和 Analogous

透過選用色輪上相近的色相進行配色，能夠使顏色變化較為溫和，呈現出一種舒適平順的視覺感受。這種保守而內斂的配色方式中蘊含微妙的變化，相對於單一色調的配色方法而言，更能呈現出層次豐富的效果。這種配色方式不僅看起來安全，也極具觀賞性。尤其是透過色相在心理上的作用，相鄰色相能夠強化並輔助主題色彩，形成令人印象深刻的視覺效果。舉例而言，若欲表現出溫馨感覺的暖色調，可以選擇黃、橘和紅色。

大地色常常被採用於類比配色的搭配，給人一種親切且熟悉的感覺。例如，在描繪崇山峻嶺、森林或海洋等自然景色時，常使用類似的色調來呈現。北歐斯堪地那維亞的鄉村風格將大自然的元素融入居家生活，並採用類比的配色方法，這種風格更能夠使人感受到大自然的氛圍。

當相近色配色中所採用的色相變化不大時，配色效果與單色方法相似。同時，單色配色方法並非一定僅限於使用單一色相，因此在實際應用中，相近色和單色配色方法可以視為相似的設計手法。

相近色相的配色，顏色彼此之間具有連續性的感覺，調和程度特別高，視覺上也特別有層次。

北歐風格中的大地自然色彩呈現出質樸且自然的感覺，顏色變化不過於劇烈，營造出令人感到舒適且具有觀賞性的視覺效果。

二、三色群調和 Triad

選用三色群的色輪，以三角形配置三種不同的色彩，展現了活潑多元的特色。三色群調和經常使用 RGB 或是 CMY 三原色配色，形成高對比效果，與補色調和相似卻更豐富變化。但不同於補色方法，三元群的對比衝突感較小，色彩構成更為豐富活潑。

色輪的配色方法主要取決於顏色的數量與選擇，除了色相的選用外，明度與彩度也會改變顏色給人的感受，顏色間的組合還能產生新的氛圍。此外，人們對顏色的偏好與心理會隨著時空背景變化。在掌握基本的配色感知的同時，創新或獨特的做法變得尤為重要。

三元群配色方法提供一個高對比與活潑的視覺效果。

三、補色調和 Complementary

補色配色方法採用色輪上對角的顏色，產生強烈的視覺對比。以黃色和藍色的搭配為例，補色配色創造出引人注目且不穩定的感覺，特別吸引眼球。在補色的應用中，不一定要完全遵循色輪的規範。舉例而言，紅色在 RGB 色輪上的補色是青色，然而紅色搭綠色，或紅色配藍色，也可能產生補色的衝突感。這種衝突感有時會引起視覺疲勞，因此在一些情境中，例如書籍排版或居家設計，就不太適合使用補色配色。在追求活潑動感的場合，如運動賽事中，補色配色可以提高球員和觀眾的熱情。

黃紫色的搭配所產生強烈的反差，容易吸引注意。

紅綠補色能營造節慶歡樂的氛圍。

四、分割補色調和 Split-Complementary

分割補色調和方法採用了兩種色輪對角的相鄰補色，即將原本對應的補色「分割」成兩個相鄰的顏色。這種手法結合了補色調和的高反差效果，以及相似色調和的特點，透過將補色分割成相鄰的色彩，創造出更多情緒上的變化。整體配色結果的衝突感相對降低，給人的壓力也較小。

　　分割補色通常用於冷暖色彩的平衡調和,呈現一種相對溫和的補色調和效果。在實際應用中,分割補色調和相較於補色調和更容易操作,能夠突顯主題並創造適度的反差。以紅色的分割補色為例,可以選擇藍色和綠色,這樣的組合既能維持一定的對比度,又能在整體色彩中呈現和緩感覺。

分割補色的調和方法所使用的顏色變化豐富,富有衝突感卻不紊亂,
在這種衝突中,呈現微妙的冷暖調和感覺。

主題配色

色彩是產品設計的成功要素之一，
良好的配色不僅可以加強使用愉悅感，
也可以提升實用性、辨識度與附加價值，
色彩的表現更是設計品牌形象或個性風格的關鍵因素。

活用色彩與配色的心理感覺，
才能將抽象的概念或意義確實的傳達出去。

03

CHAPTER

配色風格主題 _____

　　30 個風格主題，這些風格之間具有周延、互斥且易懂的特性，並且快速的與使用者或閱聽人達成共鳴。

FRESHNESS　P.32
01.
新鮮

TECHNOLOGY　P.42
02.
科技

RETRO　P.52
03.
復古

CHEERFUL　P.62
04.
愉快

DEPRESSIVE　P.72
05.
憂鬱

CONSERVATION　P.82
06.
環保

COUNTRY　P.92
07.
鄉村

TENDERNESS　P.102
08.
溫柔

SEXY　P.112
09.
性感

INNOCENCE　P.122
10.
純真

MYSTERY　P.132
11.
神秘

TAIWANESE　P.142
12.
台灣

AMERICAN　P.152
13.
美式

ORIENTAL　P.162
14.
東方

LUXURY　P.172
15.
奢華

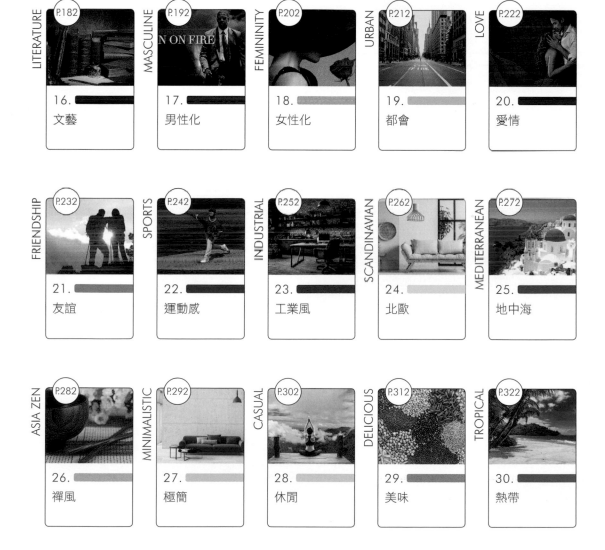

LITERATURE P.182

16.
文藝

MASCULINE P.192

17.
男性化

FEMININITY P.202

18.
女性化

URBAN P.212

19.
都會

LOVE P.222

20.
愛情

FRIENDSHIP P.232

21.
友誼

SPORTS P.242

22.
運動感

INDUSTRIAL P.252

23.
工業風

SCANDINAVIAN P.262

24.
北歐

MEDITERRANEAN P.272

25.
地中海

ASIA ZEN P.282

26.
禪風

MINIMALISTIC P.292

27.
極簡

CASUAL P.302

28.
休閒

DELICIOUS P.312

29.
美味

TROPICAL P.322

30.
熱帶

FRESHNESS

新
鮮

0 1

「新鮮」常被用來形容食物、
空氣、水,是主導人體健康的
關鍵,不僅表示實體鮮美,也
形容想法新奇。綠色和黃色是
典型的新鮮配色,也可以在設
計中加入能帶有新鮮象徵的顏
色,突顯點子的獨特性。

LAB 65 -32 50
CMYK 54 1 95 6
RGB 136 171 71

綠色，在自然界中是最常見的色彩之一，常伴隨著蔬菜、水果等農產品出現在我們的生活中，深深影響著我們對於新鮮的印象。這個清新和平的顏色給予人們眼睛舒適的感覺，並且在設計上與冷色系或暖色系都相當搭配。綠色在我們心中通常代表正面的涵義，高明度的綠色展現青春和活力；低明度的墨綠則帶有相對沉穩舒適的感覺。在不同的地區，綠色也有著更多元的象徵，比如墨西哥將其視為國家獨立和希望的象徵，而在愛爾蘭的「聖派翠克節」中，綠色則扮演著主角，代表基督教的信仰和新生的意味，成為愛爾蘭民族的象徵。

　　新鮮的水和空氣是人類生存的必備條件，雖然它們無色無味，但在我們的視覺經驗中，明度高、飽和度低的淺藍色總是與它們緊密相連，因此在新鮮的色彩意象中佔有一席之地，帶有冷凍新鮮的想像。

　　儘管綠色是新鮮的代表色，自然界中仍存在許多五顏六色的植物，如明亮鮮豔且常見的紅色和黃橙色，這些顏色能為新鮮這個詞增添更多元的色彩意象。總結來說，新鮮給人新穎、明朗的印象，當我們要表達其涵義時，在色彩調配上會選擇明度較高的顏色，藉此展現出新的願景。

1. 相近色配色 │ Analogous

LAB	62 -27 52
CMYK	48 1 100 16
RGB	134 161 60

LAB	32 -11 21
CMYK	49 20 91 67
RGB	72 81 47

LAB	80 -27 62
CMYK	34 0 89 0
RGB	185 210 84

LAB	82 -16 25
CMYK	27 0 48 0
RGB	193 211 157

LAB	53 -24 42
CMYK	49 1 98 33
RGB	112 136 58

2. 三色群配色 | Triad

	LAB	67 29 62
	CMYK	0 47 93 2
	RGB	207 140 56

	LAB	76 9 78
	CMYK	0 21 100 6
	RGB	215 178 41

	LAB	49 -24 46
	CMYK	46 0 100 41
	RGB	103 126 42

	LAB	40 54 48
	CMYK	0 94 100 20
	RGB	151 44 25

	LAB	74 -33 46
	CMYK	48 0 82 0
	RGB	157 196 99

3. 補色配色 | Complementary

LAB	67 -28 43
CMYK	50 2 83 6
RGB	144 175 88

LAB	51 49 45
CMYK	1 78 90 9
RGB	178 81 52

LAB	32 -14 27
CMYK	44 6 100 71
RGB	71 82 39

LAB	98 -2 4
CMYK	1 0 10 0
RGB	248 250 241

LAB	67 24 36
CMYK	3 44 62 6
RGB	198 144 101

4. 分割補色配色 | Split-Complementary

	LAB	69 -19 40
	CMYK	38 5 75 8
	RGB	159 176 98

	LAB	26 3 12
	CMYK	42 53 79 70
	RGB	70 62 48

	LAB	77 7 59
	CMYK	4 20 79 4
	RGB	213 182 84

	LAB	49 40 40
	CMYK	2 72 86 20
	RGB	163 86 55

	LAB	64 19 3
	CMYK	18 43 27 5
	RGB	176 141 149

CASE ANALYSIS
精選案例分析

L	60	R	123	C	56
A	-31	G	157	M	1
B	45	B	68	Y	95
				K	15

L	76	R	175	C	38
A	-24	G	197	M	0
B	51	B	95	Y	95
				K	0

L	45	R	84	C	66
A	-30	G	118	M	2
B	30	B	60	Y	96
				K	40

L	31	R	55	C	76
A	-25	G	84	M	5
B	17	B	51	Y	93
				K	64

L	75	R	176	C	32
A	-12	G	189	M	8
B	17	B	153	Y	45
				K	2

設計案例

1. 相近色

2. 三色群

3. 補色

4. 分割補色

COLOR PATTERN
配色圖樣

| 1. 相近色 | 2. 三色群 | 3. 補色 | 4. 分割補色 |

2 色

CMYK	34 0 89 0
RGB	185 210 84
CMYK	49 1 98 33
RGB	112 136 58

CMYK	0 47 93 2
RGB	207 140 56
CMYK	46 0 100 41
RGB	103 126 42

CMYK	50 2 83 6
RGB	144 175 88
CMYK	1 78 90 9
RGB	178 81 52

CMYK	38 5 75 8
RGB	159 176 98
CMYK	18 43 27 5
RGB	176 141 149

3 色

CMYK	34 0 89 0
RGB	185 210 84
CMYK	49 1 98 33
RGB	112 136 58
CMYK	49 20 91 67
RGB	72 81 47

CMYK	0 47 93 2
RGB	207 140 56
CMYK	46 0 100 41
RGB	103 126 42
CMYK	0 21 100 6
RGB	215 178 41

CMYK	50 2 83 6
RGB	144 175 88
CMYK	1 78 90 9
RGB	178 81 52
CMYK	44 6 100 71
RGB	71 82 39

CMYK	38 5 75 8
RGB	159 176 98
CMYK	18 43 27 5
RGB	176 141 149
CMYK	4 20 79 4
RGB	213 182 84

4 色

CMYK	34 0 89 0
RGB	185 210 84
CMYK	49 1 98 33
RGB	112 136 58
CMYK	49 20 91 67
RGB	72 81 47
CMYK	27 0 48 0
RGB	193 211 157

CMYK	0 47 93 2
RGB	207 140 56
CMYK	46 0 100 41
RGB	103 126 42
CMYK	0 21 100 6
RGB	215 178 41
CMYK	0 94 100 20
RGB	151 44 25

CMYK	50 2 83 6
RGB	144 175 88
CMYK	1 78 90 9
RGB	178 81 52
CMYK	44 6 100 71
RGB	71 82 39
CMYK	3 44 62 6
RGB	198 144 101

CMYK	38 5 75 8
RGB	159 176 98
CMYK	18 43 27 5
RGB	176 141 149
CMYK	4 20 79 4
RGB	213 182 84
CMYK	2 72 86 20
RGB	163 86 55

TECHNOLOGY

科技

02

———

科技是科學與技術二個字詞結
合而成，設計上常使用象徵知
性與智慧的藍色，輔以人文與
大地的白與鈷藍色，加上合適
的圖像與呈現手法，成為我們
詮釋科技風格的好角色。

LAB 43 -8 -11
CMYK 67 38 34 26
RGB 88 106 118

談到「科技」在人們心中的意象，大多會聯想到理性、進步、規則等，相較於感性的形容詞，具科技感意象的事物多半是以中性、冰冷的印象出現在生活中，故也自然的讓我們將科技感與冷色調相連結。

「藍色」可以說是冷色調中最具代表性的顏色，例如：天空與海洋等。在應用方面，不同明度的藍色有著不一樣的意象，淺藍色具有積極進取、跳躍的感受；深藍色則傳遞出安全、穩定的氛圍。因此需與大眾建立良好關係的金融業、科技業常常使用藍色作為企業的識別色，利用色彩暗示公司的可信與進步。

此外，藍色之所以會在潛移默化中成為大眾對科技的共同顏色意象，科幻電影扮演了不可或缺的角色。1982 年冷戰末期上映的經典科幻電影《銀翼殺手 Blade Runner》，大量使用藍色與黃色調場景，影響了藝術家對於科技題材的設計走向以及大眾對未來世界的想像。當時科幻電影較常見的紅、橙色也在此時逐漸被藍色所取代，同時象徵戰爭時代的結束。

1. 相近色配色 | Analogous

1. 相近色配色 | Analogous



1. 相近色配色 | Analogous

科技 TECHNOLOGY

1. 相近色配色 | Analogous

1. 相近色配色 | Analogous

2. 三色群配色 | Triad

LAB	39 13 -40	
CMYK	78 70 0 1	
RGB	83 87 154	

LAB	20 14 -27	
CMYK	91 96 0 48	
RGB	52 46 88	

LAB	33 39 -35	
CMYK	65 100 0 0	
RGB	100 52 130	

LAB	45 36 33	
CMYK	4 72 81 28	
RGB	148 80 57	

LAB	50 23 -25	
CMYK	46 62 2 4	
RGB	132 105 159	

3. 補色配色 | Complementary

LAB 11 12 -18
CMYK 91 100 0 76
RGB 38 30 56

LAB 54 54 56
CMYK 0 78 100 0
RGB 192 82 40

LAB 70 -38 2
CMYK 63 0 46 0
RGB 122 188 165

LAB 43 -18 -14
CMYK 77 26 33 28
RGB 74 110 123

LAB 23 38 15
CMYK 0 100 65 66
RGB 91 27 39

4. 分割補色配色 | Split-Complementary

	LAB	12 0 -6
	CMYK	90 70 41 91
	RGB	35 37 44

	LAB	38 -3 -14
	CMYK	70 48 31 30
	RGB	80 92 111

	LAB	52 24 39
	CMYK	5 53 82 26
	RGB	157 107 62

	LAB	31 17 22
	CMYK	15 65 85 61
	RGB	94 64 45

	LAB	80 3 26
	CMYK	10 16 45 1
	RGB	210 194 151

CASE ANALYSIS
精選案例分析

L	2	R	15	C	88	L	6	R	23	C	99	L	24	R	53	C	89	L	45	R	108	C	51	L	76	R	209	C	6
A	2	G	14	M	73	A	11	G	22	M	89	A	5	G	58	M	73	A	3	G	105	M	46	A	10	G	178	M	25
B	-7	B	27	Y	29	B	-25	B	25	Y	0	B	-24	B	92	Y	10	B	-2	B	109	Y	42	B	34	B	126	Y	55
				K	95					K	71					K	48					K	24					K	3

1. 相近色

2. 三色群

3. 補色

4. 分割補色

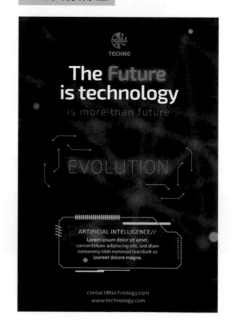

COLOR PATTERN
配色圖樣

1. 相近色　　**2. 三色群**　　**3. 補色**　　**4. 分割補色**

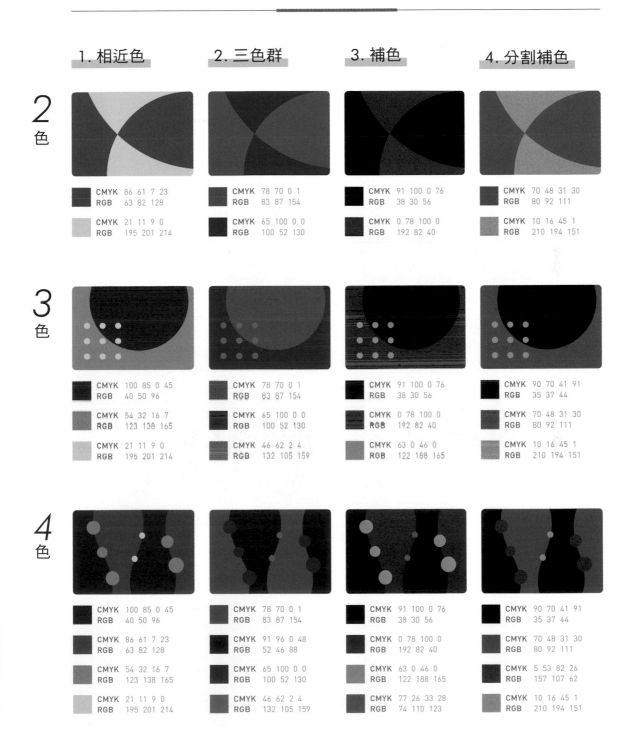

2 色

1.
CMYK 86 61 7 23
RGB 63 82 128

CMYK 21 11 9 0
RGB 195 201 214

2.
CMYK 78 70 0 1
RGB 83 87 154

CMYK 65 100 0 0
RGB 100 52 130

3.
CMYK 91 100 0 76
RGB 38 30 56

CMYK 0 78 100 0
RGB 192 82 40

4.
CMYK 70 48 31 30
RGB 80 92 111

CMYK 10 16 45 1
RGB 210 194 151

3 色

1.
CMYK 100 85 0 45
RGB 40 50 96

CMYK 54 32 16 7
RGB 123 138 165

CMYK 21 11 9 0
RGB 195 201 214

2.
CMYK 78 70 0 1
RGB 83 87 154

CMYK 65 100 0 0
RGB 100 52 130

CMYK 46 62 2 4
RGB 132 105 159

3.
CMYK 91 100 0 76
RGB 38 30 56

CMYK 0 78 100 0
RGB 192 82 40

CMYK 63 0 46 0
RGB 122 188 165

4.
CMYK 90 70 41 91
RGB 35 37 44

CMYK 70 48 31 30
RGB 80 92 111

CMYK 10 16 45 1
RGB 210 194 151

4 色

1.
CMYK 100 85 0 45
RGB 40 50 96

CMYK 86 61 7 23
RGB 63 82 128

CMYK 54 32 16 7
RGB 123 138 165

CMYK 21 11 9 0
RGB 195 201 214

2.
CMYK 78 70 0 1
RGB 83 87 154

CMYK 91 96 0 48
RGB 52 46 88

CMYK 65 100 0 0
RGB 100 52 130

CMYK 46 62 2 4
RGB 132 105 159

3.
CMYK 91 100 0 76
RGB 38 30 56

CMYK 0 78 100 0
RGB 192 82 40

CMYK 63 0 46 0
RGB 122 188 165

CMYK 77 26 33 28
RGB 74 110 123

4.
CMYK 90 70 41 91
RGB 35 37 44

CMYK 70 48 31 30
RGB 80 92 111

CMYK 5 53 82 26
RGB 157 107 62

CMYK 10 16 45 1
RGB 210 194 151

RETRO

復古

03

當現代年輕人追尋復古風格，泛黃相片、木製家具、古著常見的「黃、深棕、咖啡、深藍、墨綠」色調成為復古代表色，營造懷舊氛圍。在視覺設計中，低明度提供穩定感，冷色調或中性色增添層次。

在現代社會快速發展中，人們面臨著一系列無解問題，城市中的疏離感驅使一群年輕人尋找過去美好而單純的世界。這群年輕人以復古風格表達他們對現代社會的反感，穿著七八十年代的花襯衫，使用被數位科技取代的底片相機，騎著被法規淘汰的二行程機車。復古成為 Z 世代的共同語言，提供他們歸屬感。

從平面設計到影視產業，復古風格在各領域展現，並在配色上扮演著重要的角色。泛黃的相片、木造家具、皮革製品等常見的懷舊物品帶有特有的「黃色、深棕色」，成為復古意象的代表。這兩種顏色的運用使畫面兼具醒目和內斂之感。另外，Vintage 古著也是塑造復古風格的重要元素，咖啡色、深藍色、墨綠色成為代表復古的衣著顏色。

「復古」不僅是一種風格，更是充滿情感的意象。溫暖的色調通常能營造出復古氛圍，然而，適度加入冷色調或中性色可以豐富畫面層次。明度高的顏色吸引視線，而明度低的顏色則提供穩定感，達到畫面平衡。復古並不僅僅複製過去，而是結合現代美感重新詮釋，成為容納當代多元思想和被淡忘精神的載體。

1. 相近色配色 | Analogous

	LAB	31 14 22
	CMYK	17 61 86 62
	RGB	92 66 45

	LAB	48 19 28
	CMYK	13 52 72 32
	RGB	140 101 71

	LAB	42 10 21
	CMYK	25 48 71 42
	RGB	115 93 68

	LAB	59 4 23
	CMYK	24 31 59 19
	RGB	153 138 103

	LAB	17 4 9
	CMYK	41 63 83 86
	RGB	51 44 35

2. 三色群配色 | Triad

LAB	92 -4 24	
CMYK	3 0 34 0	
RGB	236 233 186	

LAB	51 1 11	
CMYK	38 36 53 24	
RGB	126 120 103	

LAB	75 -8 13	
CMYK	29 11 40 2	
RGB	179 187 160	

LAB	35 0 5	
CMYK	55 49 60 45	
RGB	85 83 76	

LAB	71 18 31	
CMYK	5 35 54 4	
RGB	202 159 119	

3. 補色配色 | Complementary

LAB	62 -6 7	
CMYK	40 24 43 10	
RGB	144 151 137	

LAB	46 -2 5	
CMYK	49 38 51 28	
RGB	108 109 101	

LAB	77 -8 8	
CMYK	28 10 33 1	
RGB	182 193 174	

LAB	28 1 4	
CMYK	59 55 64 58	
RGB	70 67 63	

LAB	43 35 24	
CMYK	7 73 68 31	
RGB	141 77 67	

4. 分割補色配色 | Split-Complementary

LAB	80 0 9	
CMYK	17 14 28 0	
RGB	201 197 181	

LAB	33 52 44	
CMYK	0 99 100 34	
RGB	130 27 17	

LAB	29 27 17	
CMYK	11 83 74 59	
RGB	97 53 48	

LAB	23 43 -56	
CMYK	90 100 0 5	
RGB	67 29 138	

LAB	15 18 -28	
CMYK	92 100 0 54	
RGB	45 34 78	

精選案例分析

L	92	R	235	C	4	L	20	R	56	C	67	L	54	R	113	C	58	L	70	R	167	C	32	L	58	R	181	C	4
A	-7	G	234	M	0	A	7	G	49	M	76	A	-8	G	133	M	30	A	-7	G	173	M	16	A	34	G	114	M	59
B	31	B	173	Y	42	B	-5	B	58	Y	44	B	-12	B	147	Y	27	B	13	B	147	Y	43	B	25	B	98	Y	55
				K	0					K	70					K	12					K	5					K	10

1. 相近色

2. 三色群

3. 補色

4. 分割補色

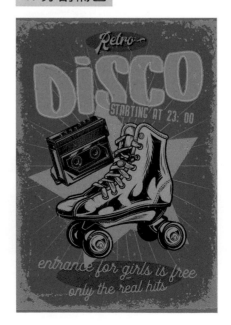

配色圖樣

1. 相近色	2. 三色群	3. 補色	4. 分割補色

2 色

CMYK 17 61 86 62	CMYK 29 11 40 2	CMYK 28 10 33 1	CMYK 0 99 100 34
RGB 92 66 45	RGB 179 187 160	RGB 182 193 174	RGB 130 27 17
CMYK 24 31 59 19	CMYK 5 35 54 4	CMYK 7 73 68 31	CMYK 90 100 0 5
RGB 153 138 103	RGB 202 159 119	RGB 141 77 67	RGB 67 29 138

3 色

CMYK 17 61 86 62	CMYK 29 11 40 2	CMYK 28 10 33 1	CMYK 0 99 100 34
RGB 92 66 45	RGB 179 187 160	RGB 182 193 174	RGB 130 27 17
CMYK 24 31 59 19	CMYK 5 35 54 4	CMYK 7 73 68 31	CMYK 90 100 0 5
RGB 153 138 103	RGB 202 159 119	RGB 141 77 67	RGB 67 29 138
CMYK 25 48 71 42	CMYK 3 0 34 0	CMYK 40 24 43 10	CMYK 17 14 28 0
RGB 115 93 68	RGB 236 233 186	RGB 144 151 137	RGB 201 197 181

4 色

CMYK 17 61 86 62	CMYK 29 11 40 2	CMYK 28 10 33 1	CMYK 0 99 100 34
RGB 92 66 45	RGB 179 187 160	RGB 182 193 174	RGB 130 27 17
CMYK 24 31 59 19	CMYK 5 35 54 4	CMYK 7 73 68 31	CMYK 90 100 0 5
RGB 153 138 103	RGB 202 159 119	RGB 141 77 67	RGB 67 29 138
CMYK 25 48 71 42	CMYK 3 0 34 0	CMYK 40 24 43 10	CMYK 17 14 28 0
RGB 115 93 68	RGB 236 233 186	RGB 144 151 137	RGB 201 197 181
CMYK 41 63 83 86	CMYK 38 36 53 24	CMYK 49 38 51 28	CMYK 92 100 0 54
RGB 51 44 35	RGB 126 120 103	RGB 108 109 101	RGB 45 34 78

CHEERFUL

愉快

O4.

愉快的色彩意象中，暖橘色最能傳達溫馨，象徵豐收飽滿，令人眼前一亮。橘色常伴隨愉悅、開朗、健康的正面詞彙。在設計中，與明亮的紅、黃搭配展現陽光溫暖，與高明度冷色形成對比，營造悠閒可愛氛圍，甚至與中性色搭配，突顯熱情中的典雅高貴氛圍。

LAB 73 12 54
CMYK 4 28 77 6
RGB 206 168 84

在外在真實世界的刺激和內在虛構世界的想像中，不同層度的愉快感迎面而來。這份幸福的源頭與大腦中的神經傳導物質息息相關：多巴胺、腦內啡、血清素等各自扮演著重要的角色。有些增加慾望，驅使我們超越現狀；有些能夠抑制疼痛，在黑暗中陪伴人們渡過難關；還有些則是情緒的調節者，使我們擺脫悲傷的困擾。這份愉悅就如同皮膚保護肉體一樣，為我們的心理狀態提供了防護傘。

談到愉快的色彩意象，最引人聯想的是充滿溫馨的暖色調，尤其是橘色，它代表豐收飽滿，給予人積極、活潑的印象。橘色總是與愉悅、開朗、健康等正面詞彙相伴。在設計中，橘色與紅色、黃色搭配能展現陽光般的溫暖，與一些明亮的冷色調形成對比，創造悠閒、可愛的氛圍，甚至能與中性色相得益彰，帶來典雅、高貴的氛圍。此外，橘色在宗教、政治領域中具有特殊的象徵意義，例如荷蘭王室的代表色，以及橘色在東方世界中的宗教象徵，為這種顏色增添了祥和、招福的意味。

雖然和上一篇談到的「復古」色彩意象相似，都以暖色調為基調，但與復古的多元意象相比，「愉快」更加集中在同一種感受上。因此，在配色上需要更謹慎，尤其是與冷色調的搭配。若選擇深藍、紫等明度低的冷色調與橘色搭配，容易顯得髒亂破舊，難以呈現出愉快的感覺，相對於復古風格的配色，可能不太適用。

1. 相近色配色 | Analogous

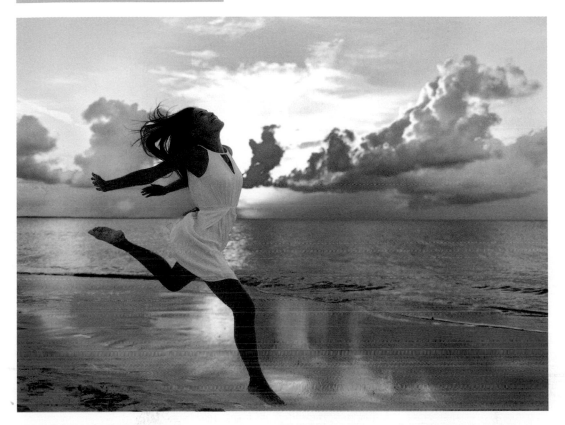

	LAB	91 4 8		LAB	69 15 11
	CMYK	0 5 16 0		CMYK	14 35 34 4
	RGB	237 225 213		RGB	188 157 148

	LAB	84 6 41		LAB	71 17 31
	CMYK	1 14 55 0		CMYK	6 35 54 5
	RGB	229 203 134		RGB	201 160 119

	LAB	41 22 18
	CMYK	18 63 64 38
	RGB	123 83 71

2. 三色群配色 | Triad

	LAB	90 -28 54
	CMYK	22 0 69 0
	RGB	210 240 125

	LAB	87 -11 86
	CMYK	8 0 98 0
	RGB	227 221 49

	LAB	39 -27 38
	CMYK	57 0 100 55
	RGB	76 103 35

	LAB	62 50 70
	CMYK	0 66 100 0
	RGB	214 107 27

	LAB	41 61 16
	CMYK	0 100 46 20
	RGB	157 33 75

3. 補色配色 | Complementary

LAB	82 5 55
CMYK	3 15 71 1
RGB	225 198 104

LAB	35 3 -24
CMYK	76 59 16 27
RGB	74 83 119

LAB	23 3 -1
CMYK	67 66 58 65
RGB	60 56 59

LAB	53 8 21
CMYK	24 39 61 25
RGB	141 120 92

LAB	81 4 10
CMYK	12 16 26 0
RGB	209 197 182

4. 分割補色配色 | Split-Complementary

	LAB	79 7 8
	CMYK	12 20 25 0
	RGB	206 189 180

	LAB	76 -2 -18
	CMYK	32 14 3 0
	RGB	174 188 218

	LAB	77 -10 38
	CMYK	23 7 63 3
	RGB	190 193 121

	LAB	62 29 2
	CMYK	12 52 23 5
	RGB	181 129 146

	LAB	59 17 30
	CMYK	11 42 64 17
	RGB	168 129 92

CASE ANALYSIS
精選案例分析

L	86	R	243	C	0	L	56	R	168	C	9		
A	8	G	207	M	11	A	27	G	114	M	54		
B	67	B	91	Y	79	B	24	B	95	Y	57		
				K	0					K	16		

L	83	R	208	C	14	L	74	R	193	C	15		
A	-1	G	206	M	10	A	1	G	179	M	18		
B	8	B	191	Y	24	B	34	B	121	Y	59		
				K	0					K	6		

L	24	R	61	C	60
A	0	G	60	M	56
B	5	B	53	Y	70
				K	69

1. 相近色

2. 三色群

3. 補色

4. 分割補色

COLOR PATTERN
配色圖樣

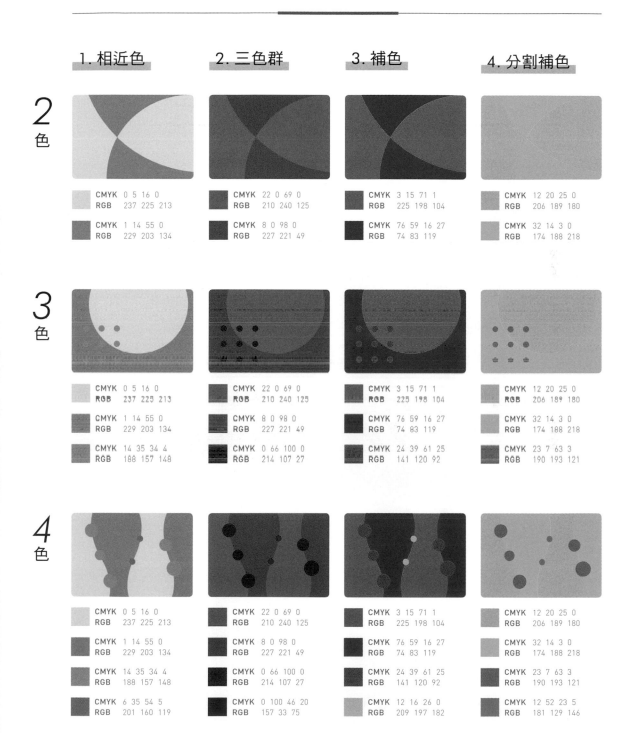

1. 相近色　　**2. 三色群**　　**3. 補色**　　**4. 分割補色**

2色

CMYK 0 5 16 0
RGB 237 225 213
CMYK 1 14 55 0
RGB 229 203 134

CMYK 22 0 69 0
RGB 210 240 125
CMYK 8 0 98 0
RGB 227 221 49

CMYK 3 15 71 1
RGB 225 198 104
CMYK 76 59 16 27
RGB 74 83 119

CMYK 12 20 25 0
RGB 206 189 180
CMYK 32 14 3 0
RGB 174 188 218

3色

CMYK 0 5 16 0
RGB 237 225 213
CMYK 1 14 55 0
RGB 229 203 134
CMYK 14 35 34 4
RGB 188 157 148

CMYK 22 0 69 0
RGB 210 240 125
CMYK 8 0 98 0
RGB 227 221 49
CMYK 0 66 100 0
RGB 214 107 27

CMYK 3 15 71 1
RGB 225 198 104
CMYK 76 59 16 27
RGB 74 83 119
CMYK 24 39 61 25
RGB 141 120 92

CMYK 12 20 25 0
RGB 206 189 180
CMYK 32 14 3 0
RGB 174 188 218
CMYK 23 7 63 3
RGB 190 193 121

4色

CMYK 0 5 16 0
RGB 237 225 213
CMYK 1 14 55 0
RGB 229 203 134
CMYK 14 35 34 4
RGB 188 157 148
CMYK 6 35 54 5
RGB 201 160 119

CMYK 22 0 69 0
RGB 210 240 125
CMYK 8 0 98 0
RGB 227 221 49
CMYK 0 66 100 0
RGB 214 107 27
CMYK 0 100 46 20
RGB 157 33 75

CMYK 3 15 71 1
RGB 225 198 104
CMYK 76 59 16 27
RGB 74 83 119
CMYK 24 39 61 25
RGB 141 120 92
CMYK 12 16 26 0
RGB 209 197 182

CMYK 12 20 25 0
RGB 206 189 180
CMYK 32 14 3 0
RGB 174 188 218
CMYK 23 7 63 3
RGB 190 193 121
CMYK 12 52 23 5
RGB 181 129 146

71

DEPRESSIVE

憂鬱

05

憂鬱配色主要以冷灰、深藍和
陰影色調為主，呈現內心低落、
冷漠感。深色彰顯絕望和孤獨，
缺乏亮色突顯心靈陰霾，散發
沉重、負面和無望情緒。

LAB 48 -5 -3
CMYK 56 36 41 21
RGB 107 116 118

當多巴胺分泌失衡時，憂鬱就像壓抑已久的惡魔從腦門中湧出，似乎也是生物體的宿命。這種情緒常伴隨著許多關鍵詞出現在生活中，例如孤獨、疏離、憤恨、鬱悶、死亡等。

有時，憂鬱彷彿是一種難以擺脫的莫比烏斯帶，不斷循環的迴圈最終將人引入一個失去色彩的世界。這裡沒有抑鬱的藍色，也沒有高昂的紅色，只剩下無盡的黑與白。黑色往往帶來絕望和死亡的意象，存在於憂鬱最深處，相較於藍色的意象，黑色帶來更平靜的憂鬱。白色雖然具有莊嚴和神聖的意象，但絕對的蒼白會引起疏離和病態的聯想。

提到憂鬱的色彩意象，不能不提到藍色。從中世紀就有的「Blue Monday」，到當代電影中常見的藍色調，藍色是一種穩定的顏色，但在這穩定中卻帶有空虛和無盡無力感。深藍色更能讓某些人感受到強大的壓迫感。冷色調的藍色相對於暖色系更為封閉，在畫作、海報和影像中經常能勾勒出憂鬱的氛圍。此外，藍色還有許多哀傷的故事，例如一戰前西方世界將藍色視為女孩的顏色，因此同性戀的男性被視為「藍色的」。因此，藍色在某種層面上與同性戀議題聯繫在一起，如電影《藍色大門》、《藍宇》、《Blue is the Warmest Color》等，賦予藍色特殊的象徵意義。

從一開始沉重的藍色，到最孤獨平靜的黑與白，我們可以看到藝術家通常選擇冷冽甚至去掉飽和度的中性色來呈現憂鬱。經過適當的圖形編排，這些色彩在情緒中顯得豐富而層次分明。

1. 相近色配色 | Analogous

LAB 38 3 -17 CMYK 68 55 25 27 RGB 85 89 115	LAB 19 2 -8 CMYK 80 70 40 72 RGB 49 49 60
LAB 28 3 -13 CMYK 74 64 32 47 RGB 65 67 86	LAB 51 3 -12 CMYK 52 42 25 13 RGB 119 119 140
LAB 7 1 -4 CMYK 88 74 44 98 RGB 28 28 32	

2. 三色群配色 | Triad

LAB 2 0 0		**LAB** 42 30 29
CMYK 84 75 61 100		**CMYK** 7 69 79 36
RGB 16 16 16		**RGB** 134 79 57
LAB 60 -1 -7		**LAB** 50 3 4
CMYK 44 31 27 8		**CMYK** 42 40 45 22
RGB 139 144 155		**RGB** 123 116 112
LAB 33 1 6		
CMYK 54 51 63 50		
RGB 82 78 70		

3. 補色配色 ｜ Complementary

 LAB 12 2 -10
CMYK 93 74 21 88
RGB 35 36 48

 LAB 21 1 -11
CMYK 82 67 34 66
RGB 50 54 68

 LAB 32 -2 -15
CMYK 76 54 30 41
RGB 68 78 98

 LAB 34 8 1
CMYK 51 60 51 43
RGB 89 77 80

 LAB 52 15 11
CMYK 25 48 47 20
RGB 142 114 106

4. 分割補色配色 | Split-Complementary

LAB	25 34 24
CMYK	0 100 96 63
RGB	94 37 31

LAB	72 7 12
CMYK	18 26 36 3
RGB	188 170 154

LAB	12 23 14
CMYK	0 100 77 85
RGB	56 22 19

LAB	39 7 12
CMYK	38 50 63 42
RGB	103 88 75

LAB	15 0 -3
CMYK	80 69 56 84
RGB	41 42 46

L	10	R	39	C	55	L	52	R	97	C	69	L	33	R	65	C	85	L	35	R	80	C	66	L	74	R	158	C	43
A	7	G	30	M	86	A	-10	G	129	M	31	A	5	G	78	M	67	A	-1	G	84	M	52	A	-13	G	188	M	7
B	1	B	32	Y	51	B	-25	B	164	Y	14	B	-33	B	127	Y	5	B	-6	B	92	Y	44	B	-12	B	202	Y	16
				K	97					K	10					K	21					K	38					K	0

設計案例

1. 相近色

2. 三色群

3. 補色

4. 分割補色

COLOR PATTERN
配色圖樣

1. 相近色	2. 三色群	3. 補色	4. 分割補色

2色

CMYK 68 55 25 27
RGB 85 89 115

CMYK 74 64 32 47
RGB 65 67 86

CMYK 44 31 27 8
RGB 139 144 155

CMYK 7 69 79 36
RGB 134 79 57

CMYK 76 54 30 41
RGB 68 78 98

CMYK 51 60 51 43
RGB 89 77 80

CMYK 0 100 77 85
RGB 56 22 19

CMYK 80 69 56 84
RGB 41 42 46

3色

CMYK 68 55 25 27
RGB 85 89 115

CMYK 74 64 32 47
RGB 65 67 86

CMYK 88 74 44 98
RGB 28 28 32

CMYK 44 31 27 8
RGB 139 144 155

CMYK 7 69 79 36
RGB 134 79 57

CMYK 54 51 63 50
RGB 82 78 70

CMYK 76 54 30 41
RGB 68 78 98

CMYK 51 60 51 43
RGB 89 77 80

CMYK 82 67 34 66
RGB 50 54 68

CMYK 0 100 77 85
RGB 56 22 19

CMYK 80 69 56 84
RGB 41 42 46

CMYK 0 100 96 63
RGB 94 37 31

4色

CMYK 68 55 25 27
RGB 85 89 115

CMYK 74 64 32 47
RGB 65 67 86

CMYK 88 74 44 98
RGB 28 28 32

CMYK 80 70 40 72
RGB 49 49 60

CMYK 44 31 27 8
RGB 139 144 155

CMYK 7 69 79 36
RGB 134 79 57

CMYK 54 51 63 50
RGB 82 78 70

CMYK 42 40 45 22
RGB 123 116 112

CMYK 76 54 30 41
RGB 68 78 98

CMYK 51 60 51 43
RGB 89 77 80

CMYK 82 67 34 66
RGB 50 54 68

CMYK 25 48 47 20
RGB 142 114 106

CMYK 0 100 77 85
RGB 56 22 19

CMYK 80 69 56 84
RGB 41 42 46

CMYK 0 100 96 63
RGB 94 37 31

CMYK 38 50 63 42
RGB 103 88 75

CONSERVATION

環保

06

「地球能滿足人類的需要、但滿足不了人類的貪婪。」氣候變遷、生態汙染等等發生在地球上的悲歌大多來自於人類的貪婪，而這些問題已經威脅到社會的生活福祉，於是我們不得不開始協調與地球的生存關係，環境保護成為地球公民們都需擁有的概念。

提倡環保是一場持續進行的公民運動，各種宣揚這個理念的文宣品和廣告看板隨處可見。在這些圖文資訊中，文字和圖片固然重要，然而，顏色的選擇卻決定了我們能否在第一眼就引起對這些資訊的關注。當我們將顏色與環保聯想在一起時，綠色無疑是我們首先想到的顏色。綠色不僅代表清新、和平，正如先前所提到的，對於環保議題，綠色常常象徵著大地的繁茂和生機勃勃，同時也隱含著植被的成長和復甦。環保組織通常選擇綠色作為標誌色，一方面透過舒緩、中立的綠色忠實地傳達組織的訴求，另一方面則透過森林綠地的色彩表達對環境的保護信念。隨著環保成為當代人的願景，Pantone 也曾推出符合這股趨勢的年度代表色。2019 年的代表色「活珊瑚橘」帶有活潑奔放的意象，同時由於活珊瑚在海底扮演孕育海洋生態的重要角色，使得這個顏色能夠傳達永續環境的概念。Pantone 選擇從生物體中取材作為年度代表色，藉此讓我們的視線聚焦於真實世界的美好，並期望喚醒更多人對環保的意識。

　　環保的顏色意象多半來自於大自然，例如森林的綠色、天空與海洋的藍色等。通常在進行不同類型的環保設計時，人們會選擇該場域常見的顏色，並使用高明度的色彩來隱喻未來的可期待性。然而，在某些藝術創作中，為了讓觀者留下更深刻的印象，藝術家則可能選擇使用帶有強烈情感的顏色，如紅色、黑色等。這些色彩所帶來的影像悲憤和不安定感能夠喚起我們心中被物質欲望所掩蓋的良知。

1. 相近色配色 | Analogous

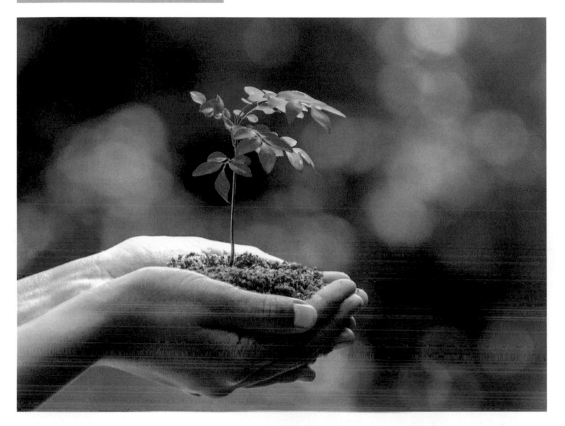

	LAB	77 -18 39		LAB	43 12 23
	CMYK	32 2 67 1		CMYK	22 29 72 41
	RGB	181 197 119		RGB	119 94 67

	LAB	55 -22 29		LAB	77 9 16
	CMYK	52 9 78 24		CMYK	10 24 35 1
	RGB	116 140 84		RGB	205 182 160

	LAB	29 -15 18
	CMYK	59 15 93 71
	RGB	61 76 45

2. 三色群配色 | Triad

LAB	69 4 62
CMYK	8 20 91 15
RGB	187 163 59

LAB	83 -10 37
CMYK	18 2 57 0
RGB	207 210 138

LAB	59 -5 -4
CMYK	47 28 32 9
RGB	133 144 147

LAB	36 38 -75
CMYK	90 84 0 0
RGB	71 66 204

LAB	41 57 33
CMYK	0 99 82 20
RGB	156 42 50

3. 補色配色 | Complementary

	LAB	75 18 61
	CMYK	1 32 83 1
	RGB	220 169 76

	LAB	49 12 -46
	CMYK	68 55 0 0
	RGB	101 112 191

	LAB	46 4 -23
	CMYK	63 50 14 13
	RGB	101 107 145

	LAB	56 22 44
	CMYK	4 48 84 22
	RGB	166 118 63

	LAB	50 9 17
	CMYK	27 43 58 27
	RGB	133 112 92

4. 分割補色配色 | Split-Complementary

	LAB	41 4 -37
	CMYK	79 59 2 7
	RGB	79 97 154

	LAB	53 3 -35
	CMYK	64 44 0 1
	RGB	109 126 183

	LAB	78 -11 4
	CMYK	31 6 29 0
	RGB	180 198 184

	LAB	86 -14 74
	CMYK	14 0 89 0
	RGB	219 220 75

	LAB	77 -17 69
	CMYK	26 1 95 3
	RGB	189 196 63

精選案例分析

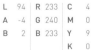

L	94	R	233	C	4	L	23	R	57	C	68			
A	-4	G	240	M	0	A	-2	G	58	M	56			
B	2	B	233	Y	9	B	2	B	55	Y	66			
				K	0					K	69			

L	39	R	99	C	42	L	74	R	183	C	24	L	67	R	161	C	31

Below values:

L	39	R	99	C	42
A	3	G	90	M	46
B	12	B	75	Y	64
				K	43

L	74	R	183	C	24
A	-4	G	182	M	15
B	18	B	149	Y	44
				K	3

L	67	R	161	C	31
A	-13	G	167	M	9
B	43	B	88	Y	78
				K	13

1. 相近色

2. 三色群

3. 補色

4. 分割補色

配色圖樣

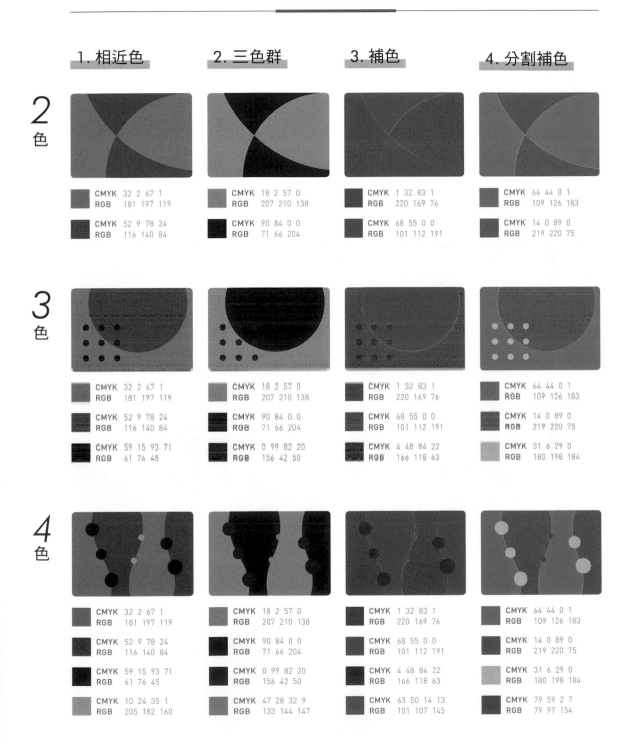

1.相近色　　2.三色群　　3.補色　　4.分割補色

2色

CMYK 32 2 67 1
RGB 181 197 119

CMYK 52 9 78 24
RGB 116 140 84

CMYK 18 2 57 0
RGB 207 210 138

CMYK 90 84 0 0
RGB 71 66 204

CMYK 1 32 83 1
RGB 220 169 76

CMYK 68 55 0 0
RGB 101 112 191

CMYK 64 44 0 1
RGB 109 126 183

CMYK 14 0 89 0
RGB 219 220 75

3色

CMYK 32 2 67 1
RGB 181 197 119

CMYK 52 9 78 24
RGB 116 140 84

CMYK 59 15 93 71
RGB 61 76 45

CMYK 18 2 57 0
RGB 207 210 138

CMYK 90 84 0 0
RGB 71 66 204

CMYK 0 99 82 20
RGB 156 42 50

CMYK 1 32 83 1
RGB 220 169 76

CMYK 68 55 0 0
RGB 101 112 191

CMYK 4 48 84 22
RGB 166 118 63

CMYK 64 44 0 1
RGB 109 126 183

CMYK 14 0 89 0
RGB 219 220 75

CMYK 31 6 29 0
RGB 180 198 184

4色

CMYK 32 2 67 1
RGB 181 197 119

CMYK 52 9 78 24
RGB 116 140 84

CMYK 59 15 93 71
RGB 61 76 45

CMYK 10 24 35 1
RGB 205 182 160

CMYK 18 2 57 0
RGB 207 210 138

CMYK 90 84 0 0
RGB 71 66 204

CMYK 0 99 82 20
RGB 156 42 50

CMYK 47 28 32 9
RGB 133 144 147

CMYK 1 32 83 1
RGB 220 169 76

CMYK 68 55 0 0
RGB 101 112 191

CMYK 4 48 84 22
RGB 166 118 63

CMYK 63 50 14 13
RGB 101 107 145

CMYK 64 44 0 1
RGB 109 126 183

CMYK 14 0 89 0
RGB 219 220 75

CMYK 31 6 29 0
RGB 180 198 184

CMYK 79 59 2 7
RGB 79 97 154

COUNTRY

鄉村

07

鄉村注重材料和顏色，隨地區
變化風格，南法偏紅橘暖調，
日系則以白為主。共通基調是
「大地色」，如棕、卡其、杏，
呈現穩重感，源於 1940 年代
的「巴比松」畫派。整體而言，
鄉村氛圍以大地色為基調，搭
配不同色系展現南法、英倫、
日系、北歐的鄉村風格。

提倡環保是一場持續進行的公民運動，各種宣揚這個理念的文宣品和廣告看板隨處可見。在這些圖文資訊中，文字和圖片固然重要，然而，顏色的選擇卻決定了我們能否在第一眼就引起對這些資訊的關注。當我們將顏色與環保聯想在一起時，綠色無疑是我們首先想到的顏色。綠色不僅代表清新、和平，正如先前所提到的，對於環保議題，綠色常常象徵著大地的繁茂和生機勃勃，同時也隱含著植被的成長和復甦。環保組織通常選擇綠色作為標誌色，一方面透過舒緩、中立的綠色忠實地傳達組織的訴求，另一方面則透過森林綠地的色彩表達對環境的保護信念。隨著環保成為當代人的願景，Pantone 也曾推出符合這股趨勢的年度代表色。2019 年的代表色「活珊瑚橘」帶有活潑奔放的意象，同時由於活珊瑚在海底扮演孕育海洋生態的重要角色，使得這個顏色能夠傳達永續環境的概念。Pantone 選擇從生物體中取材作為年度代表色，藉此讓我們的視線聚焦於真實世界的美好，並期望喚醒更多人對環保的意識。

　　環保的顏色意象多半來自於大自然，例如森林的綠色、天空與海洋的藍色等。通常在進行不同類型的環保設計時，人們會選擇該場域常見的顏色，並使用高明度的色彩來隱喻未來的可期待性。然而，在某些藝術創作中，為了讓觀者留下更深刻的印象，藝術家則可能選擇使用帶有強烈情感的顏色，如紅色、黑色等。這些色彩所帶來的影像悲憤和不安定感能夠喚起我們心中被物質欲望所掩蓋的良知。

1. 相近色配色 | Analogous

LAB	43 13 20	
CMYK	23 51 68 38	
RGB	120 93 72	

LAB	84 2 15	
CMYK	9 12 30 0	
RGB	217 206 181	

LAB	57 11 23	
CMYK	19 39 59 20	
RGB	155 128 99	

LAB	73 10 39	
CMYK	7 26 62 6	
RGB	201 170 110	

LAB	25 9 14	
CMYK	31 63 82 72	
RGB	73 57 44	

2. 三色群配色 | Triad

LAB	91 -4 -1	
CMYK	8 0 8 0	
RGB	223 231 230	

LAB	81 -8 -20	
CMYK	32 3 0 0	
RGB	178 206 236	

LAB	31 -13 28	
CMYK	40 5 100 74	
RGB	69 79 35	

LAB	29 39 20	
CMYK	0 100 76 55	
RGB	107 40 44	

LAB	47 -13 34	
CMYK	39 12 90 45	
RGB	107 116 58	

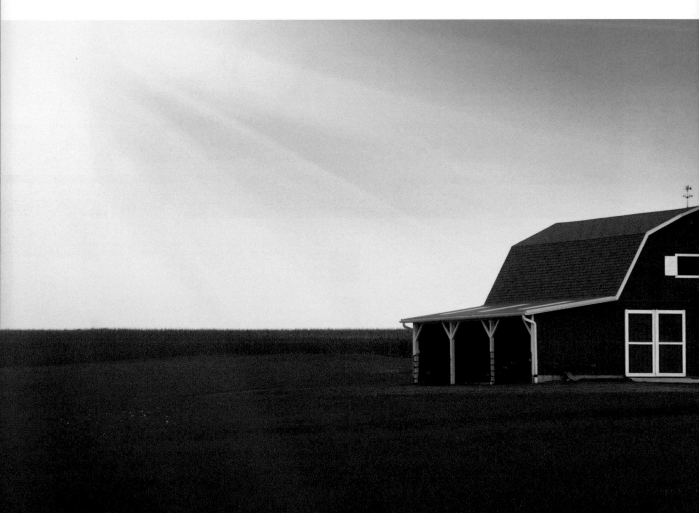

3. 補色配色 | Complementary

	LAB	84 4 52
	CMYK	2 12 66 0
	RGB	230 204 114

	LAB	79 18 65
	CMYK	0 27 84 0
	RGB	232 180 78

	LAB	37 20 35
	CMYK	1 60 100 53
	RGB	113 75 38

	LAB	50 4 -34
	CMYK	66 48 1 3
	RGB	103 118 173

	LAB	42 9 8
	CMYK	38 51 54 34
	RGB	111 94 87

4. 分割補色配色 | Split-Complementary

	LAB	44 -3 -2
	CMYK	57 42 45 26
	RGB	100 105 107

	LAB	47 -11 28
	CMYK	41 18 81 41
	RGB	108 116 68

	LAB	38 22 30
	CMYK	7 63 89 49
	RGB	117 76 47

	LAB	18 2 11
	CMYK	39 55 88 86
	RGB	52 47 34

	LAB	60 17 34
	CMYK	9 41 68 17
	RGB	171 132 88

| L | 12 | R | 44 | C | 21 | | L | 34 | R | 87 | C | 25 | | L | 45 | R | 135 | C | 8 | | L | 74 | R | 200 | C | 10 | | L | 73 | R | 182 | C | 23 |
|---|
| A | 6 | G | 34 | M | 67 | | A | 0 | G | 80 | M | 33 | | A | 22 | G | 92 | M | 57 | | A | 4 | G | 176 | M | 20 | | A | 0 | G | 177 | M | 20 |
| B | 13 | B | 21 | Y | 89 | | B | 26 | B | 44 | Y | 91 | | B | 34 | B | 55 | Y | 84 | | B | 50 | B | 95 | Y | 74 | | B | 11 | B | 158 | Y | 36 |
| | | | | K | 93 | | | | | | K | 65 | | | | | | K | 38 | | | | | | K | 7 | | | | | | K | 3 |

1. 相近色

2. 三色群

3. 補色

4. 分割補色

COLOR PATTERN

配色圖樣

1. 相近色　　2. 三色群　　3. 補色　　4. 分割補色

2 色

	CMYK 19 39 59 20		CMYK 8 0 8 0		CMYK 2 12 66 0		CMYK 41 18 81 41
	RGB 155 128 99		RGB 223 231 230		RGB 230 204 114		RGB 108 116 68
	CMYK 9 12 30 0		CMYK 40 5 100 74		CMYK 66 48 1 3		CMYK 9 41 68 17
	RGB 217 206 181		RGB 69 79 35		RGB 103 118 173		RGB 171 132 88

3 色

	CMYK 19 39 59 20		CMYK 8 0 8 0		CMYK 2 12 66 0		CMYK 41 18 81 41
	RGB 155 128 99		RGB 223 231 230		RGB 230 204 114		RGB 108 116 68
	CMYK 9 12 30 0		CMYK 40 5 100 74		CMYK 66 48 1 3		CMYK 9 41 68 17
	RGB 217 206 181		RGB 69 79 35		RGB 103 118 173		RGB 171 132 88
	CMYK 7 26 62 6		CMYK 0 100 76 55		CMYK 0 27 84 0		CMYK 7 63 89 49
	RGB 201 170 110		RGB 107 40 44		RGB 232 180 78		RGB 117 76 47

4 色

	CMYK 19 39 59 20		CMYK 8 0 8 0		CMYK 2 12 66 0		CMYK 41 18 81 41
	RGB 155 128 99		RGB 223 231 230		RGB 230 204 114		RGB 108 116 68
	CMYK 9 12 30 0		CMYK 40 5 100 74		CMYK 66 48 1 3		CMYK 9 41 68 17
	RGB 217 206 181		RGB 69 79 35		RGB 103 118 173		RGB 171 132 88
	CMYK 7 26 62 6		CMYK 0 100 76 55		CMYK 0 27 84 0		CMYK 7 63 89 49
	RGB 201 170 110		RGB 107 40 44		RGB 232 180 78		RGB 117 76 47
	CMYK 23 51 68 38		CMYK 32 3 0 0		CMYK 38 51 54 34		CMYK 57 42 45 26
	RGB 120 93 72		RGB 178 206 236		RGB 111 94 87		RGB 100 105 107

TENDERNESS

溫柔

08

溫柔配色以莫蘭迪色風格為代表，包括低飽和度的「米白、淺藍、淡綠、粉紅、灰褐」五色系。透過混合白色基調，模糊物體邊界，創造蒙上層灰霧的柔美效果。此配色在設計中被冠以「高級灰」，相較於鮮豔色彩，呈現和諧淡雅、整潔明亮的視覺效果。

溫柔的色彩常與其關鍵詞相符，通常是那些不帶有極強情感的色調。雖然用單一色彩表達溫柔有一定難度，但透過過去藝術家的作品，我們可發現他們如何運用色調的特性營造柔和氛圍。莫蘭迪（Giorgio Morandi）色調是藝術家莫蘭迪經常運用於其畫作中的色彩風格，其特點為低飽和度和相近明度的色彩搭配。以白色為基調混合其他色彩，此方式模糊了物體邊界，呈現如蒙上層灰霧的柔美效果。莫蘭迪色並非僅指單一色調，可大致分為「米白、淺藍、淡綠、粉紅、灰褐」五大色系，在設計領域也被冠以「高級灰」之名。相較於鮮豔色彩的視覺衝擊，低飽和度的莫蘭迪色能帶來柔和的調性，使整體作品呈現和諧淡雅，展現出亮麗整潔的畫面。然而，由於這種配色方式具有低彩度和對比的特性，若使用不當可能使畫面失焦且讓人感到不適，喪失了作品的生氣和趣味性。類似特性的配色模式在東方文化中也有體現，被稱為「中國傳統色」。雖然都追求沉穩畫面與獨特詩意，但中國傳統色以水墨製成，較莫蘭迪色更低明度，適合打造低調、內斂且質感十足的風格。

　　生活中常常面臨煩擾的難題，那些色彩濃烈的設計可能引起觀者的不適感，使我們在追求美感時受到過多負面情感的影響。相對於愛恨分明的性格，溫柔的設計具備柔順的視覺特性和低飽和度色彩的平靜內斂，能讓我們在觀賞時感受到作品中的溫馨理念，進一步撫慰焦躁不安的情緒。

1. 相近色配色 | Analogous

LAB	93 1 4
CMYK	1 2 10 0
RGB	237 233 227

LAB	63 2 12
CMYK	29 29 45 11
RGB	158 149 131

LAB	85 1 6
CMYK	10 10 19 0
RGB	215 210 200

LAB	34 3 4
CMYK	53 53 58 46
RGB	85 79 75

LAB	75 1 9
CMYK	21 19 32 2
RGB	188 182 167

2. 三色群配色 | Triad

LAB	78 1 8	
CMYK	18 16 28 1	
RGB	196 190 177	

LAB	90 2 5	
CMYK	3 5 13 0	
RGB	230 224 216	

LAB	68 -2 11	
CMYK	30 22 41 6	
RGB	166 165 145	

LAB	77 -15 -14	
CMYK	42 2 12 0	
RGB	162 198 214	

LAB	84 -5 -5	
CMYK	20 4 11 0	
RGB	199 212 217	

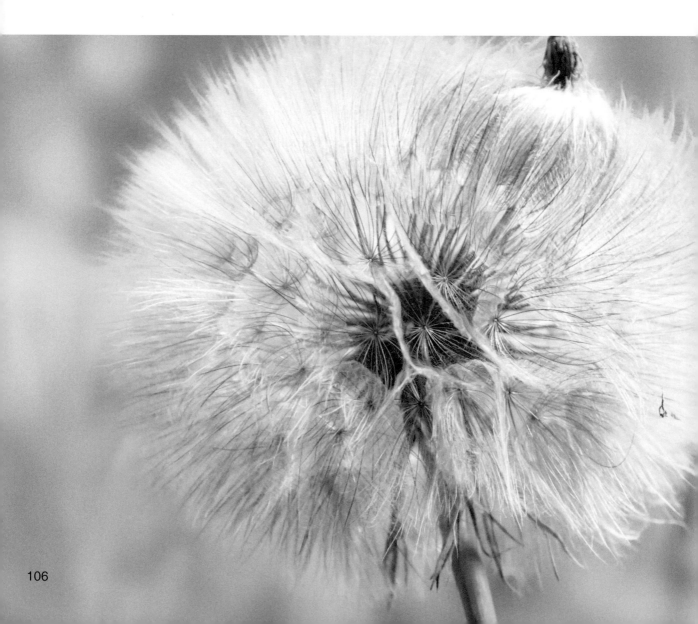

3. 補色配色 | Complementary

	LAB	89 -1 3
	CMYK	8 4 13 0
	RGB	223 223 217

	LAB	74 -2 10
	CMYK	25 17 35 2
	RGB	182 181 163

	LAB	42 9 -22
	CMYK	63 58 15 16
	RGB	98 95 133

	LAB	66 2 -9
	CMYK	36 28 19 3
	RGB	157 158 174

	LAB	50 -1 8
	CMYK	43 36 51 24
	RGB	120 118 106

4. 分割補色配色 | Split-Complementary

	LAB	86 -3 0
	CMYK	15 5 14 0
	RGB	210 216 214

	LAB	95 -1 1
	CMYK	1 0 6 0
	RGB	239 241 238

	LAB	78 2 8
	CMYK	17 17 28 1
	RGB	197 190 177

	LAB	63 10 15
	CMYK	21 35 45 10
	RGB	167 144 126

	LAB	44 4 9
	CMYK	41 44 56 32
	RGB	111 101 90

精選案例分析

L 89	L 87	L 95	L 69	L 53
A 9	A 7	A 0	A 12	A 17
B 5	B 29	B -2	B 18	B 34
R 236	R 236	R 239	R 187	R 152
G 216	G 211	G 240	G 159	G 114
B 213	B 164	B 244	B 136	B 72
C 0	C 0	C 1	C 14	C 11
M 11	M 12	M 0	M 32	M 46
Y 12	Y 41	Y 2	Y 43	Y 75
K 0	K 0	K 0	K 6	K 27

設計案例

1. 相近色

2. 三色群

3. 補色

4. 分割補色

配色圖樣

1. 相近色　　2. 三色群　　3. 補色　　4. 分割補色

2色

	CMYK	RGB
	1 2 10 0	237 233 227
	10 10 19 0	215 210 200

	CMYK	RGB
	3 5 13 0	230 224 216
	42 2 12 0	162 198 214

	CMYK	RGB
	8 4 13 0	223 223 217
	36 28 19 3	157 158 174

	CMYK	RGB
	15 5 14 0	210 216 214
	17 17 28 1	197 190 177

3色

	CMYK	RGB
	1 2 10 0	237 233 227
	10 10 19 0	215 210 200
	21 19 32 2	188 182 167

	CMYK	RGB
	3 5 13 0	230 224 216
	42 2 12 0	162 198 214
	18 16 28 1	196 190 177

	CMYK	RGB
	8 4 13 0	223 223 217
	36 28 19 3	157 158 174
	25 17 35 2	182 181 163

	CMYK	RGB
	15 5 14 0	210 216 214
	17 17 28 1	197 190 177
	1 0 6 0	239 241 238

4色

	CMYK	RGB
	1 2 10 0	237 233 227
	10 10 19 0	215 210 200
	21 19 32 2	188 182 167
	29 29 45 11	158 149 131

	CMYK	RGB
	3 5 13 0	230 224 216
	42 2 12 0	162 198 214
	18 16 28 1	196 190 177
	20 4 11 0	199 212 217

	CMYK	RGB
	8 4 13 0	223 223 217
	36 28 19 3	157 158 174
	25 17 35 2	182 181 163
	63 58 15 16	98 95 133

	CMYK	RGB
	15 5 14 0	210 216 214
	17 17 28 1	197 190 177
	1 0 6 0	239 241 238
	21 35 45 10	167 144 126

SEXY
性感

09

性感的配色以鮮豔紅色為首，
象徵愛、熱情、危險。高彩度
紅色強烈衝擊，視覺焦點，適
用於衣著、電影，營造自信。
文學中，張愛玲《紅玫瑰與白
玫瑰》以紅色比喻性感。當代
社會追求紅色的氣場、活力，
成為性感風采代表。

LAB 27 39 25
CMYK 0 100 95 57
RGB 103 35 34

性感是一種無法被任何事物替代的迷人特質，在不同的個體身上，它可以展現出多種迷人風采。這種魅力可以純粹指的是我們身體所散發的吸引力，當肌膚裸露或者體態曲線呈現時，能夠喚起我們最原始的本能，成為我們選擇伴侶的首要標準；同時，它也可以是某種人格特質的體現，例如浪漫、瀟灑、勇敢、智慧等等。那些不容易受到世俗拘束的獨特個性，即使在次要性徵上沒有優勢，也能形成獨特的吸引力。

　　在我們的文化中，性感與可愛、溫柔的形象存在明顯的區別。因此，當我們想要呈現性感的色彩時，我們會尋找那些具有強烈氛圍的顏色，而充滿能量的紅色往往成為性感的首選。鮮豔的紅色象徵愛、熱情、激動和危險等強烈的情感，不論是在人類還是其他動物身上，具有誘惑力的器官通常都呈現紅色，例如人的紅唇、雄軍艦鳥的紅喉囊等。這影響了我們對性感顏色的印象。高彩度的紅色可以在視覺上產生強烈的衝擊，電影中經常使用血紅色來展現暴力美學和瘋狂；在服裝搭配上，大面積的鮮紅色能夠使個人成為環境中的焦點。此外，在文學作品中，作家也經常使用紅色來比喻性感。例如，張愛玲在《紅玫瑰與白玫瑰》中將性感且風情萬種的角色王嬌蕊比喻為紅色的玫瑰，使她成為主角和男人們迷戀的對象。

　　性感在當代社會中已經不僅僅用來描述外在形象，更是展現自信、深層魅力的方式。鮮豔的紅色所散發的氣場和活力能夠在眾多顏色中脫穎而出，營造出充滿自信的氛圍，成為當今社會所追求的性感風采。

1. 相近色配色 | Analogous

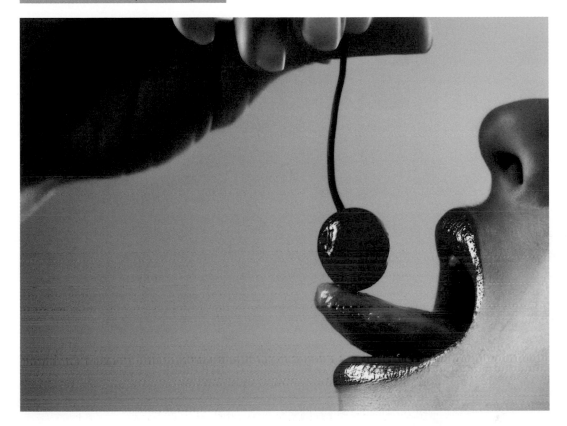

LAB 70 12 2	**LAB** 81 12 15
CMYK 18 32 24 2	**CMYK** 3 22 29 0
RGB 184 162 166	**RGB** 220 191 173

LAB 58 24 8	**LAB** 48 39 25
CMYK 16 51 36 11	**CMYK** 5 72 63 21
RGB 166 123 125	**RGB** 158 85 76

LAB 25 26 19
CMYK 3 89 86 68
RGB 87 45 38

2. 三色群配色 | Triad

	LAB	37 39 22
	CMYK	5 85 71 39
	RGB	128 59 57

	LAB	8 13 4
	CMYK	30 100 50 96
	RGB	40 23 25

	LAB	20 27 15
	CMYK	0 100 78 76
	RGB	76 34 34

	LAB	52 4 24
	CMYK	26 34 66 29
	RGB	135 120 85

	LAB	39 33 -5
	CMYK	29 77 23 27
	RGB	122 70 100

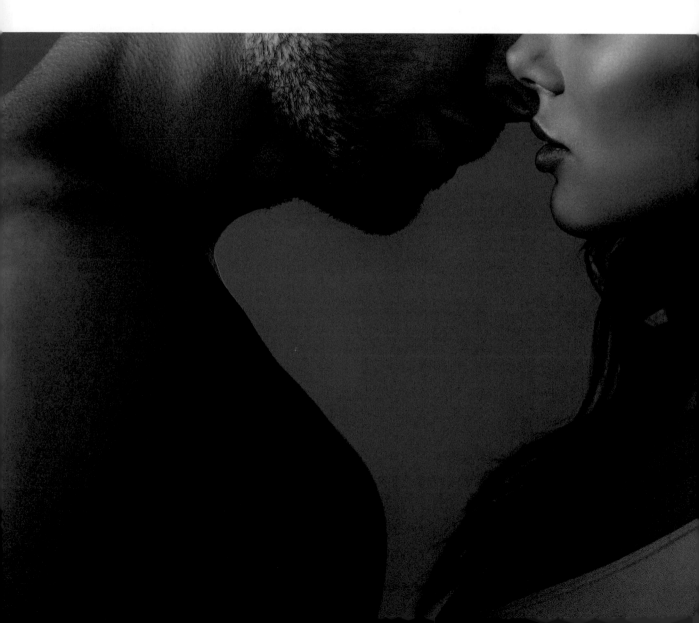

3. 補色配色 | Complementary

LAB	5 1 -7
CMYK	91 71 30 95
RGB	22 24 32

LAB	20 4 -18
CMYK	89 74 15 63
RGB	47 51 75

LAB	15 21 7
CMYK	10 100 54 85
RGB	60 30 34

LAB	56 3 -7
CMYK	44 37 28 11
RGB	133 132 145

LAB	46 38 25
CMYK	6 73 66 24
RGB	151 81 72

4. 分割補色配色 | Split-Complementary

LAB 52 20 -21	**LAB** 40 65 31
CMYK 43 57 6 5	**CMYK** 0 100 76 16
RGB 135 112 157	**RGB** 160 0 52
LAB 37 42 -32	**LAB** 45 39 -73
CMYK 56 95 0 0	**CMYK** 75 72 0 0
RGB 115 59 136	**RGB** 100 85 227
LAB 49 57 29	
CMYK 1 87 66 8	
RGB 178 65 73	

118

L 45	R 174	C 0	L 21	R 78	C 0	L 30	R 85	C 78	L 60	R 192	C 3	L 77	R 199	C 14
A 64	G 39	M 100	A 27	G 36	M 100	A 39	G 48	M 99	A 42	G 112	M 64	A 10	G 182	M 25
B 43	B 44	Y 94	B 13	B 38	Y 70	B -49	B 145	Y 0	B 12	B 124	Y 33	B -3	B 194	Y 13
		K 7			K 74			K 0			K 4			K 0

1. 相近色

2. 三色群

3. 補色

4. 分割補色

1. 相近色　　2. 三色群　　3. 補色　　4. 分割補色

2 色

	1. 相近色	2. 三色群	3. 補色	4. 分割補色

CMYK 18 32 24 2
RGB 184 162 166

CMYK 16 51 36 11
RGB 166 123 125

CMYK 5 85 71 39
RGB 128 59 57

CMYK 0 100 78 76
RGB 76 34 34

CMYK 89 74 15 63
RGB 47 51 75

CMYK 6 73 66 24
RGB 151 81 72

CMYK 56 95 0 0
RGB 115 59 136

CMYK 1 87 66 8
RGB 178 65 73

3 色

CMYK 18 32 24 2
RGB 184 162 166

CMYK 16 51 36 11
RGB 166 123 125

CMYK 5 72 63 21
RGB 158 85 76

CMYK 5 85 71 39
RGB 128 59 57

CMYK 0 100 78 76
RGB 76 34 34

CMYK 29 77 23 27
RGB 122 70 100

CMYK 89 74 15 63
RGB 47 51 75

CMYK 6 73 66 24
RGB 151 81 72

CMYK 10 100 54 85
RGB 60 30 34

CMYK 56 95 0 0
RGB 115 59 136

CMYK 1 87 66 8
RGB 178 65 73

CMYK 75 72 0 0
RGB 100 85 227

4 色

CMYK 18 32 24 2
RGB 184 162 166

CMYK 16 51 36 11
RGB 166 123 125

CMYK 5 72 63 21
RGB 158 85 76

CMYK 3 22 29 0
RGB 220 191 173

CMYK 5 85 71 39
RGB 128 59 57

CMYK 0 100 78 76
RGB 76 34 34

CMYK 29 77 23 27
RGB 122 70 100

CMYK 26 34 66 29
RGB 135 120 85

CMYK 89 74 15 63
RGB 47 51 75

CMYK 6 73 66 24
RGB 151 81 72

CMYK 10 100 54 85
RGB 60 30 34

CMYK 44 37 28 11
RGB 133 132 145

CMYK 56 95 0 0
RGB 115 59 136

CMYK 1 87 66 8
RGB 178 65 73

CMYK 75 72 0 0
RGB 100 85 227

CMYK 0 100 76 16
RGB 160 0 52

INNOCENCE

純真 10

純真的配色以白色為主，象徵
潔淨、優雅、和平。白色消除
多餘情緒，展現歸零的詩意。
其明亮調性突顯率性自由和善
良，避免過多色彩，確保清新
視覺感。從宗教建築到時尚，
白色呈現多層次概念，反映純
真、完美的意象。

純真的想像主要來自那些尚未受到社會塑造的孩童，他們的天真和自然行為總是令人賞心悅目。相對於成年人在複雜社交中的經歷，孩子像一張未被塗鴉的白紙，依循內在未受拘束的自我而行動。因此，我們自然將這種不受社會約束的模樣與純真聯繫在一起。

　　對於生活在體制中的人類而言，純真有時象徵著難得的自由，呈現出單純和善良的特質，也可能成為我們在追求美感時渴望捕捉的美好。自古以來，白色一直代表整潔、優雅、和平，適合作為純真的視覺意象。白色除去其他色彩的干擾，通常給人帶來清新的視覺感受，保持相對中立的情緒，因而深受各種設計領域的青睞。

　　舉例來說，在宗教建築中，白色常被運用以勾勒神聖、莊嚴的精神。時裝設計師也善用白色的特性，在服裝上呈現出顛覆、再生、完美等多層次的概念。古羅馬時代，純真、和平、忠誠的價值觀體現在公民穿著的白色托加（Toga）上。哲學家西塞羅更在其著作中強調「讓武力屈服於托加」，強調愛護和平的使命，將白色賦予了深厚的文化意義。

　　白色以其能抹去過多情緒的特性，呈現一種歸零的詩意，使純真在這純淨的世界中得以穩固。純真代表著率性自由，展現了人類最原始的美德——善良，包含了許多正向的形容詞。因此，在配色上應避免過多色彩的影響，確保整體呈現明亮的調性。

1. 相近色配色 | Analogous

LAB	95 -2 -4	
CMYK	0 1 0 0	
RGB	241 239 248	

LAB	85 -6 -9	
CMYK	21 2 6 0	
RGB	199 215 228	

LAB	95 -1 -2	
CMYK	1 0 3 0	
RGB	238 241 244	

LAB	78 -7 -12	
CMYK	32 8 10 0	
RGB	176 196 213	

LAB	90 -4 -6	
CMYK	11 0 4 0	
RGB	217 228 237	

2. 三色群配色 | Triad

LAB	73 -6 48	
CMYK	20 12 75 8	
RGB	186 180 94	

LAB	86 -4 62	
CMYK	6 4 74 0	
RGB	228 214 100	

LAB	55 8 14	
CMYK	27 39 51 19	
RGB	144 125 108	

LAB	26 44 23	
CMYK	0 100 83 56	
RGB	104 24 35	

LAB	36 -16 -3	
CMYK	76 30 52 44	
RGB	67 92 89	

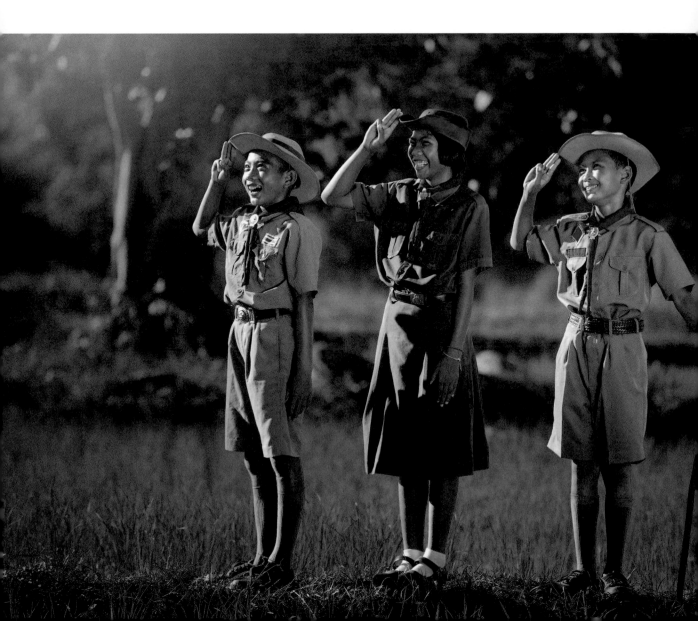

3. 補色配色 | Complementary

	LAB	40 -3 8
	CMYK	52 40 61 39
	RGB	94 96 83

	LAB	52 -12 21
	CMYK	46 20 68 28
	RGB	117 128 90

	LAB	95 -5 10
	CMYK	2 0 17 0
	RGB	238 243 221

	LAB	58 12 23
	CMYK	18 39 58 18
	RGB	158 130 101

	LAB	73 -2 12
	CMYK	25 18 38 3
	RGB	180 178 157

4. 分割補色配色 | Split-Complementary

LAB	92 0 3	
CMYK	3 2 10 0	
RGB	233 231 226	

LAB	78 4 16	
CMYK	13 19 36 1	
RGB	203 188 163	

LAB	69 2 2	
CMYK	29 25 29 3	
RGB	170 166 163	

LAB	43 5 13	
CMYK	37 45 61 36	
RGB	111 98 82	

LAB	71 -4 -13	
CMYK	38 18 13 1	
RGB	161 175 195	

L	95	R	240	C	0	L	87	R	228	C	3	L	79	R	213	C	7	L	58	R	124	C	54	L	61	R	173	C	12
A	0	G	240	M	0	A	4	G	214	M	10	A	9	G	188	M	22	A	-5	G	142	M	29	A	19	G	133	M	44
B	0	B	240	Y	5	B	16	B	187	Y	27	B	23	B	153	Y	41	B	-17	B	166	Y	18	B	22	B	110	Y	52
				K	0					K	0					K	1					K	7					K	12

設計案例

1. 相近色

2. 三色群

3. 補色

4. 分割補色

1. 相近色　　2. 三色群　　3. 補色　　4. 分割補色

2 色

CMYK 1 0 3 0	
RGB 238 241 244	
CMYK 11 0 4 0	
RGB 217 228 237	

CMYK 76 30 52 44	
RGB 67 92 89	
CMYK 6 4 74 0	
RGB 228 214 100	

CMYK 46 20 68 28	
RGB 117 128 90	
CMYK 2 0 17 0	
RGB 238 243 221	

CMYK 38 18 13 1	
RGB 161 175 195	
CMYK 13 19 36 1	
RGB 203 188 163	

3 色

CMYK 1 0 3 0	
RGB 238 241 244	
CMYK 11 0 4 0	
RGB 217 228 237	
CMYK 21 2 6 0	
RGB 199 215 228	

CMYK 76 30 52 44	
RGB 67 92 89	
CMYK 6 4 74 0	
RGB 228 214 100	
CMYK 27 39 51 19	
RGB 144 125 108	

CMYK 46 20 68 28	
RGB 117 128 90	
CMYK 2 0 17 0	
RGB 238 243 221	
CMYK 18 39 58 18	
RGB 158 130 101	

CMYK 38 18 13 1	
RGB 161 175 195	
CMYK 13 19 36 1	
RGB 203 188 163	
CMYK 3 2 10 0	
RGB 233 231 226	

4 色

CMYK 1 0 3 0	
RGB 238 241 244	
CMYK 11 0 4 0	
RGB 217 228 237	
CMYK 21 2 6 0	
RGB 199 215 228	
CMYK 0 1 0 0	
RGB 241 239 248	

CMYK 76 30 52 44	
RGB 67 92 89	
CMYK 6 4 74 0	
RGB 228 214 100	
CMYK 27 39 51 19	
RGB 144 125 108	
CMYK 0 100 83 56	
RGB 104 24 35	

CMYK 46 20 68 28	
RGB 117 128 90	
CMYK 2 0 17 0	
RGB 238 243 221	
CMYK 18 39 58 18	
RGB 158 130 101	
CMYK 25 18 38 3	
RGB 180 178 157	

CMYK 38 18 13 1	
RGB 161 175 195	
CMYK 13 19 36 1	
RGB 203 188 163	
CMYK 3 2 10 0	
RGB 233 231 226	
CMYK 29 25 29 3	
RGB 170 166 163	

MYSTERY

神秘

11

———

從科學到宗教，世上存在許多未知之事。我們傾向以「神秘」形容那些暫難理解的現象。神秘不僅指難以捉摸的特性，也象徵著人類無窮的好奇心。當我們竭盡思考詮釋神秘時，文明亦在探索中茁壯成長。

LAB 19 22 -15
CMYK 60 100 0 63
RGB 63 38 69

神秘性散發著難以捉摸的獨特氛圍，若要選擇一種色彩象徵神秘，那麼大自然中難得一見的紫色自然成為首選。紫色融合了紅色的激昂和藍色的冷靜，展現出多變而有趣的色調。淺紫營造了浪漫、柔情和可愛的氛圍，而深紫則散發尊貴、神秘和魔幻的氛圍，能為畫面帶來豐富的視覺感受。自從米諾斯人從骨螺中提取出紫色顏料，再由善於商業航海的腓尼基人發揚光大，紫色顏料的稀有性使其成為當時人們眼中的尊貴象徵，堪比黃金的珍稀存在。因此，紫色常被皇室和宗教權威用於衣著中，彰顯其權力，甚至拜占庭帝國也使用紫色來凸顯皇族身份（Porphyrogenitu，意指 born in purple 出生在紫色中）。東方文化也將紫色聯想到靈性和皇權，如代表皇家的紫禁城和紫微星，語言中也表現紫色代表高貴和吉祥，例如「大紅大紫」、「紫氣東來」。在現代社會，紫色傳達著反叛和反權威的特質，因為它既能帶來充滿活力的感覺，同時也讓人感受到理性和冷靜，符合當今世界對多樣性的追求。

　　紫色彷彿是一位矛盾的個體，一方面能表現出積極、活潑的情感，另一方面又展現低沉、陰鬱的特質，這樣的特性卻完美地呈現出難以捉摸的神秘感。由於自古以來與高貴的皇族緊密相連，平民難以接觸到紫色，這深深激發了大眾的好奇心，使得這種罕見的色彩更加連結至神秘的意象。

1. 相近色配色 | Analogous

	LAB	4 12 -23
	CMYK	96 91 0 73
	RGB	23 15 49

	LAB	38 52 -35
	CMYK	49 100 0 0
	RGB	126 49 144

	LAB	38 35 -35
	CMYK	61 87 0 0
	RGB	109 69 144

	LAB	69 25 -21
	CMYK	19 43 0 0
	RGB	186 151 204

	LAB	21 35 -46
	CMYK	89 100 0 12
	RGB	62 33 117

2. 三色群配色 | Triad

LAB	9 5 -21	
CMYK	100 77 0 79	
RGB	25 30 56	

LAB	26 1 -27	
CMYK	92 66 8 44	
RGB	50 65 101	

LAB	41 24 31	
CMYK	7 63 85 42	
RGB	126 81 52	

LAB	73 15 54	
CMYK	3 31 77 4	
RGB	209 166 84	

LAB	45 63 43	
CMYK	0 99 95 7	
RGB	173 41 44	

3. 補色配色 | Complementary

LAB 33 -4 3
CMYK 63 46 60 49
RGB 76 80 74

LAB 18 -5 -2
CMYK 82 54 60 80
RGB 43 50 50

LAB 27 41 25
CMYK 0 100 92 56
RGB 104 32 34

LAB 39 58 37
CMYK 0 100 93 21
RGB 151 33 41

LAB 50 -13 -18
CMYK 69 28 24 15
RGB 93 125 147

4. 分割補色配色 | Split-Complementary

LAB	19 1 -16	LAB	41 18 -18
CMYK	90 68 19 69	CMYK	53 65 15 18
RGB	44 50 70	RGB	108 87 124
LAB	58 -20 -10	LAB	70 26 21
CMYK	64 16 32 9	CMYK	3 43 42 2
RGB	109 149 154	RGB	206 151 134
LAB	76 -18 -4		
CMYK	42 2 25 0		
RGB	161 196 193		

L	36	R	129	C	47
A	60	G	25	M	100
B	-36	B	140	Y	0
				K	2

L	23	R	79	C	81
A	51	G	0	M	100
B	-52	B	131	Y	0
				K	9

L	2	R	17	C	81
A	2	G	14	M	77
B	-3	B	22	Y	45
				K	97

L	40	R	130	C	21
A	38	G	68	M	80
B	-2	B	98	Y	24
				K	26

L	29	R	73	C	69
A	9	G	66	M	70
B	-14	B	90	Y	28
				K	42

1. 相近色

2. 三色群

3. 補色

4. 分割補色

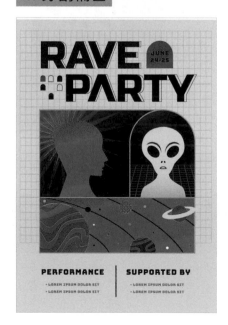

COLOR PATTERN
配色圖樣

1. 相近色　　**2. 三色群**　　**3. 補色**　　**4. 分割補色**

2色

CMYK	96 91 0 73	CMYK	100 77 0 79	CMYK	82 54 60 80	CMYK	90 68 19 69
RGB	23 15 49	RGB	25 30 56	RGB	43 50 50	RGB	44 50 70
CMYK	61 87 0 0	CMYK	92 66 8 44	CMYK	0 100 92 56	CMYK	42 2 25 0
RGB	109 69 144	RGB	50 65 101	RGB	104 32 34	RGB	161 196 193

3色

CMYK	96 91 0 73	CMYK	100 77 0 79	CMYK	82 54 60 80	CMYK	90 68 19 69
RGB	23 15 49	RGB	25 30 56	RGB	43 50 50	RGB	44 50 70
CMYK	61 87 0 0	CMYK	92 66 8 44	CMYK	0 100 92 56	CMYK	42 2 25 0
RGB	109 69 144	RGB	50 65 101	RGB	104 32 34	RGB	161 196 193
CMYK	49 100 0 0	CMYK	7 63 85 42	CMYK	0 100 93 21	CMYK	53 65 15 18
RGB	126 49 144	RGB	126 81 52	RGB	151 33 41	RGB	108 87 124

4色

CMYK	96 91 0 73	CMYK	100 77 0 79	CMYK	82 54 60 80	CMYK	90 68 19 69
RGB	23 15 49	RGB	25 30 56	RGB	43 50 50	RGB	44 50 70
CMYK	61 87 0 0	CMYK	92 66 8 44	CMYK	0 100 92 56	CMYK	42 2 25 0
RGB	109 69 144	RGB	50 65 101	RGB	104 32 34	RGB	161 196 193
CMYK	49 100 0 0	CMYK	7 63 85 42	CMYK	0 100 93 21	CMYK	53 65 15 18
RGB	126 49 144	RGB	126 81 52	RGB	151 33 41	RGB	108 87 124
CMYK	19 43 0 0	CMYK	3 31 77 4	CMYK	69 28 24 15	CMYK	3 43 42 2
RGB	186 151 204	RGB	209 166 84	RGB	93 125 147	RGB	206 151 134

TAIWANESE

台灣

12

台灣的配色主打綠色，象徵自
由和平。此外，特有的產品顏
色如「彈珠檯洋紅」、「地
瓜球黃」也成為代表。透過
Instagram 帳號「Taiwanese
Tone」呈現的台灣同志遊行則
以非具現愛與包容的方式，將
活動精神以不同顏色的「愛」
實體化，賦予各種意義。

LAB 49 59 51
CMYK 0 88 100 3
RGB 182 61 38

台灣地理優越，雖然地小，卻擁有多樣的氣候和地形，自然風光如森林、山川、海洋成為我們百年來的摯友。加上台灣為多元移民社會，融合多元文化成為我們引以為傲的特色。地理和人文元素賦予這塊土地各種繽紛色彩，某程度上代表了台灣的多樣可能性。

　　這片土地如同萬花筒，每個人的觀察角度不同，因而形成各異的台灣意象。因此，難以以片面之見解詮釋這片土地的真實面貌。然而，或許可以從我們日常生活中某些常見的顏色中找到台灣的代表色。綠色在台灣象徵自由和平，不論是在多山的自然景觀或者都市街頭的 7-11 等建築中，都能見到綠意盎然。儘管在都市的繁忙中，這些綠色往往被忽略，卻不可否認是構成台灣風貌的基石。在人文層面，綠色也代表了台灣過去年代的草根形象，那種堅韌不拔的精神為我們當代創造了自由舒適的生活環境。

　　除了綠色，台灣許多特產的顏色也能代表台灣。例如，Instagram 帳號「Taiwanese Tone」將日常物品的顏色轉化為具特殊名稱的色票，如「彈珠檯洋紅」、「地瓜球黃」。同時，該帳號還紀錄了台灣同志遊行的顏色，將活動的內涵與精神以不同顏色的「愛」實體化，並賦予各自不同的涵義，如橘色的愛象徵著「用溫柔的愛爭取應得的」，綠色則是「努力追求自己所要的，不就是一種自然嗎？」。

　　儘管居住在這片土地的人對台灣的顏色有著各自的描述，有些人覺得是絢麗多彩的，有些則認為是混亂的黑色，但仍有一致的共識，那就是我們都熱愛這片土地，期待台灣成為一個容納不同思想和族群的地方。因此，雖然我們對台灣的顏色有各自的看法，也要學會理解他人眼中的台灣。

1. 相近色配色 | Analogous

	LAB	77 7 18
	CMYK	11 22 38 2
	RGB	204 184 157

	LAB	92 3 7
	CMYK	0 4 14 0
	RGB	238 228 218

	LAB	52 -4 -71
	CMYK	85 36 0 0
	RGB	29 129 243

	LAB	95 1 -5
	CMYK	0 0 0 0
	RGB	239 240 250

	LAB	63 -27 -44
	CMYK	80 3 0 0
	RGB	74 167 228

2. 三色群配色 | Triad

	LAB	49 61 61
	CMYK	0 88 100 1
	RGB	184 57 17

	LAB	56 -49 57
	CMYK	69 0 100 8
	RGB	95 153 35

	LAB	38 62 65
	CMYK	0 96 100 17
	RGB	153 0 0

	LAB	80 5 67
	CMYK	3 16 84 2
	RGB	221 192 76

	LAB	79 2 10
	CMYK	16 16 29 1
	RGB	201 193 176

3. 補色配色 | Complementary

LAB 22 18 -42
CMYK 100 100 0 16
RGB 48 49 114

LAB 77 6 -22
CMYK 25 20 0 0
RGB 185 186 229

LAB 35 22 34
CMYK 0 65 100 55
RGB 110 69 35

LAB 59 35 55
CMYK 1 59 94 8
RGB 189 115 51

LAB 73 9 55
CMYK 6 24 79 7
RGB 203 170 82

4. 分割補色配色 | Split-Complementary

	LAB	49 62 40
	CMYK	1 91 83 3
	RGB	184 56 56

	LAB	59 31 49
	CMYK	1 55 86 12
	RGB	184 118 62

	LAB	16 7 -13
	CMYK	83 82 19 75
	RGB	45 41 60

	LAB	78 -23 -32
	CMYK	51 0 1 0
	RGB	139 206 250

	LAB	35 -32 17
	CMYK	83 3 92 54
	RGB	56 95 58

精選案例分析

L	31	R	110	C	0	L	13	R	47	C	35	L	59	R	172	C	7	L	80	R	198	C	18	L	59	R	140	C	42
A	35	G	49	M	90	A	9	G	34	M	84	A	20	G	127	M	45	A	0	G	197	M	14	A	1	G	140	M	33
B	27	B	38	Y	93	B	6	B	32	Y	70	B	36	B	83	Y	70	B	2	B	193	Y	20	B	-5	B	149	Y	29
				K	53					K	92					K	17					K	0					K	9

1. 相近色

2. 三色群

3. 補色

4. 分割補色

COLOR PATTERN
配色圖樣

1. 相近色　　2. 三色群　　3. 補色　　4. 分割補色

2 色

1.
CMYK 0 4 14 0
RGB 238 228 218
CMYK 85 36 0 0
RGB 29 129 243

2.
CMYK 0 88 100 1
RGB 184 57 17
CMYK 3 16 84 2
RGB 221 192 76

3.
CMYK 100 100 0 16
RGB 48 49 114
CMYK 1 59 94 8
RGB 189 115 51

4.
CMYK 1 91 83 3
RGB 184 56 56
CMYK 51 0 1 0
RGB 139 206 250

3 色

1.
CMYK 0 4 14 0
RGB 238 228 218
CMYK 85 36 0 0
RGB 29 129 243
CMYK 11 22 38 2
RGB 204 183 156

2.
CMYK 0 88 100 1
RGB 184 57 17
CMYK 3 16 84 2
RGB 221 192 76
CMYK 16 16 29 1
RGB 201 193 176

3.
CMYK 100 100 0 16
RGB 48 49 114
CMYK 1 59 94 8
RGB 189 115 51
CMYK 25 20 0 0
RGB 185 186 229

4.
CMYK 1 91 83 3
RGB 184 56 56
CMYK 51 0 1 0
RGB 139 206 250
CMYK 1 55 86 12
RGB 184 118 62

4 色

1.
CMYK 0 4 14 0
RGB 238 228 218
CMYK 85 36 0 0
RGB 29 129 243
CMYK 11 22 38 2
RGB 204 183 156
CMYK 80 3 0 0
RGB 74 167 228

2.
CMYK 0 88 100 1
RGB 184 57 17
CMYK 3 16 84 2
RGB 221 192 76
CMYK 16 16 29 1
RGB 201 193 176
CMYK 69 0 100 8
RGB 95 153 35

3.
CMYK 100 100 0 16
RGB 48 49 114
CMYK 1 59 94 8
RGB 189 115 51
CMYK 25 20 0 0
RGB 185 186 229
CMYK 6 24 79 7
RGB 203 170 82

4.
CMYK 1 91 83 3
RGB 184 56 56
CMYK 51 0 1 0
RGB 139 206 250
CMYK 1 55 86 12
RGB 184 118 62
CMYK 83 3 92 54
RGB 56 95 58

AMERICAN

美式

13

美式配色以經典棕色為主，象徵廣博、坦率、包容。此色搭配多元色彩，展現自由、多元的美式精神。在藝術文化、服飾、室內裝潢中廣泛應用，成為美國建國至今的象徵色調。

從獨立戰爭到西部托荒時期，再到現代的民族大熔爐，「山姆大叔」在美國建國歷程中一直散發著獨特而鮮明的性格。自由、獨立和多元一直是美式精神的核心價值，這種精神造就了一個能容納各種思潮的國家，使美國在軍事、經濟和文化實力上屹立不搖，引領著世界的潮流，成為時代先驅。

美式精神深深根植於不同藝術文化中，如哈雷摩托車、印地安的製車技藝、Levi's的經典丹寧，以及美式鄉村風格的室內裝潢等，都是其流行的延伸。儘管美式風格包含眾多色彩，但經典美式的顏色意象中，棕色顯然扮演著特殊的角色。在美式風格中，棕色象徵著廣博、坦率和包容的精神，展現了美國建國初期的堅毅以及西部拓荒時期的粗獷，同時呈現出當代美國多文化融合的社會風貌。棕色不僅能與其他顏色和諧共存，而且在扮演輔助色的同時提供穩定感，成為主色時則能為畫面注入活潑、多變的氛圍，彷彿是一個容納一切的載體。美國電影中大地色彩，特別是棕色，逐漸成為美式風格的代表。西部片以其忠實描繪美國特色的故事情節、英雄主義的角色雕塑深刻影響了後代的好萊塢電影和社會潮流。電影中荒野場景、木造酒館、牛仔身上的皮革配件，以及馬匹等棕色和黃褐色的元素，無形中塑造了我們對美式風格的深刻印象。

相對於之前提到的大地色在鄉村風格中的應用，棕色在美式風格中不僅僅具有樸素和實用的意象，更融合了自由、包容的特質，甚至能透過棕色營造懷舊的氛圍。總的來說，棕色是一種極具彈性的顏色，與其他色彩搭配時能創造出經典的設計，同時保留了美式精神所追求的多元豐富。

1. 相近色配色 | Analogous

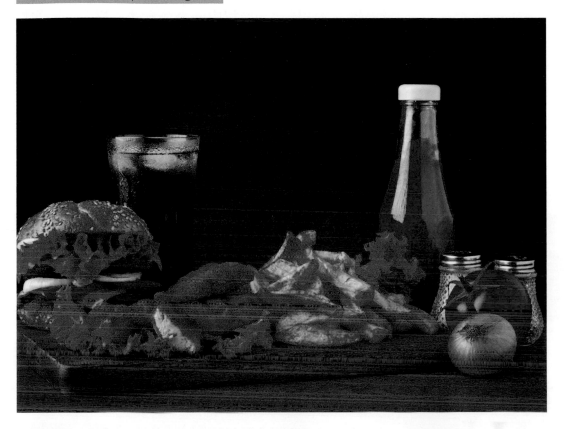

	LAB	13 20 14			LAB	45 25 49
	CMYK	0 100 80 86			CMYK	0 57 100 37
	RGB	56 27 22			RGB	140 89 31

	LAB	23 34 32			LAB	46 21 43
	CMYK	0 97 100 65			CMYK	2 53 97 40
	RGB	90 32 15			RGB	138 94 43

	LAB	80 5 65
	CMYK	4 16 82 2
	RGB	221 192 80

2. 三色群配色 | Triad

LAB	29 6 -24	
CMYK	81 69 14 36	
RGB	64 68 104	

LAB	56 24 8	
CMYK	17 53 37 13	
RGB	161 117 121	

LAB	12 -5 3	
CMYK	74 47 75 96	
RGB	34 38 33	

LAB	35 14 -8	
CMYK	52 66 33 35	
RGB	94 76 95	

LAB	1 1 -2	
CMYK	83 75 51 98	
RGB	12 11 17	

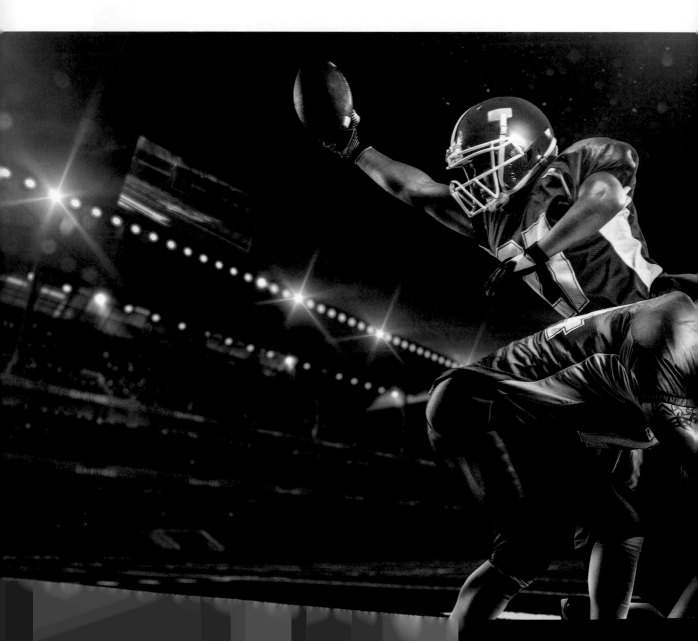

3. 補色配色 | Complementary

	LAB	76 -4 -24
	CMYK	37 12 0 0
	RGB	167 189 229

	LAB	53 80 67
	CMYK	0 92 99 0
	RGB	214 0 14

	LAB	45 3 14
	CMYK	37 41 61 34
	RGB	114 104 85

	LAB	64 49 72
	CMYK	0 62 100 0
	RGB	219 113 27

	LAB	2 1 0
	CMYK	80 77 58 100
	RGB	17 15 16

4. 分割補色配色 | Split-Complementary

LAB 34 12 12	**LAB** 18 10 10
CMYK 33 60 66 50	**CMYK** 31 75 81 83
RGB 95 74 64	**RGB** 58 43 36
LAB 76 -3 -2	**LAB** 77 -7 -24
CMYK 28 15 21 1	**CMYK** 38 8 0 0
RGB 181 188 189	**RGB** 166 194 232
LAB 26 11 13	
CMYK 31 66 78 68	
RGB 77 58 47	

L	78	R	201	C	15		L	23	R	61	C	59		L	71	R	178	C	24		L	69	R	192	C	8		L	10	R	32	C	84
A	0	G	190	M	15		A	2	G	57	M	60		A	2	G	171	M	23		A	13	G	157	M	32		A	-2	G	34	M	63
B	25	B	147	Y	46		B	4	B	52	Y	68		B	8	B	158	Y	34		B	35	B	108	Y	61		B	0	B	33	Y	65
				K	2						K	70						K	4						K	8						K	99

1. 相近色

2. 三色群

3. 補色

4. 分割補色

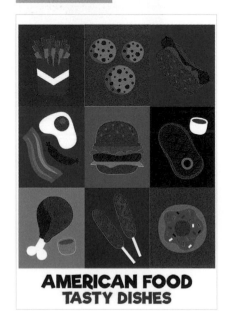

COLOR PATTERN
配色圖樣

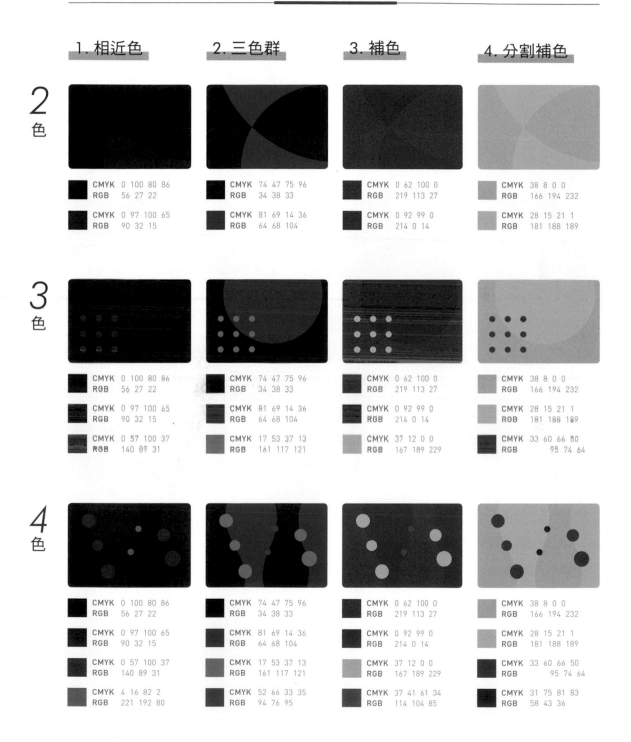

1. 相近色　　**2. 三色群**　　**3. 補色**　　**4. 分割補色**

2色

CMYK	0 100 80 86	CMYK	74 47 75 96	CMYK	0 62 100 0	CMYK	38 8 0 0
RGB	56 27 22	RGB	34 38 33	RGB	219 113 27	RGB	166 194 232
CMYK	0 97 100 65	CMYK	81 69 14 36	CMYK	0 92 99 0	CMYK	28 15 21 1
RGB	90 32 15	RGB	64 68 104	RGB	214 0 14	RGB	181 188 189

3色

CMYK	0 100 80 86	CMYK	74 47 75 96	CMYK	0 62 100 0	CMYK	38 8 0 0
RGB	56 27 22	RGB	34 38 33	RGB	219 113 27	RGB	166 194 232
CMYK	0 97 100 65	CMYK	81 69 14 36	CMYK	0 92 99 0	CMYK	28 15 21 1
RGB	90 32 15	RGB	64 68 104	RGB	214 0 14	RGB	181 188 189
CMYK	0 57 100 37	CMYK	17 53 37 13	CMYK	37 12 0 0	CMYK	33 60 66 50
RGB	140 89 31	RGB	161 117 121	RGB	167 189 229	RGB	95 74 64

4色

CMYK	0 100 80 86	CMYK	74 47 75 96	CMYK	0 62 100 0	CMYK	38 8 0 0
RGB	56 27 22	RGB	34 38 33	RGB	219 113 27	RGB	166 194 232
CMYK	0 97 100 65	CMYK	81 69 14 36	CMYK	0 92 99 0	CMYK	28 15 21 1
RGB	90 32 15	RGB	64 68 104	RGB	214 0 14	RGB	181 188 189
CMYK	0 57 100 37	CMYK	17 53 37 13	CMYK	37 12 0 0	CMYK	33 60 66 50
RGB	140 89 31	RGB	161 117 121	RGB	167 189 229	RGB	95 74 64
CMYK	4 16 82 2	CMYK	52 66 33 35	CMYK	37 41 61 34	CMYK	31 75 81 83
RGB	221 192 80	RGB	94 76 95	RGB	114 104 85	RGB	58 43 36

ORIENTAL

東方

14

東方文明以深厚底蘊展現多彩
配色，其中以代表喜慶繁榮的
「紅色」為主導，如朱紅、絳
紅、赤紅等各具意義。不同朝
代推崇的五行色，如火德代表
的紅色，在宮廷建築、官服中
突顯身分。這多變的紅色系，
彰顯東方文明的昌盛、神祕和
典雅之美。

隨著交通日益發達和貿易興盛，東方文明在十九世紀逐漸登上世界舞台。雖然當時仍遠不及西方文化的強勢，但東方文明仍擁有深厚的底蘊。東方指的是亞洲地區，雖區域廣大，文化存在一定差異，但在現今人們心中，東方的第一印象主要聚焦於亞洲各地的中華文化。

　　東方經歷漫長歲月的發展，形成了自己獨特的社會文化體系，包括多樣的藝術、哲學和政治。東方的代表色在這些生活方式中得以展現。其中，「紅色」是東方最受歡迎的顏色，無論是在建築、服飾還是器皿中，紅色都佔據一席之地。在東方，紅色象徵著喜慶、繁榮和熱鬧，呈現出生機勃勃的形象。不同紅色的變種也各自承載著獨特的意義，例如朱紅色代表奢華與富有，而絳紅色則散發著東方文化的神祕感。

　　中國歷史上的不同朝代也與五行相關聯，這影響了各朝代所推崇的顏色。古漢民族對紅色的崇敬源於對太陽、篝火和血液的敬畏。然而，紅色成為流行的風格，可以追溯到明朝代表火德的時期。在明朝，紅色成為上層階級的主要色調，出現在宮廷建築、官服和瓷器中，突顯特殊身分。在民間，紅色與各種慶典結合，象徵著吉祥和神聖。

　　除了明朝外，周朝、漢朝和宋朝都推崇代表火德的紅色，這使紅色逐漸成為中華文化的代表色，影響著人們對東方的印象。紅色展現了東方民族的昌盛和繁榮，各種紅色的特殊變種體現了文明的傳承之美。這樣的神祕和典雅成為東方文明令人著迷的原因。

1. 相近色配色 | Analogous

	LAB	27 9 12
	CMYK	36 62 75 66
	RGB	77 61 50

	LAB	48 7 11
	CMYK	34 44 54 27
	RGB	124 109 96

	LAB	61 13 30
	CMYK	13 37 63 16
	RGB	169 137 97

	LAB	67 7 20
	CMYK	19 29 49 8
	RGB	177 157 128

	LAB	65 9 24
	CMYK	17 32 54 11
	RGB	174 150 116

2. 三色群配色 | Triad

LAB 85 -9 -11 CMYK 24 0 6 0 RGB 194 217 231	LAB 39 62 47 CMYK 0 100 100 15 RGB 155 17 25
LAB 77 14 74 CMYK 0 26 94 1 RGB 223 177 54	LAB 66 -34 7 CMYK 64 1 51 1 RGB 121 175 146
LAB 61 -8 -30 CMYK 60 24 3 2 RGB 118 152 197	

3. 補色配色 | Complementary

LAB	39 -27 16	
CMYK	74 10 82 47	
RGB	70 103 68	

LAB	74 1 24	
CMYK	18 19 49 4	
RGB	190 179 139	

LAB	74 18 4	
CMYK	9 34 20 1	
RGB	203 168 174	

LAB	82 -4 24	
CMYK	15 8 43 1	
RGB	207 204 159	

LAB	63 -8 30	
CMYK	32 17 67 16	
RGB	152 154 101	

4. 分割補色配色 | Split-Complementary

LAB	37 9 -47	
CMYK	89 70 0 0	
RGB	66 86 160	

LAB	67 -1 -11	
CMYK	39 25 17 3	
RGB	155 163 180	

LAB	62 11 31	
CMYK	14 35 63 16	
RGB	170 141 97	

LAB	62 -2 2	
CMYK	39 27 36 9	
RGB	147 149 145	

LAB	73 7 36	
CMYK	10 24 60 6	
RGB	197 172 115	

L	3	R	20	C	75	L	11	R	40	C	28	L	64	R	172	C	18	L	57	R	158	C	17	L	53	R	125	C	46
A	0	G	19	M	71	A	3	G	33	M	60	A	11	G	146	M	35	A	15	G	126	M	43	A	1	G	125	M	38
B	2	B	15	Y	66	B	12	B	20	Y	89	B	17	B	125	Y	46	B	22	B	100	Y	57	B	-3	B	130	Y	36
				K	99					K	96					K	10					K	18					K	15

設計案例

1. 相近色

2. 三色群

3. 補色

4. 分割補色

COLOR PATTERN
配色圖樣

1. 相近色　　2. 三色群　　3. 補色　　4. 分割補色

2色

CMYK	19 29 49 8
RGB	177 157 128
CMYK	13 37 63 16
RGB	169 137 97

CMYK	0 100 100 15
RGB	155 17 25
CMYK	60 24 3 2
RGB	118 152 197

CMYK	9 34 20 1
RGB	203 168 174
CMYK	18 19 49 4
RGB	190 179 139

CMYK	89 70 0 0
RGB	66 86 160
CMYK	39 25 17 3
RGB	155 163 180

3色

CMYK	19 29 49 8
RGB	177 157 128
CMYK	13 37 63 16
RGB	169 137 97
CMYK	17 32 54 11
RGB	174 150 116

CMYK	0 100 100 15
RGB	155 17 25
CMYK	60 24 3 2
RGB	118 152 197
CMYK	0 26 94 1
RGB	223 177 54

CMYK	9 34 20 1
RGB	203 168 174
CMYK	18 19 49 4
RGB	190 179 139
CMYK	32 17 67 16
RGB	152 154 101

CMYK	89 70 0 0
RGB	66 86 160
CMYK	39 25 17 3
RGB	155 163 180
CMYK	10 24 60 6
RGB	197 172 115

4色

CMYK	19 29 49 8
RGB	177 157 128
CMYK	13 37 63 16
RGB	169 137 97
CMYK	17 32 54 11
RGB	174 150 116
CMYK	34 44 54 27
RGB	124 109 96

CMYK	0 100 100 15
RGB	155 17 25
CMYK	60 24 3 2
RGB	118 152 197
CMYK	0 26 94 1
RGB	223 177 54
CMYK	24 0 6 0
RGB	194 217 231

CMYK	9 34 20 1
RGB	203 168 174
CMYK	18 19 49 4
RGB	190 179 139
CMYK	32 17 67 16
RGB	152 154 101
CMYK	74 10 82 47
RGB	70 103 68

CMYK	89 70 0 0
RGB	66 86 160
CMYK	39 25 17 3
RGB	155 163 180
CMYK	10 24 60 6
RGB	197 172 115
CMYK	14 35 63 16
RGB	170 141 97

LUXURY

奢華

15

奢華的配色以金色為主，象徵高貴與榮華。金色常與黑色或低明度色搭配，凸顯光輝尊貴感，用於宮廷建築、器皿、獎盃等。配色反映政治與宗教奢華，如巴洛克時期的宏偉藝術。現代奢華除消費主義外，強調極致藝術工藝。總體而言，奢華配色以豐富亮麗色彩為基調，並以深沉色彩點綴，打造多層次感的畫面。

自從人類開始組織社會形成階級制度以來，奢華一直是上層社會的代表。奢華象徵著昂貴且稀有的物質，同時能夠反映權貴的獨特身份。雖然我們通常將奢華聯想為鋪張浪費，但無可否認的是，奢華能夠帶來身心愉悅，並激發許多藝術作品的誕生，尤其是當人們獲得「生活中額外之物」時。

　　奢華是某些人生活方式的反映，也能夠展現一個國家的財富。黃金一直以來都被視為財富的標誌，這在以前和現在都是如此。金色代表高貴和榮華，常被統治者和貴族用來突顯其財力，出現在宮廷建築和裝飾器皿中。金色同時傳遞光明和榮譽的象徵，被用於製造獎盃，如奧斯卡金像獎的小金人。在設計中，金色作為點綴色，搭配黑色或低明度的顏色時，能夠突顯金色的光輝和尊貴感，為畫面增添亮點，勾勒低調奢華的視覺感受。

　　奢華的形象與政治和宗教權貴所推崇的藝術風格密不可分。巴洛克時期的藝術反映了上層階級對奢華和澎湃美感的追求。建築、繪畫和雕塑都具有宏偉壯碩的特質，希望透過富麗堂皇的宮殿和教堂呈現政治和宗教的強大。

　　經過歲月的洗禮，當代的奢華並不僅指鋪張奢華的消費主義，有時還指那些難以實現的精神或行為，例如對極致藝術工藝的追求。總而言之，奢華的形象是一種豐富而透亮的顏色，可以選擇鮮豔亮麗的色調表現奢華感，再以深沉的色調點綴，打造出豐富多層次的畫面。

1. 相近色配色 | Analogous

	LAB	8 2 2			LAB	63 0 17
	CMYK	68 75 64 100			CMYK	29 26 51 12
	RGB	32 29 27			RGB	157 150 123
	LAB	35 2 13			LAB	42 4 19
	CMYK	43 46 70 52			CMYK	33 42 70 43
	RGB	89 82 65			RGB	109 96 71
	LAB	75 38 68				
	CMYK	0 44 92 0				
	RGB	242 153 64				

2. 三色群配色 | Triad

LAB	10 6 -22	
CMYK	100 81 0 76	
RGB	28 32 59	

LAB	7 3 0	
CMYK	71 80 55 100	
RGB	30 27 28	

LAB	50 48 44	
CMYK	1 78 90 12	
RGB	174 79 51	

LAB	4 2 0	
CMYK	75 79 56 99	
RGB	24 21 22	

LAB	49 3 38	
CMYK	16 29 87 42	
RGB	129 113 57	

3. 補色配色 | Complementary

LAB 64 4 49
CMYK 12 24 83 19
RGB 171 150 72

LAB 3 0 3
CMYK 71 70 69 99
RGB 20 19 12

LAB 31 12 30
CMYK 5 53 100 68
RGB 91 67 33

LAB 47 4 36
CMYK 17 32 87 45
RGB 124 108 56

LAB 35 8 11
CMYK 39 55 65 48
RGB 94 79 68

4. 分割補色配色 | Split-Complementary

LAB	63 -1 -5	
CMYK	40 28 27 6	
RGB	148 152 159	

LAB	60 14 43	
CMYK	8 37 79 20	
RGB	170 133 73	

LAB	58 6 25	
CMYK	22 33 62 20	
RGB	153 134 98	

LAB	27 -1 -16	
CMYK	82 59 27 50	
RGB	58 67 88	

LAB	40 10 20	
CMYK	26 50 72 45	
RGB	110 88 65	

精選案例分析

| L | 41 | R | 84 | C | 66 | | L | 27 | R | 54 | C | 80 | | L | 77 | R | 198 | C | 16 | | L | 36 | R | 129 | C | 4 | | L | 13 | R | 32 | C | 81 |
|---|
| A | -13 | G | 103 | M | 31 | | A | -11 | G | 71 | M | 39 | | A | -2 | G | 189 | M | 13 | | A | 44 | G | 50 | M | 92 | | A | -9 | G | 42 | M | 33 |
| B | 2 | B | 94 | Y | 55 | | B | -4 | B | 71 | Y | 53 | | B | 34 | B | 129 | Y | 57 | | B | 18 | B | 61 | Y | 61 | | B | 3 | B | 35 | Y | 76 |
| | | | | K | 36 | | | | | | K | 61 | | | | | | K | 4 | | | | | | K | 38 | | | | | | K | 94 |

1. 相近色

2. 三色群

3. 補色

4. 分割補色

配色圖樣

	1. 相近色	2. 三色群	3. 補色	4. 分割補色
2色	CMYK 68 75 64 100 RGB 32 29 27 CMYK 43 46 70 52 RGB 89 82 65	CMYK 100 81 0 76 RGB 28 32 59 CMYK 1 78 90 12 RGB 174 79 51	CMYK 12 24 83 19 RGB 171 150 72 CMYK 5 53 100 68 RGB 91 67 33	CMYK 40 28 27 6 RGB 148 152 159 CMYK 8 37 79 20 RGB 170 133 73
3色	CMYK 68 75 64 100 RGB 32 29 27 CMYK 43 46 70 52 RGB 89 82 65 CMYK 0 44 92 0 RGB 242 153 64	CMYK 100 81 0 76 RGB 28 32 59 CMYK 1 78 90 12 RGB 174 79 51 CMYK 16 29 87 42 RGB 129 113 57	CMYK 12 24 83 19 RGB 171 150 72 CMYK 5 53 100 68 RGB 91 67 33 CMYK 17 32 87 45 RGB 124 108 56	CMYK 40 28 27 6 RGB 148 152 159 CMYK 8 37 79 20 RGB 170 133 73 CMYK 82 59 27 50 RGB 58 67 88
4色	CMYK 68 75 64 100 RGB 32 29 27 CMYK 43 46 70 52 RGB 89 82 65 CMYK 0 44 92 0 RGB 242 153 64 CMYK 29 26 51 12 RGB 157 150 123	CMYK 100 81 0 76 RGB 28 32 59 CMYK 1 78 90 12 RGB 174 79 51 CMYK 16 29 87 42 RGB 129 113 57 CMYK 71 80 55 100 RGB 30 27 28	CMYK 12 24 83 19 RGB 171 150 72 CMYK 5 53 100 68 RGB 91 67 33 CMYK 17 32 87 45 RGB 124 108 56 CMYK 71 70 69 99 RGB 20 19 12	CMYK 40 28 27 6 RGB 148 152 159 CMYK 8 37 79 20 RGB 170 133 73 CMYK 82 59 27 50 RGB 58 67 88 CMYK 26 50 72 45 RGB 110 88 65

LITERATURE

文藝 16

文藝風的配色以褐黃色為主，
展現古老紙張的懷舊感。砂黃
色、拿波里黃和藤黃等顏色呼
應文藝復興時期的人文精神，
帶來質樸、明亮和溫暖的感
覺。中性色和暖色系的調色板
凸顯文藝氛圍，突顯人文精神
在社會中的重要性。

當人類進入信史時代，文字成為延續文明和傳播知識的不可或缺的工具。透過文字，我們得以深入了解先人的歷史，也因此感受到對自身族群的歸屬感。這種文字交流更發展成各種敘事系統，成為我們稱之為文學藝術的重要基石。

　　文藝的流傳和研究離不開紙張的貢獻。雖然文藝的色彩意象難以捉摸，卻有可能透過這些傳承智慧的媒介找到答案。早期紙張上的「褐黃」，融合了棕色的穩定感和黃色的前進感，象徵著文明的持續進步。大地色系的包容彷彿反映人們將不同思想書寫於紙上，而溫暖的色彩彷彿呼應讀者在享受知識時的愉悅感。這種懷舊的褐黃色經常出現在老舊的書籍中。同時，文字的力量也表現在顏色上，褐黃色能夠消除畫面中的不安感，營造出穩重的質感。

　　在文藝復興時期，藝術家大量使用砂黃色，藉此宣揚人文精神的質樸。除了砂黃色外，還有分布在紅黃色到淡黃色之間的「拿波里黃」，展現出太陽明亮和夏天氛圍。另一種取自樹脂的「藤黃」則傳達著回歸人本思想的溫暖感。

　　這些文藝復興時期的藝術作品深刻影響了後來美術史的發展，為描述文藝時提供了有力的參考。透過植物提煉的紙張顏色和文藝復興時期畫作的基調，我們發現褐黃色已在人們書寫和繪畫中潛移默化地成為對文藝的顏色印象。在相關設計中，選用中性色或暖色系的調色板，有助於打造文藝氛圍和溫度，並思考人文精神在社會中的重要性。

1. 相近色配色 | Analogous

LAB 5 9 -10
CMYK 84 95 2 89
RGB 28 20 36

LAB 67 4 47
CMYK 13 23 77 14
RGB 179 158 82

LAB 59 -9 27
CMYK 36 18 67 20
RGB 140 145 96

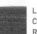
LAB 54 -13 24
CMYK 44 17 70 26
RGB 122 134 90

LAB 32 9 16
CMYK 31 56 76 58
RGB 89 71 55

2. 三色群配色 | Triad

LAB 26 18 25		**LAB** 64 19 68
CMYK 3 71 100 71		**CMYK** 0 38 100 13
RGB 84 53 31		**RGB** 189 140 34
LAB 73 -1 -16		**LAB** 33 -10 9
CMYK 34 19 7 0		**CMYK** 63 33 71 55
RGB 168 179 206		**RGB** 72 83 66
LAB 28 -2 -18		
CMYK 83 57 23 48		
RGB 57 70 93		

3. 補色配色 | Complementary

LAB	5 4 -10	
CMYK	93 80 12 92	
RGB	24 22 36	

LAB	84 9 13	
CMYK	3 17 25 0	
RGB	225 202 185	

LAB	57 -3 -22	
CMYK	56 32 12 6	
RGB	120 138 172	

LAB	34 2 9	
CMYK	48 49 66 50	
RGB	86 80 68	

LAB	40 9 12	
CMYK	35 52 61 40	
RGB	107 89 77	

4. 分割補色配色 | Split-Complementary

	LAB	78 -8 -1
	CMYK	30 9 22 0
	RGB	181 196 193

	LAB	57 27 49
	CMYK	2 52 89 18
	RGB	175 116 57

	LAB	59 -6 -6
	CMYK	49 27 30 9
	RGB	131 144 151

	LAB	33 -2 -5
	CMYK	68 52 47 42
	RGB	75 80 86

	LAB	20 19 26
	CMYK	0 79 100 79
	RGB	71 41 18

L	41	R	110	C	19		L	25	R	71	C	20		L	48	R	122	C	36		L	9	R	42	C	14		L	3	R	23	C	69
A	6	G	93	M	39		A	6	G	58	M	52		A	4	G	111	M	40		A	12	G	25	M	90		A	3	G	17	M	80
B	30	B	53	Y	87		B	20	B	36	Y	94		B	13	B	93	Y	57		B	11	B	16	Y	78		B	1	B	17	Y	56
				K	51						K	77						K	29						K	94						K	99

1. 相近色

2. 三色群

3. 補色

4. 分割補色

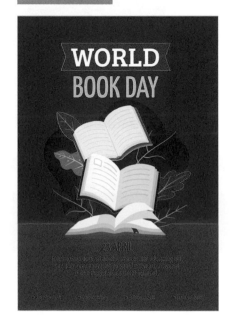

COLOR PATTERN
配色圖樣

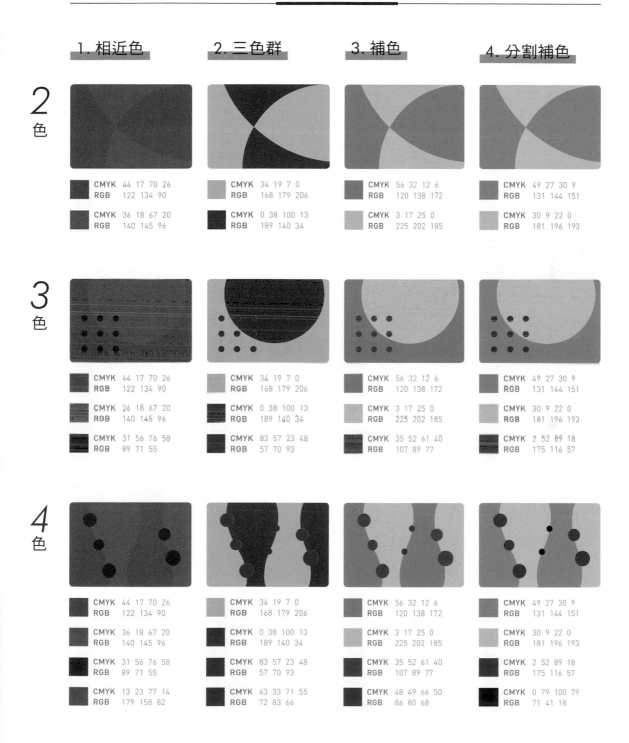

1. 相近色

2 色

CMYK 44 17 70 26
RGB 122 134 90

CMYK 36 18 67 20
RGB 140 145 96

3 色

CMYK 44 17 70 26
RGB 122 134 90

CMYK 36 18 67 20
RGB 140 145 96

CMYK 31 56 76 58
RGB 89 71 55

4 色

CMYK 44 17 70 26
RGB 122 134 90

CMYK 36 18 67 20
RGB 140 145 96

CMYK 31 56 76 58
RGB 89 71 55

CMYK 13 23 77 14
RGB 179 158 82

2. 三色群

2 色

CMYK 34 19 7 0
RGB 168 179 206

CMYK 0 38 100 13
RGB 189 140 34

3 色

CMYK 34 19 7 0
RGB 168 179 206

CMYK 0 38 100 13
RGB 189 140 34

CMYK 83 57 23 48
RGB 57 70 93

4 色

CMYK 34 19 7 0
RGB 168 179 206

CMYK 0 38 100 13
RGB 189 140 34

CMYK 83 57 23 48
RGB 57 70 93

CMYK 63 33 71 55
RGB 72 83 66

3. 補色

2 色

CMYK 56 32 12 6
RGB 120 138 172

CMYK 3 17 25 0
RGB 225 202 185

3 色

CMYK 56 32 12 6
RGB 120 138 172

CMYK 3 17 25 0
RGB 225 202 185

CMYK 35 52 61 40
RGB 107 89 77

4 色

CMYK 56 32 12 6
RGB 120 138 172

CMYK 3 17 25 0
RGB 225 202 185

CMYK 35 52 61 40
RGB 107 89 77

CMYK 48 49 66 50
RGB 86 80 68

4. 分割補色

2 色

CMYK 49 27 30 9
RGB 131 144 151

CMYK 30 9 22 0
RGB 181 196 193

3 色

CMYK 49 27 30 9
RGB 131 144 151

CMYK 30 9 22 0
RGB 181 196 193

CMYK 2 52 89 18
RGB 175 116 57

4 色

CMYK 49 27 30 9
RGB 131 144 151

CMYK 30 9 22 0
RGB 181 196 193

CMYK 2 52 89 18
RGB 175 116 57

CMYK 0 79 100 79
RGB 71 41 18

MASCULINE

男性化

17

Y SCOTT FILM

ENZEL WASH

MAN ON

男性化配色偏好藍色，象徵信任和權威，冷調表現冷靜與沉默。紅色在西方文化曾象徵激情和犧牲。暖色如紅黃代表熱情，中性色如黑棕表示成熟穩重，冷色調藍紫呈現聰慧和獨立形象。在多元社會，這些特性不再限定於特定性別，可搭配創造個性化色彩。

FIRE

男性因生理性別上的優勢，在大部分原始的部族裡擔任狩獵者的職位，而在進入農耕後社會後，男性也大多從事需要耗費大量力氣或高風險的工作，使得獨立、勇敢、強壯等等陽剛的形容詞常常與之伴隨。從原始部族到當代社會，人們似乎也為這樣勞動的形象貼上了男性化的標籤。

　　雖然上述的特質不能單單套用在男性，但當我們在描述男性化的顏色意象時，可以參考當代男性喜愛的色彩，或者人們將什麼樣的色彩當作男性的代表。「藍色」已經在社會氛圍中默許成代表男性的顏色，代表著信任、權威的意象，冷色調的顏色在某部分也傳遞著男性的冷靜與沉默。不論是在服裝衣著或是公共場域的設計，都常見到以藍色作為男性的標誌色，在某些時候男性也更喜歡用藍色表示自我的性別歸屬。然而，這種既定印象其實是從 1940 年代服裝業者的宣傳用詞開始萌芽，在這樣廣告的刺激與市場的行銷手段影響下，藍色逐漸男性在現代人眼裡的顏色，過去保守二元的社會氛圍中逐漸固定了人們對藍色的思考。

　　在尚未確立藍色為男性的代表色時，每個地區也存在著不同於今日形容男性的顏色，例如在西方文化中，紅色象徵著正義、激情、犧牲的印象，當時人們喜歡用紅色或粉紅色去表達男性化的個性，或者傳遞過去社會對男性的期待與職責。

　　我們可以從很多面向去剖析男性化的顏色意象，並在不同方面的設計需求作出合適的應對，比如暖色調的紅黃色代表人們的熱情、勇敢；中性色的黑色、棕色表示成熟穩重的性格；冷色調藍紫色則有著聰慧、獨立的意象。而在多元繽紛的當代，這些形容詞也不專屬於某個性別，人們可以利用這樣的特性進行有別於他人的顏色搭配。

1. 相近色配色 | Analogous

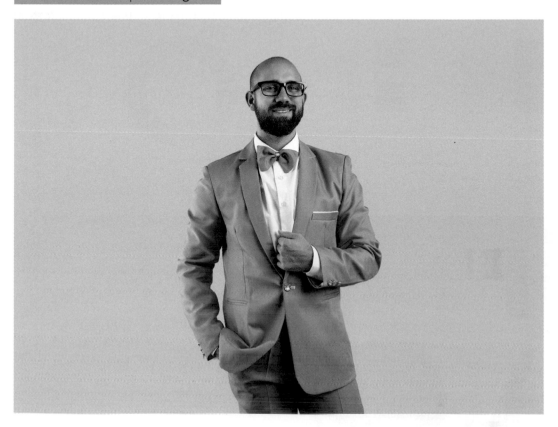

LAB	84 14 3	
CMYK	0 20 12 0	
RGB	227 199 203	

LAB	70 33 10	
CMYK	0 48 26 0	
RGB	210 146 153	

LAB	59 37 10	
CMYK	6 61 33 7	
RGB	183 114 125	

LAB	46 62 26	
CMYK	1 95 62 9	
RGB	173 48 71	

LAB	78 13 4	
CMYK	8 26 19 0	
RGB	209 183 184	

2. 三色群配色 | Triad

	LAB	44 0 -27
	CMYK	71 49 11 14
	RGB	89 105 146

	LAB	45 -5 3
	CMYK	54 37 51 29
	RGB	102 109 101

	LAB	91 0 16
	CMYK	2 3 25 0
	RGB	235 228 199

	LAB	43 0 -1
	CMYK	55 45 46 27
	RGB	101 101 103

	LAB	8 2 -3
	CMYK	84 77 46 100
	RGB	30 29 33

3. 補色配色 | Complementary

LAB	65 -17 10	
CMYK	48 12 48 7	
RGB	141 165 139	

LAB	33 -7 -8	
CMYK	74 45 42 45	
RGB	68 82 90	

LAB	47 16 23	
CMYK	18 51 67 32	
RGB	133 101 76	

LAB	29 -10 2	
CMYK	72 39 63 59	
RGB	61 74 67	

LAB	15 -5 -3	
CMYK	86 52 56 87	
RGB	37 44 46	

4. 分割補色配色 | Split-Complementary

LAB	90 -3 -8	
CMYK	11 0 2 0	
RGB	218 228 240	

LAB	81 -2 -11	
CMYK	23 10 6 0	
RGB	192 202 220	

LAB	60 64 33	
CMYK	0 79 62 0	
RGB	217 85 91	

LAB	30 3 3	
CMYK	57 57 60 53	
RGB	76 71 68	

LAB	57 48 20	
CMYK	1 71 46 4	
RGB	191 98 104	

精選案例分析

L 38	R 78	C 68		L 50	R 131	C 20		L 84	R 211	C 14		L 56	R 114	C 58		L 36	R 85	C 56
A -11	G 95	M 36		A 3	G 116	M 31		A -4	G 210	M 6		A -18	G 142	M 18		A -2	G 86	M 46
B -1	B 91	Y 53		B 34	B 65	Y 81		B 19	B 174	Y 36		B 4	B 126	Y 49		B 5	B 78	Y 60
		K 39				K 38				K 0				K 15				K 44

1. 相近色

2. 三色群

3. 補色

4. 分割補色

COLOR PATTERN
配色圖樣

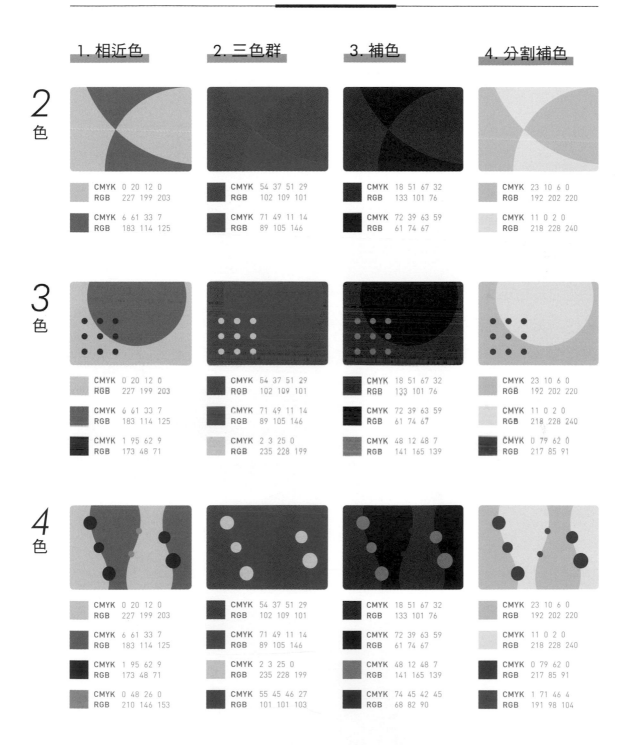

1. 相近色

2 色

CMYK 0 20 12 0
RGB 227 199 203

CMYK 6 61 33 7
RGB 183 114 125

3 色

CMYK 0 20 12 0
RGB 227 199 203

CMYK 6 61 33 7
RGB 183 114 125

CMYK 1 95 62 9
RGB 173 48 71

4 色

CMYK 0 20 12 0
RGB 227 199 203

CMYK 6 61 33 7
RGB 183 114 125

CMYK 1 95 62 9
RGB 173 48 71

CMYK 0 48 26 0
RGB 210 146 153

2. 三色群

CMYK 54 37 51 29
RGB 102 109 101

CMYK 71 49 11 14
RGB 89 105 146

CMYK 54 37 51 29
RGB 102 109 101

CMYK 71 49 11 14
RGB 89 105 146

CMYK 2 3 25 0
RGB 235 228 199

CMYK 54 37 51 29
RGB 102 109 101

CMYK 71 49 11 14
RGB 89 105 146

CMYK 2 3 25 0
RGB 235 228 199

CMYK 55 45 46 27
RGB 101 101 103

3. 補色

CMYK 18 51 67 32
RGB 133 101 76

CMYK 72 39 63 59
RGB 61 74 67

CMYK 18 51 67 32
RGB 133 101 76

CMYK 72 39 63 59
RGB 61 74 67

CMYK 48 12 48 7
RGB 141 165 139

CMYK 18 51 67 32
RGB 133 101 76

CMYK 72 39 63 59
RGB 61 74 67

CMYK 48 12 48 7
RGB 141 165 139

CMYK 74 45 42 45
RGB 68 82 90

4. 分割補色

CMYK 23 10 6 0
RGB 192 202 220

CMYK 11 0 2 0
RGB 218 228 240

CMYK 23 10 6 0
RGB 192 202 220

CMYK 11 0 2 0
RGB 218 228 240

CMYK 0 79 62 0
RGB 217 85 91

CMYK 23 10 6 0
RGB 192 202 220

CMYK 11 0 2 0
RGB 218 228 240

CMYK 0 79 62 0
RGB 217 85 91

CMYK 1 71 46 4
RGB 191 98 104

FEMININITY

女
性
化

18

女性風配色以粉紅為主，結合
白紅，象徵柔和、活力、可愛、
同理心。明亮搭配清新，深沉
搭配柔和高級感。粉紅代表多
面向，龐克反政府象徵，同志
族群驕傲標誌。商業手段前藍
色是女性代表色，賦予細膩、
柔美。波娃女權主義重塑當代
女性形象，獨立、堅強，重新
詮釋女性配色象徵。

在過去的分工明顯時期，由於生理性別所帶來的天生差異，大多數部族中女性的主要工作是以母愛扶育下一代的成長。這樣的形象逐漸深植於人類文明的發展中。因此，當談到女性氣質時，我們常常使用善良、可愛、嬌羞等柔和的形容詞。

女性形象的建構主要受社會文化風氣的影響，然而在某些時刻，女性確實展現出獨特的氣質，如溫柔而堅毅的母愛，這些特質有助於我們描繪女性的氣質。代表女性氣質的顏色中，「粉紅」是當代最常用來設計女性相關事物的主色之一，結合白色的純真和紅色的熱情、愛，象徵著柔和、活力、可愛，以及充滿同理心的性格。粉紅色與明亮色搭配，呈現出清新舒緩的視覺感受；與深沉色調搭配，營造出柔和而具對比層次的高級質感。

然而，粉紅色在不同的時代和社會中有多樣的詮釋。例如，在龐克搖滾精神中，粉紅色被解構為一種反政府、叛逆的象徵；或者在納粹迫害同性戀的時期，粉紅色成為抗議的標誌，後來被當代同志族群重新設計為他們的驕傲標誌。

在先前談到男性顏色的文章中，提到兩性顏色意象是由商業手段所固定的。在此之前，女性的代表色不同於現今的粉紅或紅色，而是以藍色作為女性的代表色，賦予其細膩、柔美的意象，同時反映了過去對女性的印象。

我們不能再用過去傳統封建時代對女性提出的三從四德來解釋當代多元的社會。西蒙·波娃的著作 起了女權主義，為現代女性提供了獨立、堅強的形象，打破了父權對女性的限制。這些文化運動不僅幫助我們找到更多代表女性的顏色，也透過不同的角度重新詮釋了原本與女性相關的顏色象徵。

1. 相近色配色 | Analogous

	LAB	94 0 -2			LAB	84 8 5
	CMYK	2 0 3 0			CMYK	5 16 16 0
	RGB	236 237 241			RGB	220 203 199

	LAB	79 27 -6			LAB	41 15 10
	CMYK	0 35 1 0			CMYK	31 57 55 35
	RGB	224 176 206			RGB	114 88 82

	LAB	77 22 -5
	CMYK	3 33 5 0
	RGB	213 174 198

2. 三色群配色 | Triad

	LAB	70 -5 -24
	CMYK	45 17 2 1
	RGB	150 174 212

	LAB	33 -4 -24
	CMYK	83 52 16 35
	RGB	61 82 114

	LAB	70 43 22
	CMYK	0 55 41 0
	RGB	224 137 133

	LAB	37 -7 -23
	CMYK	80 45 19 30
	RGB	67 92 122

	LAB	50 -32 -4
	CMYK	79 11 49 19
	RGB	78 133 124

3. 補色配色 | Complementary

LAB	74 2 30	
CMYK	15 19 54 5	
RGB	193 178 128	

LAB	83 -1 22	
CMYK	12 10 39 0	
RGB	213 205 166	

LAB	65 2 30	
CMYK	20 25 62 13	
RGB	168 154 106	

LAB	61 -19 -12	
CMYK	61 15 28 6	
RGB	116 156 166	

LAB	33 13 31	
CMYK	7 53 100 63	
RGB	97 71 36	

4. 分割補色配色 | Split-Complementary

LAB	33 6 -32	
CMYK	83 67 6 21	
RGB	67 77 126	

LAB	3 1 -6	
CMYK	89 71 35 96	
RGB	17 19 28	

LAB	42 63 8	
CMYK	0 100 28 17	
RGB	160 32 88	

LAB	62 9 -4	
CMYK	31 37 24 6	
RGB	157 143 155	

LAB	14 12 -6	
CMYK	61 92 24 84	
RGB	48 35 48	

精選案例分析

| L 66 | R 206 | C 0 | | L 72 | R 131 | C 56 | | L 67 | R 116 | C 63 | | L 73 | R 203 | C 7 | | L 78 | R 224 | C 0 |
|---|
| A 46 | G 125 | M 60 | | A -18 | G 186 | M 2 | | A -17 | G 172 | M 8 | | A 15 | G 167 | M 32 | | A 29 | G 171 | M 37 |
| B -10 | B 177 | Y 0 | | B -31 | B 230 | Y 0 | | B -35 | B 223 | Y 0 | | B 22 | B 140 | Y 43 | | B -5 | B 201 | Y 2 |
| | | K 0 | | | | K 0 | | | | K 0 | | | | K 3 | | | | K 0 |

1. 相近色

2. 三色群

3. 補色

4. 分割補色

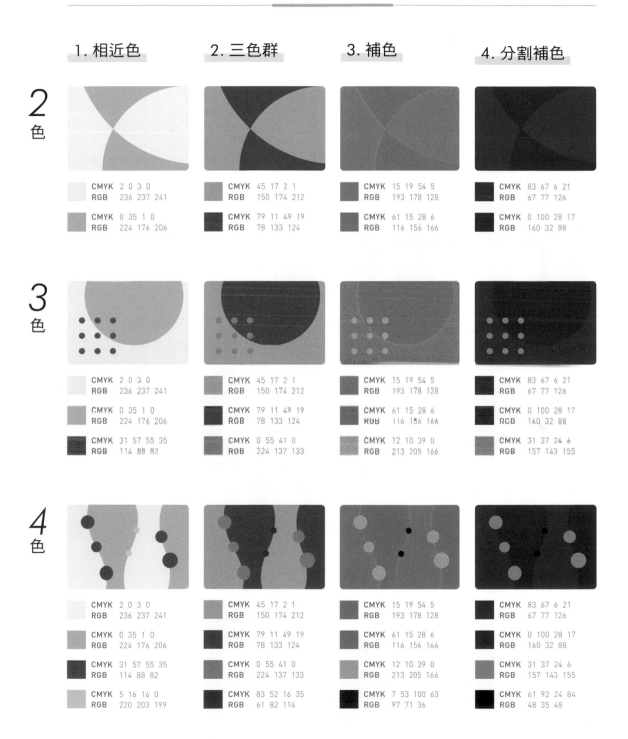

COLOR PATTERN

配色圖樣

1. 相近色

2. 三色群

3. 補色

4. 分割補色

2色

CMYK 2 0 3 0
RGB 236 237 241

CMYK 0 35 1 0
RGB 224 176 206

CMYK 45 17 2 1
RGB 150 174 212

CMYK 79 11 49 19
RGB 78 133 124

CMYK 15 19 54 5
RGB 193 178 128

CMYK 61 15 28 6
RGB 116 156 166

CMYK 83 67 6 21
RGB 67 77 126

CMYK 0 100 28 17
RGB 160 32 88

3色

CMYK 2 0 3 0
RGB 236 237 241

CMYK 0 35 1 0
RGB 224 176 206

CMYK 31 57 55 35
RGB 114 88 82

CMYK 45 17 2 1
RGB 150 174 212

CMYK 79 11 49 19
RGB 78 133 124

CMYK 0 55 41 0
RGB 224 137 133

CMYK 15 19 54 5
RGB 193 178 128

CMYK 61 15 28 6
RGB 116 156 166

CMYK 12 10 39 0
RGB 213 205 166

CMYK 83 67 6 21
RGB 67 77 126

CMYK 0 100 28 17
RGB 160 32 88

CMYK 31 37 24 6
RGB 157 143 155

4色

CMYK 2 0 3 0
RGB 236 237 241

CMYK 0 35 1 0
RGB 224 176 206

CMYK 31 57 55 35
RGB 114 88 82

CMYK 5 16 16 0
RGB 220 203 199

CMYK 45 17 2 1
RGB 150 174 212

CMYK 79 11 49 19
RGB 78 133 124

CMYK 0 55 41 0
RGB 224 137 133

CMYK 83 52 16 35
RGB 61 82 114

CMYK 15 19 54 5
RGB 193 178 128

CMYK 61 15 28 6
RGB 116 156 166

CMYK 12 10 39 0
RGB 213 205 166

CMYK 7 53 100 63
RGB 97 71 36

CMYK 83 67 6 21
RGB 67 77 126

CMYK 0 100 28 17
RGB 160 32 88

CMYK 31 37 24 6
RGB 157 143 155

CMYK 61 92 24 84
RGB 48 35 48

URBAN
都會

19

都會風格的配色以中性色為基調，如「水泥灰」代表穩定，「永恆灰」顯現優雅。高明度突顯現代感，低明度打造低調質感。搭配「活力粉」表現城市的勇敢與韌性，「盎然綠」源自都會與大自然的共處。這樣的搭配方式突顯多樣性，營造都會的繽紛風貌。

都會象徵著一地繁榮，不僅在物質層面滿足居民的日常需求，更為他們提供精神寄託。它集結了人們的智慧和思想，形成一個持久的思想激盪，文明在穩固的物質生活和持續的思辨中蛻變至更高層次。

都會展現著令人嚮往的景象，同時也隱匿著各種挑戰，成為一個極富討論性的領域。都會逐漸形成獨特的風格，引導人們以這種風格呈現自我特質。論及都會設計風格，人們腦海中浮現的首要印象可能是建築物的色調。「水泥灰」象徵著堅實的穩定和可靠性，原始材質的特性不僅傳達了都會需要的秩序和理性，也意味著城市建設初期不可忽視的基本本質。

都會匯聚了各種生活方式，展現多元繽紛的色彩，然而，這些繽紛的色彩離不開基礎的灰色背景。城市生活光彩奪目，同時也存在著陰暗的社會問題，成為都會角落中隱藏的弊端。水泥灰的喪失顏色飽和度在某種程度上代表人們在都會中的掙扎或對該地區的失望感。水泥灰僅是構建城市的基調，不同的都會還擁有其獨特的色彩。

Pantone 因應《全球城市玩色計畫》為台北推出了代表色彩：「永恆灰、活力粉、盎然綠」。永恆灰代表城市的穩健和優雅，活力粉象徵台北的勇敢和韌性，盎然綠則源於台北與山川共生的風景。

總結而言，都會風格的創作可以選用中性色作為基本調性，這些灰階色調為畫面提供穩固的底色和風格的方向。高明度突顯現代感，低明度則打造低調質感。最後，再選用其他色彩，以跳色拼貼方式展現都會的多樣性。

1. 相近色配色 | Analogous

LAB 7 2 -7	**LAB** 75 -5 -14
CMYK 93 76 27 95	**CMYK** 35 13 9 0
RGB 27 27 36	**RGB** 170 187 208

LAB 39 -1 -14	**LAB** 72 -3 -7
CMYK 68 49 30 28	**CMYK** 34 19 19 1
RGB 85 93 113	**RGB** 168 177 187

LAB 63 -4 -16
CMYK 48 26 15 4
RGB 138 154 178

2. 三色群配色 | Triad

LAB	48 26 -53	**LAB** 19 11 -25
CMYK	66 64 0 0	**CMYK** 93 91 0 55
RGB	111 101 200	**RGB** 48 46 82

LAB 71 27 37	**LAB** 63 29 -17
CMYK 1 43 60 1	**CMYK** 20 52 0 0
RGB 213 153 109	**RGB** 176 132 180

LAB 37 22 -28	
CMYK 64 76 5 13	
RGB 97 76 130	

3. 補色配色 | Complementary

LAB 57 19 -4
CMYK 27 49 23 9
RGB 155 124 142

LAB 42 13 -1
CMYK 42 57 40 28
RGB 112 92 101

LAB 15 6 -21
CMYK 100 82 0 71
RGB 38 40 68

LAB 8 4 -7
CMYK 90 82 19 95
RGB 31 28 38

LAB 67 45 51
CMYK 0 60 81 0
RGB 222 126 77

4. 分割補色配色 | Split-Complementary

LAB	67 24 46
CMYK	2 43 74 6
RGB	200 144 85

LAB	45 -12 -9
CMYK	68 32 37 25
RGB	89 112 120

LAB	85 12 35
CMYK	0 17 48 0
RGB	238 202 148

LAB	59 -3 0
CMYK	43 29 36 11
RGB	137 142 141

LAB	16 3 -6
CMYK	78 73 43 80
RGB	44 43 51

L	66	R	180	C	10
A	7	G	153	M	26
B	49	B	76	Y	80
				K	15

L	11	R	36	C	73
A	2	G	34	M	75
B	0	B	35	Y	60
				K	96

L	51	R	121	C	47
A	0	G	121	M	38
B	0	B	121	Y	41
				K	19

L	13	R	42	C	46
A	2	G	37	M	64
B	7	B	30	Y	81
				K	95

L	41	R	99	C	48
A	-1	G	97	M	41
B	9	B	83	Y	60
				K	38

1. 相近色

2. 三色群

3. 補色

4. 分割補色

COLOR PATTERN

配色圖樣

| 1.相近色 | 2.三色群 | 3.補色 | 4.分割補色 |

2色

1.相近色
CMYK 68 49 30 28
RGB 85 93 113

CMYK 35 13 9 0
RGB 170 187 208

2.三色群
CMYK 66 64 0 0
RGB 111 101 200

CMYK 1 43 60 1
RGB 213 153 109

3.補色
CMYK 0 60 81 0
RGB 222 126 77

CMYK 100 82 0 71
RGB 38 40 68

4.分割補色
CMYK 2 43 74 6
RGB 200 144 85

CMYK 0 17 48 0
RGB 238 202 148

3色

1.相近色
CMYK 68 49 30 28
RGB 85 93 113

CMYK 35 13 9 0
RGB 170 187 208

CMYK 34 19 19 1
RGB 168 177 187

2.三色群
CMYK 66 64 0 0
RGB 111 101 200

CMYK 1 43 60 1
RGB 213 153 109

CMYK 64 76 5 13
RGB 97 76 130

3.補色
CMYK 0 60 81 0
RGB 222 126 77

CMYK 100 82 0 71
RGB 38 40 68

CMYK 27 49 23 9
RGB 155 124 142

4.分割補色
CMYK 2 43 74 6
RGB 200 144 85

CMYK 0 17 48 0
RGB 238 202 148

CMYK 68 32 37 25
RGB 89 112 120

4色

1.相近色
CMYK 68 49 30 28
RGB 85 93 113

CMYK 35 13 9 0
RGB 170 187 208

CMYK 34 19 19 1
RGB 168 177 187

CMYK 48 26 15 4
RGB 138 154 178

2.三色群
CMYK 66 64 0 0
RGB 111 101 200

CMYK 1 43 60 1
RGB 213 153 109

CMYK 64 76 5 13
RGB 97 76 130

CMYK 20 52 0 0
RGB 176 132 180

3.補色
CMYK 0 60 81 0
RGB 222 126 77

CMYK 100 82 0 71
RGB 38 40 68

CMYK 27 49 23 9
RGB 155 124 142

CMYK 42 57 40 28
RGB 112 92 101

4.分割補色
CMYK 2 43 74 6
RGB 200 144 85

CMYK 0 17 48 0
RGB 238 202 148

CMYK 68 32 37 25
RGB 89 112 120

CMYK 43 29 36 11
RGB 137 142 141

LOVE

愛情

20

愛情的配色以「紅色」為主，
象徵真摯的激情和親密信賴。
紅色在現代社會中不僅能 起慾
望，還能引導浪漫情感，成為
愛情的象徵。

LAB 23 45 31
CMYK 0 100 99 59
RGB 98 0 18

心理學家羅伯特‧史坦伯格提出了著名的愛情三因論，闡釋了構成愛情的基本要素包括「激情」、「親密」、「承諾」。一段良好的相處關係所包含的情感基本上等同於這三個元素，從最基本的情慾和賀爾蒙吸引，到相互的信任和依賴，甚至涉及到犧牲，愛情便在這既是本能又限制天性的矛盾複雜的美好情感中展現。

　　愛情在我們的觀念中可能是內心深處湧現的，宛如天生流淌在血液中的情感。描繪愛情時，我們經常以這些隱藏在人體內的色彩做聯想。在現代社會中，「紅色」通常象徵真摯的愛情。除了能勾起內心的慾望，提供賀爾蒙的浪漫引導，滿足愛情三因論中的激情，紅色也傳達一段關係中的活力和熱情，構建起親密和信賴的關鍵情感。在文學、影視作品中，我們也經常看到以紅色的服飾、配件或環境場景表示主角之間的愛情。此外，玫瑰常被視為愛情的象徵，源自希臘神話中愛神阿芙羅狄忒和阿多尼斯之間的悲傷故事，愛神的鮮血染紅了腳下玫瑰，為紅色在愛情中的象徵留下深刻的寓意。

　　紅色搭配不同色調時能呈現多元的視覺感受。與暖色調的同系色組合，創造出溫馨和諧、又活潑的愛情氛圍；而與冷色調的對比色則能呈現穩定感和豐富層次的愛情。在愛情三因論的邏輯中，一段同時擁有三種要素的愛才能被稱為完美圓熟的真愛。雖然愛情難以具體呈現，但或許透過紅色與其他顏色的搭配，我們能勾勒出愛情的多樣面貌。

1. 相近色配色 | Analogous

LAB 74 8 15
CMYK 14 25 37 3
RGB 195 175 154

LAB 21 14 11
CMYK 26 78 77 77
RGB 68 46 40

LAB 68 10 17
CMYK 17 31 44 6
RGB 182 157 135

LAB 67 9 16
CMYK 18 31 44 7
RGB 178 155 135

LAB 37 11 13
CMYK 33 56 65 45
RGB 102 81 69

2. 三色群配色 | Triad

LAB	48 15 -54	
CMYK	72 57 0 0	
RGB	95 108 202	

LAB	79 18 21	
CMYK	0 29 36 0	
RGB	223 181 157	

LAB	51 19 -38	
CMYK	57 59 0 0	
RGB	122 111 183	

LAB	81 8 2	
CMYK	10 19 16 0	
RGB	210 195 196	

LAB	79 8 -14	
CMYK	17 20 0 0	
RGB	197 190 220	

226

3. 補色配色 | Complementary

LAB	62 -29 -17	
CMYK	71 6 26 3	
RGB	101 163 177	

LAB	82 -12 -8	
CMYK	30 0 13 0	
RGB	183 210 217	

LAB	50 77 59	
CMYK	0 96 99 0	
RGB	202 0 27	

LAB	80 0 -2	
CMYK	19 13 16 0	
RGB	196 197 201	

LAB	94 1 9	
CMYK	0 1 15 0	
RGB	243 236 220	

4. 分割補色配色 | Split-Complementary

	LAB	80 -1 -1
	CMYK	20 13 17 0
	RGB	195 198 199

	LAB	64 -1 -8
	CMYK	41 27 23 5
	RGB	149 155 167

	LAB	74 -4 -4
	CMYK	32 16 21 1
	RGB	174 183 187

	LAB	46 24 34
	CMYK	7 58 82 35
	RGB	140 92 58

	LAB	32 24 26
	CMYK	5 73 89 57
	RGB	103 61 41

精選案例分析

L	83	R	215	C	9
A	4	G	202	M	14
B	12	B	184	Y	27
				K	0

L	74	R	189	C	19
A	3	G	178	M	21
B	12	B	159	Y	35
				K	3

L	17	R	45	C	80
A	2	G	45	M	71
B	-7	B	55	Y	42
				K	78

L	41	R	151	C	2
A	53	G	50	M	94
B	22	B	66	Y	61
				K	24

L	26	R	70	C	53
A	6	G	61	M	63
B	4	B	59	Y	63
				K	62

1. 相近色

2. 三色群

3. 補色

4. 分割補色

COLOR PATTERN
配色圖樣

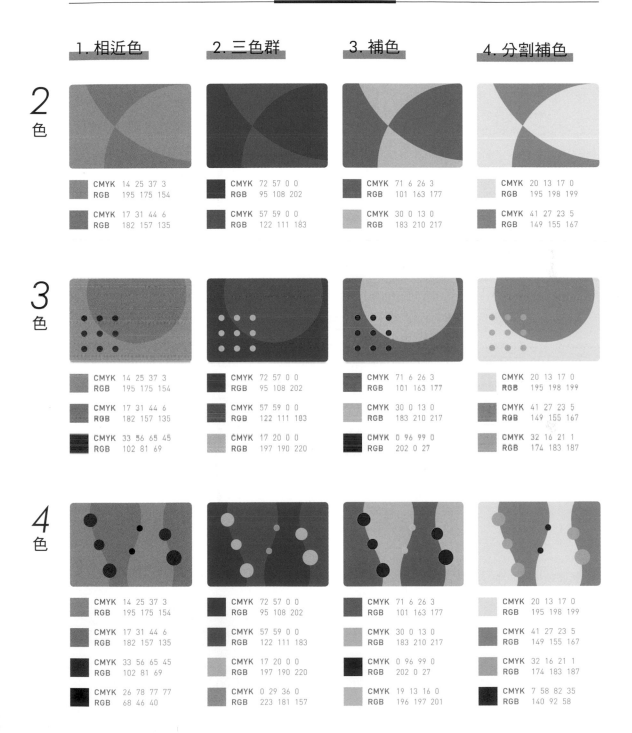

1. 相近色　　　2. 三色群　　　3. 補色　　　4. 分割補色

2 色

CMYK 14 25 37 3 RGB 195 175 154	CMYK 72 57 0 0 RGB 95 108 202	CMYK 71 6 26 3 RGB 101 163 177	CMYK 20 13 17 0 RGB 195 198 199
CMYK 17 31 44 6 RGB 182 157 135	CMYK 57 59 0 0 RGB 122 111 183	CMYK 30 0 13 0 RGB 183 210 217	CMYK 41 27 23 5 RGB 149 155 167

3 色

CMYK 14 25 37 3 RGB 195 175 154	CMYK 72 57 0 0 RGB 95 108 202	CMYK 71 6 26 3 RGB 101 163 177	CMYK 20 13 17 0 RGB 195 198 199
CMYK 17 31 44 6 RGB 182 157 135	CMYK 57 59 0 0 RGB 122 111 183	CMYK 30 0 13 0 RGB 183 210 217	CMYK 41 27 23 5 RGB 149 155 167
CMYK 33 56 65 45 RGB 102 81 69	CMYK 17 20 0 0 RGB 197 190 220	CMYK 0 96 99 0 RGB 202 0 27	CMYK 32 16 21 1 RGB 174 183 187

4 色

CMYK 14 25 37 3 RGB 195 175 154	CMYK 72 57 0 0 RGB 95 108 202	CMYK 71 6 26 3 RGB 101 163 177	CMYK 20 13 17 0 RGB 195 198 199
CMYK 17 31 44 6 RGB 182 157 135	CMYK 57 59 0 0 RGB 122 111 183	CMYK 30 0 13 0 RGB 183 210 217	CMYK 41 27 23 5 RGB 149 155 167
CMYK 33 56 65 45 RGB 102 81 69	CMYK 17 20 0 0 RGB 197 190 220	CMYK 0 96 99 0 RGB 202 0 27	CMYK 32 16 21 1 RGB 174 183 187
CMYK 26 78 77 77 RGB 68 46 40	CMYK 0 29 36 0 RGB 223 181 157	CMYK 19 13 16 0 RGB 196 197 201	CMYK 7 58 82 35 RGB 140 92 58

FRIENDSHIP

友誼

21

友誼的配色以溫暖、愉悅的色調為主，如黃色。黃色代表樂觀、友誼中的前進感，彷彿太陽般光明溫暖。這種色彩在設計中吸引眾人視線，呈現活潑、明亮的氛圍。

LAB 93 -11 57
CMYK 3 0 66 0
RGB 240 239 127

「朋友，是分散在兩個身體中的同一片靈魂。」心靈中有許多空白，透過與他人、動物的互動，彼此依賴、信任、喜愛，填滿了兩個身軀中靈魂的寂寞。建立友誼是地球上生物最常做的事，它促進了物種的延續與進步，也是一種令人動容的情感。

　　談及友誼時，我們常感受到的是溫暖、愉悅、良善等正向的情感。因此，在尋找友誼的代表色時，暖色調可能是不錯的選擇。「黃色」傳遞著樂觀、激勵的情緒，能夠形容像太陽般光明溫暖的友誼。這種顏色帶有強大的前進感，也象徵著友情中眾人相互扶持而進步的意象。在設計作品中，黃色是最能夠吸引眾人視線的顏色，常作為畫面中主題的色彩，營造活潑、明亮的氛圍。同樣地，黃色在衣著搭配中展現動感與自信。

　　除了代表正向情感外，黃色作為絲帶形式在不同地區有著不同的意義。在香港，它象徵居民尋求的獨立與自由，而在韓國，則是祈禱離家的親人平安歸來的信物。黃絲帶伴隨著一些令人難過的事件，如世越號沈船事件，人們以黃絲帶追憶已逝者。雖然黃色帶有悲傷情緒，但有時也呈現出對困難堅毅面對的形象，貼合友誼中相互幫助的意象。

　　一段真摯的友誼非常難得可貴，是不同個體乘載相同靈魂，願意以自己心中的溫度共同融化彼此所面對的冰冷問題後，才能成功架構的情感。明亮的黃色適合描述友誼中的歡樂與喜悅，同時勾勒出精神上的溫暖。

1. 相近色配色 | Analogous

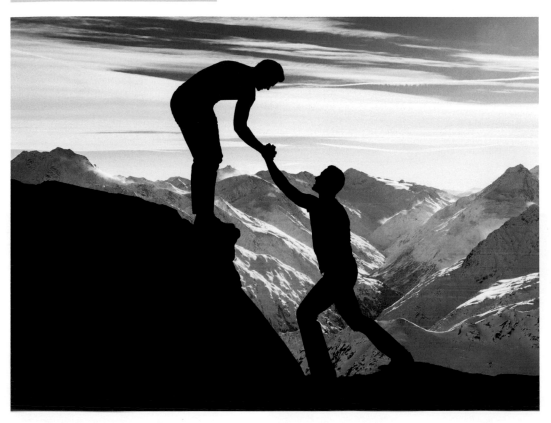

	LAB	0 0 0	LAB	94 -3 1
	CMYK	85 75 60 100	CMYK	3 0 8 0
	RGB	0 0 0	RGB	234 239 235

	LAB	64 -1 -23	LAB	85 0 3
	CMYK	47 27 6 2	CMYK	12 9 16 0
	RGB	140 155 193	RGB	212 211 206

	LAB	30 -2 -14
	CMYK	77 55 31 45
	RGB	64 74 92

2. 三色群配色 | Triad

LAB	47 13 -42	
CMYK	68 59 0 0	
RGB	101 106 179	

LAB	37 18 -41	
CMYK	78 77 0 0	
RGB	84 80 150	

LAB	56 42 39	
CMYK	1 68 75 8	
RGB	185 101 72	

LAB	78 11 1	
CMYK	11 24 16 0	
RGB	205 184 190	

LAB	93 -11 57	
CMYK	3 0 66 0	
RGB	240 239 127	

3. 補色配色 | Complementary

LAB	52 11 29
CMYK	17 41 71 29
RGB	143 116 78

LAB	54 -8 25
CMYK	38 21 69 27
RGB	128 131 88

LAB	46 34 19
CMYK	10 70 57 25
RGB	147 85 80

LAB	88 -4 16
CMYK	9 2 29 0
RGB	222 222 190

LAB	14 -3 4
CMYK	67 52 76 92
RGB	39 41 36

4. 分割補色配色 | Split-Complementary

LAB	95	-1 2
CMYK	0 0	7 0
RGB	240	241 236

LAB	54 17 31
CMYK	12 45 70 25
RGB	154 117 79

LAB	62 -12 -31
CMYK	63 19 3 2
RGB	114 156 201

LAB	42 -3 -38
CMYK	83 51 2 8
RGB	71 103 158

LAB	71 8 26
CMYK	13 27 51 6
RGB	190 166 128

L	82	R	193	C	23	L	45	R	118	C	37	L	22	R	66	C	35	L	42	R	93	C	67	L	45	R	114	C	40
A	-5	G	206	M	6	A	9	G	101	M	49	A	9	G	51	M	68	A	5	G	98	M	55	A	5	G	103	M	45
B	-6	B	213	Y	12	B	7	B	96	Y	51	B	11	B	42	Y	79	B	-24	B	136	Y	14	B	9	B	93	Y	54
				K	0					K	29					K	76					K	16					K	31

1. 相近色

2. 三色群

3. 補色

4. 分割補色

COLOR PATTERN
配色圖樣

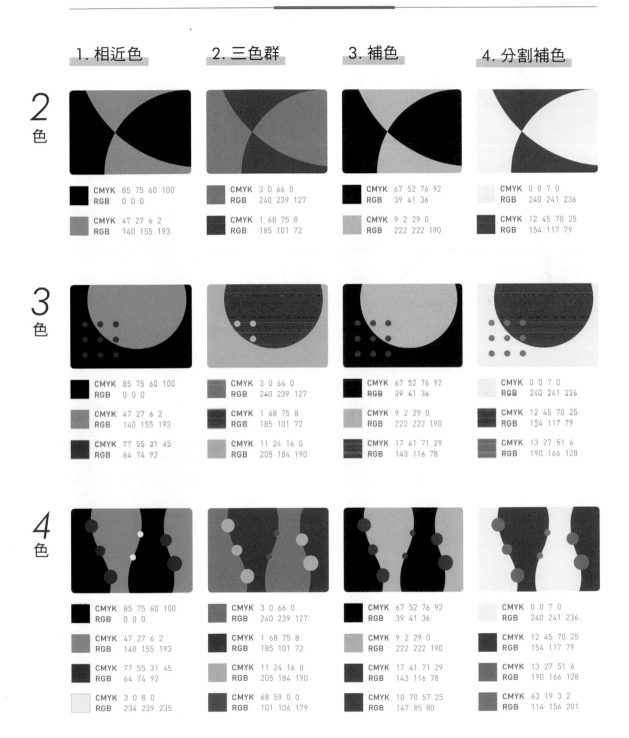

1. 相近色

2. 三色群

3. 補色

4. 分割補色

2色

CMYK 85 75 60 100
RGB 0 0 0

CMYK 47 27 6 2
RGB 140 155 193

CMYK 3 0 66 0
RGB 240 239 127

CMYK 1 68 75 8
RGB 185 101 72

CMYK 67 52 76 92
RGB 39 41 36

CMYK 9 2 29 0
RGB 222 222 190

CMYK 0 0 7 0
RGB 240 241 236

CMYK 12 45 70 25
RGB 154 117 79

3色

CMYK 85 75 60 100
RGB 0 0 0

CMYK 47 27 6 2
RGB 140 155 193

CMYK 77 55 31 45
RGB 64 74 92

CMYK 3 0 66 0
RGB 240 239 127

CMYK 1 68 75 8
RGB 185 101 72

CMYK 11 24 16 0
RGB 205 184 190

CMYK 67 52 76 92
RGB 39 41 36

CMYK 9 2 29 0
RGB 222 222 190

CMYK 17 41 71 29
RGB 143 116 78

CMYK 0 0 7 0
RGB 240 241 236

CMYK 12 45 70 25
RGB 154 117 79

CMYK 13 27 51 6
RGB 190 166 128

4色

CMYK 85 75 60 100
RGB 0 0 0

CMYK 47 27 6 2
RGB 140 155 193

CMYK 77 55 31 45
RGB 64 74 92

CMYK 3 0 8 0
RGB 234 239 235

CMYK 3 0 66 0
RGB 240 239 127

CMYK 1 68 75 8
RGB 185 101 72

CMYK 11 24 16 0
RGB 205 184 190

CMYK 68 59 0 0
RGB 101 106 179

CMYK 67 52 76 92
RGB 39 41 36

CMYK 9 2 29 0
RGB 222 222 190

CMYK 17 41 71 29
RGB 143 116 78

CMYK 10 70 57 25
RGB 147 85 80

CMYK 0 0 7 0
RGB 240 241 236

CMYK 12 45 70 25
RGB 154 117 79

CMYK 13 27 51 6
RGB 190 166 128

CMYK 63 19 3 2
RGB 114 156 201

SPORTS

運動感

22

運動風的配色以紅色為主，突顯出激情和活力。搭配低明度的藍色，營造經典復古氛圍，或與黑色結合，打造強悍運動風格。

LAB 43 69 39
CMYK 0 100 86 7
RGB 172 0 46

千年前的奧林匹克運動會開啟了人類與運動密不可分的歷程。透過運動競技，人們展現強健的身體素質，有時甚至象徵族群榮耀或城邦歸屬。當代生活豐富，運動普及與方便，我們追求運動不僅為了保持體態美感，更是為了身體機能的健康。

從賽場到遍佈街頭的運動品牌商，運動設計需求不斷增加。談及運動時，我們常以激情、熱血形容人們展現體能的姿態。紅色或許最適合描述運動感，代表人體刺激和興奮情緒。運動時身體激素上升，血液流速增加，紅色是最貼近血液的色彩，易令人聯想到運動的快感。一些運動相關品牌如 Red Bull 和法拉利，選擇紅色作為標誌色，與運動的極致性能相契合。

紅色不僅是社會共識，更有科學佐證。2004 年希臘奧運後的格鬥比賽色彩研究顯示，紅色確實影響運動員的身體機能，宛如促進激素生產的信號，助運動員贏得更多比賽。其他研究顯示，身著紅色的獲勝機率高出 10%。紅色在賽場上提供身體機能加成，同時給予對手壓力感。

視覺上，紅色帶來強烈衝擊，呈現運動時的激情與活力。紅色搭配不同顏色可產生多樣有趣意象，如與低明度的藍色營造經典復古氛圍，與黑色搭配則塑造強悍運動風格。

1. 相近色配色 | Analogous

LAB	43 69 39	
CMYK	0 100 86 7	
RGB	172 0 46	

LAB	22 33 10	
CMYK	0 100 53 70	
RGB	84 32 44	

LAB	47 -3 -3	
CMYK	55 39 42 22	
RGB	106 113 116	

LAB	17 36 21	
CMYK	0 100 85 75	
RGB	76 13 21	

LAB	1 0 0	
CMYK	84 75 61 100	
RGB	12 12 12	

2. 三色群配色 | Triad

LAB	57 -2 0	
CMYK	44 32 37 13	
RGB	133 137 136	

LAB	64 4 11	
CMYK	27 30 42 9	
RGB	162 151 135	

LAB	84 -23 56	
CMYK	26 0 78 0	
RGB	199 220 106	

LAB	29 -3 -9	
CMYK	75 53 41 50	
RGB	63 72 83	

LAB	33 3 -33	
CMYK	86 64 5 22	
RGB	63 79 127	

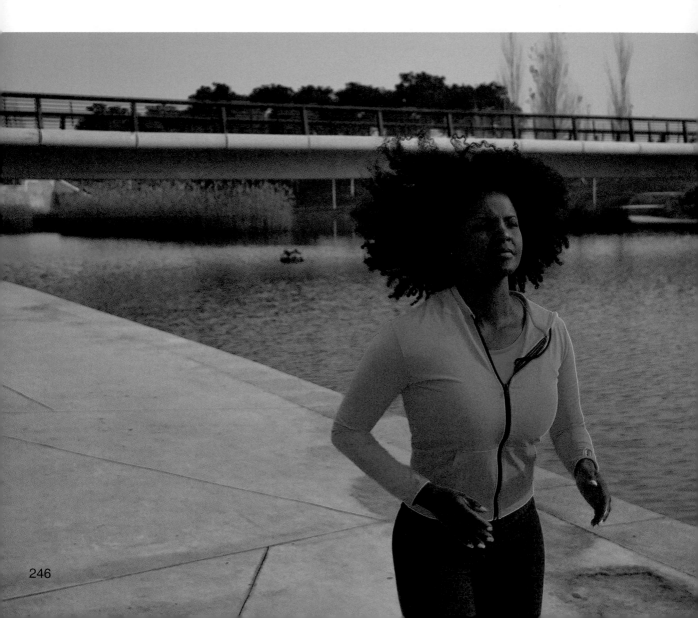

3. 補色配色 | Complementary

 LAB 9 14 -28
CMYK 99 93 0 65
RGB 29 26 65

 LAB 85 6 84
CMYK 0 10 95 0
RGB 240 205 50

 LAB 66 6 41
CMYK 13 26 72 14
RGB 178 154 90

 LAB 35 8 22
CMYK 25 49 82 57
RGB 96 78 52

 LAB 2 1 -1
CMYK 82 76 55 99
RGB 17 15 18

4. 分割補色配色 | Split-Complementary

	LAB	77 3 -24
	CMYK	29 18 0 0
	RGB	179 188 232

	LAB	13 5 -6
	CMYK	78 80 35 87
	RGB	41 37 46

	LAB	41 55 -39
	CMYK	46 94 0 0
	RGB	135 53 158

	LAB	80 -4 -30
	CMYK	34 9 0 0
	RGB	174 201 252

	LAB	69 35 -24
	CMYK	13 49 0 0
	RGB	197 144 210

L 44	R 170	C 0	L 23	R 77	C 20	L 66	R 140	C 49	L 92	R 232	C 5	L 35	R 98	C 33
A 65	G 31	M 100	A 21	G 45	M 86	A -8	G 164	M 19	A -6	G 234	M 0	A 12	G 76	M 59
B 44	B 40	Y 98	B 10	B 45	Y 67	B -17	B 188	Y 14	B 18	B 197	Y 28	B 12	B 66	Y 65
		K 7			K 71			K 2			K 0			K 48

1. 相近色

2. 三色群

3. 補色

4. 分割補色

COLOR PATTERN

配色圖樣

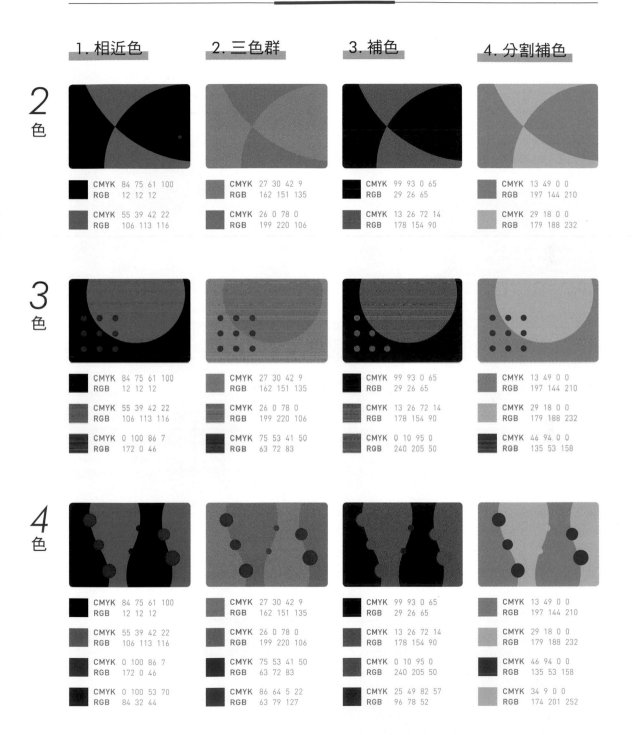

1.相近色　2.三色群　3.補色　4.分割補色

2色

CMYK 84 75 61 100	CMYK 27 30 42 9	CMYK 99 93 0 65	CMYK 13 49 0 0
RGB 12 12 12	RGB 162 151 135	RGB 29 26 65	RGB 197 144 210
CMYK 55 39 42 22	CMYK 26 0 78 0	CMYK 13 26 72 14	CMYK 29 18 0 0
RGB 106 113 116	RGB 199 220 106	RGB 178 154 90	RGB 179 188 232

3色

CMYK 84 75 61 100	CMYK 27 30 42 9	CMYK 99 93 0 65	CMYK 13 49 0 0
RGB 12 12 12	RGB 162 151 135	RGB 29 26 65	RGB 197 144 210
CMYK 55 39 42 22	CMYK 26 0 78 0	CMYK 13 26 72 14	CMYK 29 18 0 0
RGB 106 113 116	RGB 199 220 106	RGB 178 154 90	RGB 179 188 232
CMYK 0 100 86 7	CMYK 75 53 41 50	CMYK 0 10 95 0	CMYK 46 94 0 0
RGB 172 0 46	RGB 63 72 83	RGB 240 205 50	RGB 135 53 158

4色

CMYK 84 75 61 100	CMYK 27 30 42 9	CMYK 99 93 0 65	CMYK 13 49 0 0
RGB 12 12 12	RGB 162 151 135	RGB 29 26 65	RGB 197 144 210
CMYK 55 39 42 22	CMYK 26 0 78 0	CMYK 13 26 72 14	CMYK 29 18 0 0
RGB 106 113 116	RGB 199 220 106	RGB 178 154 90	RGB 179 188 232
CMYK 0 100 86 7	CMYK 75 53 41 50	CMYK 0 10 95 0	CMYK 46 94 0 0
RGB 172 0 46	RGB 63 72 83	RGB 240 205 50	RGB 135 53 158
CMYK 0 100 53 70	CMYK 86 64 5 22	CMYK 25 49 82 57	CMYK 34 9 0 0
RGB 84 32 44	RGB 63 79 127	RGB 96 78 52	RGB 174 201 252

251

INDUSTRIAL

工業風

23

工業風的配色以紅棕色為主，
表現成熟穩重與獨特個性；中
性或冷色基調，呈現原始、荒
涼感；不同搭配影響風格，加
入皮革或暖光燈營造復古氛
圍，黑色主調創造低調質感。

LAB 30 8 10
CMYK 41 59 69 58
RGB 82 68 59

當艾菲爾鐵塔矗立於巴黎，工業風潮開始席捲歐洲，金屬製家具也融入社會視野，進軍美洲時，更注入原始材質元素，如未經修飾的斑駁牆面、露木紋的傢俱，塑造出美式工業風格的崛起。

　　工業風主要體現在建築設計中，與現代風格相似，強調最少裝飾搭配，然而，工業風更趨向於隨性與荒涼感的設計，如未經裝潢的工業生產空間。顏色上，「紅棕色」為工業風的代表色，象徵成熟穩重又獨特個性。紅色為整個空間帶來亮點，突顯獨特情感，而加入棕色則使作品更貼近工業的理性、實用、穩定感。室內裝潢中，紅棕色元素眾多，如外露的管線、生鏽的鐵器、隨意砌成的紅磚，以及深色原木傢俱，皆為工業風的經典印象。

　　工業風主要以中性色或冷色調為基調，搭配金屬、木頭、水泥等實體元素，呈現一種回歸原始、荒涼的設計風格，符合美式嬉皮文化的反奢華、反社會形象，推動了美式工業風的流行。窮困藝術家租居於城市的小閣樓、地下室、倉庫等老舊場所，形成一種稱為「Loft」的工業風裝潢風格，更深化了對工業風的印象。

　　主色搭配和傢俱選擇影響整體工業風格，中性色基調中添加皮革或暖色燈光可營造出溫馨復古感，而以黑色或冷色調為主色，則打造低調質感空間。總體而言，工業風以簡單色彩和未經特殊處理的材質，保留經典元素，結合當代美感，打造獨特魅力的大器率性之作。

1. 相近色配色 │ Analogous

LAB	25	3 5
CMYK	55	60 67 66
RGB	66	60 55

LAB	30	8 10
CMYK	41	59 69 58
RGB	82	68 59

LAB	49	5 3
CMYK	42	43 44 22
RGB	122	113 111

LAB	71	22 45
CMYK	1	39 69 2
RGB	211	157 96

LAB	7	-1 2
CMYK	76	65 68 100
RGB	28	28 25

2. 三色群配色 | Triad

	LAB	56 30 -4
	CMYK	19 58 18 8
	RGB	164 113 140

	LAB	50 4 19
	CMYK	30 37 62 29
	RGB	128 115 89

	LAB	49 26 -35
	CMYK	52 66 0 0
	RGB	127 101 173

	LAB	30 5 9
	CMYK	46 56 68 58
	RGB	79 69 60

	LAB	73 10 27
	CMYK	10 27 50 4
	RGB	198 170 131

3. 補色配色 | Complementary

LAB	91 1 3	
CMYK	3 4 11 0	
RGB	231 228 223	

LAB	41 14 -43	
CMYK	77 68 0 0	
RGB	87 91 164	

LAB	67 1 -25	
CMYK	43 26 1 1	
RGB	149 162 205	

LAB	69 13 18	
CMYK	13 33 43 5	
RGB	188 158 136	

LAB	33 9 -10	
CMYK	61 65 33 37	
RGB	84 74 93	

4. 分割補色配色 | Split-Complementary

LAB	42 37 42	
CMYK	0 75 100 32	
RGB	142 72 38	

LAB	57 7 20
CMYK	24 36 56 19
RGB	150 131 103

LAB	61 -11 -11
CMYK	54 21 25 7
RGB	127 152 164

LAB	93 -1 1
CMYK	3 0 8 0
RGB	233 235 232

LAB	60 -2 -3
CMYK	43 30 32 9
RGB	140 144 148

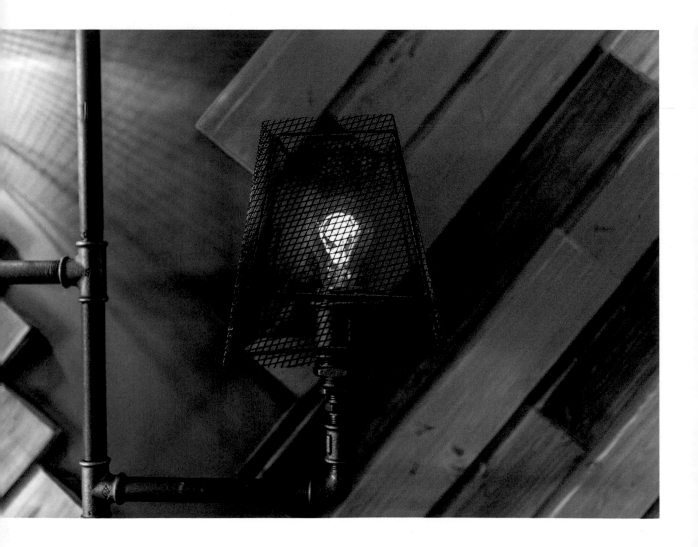

258

CASE ANALYSIS
精選案例分析

L	84	R	208	C	14
A	0	G	208	M	9
B	-1	B	210	Y	13
				K	0

L	66	R	170	C	23
A	6	G	155	M	30
B	12	B	139	Y	41
				K	8

L	51	R	147	C	13
A	18	G	109	M	49
B	28	B	77	Y	69
				K	28

L	31	R	80	C	55
A	5	G	72	M	59
B	2	B	72	Y	57
				K	50

L	45	R	141	C	5
A	28	G	87	M	64
B	35	B	54	Y	85
				K	34

1. 相近色

2. 三色群

3. 補色

4. 分割補色

COLOR PATTERN
配色圖樣

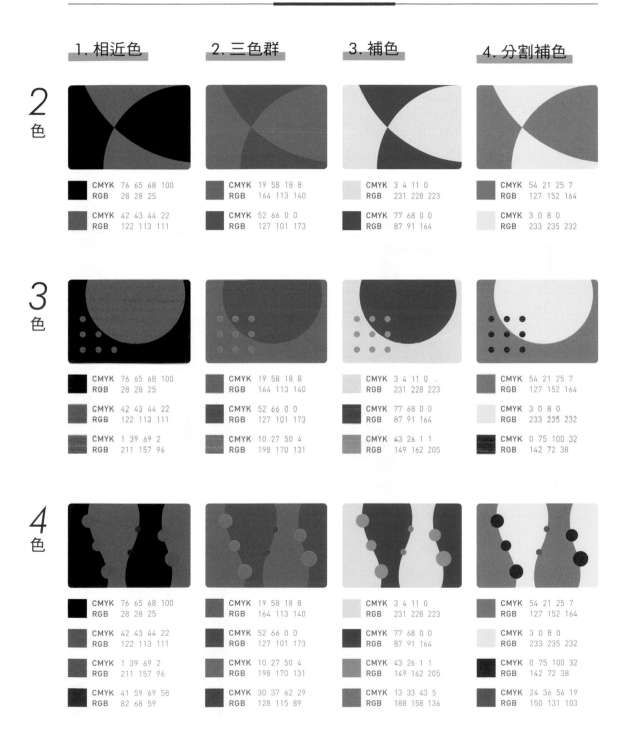

1. 相近色　**2. 三色群**　**3. 補色**　**4. 分割補色**

2色

CMYK 76 65 68 100	CMYK 19 58 18 8	CMYK 3 4 11 0	CMYK 54 21 25 7
RGB 28 28 25	RGB 164 113 140	RGB 231 228 223	RGB 127 152 164
CMYK 42 43 44 22	CMYK 52 66 0 0	CMYK 77 68 0 0	CMYK 3 0 8 0
RGB 122 113 111	RGB 127 101 173	RGB 87 91 164	RGB 233 235 232

3色

CMYK 76 65 68 100	CMYK 19 58 18 8	CMYK 3 4 11 0	CMYK 54 21 25 7
RGB 28 28 25	RGB 164 113 140	RGB 231 228 223	RGB 127 152 164
CMYK 42 43 44 22	CMYK 52 66 0 0	CMYK 77 68 0 0	CMYK 3 0 8 0
RGB 122 113 111	RGB 127 101 173	RGB 87 91 164	RGB 233 235 232
CMYK 1 39 69 2	CMYK 10 27 50 4	CMYK 43 26 1 1	CMYK 0 75 100 32
RGB 211 157 96	RGB 198 170 131	RGB 149 162 205	RGB 142 72 38

4色

CMYK 76 65 68 100	CMYK 19 58 18 8	CMYK 3 4 11 0	CMYK 54 21 25 7
RGB 28 28 25	RGB 164 113 140	RGB 231 228 223	RGB 127 152 164
CMYK 42 43 44 22	CMYK 52 66 0 0	CMYK 77 68 0 0	CMYK 3 0 8 0
RGB 122 113 111	RGB 127 101 173	RGB 87 91 164	RGB 233 235 232
CMYK 1 39 69 2	CMYK 10 27 50 4	CMYK 43 26 1 1	CMYK 0 75 100 32
RGB 211 157 96	RGB 198 170 131	RGB 149 162 205	RGB 142 72 38
CMYK 41 59 69 58	CMYK 30 37 62 29	CMYK 13 33 43 5	CMYK 24 36 56 19
RGB 82 68 59	RGB 128 115 89	RGB 188 158 136	RGB 150 131 103

SCANDINAVIAN

北歐風

24

北歐風以白色為主調，搭配大地色系，營造舒適氛圍。訴求平衡生活，追求精神幸福，融入自然元素，打造與環境和諧相處的空間。

LAB 87 1 1
CMYK 9 7 12 0
RGB 219 216 215

北歐國家因其高緯度地理位置，長期受制於嚴寒和日照匱乏，斯堪地那維亞半島的居民對陽光格外珍惜，塑造出以明亮、簡約、注重自然光線的設計風格。這片擁有豐富自然風光的半島，使居民與大自然的和諧共處成為生活中的重要元素，因此在設計中大量運用與自然相關的元素，取代了人工合成材料。

　　北歐風常被用來形容室內裝潢風格，以創造通風寬敞的空間為目標，透過大量留白和木製家具打造出舒適的氛圍。「白色」貫穿北歐風的設計，不僅在實際功能取向上，更在美感設計中倚賴白色的明亮與典雅。這種象徵光明的白色，彌補了北歐冬季光照不足的缺陷。同時，空間中常搭配明亮的大地色系，以穩重舒適的色調撫慰寒冷環境中的心靈，或者添加莫蘭迪色系，以多樣高明度的色彩點綴整體白色基調，營造可愛、活潑的氛圍。北歐國家擁有豐富的林業資源，因此木製地板、隔間和家具在裝潢中普遍應用，符合地區對自然的尊重。

　　「Scandinavian」原本指的是黑暗之地，生活在半島上的居民渴望光明，白色在宗教和神話中被視為光明的象徵，如白翼天使攜帶聖光的形象。因此，北歐風以白色為主色調盛行於全球，呼應人們對光明的追求。

　　除了視覺美感的設計，北歐風在心靈層面追求的是一種平衡和中庸的生活，致力於營造明亮舒適的氛圍同時，尋找與自己、他人、社會以及整個地球環境和諧相處的方式，保持精神上的幸福感。

1. 相近色配色 | Analogous

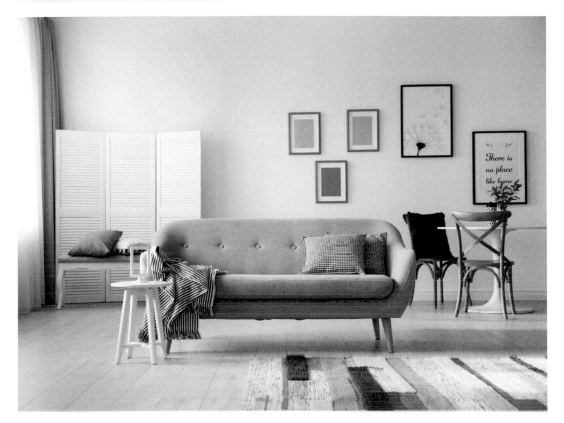

	LAB	83 2 5		LAB	61 3 8
	CMYK	12 12 20 0		CMYK	32 31 41 11
	RGB	210 204 196		RGB	152 144 133

	LAB	92 1 5		LAB	40 3 6
	CMYK	2 3 12 0		CMYK	48 48 56 37
	RGB	235 230 222		RGB	99 93 86

	LAB	73 3 6
	CMYK	22 22 30 2
	RGB	184 176 167

2. 三色群配色 | Triad

LAB	78 0 3	
CMYK	21 16 23 1	
RGB	193 191 186	

LAB	50 0 41	
CMYK	16 23 91 43	
RGB	129 117 54	

LAB	61 1 -25	
CMYK	50 32 4 3	
RGB	134 146 188	

LAB	52 11 8	
CMYK	30 45 45 20	
RGB	137 116 111	

LAB	43 -9 25	
CMYK	42 22 81 47	
RGB	100 105 64	

3. 補色配色 | Complementary

	LAB	62 -3 -12
	CMYK	46 27 20 5
	RGB	139 151 169

	LAB	41 -1 -9
	CMYK	63 47 37 27
	RGB	92 98 110

	LAB	27 2 0
	CMYK	64 61 58 56
	RGB	68 65 66

	LAB	80 -4 -6
	CMYK	25 9 13 0
	RGB	189 200 208

	LAB	41 21 12
	CMYK	24 63 55 35
	RGB	120 84 79

4. 分割補色配色 | Split-Complementary

	LAB	80 -6 -10		LAB	65 20 46
	CMYK	28 7 10 0		CMYK	4 41 76 11
	RGB	184 201 215		RGB	190 142 80
	LAB	62 -1 -40		LAB	38 10 -5
	CMYK	57 30 0 0		CMYK	52 59 39 32
	RGB	122 151 217		RGB	98 85 97
	LAB	44 18 22			
	CMYK	18 55 68 36			
	RGB	127 92 71			

精選案例分析

L	81	R	199	C	18		L	69	R	171	C	27		L	25	R	52	C	83		L	50	R	130	C	32		L	77	R	181	C	29
A	-1	G	200	M	12		A	2	G	165	M	25		A	-5	G	64	M	52		A	8	G	113	M	43		A	-6	G	192	M	11
B	1	B	198	Y	19		B	5	B	158	Y	32		B	-12	B	78	Y	34		B	12	B	100	Y	53		B	-1	B	190	Y	22
				K	0						K	4						K	60						K	25						K	0

設計案例

1. 相近色

2. 三色群

3. 補色

4. 分割補色

配色圖樣

1. 相近色

2. 三色群

3. 補色

4. 分割補色

2色

| CMYK | 12 12 20 0 |
| RGB | 210 204 196 |

| CMYK | 2 3 12 0 |
| RGB | 235 230 222 |

| CMYK | 21 16 23 1 |
| RGB | 193 191 186 |

| CMYK | 50 32 4 3 |
| RGB | 134 146 188 |

| CMYK | 46 27 20 5 |
| RGB | 139 151 169 |

| CMYK | 63 47 37 27 |
| RGB | 92 98 110 |

| CMYK | 28 7 10 0 |
| RGB | 184 201 215 |

| CMYK | 57 30 0 0 |
| RGB | 122 151 217 |

3色

| CMYK | 12 12 20 0 |
| RGB | 210 204 196 |

| CMYK | 2 3 12 0 |
| RGB | 235 230 222 |

| CMYK | 22 22 30 2 |
| RGB | 184 176 167 |

| CMYK | 21 16 23 1 |
| RGB | 193 191 186 |

| CMYK | 50 32 4 3 |
| RGB | 134 146 188 |

| CMYK | 42 22 81 47 |
| RGB | 100 105 64 |

| CMYK | 46 27 20 5 |
| RGB | 139 151 169 |

| CMYK | 63 47 37 27 |
| RGB | 92 98 110 |

| CMYK | 24 63 55 35 |
| RGB | 120 84 79 |

| CMYK | 28 7 10 0 |
| RGB | 184 201 215 |

| CMYK | 57 30 0 0 |
| RGB | 122 151 217 |

| CMYK | 52 59 39 32 |
| RGB | 98 85 97 |

4色

| CMYK | 12 12 20 0 |
| RGB | 210 204 196 |

| CMYK | 2 3 12 0 |
| RGB | 235 230 222 |

| CMYK | 22 22 30 2 |
| RGB | 184 176 167 |

| CMYK | 32 31 41 11 |
| RGB | 152 144 133 |

| CMYK | 21 16 23 1 |
| RGB | 193 191 186 |

| CMYK | 50 32 4 3 |
| RGB | 134 146 188 |

| CMYK | 42 22 81 47 |
| RGB | 100 105 64 |

| CMYK | 16 23 91 43 |
| RGB | 129 117 54 |

| CMYK | 46 27 20 5 |
| RGB | 139 151 169 |

| CMYK | 63 47 37 27 |
| RGB | 92 98 110 |

| CMYK | 24 63 55 35 |
| RGB | 120 84 79 |

| CMYK | 25 9 13 0 |
| RGB | 189 200 208 |

| CMYK | 28 7 10 0 |
| RGB | 184 201 215 |

| CMYK | 57 30 0 0 |
| RGB | 122 151 217 |

| CMYK | 52 59 39 32 |
| RGB | 98 85 97 |

| CMYK | 4 41 76 11 |
| RGB | 190 142 80 |

MEDITERRANEAN

地中海

25

地中海風格的配色融合多元文化，藍色象徵湛藍海岸，南法薰衣草呈現引人入勝的紫色，義大利向日葵帶來心曠神怡的金黃。北非的沙漠注入穩重宜人的紅褐色，迦南人的泰爾紫則增添深度。這豐富的調色板反映了地中海獨特的人文和地理面貌。

LAB 47 -15 -52
CMYK 95 36 0 0
RGB 34 121 196

地中海，自古以來即是多種文明的搖籃，其暖和宜人的氣候孕育了希臘和羅馬文明的輝煌。地中海地區包羅萬象，擁有多樣的氣候和地理特徵，形成豐富的人文風貌。各異的種族和區域生活風格共同構成了多元的文化面貌，其明亮、大膽、取材於自然的配色方式深植人心。

　　從南歐的湛藍海岸到北非的金黃大漠，地中海充滿令人屏息的色彩。若要選定一種代表性的色彩，最貼切的莫過於海洋的「藍色」。深邃神秘的深藍遠海仿佛述說地中海文明的興衰和濃厚的民族故事，而陸地附近的淺海和聖托里尼小島則用高明度的藍色描繪陽光明媚的美景。透過藍色的過渡，能夠生動展現地中海風格，然而，這片土地的色彩卻不僅於此。南法普羅旺斯的薰衣草點綴著迷人的紫色，義大利的向日葵染上令人心曠神怡的金黃，而北非摩洛哥的沙漠和大石則注入穩重宜人的紅褐色。這些豐富的色彩為藍色基調帶來不同的視覺聯想和情感體驗。

　　值得一提的是，曾經居住在地中海東岸的迦南人，以其卓越的商業、航海和工藝技術，在地中海色彩歷史中留下了著名的「泰爾紫」，希臘人將其譽為「紫紅色」的腓尼基人。

　　總括而言，地中海的色彩呈現出豐富多樣的風貌，隨著地區的人文和地理特徵而有所不同。我們可以以簡潔明瞭的方式，以自然景色如海洋、植物和岩石等為主要色彩搭配，創作出展現地中海陽光氣候風格或不同民族獨特氛圍感的藝術作品。

1. 相近色配色 | Analogous

LAB 90 -4 -7	**LAB** 25 -4 -3
CMYK 11 0 3 0	**CMYK** 75 54 55 62
RGB 217 228 239	**RGB** 57 64 66

LAB 67 -4 -1	**LAB** 43 -2 3
CMYK 38 22 30 4	**CMYK** 53 42 52 31
RGB 156 164 163	**RGB** 100 102 97

LAB 46 -8 -14
CMYK 66 36 29 21
RGB 93 113 130

2. 三色群配色 | Triad

LAB 30 13 -42 **CMYK** 92 82 0 7 **RGB** 60 68 134	**LAB** 57 -4 53 **CMYK** 14 13 98 37 **RGB** 145 136 48	
LAB 37 13 -46 **CMYK** 85 73 0 0 **RGB** 73 83 158	**LAB** 50 -14 48 **CMYK** 27 0 100 47 **RGB** 116 124 41	
LAB 77 -1 79 **CMYK** 3 8 100 10 **RGB** 207 187 39		

3. 補色配色 | Complementary

	LAB	92 2 0
	CMYK	2 3 6 0
	RGB	234 230 231

	LAB	47 53 37
	CMYK	1 86 82 13
	RGB	169 65 56

	LAB	68 -11 13
	CMYK	38 15 47 6
	RGB	157 170 142

	LAB	33 39 38
	CMYK	0 88 100 44
	RGB	119 49 26

	LAB	57 10 12
	CMYK	26 40 47 16
	RGB	151 129 116

4. 分割補色配色 | Split-Complementary

LAB	58 -11 31	
CMYK	37 16 73 23	
RGB	136 143 88	

LAB	38 -9 17	
CMYK	51 28 76 51	
RGB	86 94 65	

LAB	65 4 -33	
CMYK	47 31 0 0	
RGB	142 156 214	

LAB	79 0 -7	
CMYK	22 14 11 0	
RGB	191 195 207	

LAB	47 22 -59	
CMYK	73 62 0 0	
RGB	97 102 208	

L	63	R	125	C	58
A	-22	G	162	M	11
B	0	B	151	Y	41
				K	6

L	63	R	135	C	51
A	-14	G	158	M	17
B	0	B	151	Y	38
				K	7

L	88	R	229	C	3
A	3	G	217	M	8
B	13	B	196	Y	23
				K	0

L	19	R	37	C	84
A	-17	G	56	M	15
B	7	B	41	Y	86
				K	84

L	56	R	156	C	9
A	11	G	125	M	35
B	44	B	62	Y	85
				K	28

1. 相近色

2. 三色群

3. 補色

4. 分割補色

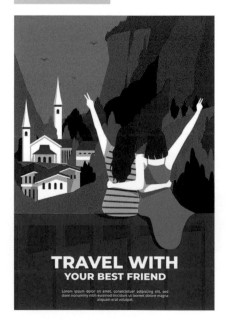

COLOR PATTERN
配色圖樣

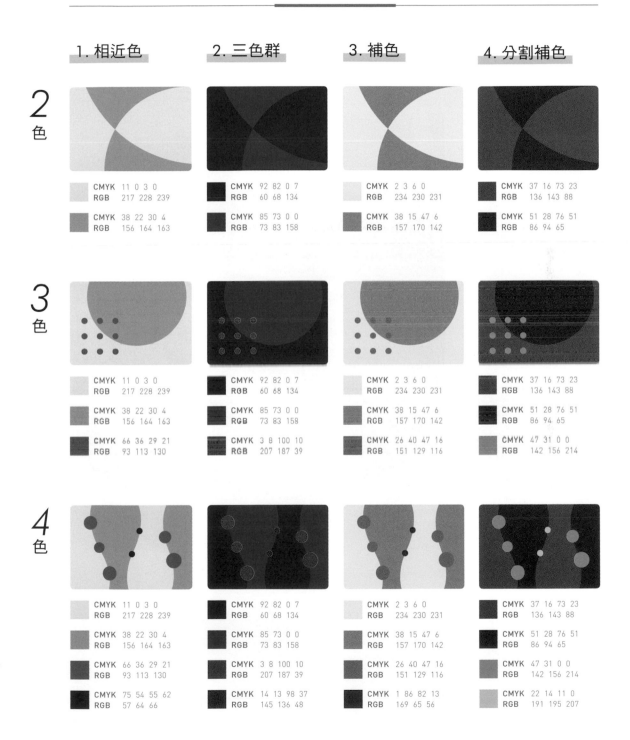

1. 相近色　　2. 三色群　　3. 補色　　4. 分割補色

2 色

CMYK 11 0 3 0	RGB 217 228 239
CMYK 38 22 30 4	RGB 156 164 163

CMYK 92 82 0 7	RGB 60 68 134
CMYK 85 73 0 0	RGB 73 83 158

CMYK 2 3 6 0	RGB 234 230 231
CMYK 38 15 47 6	RGB 157 170 142

CMYK 37 16 73 23	RGB 136 143 88
CMYK 51 28 76 51	RGB 86 94 65

3 色

CMYK 11 0 3 0	RGB 217 228 239
CMYK 38 22 30 4	RGB 156 164 163
CMYK 66 36 29 21	RGB 93 113 130

CMYK 92 82 0 7	RGB 60 68 134
CMYK 85 73 0 0	RGB 73 83 158
CMYK 3 8 100 10	RGB 207 187 39

CMYK 2 3 6 0	RGB 234 230 231
CMYK 38 15 47 6	RGB 157 170 142
CMYK 26 40 47 16	RGB 151 129 116

CMYK 37 16 73 23	RGB 136 143 88
CMYK 51 28 76 51	RGB 86 94 65
CMYK 47 31 0 0	RGB 142 156 214

4 色

CMYK 11 0 3 0	RGB 217 228 239
CMYK 38 22 30 4	RGB 156 164 163
CMYK 66 36 29 21	RGB 93 113 130
CMYK 75 54 55 62	RGB 57 64 66

CMYK 92 82 0 7	RGB 60 68 134
CMYK 85 73 0 0	RGB 73 83 158
CMYK 3 8 100 10	RGB 207 187 39
CMYK 14 13 98 37	RGB 145 136 48

CMYK 2 3 6 0	RGB 234 230 231
CMYK 38 15 47 6	RGB 157 170 142
CMYK 26 40 47 16	RGB 151 129 116
CMYK 1 86 82 13	RGB 169 65 56

CMYK 37 16 73 23	RGB 136 143 88
CMYK 51 28 76 51	RGB 86 94 65
CMYK 47 31 0 0	RGB 142 156 214
CMYK 22 14 11 0	RGB 191 195 207

ASIA ZEN

禪風

26

禪風配色以「大地色系」為主，米色象徵知性與內斂，結合白色純淨、土黃質樸。深色褐、棕提供穩重感，給予靈魂安穩落腳點。搭配低對比、簡約的色彩，創造出追求典雅樸實的氛圍。

LAB 81 5 13
CMYK 10 17 29 0
RGB 211 196 176

在這個動盪不安的世界中，人們渴望找到寧靜與祥和，於是源自東方的佛教思想——「禪」，成為他們追求穩定的方向。禪風不僅在心靈上發揮作用，同時也轉化為生活中的視覺印象，以低對比的色彩搭配和原始的自然材質為主要元素構建。

禪風的追求是一種典雅樸實的氛圍，以素色的搭配取代對比色和撞色等較為活潑的設計風格，透過簡約的色彩讓人回歸內在的平靜。「大地色系」幾乎囊括了禪風設計的各個層面，透過不同明度的大地色進行禪風的詮釋。「米色」象徵著禪風所需的知性和內斂，結合白色的純淨和土黃色的質樸，打造出整體亮麗、舒適、且充滿靈性的氛圍，在某種程度上療癒人們受外在環境色彩影響的心靈狀態。「褐色」和「棕色」的深色則為視覺感受提供了穩重感，彷彿給漂浮在空間中的不安靈魂一個安穩的落腳點。

禪風常見於室內裝潢領域，木造格柵、障子紙、榻榻米等天然質地輕快的家具材質也廣泛應用於禪風設計。這些材質固有的色彩成為我們對禪風的印象。禪風的設計概念主要受到日本傳統美學「侘寂」的啟發，強調簡單、自然的呈現，並接受生命的不完美和短暫。禪風不強調精緻的設計和奢華的色彩，以簡約的大地色和基本的材質，甚至是保存歲月痕跡的物品，打造一個和諧、開闊的空間，以「空」的精神實現身心回歸寧靜的質樸生活。

禪是一種「放棄」的藝術，代表著由繁入簡的不奢華、不花俏、不爭豔。以本來就屬於大地的色彩為設計基調，禪風不僅表現出雋永、樸實無華的意象，更能實現人與環境合而為一的穩定狀態，讓充實的孤獨洗滌混亂的心靈。

1. 相近色配色 | Analogous

	LAB	77 1 17
	CMYK	17 17 39 2
	RGB	197 187 159

	LAB	32 8 16
	CMYK	32 54 76 58
	RGB	88 72 55

	LAB	45 1 16
	CMYK	37 38 64 36
	RGB	112 105 82

	LAB	44 10 19
	CMYK	27 47 66 37
	RGB	119 98 75

	LAB	59 3 17
	CMYK	28 31 53 17
	RGB	150 138 113

2. 三色群配色 | Triad

LAB 39 -4 23	**LAB** 32 16 16	
CMYK 37 30 82 53	**CMYK** 24 65 73 56	
RGB 95 93 59	**RGB** 95 67 55	
LAB 58 -3 41	**LAB** 61 3 15	
CMYK 22 20 82 28	**CMYK** 28 30 49 14	
RGB 147 139 71	**RGB** 155 144 121	
LAB 50 4 -26		
CMYK 61 46 8 8		
RGB 109 117 160		

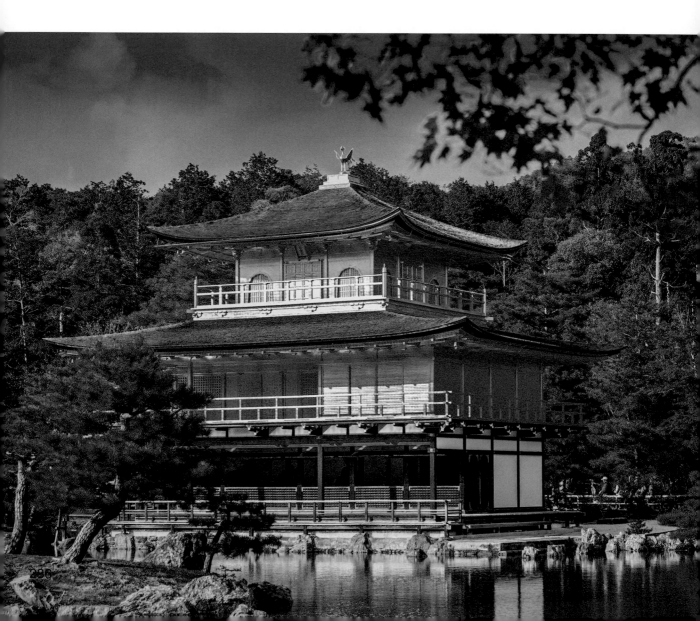

3. 補色配色 | Complementary

LAB	57 -13 43
CMYK	33 10 89 30
RGB	134 141 65

LAB	35 0 22
CMYK	32 37 84 60
RGB	89 83 52

LAB	45 54 43
CMYK	0 89 98 14
RGB	165 58 43

LAB	55 16 41
CMYK	8 42 82 27
RGB	157 120 65

LAB	77 0 20
CMYK	17 16 42 2
RGB	196 188 153

4. 分割補色配色 | Split-Complementary

LAB	33 14 34	
CMYK	3 54 100 64	
RGB	98 70 31	

LAB	37 1 37	
CMYK	10 25 100 66	
RGB	97 86 34	

LAB	87 -1 6	
CMYK	10 6 18 0	
RGB	218 217 206	

LAB	66 -8 46	
CMYK	25 13 80 16	
RGB	164 162 81	

LAB	14 11 20	
CMYK	5 71 96 88	
RGB	52 35 12	

| L | 65 | R | 165 | C | 25 | L | 72 | R | 186 | C | 18 | L | 68 | R | 173 | C | 23 | L | 26 | R | 71 | C | 42 | L | 46 | R | 112 | C | 45 |
|---|
| A | 2 | G | 154 | M | 27 | A | 4 | G | 172 | M | 23 | A | 3 | G | 162 | M | 26 | A | 5 | G | 61 | M | 57 | A | 1 | G | 108 | M | 41 |
| B | 17 | B | 128 | Y | 48 | B | 18 | B | 144 | Y | 43 | B | 15 | B | 139 | Y | 44 | B | 11 | B | 49 | Y | 76 | B | 6 | B | 99 | Y | 52 |
| | | | | K | 10 | | | | | K | 5 | | | | | K | 7 | | | | | K | 69 | | | | | K | 28 |

1. 相近色

2. 三色群

3. 補色

4. 分割補色

COLOR PATTERN
配色圖樣

1. 相近色

2色

CMYK 17 17 39 2
RGB 197 187 159

CMYK 37 38 64 36
RGB 112 105 82

3色

CMYK 17 17 39 2
RGB 197 187 159

CMYK 37 38 64 36
RGB 112 105 82

CMYK 28 31 53 17
RGB 150 138 113

4色

CMYK 17 17 39 2
RGB 197 187 159

CMYK 37 38 64 36
RGB 112 105 82

CMYK 28 31 53 17
RGB 150 138 113

CMYK 32 54 76 58
RGB 88 72 55

2. 三色群

CMYK 37 30 82 53
RGB 95 93 59

CMYK 22 20 82 28
RGB 147 139 71

CMYK 37 30 82 53
RGB 95 93 59

CMYK 22 20 82 28
RGB 147 139 71

CMYK 61 46 8 8
RGB 109 117 160

CMYK 37 30 82 53
RGB 95 93 59

CMYK 22 20 82 28
RGB 147 139 71

CMYK 61 46 8 8
RGB 109 117 160

CMYK 24 65 73 56
RGB 95 67 55

3. 補色

CMYK 33 10 89 30
RGB 134 141 65

CMYK 32 37 84 60
RGB 89 83 52

CMYK 33 10 89 30
RGB 134 141 65

CMYK 32 37 84 60
RGB 89 83 52

CMYK 0 89 98 14
RGB 165 58 43

CMYK 33 10 89 30
RGB 134 141 65

CMYK 32 37 84 60
RGB 89 83 52

CMYK 0 89 98 14
RGB 165 58 43

CMYK 8 42 82 27
RGB 157 120 65

4. 分割補色

CMYK 3 54 100 64
RGB 98 70 31

CMYK 10 25 100 66
RGB 97 86 34

CMYK 3 54 100 64
RGB 98 70 31

CMYK 10 25 100 66
RGB 97 86 34

CMYK 10 6 18 0
RGB 218 217 206

CMYK 3 54 100 64
RGB 98 70 31

CMYK 10 25 100 66
RGB 97 86 34

CMYK 10 6 18 0
RGB 218 217 206

CMYK 25 13 80 16
RGB 164 162 81

MINIMALISTIC

極簡

27

極簡風源於 1960 年代美國藝
術思潮，追求純粹、客觀美。
起源於包浩斯與荷蘭風格派，
極簡主義運用幾何圖形與中性
色，以極簡手法構成作品。白
色作為純淨背景，提供藝術家
無外在干擾的空間，使符號更
具衝擊。

LAB 85 -2 -4
CMYK 16 6 10 0
RGB 207 213 218

1960 年代，美國興起了一股反對表現主義的藝術潮流，旨在消減藝術家作品中過多情感表現，以極少的符號和文本回歸藝術的純粹、客觀、理性美。極簡主義的影響擴及繪畫、建築、音樂等藝術領域，在當代仍有許多人奉行極簡精神。

　　源自包浩斯和荷蘭風格派的極簡主義者運用幾何圖形和中性色，以極簡手法構成作品，成為現代主義藝術中簡約的巔峰。「白色」作為最純粹的背景，為極簡藝術家提供一個不受外在干擾的空間。在這個空間中，任何符號、文字或顏色的放置都能產生更強烈的衝擊。極簡抽象的幾何圖形和白色背景同時抹去觀者將作品聯想到具象素材的可能性。換言之，白色具有極簡主義者所需的銳利和精準性。雖然極簡主義作品並非僅限於白色，但這些色彩都僅具有功能性，並不是裝飾藝術品表面的清晰實體。

　　在當代社會，我們也能見到相應的室內裝潢趨勢，透過大量留白讓空間擁有擺脫現實紛擾的神性。或者通過最簡約的元素和手法完成的設計，使觀者能夠更直觀地理解作品的內涵。值得一提的是，對於極簡主義的第一印象可能源自羅伯特·雷曼的畫作，他透過僅使用白色顏料表達對於繪畫中筆刷、光線、空間的理解。儘管這讓人們難以理解概念藝術，但極簡主義的白色在人們腦海中留下深刻的印象。

　　極簡主義發展至今，已從單純的藝術創作手法轉變成一種生活方式。極簡主義的宗旨「少即是多」教導人們放棄雜亂無章的色彩和非必要的工具，成功擺脫世界的干擾和負擔，讓心靈回歸到只有白色、乾淨和純粹的寧靜。

1. 相近色配色 | Analogous

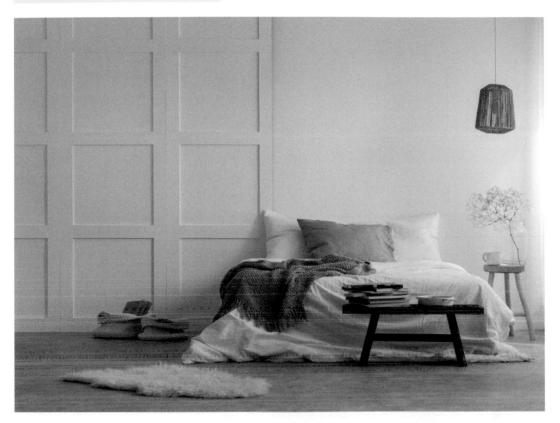

	LAB	65 3 14		LAB	50 5 15
	CMYK	26 28 45 9		CMYK	32 39 57 27
	RGB	165 154 133		RGB	128 115 95

	LAB	76 2 12		LAB	35 6 15
	CMYK	18 19 34 2		CMYK	36 50 72 52
	RGB	193 184 165		RGB	93 80 62

	LAB	89 2 8
	CMYK	4 6 17 0
	RGB	229 221 208

2. 三色群配色 | Triad

	LAB	75 20 40
	CMYK	1 34 61 1
	RGB	218 168 114

	LAB	88 -3 45
	CMYK	2 3 57 0
	RGB	232 220 137

	LAB	70 -29 9
	CMYK	55 1 48 1
	RGB	138 184 153

	LAB	73 -4 19
	CMYK	25 16 46 4
	RGB	180 179 144

	LAB	59 39 34
	CMYK	1 63 65 6
	RGB	190 111 87

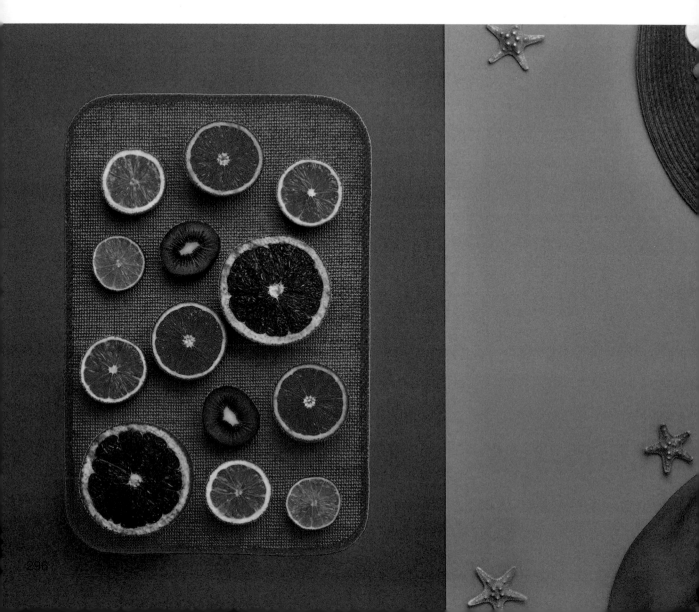

3. 補色配色 | Complementary

	LAB	70 -26 -15
	CMYK	59 0 22 0
	RGB	128 184 195

	LAB	60 43 -5
	CMYK	7 64 8 2
	RGB	188 112 152

	LAB	62 -18 -17
	CMYK	62 14 21 5
	RGB	117 158 177

	LAB	74 18 -4
	CMYK	11 33 11 0
	RGB	200 169 188

	LAB	58 5 -14
	CMYK	44 38 17 7
	RGB	137 136 161

4. 分割補色配色 | Split-Complementary

	LAB	33 -14 6
	CMYK	70 30 68 54
	RGB	67 85 70

	LAB	76 4 20
	CMYK	14 20 42 2
	RGB	198 183 151

	LAB	19 -7 4
	CMYK	72 43 75 82
	RGB	45 52 45

	LAB	51 -5 5
	CMYK	49 32 49 22
	RGB	117 123 113

	LAB	58 8 27
	CMYK	19 35 63 21
	RGB	155 133 95

| L | 94 | R | 238 | C | 1 | | L | 84 | R | 209 | C | 14 | | L | 69 | R | 168 | C | 30 | | L | 63 | R | 159 | C | 29 | | L | 91 | R | 230 | C | 4 |
|---|
| A | -1 | G | 238 | M | 0 | | A | -1 | G | 209 | M | 9 | | A | 1 | G | 166 | M | 25 | | A | 5 | G | 148 | M | 32 | | A | 0 | G | 228 | M | 3 |
| B | 5 | B | 228 | Y | 11 | | B | 5 | B | 199 | Y | 20 | | B | 0 | B | 167 | Y | 27 | | B | 7 | B | 139 | Y | 38 | | B | 4 | B | 221 | Y | 12 |
| | | | | K | 0 | | | | | | K | 0 | | | | | | K | 3 | | | | | | K | 0 | | | | | | K | 0 |

1. 相近色

2. 三色群

3. 補色

4. 分割補色

配色圖樣

1. 相近色　　2. 三色群　　3. 補色　　4. 分割補色

2色

CMYK 26 28 45 9	CMYK 1 34 61 1	CMYK 59 0 22 0	CMYK 70 30 68 54
RGB 165 154 133	RGB 218 168 114	RGB 128 184 195	RGB 67 85 70
CMYK 18 19 34 2	CMYK 2 3 57 0	CMYK 7 64 8 2	CMYK 14 20 42 2
RGB 193 184 165	RGB 232 220 137	RGB 188 112 152	RGB 198 183 151

3色

CMYK 26 28 45 9	CMYK 1 34 61 1	CMYK 59 0 22 0	CMYK 70 30 68 54
RGB 165 154 133	RGB 218 168 114	RGB 128 184 195	RGB 67 85 70
CMYK 18 19 34 2	CMYK 2 3 57 0	CMYK 7 64 8 2	CMYK 14 20 42 2
RGB 193 184 165	RGB 232 220 137	RGB 188 112 152	RGB 198 183 151
CMYK 4 6 17 0	CMYK 55 1 48 1	CMYK 62 14 21 5	CMYK 72 43 75 82
RGB 229 221 208	RGB 138 184 153	RGB 117 158 177	RGB 45 52 45

4色

CMYK 26 28 45 9	CMYK 1 34 61 1	CMYK 59 0 22 0	CMYK 70 30 68 54
RGB 165 154 133	RGB 218 168 114	RGB 128 184 195	RGB 67 85 70
CMYK 18 19 34 2	CMYK 2 3 57 0	CMYK 7 64 8 2	CMYK 14 20 42 2
RGB 193 184 165	RGB 232 220 137	RGB 188 112 152	RGB 198 183 151
CMYK 4 6 17 0	CMYK 55 1 48 1	CMYK 62 14 21 5	CMYK 72 43 75 82
RGB 229 221 208	RGB 138 184 153	RGB 117 158 177	RGB 45 52 45
CMYK 32 39 57 27	CMYK 25 16 46 4	CMYK 11 33 11 0	CMYK 49 32 49 22
RGB 128 115 95	RGB 180 179 144	RGB 200 169 188	RGB 117 123 113

CASUAL

休閒

28

休閒配色以淺色為主，如淺藍
呈現開闊與舒緩感，淺橘則營
造愉悅輕快氛圍。大地色系展
現安定和諧，融合自然元素。
整體追求舒適，避開深色調，
以輕盈爽快的淺色便能構建富
有層次感的休閒風格。

LAB 86 -6 -11
CMYK 21 1 3 0
RGB 201 218 234

相比於某些具有強烈個性的風格，休閒是更貼近大部分人生活的詞條。休閒風的大多出現在衣著穿搭的描述，基本上會強調舒服的體驗，顯現出隨意、放鬆的個性。在色彩方面去除正式服裝常有的代表拘謹、穩重的深色，採用許多明度高的色彩。

　　休閒風的設計並不追求吸精亮眼的獨特設計以及色彩搭配，希望的是能夠為整體取得平衡的舒適。「淺色調」非常適合表現有關休閒的設計，提供了柔和、清淡的調性，讓人們在觀看時不會有壓迫的感受。不同的淺色調能為畫面帶來不同的感受，比如淺藍色有著開闊的天空與海洋的意象，是休閒風最常見到的顏色，寬廣的意象架構了此風格所需的舒緩與開朗；淺橘色營造愉悅、輕快的氛圍，傳遞出暖色系的溫馨與活力。休閒在某方面也與戶外的大自然連結起來，因此顏色較淺的大地色系也能很好地展現人們對休閒風的印象，讓明亮的畫面增添了來自土地的安定與和諧。除了整體都是休閒風的調性，我們也能夠在正式與休閒之間找到另一種風格：「Smart Casual」。這種體面的休閒裝扮，是正裝款式與休閒服飾的混搭，比如 T-shirt 加上西裝褲、襯衫與牛仔褲、裙裝的搭配等等，同時利用淺色調與深色調的穿插，讓單調的正裝能夠有更多的趣味性。在一些講究自由風氣的企業或者氣氛愉快輕鬆的場合，便很適合 Smart Casual 的出現，整體乾淨俐落的穿搭，表現個性的同時也不失專業的形象。

　　休閒的首要條件是追求舒適的感受，例如從衣著形體中能看到寬鬆的剪裁以及柔順的材質，而在色彩方面則會選擇輕盈、爽快的淺色調，讓畫面不帶有太過強烈刺激的氛圍。但我們也可以從這樣基礎之上點綴一點非休閒風的元素，使得休閒的風格能出現豐富的層次。

1. 相近色配色 | Analogous

LAB	84 2 12	
CMYK	9 12 26 0	
RGB	216 206 186	

LAB	42 5 18	
CMYK	33 43 69 42	
RGB	109 96 72	

LAB	71 5 21	
CMYK	17 25 47 6	
RGB	186 168 136	

LAB	62 13 35	
CMYK	11 36 67 16	
RGB	173 139 91	

LAB	95 0 2	
CMYK	0 0 7 0	
RGB	241 240 236	

2. 三色群配色 | Triad

LAB	39 -19 13
CMYK	66 20 74 46
RGB	77 100 73

LAB	73 -16 15
CMYK	39 7 46 2
RGB	165 186 151

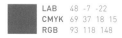

LAB	48 -7 -22
CMYK	69 37 18 15
RGB	93 118 148

LAB	87 -8 41
CMYK	10 0 56 0
RGB	222 220 142

LAB	49 -9 16
CMYK	47 26 64 30
RGB	112 120 91

3. 補色配色 | Complementary

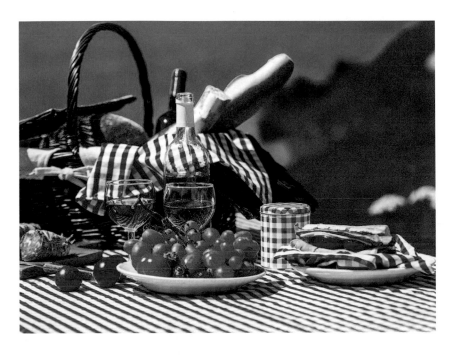

	LAB	46 69 16
	CMYK	0 100 41 5
	RGB	178 29 86

	LAB	28 -15 24
	CMYK	50 5 100 76
	RGB	61 73 35

	LAB	48 -20 35
	CMYK	48 7 93 41
	RGB	103 122 59

	LAB	72 -9 66
	CMYK	18 6 95 13
	RGB	183 178 57

	LAB	52 -24 56
	CMYK	40 0 100 37
	RGB	112 133 28

4. 分割補色配色 | Split-Complementary

	LAB	48 -7 31
	CMYK	33 20 82 41
	RGB	115 116 65

	LAB	49 2 7
	CMYK	41 39 50 25
	RGB	120 114 105

	LAB	90 -1 -4
	CMYK	8 3 5 0
	RGB	222 226 233

	LAB	75 -2 -9
	CMYK	30 16 13 0
	RGB	176 185 199

	LAB	22 0 3
	CMYK	64 59 69 72
	RGB	57 56 52

精選案例分析

| L | 85 | R | 224 | C | 5 | L | 90 | R | 225 | C | 7 | L | 44 | R | 117 | C | 33 | L | 31 | R | 70 | C | 70 | L | 22 | R | 61 | C | 41 |
|---|----|---|-----|---|---|---|----|---|-----|---|---|---|----|---|-----|---|----|---|----|---|----|---|----|---|----|---|----|
| A | 5 | G | 207 | M | 13 | A | 0 | G | 226 | M | 4 | A | 9 | G | 98 | M | 48 | A | -2 | G | 75 | M | 53 | A | 6 | G | 53 | M | 63 |
| B | 16 | B | 182 | Y | 29 | B | -2 | B | 229 | Y | 7 | B | 13 | B | 84 | Y | 59 | B | -5 | B | 81 | Y | 48 | B | 10 | B | 43 | Y | 79 |
| | | | | K | 0 | | | | | K | 0 | | | | | K | 34 | | | | | K | 46 | | | | | K | 76 |

設計案例

1. 相近色

2. 三色群

3. 補色

4. 分割補色

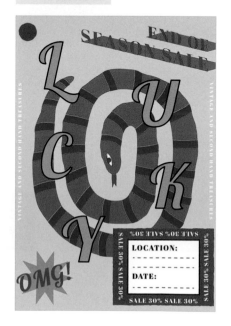

配色圖樣

1. 相近色	2. 三色群	3. 補色	4. 分割補色

2色

CMYK 9 12 26 0
RGB 216 206 186

CMYK 17 25 47 6
RGB 186 168 136

CMYK 10 0 56 0
RGB 222 220 142

CMYK 39 7 46 2
RGB 165 186 151

CMYK 0 100 41 5
RGB 178 29 86

CMYK 18 6 95 13
RGB 183 178 57

CMYK 33 20 82 41
RGB 115 116 65

CMYK 8 3 5 0
RGB 222 226 233

3色

CMYK 9 12 26 0
RGB 216 206 186

CMYK 17 25 47 6
RGB 186 168 136

CMYK 0 0 7 0
RGB 241 240 236

CMYK 10 0 56 0
RGB 222 220 142

CMYK 39 7 46 2
RGB 165 186 151

CMYK 69 37 18 15
RGB 93 118 148

CMYK 0 100 41 5
RGB 178 29 86

CMYK 18 6 95 13
RGB 183 178 57

CMYK 40 0 100 37
RGB 112 133 28

CMYK 33 20 82 41
RGB 115 116 65

CMYK 8 3 5 0
RGB 222 226 233

CMYK 30 16 13 0
RGB 176 185 199

4色

CMYK 9 12 26 0
RGB 216 206 186

CMYK 17 25 47 6
RGB 186 168 136

CMYK 0 0 7 0
RGB 241 240 236

CMYK 33 43 69 42
RGB 109 96 72

CMYK 10 0 56 0
RGB 222 220 142

CMYK 39 7 46 2
RGB 165 186 151

CMYK 69 37 18 15
RGB 93 118 148

CMYK 66 20 74 46
RGB 77 100 73

CMYK 0 100 41 5
RGB 178 29 86

CMYK 18 6 95 13
RGB 183 178 57

CMYK 40 0 100 37
RGB 112 133 28

CMYK 50 5 100 76
RGB 61 73 35

CMYK 33 20 82 41
RGB 115 116 65

CMYK 8 3 5 0
RGB 222 226 233

CMYK 30 16 13 0
RGB 176 185 199

CMYK 41 39 50 25
RGB 120 114 105

DELICIOUS

美味

29

味道是食物的靈魂，但有時美好的表皮能讓它被更多人接受。透過對自然的觀察與實驗的佐證，我們解釋了暖色調為何是美味的食物的代表色。暖色調在某種程度上也象徵著人們渴望溫度的模樣。

LAB 78 3 29
CMYK 11 17 50 2
RGB 205 188 140

「民以食為天。」這句諺語深刻表達了食物對人類生活的不可或缺。一頓營養豐富的餐點不僅能夠塑造健康的體魄，更有助於超越生理需求，進行深層思考。人類文明的發展與食物的烹飪彷彿如影隨形，彼此交織成一段無法分割的戀曲，美味的佳餚激發舌尖上的味蕾，孕育出各地多樣的文化。

　　食物的外觀影響著人類的食慾，多數人期待品嚐自然界常見的色彩，因此我們可以透過這個角度尋找美食的代表色。溫暖的色調給予人們溫馨、豐收的感覺，同時象徵食物賦予我們的活力與飽足。在自然環境中，金黃的麥子、稻米以及鮮豔的蔬果都是這樣色調的代表。蛋白質攝取同樣重要，將紅色的生肉烹煮後，呈現出暖色調。眾多餐廳或食物拍攝場所常使用暖色調的包裝和燈光，營造舒適的氛圍，同時使食物更顯美味。

　　相反地，除了綠色以外的冷色調食物可能降低食慾，在自然界不常見的顏色，有些人可能會感到噁心或產生嘔吐感，因此餐桌上很少見到大面積的藍色或紫色的食物或裝飾。值得一提的是，刊登於「感官研究期刊」的一項研究報告，使用不同顏色馬克杯進行的飲料實驗顯示，人們更偏好暖色調的包裝和擺盤，這也佐證了人們對美食共同顏色意象的偏好。

1. 相近色配色 | Analogous

LAB 54 21 27 **CMYK** 12 50 64 22 **RGB** 157 114 86	**LAB** 26 23 25 **CMYK** 0 80 100 68 **RGB** 88 50 31
LAB 37 13 9 **CMYK** 35 59 58 42 **RGB** 103 80 75	**LAB** 77 4 15 **CMYK** 15 20 36 1 **RGB** 199 186 162
LAB 72 10 41 **CMYK** 8 27 65 7 **RGB** 199 167 104	

2. 三色群配色 | Triad

LAB	81 3 20	
CMYK	10 15 38 1	
RGB	211 197 164	

LAB	54 -21 38
CMYK	47 6 90 30
RGB	117 137 67

LAB	74 9 50
CMYK	6 24 73 6
RGB	205 173 93

LAB	33 16 20
CMYK	19 63 79 56
RGB	98 69 51

LAB	46 41 35
CMYK	2 76 82 23
RGB	156 77 57

3. 補色配色 | Complementary

LAB	32 55 41
CMYK	0 100 99 35
RGB	129 0 21

LAB	45 -76 54
CMYK	92 0 100 11
RGB	24 131 0

LAB	79 0 -1
CMYK	21 14 18 0
RGB	193 194 196

LAB	75 39 76
CMYK	0 43 98 0
RGB	32 81 95

LAB	27 31 20
CMYK	3 93 82 63
RGB	95 44 40

317

4. 分割補色配色 | Split-Complementary

LAB	84 2 14
CMYK	9 12 29 0
RGB	217 206 183

LAB	43 3 -26
CMYK	69 52 12 15
RGB	91 101 142

LAB	57 14 23
CMYK	17 42 58 19
RGB	158 126 99

LAB	18 4 -11
CMYK	82 74 30 73
RGB	47 46 62

LAB	30 12 11
CMYK	34 64 69 58
RGB	86 66 57

L	66	R	185	C	9	L	48	R	158	C	4	L	45	R	125	C	20	L	85	R	217	C	10	L	12	R	41	C	41
A	14	G	149	M	35	A	38	G	85	M	71	A	12	G	99	M	47	A	0	G	210	M	9	A	4	G	35	M	72
B	35	B	100	Y	64	B	32	B	65	Y	75	B	25	B	69	Y	73	B	15	B	184	Y	29	B	7	B	29	Y	80
				K	11					K	22					K	38					K	0					K	96

1. 相近色

2. 三色群

3. 補色

4. 分割補色

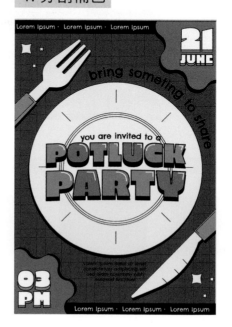

配色圖樣

1. 相近色	2. 三色群	3. 補色	4. 分割補色

2 色

CMYK 12 50 64 22	CMYK 10 15 38 1	CMYK 0 100 99 35	CMYK 17 42 58 19
RGB 157 114 86	RGB 211 197 164	RGB 129 0 21	RGB 158 126 99
CMYK 35 59 58 42	CMYK 6 24 73 6	CMYK 21 14 18 0	CMYK 34 64 69 58
RGB 103 80 75	RGB 205 173 93	RGB 193 194 196	RGB 86 66 57

3 色

CMYK 12 50 64 22	CMYK 10 15 38 1	CMYK 0 100 99 35	CMYK 17 42 58 19
RGB 157 114 86	RGB 211 197 164	RGB 129 0 21	RGB 158 126 99
CMYK 35 59 58 42	CMYK 6 24 73 6	CMYK 21 14 18 0	CMYK 34 64 69 58
RGB 103 80 75	RGB 205 173 93	RGB 193 194 196	RGB 86 66 57
CMYK 8 27 65 7	CMYK 2 76 82 23	CMYK 92 0 100 11	CMYK 69 52 12 15
RGB 199 167 104	RGB 156 77 57	RGB 24 131 0	RGB 91 101 142

4 色

CMYK 12 50 64 22	CMYK 10 15 38 1	CMYK 0 100 99 35	CMYK 17 42 58 19
RGB 157 114 86	RGB 211 197 164	RGB 129 0 21	RGB 158 126 99
CMYK 35 59 58 42	CMYK 6 24 73 6	CMYK 21 14 18 0	CMYK 34 64 69 58
RGB 103 80 75	RGB 205 173 93	RGB 193 194 196	RGB 86 66 57
CMYK 8 27 65 7	CMYK 2 76 82 23	CMYK 92 0 100 11	CMYK 69 52 12 15
RGB 199 167 104	RGB 156 77 57	RGB 24 131 0	RGB 91 101 142
CMYK 0 80 100 68	CMYK 47 6 90 30	CMYK 0 43 98 0	CMYK 82 74 30 73
RGB 88 50 31	RGB 117 137 67	RGB 32 81 95	RGB 47 46 62

TROPICAL

熱帶

30

熱帶風情的配色以濃密的翠綠為主，象徵著熱帶雨林的生機。此外，還涵蓋了鮮豔的海洋色、大地的土褐，以及珊瑚的紅橙，展現多彩的生態風貌。透過不同色調的綠色，傳達出熱帶地區的強勁生命力和平和復甦的意義。整體配色豐富而和諧，呈現獨特的熱帶魅力。

LAB 69 -50 -25
CMYK 75 0 23 0
RGB 73 193 211

談到熱帶的代表色彩，最不容忽視的當屬那片為無數生命提供庇護、維持生態平衡的綠意盎然的雨林。「綠色」象徵著自然和生機，恰如其分地描述了熱帶地區的蓬勃生長。進入熱帶雨林時，濃密的綠意映入眼簾，為我們塑造了對熱帶的鮮明印象。在自然界中，不論是物種間的競爭或相互合作，都旨在確保生態系統的完美循環、再生和成長。綠色正好反映出這種和諧和平衡，將熱帶區域的生機呈現在我們眼前。在眾多以熱帶為主題的設計中，綠色的存在無處不在，比如 Scotch & Soda 於紐約時裝周展出的 2017 春夏男女裝，綠色被用來代表雨林，出現在模特兒的服裝和場地裝飾中。此外，在 Pantone 的年度代表色中，也能找到與熱帶特色相呼應的綠色。2013 年的翡翠綠如同熱帶地區充滿生機的生命力，激勵人心；而 2017 年的草木綠則平和舒緩，如同描繪熱帶地區蔥鬱茂盛的土地，也象徵著復甦和新生。綠色是熱帶的基本色調，透過不同色調的綠色，我們能夠傳達出多面向的熱帶意象。

　　自然界中層次豐富的綠色展現出多樣的熱帶風情，滿足人類的視覺享受。然而，從環境保護的角度來看，綠色教導我們更多的是對生態的尊重和崇敬。熱帶雨林所蘊藏的色彩不僅僅限於綠色，還包括海洋、大地、珊瑚和飛鳥等等，這些豐富的色彩與綠色相互交融，共同創造出獨特而令人難忘的熱帶景象。

1. 相近色配色 | Analogous

LAB	17 5 -1
CMYK	66 75 56 80
RGB	50 44 47

LAB	50 -1 -17
CMYK	59 40 21 13
RGB	109 119 145

LAB	33 15 9
CMYK	34 65 61 49
RGB	95 70 66

LAB	67 7 54
CMYK	8 25 84 15
RGB	184 156 70

LAB	58 21 7
CMYK	19 49 35 11
RGB	163 125 127

2. 三色群配色 | Triad

	LAB	83 -14 -11
	CMYK	31 0 10 0
	RGB	182 214 225

	LAB	57 -16 26
	CMYK	45 14 71 22
	RGB	127 143 93

	LAB	37 -7 7
	CMYK	59 38 63 45
	RGB	83 91 77

	LAB	60 -11 -26
	CMYK	62 22 9 4
	RGB	115 150 187

	LAB	65 21 24
	CMYK	8 43 51 8
	RGB	187 142 116

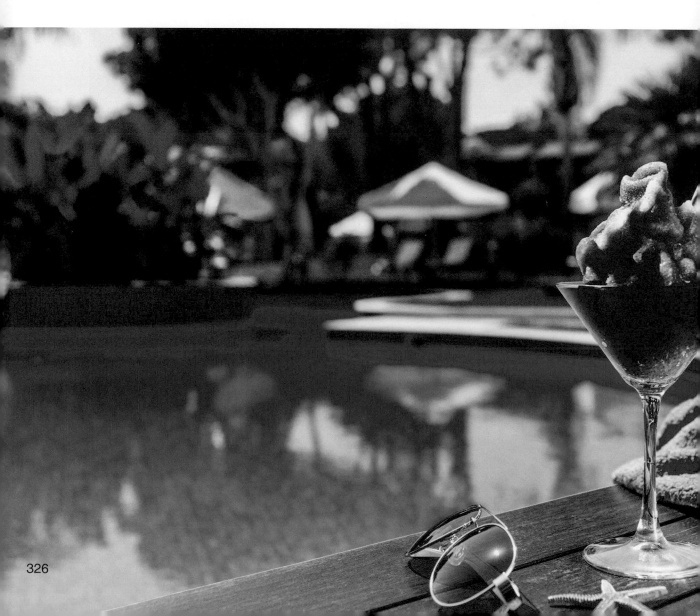

3. 補色配色 | Complementary

	LAB	87 -11 -2
	CMYK	20 0 14 0
	RGB	202 224 220
	LAB	69 28 58
	CMYK	0 45 86 1
	RGB	212 146 68
	LAB	74 -6 2
	CMYK	31 14 28 1
	RGB	174 184 177
	LAB	75 12 49
	CMYK	4 27 71 4
	RGB	211 174 98
	LAB	74 4 23
	CMYK	15 21 47 4
	RGB	193 177 140

4. 分割補色配色 │ Split-Complementary

LAB	10 9 -26	
CMYK	100 85 0 70	
RGB	28 31 64	

LAB	56 -20 -5	
CMYK	64 17 39 12	
RGB	107 143 141	

LAB	50 38 38	
CMYK	2 69 81 19	
RGB	164 90 60	

LAB	42 -5 4	
CMYK	56 39 55 33	
RGB	95 101 93	

LAB	24 26 19	
CMYK	0 91 88 70	
RGB	85 43 36	

L	42	R	73	C	80
A	-7	G	104	M	43
B	-30	B	146	Y	11
				K	17

L	78	R	176	C	34
A	-13	G	199	M	4
B	2	B	188	Y	28
				K	0

L	34	R	81	C	64
A	1	G	81	M	55
B	-3	B	85	Y	50
				K	40

L	66	R	169	C	21
A	1	G	157	M	24
B	28	B	112	Y	59
				K	12

L	43	R	152	C	6
A	50	G	60	M	87
B	12	B	85	Y	42
				K	21

設計案例

1. 相近色

2. 三色群

3. 補色

4. 分割補色

配色圖樣

1. 相近色　　**2. 三色群**　　**3. 補色**　　**4. 分割補色**

2色

CMYK	34 65 61 49
RGB	95 70 66
CMYK	19 49 35 11
RGB	163 125 127

CMYK	31 0 10 0
RGB	182 214 225
CMYK	59 38 63 45
RGB	83 91 77

CMYK	20 0 14 0
RGB	202 224 220
CMYK	0 45 86 1
RGB	212 146 68

CMYK	100 85 0 70
RGB	28 31 64
CMYK	2 69 81 19
RGB	164 90 60

3色

CMYK	34 65 61 49
RGB	95 70 66
CMYK	19 49 35 11
RGB	163 125 127
CMYK	66 75 56 80
RGB	50 44 47

CMYK	31 0 10 0
RGB	182 214 225
CMYK	59 38 63 45
RGB	83 91 77
CMYK	8 43 51 8
RGB	187 142 116

CMYK	20 0 14 0
RGB	202 224 220
CMYK	0 45 86 1
RGB	212 146 68
CMYK	31 14 28 1
RGB	174 184 177

CMYK	100 85 0 70
RGB	28 31 64
CMYK	2 69 81 19
RGB	164 90 60
CMYK	64 17 39 12
RGB	107 143 141

4色

CMYK	34 65 61 49
RGB	95 70 66
CMYK	19 49 35 11
RGB	163 125 127
CMYK	66 75 56 80
RGB	50 44 47
CMYK	59 40 21 13
RGB	109 119 145

CMYK	31 0 10 0
RGB	182 214 225
CMYK	59 38 63 45
RGB	83 91 77
CMYK	8 43 51 8
RGB	187 142 116
CMYK	45 14 71 22
RGB	127 143 93

CMYK	20 0 14 0
RGB	202 224 220
CMYK	0 45 86 1
RGB	212 146 68
CMYK	31 14 28 1
RGB	174 184 177
CMYK	4 27 71 4
RGB	211 174 98

CMYK	100 85 0 70
RGB	28 31 64
CMYK	2 69 81 19
RGB	164 90 60
CMYK	64 17 39 12
RGB	107 143 141
CMYK	0 91 88 70
RGB	85 43 36

COLOR INDEX | 顏色索引

P.109
LAB 89 9 5
CMYK 0 11 12 0
RGB 236 216 213

P.205
LAB 84 8 5
CMYK 5 16 16 0
RGB 220 203 199

P.103
LAB 83 8 6
CMYK 6 17 18 0
RGB 218 200 195

P.195
LAB 84 14 3
CMYK 0 20 12 0
RGB 227 199 203

P.226
LAB 81 8 2
CMYK 10 19 16 0
RGB 210 195 196

P.195
LAB 78 13 4
CMYK 8 26 19 0
RGB 209 183 184

P.236
LAB 78 11 1
CMYK 11 24 16 0
RGB 205 184 190

P.195
LAB 70 33 10
CMYK 0 48 26 0
RGB 210 146 153

P.195
LAB 59 37 10
CMYK 6 61 33 7
RGB 183 114 125

P.198
LAB 57 48 20
CMYK 1 71 46 4
RGB 191 98 104

P.119
LAB 60 42 12
CMYK 3 64 33 4
RGB 192 112 124

P.195
LAB 46 62 26
CMYK 1 95 62 9
RGB 173 48 71

P.206
LAB 70 43 22
CMYK 0 55 41 0
RGB 224 137 133

P.198
LAB 60 64 33
CMYK 0 79 62 0
RGB 217 85 91

P.157
LAB 53 80 67
CMYK 0 92 99 0
RGB 214 0 14

P.227
LAB 50 77 59
CMYK 0 96 99 0
RGB 202 0 27

P.136
LAB 45 63 43
CMYK 0 99 95 7
RGB 173 41 44

P.146
LAB 49 61 61
CMYK 0 88 100 1
RGB 184 57 17

P.118
LAB 49 57 29
CMYK 1 87 66 8
RGB 178 65 73

P.119
LAB 45 64 43
CMYK 0 100 94 7
RGB 174 39 44

P.69
LAB 56 27 24
CMYK 9 54 57 16
RGB 168 114 95

P.307
LAB 46 69 16
CMYK 0 100 41 5
RGB 178 29 86

P.208
LAB 42 63 8
CMYK 0 100 28 17
RGB 160 32 88

P.66
LAB 41 61 16
CMYK 0 100 46 20
RGB 157 33 75

P.249
LAB 44 65 44
CMYK 0 100 98 7
RGB 171 31 40

P.148
LAB 49 62 40
CMYK 1 91 83 3
RGB 184 56 56

P.245
LAB 43 69 39
CMYK 0 100 86 7
RGB 172 0 46

P.166
LAB 39 62 47
CMYK 0 100 100 15
RGB 155 17 25

P.229
LAB 41 53 22
CMYK 2 94 61 24
RGB 151 50 66

P.36
LAB 40 54 48
CMYK 0 94 100 20
RGB 151 44 25

P.86
LAB 41 57 33
CMYK 0 99 82 20
RGB 156 42 50

P.118
LAB 40 65 31
CMYK 0 100 76 16
RGB 160 0 52

P.137
LAB 39 58 37
CMYK 0 100 93 21
RGB 151 33 41

P.146
LAB 38 62 65
CMYK 0 96 100 17
RGB 153 0 0

P.329
LAB 43 50 12
CMYK 6 87 42 21
RGB 152 60 85

P.237
LAB 46 34 19
CMYK 10 70 57 25
RGB 147 85 80

P.209
LAB 78 29 -5
CMYK 0 37 2 0
RGB 224 171 201

P.205
LAB 79 27 -6
CMYK 0 35 1 0
RGB 224 176 206

P.209
LAB 66 46 -10
CMYK 0 60 0 0
RGB 206 125 177

P.297
LAB 60 43 -5
CMYK 7 64 8 2
RGB 188 112 152

P.205
LAB 77 22 -5
CMYK 3 33 5 0
RGB 213 174 198

P.167
LAB 74 18 4
CMYK 9 34 20 1
RGB 203 168 174

P.115
LAB 70 12 2
CMYK 18 32 24 2
RGB 184 162 166

P.38
LAB 64 19 3
CMYK 18 43 27 5
RGB 176 141 149

P.115
LAB 58 24 8
CMYK 16 51 36 11
RGB 166 123 125

P.156
LAB 56 24 8
CMYK 17 53 37 13
RGB 161 117 121

P.325
LAB 58 21 7
CMYK 19 49 35 11
RGB 163 125 127

P.59
LAB 58 34 25
CMYK 4 59 55 10
RGB 181 114 98

P.296
LAB 59 39 34
CMYK 1 63 65 6
RGB 190 111 87

P.236
LAB 56 42 39
CMYK 1 68 75 8
RGB 185 101 72

P.319
LAB 48 38 32
CMYK 4 71 75 22
RGB 158 85 65

P.328
LAB 50 38 38
CMYK 2 69 81 19
RGB 164 90 60

P.37
LAB 51 49 45
CMYK 1 78 90 9
RGB 178 81 52

P.176
LAB 50 48 44
CMYK 1 78 90 12
RGB 174 79 51

P.316
LAB 46 41 35
CMYK 2 76 82 23
RGB 156 77 57

P.38
LAB 49 40 40
CMYK 2 72 86 20
RGB 163 86 55

P.47
LAB 54 54 56
CMYK 0 78 100 0
RGB 192 82 40

P.277
LAB 47 53 37
CMYK 1 86 82 13
RGB 169 65 56

P.117
LAB 46 38 25
CMYK 6 73 86 24
RGB 151 81 72

P.57
LAB 43 35 24
CMYK 7 73 68 31
RGB 141 77 67

P.143
LAB 49 59 51
CMYK 0 88 100 3
RGB 182 61 38

P.243
LAB 43 69 39
CMYK 0 100 86 7
RGB 172 0 46

P.287
LAB 45 54 43
CMYK 0 89 98 14
RGB 165 58 43

P.317
LAB 32 55 41
CMYK 0 100 99 35
RGB 129 0 21

P.115
LAB 48 39 25
CMYK 5 72 63 21
RGB 158 85 76

P.58
LAB 33 52 44
CMYK 0 99 100 34
RGB 130 27 17

P.179
LAB 36 44 18
CMYK 4 92 61 38
RGB 129 50 61

P.126
LAB 26 44 23
CMYK 0 100 83 56
RGB 104 24 35

P.139
LAB 40 38 -2
CMYK 21 80 24 26
RGB 130 68 98

P.116
LAB 39 33 -5
CMYK 29 77 23 27
RGB 122 70 100

P.163
LAB 29 42 27
CMYK 0 100 94 51
RGB 110 36 35

P.116
LAB 37 39 22
CMYK 5 85 71 39
RGB 128 59 57

P.145
LAB 92 3 7
CMYK 0 4 14 0
RGB 238 228 218

P.65
LAB 91 4 8
CMYK 0 5 16 0
RGB 237 225 213

P.187
LAB 84 9 13
CMYK 3 17 25 0
RGB 225 202 185

P.115
LAB 81 12 15
CMYK 3 22 29 0
RGB 220 191 173

P.196
LAB 91 0 16
CMYK 2 3 25 0
RGB 235 228 199

P.129
LAB 87 4 16
CMYK 3 10 27 0
RGB 228 214 187

P.203
LAB 81 10 20
CMYK 4 21 35 0
RGB 219 193 164

P.209
LAB 73 15 22
CMYK 7 32 43 3
RGB 203 167 140

P.226
LAB 79 18 21
CMYK 0 29 36 0
RGB 223 181 157

P.138
LAB 70 26 21
CMYK 3 43 42 2
RGB 206 151 134

P.326
LAB 65 21 24
CMYK 8 43 51 8
RGB 187 142 116

P.129
LAB 61 19 22
CMYK 12 44 52 12
RGB 173 133 110

P.85
LAB 77 9 16
CMYK 10 24 35 1
RGB 205 182 160

P.225
LAB 68 10 17
CMYK 17 31 44 6
RGB 182 157 135

P.65
LAB 69 15 11
CMYK 14 35 34 4
RGB 188 157 148

P.259
LAB 66 6 12
CMYK 23 30 41 8
RGB 170 155 139

P.225
LAB 74 8 15
CMYK 14 25 37 3
RGB 195 175 154

P.109
LAB 69 12 18
CMYK 14 32 43 6
RGB 187 159 136

P.257
LAB 69 13 18
CMYK 13 33 43 5
RGB 188 158 136

P.225
LAB 67 9 16
CMYK 18 31 44 7
RGB 178 155 135

P.128
LAB 78 4 16
CMYK 13 19 36 1
RGB 203 188 163

P.78
LAB 72 7 12
CMYK 18 26 36 3
RGB 188 170 154

P.169
LAB 64 11 17
CMYK 18 35 46 10
RGB 172 146 125

P.108
LAB 63 10 15
CMYK 21 35 45 10
RGB 167 144 126

P.56
LAB 71 18 31
CMYK 5 35 54 4
RGB 202 159 119

P.216
LAB 71 27 37
CMYK 1 43 60 1
RGB 213 153 109

P.327
LAB 69 28 58
CMYK 0 45 86 1
RGB 212 146 68

P.255
LAB 71 22 45
CMYK 1 39 69 2
RGB 211 157 96

P.175
LAB 75 38 68
CMYK 0 44 92 0
RGB 242 153 64

P.317
LAB 75 39 76
CMYK 0 43 98 0
RGB 32 81 95

P.217
LAB 67 45 51
CMYK 0 60 81 0
RGB 222 126 77

P.157
LAB 64 49 72
CMYK 0 62 100 0
RGB 219 113 27

P.36
LAB 67 29 62
CMYK 0 47 93 2
RGB 207 140 56

P.218
LAB 67 24 46
CMYK 2 43 74 6
RGB 200 144 85

P.147
LAB 59 35 55
CMYK 1 59 94 8
RGB 189 115 51

P.188
LAB 57 27 49
CMYK 2 52 89 18
RGB 175 116 57

P.66
LAB 62 50 70
CMYK 0 66 100 0
RGB 214 107 27

P.148
LAB 59 31 49
CMYK 1 55 86 12
RGB 184 118 62

P.165
LAB 61 13 30
CMYK 13 37 63 16
RGB 169 137 97

P.168
LAB 62 11 31
CMYK 14 35 63 16
RGB 170 141 97

P.129		
	LAB	79 9 23
	CMYK	7 22 41 1
	RGB	213 188 153

P.49
LAB 76 10 34
CMYK 6 25 55 3
RGB 209 178 126

P.256
LAB 73 10 27
CMYK 10 27 50 4
RGB 198 170 131

P.48
LAB 80 3 26
CMYK 10 16 45 1
RGB 210 194 151

P.227
LAB 94 1 9
CMYK 0 1 15 0
RGB 243 236 220

P.279
LAB 88 3 13
CMYK 3 8 23 0
RGB 229 217 196

P.318
LAB 84 2 14
CMYK 9 12 29 0
RGB 217 206 183

P.146
LAB 79 2 10
CMYK 16 16 29 1
RGB 201 193 176

P.309
LAB 85 5 16
CMYK 5 13 29 0
RGB 224 207 182

P.95
LAB 84 2 15
CMYK 9 12 30 0
RGB 217 206 181

P.283
LAB 81 5 13
CMYK 10 17 29 0
RGB 211 196 176

P.327
LAB 74 4 23
CMYK 15 21 47 4
RGB 193 177 140

P.319
LAB 85 0 15
CMYK 10 9 29 0
RGB 217 210 184

P.229
LAB 83 4 12
CMYK 9 14 27 0
RGB 215 202 184

P.305
LAB 84 2 12
CMYK 9 12 26 0
RGB 216 206 186

P.316
LAB 81 3 20
CMYK 10 15 38 1
RGB 211 197 164

P.105
LAB 85 1 6
CMYK 10 10 19 0
RGB 215 210 200

P.108
LAB 78 2 8
CMYK 17 17 28 1
RGB 197 190 177

P.285
LAB 77 1 17
CMYK 17 17 39 2
RGB 197 187 159

P.145
LAB 77 7 18
CMYK 11 22 38 2
RGB 204 184 157

P.69
LAB 83 -1 8
CMYK 14 10 24 0
RGB 208 206 191

P.295
LAB 76 2 12
CMYK 18 19 34 2
RGB 193 184 165

P.159
LAB 71 2 8
CMYK 24 23 34 4
RGB 178 171 158

P.265
LAB 73 3 6
CMYK 22 22 30 2
RGB 184 176 167

P.67
LAB 81 4 10
CMYK 12 16 26 0
RGB 209 197 182

P.315
LAB 77 4 15
CMYK 15 20 36 1
RGB 199 186 162

P.127
LAB 73 -2 12
CMYK 25 18 38 3
RGB 180 178 157

P.296
LAB 73 -4 19
CMYK 25 16 46 4
RGB 180 179 144

P.58
LAB 80 0 9
CMYK 17 14 28 0
RGB 201 197 181

P.107
LAB 74 -2 10
CMYK 25 17 35 2
RGB 182 181 163

P.99
LAB 73 0 11
CMYK 23 20 36 3
RGB 182 177 158

P.295
LAB 65 3 14
CMYK 26 28 45 9
RGB 165 154 133

P.106
LAB 78 1 8
CMYK 18 16 28 1
RGB 196 190 177

P.105
LAB 75 1 9
CMYK 21 19 32 2
RGB 188 182 167

P.289
LAB 72 4 18
CMYK 18 23 43 5
RGB 186 172 144

P.246
LAB 64 4 11
CMYK 27 30 42 9
RGB 162 151 135

P.287
LAB 77 0 20
CMYK 17 16 42 2
RGB 196 188 153

P.298
LAB 76 4 20
CMYK 14 20 42 2
RGB 198 183 151

P.229
LAB 74 3 12
CMYK 19 21 35 3
RGB 189 178 159

P.289
LAB 68 3 15
CMYK 23 26 44 7
RGB 173 162 139

P.109
LAB 87 7 29
CMYK 0 12 41 0
RGB 236 211 164

P.218
LAB 85 12 35
CMYK 0 17 48 0
RGB 238 202 148

P.173
LAB 78 6 35
CMYK 8 20 55 2
RGB 210 186 130

P.147
LAB 73 9 55
CMYK 6 24 79 7
RGB 203 170 82

P.69
LAB 86 8 67
CMYK 0 11 79 0
RGB 243 207 91

P.65
LAB 84 6 41
CMYK 1 14 55 0
RGB 229 203 134

P.67
LAB 82 5 55
CMYK 3 15 71 1
RGB 225 198 104

P.166
LAB 77 14 74
CMYK 0 26 94 1
RGB 223 177 54

P.233、236
LAB 93 -11 57
CMYK 3 0 66 0
RGB 240 239 127

P.66
LAB 87 -11 86
CMYK 8 0 98 0
RGB 227 221 49

P.146
LAB 80 5 67
CMYK 3 16 84 2
RGB 221 192 76

P.155
LAB 80 5 65
CMYK 4 16 82 2
RGB 221 192 80

P.306
LAB 87 -8 41
CMYK 10 0 56 0
RGB 222 220 142

P.59
LAB 92 -7 31
CMYK 4 0 42 0
RGB 235 234 173

P.97
LAB 84 4 52
CMYK 2 12 66 0
RGB 230 204 114

P.126
LAB 86 -4 62
CMYK 6 4 74 0
RGB 228 214 100

P.249
LAB 92 -6 18
CMYK 5 0 28 0
RGB 232 234 197

P.56
LAB 92 -4 24
CMYK 3 0 34 0
RGB 236 233 186

P.296
LAB 88 -3 45
CMYK 2 3 57 0
RGB 232 220 137

P.276
LAB 77 -1 79
CMYK 3 8 100 10
RGB 207 187 39

P.237
LAB 88 -4 16
CMYK 9 2 29 0
RGB 222 222 190

P.207
LAB 83 -1 22
CMYK 12 10 39 0
RGB 213 205 166

P.167
LAB 82 -4 24
CMYK 15 8 43 1
RGB 207 204 159

P.199
LAB 84 -4 19
CMYK 14 6 36 0
RGB 211 210 174

P.167
LAB 74 1 24
CMYK 18 19 49 4
RGB 190 179 139

P.99
LAB 74 4 50
CMYK 10 20 74 7
RGB 200 176 95

P.95
LAB 73 10 39
CMYK 7 26 62 6
RGB 201 170 110

P.69
LAB 74 1 34
CMYK 15 18 59 6
RGB 193 179 121

P.159
LAB 78 0 25
CMYK 15 15 46 2
RGB 201 190 147

P.207
LAB 74 2 30
CMYK 15 19 54 5
RGB 193 178 128

P.179
LAB 77 -2 34
CMYK 16 13 57 4
RGB 198 189 129

P.329
LAB 66 1 28
CMYK 21 24 59 12
RGB 169 157 112

P.89
LAB 74 -4 18
CMYK 24 15 44 3
RGB 183 182 149

P.126
LAB 73 -6 48
CMYK 20 12 75 8
RGB 186 180 94

P.86
LAB 69 4 62
CMYK 8 20 91 15
RGB 187 163 59

P.177
LAB 64 4 49
CMYK 12 24 83 19
RGB 171 150 72

P.289
LAB 65 2 17
CMYK 25 27 48 10
RGB 165 154 128

P.106
LAB 68 -2 11
CMYK 30 22 41 6
RGB 166 165 145

P.105
LAB 63 2 12
CMYK 29 29 45 11
RGB 158 149 131

P.286
LAB 61 3 15
CMYK 28 30 49 14
RGB 155 144 121

P.296		P.136		P.327		P.97	
LAB	75 20 40	LAB	73 15 54	LAB	75 12 49	LAB	79 18 65
CMYK	1 34 61 1	CMYK	3 31 77 4	CMYK	4 27 71 4	CMYK	0 27 84 0
RGB	218 168 114	RGB	209 166 84	RGB	211 174 98	RGB	232 180 78

P.87		P.36		P.38		P.316	
LAB	75 18 61	LAB	76 9 78	LAB	77 7 59	LAB	74 9 50
CMYK	1 32 83 1	CMYK	0 21 100 6	CMYK	4 20 79 4	CMYK	6 24 73 6
RGB	220 169 76	RGB	215 178 41	RGB	213 182 84	RGB	205 173 93

P.247		P.315		P.63		P.268	
LAB	85 6 84	LAB	72 10 41	LAB	73 12 54	LAB	65 20 46
CMYK	0 10 95 0	CMYK	8 27 65 7	CMYK	4 28 77 6	CMYK	4 41 76 11
RGB	240 205 50	RGB	199 167 104	RGB	206 168 84	RGB	190 142 80

P.168		P.159		P.186		P.325	
LAB	73 7 36	LAB	69 13 35	LAB	64 19 68	LAB	67 7 54
CMYK	10 24 60 6	CMYK	8 32 61 8	CMYK	0 38 100 13	CMYK	8 25 84 15
RGB	197 172 115	RGB	192 157 108	RGB	189 140 34	RGB	184 156 70

P.313		P.305		P.247		P.178	
LAB	78 3 29	LAB	62 13 35	LAB	66 6 41	LAB	60 14 43
CMYK	11 17 50 2	CMYK	11 36 67 16	CMYK	13 26 72 14	CMYK	8 37 79 20
RGB	205 188 140	RGB	173 139 91	RGB	178 154 90	RGB	170 133 73

P.37		P.185		P.219		P.109	
LAB	67 24 36	LAB	67 4 47	LAB	66 7 49	LAB	53 17 34
CMYK	3 44 62 6	CMYK	13 23 77 14	CMYK	10 26 80 15	CMYK	11 46 75 27
RGB	198 144 101	RGB	179 158 82	RGB	180 153 76	RGB	152 114 72

P.65		P.207		P.258		P.298	
LAB	71 17 31	LAB	65 2 30	LAB	57 7 20	LAB	58 8 27
CMYK	6 35 54 5	CMYK	20 25 62 13	CMYK	24 36 56 19	CMYK	19 35 63 21
RGB	201 160 119	RGB	168 154 106	RGB	150 131 103	RGB	155 133 95

P.319		P.127		P.295		P.308	
LAB	66 14 35	LAB	58 12 23	LAB	50 5 15	LAB	49 2 7
CMYK	9 35 64 11	CMYK	18 39 58 18	CMYK	32 39 57 27	CMYK	41 39 50 25
RGB	185 149 100	RGB	158 130 101	RGB	128 115 95	RGB	120 114 105

P.175		P.116		P.53		P.256	
LAB	63 0 17	LAB	52 4 24	LAB	58 4 14	LAB	50 4 19
CMYK	29 26 51 12	CMYK	26 34 66 29	CMYK	29 33 50 16	CMYK	30 37 62 29
RGB	157 150 123	RGB	135 120 85	RGB	147 135 115	RGB	128 115 89

P.178		P.285		P.277		P.126	
LAB	58 6 25	LAB	59 3 17	LAB	57 10 12	LAB	55 8 14
CMYK	22 33 62 20	CMYK	28 31 53 17	CMYK	26 40 47 16	CMYK	27 39 51 19
RGB	153 134 98	RGB	150 138 113	RGB	151 129 116	RGB	144 125 108

P.305
LAB 71 5 21
CMYK 17 25 47 6
RGB 186 168 136

P.238
LAB 71 8 26
CMYK 13 27 51 6
RGB 190 166 128

P.165
LAB 67 7 20
CMYK 19 29 49 8
RGB 177 157 128

P.165
LAB 65 9 24
CMYK 17 32 54 11
RGB 174 150 116

P.149
LAB 59 20 36
CMYK 7 45 70 17
RGB 172 127 83

P.87
LAB 56 22 44
CMYK 4 48 84 22
RGB 166 118 63

P.98
LAB 60 17 34
CMYK 9 41 68 17
RGB 171 132 88

P.315
LAB 54 21 27
CMYK 12 50 64 22
RGB 157 114 86

P.287
LAB 55 16 41
CMYK 8 42 82 27
RGB 157 120 65

P.48
LAB 52 24 39
CMYK 5 53 82 26
RGB 157 107 62

P.155
LAB 46 21 43
CMYK 2 53 97 40
RGB 138 94 43

P.55
LAB 48 19 28
CMYK 13 52 72 32
RGB 140 101 71

P.169
LAB 57 15 22
CMYK 17 43 57 18
RGB 158 126 100

P.279
LAB 56 11 44
CMYK 9 35 85 28
RGB 156 125 62

P.238
LAB 54 17 31
CMYK 12 45 70 25
RGB 154 117 79

P.237
LAB 52 11 29
CMYK 17 41 71 29
RGB 143 116 78

P.95
LAB 57 11 23
CMYK 19 39 59 20
RGB 155 128 99

P.318
LAB 57 14 23
CMYK 17 42 58 19
RGB 158 126 99

P.259
LAB 51 18 28
CMYK 13 49 69 28
RGB 147 109 77

P.197
LAB 47 16 23
CMYK 18 51 67 32
RGB 133 101 76

P.55
LAB 59 4 23
CMYK 24 31 59 19
RGB 153 138 103

P.87
LAB 50 9 17
CMYK 27 43 58 27
RGB 133 112 92

P.269
LAB 50 8 12
CMYK 32 43 53 25
RGB 130 113 100

P.309
LAB 44 9 13
CMYK 33 48 59 34
RGB 117 98 84

P.177
LAB 47 4 36
CMYK 17 32 87 45
RGB 124 108 56

P.189
LAB 41 6 30
CMYK 19 39 87 51
RGB 110 93 53

P.157
LAB 45 3 14
CMYK 37 41 61 34
RGB 114 104 85

P.55
LAB 42 10 21
CMYK 25 48 71 42
RGB 115 93 68

P.176
LAB 49 3 38
CMYK 16 29 87 42
RGB 129 113 57

P.199
LAB 50 3 34
CMYK 20 31 81 38
RGB 131 116 65

P.266
LAB 50 0 41
CMYK 16 23 91 43
RGB 129 117 54

P.285
LAB 45 1 16
CMYK 37 38 64 36
RGB 112 105 82

P.269
LAB 69 2 5
CMYK 27 25 32 4
RGB 171 165 158

P.299
LAB 63 5 7
CMYK 29 32 38 0
RGB 159 148 139

P.265
LAB 61 3 8
CMYK 32 31 41 11
RGB 152 144 133

P.56
LAB 51 1 11
CMYK 38 36 53 24
RGB 126 120 103

P.255
LAB 49 5 3
CMYK 42 43 44 22
RGB 122 113 111

P.189
LAB 48 4 13
CMYK 36 40 57 29
RGB 122 111 93

P.239
LAB 45 5 9
CMYK 40 45 54 31
RGB 114 103 93

P.108
LAB 44 4 9
CMYK 41 44 56 32
RGB 111 101 90

P.266
LAB 52 11 8
CMYK 30 45 45 20
RGB 137 116 111

P.239
LAB 45 9 7
CMYK 37 49 51 29
RGB 118 101 96

P.97
LAB 42 9 8
CMYK 38 51 54 34
RGB 111 94 87

P.187
LAB 40 9 12
CMYK 35 52 61 40
RGB 107 89 77

P.67
LAB 53 8 21
CMYK 24 39 61 25
RGB 141 120 92

P.155
LAB 45 25 49
CMYK 0 57 100 37
RGB 140 89 31

P.228
LAB 46 24 34
CMYK 7 58 82 35
RGB 140 92 58

P.136
LAB 41 24 31
CMYK 7 63 85 42
RGB 126 81 52

P.259
LAB 45 28 35
CMYK 5 64 85 34
RGB 141 87 54

P.99
LAB 45 22 34
CMYK 8 57 84 38
RGB 135 92 55

P.98
LAB 38 22 30
CMYK 7 63 89 49
RGB 117 76 47

P.65
LAB 41 22 18
CMYK 18 63 64 38
RGB 123 83 71

P.46
LAB 45 36 33
CMYK 4 72 81 28
RGB 148 80 57

P.76
LAB 42 30 29
CMYK 7 69 79 36
RGB 134 79 57

P.258
LAB 42 37 42
CMYK 0 75 100 32
RGB 142 72 38

P.228
LAB 32 24 26
CMYK 5 73 89 57
RGB 103 61 41

P.147
LAB 35 22 34
CMYK 0 65 100 55
RGB 110 69 35

P.137
LAB 27 41 25
CMYK 0 100 92 56
RGB 104 32 34

P.277
LAB 33 39 38
CMYK 0 88 100 44
RGB 119 49 26

P.155
LAB 23 34 32
CMYK 0 97 100 65
RGB 90 32 15

P.77
LAB 52 15 11
CMYK 25 48 47 20
RGB 142 114 106

P.205
LAB 41 15 10
CMYK 31 57 55 35
RGB 114 88 82

P.267
LAB 41 21 12
CMYK 24 63 55 35
RGB 120 84 79

P.268
LAB 44 18 22
CMYK 18 55 68 36
RGB 127 92 71

P.85
LAB 43 12 23
CMYK 22 29 72 41
RGB 119 94 67

P.319
LAB 45 12 25
CMYK 20 47 73 38
RGB 125 99 69

P.97
LAB 37 20 35
CMYK 1 60 100 53
RGB 113 75 88

P.48
LAB 31 17 22
CMYK 15 65 85 61
RGB 94 64 45

P.165
LAB 48 7 11
CMYK 34 44 54 27
RGB 124 109 96

P.175
LAB 42 4 19
CMYK 33 42 70 43
RGB 109 96 71

P.207
LAB 33 13 31
CMYK 7 53 100 63
RGB 97 71 36

P.288
LAB 33 14 34
CMYK 3 54 100 64
RGB 98 70 31

P.285
LAB 44 10 19
CMYK 27 47 66 37
RGB 119 98 75

P.178
LAB 40 10 20
CMYK 26 50 72 45
RGB 110 88 65

P.288
LAB 37 1 37
CMYK 10 25 100 66
RGB 97 86 34

P.99
LAB 34 0 26
CMYK 25 33 91 65
RGB 87 80 44

P.305
LAB 42 5 18
CMYK 33 43 69 42
RGB 109 96 72

P.325
LAB 33 15 9
CMYK 34 65 61 49
RGB 95 70 66

P.249
LAB 35 12 12
CMYK 33 59 65 48
RGB 98 76 66

P.295
LAB 35 6 15
CMYK 36 50 72 52
RGB 93 80 62

P.289
LAB 46 1 6
CMYK 45 41 52 28
RGB 112 108 99

P.265
LAB 40 3 6
CMYK 48 48 56 37
RGB 99 93 86

P.128
LAB 43 5 13
CMYK 37 45 61 36
RGB 111 98 82

P.175
LAB 35 2 13
CMYK 43 46 70 52
RGB 89 82 65

P.78
LAB 39 7 12
CMYK 38 50 63 42
RGB 103 88 75

P.95
LAB 43 13 20
CMYK 23 51 68 38
RGB 120 93 72

P.153
LAB 43 11 35
CMYK 11 43 90 48
RGB 120 94 49

P.177
LAB 35 8 11
CMYK 39 55 65 48
RGB 94 79 68

P.127	**P.88**	**P.86**	**P.88**

P.127
LAB 95 -5 10
CMYK 2 0 17 0
RGB 238 243 221

P.88
LAB 86 -14 74
CMYK 14 0 89 0
RGB 219 220 75

P.86
LAB 83 -10 37
CMYK 18 2 57 0
RGB 207 210 138

P.88
LAB 77 -17 69
CMYK 26 1 95 3
RGB 189 196 63

P.66
LAB 90 -28 54
CMYK 22 0 69 0
RGB 210 240 125

P.246
LAB 84 -23 56
CMYK 26 0 78 0
RGB 199 220 106

P.35
LAB 80 -27 62
CMYK 34 0 89 0
RGB 185 210 84

P.36
LAB 74 -33 46
CMYK 48 0 82 0
RGB 157 196 99

P.35
LAB 82 -16 25
CMYK 27 0 48 0
RGB 193 211 157

P.85
LAB 77 -18 39
CMYK 32 2 67 1
RGB 181 197 119

P.39
LAB 76 -24 51
CMYK 38 0 81 0
RGB 175 197 95

P.37
LAB 67 -28 43
CMYK 50 2 83 6
RGB 144 175 88

P.56
LAB 75 -8 13
CMYK 29 11 40 2
RGB 179 187 160

P.38
LAB 69 -19 40
CMYK 38 5 75 8
RGB 159 176 98

P.89
LAB 67 -13 43
CMYK 31 9 78 13
RGB 161 167 88

P.288
LAB 66 -8 46
CMYK 25 13 80 16
RGB 164 162 81

P.57
LAB 77 -8 8
CMYK 28 10 33 1
RGB 182 193 174

P.39
LAB 75 -12 17
CMYK 32 8 45 2
RGB 176 189 153

P.306
LAB 73 -16 15
CMYK 39 7 46 2
RGB 165 186 151

P.83
LAB 64 -24 24
CMYK 51 6 66 9
RGB 135 165 113

P.89
LAB 94 -4 2
CMYK 4 0 9 0
RGB 233 240 233

P.329
LAB 78 -13 2
CMYK 34 4 28 0
RGB 176 199 188

P.88
LAB 78 -11 4
CMYK 31 6 29 0
RGB 180 198 184

P.277
LAB 68 -11 13
CMYK 38 15 47 6
RGB 157 170 142

P.47
LAB 70 -38 2
CMYK 63 0 46 0
RGB 122 188 165

P.296
LAB 70 -29 9
CMYK 55 1 48 1
RGB 138 184 153

P.166
LAB 66 -34 7
CMYK 64 1 51 1
RGB 121 175 146

P.197
LAB 65 -17 10
CMYK 48 12 48 7
RGB 141 165 139

P.279
LAB 63 -22 0
CMYK 58 11 41 6
RGB 125 162 151

P.328
LAB 56 -20 -5
CMYK 64 17 39 12
RGB 107 143 141

P.206
LAB 50 -32 -4
CMYK 79 11 49 19
RGB 78 133 124

P.199
LAB 56 -18 4
CMYK 58 18 49 15
RGB 114 142 126

P.179
LAB 41 -13 2
CMYK 66 31 55 36
RGB 84 103 94

P.199
LAB 38 -11 -1
CMYK 68 36 53 39
RGB 78 95 91

P.126
LAB 36 -16 -3
CMYK 76 30 52 44
RGB 67 92 89

P.197
LAB 29 -10 2
CMYK 72 39 63 59
RGB 61 74 67

P.306
LAB 39 -19 13
CMYK 66 20 74 46
RGB 77 100 73

P.167
LAB 39 -27 16
CMYK 74 10 82 47
RGB 70 103 68

P.148
LAB 35 -32 17
CMYK 83 3 92 54
RGB 56 95 58

P.39
LAB 31 -25 17
CMYK 76 5 93 64
RGB 55 84 51

P.326
LAB 37 -7 7
CMYK 59 38 63 45
RGB 83 91 77

P.96
LAB 31 -13 28
CMYK 40 5 100 74
RGB 69 79 35

P.85
LAB 29 -15 18
CMYK 59 15 93 71
RGB 61 76 45

P.298
LAB 33 -14 6
CMYK 70 30 68 54
RGB 67 85 70

P.307
LAB 72 -9 66
CMYK 18 6 95 13
RGB 183 178 57

P.276
LAB 57 -4 53
CMYK 14 13 98 37
RGB 145 136 48

P.286
LAB 58 -3 41
CMYK 22 20 82 28
RGB 147 139 71

P.278
LAB 58 -11 31
CMYK 37 16 73 23
RGB 136 143 88

P.35
LAB 62 -27 52
CMYK 48 1 100 16
RGB 134 161 60

P.167
LAB 63 -8 30
CMYK 32 17 67 16
RGB 152 154 101

P.185
LAB 59 -9 27
CMYK 36 18 67 20
RGB 140 145 96

P.287
LAB 57 -13 43
CMYK 33 10 89 30
RGB 134 141 65

P.39
LAB 60 -31 45
CMYK 56 1 95 15
RGB 123 157 68

P.316
LAB 54 -21 38
CMYK 47 6 90 30
RGB 117 137 67

P.307
LAB 52 -24 56
CMYK 40 0 100 37
RGB 112 133 28

P.276
LAB 50 -14 48
CMYK 27 0 100 47
RGB 116 124 41

P.33
LAB 65 -32 50
CMYK 54 1 95 6
RGB 136 171 71

P.317
LAB 45 -76 54
CMYK 92 0 100 11
RGB 24 131 0

P.39
LAB 45 -30 30
CMYK 66 2 96 40
RGB 84 118 60

P.66
LAB 39 -27 38
CMYK 57 0 100 55
RGB 76 103 35

P.127
LAB 52 -12 21
CMYK 46 20 68 28
RGB 117 128 90

P.146
LAB 56 -49 57
CMYK 69 0 100 8
RGB 95 153 35

P.35
LAB 53 -24 42
CMYK 49 1 98 33
RGB 112 136 58

P.307
LAB 48 -20 35
CMYK 48 7 93 41
RGB 103 122 59

P.185
LAB 54 -13 24
CMYK 44 17 70 26
RGB 122 134 90

P.85
LAB 55 -22 29
CMYK 52 9 78 24
RGB 116 140 84

P.237
LAB 54 -8 25
CMYK 38 21 69 27
RGB 128 131 88

P.308
LAB 48 -7 31
CMYK 33 20 82 41
RGB 115 116 65

P.59
LAB 70 -7 13
CMYK 32 16 43 5
RGB 167 173 147

P.279
LAB 63 -14 0
CMYK 51 17 38 7
RGB 135 158 151

P.326
LAB 57 -16 26
CMYK 45 14 71 22
RGB 127 143 93

P.36
LAB 49 -24 46
CMYK 46 0 100 41
RGB 103 126 42

P.327
LAB 74 -6 2
CMYK 31 14 28 1
RGB 174 184 177

P.57
LAB 62 -6 7
CMYK 40 24 43 10
RGB 144 151 137

P.298
LAB 51 -5 5
CMYK 49 32 49 22
RGB 117 123 113

P.306
LAB 49 -9 16
CMYK 47 26 64 30
RGB 112 120 91

P.98
LAB 47 -11 28
CMYK 41 18 81 41
RGB 108 116 68

P.96
LAB 47 -13 34
CMYK 39 12 90 45
RGB 107 116 58

P.266
LAB 43 -9 25
CMYK 42 22 81 47
RGB 100 105 64

P.278
LAB 38 -9 17
CMYK 51 28 76 51
RGB 86 94 65

P.286
LAB 39 -4 23
CMYK 37 30 82 53
RGB 95 93 59

P.127
LAB 40 -3 8
CMYK 52 40 61 39
RGB 94 96 83

P.196
LAB 45 -5 3
CMYK 54 37 51 29
RGB 102 109 101

P.328
LAB 42 -5 4
CMYK 56 39 55 33
RGB 95 101 93

P.186
LAB 33 -10 9
CMYK 63 33 71 55
RGB 72 83 66

P.307
LAB 28 -15 24
CMYK 50 5 100 76
RGB 61 73 35

P.37
LAB 32 -14 27
CMYK 44 6 100 71
RGB 71 82 39

P.35
LAB 32 -11 21
CMYK 49 20 91 67
RGB 72 81 47

341

P.125
LAB 95 -1 -2
CMYK 1 0 3 0
RGB 238 241 244

P.275
LAB 90 -4 -7
CMYK 11 0 3 0
RGB 217 228 239

P.106
LAB 84 -5 -5
CMYK 20 4 11 0
RGB 199 212 217

P.239
LAB 82 -5 -6
CMYK 23 6 12 0
RGB 193 206 213

P.125
LAB 95 -2 -4
CMYK 0 1 0 0
RGB 241 239 248

P.303
LAB 86 -6 -11
CMYK 21 1 3 0
RGB 201 218 234

P.326
LAB 83 -14 -11
CMYK 31 0 10 0
RGB 182 214 225

P.106
LAB 77 -15 -14
CMYK 42 2 12 0
RGB 162 198 214

P.125
LAB 90 -4 -6
CMYK 11 0 4 0
RGB 217 228 237

P.166
LAB 85 -9 -11
CMYK 24 0 6 0
RGB 194 217 231

P.125
LAB 85 -6 -9
CMYK 21 2 6 0
RGB 199 215 228

P.125
LAB 78 -7 -12
CMYK 32 8 10 0
RGB 176 196 213

P.198
LAB 90 -3 -8
CMYK 11 0 2 0
RGB 218 228 240

P.96
LAB 81 -8 -20
CMYK 32 3 0 0
RGB 178 206 236

P.268
LAB 80 -6 -10
CMYK 28 7 10 0
RGB 184 201 215

P.215
LAB 75 -5 -14
CMYK 35 13 9 0
RGB 170 187 208

P.148
LAB 78 -23 -32
CMYK 51 0 1 0
RGB 139 206 250

P.209
LAB 72 -18 -31
CMYK 56 2 0 0
RGB 131 186 230

P.209
LAB 67 -17 -35
CMYK 63 8 0 0
RGB 116 172 223

P.145
LAB 52 -4 -71
CMYK 85 36 0 0
RGB 29 129 243

P.248
LAB 80 -4 -30
CMYK 34 9 0 0
RGB 174 201 252

P.158
LAB 77 -7 -24
CMYK 38 8 0 0
RGB 166 194 232

P.157
LAB 76 -4 -24
CMYK 37 12 0 0
RGB 167 189 229

P.273
LAB 47 -15 -52
CMYK 95 36 0 0
RGB 34 121 196

P.206
LAB 70 -5 -24
CMYK 45 17 2 1
RGB 150 174 212

P.166
LAB 61 -8 -30
CMYK 60 24 3 2
RGB 118 152 197

P.238
LAB 62 -12 -31
CMYK 63 19 3 2
RGB 114 156 201

P.145
LAB 63 -27 -44
CMYK 80 3 0 0
RGB 74 167 228

P.186
LAB 73 -1 -16
CMYK 34 19 7 0
RGB 168 179 206

P.257
LAB 67 1 -25
CMYK 43 26 1 1
RGB 149 162 205

P.278
LAB 65 4 -33
CMYK 47 31 0 0
RGB 142 156 214

P.268
LAB 62 -1 -40
CMYK 57 30 0 0
RGB 122 151 217

P.278
LAB 79 0 -7
CMYK 22 14 11 0
RGB 191 195 207

P.308
LAB 75 -2 -9
CMYK 30 16 13 0
RGB 176 185 199

P.45
LAB 81 -1 -8
CMYK 21 11 9 0
RGB 195 201 214

P.266
LAB 61 1 -25
CMYK 50 32 4 3
RGB 134 146 188

P.198
LAB 81 -2 -11
CMYK 23 10 6 0
RGB 192 202 220

P.267
LAB 80 -4 -6
CMYK 25 9 13 0
RGB 189 200 208

P.215
LAB 72 -3 -7
CMYK 34 19 19 1
RGB 168 177 187

P.107
LAB 66 2 -9
CMYK 36 28 19 3
RGB 157 158 174

P.128
LAB 71 -4 -13
CMYK 38 18 13 1
RGB 161 175 195

P.168
LAB 67 -1 -11
CMYK 39 25 17 3
RGB 155 163 180

P.228
LAB 64 -1 -8
CMYK 41 27 23 5
RGB 149 155 167

P.76
LAB 60 -1 -7
CMYK 44 31 27 8
RGB 139 144 155

P.96
LAB 91 -4 -1
CMYK 8 0 8 0
RGB 223 231 230

P.327
LAB 87 -11 -2
CMYK 20 0 14 0
RGB 202 224 220

P.227
LAB 82 -12 -8
CMYK 30 0 13 0
RGB 183 210 217

P.138
LAB 76 -18 -4
CMYK 42 2 25 0
RGB 161 196 193

P.323
LAB 69 -50 -25
CMYK 75 0 23 0
RGB 73 193 211

P.297
LAB 70 -26 -15
CMYK 59 0 22 0
RGB 128 184 195

P.227
LAB 62 -29 -17
CMYK 71 6 26 3
RGB 101 163 177

P.138
LAB 58 -20 -10
CMYK 64 16 32 9
RGB 109 149 154

P.79
LAB 74 -13 -12
CMYK 43 7 16 0
RGB 158 188 202

P.297
LAB 62 -18 -17
CMYK 62 14 21 5
RGB 117 158 177

P.258
LAB 61 -11 -11
CMYK 54 21 25 7
RGB 127 152 164

P.207
LAB 61 -19 -12
CMYK 61 15 28 6
RGB 116 156 166

P.188
LAB 78 -8 -1
CMYK 30 9 22 0
RGB 181 196 193

P.228
LAB 74 -4 -4
CMYK 32 16 21 1
RGB 174 183 187

P.269
LAB 77 -6 -1
CMYK 29 11 22 0
RGB 181 192 190

P.158
LAB 76 -3 -2
CMYK 28 15 21 1
RGB 181 188 189

P.293
LAB 85 -2 -4
CMYK 16 6 10 0
RGB 207 213 218

P.213
LAB 76 -3 -5
CMYK 28 15 17 0
RGB 180 188 195

P.267
LAB 62 -3 -12
CMYK 46 27 20 5
RGB 139 151 169

P.249
LAB 66 -8 -17
CMYK 49 19 14 2
RGB 140 164 188

P.326
LAB 60 -11 -26
CMYK 62 22 9 4
RGB 115 150 187

P.235
LAB 64 -1 -23
CMYK 47 27 6 2
RGB 140 155 193

P.215
LAB 63 -4 -16
CMYK 48 26 15 4
RGB 138 154 178

P.45
LAB 57 -3 -18
CMYK 54 32 16 7
RGB 123 138 165

P.129
LAB 58 -5 -17
CMYK 54 29 18 7
RGB 124 142 166

P.187
LAB 57 -3 -22
CMYK 56 32 12 6
RGB 120 138 172

P.75
LAB 51 3 -12
CMYK 52 42 25 13
RGB 119 119 140

P.267
LAB 41 -1 -9
CMYK 63 47 37 27
RGB 92 98 110

P.275
LAB 67 -4 -1
CMYK 38 22 30 4
RGB 156 164 163

P.258
LAB 60 -2 -3
CMYK 43 30 32 9
RGB 140 144 148

P.218
LAB 59 -3 0
CMYK 43 29 36 11
RGB 137 142 141

P.86
LAB 59 -5 -4
CMYK 47 28 32 9
RGB 133 144 147

P.178
LAB 63 -1 -5
CMYK 40 28 27 6
RGB 148 152 159

P.188
LAB 59 -6 -6
CMYK 49 27 30 9
RGB 131 144 151

P.59
LAB 54 -8 -12
CMYK 58 30 27 12
RGB 113 133 147

P.245
LAB 47 -3 -3
CMYK 55 39 42 22
RGB 106 113 116

P.306
LAB 48 -7 -22
CMYK 69 37 18 15
RGB 93 118 148

P.206
LAB 37 -7 -23
CMYK 80 45 19 30
RGB 67 92 122

P.275
LAB 46 -8 -14
CMYK 66 36 29 21
RGB 93 113 130

P.218
LAB 45 -12 -9
CMYK 68 32 37 25
RGB 89 112 120

P.137
LAB 50 -13 -18
CMYK 69 28 24 15
RGB 93 125 147

P.47
LAB 43 -18 -14
CMYK 77 26 33 28
RGB 74 110 123

P.43
LAB 43 -8 -11
CMYK 67 38 34 26
RGB 88 106 118

P.73
LAB 48 -5 -3
CMYK 56 36 41 21
RGB 107 116 118

P.88
LAB 53 3 -35
CMYK 64 44 0 1
RGB 109 126 183

P.286
LAB 50 4 -26
CMYK 61 46 8 8
RGB 109 117 160

P.97
LAB 50 4 -34
CMYK 66 48 1 3
RGB 103 118 173

P.87
LAB 46 4 -23
CMYK 63 50 14 13
RGB 101 107 145

P.87
LAB 49 12 -46
CMYK 68 55 0 0
RGB 101 112 191

P.226
LAB 48 15 -54
CMYK 72 57 0 0
RGB 95 108 202

P.278
LAB 47 22 -59
CMYK 73 62 0 0
RGB 97 102 208

P.86
LAB 36 38 -75
CMYK 90 84 0 0
RGB 71 66 204

P.118
LAB 45 39 -73
CMYK 75 72 0 0
RGB 100 85 227

P.216
LAB 48 26 -53
CMYK 66 64 0 0
RGB 111 101 200

P.257
LAB 41 14 -43
CMYK 77 68 0 0
RGB 87 91 164

P.46
LAB 39 13 -40
CMYK 78 70 0 1
RGB 83 87 154

P.168
LAB 37 9 -47
CMYK 89 70 0 0
RGB 66 86 160

P.236
LAB 47 13 -42
CMYK 68 59 0 0
RGB 101 106 179

P.236
LAB 37 18 -41
CMYK 78 77 0 0
RGB 84 80 150

P.276
LAB 30 13 -42
CMYK 92 82 0 7
RGB 60 68 134

P.276
LAB 37 13 -46
CMYK 85 73 0 0
RGB 73 83 158

P.79
LAB 33 5 -33
CMYK 85 67 5 21
RGB 65 78 127

P.156
LAB 29 6 -24
CMYK 81 69 14 36
RGB 64 68 104

P.208
LAB 33 6 -32
CMYK 83 67 6 21
RGB 67 77 126

P.325
LAB 50 -1 -17
CMYK 59 40 21 13
RGB 109 119 145

P.67
LAB 35 3 -24
CMYK 76 59 16 27
RGB 74 83 119

P.206
LAB 33 -4 -24
CMYK 83 52 16 35
RGB 61 82 114

P.48
LAB 38 -3 -14
CMYK 70 48 31 30
RGB 80 92 111

P.329
LAB 42 -7 -30
CMYK 80 43 11 17
RGB 73 104 146

P.45
LAB 34 1 -32
CMYK 86 61 7 23
RGB 63 82 128

P.136
LAB 26 1 -27
CMYK 92 66 8 44
RGB 50 65 101

P.45
LAB 20 8 -33
CMYK 100 85 0 45
RGB 40 50 96

P.79
LAB 52 -10 -25
CMYK 69 31 14 10
RGB 97 129 164

P.238
LAB 42 -3 -38
CMYK 83 51 2 8
RGB 71 103 158

P.46
LAB 20 14 -27
CMYK 91 96 0 48
RGB 52 46 88

P.49
LAB 24 5 -24
CMYK 89 73 10 48
RGB 53 58 92

P.88
LAB 41 4 -37
CMYK 79 59 2 7
RGB 79 97 154

P.196
LAB 44 0 -27
CMYK 71 49 11 14
RGB 89 105 146

P.318
LAB 43 3 -26
CMYK 69 52 12 15
RGB 91 101 142

P.178
LAB 27 -1 -16
CMYK 82 59 27 50
RGB 58 67 88

P.75
LAB 38 3 -17
CMYK 68 55 25 27
RGB 85 89 115

P.215
LAB 39 -1 -14
CMYK 68 49 30 28
RGB 85 93 113

P.77
LAB 32 -2 -15
CMYK 76 54 30 41
RGB 68 78 98

P.75
LAB 28 3 -13
CMYK 74 64 32 47
RGB 65 67 86

P.248
LAB 77 3 -24
CMYK 29 18 0 0
RGB 179 188 232

P.147
LAB 77 6 -22
CMYK 25 20 0 0
RGB 185 186 229

P.297
LAB 58 5 -14
CMYK 44 38 17 7
RGB 137 136 161

P.239
LAB 42 5 -24
CMYK 67 55 14 16
RGB 93 98 136

P.226
LAB 79 8 -14
CMYK 17 20 0 0
RGB 197 190 220

P.135
LAB 69 25 -21
CMYK 19 43 0 0
RGB 186 151 204

P.216
LAB 63 29 -17
CMYK 20 52 0 0
RGB 176 132 180

P.248
LAB 69 35 -24
CMYK 13 49 0 0
RGB 197 144 210

P.119
LAB 77 10 -3
CMYK 14 25 13 0
RGB 199 182 194

P.297
LAB 74 18 -4
CMYK 11 33 11 0
RGB 200 169 188

P.256
LAB 56 30 -4
CMYK 19 58 18 8
RGB 164 113 140

P.217
LAB 57 19 -4
CMYK 27 49 23 9
RGB 155 124 142

P.208
LAB 62 9 -4
CMYK 31 37 24 6
RGB 157 143 155

P.217
LAB 42 13 -1
CMYK 42 57 40 28
RGB 112 92 101

P.268
LAB 38 10 -5
CMYK 52 59 39 32
RGB 98 85 97

P.156
LAB 35 14 -8
CMYK 52 66 33 35
RGB 94 76 95

P.248
LAB 41 55 -39
CMYK 46 94 0 0
RGB 135 53 158

P.139
LAB 36 60 -36
CMYK 47 100 0 2
RGB 129 25 140

P.135
LAB 38 52 -35
CMYK 49 100 0 0
RGB 126 49 144

P.118
LAB 37 42 -32
CMYK 56 95 0 0
RGB 115 59 136

P.107
LAB 42 9 -22
CMYK 63 58 15 16
RGB 98 95 133

P.226
LAB 51 19 -38
CMYK 57 59 0 0
RGB 122 111 183

P.235
LAB 30 -2 -14
CMYK 77 55 31 45
RGB 64 74 92

P.216
LAB 19 11 -25
CMYK 93 91 0 55
RGB 48 46 82

P.46
LAB 50 23 -25
CMYK 46 62 2 4
RGB 132 105 159

P.256
LAB 49 26 -35
CMYK 52 66 0 0
RGB 127 101 173

P.246
LAB 33 3 -33
CMYK 86 64 5 22
RGB 63 79 127

P.147
LAB 22 18 -42
CMYK 100 100 0 16
RGB 48 49 114

P.118
LAB 52 20 -21
CMYK 43 57 6 5
RGB 135 112 157

P.216
LAB 37 22 -28
CMYK 64 76 5 13
RGB 97 76 130

P.58
LAB 23 43 -56
CMYK 90 100 0 5
RGB 67 29 138

P.135
LAB 21 35 -46
CMYK 89 100 0 12
RGB 62 33 117

P.138
LAB 41 18 -18
CMYK 53 65 15 18
RGB 108 87 124

P.119
LAB 30 39 -49
CMYK 78 99 0 0
RGB 85 48 145

P.139
LAB 23 51 -52
CMYK 81 100 0 9
RGB 79 0 131

P.58
LAB 15 18 -28
CMYK 92 100 0 54
RGB 45 34 78

P.135
LAB 38 35 -35
CMYK 61 87 0 0
RGB 109 69 144

P.46
LAB 33 39 -35
CMYK 65 100 0 0
RGB 100 52 130

P.257
LAB 33 9 -10
CMYK 61 65 33 37
RGB 84 74 93

P.139
LAB 29 9 -14
CMYK 69 70 28 42
RGB 73 66 90

P.305		
	LAB	95 0 2
	CMYK	0 0 7 0
	RGB	241 240 236

P.105
LAB 93 1 4
CMYK 1 2 10 0
RGB 237 233 227

P.129
LAB 95 0 0
CMYK 0 0 5 0
RGB 240 240 240

P.277
LAB 92 2 0
CMYK 2 3 6 0
RGB 234 230 231

P.37
LAB 98 -2 4
CMYK 1 0 10 0
RGB 248 250 241

P.299
LAB 94 -1 5
CMYK 1 0 11 0
RGB 238 238 228

P.257
LAB 91 1 3
CMYK 3 4 11 0
RGB 231 228 223

P.128
LAB 92 0 3
CMYK 3 2 10 0
RGB 233 231 226

P.265
LAB 92 1 5
CMYK 2 3 12 0
RGB 235 230 222

P.299
LAB 91 0 4
CMYK 4 3 12 0
RGB 230 228 221

P.295
LAB 89 2 8
CMYK 4 6 17 0
RGB 229 221 208

P.106
LAB 90 2 5
CMYK 3 5 13 0
RGB 230 224 216

P.107
LAB 89 -1 3
CMYK 8 4 13 0
RGB 223 223 217

P.288
LAB 87 -1 6
CMYK 10 6 18 0
RGB 218 217 206

P.265
LAB 83 2 5
CMYK 12 12 20 0
RGB 210 204 196

P.299
LAB 84 -1 5
CMYK 14 9 20 0
RGB 209 209 199

P.108
LAB 95 -1 1
CMYK 1 0 6 0
RGB 239 241 238

P.258
LAB 93 -1 1
CMYK 3 0 8 0
RGB 233 235 232

P.309
LAB 90 0 -2
CMYK 7 4 7 0
RGB 225 226 229

P.308
LAB 90 -1 -4
CMYK 8 3 5 0
RGB 222 226 233

P.238
LAB 95 -1 2
CMYK 0 0 7 0
RGB 240 241 236

P.235
LAB 94 -3 1
CMYK 3 0 8 0
RGB 234 239 235

P.228
LAB 80 -1 -1
CMYK 20 13 17 0
RGB 195 198 199

P.108
LAB 86 -3 0
CMYK 15 5 14 0
RGB 210 216 214

P.123
LAB 95 0 -2
CMYK 1 0 2 0
RGB 239 240 244

P.205
LAB 94 0 -2
CMYK 2 0 3 0
RGB 236 237 241

P.259
LAB 84 0 -1
CMYK 14 9 13 0
RGB 208 208 210

P.227
LAB 80 0 -2
CMYK 19 13 16 0
RGB 196 197 201

P.145
LAB 95 1 -5
CMYK 0 0 0 0
RGB 239 240 250

P.109
LAB 95 0 -2
CMYK 1 0 2 0
RGB 239 240 244

P.269
LAB 81 -1 1
CMYK 18 12 19 0
RGB 199 200 198

P.317
LAB 79 0 -1
CMYK 21 14 18 0
RGB 193 194 196

P.235
LAB 85 0 3
CMYK 12 9 16 0
RGB 212 211 206

P.263
LAB 87 1 1
CMYK 9 7 12 0
RGB 219 216 215

P.149
LAB 80 0 2
CMYK 18 14 20 0
RGB 198 197 193

P.266
LAB 78 0 3
CMYK 21 16 23 1
RGB 193 191 186

P.299
LAB 69 1 0
CMYK 30 25 27 3
RGB 168 166 167

P.128
LAB 69 2 2
CMYK 29 25 29 3
RGB 170 166 163

P.168
LAB 62 -2 2
CMYK 39 27 36 9
RGB 147 149 145

P.246
LAB 57 -2 0
CMYK 44 32 37 13
RGB 133 137 136

P.149
LAB 59 1 -5
CMYK 42 33 29 9
RGB 140 140 149

P.117
LAB 56 3 -7
CMYK 44 37 28 11
RGB 133 132 145

P.169
LAB 53 1 -3
CMYK 46 38 36 15
RGB 125 125 130

P.219
LAB 51 0 0
CMYK 47 38 41 19
RGB 121 121 121

P.76
LAB 50 3 4
CMYK 42 40 45 22
RGB 123 116 112

P.107
LAB 50 -1 8
CMYK 43 36 51 24
RGB 120 118 106

P.98
LAB 44 -3 -2
CMYK 57 42 45 26
RGB 100 105 107

P.49
LAB 45 3 -2
CMYK 51 46 42 24
RGB 108 105 109

P.196
LAB 43 0 -1
CMYK 55 45 46 27
RGB 101 101 103

P.329
LAB 34 1 -3
CMYK 64 55 50 40
RGB 81 81 85

P.79
LAB 35 -1 -6
CMYK 66 52 44 38
RGB 80 84 92

P.188
LAB 33 -2 -5
CMYK 68 52 47 42
RGB 75 80 86

P.57
LAB 46 -2 5
CMYK 49 38 51 28
RGB 108 109 101

P.275
LAB 43 -2 3
CMYK 53 42 52 31
RGB 100 102 97

P.219
LAB 41 -1 9
CMYK 48 41 60 38
RGB 99 97 83

P.187
LAB 34 2 9
CMYK 48 49 66 50
RGB 86 80 68

P.287
LAB 35 0 22
CMYK 32 37 84 60
RGB 89 83 52

P.285
LAB 32 8 16
CMYK 32 54 76 58
RGB 88 72 55

P.255
LAB 30 8 10
CMYK 41 59 69 58
RGB 82 68 59

P.229
LAB 26 6 4
CMYK 53 63 63 62
RGB 70 61 59

P.137
LAB 33 -4 3
CMYK 63 46 60 49
RGB 76 80 74

P.275
LAB 25 -4 -3
CMYK 75 54 55 62
RGB 57 64 66

P.259
LAB 31 5 2
CMYK 55 59 57 50
RGB 80 72 72

P.193
LAB 22 -7 -2
CMYK 80 49 59 71
RGB 49 59 58

P.115
LAB 25 26 19
CMYK 3 89 86 68
RGB 87 45 38

P.116
LAB 20 27 15
CMYK 0 100 78 76
RGB 76 34 34

P.96
LAB 29 39 20
CMYK 0 100 76 55
RGB 107 40 44

P.225
LAB 21 14 11
CMYK 26 78 77 77
RGB 68 46 40

P.89
LAB 39 3 12
CMYK 42 46 64 43
RGB 99 90 75

P.225
LAB 37 11 13
CMYK 33 56 65 45
RGB 102 81 69

P.247
LAB 35 8 22
CMYK 25 49 82 57
RGB 96 78 52

P.55
LAB 31 14 22
CMYK 17 61 86 62
RGB 92 66 45

P.177
LAB 31 12 30
CMYK 5 53 100 68
RGB 91 67 33

P.286
LAB 32 16 16
CMYK 24 65 73 56
RGB 95 67 55

P.318
LAB 30 12 11
CMYK 34 64 69 58
RGB 86 66 57

P.119
LAB 21 27 13
CMYK 0 100 70 74
RGB 78 36 38

P.315
LAB 37 13 9
CMYK 35 59 58 42
RGB 103 80 75

P.249
LAB 23 21 10
CMYK 20 86 67 71
RGB 77 45 45

P.186
LAB 26 18 25
CMYK 3 71 100 71
RGB 84 53 31

P.245
LAB 17 36 21
CMYK 0 100 85 75
RGB 76 13 21

P.328
LAB 24 26 19
CMYK 0 91 88 70
RGB 85 43 36

P.315
LAB 26 23 25
CMYK 0 80 100 68
RGB 88 50 31

P.245
LAB 22 33 10
CMYK 0 100 53 70
RGB 84 32 44

P.188
LAB 20 19 26
CMYK 0 79 100 79
RGB 71 41 18

P.185
LAB 32 9 16
CMYK 31 56 76 58
RGB 89 71 55

P.158
LAB 34 12 12
CMYK 33 60 66 50
RGB 95 74 64

P.58
LAB 29 27 17
CMYK 11 83 74 59
RGB 97 53 48

P.78
LAB 25 34 24
CMYK 0 100 96 63
RGB 94 37 31

P.149
LAB 31 35 27
CMYK 0 90 93 53
RGB 110 49 38

P.317
LAB 27 31 20
CMYK 3 93 82 63
RGB 95 44 40

P.47
LAB 23 38 15
CMYK 0 100 65 66
RGB 91 27 39

P.113
LAB 27 39 25
CMYK 0 100 95 57
RGB 103 35 34

P.223
LAB 23 45 31
CMYK 0 100 99 59
RGB 98 0 18

P.93
LAB 31 14 20
CMYK 20 62 82 61
RGB 92 66 47

P.316
LAB 33 16 20
CMYK 19 63 79 56
RGB 98 69 51

P.183
LAB 18 14 19
CMYK 5 76 100 83
RGB 62 40 25

P.197
LAB 33 -7 -8
CMYK 74 45 42 45
RGB 68 82 90

P.246
LAB 29 -3 -9
CMYK 75 53 41 50
RGB 63 72 83

P.179
LAB 27 -11 -4
CMYK 80 39 53 61
RGB 54 71 71

P.186
LAB 28 -2 -18
CMYK 83 57 23 48
RGB 57 70 93

P.253
LAB 30 8 10
CMYK 41 59 69 58
RGB 82 68 59

P.133
LAB 19 22 -15
CMYK 60 100 0 63
RGB 63 38 69

P.247
LAB 9 14 -28
CMYK 99 93 0 65
RGB 29 26 65

P.247
LAB 2 1 -1
CMYK 82 76 55 99
RGB 17 15 18

P.149
LAB 13 9 6
CMYK 35 84 70 92
RGB 47 34 32

P.135
LAB 4 12 -23
CMYK 96 91 0 73
RGB 23 15 49

P.189
LAB 3 3 1
CMYK 69 80 56 99
RGB 23 17 17

P.237
LAB 14 -3 4
CMYK 67 52 76 92
RGB 39 41 36

P.117
LAB 15 21 7
CMYK 10 100 54 85
RGB 60 30 34

P.169
LAB 11 3 12
CMYK 28 60 89 96
RGB 40 33 20

P.159
LAB 23 2 4
CMYK 59 60 68 70
RGB 61 57 52

P.159
LAB 10 -2 0
CMYK 84 63 65 99
RGB 32 34 33

P.189
LAB 25 6 20
CMYK 20 52 94 77
RGB 71 58 36

P.189
LAB 9 12 11
CMYK 14 90 78 94
RGB 42 25 16

P.176
LAB 4 2 0
CMYK 75 79 56 99
RGB 24 21 22

P.139
LAB 2 2 -3
CMYK 81 77 45 97
RGB 17 14 22

P.169
LAB 3 0 2
CMYK 75 71 66 99
RGB 20 19 15

P.235
LAB 0 0 0
CMYK 85 75 60 100
RGB 0 0 0

P.75
LAB 7 1 -4
CMYK 88 74 44 98
RGB 28 28 32

P.155
LAB 13 20 14
CMYK 0 100 80 86
RGB 56 27 22

P.309	LAB 22 6 10	CMYK 41 63 79 76	RGB 61 53 43
P.279	LAB 19 -17 7	CMYK 84 15 86 84	RGB 37 56 41
P.89	LAB 23 -2 2	CMYK 68 56 66 69	RGB 57 58 55
P.98	LAB 18 2 11	CMYK 39 55 88 86	RGB 52 47 34

P.309
LAB 22 6 10
CMYK 41 63 79 76
RGB 61 53 43

P.279
LAB 19 -17 7
CMYK 84 15 86 84
RGB 37 56 41

P.89
LAB 23 -2 2
CMYK 68 56 66 69
RGB 57 58 55

P.98
LAB 18 2 11
CMYK 39 55 88 86
RGB 52 47 34

P.105
LAB 34 3 4
CMYK 53 53 58 46
RGB 85 79 75

P.76
LAB 33 1 6
CMYK 54 51 63 50
RGB 82 78 70

P.289
LAB 26 5 11
CMYK 42 57 76 69
RGB 71 61 49

P.269
LAB 25 -5 -12
CMYK 83 52 34 60
RGB 52 64 78

P.165
LAB 27 9 12
CMYK 36 62 75 66
RGB 77 61 50

P.79
LAB 10 7 1
CMYK 55 86 51 97
RGB 39 30 32

P.38
LAB 26 3 12
CMYK 42 53 79 70
RGB 70 62 48

P.49
LAB 2 2 -7
CMYK 88 73 29 95
RGB 15 14 27

P.78
LAB 12 23 14
CMYK 0 100 77 85
RGB 56 22 19

P.116
LAB 8 13 4
CMYK 30 100 50 96
RGB 40 23 25

P.56
LAB 35 0 5
CMYK 55 49 60 45
RGB 85 83 76

P.55
LAB 17 4 9
CMYK 41 63 83 86
RGB 51 44 35

P.77
LAB 34 8 1
CMYK 51 60 51 43
RGB 89 77 80

P.57
LAB 28 1 4
CMYK 59 55 64 58
RGB 70 67 63

P.67
LAB 23 3 -1
CMYK 67 66 58 65
RGB 60 56 59

P.217
LAB 15 6 -21
CMYK 100 82 0 71
RGB 38 40 68

R95
LAB 25 9 14
CMYK 31 63 82 72
RGB 73 57 44

P.117
LAB 5 1 -7
CMYK 91 71 30 95
RGB 22 24 32

P.59
LAB 20 7 -5
CMYK 67 76 44 70
RGB 56 49 58

P.69
LAB 24 0 5
CMYK 60 56 70 69
RGB 61 60 53

P.328
LAB 10 9 -26
CMYK 100 85 0 70
RGB 28 31 64

P.78
LAB 15 0 -3
CMYK 80 69 56 84
RGB 41 42 46

P.75
LAB 19 2 -8
CMYK 80 70 40 72
RGB 49 49 60

P.197
LAB 15 -5 -3
CMYK 86 52 56 87
RGB 37 44 46

P.325
LAB 17 5 -1
CMYK 66 75 56 80
RGB 50 44 47

P.319
LAB 12 4 7
CMYK 41 72 80 96
RGB 41 35 29

P.77
LAB 21 1 -11
CMYK 82 67 34 66
RGB 50 54 68

P.218
LAB 16 3 -6
CMYK 78 73 43 80
RGB 44 43 51

P.318
LAB 18 4 -11
CMYK 82 74 30 73
RGB 47 46 62

P.76
LAB 2 0 0
CMYK 84 75 61 100
RGB 16 16 16

P.77
LAB 12 2 -10
CMYK 93 74 21 88
RGB 35 36 48

P.137
LAB 18 -5 -2
CMYK 82 54 60 80
RGB 43 50 50

P.99
LAB 12 6 13
CMYK 21 67 89 93
RGB 44 34 21

P.245
LAB 1 0 0
CMYK 84 75 61 100
RGB 12 12 12

P.179
LAB 13 -9 3
CMYK 81 33 76 94
RGB 32 42 35

P.248
LAB 13 5 -6
CMYK 78 80 35 87
RGB 41 37 46

P.217
LAB 8 4 -7
CMYK 90 82 19 95
RGB 31 28 38

P.158
LAB 26 11 13
CMYK 31 66 78 68
RGB 77 58 47

P.255
LAB 25 3 5
CMYK 55 60 67 66
RGB 66 60 55

P.175
LAB 8 2 2
CMYK 68 75 64 100
RGB 32 29 27

P.215
LAB 7 2 -7
CMYK 93 76 27 95
RGB 27 27 36

P.45
LAB 7 8 -23
CMYK 100 84 0 76
RGB 23 26 54

P.288
LAB 14 11 20
CMYK 5 71 96 88
RGB 52 35 12

P.177
LAB 3 0 3
CMYK 71 70 69 99
RGB 20 19 12

P.309
LAB 31 -2 -5
CMYK 70 53 48 46
RGB 70 75 81

P.47
LAB 11 12 -18
CMYK 91 100 0 76
RGB 38 30 56

P.117
LAB 20 4 -18
CMYK 89 74 15 63
RGB 47 51 75

P.185
LAB 5 9 -10
CMYK 84 95 2 89
RGB 28 20 36

P.308
LAB 22 0 3
CMYK 64 59 69 72
RGB 57 56 52

P.138
LAB 19 1 -16
CMYK 90 68 19 69
RGB 44 50 70

P.256
LAB 30 5 9
CMYK 46 56 68 58
RGB 79 69 60

P.187
LAB 5 4 -10
CMYK 93 80 12 92
RGB 24 22 36

P.298
LAB 19 -7 4
CMYK 72 43 75 82
RGB 45 52 45

P.267
LAB 27 2 0
CMYK 64 61 58 56
RGB 68 65 66

P.255
LAB 7 -1 2
CMYK 76 65 68 100
RGB 28 28 25

P.176
LAB 7 3 0
CMYK 71 80 55 100
RGB 30 27 28

P.196
LAB 8 2 -3
CMYK 84 77 46 100
RGB 30 29 33

P.156
LAB 12 -5 3
CMYK 74 47 75 96
RGB 34 38 33

P.158
LAB 18 10 10
CMYK 31 75 81 83
RGB 58 43 36

P.219
LAB 11 2 0
CMYK 73 75 60 96
RGB 36 34 35

P.198
LAB 30 3 3
CMYK 57 57 60 53
RGB 76 71 68

P.156
LAB 1 1 -2
CMYK 83 75 51 98
RGB 12 11 17

P.148
LAB 16 7 -13
CMYK 83 82 19 75
RGB 45 41 60

P.229
LAB 17 2 -7
CMYK 80 71 42 78
RGB 45 45 55

P.208
LAB 14 12 -6
CMYK 61 92 24 84
RGB 48 35 48

P.157
LAB 2 1 0
CMYK 80 77 58 100
RGB 17 15 16

P.49
LAB 6 11 -25
CMYK 99 89 0 71
RGB 23 22 55

P.199
LAB 36 -2 5
CMYK 56 46 60 44
RGB 85 86 78

P.208
LAB 3 1 -6
CMYK 89 71 35 96
RGB 17 19 28

P.136
LAB 9 5 -21
CMYK 100 77 0 79
RGB 25 30 56

P.48
LAB 12 0 -6
CMYK 90 70 41 91
RGB 35 37 44

P.176
LAB 10 6 -22
CMYK 100 81 0 76
RGB 28 32 59

P.239
LAB 22 9 11
CMYK 35 68 79 76
RGB 66 51 42

P.219
LAB 13 2 7
CMYK 46 64 81 95
RGB 42 37 30

色彩計畫：由 30 個經典主題打造獨特配色方案 / 戴孟宗
編著 . -- 初版 . -- 新北市：全華圖書股份有限公司，
2024.01
　面；　公分
ISBN 978-626-328-806-5(平裝)

1.CST: 色彩學　　　　　963　　　　　112021499

色彩計畫：由30個經典主題打造獨特配色方案

編　　著／　戴孟宗

發 行 人／　陳本源

執行編輯／　黃繽玉

封面設計／　盧怡瑄

出 版 者／　全華圖書股份有限公司

郵政帳號／　0100836-1號

印 刷 者／　宏懋打字印刷股份有限公司

圖書編號／　08312

初版一刷／　2024年1月

定　　價／　新臺幣 625 元

Ｉ Ｓ Ｂ Ｎ／　978-626-328-806-5

全華圖書／　www.chwa.com.tw

全華網路書店 Open Tech／www.opentech.com.tw

若您對書籍內容、排版印刷有任何問題，歡迎來信指導 book@chwa.com.tw

台北總公司（北區營業處）
地址：23671 新北市土城區忠義路 21 號
電話：02 2262-5666
傳真：02 6637-3695、6637-3696

南區營業處
地址：80769 高雄市三民區應安街 12 號
電話：07 381-1377
傳真：07 862-5562

中區營業處
地址：40256 台中市南區樹義一巷 26 號
電話：04 2261-8485
傳真：04 3600-9806（高中職）
　　　04 3601-8600（大專）

Business Ethics

第 **4** 版

企業倫理

倫理教育與社會責任

楊政學　編著

｜四｜版｜序｜言｜

　　本書四版主要延續第三版的章節架構，唯將第三章「校園倫理教育的推行」重新放回書本教材，而不收錄在光碟中，方便授課老師作教材選用。其次，各章節的首頁，標示有該章節在不同班級教學的建議（以 1 至 5 顆星，代表該章節必教的程度，5 顆星最必要），這也是方便授課老師教材選用的參考。

　　再者，各章節列有「倫理思辨」單元，以新近發展的企業倫理事件與案例，來舖陳對應章節內容與社會脈動的結合。同時針對新近發展現況與趨勢的資料，進行實務議題的討論與更新。

　　在整體版面的安排上，將「名詞解釋」及「重點摘要」，用套色字體標記在內文中，便於學生重點閱讀及焦點學習。同時，每章節末尾安排有「個案討論」、「選擇題題庫」與「問題研討」，供師生於課堂中交流、測驗與答問。在本書最後，列有「中英（英中）索引」及「參考文獻」，方便讀者或學生對重要名詞意涵的尋找及瞭解。

　　本書四版印製，感謝家人、好友、用書老師與修課學生的鼓勵，以及引用資料的所有作者或譯者的成全。同時感謝全華圖書公司的全力支持，使本書終能順利付梓出版，個人特致萬分謝意！筆者學有不逮，才疏學淺，倘有掛漏之處，敬請各界賢達不吝指正，有以教之！

<div align="right">

楊政學　謹識

</div>

目 次

Chapter 4 道德發展與道德量測 ★★★

Chapter 5 倫理意識、決策與判斷 ★★★★

目 次

Chapter 9　倫理領導與經營倫理　★★★★★

Chapter 10　環境保護的倫理議題　★★★★★

Chapter 11　企業社會責任的概念　★★★★★

目 次

Contents

Chapter **1**

倫理與企業倫理

動機決定你成就的大小

你這一生其實沒有任何「外在的成就」,

有的只是「向內的成全」,成為「別人的需要」,

這個時候你自己說的話都會被實現,

這就是所謂的「生命之約」。

生命之約是你自己跟自己靈魂的承諾,

如果這輩子做不完,下次來時再開始。

一個人這一生成就的大小,或是一個企業能否永續經營,

其關鍵要素取決於這個人或這個企業的「動機」。

如果做事背後的動機是良善的,這件事一定會被成全,

而且其影響力會一直存在。

問問:

現在的你所做的每一件事,你的動機都是什麼呢?

是為別人,還是為自己?

記得告訴你自己:動機決定你這一生的成就大小。

倫理思辨
當法律遇上了食安

小慶在企業倫理的課堂上，被授課的楊老師問到：「小慶！如果已經有了法律，我們還需要倫理嗎？還需要講道德嗎？」小慶篤定地回答：「當然需要倫理與道德，因為法律只是底線倫理的底線，而所謂的依法行事，也只是做到最低標準而已。」

接著，小慶陳述國內引發的一連串食安的不倫理事件，如胖達人麵包添加人工香精，卻標榜純天然，而相關法律也無法透過重罰來取回其不法所得，甚至還捲入股票內線交易的疑雲。另外，泉順公司的山水米，一樣利用進口劣質米充當國產米，以魚目混珠的方式，用產品標示不實來欺騙消費者，而國內相關法律，如糧食管理法與商品標示法，都無法有效重罰來遏阻類似事件發生。

又如頂新集團 2013 年發生食用油含銅葉綠素，接著 2014 年又爆發黑心油事件，引發了全民的嘩然，也導致頂新集團旗下所屬品牌如味全、康師傅產品在臺灣遭民眾抵制，康師傅也因而於 2017 年元旦全面退出臺灣市場，而這主要也是靠民眾的力量來達成，而不是單純藉由法律就能根除的結果。

以上提及的這些食安事件，表面上好像有法可管，但卻也無法可管，此現象說明了政府只能對具體犯罪者加以懲治，但對那些沒有具體犯罪行為的人，或是規範本身存有灰色空間的不肖業者，就無能為力，也無法可管，這情形重重打擊了一般民眾對政府的期待。

1.1 　　　　　　　　　倫理、道德與法律

一、何謂倫理

「倫理」（ethics）最早源自希臘文「ethos」，原意為本質、人格，也與風俗、習慣相關。就西方世界的觀點而言，所謂的倫理，就演變成敘述一個人的品行氣質或社會的風俗習慣，進而推至家族、社會關係，形成群體生活的共同信念與行為通則。中國人講究的倫理，係指人與人之間各種正常關係的道德規律，為人類倫常觀念與人倫道理。換言之，倫理乃人類基於理性上的自覺，就人與人的各種關係，而制定出彼此間適當的行為標準[1]。因此，所謂倫理，就是人與人相處的道理，亦即做人的道理[2]。

1　陳宗韓等人，2004

2　林有土，1995

資料來源：蘋果日報

討論議題：

1. 如果你是小慶，你會如何看待臺灣這些食安問題？會採取什麼行動？

2. 你覺得「依法行事」的作法，能符合臺灣社會的整體期待嗎？為什麼？

　　在臺灣社會，「情、理、法」維繫著社會的安定與倫理，其中的「情」與「理」，與當前大家關心的企業「倫理」，或謂道德、品德、形象相關。「倫理」是由道德觀點，進行「對」與「錯」的判斷；是人際之間的一種是非行為的準則；是符合社會上公認的一種正確行為與舉止。對臺灣社會最實用的定義，也許是孫震教授所鼓吹的：「倫理就是理當如此，是不該講利害的。」[3]。

二、何謂道德

　　老子《道德經》云：「道可道，非常道。」此句話的意涵，即所謂的「道」，通常無法用語言文字來形容，如果可以用語言文字來形容的，就不是我們所謂的真理。一般所謂的「道」，是指人類在日常生活中應該共同遵守的道理。所謂的「德」，即是本著

3　孫震，2003

生命的原動力，而依共同遵守之道所得者。綜合言之，所謂「道德」（moral），就是指人類品行與行為的卓越表現，同時也是人類人倫關係中判斷是非善惡的標準[1]。

道德是指避免（製造）傷害，以及促進快樂與幸福。道德的消極面是做到不傷害（do no harm），而積極面則是做到促進快樂（promote happiness）。倘若行為可避免傷害他人，或是促進幸福，都屬於道德行為。虐待、欺壓、殺害、欺騙、不誠實、操弄、背信等，都屬於傷害的行為，是不道德的。幫助他人、愛護弱小、尊重他人、除暴安民、公平待人、強化自由等皆可促進快樂，更是道德的行為。踐踏人權是傷害人的尊嚴，是不道德的；而保障人權是對人的尊重，是道德的[4]。

「道德」與德行有關，是指個人與善惡、傷害、快樂有關的行為及品德；而「倫理」則對應著倫常、綱常、天理等，是指人與人之間的道德關係，即人倫之理。道德可以用來形容人的性格、行為、動機、決定等；倫理則用來描述人際關係或組織、社群，甚至國家。倫理的意涵比道德為高，可以指稱上下層次的概念，而道德則用來表示現象與具體問題[5]。

三、何謂法律

「法律」（law）是維持社會秩序，保護人民生命財產與基本自由權利的「硬」規範，其重要性不容置疑。在企業的經營運作上，是不是只要遵守法律，不違法做生意就足夠了呢？如此為何還要談企業倫理呢？我想大家都可認同一個現象：就是單靠法律是不足以約束企業不做損害社會的行為。

法律只能提供企業最低限度的約束，由於社會上的許多情況是在法律規範的範圍外，雖不一定符合道德但卻使得企業仍有很大的空間來製造傷害。而全球各個國家的不同法律，亦不一定每一條都是符合道德的，所以不違法並不代表符合道德水準。

4 葉保強，2005

5 何懷宏，2002

四、倫理、道德與法律

不論是倫理、道德或法律，都在討論行為的規範，都是在討論何種行為是對的、是適當的、是可以被接受的。在使用上我們無絕對的必要去刻意區別倫理與道德，但區別倫理道德與法律的差異，則是比較重要的概念。倫理道德與法律都是行為的規範，最大的不同點在於：法律有強制性，而倫理道德並無強制性。

倫理道德的標準可能因人而異，有些人的道德標準比較高，有些人的標準較低，而法律則是大家的共識，認為是每個人都應遵守的行為規範。法律是明確的，倫理道德是比較模糊的、比較沒有共識的部分。至於，倫理道德的行為規範，可能每個人都有不同的標準，因而有必要探討這些不同行為規範背後的理由為何？以便協助自己可以做出正確的判斷。

茲將倫理、道德與法律，三者的互動關係，如【圖 1-1】所示。其中，法律所能涵蓋的範圍最小，其次是倫理強調的群體關係，而道德所指出的個人價值實現之範圍最大。三者之間如圖中所示，存在著「灰色地帶」，甚至是「法律漏洞」的空間。

由圖中可知，法律是最低的約束，而現代社會的道德，幾乎是底線倫理，因此法律可說是「底線倫理的底線」，可以規範的範圍有限，無法觸及的部分，有賴倫理與道德來約束，這是每個人心中的「內規」。其中，倫理偏社會層面，是群體共同規範；而道德偏個人層面，是個人心中量尺。因此，一個企業不違反法律，不代表這企業就有倫理；一個企業符合倫理規範，也不代表這企業就有道德，因此道德為最後一道的防線。

圖 1-1 倫理、道德與法律間的關係

此外，我們也可以將倫理與法律相互的關係，用一個四象限的圖，說明如圖 1-2 所示。由圖中可知，企業遵守環境法規，是符合倫理且在法律範圍內的行為；企業落實企業社會責任（corporate social responsibility, CSR）或是從事志工活動，是符合倫理但在法律範圍外的行為；種族歧視法，是不符倫理但在法律範圍內的規範；而一般常出問題的灰色地帶，或是所謂的法律漏洞，就是不符倫理卻在法律範圍外的行為。換言之，這些灰色地帶或法律漏洞的問題，是無法用法律來加以約束的，因此需要推動倫理教育，回到生命本質來教化之。

圖 1-2 倫理與法律的互動關係圖

(圖中文字)
合乎法律
種族歧視法
遵守相關法規
不合倫理
合乎倫理
灰色地帶法律漏洞
企業社會責任志工活動
不合法律

1.2　　　　　　　　　　　四個倫理學說

　　人常從不同角度來思辨倫理的議題，例如，有人從決策行為可能造成的結果，來判斷行為是否符合倫理或可接受；有的人從行為的動機意圖，是否符合道德原則或義務來檢視；有的人從公平正義或美德角度來思考，也會考量是否傷害他人權利或人權。不可否認的，人的最後決策會因情境而呈現一種混合與擴展的權衡結果。本章節將介紹四個經常論及的倫理學說：

一、效益論

　　效益論（utilitarianism）也稱效用論，或功利論。效益論判斷一項行動的是非對錯是否符合倫理，端視該項行動是否比其他行動所能產生的好處大於害處而定。倫理的目的論觀點強調結果，而不是個體行為的意圖。效益論是目的論（teleology）與結果論（consequentialist）的一種，其認為應考量到所有受此影響的所有人。簡單而言，效益論者認為，行為的目的及後果的好與壞，端視其是否符合效用原則（principle of utility）。所謂效用，就是指我們從最終所得到的事物或達到的目的中，感到的滿足與產生的價值。

符合效用原則的行為就是好的、道德的；違反效用原則的行為則是壞的、不道德的。因此，效益論的一個普遍原則，是如 Jeremy Bentham 和 John Stuart Mill 所提出的「是否能為最大多數人帶來最大效用或快樂？」。效益論是現今民主國家、資本主義和商業界，最常依賴的倫理哲學基礎。效益論也會有其極限，例如，當發生一個震驚社會引起人人恐慌的恐怖攻擊，警方是否可不擇手段嚴刑逼供可能知情的人士，以早日將主事者逮捕歸案回復社會安寧？商業效用的範圍有多廣，是否只有公司利潤或要把人權或其他社會價值納入？

二、義務論

義務論（deontological ethics）與目的論相反，義務論不重視決策的結果，而重視人決策行為的道德義務。但人的道德義務為何，德國大哲學家康德（Immanuel Kant）認為人是自主的（autonomous）是有理性的（rational），因此人擁有內在的道德價值，而人的道德義務，可來自其對透過理性反思，控制其自主意志來追求善，而非來自外在的經驗或結果。在此前提下，康德提出著名的「絕對律令」（categorical imperative）：「依據那些你會願意遵守同時認為它應成為普遍原則的規律而行動。」

康德提出原則必須符合普遍性（universality）與一致性（consistency），也就是說原則必須對所有具有理性的人都一體適用，包括自己在內。絕對律令有其約束力因為其來自人的自主理性。在此原則下，誠實、遵守承諾、互相幫忙、尊重他人等就符合絕對律令的要求。因此，行動是非對錯，主在行動者的意圖（intention）和動機（motives）。

道德是一種義務，一種責任，只要是好的對的就該義無反顧的去做，不需要有任何前提或條件。同時理性的人應該把其他理性的人當成自主的個體來看，尊重人的需求與權利。也就是把人當成目的來尊重，而不能當成工具來利用，否則就會貶低了人的道德價值與尊嚴。

康德「絕對律令」的弱點在於其缺乏實用性，每次做倫理困境決策時，面對價值矛盾的取捨及只看意圖不看後果的原則，總讓人感到不足，也很難做到。例如，人不能說謊，但如果說謊能救人一命時，是否該說謊？

三、美德論

面對倫理決策，美德論（virtue ethics）會問「一個有美德的人面對這情景會如何行動？這是否會強化道德風格（moral character）？」若是，就是對的事，因為人要追求高道德風格。一般常見的美德，包括正義、尊重、公平、正義、勇敢、熱情、同理心、真誠等。美德論強調人要培養美德習慣並每天實踐，美德可以使一個人生活更豐富，有意義的人生必須由美德達成。

什麼是好？也就是「什麼東西我們永遠因其本身，而非其他東西之故而欲獲得？」亞里斯多德（Aristotle）認為人追求的就是快樂（happiness），而最大的快樂就來自卓越美德的實踐。而美德不是與生俱來，而是透過不斷實踐而來的道德風格。亞里斯多德認為美德應符合三個條件：(1) 行為者必須知道什麼行為是對的；(2) 行為者必須知道為什麼該行為是對的；(3) 行為者必須透過實踐形成不移的風格。一個有美德的經理人不指自己實踐美德，也會協助同仁提升其美德。然在商業世界的實務運作上，許多美德常會有衝突，例如誠實與商業機密保護的衝突。

四、正義論

正義（Justice）與公平（fairness）這兩個名詞常被相提並論。正義原則牽涉到公平的對待每一個人，或每人應得的情況。問題在如何決定一個人是被公平的對待，或得到他所應得的。正義論（theory of justice）通常包括：懲罰正義（retributivejustice）、分配正義（distributive justice）、補償正義（compensatory justice）、程序正義（procedural justice）與互動正義（interactional justice）等。

懲罰正義，強調正義的懲罰，必須與罪刑相符，合理與否要能符合比例原則。分配正義，有很多不同定義，但通常指應依每人負擔的風險與付出，公平的分配利益。補償正義，重視補償應與受害者的損失相當，當某人不當的傷害另一人，受害人有權向加害人提出賠償。程序正義，強調不同個體間以公平的程序、機制進行協商或決策。互動正義，強調在商業關係互動中，溝通的過程是否正確、真誠、尊重與禮貌。

五、學說間差異

綜合以上四種倫理學說的論述，我們可以將其整理成表 1-1，由表中可清楚得知，不同理論之論述差異。

表 1-1 不同倫理學說之論述差異

理論	重點	倫理論述	倫理思辨
效益論 Utilitarianism	最大化效益	▶ 強調行為結果。 ▶ 思考對所有人的影響。	▶ 這項行為有沒有達到最多人的最大效益？ ▶ 有沒有誰的利益被犧牲？
義務論 Deontological Ethics	義務為基礎	▶ 強調行為動機。 ▶ 強調人性之尊嚴。	▶ 我是否也願意別人這麼我？ ▶ 每個人都依照我這麼做，會變得如何？
美德論 Virtue Ethics	成為品行卓越之人	▶ 不談論行為的對錯，談論品格。 ▶ 已有德之人為學習典範。	▶ 在此情形中，我可以學習那些典範來行為？ ▶ 這件事情的德行是為何？
正義論 Theorues of Justice	行為是否符合正義標準	▶ 強調程序公平。 ▶ 無知之幕概念。	▶ 在此決策中，我是否公平地對待每個人？ ▶ 程序是否能提供每個人平等的機會？

由表中可知，在各學說的重點上，效益論強調最大化效益；義務論以義務為基礎；美德論強調要成為品行卓越的人；而正義論強調行為要能符合正義標準。在倫理論述上，效益論強調行為結果，思考對所有人的影響；義務論強調行為動機，強調人性的尊嚴；美德論不談論行為的對錯，談論品格，以有德之人為學習典範；正義論強調程序正義，提出無知之幕的概念。

在倫理思辨與價值上，效益論考量：這項行為有沒有達到最多數人的最大效益？有沒有誰的利益被犧牲？義務論考量：我是否也願意別人這麼對我？每個人都依照我這麼做，會變得如何？美德論考量：在此情形中，我可以學習哪些典範來行為？這件事情的德行是為何？正義論考量：在此決策中，我是否公平地對待每個人？程序是否能提供每個人平等的機會？

　　企業倫理則是在傳統倫理道德的理論探究外，特別藉由案例來討論並啓發人類心靈深處的智慧，透過價值澄清，教導大家如何實現自我，完成知善行善的美好世界。同時，倫理教育的實施與紮根，有助於平衡過度強調的專業技術的教育，以導正及強化倫理行爲的素養，使得高等教育能在技術面與行爲面間取得平衡[6]。

一、不傷害原則

　　不傷害原則（principle of do-no-harm）一方面是專業倫理中最基本，也是最初步的原則。

　　不傷害原則是基於倫理中，趨善避惡的根本概念。任何人在世上的行爲必然使自己趨善避惡，即便是此一行爲與他人相關，也遵行此一基本信念。好比一個酒駕肇事的人，他並非不知道酒駕對自己及別人不好。但他所追求的結果，可能是喝醉後茫然的快感，或是在喝酒過程中與朋友暢所欲言，或是爲了忘記不快樂的事情等，但這個行爲本身，就違反不傷害原則。

　　而專業倫理的目的，一方面透過思辨自己行爲之所應爲與不應爲，一方面透過有德行的生活達到專業倫理中最終行善的目的[7]。

　　若要進一步討論，不傷害原則只是消極意義下的行爲，除了消極行爲外，尚需要積極面的作爲，此即施益原則，也被稱爲行善原則，主要是因爲行善爲最根本的核心價值，與不傷害原則是一體兩面。

二、效益原則

　　效益原則（principle of utility）來自於英國的效益主義，但更深的基礎則源自人性中的本能。一如諺語中所說的「人有先來後到，事有輕重緩急。」人類擁有的基本天性是

6　楊政學，2003

7　黃鼎元，2006

能夠比較與評估的，而這就是效益主義所持的立場。在原始效益主義中，有幾個基本的預設立場就是根據這種人類的天性而來[7]：

1. 所有的事物都能根據評估而量化。

2. 量化的結果中必然導致最大的量，也就是最大的幸福。

3. 人會根據計算與評估結果，趨於最大的善（maximus bonus）或是導致最小的惡（minimus maius）。

　　根據效益主義的說法，當人在評估一件事情的時候，可以透過量化的角度思考應該與否的問題。根據這樣的角度，效益主義認為人必然能有基本能力評估事情的善惡或對錯，因此在評估事情時必然能夠導致最善的結果。反之，若是讓情況複雜而險惡，人也能夠透過評估以尋求最小的惡，避免情況更加複雜或麻煩。效益主義更進一步地指出，其所提及的善或是幸福，並非指個人的幸福，而應是指大多數人的幸福。鄔昆如認為效益主義主張的是「大多數人的幸福和快樂就是善」，然而這樣的主張不只是在量的方面，也包括質的方面；同時不只有物質方面，還包括了精神方面。

　　效益問題除了須思考金錢利益外，也須討論究竟能有多少人蒙受其惠。就理論的角度而言，一項新技術的開發應該能直接或間接促進人類擁有更美好的未來。但有些技術或開發與此相反，因為其所涉及的不是公眾利益，而是少數人的利益。因此，在具體實踐中，我們定義效益原則為，必須透過一項新技術的開發，直接或間接促進人類擁有更美好的未來；而此效益是能同時符合最多人的需要與要求。

三、誠實原則

　　誠實原則（principle of honest）最有力的理論基礎，來自於德國哲學家康德（I. Kant）。康德所強調的是個人的自律道德，並強調人道德本性中的「絕對律令（ategorical imperative）」：即呈現「你應該如何」或「你不應該如何」的句子。康德認為道德本身是絕對無條件的，因此人實踐道德不是為了什麼利益的緣故，而是為了呼應良知主體所發出的絕對律令。

　　根據康德的說法，誠實原則應該可以被定義為，在整個過程中不論那一個部分，都可以也應該能夠被他人所檢證。誠實是如此的根本，以致於在整個實驗過程中，都會涉及到誠實與否的問題。容易具爭議性的問題有兩大類：第一類是關於實驗數據的問題。特別是當實驗涉及到相關利益，或數據一直無法得到決定性證實時，這類不誠實的欺騙行為，可能導致研究人員捏造或美化他的實驗數據。

另一種具有爭議性的問題在於發表的問題。一位掛名的研究員是否應該把名字一併放在公開發表的論文、期刊或成果報告上？或是一個研究團隊中的某位成員，並未對此一研究成果有任何貢獻時，是否可以藉著種種因素而把名字放在其中？公開發表時列於其上的人名，就表示該篇成果上的一位或多位作者共同擁有這份成果的榮耀，也需要共同對這份成果負起相關責任[7]。

四、公平正義原則

公平正義（principle of fair and justice）原則最原始來自於政治學的觀念，即要求所有人擁有相同的權利與權力，其理論基礎來自於約翰‧羅爾斯（John Rawls）的正義概念。在羅爾斯之前，正義或公平的概念被提出討論了無數多次，但羅爾斯的貢獻在於，他為現代社會的公平與正義訂下基礎性定義。這裡所提的公平正義原則，其理論基礎就奠基在羅爾斯於《正義論》（The Theory of Justice）一書中，所提出的兩大原則[7]：

1. 每一個人所擁有的最大基本自由權利，都和他人相同。

2. 社會與經濟上不平等的制度設計，必須同時滿足以下兩個條件：

 (1) 對每一個人都有利；(2) 地位與職務對所有人平等開放。

根據羅爾斯說法，我們可以定義公平正義原則：視所有的人為普遍平等，而且擁有相同機會的個體；對事則是相同的狀況，應該有相同的處置。公平原則特別針對人的部分，或是爭議性的議題有關，尤其是在性別、國籍或是種族等爭議性的議題中，公平正義就是一個需要思考的狀態，例如：它並未排除女性或其他種族的人，因而針對的是所有的人類，而非單一性別或單一種族[7]。

對於單一事件本身來說，有時候公平正義會發生在資源分配的問題上，有時則是指針對研究計畫審議的過程。公平正義原則在事的方面，要求相同的狀況應該有相同的處置，這意謂著在處理一些具有倫理爭議性的問題時，應儘可能排除主觀因素所導致的結果。包括有限經費下，如何儘可能公平的分配給數個研究案；或如何決定研究計畫中，哪部分是重要的，哪部分是不重要的。

五、誠信原則

誠信原則（principle of integrity）奠基於德行倫理學的觀點，而與前面幾個原則理論相較之下，德行倫理學強調並詢問當事人，他想要成為一個如何的人，以及他想要過一種如何的生活？這樣的要求，強調一個人必須是一個如何的人，更勝於他應該做如何的事。若是一個人可以成為一個有德行的人，那麼他自然而然就可以做出有德行的事，不須再外加什麼要求與條件。但在當事人想要成為那種人的意義下，有時他之所以成為這樣的人，是因為這個社會對於他有一定的期望。就德行倫理學的角度來說，不同的時代對於不同的角色，或多或少賦予一種社會期待或社會責任。

由於誠信原則涉及社會的期待與對專業人士賦予的責任，因此專業人士的一言一行，很容易被放在放大鏡下檢視。這些條件不只有專業能力而已，還包括這個人品格的部分，因此一個專業的人士必須負起應有的誠信責任。因為只有在擁有誠信的情形下，才有可能使對象對我們產生信賴，而進一步推展專業。所以，誠信就是一個人由內到外的一貫之道，也是一個人最重要的無形資產，一種聲譽資產。

1.4　　　　　　　　　　　　　　企業倫理的意涵

一、何謂企業倫理

企業倫理（business ethics）在企業經營的所有過程中，始終以人性為出發點，亦以人性為依歸。企業倫理之規劃與推行都必須依循人性，凡所有措施絕不可以違反人性。在配合以人性為依歸的企業倫理下，企業所推動的管理就是人性管理。因此，人性管理必須遵循企業倫理；違反企業倫理的企業管理，就不是企業的人性管理[8]。

企業倫理不只是隱約存在的觀念，而是學術界、企業界與員工所共同重視與關懷的議題。企業在經營過程中，應該致力於企業倫理的規劃、建立與實踐。「企業倫理」係將倫理觀念應用於企業經營規範之中，使企業經營得以在具有明確的道德標準與行為準則下，完成各項經濟性活動。

企業倫理是企業中每一個工作成員都要遵守的共同倫理規範。企業倫理包括合乎道德觀念的企業思想與行為；企業倫理在企業經營的過程與環境中，其重要性在現代企業界中日趨重要。

8　黃培鈺，2004

在企業管理活動的研究中，倫理係指進行研究時，所該遵循的行為守則（code of conduct）或社會規範（societal norm）[9]。企業倫理就是企業中所有成員，所應當共同遵循的企業工作行為守則，以及企業團體的群眾規範[8]。

企業倫理的產生來自於企業生存的需要，企業倫理的形成來自於時空職場的群眾所建構。企業倫理的產生與形成，都與企業經營的生存及其企業活動有直接的關係。

二、企業倫理的界定

企業倫理的界定為：企業倫理是將判斷人類行為舉止是與非的倫理正義標準，加以擴充使其包含社會期望、公平競爭、廣告審美、人際關係應用等[10]。另外，有部分學者將倫理與道德相結合，而提出下列的界定意義，如企業倫理是一種規則、標準、規範或原則，提供某特定情境之下，合乎道德上對的行為與真理的指引，又如企業倫理為含有道德價值的管理決策。

企業倫理是針對企業主或經理人而說的，而工作倫理、職業倫理是由員工角度出發的。由於企業的發展與活動，不僅影響個人或消費者，且能影響政府、社會、環境及其他企業。因此，企業主或經理人的企業倫理，又可分為數個層面：對員工的關係、對社會的關係、對顧客的關係、對政府的關係、對環境的關係、對其他企業的關係[11]。綜合言之，企業倫理是用以指導企業主或經理人，使其面對員工、顧客、社會群體及外在環境時，表現出道德行為的一種法則、標準、慣例或原則[12]。

企業經營者對於企業倫理的觀念，除了是公司員工行為遵守的指標外，同時也會影響商業活動的秩序。現在許多企業已經把其主要的價值觀，以及員工應該遵守的道德規

9 祝道松、林家五譯，2003

10 吳成豐，2002

11 成中英，1984

12 徐木蘭等人，1989

範製成工作守則，這些守則大概包含：要遵守的法律規定、誠實負責、禁止賄賂行為、不以私人目的使用公司財產、提供高品質的產品與服務、保護工作上的祕密、避免參與外界任何有礙職務的活動等。此外，愈來愈多的企業也開始舉辦與倫理道德相關的研討會或訓練課程，藉此改進員工的道德行為及加強其對公司道德標準的認識，以提升員工的倫理素質，進而預防不倫理事件的發生，故企業倫理教育實為預防性教育，對公司而來，有預警性成效。

三、企業倫理的範圍

企業倫理是提供一組倫理的規則（rules）、標準（standards）或信條（codes），以便在企業情境中實踐正確行為時的參考；企業倫理是企業與倫理之間的交互作用，其目的在於對經濟體系中不道德行為的探究。Carroll 更詳細界定出企業倫理的範圍，包括：個人、組織、專業團體、社會群體、國際文化等，其詳細內容如【表 1-2】所示。

表 1-2　企業倫理的範圍

項目	內容定義
個人	▶ 即個人的責任，以及解釋個人擁有的倫理動機與倫理標準。
組織	▶ 組織必須檢查流程與公司政策、明文規定的道德律令後，再擬定決策。
專業團體	▶ 以該專業團體的章程或道德律令作為準則方針。
社會群體	▶ 如法律、典範、習慣、傳統文化等所賦予的合法性，以及道德可接受的行為。
國際文化	▶ 各國的法律、風俗文化及宗教信仰等。

資料來源：摘引自吳成豐（2002）。

企業倫理的範圍涵蓋了：個人的倫理標準、組織的政策與規定、團體的規章、社會的規範與國際文化等層面。由這個企業倫理範圍的內容來看，企業倫理所涉及的利益關係人（stakeholder）十分廣泛，包含個人、團體（慈善、功利、利益團體等）、社會、政府機關、供應商、競爭者、媒體，乃至國際社會。

此外，葉保強教授亦將商業倫理，或是本堂課所謂的企業倫理議題，歸納為社會層面、企業層面與個人層面[4]，如【表 1-3】所示。而吳復新教授亦將企業倫理的內容，歸納為企業的同行倫理、企業的管理倫理與企業的社會責任[13]，如【表 1-4】所示。

13 吳復新，1996

表 1-3　企業倫理的議題

社會層面	▶ 企業與政府、社會的關係； ▶ 企業是否應承擔社會責任、環保問題； ▶ 跨國企業的倫理問題。
企業層面	▶ 企業與消費者的關係，如不實廣告、產品安全等； ▶ 企業與企業的關係，如壟斷、勾結等。
個人層面	▶ 在商業環境中不同個體，如主管、股東、員工、消費者的道德取向。

資料來源：葉保強（1995）。

表 1-4　企業倫理的內容

企業的同行倫理	▶ 企業與企業彼此間所應遵守的行為規範，如公平競爭、講求信用等。
企業的管理倫理	▶ 員工與管理者之間的關係，以及管理者的決策行為是否合乎倫理的要求。
企業的社會責任	▶ 企業應該承擔哪些社會責任。

資料來源：吳復新（1996）。

　　因此，一家具倫理性企業必備的基本條件，是處理好與廣泛利益關係人之間的倫理關係。比如說，在企業內部，公司管理階層對員工採取人性管理，這是企業處理好與員工的倫理關係。至於，在企業外部方面，關係人就比較多，比如企業與政府機關或媒體維持良好的溝通管道，但謹守分際，不作利益輸送或餽送厚禮的事，這是企業處理好與政府、媒體等利益關係人的倫理關係[10]。換言之，倫理的企業必須掌握好「利己」與「利他」的分寸，在自利的同時也能有利他人，進而有「先義後利」的決心。

1.5　企業倫理是什麼

　　本章節的內容摘錄自本人於 2011 年 9 月 23 日，由中華企業倫理教育協進會所舉辦的「沒有倫理學專業，也能教企業倫理」倫理沙龍活動的教學分享。以下分三個主題來加以討論：

一、企業倫理是什麼？不是什麼？

　　我常在想：企業倫理是什麼？有時候我們對「想要」什麼還不是很清楚，就像學生有時候會問我：老師！我對我的未來想要什麼，我不知道。我有時會跟學生講說，那就

反過來想：你「不想要」什麼？這答案或許會比想要什麼，相對容易釐清。像我現在年紀愈來愈大了，如果有人問我這輩子想要什麼，我可能還是沒辦法很清楚地跟對方講，可是如果問我不要什麼，我可能比較容易回答。

　　企業倫理是什麼？如果有機會打開教科書，會發現有很多不同的切入點，有的學者是從企業的內部、外部、利害關係人等不同角度來定義。我想試著用「企業倫理不是什麼」來想這個問題，思考企業倫理不是什麼，用這樣的方式來回答這個問題。那麼企業倫理不是什麼呢？以下我大致以華梵大學朱建民校長在聚會裡分享的幾個概念，來試著描述這個問題。

　　第一、企業倫理不侷限個人專業倫理的問題。通常哲學倫理學談的比較偏向個人，每一個人都想要過更好的生活、追求快樂與幸福。可是企業倫理不侷限在個人，企業倫理還關心組織的問題，所以我們在談企業倫理時，我們會發現有很多組織的倫理制度設計與倫理規範訂定。

　　第二、企業倫理不淪為哲學倫理教育。就像我剛談到的哲學倫理學，通常很喜歡問是什麼原則、是哪些指標；這些原則或指標為什麼成立？支持的理由是什麼？意即探討支持這些原則的背後理由是什麼？通常企業倫理不太問這些的為什麼？而是假設這些指標與原則，是我們大家共同認同的；

那企業倫理所要努力的，就是該如何讓這些指標與原則可以被落實。企業倫理比較重視的，是真正去落實原則與指標這一塊，而這些原則跟指標成立的理論與理由，則是哲學倫理學的問題，企業倫理是不去回答這些問題的。企業倫理所關注的是，例如，企業社會責任是我們共同認同的，那我們來談企業該怎麼做到？又或者永續發展，這個概念也是大家認同的，那我們就來想企業該怎麼做永續發展，有哪些指標可以用來衡量？又該如何去訂定這些指標？

　　第三、企業倫理不只是勞作教育或品德教育。那勞作教育或品德教育要不要教呢？我們稍為談一下。像我自己在上課時，還是會談到一部分，可是企業倫理為什麼不只是

這些呢？因為勞作教育或品德教育，比較是在中、小學階段、青少年階段就該養成的，到了大學、研究所這個階段，我們沒有時間再回過頭去談這些東西，而是要集中關注到倫理的反思，或者是要如何做一個正確的倫理判斷，所以企業倫理不只是勞作教育或品德教育。

第四、企業倫理不只是公民教育或法治教育。企業倫理不只是談法治，也不只是談公民教育，因為公民教育要談論的，是社會中大多數人共同遵守的規範，但企業倫理要談論的，是這個企業的內部，或者是企業裡專業人士所要共同遵守的規範，並不涉及到企業外部的一般社會人士。

第五、企業倫理不陷入哲學理論的爭論。如同我開場時講到的，企業倫理可以同時接受不同哲學倫理學派的觀點，並不需要去爭辯這些觀點的對錯與是非，可以採用兼容並顧的態度來看待這些觀點。

我記得孫震理事長曾經說過：企業倫理與一般倫理不同的地方，在於權利義務的主體不同；另外，企業倫理與一般倫理應用的範圍也不相同。一般倫理談的是一般人、共通性的東西；而企業倫理談的是企業內部或是專業人士的專業倫理規範。孫理事長也提到，公平是支撐社會建築的主要棟樑。沒有仁慈，社會仍然可以存在，但是沒有了公平，必定會使社會毀滅。所以，他認為企業倫理的原則，還是要回到公平，不能過度強調仁慈這一塊。因為如果沒有倫理，我們只能回到原荒時代。

二、企業倫理能教？不能教？

企業倫理能不能教？對我來講，企業倫理不是能不能教的問題，而是一定要去教的使命。雖然企業倫理不好教，但是一定要教。那企業倫理要如何教呢？要教些什麼？這個是可以討論的，但是一定要去做。

我們也常聽人說：企業倫理不好教。我也知道不好教，因為企業倫理要教的東西，學生老早就懂了。但是知道跟做到這中間，這條路是很遠的、很長的。所以我們對企業倫理可以有這樣的認知，在這樣的一門課程裡面，我們不只是教學生更多的專業知識，而是要思考如何可以改變學生的態度。透過這樣的一個課程，如何可以有這樣的效果出來，這效果就如同我一開始的引言，我們發現到很多老師的最大挑戰就是這個，就是如何讓學生經由修這門課之後，會在他自己身上有所感受進而感動，甚至最後會改變他的態度。

對我而言，為什麼要教企業倫理呢？我在那時候的理由，有如下幾個要項：

第一、現在大學生價值分歧的程度更為嚴重。在我過去執行教育部的計畫裡面，做了一個大學生道德量測的研究，分析結果發現現在大學生，跟二十年前的大學生比較起來，學生的價值分歧更嚴重，而且道德水平相較偏低。意思是說，現在的孩子在想事情時，比較不會想到別人，比較以自己的利害來思考。

第二、學生普遍缺乏倫理解困的能力。往往學生在畢業離開學校之後，遇到倫理兩難的問題時，無法正確做出倫理判斷，缺乏倫理解困的能力，對於企業倫理的概念，還是停留在很天真的想法裡面。

第三、平衡偏重技術面管理教育的課程。我當系主任時（1999 年）發現，企管系很多課程比較偏重在技術面，行為面的課程相對比較少，可是在管理教育裡面，其實技術面跟行為面的課程應該要相互配合，兩者都很重要，所以我希望能多開一些課程，是比較屬於行為面的課程，所以就開企業倫理這門課。

第四、學生的學科考得好，但未必可以活得好。我發現大學生或許可以把每一個學科考得很好，可是他未必可以活得好。所以活得好這件事情，比考試考得好來得重要。所以，我認為如果能有這樣的一個課程，讓我有機會在跟學生互動的時候，讓學生有機會這一生可以活得更好，那這件事一定是一件很棒的事情，而企業倫理是可以提供這樣環境的一門課。

企業倫理這門課五花八門，大家看重的地方不一樣，每位老師教學的動機也不一樣，要想把這些不同的東西全部納進來，用一場倫理沙龍的研習來滿足所有人的需要，這是不可能做到的。所以我們會舉辦多個場次，每一場次的主題跟方向都不太一樣，以因應不同需求的老師與來賓。

剛才是我自己在這門課的一些想法，純粹是我個人的意見，不代表所有老師都是這樣的想法。比如在這門課裡面，我們發現到有一部份是知識的學習，可是我更重視的是，怎麼透過一個實踐及行動的設計，來累積成學生身上的智慧，我把它稱做如何「化識成智」。化識成智就是怎麼樣把知識轉成智慧的一個想法，所以在課程裡不只是要「知道」，而且要想辦法能夠讓學生可以「做到」。

我一直深信：我們這輩子用什麼東西在學一件事，我們對這件事情的理解程度就會有多深。如果我們在學一件事情時，只是用頭腦、用理性來學習，那我們對這件事的認知，就會停留在理性的層次，我們只是用記憶的方式來學習。可是如果我們今天去學一件事情，是用我們的生命在經歷，那個生命經歷之後得到的東西，對我們來講是非常深刻的。所以我在教學的時候，時常在想：怎麼樣把這樣的元素放到課程裡面，讓學生可以真正去經歷他自己的生命。

有些人會覺得這樣的作法好像不太好，當然這不是課程的全部，但還是需要有這樣的元素加進來，然後在這個課程裡面會有一個很深刻的結合經驗。剛剛跟大家分享我的企業倫理課程，有跟服務學習做結合，而服務學習就提供了這樣的一個平台，學生透過服務學習可以有一些行動的機會，有可能對環境產生關懷，進而改變看待事情的態度。學生可以透過服務學習，在行動過程中形成一個很深刻的感受，這個感受日後就可能對他產生一些價值與影響。

剛才中場休息時，有一些朋友跟我做了些分享，最近也發生一些重大的弊案。如果我們細看這些弊案，最後還是會回到什麼？我認為還是會回到個人的價值。就是當每一個人在做決定的時候，個人的價值有沒有足夠的力量可以表達與發聲，還是我們的價值會在公司利益之下妥協，還是我們的價值會在一個龐大利益的誘惑下低頭。所以，怎麼樣在面對這些利益、誘惑跟壓力的時候，我們還可以秉持個人的價值，其實到最後還是要回歸到這個地方，所以企業倫理是一門一定要教的課。

三、企業倫理教學的自我期許

以下分享我在學校開設企業倫理的教學設計給大家做參考，比如說我在課程中會有一次影片的教學，希望可以透過影片的情境來導引學生進行倫理反思，或是進行一些經驗或智識的累積。此外，企管系在教企業倫理這門課的時候，倫理案例的判斷與演練是很重要的，所以我在課堂上，也會有幾個不同案例的倫理判斷與演練的操作。

在明新科大的企業倫理課程是校訂必修，結合有服務學習的精神，我們透過這個服務學習來讓學生可以更加重視倫理判斷，可以有更深刻的倫理反思階段，而不只是停留在品德教育的養成階段而已。

最後，我對自己在企業倫教學上的期許如下，跟大家分享之。

第一、雖然沒有倫理學的專業，但還是要對哲學倫理學有一些基本的認知。這是從事企業倫理教學的老師所需要具備的認知，因為哲學倫理學還是對我在企業倫理的教學上，發揮了一定程度的輔助作用。

第二、要能接受不同倫理學說的論點差異。對有些議題的討論，有些學說是支持的，而有些學說則是反對的；針對這些學說的論點是什麼，爲什麼支持或反對，要能同時接受不同論點的差異性。

　　第三、要充實相關知識來做專業倫理的判斷。有時候我們在做倫理判斷時的相關知識不足，需要再去充實這些相關知識。例如，我在跟學生談論醫學倫理、科技倫理的案例時，我必須去充實這些案例的相關知識，否則我在做倫理判斷時，可能沒有辦法做出專業的判斷，所以這些相關知識的充實是相當重要的。

　　第四、要瞭解本身專業知識領域的倫理規範。我們在不同科系，會有不同的專業要求，在這些專業裡面都有各自的倫理規範要遵守，對於這些倫理規範是什麼，我自己必須要很清楚才可以。

　　第五、要關注如何將倫理原則落實在組織內。我們發現：如果一個組織有訂定比較完善的倫理設計及規則，其實對員工個人是有幫助的，所以公司訂定這些規範時，其實對員工本身也是好的，因爲當員工在面對倫理兩難或是倫理困境時，這些制度是可以幫助他解困的。他只要告訴對方說，這是公司明文規定不可以做的，個人就不用陷入人情兩難裡，直接用公司的規定來解危。

　　另外，公司如果有一個很好的組織倫理設計，其實在協助個人做倫理判斷時，是會有很大幫助的。一個想做對的事的人，不用犧牲自己成爲一位烈士，因此機制建立對保障好人是很重要的。剛才我有強調，企業倫理比較關注的是，這些原則要怎麼把它落實到企業組織，眞正形成一個可以被遵守的規定或制度。

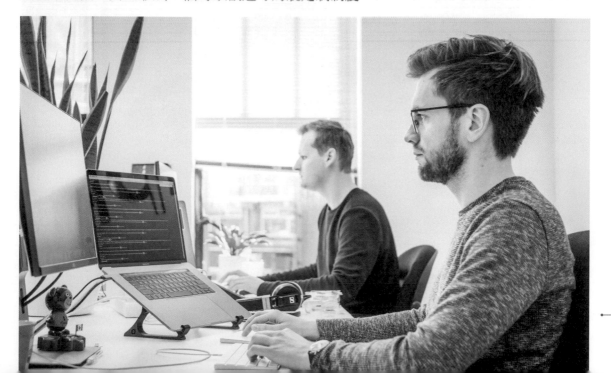

個案討論

做假帳與否的小陳

小陳是一名公立大學剛畢業的社會新鮮人，唯一開始找了四個月的工作還是找不到，最後終於有一家大公司的在台分公司找他面試，小陳也很順利通過面試而進入該公司當會計。日子很順利的一天天過去，直到要做財務報表給總公司的時候，分公司老闆蔡總把小陳叫進辦公室，然後指示他配合公司做假帳，好讓分公司的財務績效好看一點。小陳雖然當下反應說這樣不太好，但蔡總堅持要他做假帳，甚至明白表示，如果他不配合的話，下個月就不用來上班了。小陳心中猶豫到底要不要冒著被蔡總開除的危險，向總公司揭發分公司此種不合乎倫理規範的要求？還是為了保住飯碗而乖乖聽話？如果你是小陳，請問你會如何回應…

討論分享

1. 請用本章節的四個倫理學說，分別說明你在何種學說的立論基礎上，傾向配合分公司做假帳？為什麼？你個人的立場為何？

2. 請用本章節的五個倫理原則，分別說明你在五種倫理原則下，可能會出現的五種回應對話為何？你個人的標準為何？

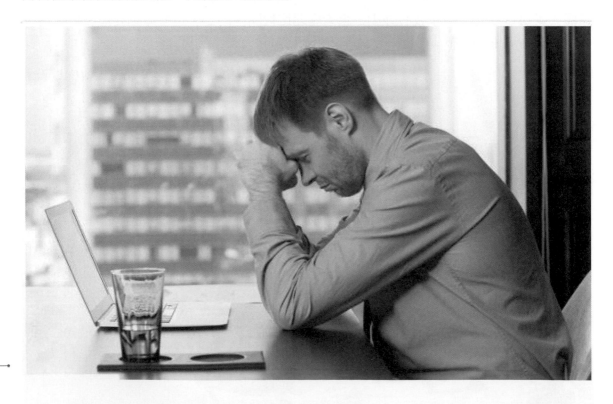

本章習題

一、選擇題

() 1. 人與人之間各種正常關係的共同規範，稱為什麼？ (A) 倫理 (B) 道德 (C) 法律 (D) 策略。

() 2. 個人行為的卓越表現及判斷善惡的標準，稱為什麼？ (A) 倫理 (B) 道德 (C) 法律 (D) 策略。

() 3. 會計人員做假帳，最主要違反了什麼倫理原則？ (A) 不傷害 (B) 效益 (C) 誠實 (D) 誠信。

() 4. 公司內部有種族歧視的現象，最主要違反了什麼倫理原則？ (A) 不傷害 (B) 效益 (C) 誠信 (D) 公平正義。

() 5. 企業沒有兌現對員工福利的承諾，最主要違反了什麼倫理原則？ (A) 不傷害 (B) 效益 (C) 誠實 (D) 誠信。

() 6. 何者能提供一套企業運作時的規則、標準或信條？ (A) 企業倫理 (B) 職業道德 (C) 法律常識 (D) 策略目標。

() 7. 企業倫理強調企業的運作，一定要做到什麼？ (A) 賺錢 (B) 公平 (C) 仁慈 (D) 以上皆是。

() 8. 企業倫理會有什麼層面的倫理議題？ (A) 個人 (B) 企業 (C) 社會 (D) 以上皆是。

() 9. 義務論如何看待合法且有技術美化財務報表的行為？ (A) 支持 (B) 反對 (C) 中立 (D) 有條件支持。

() 10. 何種倫理學說的重點，在於養成品行卓越的人？ (A) 義務論 (B) 效益論 (C) 美德論 (D) 正義論。

二、問題研討

1. 何謂倫理？何謂道德？何謂法律？

2. 倫理、道德與法律三者間有何差異？

3. 倫理原則有哪幾種論點？請同時列舉實例來具體說明。

4. 何謂企業倫理？請簡述之。

5. 企業倫理在本課堂上所論及的範圍為何？

6. 企業倫理在企業的重要性為何？

7. 企業倫理的應用要能合乎哪些要項？

8. 企業在推動企業倫理時，有哪些必須要盡到的倫理責任？

9. 企業倫理是什麼？企業倫理可不可以教？

NOTE

Chapter 2

企業倫理教育的推行

要一直「做到有」為止

你在想問題時，往往只是發散性的想而已，

你的所謂做到，亦只是一直「做到有」為止。

能力是你做出來的，是你用次數累積出來的，

當你一旦放棄時，你的能力就到此為止了，

要有絕不放棄、再做一次的大氣魄。

不要只是把別人當成你努力的對象，否則對方會很有壓力，

會很想離開你的對待，所謂「笨有笨的作為」。

要用平常心去面對生活的一切發生，

你真正努力的對象是在你自己身上，

到最後你會來到沒有對象付出的瞭解。

倫理思辨
逃票又不誠實的小美

小美在東歐讀書，一次跟朋友坐火車出遊時，恰好碰到查票員查票，她當時冒用別人的學生證逃票過關，但在出站時又碰到查票員，自知這一次逃不掉，就說自己用了兩台售票機買票，但機器都壞掉而無法售票，還說拿別人的學生證是因為穿錯同學的外套，結果被以「蓄意詐騙」起訴。

圖片來源：TVBS

2.1　　　　　　　　　　企業倫理教育為何重要

一、企業倫理能教嗎？

「倫理可以教嗎？」這個問題曾引起廣泛討論，現代許多學界人士深信即使倫理不容易教，但卻可以經由教學者的引導，使學生瞭解分析倫理的步驟，將有助於其解析企業倫理的能力。臺灣也有實證研究發現，大專學生接受企業倫理課程後，普遍認同企業倫理的重要性。

企業倫理教學受到重視則是不爭的事實，而其原因可歸納如下：(1) 企業道德形象的敗壞；(2) 培育企業管理人才；(3) 企業人士的殷切要求；(4) 學術及公益團體的各項活動，皆幫助提升社會各階層人士，對企業倫理的重視及實踐[1]。教育學者認為：學校道德教育無法落實，是導致企業倫理衰退的間接原因。的確學校道德教育在學生的人格養成、道德發展及待人處世態度的形成，扮演著非常重要的角色。因為學生畢業後，進入社會服務，經過數年歷練，往往成為組織中堅管理幹部，其個人對管理問題的態度，常會影響組織對企業問題的處理方式[2]。

1　紀潔芳，1998

2　蔡明田、陳嵩，1995

這情況超出小美的想像，因為在臺灣坐火車如果沒有付錢，往往可以上車再補票，嚴重一點的接到罰單，也不會留下案底。不過在重視誠信的東歐國家，如果坐火車逃票，不但可能會吃上詐欺刑責，還可能會留下案底。

一般來說，東歐國家非常信任人民，不會有人叫你要買票，也沒有收票員。一旦沒有買票就坐火車，當時如果主動且誠實跟查票員講，是可以用罰款來解決的事。小美之所以會被罰這麼重，而且還被判刑，可能是因為說謊的原因。因此，誠實是最好的決策，也是最負責任的態度，你認為呢？

討題議題：

1. 如果你是小美的指導教授，你會如何看待這件事？品德或學識何者為重？

2. 你認同誠實是最負責任的態度嗎？為什麼？

在學校中是否應實施企業倫理的教學？在早期會有些反對的論點，如 Miller 認為在學校中從事企業倫理的教學似嫌太遲，即使實施，其效果也不容易達成。到底該不該在學校裡教授企業倫理課程，是一個爭辯不休的問題。

雖然社會與企業道德的低落突顯了其價值，而反對在學校教授此課程的學者亦提出其批評，他們多認為：學生在進入大學之前其價值早已形成，因此教授倫理學只是浪費時間，或許學校能改變大學生價值觀的成效有限，但是不至於增強學生與社會利益相違背的價值觀念。況且，企業倫理的主要功能在教導學生倫理的分析系統，而非道德的行為標準。相關研究[3]也提出一個令人信服的答案，他認為一個人的價值系統不是靜止或不變的，而是可以隨著時間來修正或改進。

在企業倫理課程開授之初，亦有學者專家存疑：認為大學生或研究生的倫理觀念已形成，開授企業倫理課程之功效如何？依國外[4]研究發現：哈佛商學院，並實施企業倫理的教育經驗，在研究所階段實施企業倫理教育有其成效與價值，所以企業倫理是有可能被教導的[5]。

3　Bishop，1992

4　Piper，1993

5　葉匡時，1996

研習企業倫理並非要改變學生的行為，亦非提供學生面臨倫理困境時一特定答案，它不提供特定的行為規則，但卻可提供一般的處方，用實際智慧來指導行為。學習倫理有助於學生釐清問題與建立解決問題時所使用的基本原則，因此，學校應提供這種有助於學生採取良好道德立場與培養良好理性思考的教育機會。

二、為何要關心企業倫理

正式的企業倫理教學，並不見得可以提升學生的道德水準，但可以肯定的是正式的企業倫理教學，至少可以提升學生的道德意識。這對學生畢業後在擬定有關管理決策時，多少會對決策所隱含的道德問題有所意識或考量，以提升管理決策的品質[6]。

企業倫理課程可以幫助學生發展他們的道德推論性；學生可以藉由此課程學習如何整理與分析正反兩面的論點，並將其應用於工作場合；而且學生還可經由此堂課程，瞭解他們個人的道德期望與社會的要求。同時可學到一些重要的企業倫理議題，並且事先洞悉他們將來工作上可能遇到的倫理困境。這種主動且事先準備的方式，將會比當面臨工作上的困境時，再採取解決之道來得好，因為學生可能會採取比較高的道德標準，或針對問題考慮更透澈的解決方法[7]。

違反企業倫理的經營及行為相當普遍，並且常涉及不同的利益關係人，有發生在國內外、跨國企業及本地公司，其分布於供應鏈不同的環節中，出現在不同產業內。在世界任何一個有商業活動的地方，每天幾乎都會發生一些違反法律及倫理的行為[8]。

缺德的經營行為經常涉及個人私利（private interest），侵犯了大眾的共同善（common good），惡行（vice）侵蝕了德性（virtue），貪婪（greed）埋沒了良知（conscience），濫權（abuse）侵犯了正義（justice）；或是價值錯亂、道德無知、麻木不仁，或在道德模糊、倫理衝突的狀況下，缺乏倫理解困能力（ethical problem solving capacity）有密切的關係[8]。

6 蔡明田、施佳玟、余明助，1992

7 李安悌，1996

8 葉保強，2005

三、為何要重視企業倫理

在東方社會中，最常聽到的是：「我們缺資源、缺技術、缺資金、缺市場、缺政府的扶植、缺低利的貸款等。」事實上，最缺的是人才，更缺的是人品；反映在企業經營上的，就是「企業倫理」的欠缺[9]。新加坡前總理李光耀對人才有嚴格的要求，其指出：除了教育程度、分析能力、實事求是、想像力、領導力、衝勁，最重要的還是他的品德與動機，因為愈是聰明的人，對社會所造成的損害可能愈大[10]。儘管臺灣社會一直在力爭上游，但到處仍是缺少「品」的例子。商人缺少「商業品德」，消費者缺少「品味」，家庭生活缺少「品質」，政治人物缺少「品格」。

就企業而言，「倫理」所牽涉的對象有三大範圍：(1) 與產品及業務相關：消費者、供應商、採購者、競爭者、融資者等；(2) 與企業內部相關：會計人員、採購人員、董事、股東、員工等；(3) 與經營環境相關：政府官員與民代、稅務機構、利益團體、媒體、社區。企業稍一不慎，就可能同時出現多種違背企業品德的例子，如：仿冒，侵犯智慧財產權；行賄，取得招標；忽視環保，轉嫁社會成本；哄抬價格，謀取暴利；輕視工廠安全，造成災難；壓低工資，僱用童工、外勞、女性勞動者[9]。因此，面對這種風險，管理良好的公司，就會訂定嚴格的公司營運準則以及公司的企業倫理，進而構成了愈來愈受到重視的「公司文化」。

具體來說，推動企業倫理，常常會從多方面同時著手，如：(1) 訂定嚴格的員工「可做」與「不可做」的準則；(2) 設立獨立性的業務督導部門，包括採購、人事、招標、財務、管理等；(3) 高層主管言行一致，以身作則；(4) 加強員工道德訓練與參與；(5) 董事會決策透明化，增設外部董事；(6) 以利潤之一定比率回饋社會[9]。

四、企業倫理就是企業的良心

「企業倫理」似乎是一個抽象概念，但常常可以真實地反映出社會大眾的評價。一個成功的大企業，正如一個成功的人物，其前提必定是符合該社會的高道德標準；由此

9　高希均，2004

10 張定綺，1999

才能衍生出公眾對這些人物與公司聲譽、地位、影響力的認定。在進步的西方社會，良好的「企業倫理」必是日積月累的努力成果，其反映出公司領導人對法令規定、商品品質、售後服務、技術創新、員工平等、生產方法、環境影響、社會參與等多方面的重視與參與[9]。

企業倫理與企業形象牢不可分。卓越的企業形象絕不能只靠媒體上的宣傳、良好的公共關係，以及公開的捐贈而持久。要贏得消費者心目中良好的企業形象固然不易，但一件意外或者一種過失，可以立刻傷害到消費者對它的信心及支持。只有在倫理的基礎上，企業追求自利才會達成公益。企業倫理是根本，利潤是結果。企業遵守倫理規範、創造經濟價值，才會產生利潤。若不顧根本只求賺錢，整個社會都必須為之付出代價[11]。因此，企業所要提倡的是：「事業雄心要建立在企業良心上」[9]。

2.2　企業倫理教育的發展

一、企業倫理教育的施行

企業倫理十分重要，因為學生在畢業進入社會之前，即應獲得提升其認知與思考道德問題的知識與技能，亦應具有將道德信念付諸行動的能力，而這些皆須依賴企業倫理的教學始能達成[12]。相信經由力行實踐的學習過程，學生的人格修養必能逐漸潛移默化，同時端正其言行，進而培養對社會的責任感[2]。依據相關的研究顯示，將「專業倫理」的概念、精神或原則融入各專業課程中，讓學生知道實務中可能面對的倫理問題，並能立即學習基本的解決之道，以收倫理教育之成效[13]。

對於倫理學課程，學者們經常爭論的一點是：倫理學應自成一門科目，或是該融合在各個專業科目中講授。基本上，將倫理學融入各科目中是一必然的趨勢[2]。企管系所的某些課程，比較強調策略的規劃，例如，競爭優勢的發展、最大利益的獲取、產品市場的攻占等，而這些策略的擬定大多不考慮倫理道德的限制[2]。而且商學教育中傳統的會計、財政、行銷與管理等課程，並不足以幫助學生做好的道德決策；學生離校時可能具有商業各方面的豐富知識，但卻可能僅有簡單天真的倫理觀念；具備商業方面的技術能力，卻沒有發展良好的道德思考與觀念，這些都只能算是一個不完整的教育[12]。

11 孫震，2003

12 鍾娟兒，1995

13 王晃三，1994 與胡黃德，1999

在企業倫理的考量下，規劃的策略可能窒礙難行，執行的效果也可能不如預期。逐漸地，企管系所的學生便以「為企業謀取最大利益」、「反敗為勝」做為評斷個人能力價值的標準，以功利主義的思考模式判斷企業問題，疏忽了倫理道德的考量而不自覺，這或許就是企管系所學生，較企業經理人更能容忍企業不倫理行為的原因。因此，如何加強大學院校學生生活教育、改善專業課程教授方法，應是改善未來企業經理人企業倫理的首要之務[2]。

企業倫理教學內容，主要在於先建立倫理架構，並體認企業倫理的重要性，在企業主方面應顧及員工的工作環境，企業與員工應有的關係及消費者的關係[14]。有關「企業倫理」教學法之研究，有許多學者皆提出價值澄清法、個案討論法、角色扮演、小組討論、辯論等，都是較適當之教學法，可於教學中交互運用，但其適用時機，教學效果及可配點教學之視聽媒體等之有關文獻較少，冀未來有較多詳盡深入之教學個案發表[1]。

企業倫理教育已成為時代趨勢，不論是大學內教育或企業內員工訓練，這項教育政策逐漸被重視。企業倫理教育之所以被重視的主要因素，是這項教育對學習者產生效益，這些效益包括價值觀的轉變與增強倫理認知等，無形中會形成一道企業道德規範的預警系統。

二、企業倫理教育的教學

針對在大學院校教授「企業倫理」課程的教學意見，有如下幾點要項[15]：

1. 大學院校教師肯定企業倫理教學的重要性，但普遍認為企業倫理教學仍有大幅的改善空間。

2. 不同教學年資、職位、學歷之教師，對企業倫理教學意見上，有顯著性差異。

3. 企業倫理課程在大學院校企管系中，愈來愈受到重視。

4. 學校教育與實際工作環境互相配合，是最適合學習企業倫理的環境。

5. 開設企業倫理的適當時間為大學三、四年級以上，且應同時獨立開設「企業倫理」課程，並融入其他商業課程，其適當的學分數為二至三學分，至於應列為必、選修，則無一致之看法。

6. 最適合開設企業倫理課程的師資，為同時主修商業類科與人文社會類科的教師。

7. 企業倫理課程最主要的目標，為提供企業道德之認知與理解。

14 陳聰文，1995

15 游景新，2000

8. 適合企業倫理的教學法依序為：個案法、討論法、角色扮演法、實地訪談法、演講法以及辯論法。

在企業倫理的教學目標上，企業倫理教學應達成下列四項目標：

1. 發展學生的企業倫理意識，亦即對企業倫理的敏感度。

2. 把企業倫理的概念融入決策的思維歷程中。

3. 能重視企業倫理的概念，並作出合理的抉擇。

4. 幫助學生將企業倫理分析的技術，應用至眞實的情境中。

企業倫理教育的困境，亦即其在實施上的障礙，有如下要項[7]：

1. 學校課程規劃不當。只偏重於市場效率、最大經濟效益、成本效益分析等方面的課程，而忽略人文科學方面的課程。

2. 師資及資源的缺乏。

3. 觀念上的差異。亦即受亞當 • 史密斯理論的影響，相信企業追求利潤最大化，就是盡其社會責任的作法，並認爲「倫理」是不科學的。

4. 道德觀念難以改變。亦即認爲倫理課程，無法改變學生長久以來已經形成的道德觀。

企業倫理教學的三個阻力[16]，在於：

1. 一般人視倫理困境過於簡單或用二分法進行分析，其實倫理困境是複雜的，包含多種選擇的，該課程的主要目的，即在幫助學生提出與選擇可行解決方案的方法。

2. 有些人認爲企業的社會責任只在增加利潤，道德教育不必重視。

3. 有人認爲「倫理」是不科學的，也是主觀的，因此在商業課程上不應占有一席之地。

三、美國企業倫理教育的經驗

凡進步的國家必重視經濟秩序、企業倫理。美國大學管理學系由 1960 年代，已開始重視企業倫理課程[17]，至 1980 年取樣 655 所商學院系，已有半數系所開授企業倫理課程，另外半數 327 所學校中，有 48 所學校正計畫開課，另外 144 所學校預定將開課[12]。在 1990 年代美國已有五百門以上企業倫理課程，且有 90% 以上的管理院系開授有關企業倫理課程[5]。大多數美國大學管理院系，不但開授企業倫理課程，並相當重視教學品質

16 Hosmer，1985

17 張美燕、馮景如，1993

及學生學習成效。其中，以哈佛大學商學院企業倫理課程教學方案相當令人震撼，前哈佛大學校長德瑞克・柏克（Derek・Bok）認為，倫理課程可達成三個主要目標：

1. 幫助學生在遭遇生活中的倫理問題時更加警覺。

2. 教導學生更謹慎的理解倫理問題。

3. 幫助學生澄清其倫理期望。

　　在 1988 年哈佛大學「企業倫理」課程，推出如下的教學目標與教學實施：

1. 教學目標：培育企業界正派領袖。而分項目標如下：

　(1) 討論現代企業責任廣度及實際運作時的限制與權衡角度。

　(2) 強調如何在個人與組織效率的前提下，尋找出倫理價值的中心點。

　(3) 說明忽視倫理後，影響各方面的危險。

　(4) 提倡融合倫理價值，以擬定企業決策的積極態度。

　(5) 著重衡量經濟與非經濟結果的企業策略與實施方案。

　(6) 鼓勵尊重法律並瞭解其限制。

2. 教學實施：

　(1) 哈佛 MBA 一年級學生均必修，秋季開學前上三週課，不算學分。

　(2) 以個案討論方式，貫串倫理觀念與彰顯實際運作。

　(3) 必須在管理學院中各課程內融合討論倫理價值與企業責任，才能在兩年內的 MBA 訓練過程中，讓學生們擁有深刻的感觸。而企業責任、倫理及領導，是管理學院的教學重心。

　(4) 鼓勵教授從國別的專長領域內發展有關倫理的個案研究，個案研究對增進學生對企業困境選擇分析之認知，以及實務經驗的吸收助益甚大。

　(5) 管理學院的教授必須將倫理的問題，納入思考與教學的範圍內，在傳授知識與技能之外，也必須注入道德的培育。

　(6) 邀請各行業的領袖現身說法其倫理的實踐方式。

　(7) 成立企業倫理論壇，以提供不同觀點的交流。

　(8) 在學生課外活動範疇中，亦廣開管道傳遞倫理訊息，如鼓勵學生從事義工活動，鼓勵學生幫助窮人、清寒子弟或其他不幸人群。

四、國內企業倫理教育的推行

臺灣地區大專院校推展企業倫理教育正處萌芽期，而美國大學企業倫理教育之發展已有豐富經驗，且成效顯著，故無論於教學目標、教學內涵、教材編訂、教學方法等均可為我們借鏡[1]。儘管企業倫理成為近年來西方先進國家產業界關心的議題，國內外學者研究也證實對大學商管學院施予企業倫理教育，將會正面影響這些未來經理人的倫理行為。但是，企業倫理被臺灣產業界重視的程度，卻不如西方國家，同時大學企業倫理教育，也不若西方先進國家普及與深入。

依中華企業倫理教育協進會調查研究結果可知，國內在 2010 年時，約有六成五的學校開設企業倫理或相關課程；而其中約有六成四列為必修。這數據比 2009 年調查結果成長許多，意味國內對企業倫理教育的重視程度日益增加。為因應時代需要，大多數大專院校將開授企業倫理課程。為提升教學成效，茲有下列建議[1]：

1. 理念的建立

 (1) 企業倫理課程不單是為企業科系學生開授，亦應鼓勵商學院其他科系及工學院學生修習，因為工、商兩院學生將來都可能成為企業經營者。

 (2) 企業倫理不單是應以單一課程開授，亦應融入於其他商業課程，如會計學、行銷學、銀行學、保險學等課程中講授，以收相輔相成、相得益彰之成效。

 (3) 應認知企業倫理之教學主要是：培養學生有良好之思考訓練及批判反省能力；培養學生面臨企業困境時，能以倫理系統分析並面對問題，而不是提供學生在企業困境中一特定答案；提高學生對企業倫理之敏感度，以及培養解決問題的能力，進而能實際應用於企業事件中。

 (4) 一個受過企業倫理教育訓練的學生，在未來的企業經營中，面對企業困境時，會有更高之敏感度，而在擬定決策時會有更多方面之考慮，這正是開授企業倫理課程之目的。

2. 師資的培育

 (1) 理想教授「企業倫理」之教師資格為：有企業專業知識、有倫理學基礎、有商業實務經驗、受過教學訓練，能靈活運用各種不同教學法及熱忱、具有愛心，此為中長程培育師資之目標。在目前教學可考慮採行協同教學的方式，宜邀請企業界、政府機關及公益團體之專家，會同學校教師協同教學，學生將可受到較完整之訓練。

(2) 在暑期各大學商學院研究所為商職教師開授 40 學分課程，宜開授「企業倫理」課程，令在職進修教師有修習企業倫理的機會，裨益於商職職業道德教育之推展。

3. 鼓勵學術研究

(1) 宜儘速編寫出版中文教課書；目前有關企業倫理之英文教課書有十數本之多，各有特色。但臺灣地區尚很缺乏中文教課書，宜鼓勵學者專家或用協同方式編寫，兼有西方特色並融入東方企業倫理理念之中文教課書，以利學校或業界進行企業倫理的教學。

(2) 鼓勵及獎勵學者專家及企業或公益團體專家撰寫企業個案，尤其是公平交易會、消費者基金會等工作人員，有豐富之工作經驗及處理個案之案例，再加入國外之企業個案，出版企業倫理專書，以為教學研討分析之最佳教材。

大部分二專企業管理科教師，對於企業倫理課程多持正面意見；然而將企業倫理納入教學裡面的教師卻不多，而且對企業倫理的教學目標也多不清楚。因而建議教育界、學術界及企業界，都應以實際行動支持企業倫理的教育，並在教材與師資培訓方面予以協助[18]。

國內信義文化基金會與中華民國管理科學學會，自 2004 年起共同辦理「企業倫理教育紮根計畫」，甄選「企業倫理」教師，予以贊助經費來推廣企業倫理教學及個案教材編撰。到 2012 年為止，已辦理過七屆的企業倫理教育紮根計畫，可謂盡心盡力推動國內企業倫理教育。

然而企業倫理的教學不再是簡單對與錯的選擇，在認知方面應培養學生對企業倫理內涵的推理能力與認識，其次對企業倫理的應有的態度，對於企業倫理的敏感度及主動的關注，最後要有實踐的行動才能將企業倫理，應用至實際的企業情境之中[14]。

18 李安悌與陳啓光，1997

2.3　企業倫理的推動與必要

一、企業倫理是科技專業的根基

　　現代科技移入臺灣，於不同的歷史時期有著截然不同的意義，是臺灣邁入現代化旅程重要的力量之一，與時俱進的科技也促成了新專業認同的形成。形成專業認同的困境與可能性，迴盪在臺灣獨特的歷史脈絡中，藉著新科技的植入，一次次於現代化的過程中，衝擊著不曾穩定的專業倫理與職業道德。僅擁有現代科技而無相應合適的專業倫理，儼然成為臺灣現代化過程中的最大缺憾，不僅無緣受現代科技之惠，反而容易引發更多的問題，此乃目前從事基礎人文教育改革極須面對之關鍵問題。

　　唯有開創務實的前瞻性人文視野，才有能力保障符合人本主義的倫理實踐。開創一種全面認知時代變革的模式，人文學的感知是理解社會科學與自然科學之重要基礎。此外，更重要的是將同理心之範圍，擴大到由過去至未來的整體歷史感的體會。如此始能體會過去天人合一這種世界觀的部落社區，然而隨著地域性的不同，知識發展亦可能不同。

　　現代社會彰顯著以人為主體的世界觀，知識發展的可能在於普遍真理的追求，以前瞻性模擬 e 世代的社會風貌，即可粗淺地預估多元、互為主體的世界觀將成為主流。知識發展的可能將以尊重相對的經驗為主，全球化的資訊網路形成這個時期社會的風貌，一種特別由同理心組成的感知理性，或許會發展成倫理的主要內涵，科技文化多元關係將取代目前科技與人文的對立關係。社會道德將在多元的生活互動經驗中形塑，符合人性並賦予人性新意涵的資訊管理與創意，將是 e 世代所面臨的重要挑戰。當我們相信這些趨勢的演變時，多元的生活經驗與資訊交流中，務實的知識開創與實踐能力，勢必成為當今教育的主要特徵。

二、企業倫理教育的目標

　　因應社會未來的發展與變化，對於技職專業人才的培育，必須著重培養其專業能力、倫理判斷能力、人際溝通能力與面對時代挑戰的條件。明新科技大學與國立台北護理學院整合規劃，於 2003 年起，發展出跨校性共同學科，全面提升技職校院學生之基本倫理素養。個人很榮幸有機會擔任分項計畫一的計畫主持人工作，配合教育部計畫的經費補助與任務目標，持續推動三年的企業倫理教育。

　　2005 年至 2012 年期間，更在信義文化基金會委託中華民國管理科學學會辦理下，連續榮獲「第二屆至第七屆企業倫理教師」，2007 至 2009 年連續獲得第二屆至第四屆

企業倫理「實踐個案」優良獎的肯定，2010 年獲得第五屆「示範教學」優良獎，2011 年獲得第六屆「實踐個案」優良獎，2012 年獲得「示範教學」傑出獎，共同擔負企業倫理教育的紮根工作，為臺灣這塊土地貢獻一己之力。

　　個人主持參與的教育部該項計畫之最終目的，在於使學生：能自學，增進相對經驗與知識的對話意願，並形成自主的經驗知識；能關懷，培養互為主體的群己關係，並跟多元領域之對象互動與合作。然而，在高等教育的專業倫理圈內，各技職校院間之交流並不密切。有鑑於此，該分項計畫為達成上述最終目的，以及通暢溝通管道俾利資源的共享，擬完成下列目標[19]：

1. 校內倫理教育之整體規劃，包括分科教學與融入教學。分科教學包括專業倫理等通識課程的規劃設計，而融入教學部分則將與各系合作，設計專業情境中的倫理兩難單元。

2. 進行校際整合，透過兩校間的交流，規劃出倫理教學綱要，並且舉辦技職校院倫理教育研討會，廣納各界意見，研討出技職校院倫理教育的實質內涵。

3. 推廣該計畫研發所得之成果，蒐集各類倫理教育相關書籍與資訊，提供倫理教育教師獲取資訊之管道，並可交流教學經驗，持續改善倫理教育教學品質。

4. 針對不同科系的專業倫理課程，訂定上下連貫之專業倫理教材大綱及內容，使之能兼顧專業需求及時間限制，縮短與專業科目之落差。

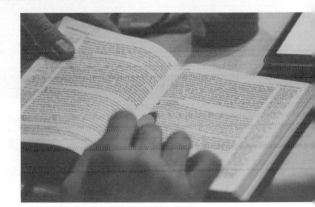

5. 以科學化心理測驗量表分析學生的道德認知推理，將教學的重心不僅僅放在「教」，也兼顧「學」。

6. 研發專業倫理課程另類的教與學方式。

7. 比較學生修課研習前與修課研習後之道德認知推理層次。

8. 與技職校院交換專業倫理課程教學及研究心得。

三、企業倫理教育的必要

　　因應社會未來的發展與變化，對於技職專業人才的培育，必須著重培養其專業能力、倫理判斷能力、人際溝通能力與面對時代挑戰的條件，因此可發展「企業倫理」之專業課程，以提升技職校院學生之倫理素養。在國內商管教育上，除提升其管理技能面的能力外，亦能強化其管理行為面的涵養。

19 楊政學，2006a

對身為教職工作的作者而言，在個人所服務的學校配合前項計畫，已具體推動多年的專業倫理教育，包括：校園倫理與企業倫理等課程與活動，但還是希望能有更多的教師與學生，可以共同來推動企業倫理的紮根教育，因為這是一件無論如何都要推動的任務。

2.4　社會對企業倫理的期許

一、法律為何不能代替企業倫理

法律只能提供企業最低限度的約束，在法律範圍之外，企業仍有很大的空間來製造傷害。為了防止這些傷害，除了法律之外，倫理道德提供了第二條防線來約束企業行為。

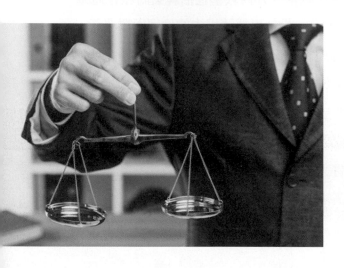

法律本質上是回應式的規範制度，絕大部分的法律都是針對特定問題而研制出來的，即先有問題，後才有法律，而且立法是一個漫長的過程。企業的研究發展一日千里，政府官員及立法委員在知識及科技上，永遠落後企業的發展，政府經常無法從企業取得最新的有關資料，因為企業的研究人員雖然比政府官員掌握更多更新的有關知識，但他們仍對很多問題沒有肯定的答案，所以就算能提供資訊，亦有一定的不確定性。

社會及倫理規範，比法律更能影響人的行為。很多人都不會一遇到紛爭就對簿公堂，他們會用其他非形式的規則，而不是用法律來解決紛爭。

二、企業不倫理的亂象

二十一世紀一開始的幾件震驚國際的大事，除了美國的911恐怖主義攻擊事件，以及由此而引發的美國攻打阿富汗及入侵伊拉克戰爭之外，安隆（Enron）的財務詐欺案及隨後一波波的商業醜聞，可算是這個世紀令人難忘的大事。

安隆、世界通訊（World Com）、殼牌石油（Royal Dutch Shell）、彭馬拿（Parmalat）、亞好（Ahold）、三菱汽車（Mitsubishi Motors）、花旗銀行（Citi Group）所涉及的弊案，分別代表了分布在不同國家的不同產業，涉案的都是著名的跨國企業。

安隆在 2001 年未破產前是一家相當有創意的能源貿易公司，世界通訊是美國最大的遠程通訊企業，殼牌石油是英國及荷蘭聯合的跨國石油公司，彭馬拿是義大利有名的奶類食品公司，亞好是荷蘭的跨國食品零售企業，三菱是日本第四大的汽車製造廠商[8]。

安隆利用空殼公司刻意地隱瞞了巨大的虧損，目的是要令財報表顯得亮麗，以便操弄股價。世界通訊藉由會計的操弄手法，將開支變成資本支出來做假帳。殼牌石油大幅虛報石油的儲存量，企圖令公司的營利前景亮麗，有操弄股價之嫌。彭馬拿將大量的虧損隱藏到海外的戶頭中，偽稱公司有鉅額的存款。三菱汽車的高層串謀隱瞞了車輛各種零件的毛病十數年之久，在數次的交通意外發生後才被揭發[8]。

在臺灣，2004 年震憾一時的博達財務做假案，被視為安隆弊案的臺灣版，加上各種的勞資糾紛、社區居民對企業造成環境污染的抗爭、消基會揭發的各種不實廣告，以及有問題的行銷手法等，亦經常被媒體廣泛報導，這些現象均顯示企業經營出現了倫理問題。

這一連串企業弊案令人憂心的地方是，導致弊案的背後還涉及一個廣泛而龐大的共犯社群，一個涉及多個個人、公司、社群，以及不同程度知情地參與犯案的社會網絡。例如，以安隆財務浮報弊案為例，如果沒有當時全球排名第五的安德遜會計事務所（Arthur Anderson LLP）的積極參與，共同串謀隱瞞做假帳的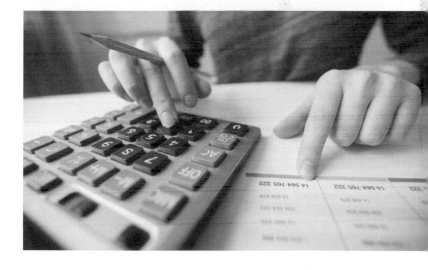

話，安隆弊案不可能隱瞞多時才被揭發。除了安德遜會計事務所外，安隆案的共犯社群還包括：投資銀行及華爾街的分析師等。有間貸款給安隆的投資銀行，後來被揭發對安隆財務不佳其實很早就知情，而股票分析師明知安隆財務有危機，但仍公然為安隆股票唱好。因此，這些組織或個人難逃安隆欺詐的部分責任[8]。

三、企業倫理與社會責任

市場調查公司（Market & Opinion Research International，MORI）的一次有關企業社會責任的調查，受訪人數是 1,948 人，年齡 15 歲（含）以上的英國公民，受訪者都大

力要求英國企業需要加強，並認爲很多公司仍未認識到企業社會責任的重要性。有超過七成的受訪者表示，當決定購買一樣產品或服務時，該公司是否有高度的社會責任，會是他們是否挑選產品服務的重要考慮因素。有 86% 受訪者認爲一家支持社會及社區的公司，應是一家好雇主[8]。

當要評價一家公司的商譽時，受訪者認爲最重要的兩樣項目：(1) 公司的營利能力及財務健全性；(2) 產品服務的品質。根據 MORI 的企業社會責任調查（樣本 982 人），公司的社會責任是決定是否購買產品服務的重要因素，結果仍是正面的：1997 年（包括認爲極重要及頗重要的比率）70%、1999 年 82%、2001 年 70.89%、2002 年 86%、2003 年 84%[20]。

MORI 列出的不同責任（商業及社會）項目，要求受訪者排列這些項目的重要性，其結果如下[21]：

1. 照顧員工福利，提供好的薪酬及條件，保障員工的安全（24%）。

2. 保護周邊環境（21%）。

3. 更多參與本地地區及（或）贊助本區活動（12%）。

4. 爲消費者提供良好服務（8%）。

5. 減少污染或停止污染（7%）。

6. 爲員工提供良好的退休金及保健計畫（5%）。

7. 誠實及可靠（3%）。

8. 支持公益活動（3%）。

9. 生產及保證產品安全與高品質（1%）。

10. 產品定價公道（1%）。

四、企業應落實社會責任

MORI 千禧年民調（millennium poll）的其中一個部分，調查二十三個國家的 25,000 人，詢問他們對某一家公司形成印象時，哪些是最重要的因素？調查發現：整體而言，企業社會責任（包括，對員工、社區、環境）排行第一（56%）；再來是，產品品質及品牌（40%）；第三是，經營及財務績效（34%）。在二十三個國家的 10 位受訪者，至

20 Dawkins，2004；引自葉保強，2005

21 Hopkins，2003；引自葉保強，2005

少有 3 名（包括西班牙、中國、日本等）認爲企業要制訂更高的倫理標準，以及要建立一個更美好的社會，同時有效地競爭[22]。

　　MORI 對英國 2,099 名成人做開放式調查，發現受訪者對企業社會責任的內容，包括以下[8]：

1. 對顧客的責任（20%）。

2. 對在地社區的責任（17%）。

3. 對員工的責任（11%）。

4. 對環境的責任（7%）。

5. 以負責任或倫理的方式來經營（5%）。

6. 賺錢或成功（4%）。

7. 對股東負責任（4%）。

　　MORI 受 CSR 歐洲（CSR Europe）委託調查，共計十二個歐洲國家 12,162 名受訪者，其中有七成消費者表示，一家公司對社會責任的承擔，是其選購該公司產品或服務的重要因素；而有 44% 願意購買價格比較昂貴的倫理及環保產品，受訪者亦認爲公司善待員工，包括：保障他們的健康及安全、人權及就業是重要的[8]。

2.5　企業倫理教育的紮根

一、個人的社會關懷

　　一個知識分子除須具備獨立的心靈之外，還須具備對社會濃厚的關懷。一個對社會關懷的人，具有對事熱情、對人愛心的生命特質。熱情是人類生命的原動力，愛心則可以破除人與人之間的隔閡。一般說來，年輕人比較具有熱情、愛心，但也最容易喪失、褪色。要使人的熱情愛心能恆久堅定，必須用理想引導熱情、激發愛心。這種理想包括：熱愛生命、尊重人權、追求正義，三者形成對社會關懷的驅動力。藉由這三種驅動力，可以培養個人爲社會大眾服務的美德，用平等的觀點對待所有人。

　　社會關懷除了是一種理念外，更重要的是藉由參與而達成目的。社會關懷的參與，主要有觀念及行動的參與。在觀念的參與上，可以爲社會問題提供解決方案，而行動的

22 Corrado&Hines，2001；引自葉保強，2005

參與，則必須透過執行與控制的過程來解決問題。所謂社會關懷的參與，就是如何面對及處理層出不窮的社會問題。現代社會由於知識普及，強調普遍參與的觀念，因此人人有提議解決問題的權利與責任。教導社會大眾如何享受權利、負擔義務，就屬於知識分子的責任，而知識分子是代表社會的良知。

具有道德良心的知識分子為民眾的代表，但如果知識分子濫用、依恃其影響力，利用輿論製造壓力，引導社會大眾走向錯誤方向；或是在樹立聲望後，利用專業權威作為與統治者討價還價的籌碼，背棄當初堅持的理想與信念，此種知識分子對社會危害之大，遠超過一般人，亦違背知識分子當初經世濟民的理想。因此，一個知識分子是否具備服務的美德，以及堅守原則的剛毅精神，就顯得特別重要。

二、倫理教育的省思

知識分子對社會的關懷參與途徑，最有效者乃為社會服務。社會服務的種類很多，例如，到慈善機構做志工或義工，或是照顧弱勢團體、關懷老人等均是。只是社會服務要做得好，單憑熱忱是不夠的。社會服務牽涉到觀念、態度與技巧，這些都必須經過訓練而來。所謂「志工要社工化，社工要志工化」，意即當志工的人要有社工的專業及認知，而當社工的人要有志工的熱忱與認真[19]。

社會服務的觀念，由西方教會傳入東方社會。現階段臺灣政府必須藉由教育方式，對在學青少年進行有計畫的訓練，使其藉由有意義的工作，獻出自己的精力與熱忱。不僅對社會有很大助益，同時對青少年的人格健全，也有一定程度的幫助[23]。

23 韋政通，1994

政大前校長吳思華教授表示：「知識經濟社會，信任必須建立在專業能力與專業自律兩大關鍵上。」會計師、律師等擁有高度專業能力的人，更應該展現高度自律心與自律行為來建立信任。遺憾的是，臺灣距離這樣的現代專業社會，還有相當的距離。有學者指出，專業倫理必須以知識基礎，就是所謂的「知識誠篤」。換言之，知識誠篤是指：當我們在執行專業時，完全以專業知識來看，該怎麼做就怎麼做，絕不妥協。要是我的知識告訴我，絕對不能這樣做，做了會對人有害，那我就絕不能做。

比較中西方倫理的基本精神，兩方是截然不同的。華人是儒家倫理，以積極義務為基礎，如行善愛、積極做好事。西方的專業倫理則以消極義務為基礎，重點在於「不得作為」，如不能殺人、不能欺騙等，從防弊出發，來建立普遍的、一視同仁的信任。因此，華人社會應該學習西方的專業倫理，提倡「消極不作為」的倫理規範，一旦違反就要嚴懲。如果能貫徹西方執行專業倫理的作法，那麼一定能建立起信任。

三、倫理教育的目標

企業倫理教育不單只是職場內的倫理訓練而已，員工在尚未進入職場前的職前教育尤其重要。有效的道德教育是否可以使學生成為一個道德的人，令他們具有獨立自主的道德自我（autonomous moral self）？能理性地選擇道德原則與規則？作出合乎道德的行為與抉擇？具有合適的道德感情（moral sentiments）？以及穩定的道德承擔（moral commitment）？這些都是道德教育的中心課題。

完備的道德教育，應具備知、情、意、行四個方面的教育。企業倫理作為道德教育的一環，亦應以此為目標。考慮實際執行上的限制，要全面推行道德的知情意行教育是不可能的。因此，在有限的學分及資源的限制下，學校企業倫理教育應集中在知方面的訓練，即訓練學生在未來的職場及社會上，成為一個自主的道德個體，理性自覺地選擇道德原則及規則，並自覺地以這些原則與規則，來作為行為及決策的準則。

一個知識分子如能具備批判的心靈，且時時刻刻對社會抱持關懷的心，則我們的社會必可像溪水一樣，清澈且綿延不絕；我們的文化，也才能在道德重建中，獲得新生與滋長。每一個知識分子都是活水源頭，彼此相互共勉，臺灣社會自然可以開創美麗的未來。因應社會未來的發展與變化，對於技職專業人才的培育，必須著重培養其專業能力、倫理判斷能力、人際溝通能力與面對時代挑戰的條件。企業倫理教育的目標，在於使學生：除了能自學外，更能關懷社會，亦即培養互為主體的群己關係，並跟多元領域之對象互動與合作[24]。

四、倫理教育的紮根

　　因應社會未來的發展與變化，對於國內高等教育及技職專業人才的培育，必須著重培養其專業能力、倫理判斷能力、人際溝通能力與面對時代挑戰的條件，因此宜發展校園倫理、企業倫理等專業課程，以提升技職校院學生之倫理素養。

　　除企業界對於企業倫理的重視外，在學術界方面，亦不難發現有許多「企業倫理」相關課程的開設，或是以講座的方式來進行討論，期由教育的角度來加強落實企業倫理的觀念。另外，在實行方面，許多企業倫理的重要觀念，已經成為有系統的法律制度，如公平交易法、消費者保護法、勞動基準法，以及兩性工作平等法等，漸漸使企業倫理不再流為空談，而是大家必須遵守的行為規範。

　　在國內商管教育上，除提升其管理技能面的能力外，亦能強化其管理行為面的涵養，使得學生能有專業倫理做為其專業技術的基礎[25]。從教育做起，學校要有與倫理相關的課程，如：校園倫理、企業倫理或社會關懷，目的在於讓國家未來的主人翁們瞭解倫理的重要性，並透過對倫理本質的瞭解，培養處理倫理問題的決策能力。

　　倫理課程設計之最終目的，在於期許學生能夠做到以下兩點[24]：

1. 能自我學習。增進相對經驗與知識的對話意願，並形成自主的經驗知識。
2. 能關懷社會。培養互為主體的群己關係，並跟多元領域之對象互動與合作。

　　在個人過去主持三年教育部「社會倫理與群己關係」計畫的經驗中，不難看到現代學生解決倫理困境的能力缺乏，這當中有許多的錯愕與感觸，其實更是一項叮嚀，不時提醒自己要持續從事倫理教育紮根的工作。

24 楊政學，2004

25 楊政學，2003

個案討論

企倫與個倫的相乘共成

孫震校長曾說：「企業倫理止於公義，不及於仁慈。企業活動在公義的原則下，不傷害任何其他人的利益，則其所創造的價值，就是社會因而增加的淨價值，其所創造的價值大，利潤就大。」所以說，企業獲利的大小，反映了企業對社會貢獻的大小。因此，「公義」不僅在倫理上有重大意義，也有重大的經濟意義。

企業是由許多的個人組織起來，共同創造價值或附加價值，從而賺取利潤的工具或手段。個人是主體，企業是手段，手段與主體應遵守的倫理規範不同，所以企業倫理不是個人倫理，企業也不是個人組織起來行善的。企業倫理的功能在於維持一個公義的環境，讓所有人都不受到傷害，而使企業對社會的貢獻，能在一定技術條件下達到最大。這種貢獻不是企業捐錢做公益，施以小恩小惠，所能比較的，而有著更為宏觀的視野。

經濟學家亞當斯密（Adam Smith）曾說：「每個人都追求自己的利益，冥冥中如有一隻看不見的手，帶領我們達成公眾的利益，而且比蓄意想達成公共利益更有效。」經濟學家米爾頓・佛利曼（Milton Friedman）也說：「企業只有一個社會責任，就是在遊戲規則範圍內使用其資源，從事增加利潤的活動，所謂的遊戲規則，就是誠實不欺，從事公開自由的競爭。」

現在資本主義的危機，就是將賺錢放在倫理的前面，因此企業醜聞就難以避免。如梭羅（Lester Thurow）也說：「企業醜聞是資本主義的常態，而非異數。」所以，一旦財務目標達不到預期，有人因而失掉工作時，就會有做假帳的情況發生。做假帳從來不是憑空捏造，而會計師受僱於人，簽證企業自己製作的財務報表，因而很難不予配合。

企業倫理雖然是一種組織倫理，但仍需要個人倫理來加以維繫，有所為有所不為。要想讓個人能做到有所不為，則需要社會有一定的支援體系，獎善懲惡，不讓好人總是吃虧，而壞人老是佔便宜。因此，個人倫理需要組織倫理制度的保護與引導，而組織倫理制度也需要個人倫理的堅持與維繫，兩者可謂相輔相成，而不該是互為衝突的。

討論分享

1. 企業倫理與一般倫理有何差異？為何能相乘共成？

2. 你認同「企業倫理止於公義，不及於仁慈」嗎？有何看法？

本章習題

一、選擇題

() 1. 以下敘述何者正確？ (A) 倫理不能教 (B) 企業倫理能提供特定且正確的答案 (C) 臺灣社會缺人才，更缺人品 (D) 以上皆非。

() 2. 以下敘述何者有誤？ (A) 企業遵守倫理才能獲利 (B) 企業倫理是結果，經營利潤是根本 (C) 僱用童工違反企業倫理 (D) 以上皆是。

() 3. 以下何者適合作為企業倫理的教學法？ (A) 個案教學 (B) 小組討論 (C) 角色扮演 (D) 以上皆是。

() 4. 以下敘述何者正確？ (A) 企業倫理適合大三或大四開課 (B) 企業倫理教學不適合採辯論法 (C) 企業倫理不適合採單科教學 (D) 以上皆非。

() 5. 現代科技如果少了什麼，將造成現代化過程的遺憾？ (A) 專業知識 (B) 專業技術 (C) 企業資金 (D) 專業倫理。

() 6. 以下敘述何者有誤？ (A) 企業倫理不宜採分科教學 (B) 企業倫理教學宜設計兩難情境 (C) 技職教育除專業外，更強調倫理教育 (D) 以上皆非。

() 7. 以下企業何者發生過不倫理事件？ (A) 安隆公司 (B) 世界通訊 (C) 三菱汽車 (D) 以上皆是。

() 8. MORI 千禧年民調中，受訪者對一家公司的印象，最看重什麼？ (A) 產品品質 (B) 企業社會責任 (C) 財務績效 (D) 經營策略。

() 9. 完全以專業知識來判斷該怎麼做，絕不妥協，是什麼精神？ (A) 技術至上 (B) 知識篤誠 (C) 學術中立 (D) 以上皆非。

() 10. 企業倫理的教育目標為何？ (A) 學生能自學 (B) 學生能關懷社會 (C) 學生能跟多元領域有所互動 (D) 以上皆是。

二、問題研討

1. 針對企業倫理是否能教的爭議，你的看法為何？為什麼？

2. 企業倫理教育的推行有其必要性，你個人的看法為何？

3. 一家企業爲何要重視企業倫理呢？請分享你個人的看法。

4. 企業倫理就是企業的良心，你個人贊成這項看法嗎？理由爲何？

5. MORI 的調查發現，企業社會責任的內容要項爲何？請簡述之。

6. 針對倫理教育的目標與紮根作法，有何明確的設定與作爲？

Chapter 3

校園倫理教育的推行

要相信你一定可以的

每分秒看看自己的想法，你自己「相不相信」呢？

方法只是用來印證你自己而已，

其實你欠缺的不是方法，而是「信心」。

當你「相信」事情有多簡單的時候，

這時候你想的「方法」就會有多好。

生命中真正的智慧其實是「簡單」的，

一切看起來複雜、困難的，

都是因為還沒有到才會如此，

不要把這個世界看複雜了。

培養孩子或一個人的能力，

就是要讓他相信「一定可以」的。

倫理思辨
看見同學作弊，勇於舉發？

小明在期中考時發現大華作弊，當時大華也剛好看見小明看到了，但其他同學都沒有，包括該教室的監考老師也沒有看到。等到考完試之後，大華把小明拉到一旁，輕聲請他不要告訴別人，尤其是老師，他說這是他生平第一次考試作弊。

接著，大華對小明說：「最近我家裡出了事情，我爸爸前幾天出車禍，無法繼續工作賺錢，加上得承擔家裡弟妹的課業，所以我忙到沒時間看書，所以才出此下策，免得我爸爸還要為我的課業操心。我跟你保證不會有下一次了，能不能請你幫我保密？」

3.1　　　　　　　　　　　校園倫理教育的觀點

一、校園倫理教育的特性

近年來校園倫理教育是社會大眾、企業界與教育界，非常重視的課題。身為教育工作的教師們，如何在成績、升學掛帥的大環境中，堅持全人教育或傳統的德智體群美的理念，落實身為師者的教育理念，亦成為一大挑戰。加上學生特質的改變、各式資訊的充斥與流通、社會價值觀的影響，以及家庭與社會結構的快速變遷，使得校園倫理教育方式與實踐面臨瓶頸。

在大學校園中，有不少學者投入各專業領域的倫理教育教學及研究，如工程倫理教育、企業倫理教育、服務倫理教育、醫學倫理教育等。但是在校園中的倫理教育觀點，仍因不同的校園文化與價值觀，而使得相對的策略實施亦呈現不同的面貌。有些校園倫理教育的實施策略是，積極且重視實例之研討；有些則重視言教、身教之典範；有些則以塑造優質環境來潛移默化；有些則以嚴格之校規來規範學子在校的行為。凡此種種，均顯示校園倫理教育的多元性與複雜性[1]。

1　楊政學，2006

唯小明心裡也清楚學校有一個榮譽制度，就是當發現任何違反校規的事情時，都應該要主動告訴學校。如果小明隱瞞大華考試作弊一事，很明顯違反校規，但他又不想當告密的抓耙子，再加上如果大華爸爸出車禍，家裡突然發生許多事情，這所述情況是真的，那小明好像也能理解大華為什麼會考試作弊？

小明望著遠方的操場，心裡不時掙扎著，同時向內問：「我該怎麼辦？是勇敢告訴老師？還是別為難大華？」接著，小明再問：「大華考試作弊跟我有什麼關係？這是他個人的行為，我何必告訴老師呢？」

討論議題：

1. 如果你是小明，你會將大華考試作弊的事告訴老師嗎？為什麼？

2. 大華作弊的行為，跟小明有什麼關係？對其他不知情的同學有何影響？

二、校園倫理教育的組成

倫理乃是指人與人的正常關係，也是其次序及對事物條理的義理。校園倫理乃在規範校園中人與人之關係，以及眾人事務之條理與次序。儒家的倫理觀是：天、地、君、親、師，然而一切的成果是由心發出，人的行為受思想所影響，而思想則源自於價值觀。若要貫徹儒家的理想，則必須由思想做起，而非由規條、傳統或文化之制約，來要求每個人服從。倫理關係的核心價值是「愛與關懷」及「尊重」，並由此發展而出校園倫理教育的要素：和諧、榜樣、瞭解、實踐。唯有由思想之基層價值觀出發，才能建立安身立命的倫理關係[2]。

以美國大學教授學會（AAUP）有關職業倫理的宣言為例，其中可以看到愛與關懷、尊重、和諧、榜樣、瞭解、實踐等校園倫理要素，茲說明如下要項：

1. 教授因「提升知識應有的尊嚴與價值」之信念的引導，體認身為教授的特殊責任，其首要為追求及傳授真理。

2. 身為教師，宜鼓勵學生追求學術自由，且在學術及倫理標準上，加以指導並接受諮詢。

3. 同是學校的一份子，教授應善盡應有的責任及義務。對於學校的同事不歧視、不騷擾，並尊重、保護同事的自由研究；以尊重的態度與同事交換意見及接受批評。

2 許政行，2004

4. 身爲學術機構的一份子，教授應竭盡所能成爲一位適任教師與學者。機構的明訂規則不牴觸學術自由時，教授應遵守之，然教授享有對此規則修正與提供意見的權利。

5. 身爲學術機構的一份子，教授與其他份子爲生命共同體。當以私人身分言行時，應避免使人有代表學院或大學的印象。

　　校園倫理應從何做起？或許仍有許多的策略可供應用，但最重要的仍是人心，若有愛、關懷及尊重他人的涵養，配合校園文化的塑造，相信一些教育措施皆可達到理想的效果。

　　校園倫理教育的目的：建立「整全的人」，與天、人、物、我合而爲一，有正確、良好的關係，活出愛與尊重的生命樣式。期望健全的校園倫理培養出來的學子，能在社會上發揮正面的影響力，進而成爲塑造整全、健康大環境的一員。

3.2　校園倫理關係的轉變

　　一般而言，校園乃是社會的縮影。近年來，社會的亂象已逐漸波及學校，校園中相關的人員，行政人員、教師、學生、家長間，關係的惡化有愈演愈烈的趨勢，而學生在校園中所看、所學，在其畢業之後，又帶至社會之中，也使社會的和諧受到嚴重傷害，此種亂象已讓社會覺醒到校園倫理的重建，已是刻不容緩。

一、校園倫理的關係

　　教學是種專業，教師的專業自主權自當凸顯；行政支援教學，行政理應有能；家長將子女送至校園中學習，家長理應有權參與學校教學的決策。教師、行政人員、家長的努力，都是爲了學生的受教權、學習權。但如何健全法規，規範教師專業自主權、行政人員的行政權、家長的教育參與權，使成爲一個鼎足而三，但卻協調與融洽的關係，並且共同爲學生的學習權而努力，重建師生、親師的溫馨倫理關係，教育行政主管機關與立法機關應是責無旁貸。

然而教育工作的推動，教師才是靈魂所在，如何培育優良師資，建置教師教育的熱忱，更是重建校園倫理的關鍵，其中又以對強化教師福利的照顧，喚起社會尊師重道爲要。許多教師所以投入「百年樹人的大業」，除了對教育的熱愛之外，傳統社會「尊師重道」的風氣更是主要的誘因。但不知何時，這項優良的傳統已逐漸衰退，不知有意或無意，政府卻又塑造教師爲不能共體時艱的「既得利益者」，許多有關教師福利待遇的變革久久不能定案，造成工農大眾對教師的反感與抗爭，也造成教師對教育的寒心、校園關係的冷漠[2]。

二、校園倫理的界定

　　本章節研究將校園倫理（campus ethics）界定爲，校園內老師、學生、職員彼此間的對待關係。學生在看校園內，至少扮演有兩、三種角色，其一爲學生在課堂學習過程中，學生與老師的師生關係；其二爲學生在校園公共生活裡，身爲一個校園公民而與他人、或環境的關係；最後，是學生與同儕間相處的關係。

　　老師在專業領域內師生的關係，同樣做爲校園的一員，可能在很多校園的公共生活領域裡面，這個時候他可能就沒有權威，沒有專業上的權威，老師與學生在公共領域上，可能地位是平等的。學校的職員也是一樣，其在專業上有其責任，他跟老師、學生在校園的公共領域裡面，亦應該是平等的。基本上，本節研究將由這幾個方面去界定所謂校園倫理的關係。

　　大學法對大學這個權力組織的設計，也是以教員、職員、學生爲主體來設計，既然法律規定的這個權利架構，以這三者爲校園構成的共同主體，顯然在這個校園的公共秩序與管理領域裡面，老師對學生的權威，應該在這個地方不存在。老師對於學生的權威，首先應建立在傳遞專業知識上，在專業領域的過程中，建立學生對他的尊敬。在校園的公共領域裡面，當資源有限的時候，權力也常是解決問題最有效的方法。

三、校園倫理的變化

　　近年來大學中校園倫理的重大改變，大抵有如下幾項變動：

1. 師生之間感情變淡，學生價值觀較多元化，學生較乏尊師重道，學生自省學習的能力較差。

2. 學生之間自我獨立性高，男女兩性道德觀較難約束，學生參與校園活動意願不高。

3. 同事之間彼此互動交流較少，行政體系作法較為民主化，新舊教師認知價值差異大，系際間交流不夠，公務服務與私人升等兩難。

4. 整體校園往往因師生人數增多反倒變得冷漠，日常生活教育未受重視等。

學校應該是一個倫理的，不是一個競爭的，就像是一個家庭倫理。相反的，要是學生對老師沒有感覺，老師對學生沒有興趣，學生覺得老師對他無意義，變成像消失一樣，你來我賣你知識，然後就再見。這時更要思考倫理的關係，對大學生應該是要以獨立的個體對待，是要互相尊重、互相瞭解，只要是你接觸過的人，有過共同的經驗、有過共同的工作、有過共同痛苦、快樂的人，如此感情才會得到共鳴。

校園倫理像所謂的公共意識，應該是要有一些公平合理的規章，有一個和諧的處理共同事情的空間、時間與資源，當我講話你就不講話，你講話我就只好閉嘴，這個是某種意義的互相容忍，也因為這樣得到很高的交流。在公共行政上，規章是紀律的方式及公平對待。老師其實有一個特殊的權力，在教育裡面教師是有可以控制的權力，老師關起教室的門來應有公平的正義，教室應該是個紀律的專業團體。

在校園內學生是來學習知識的，校園也是一個培養人格、品行或者群體、群性的一個重要場合，所以它又有別於一般社會關係、群體關係，它會去學習一個群己有別於其他的生活，會放在校園的這個特殊環境裡，所以校園應該有它特別的一個內涵。

四、校園倫理的教育

過去校園是一個講究倫理的地方，「師生關係」、「親師關係」良好，教師、行政人員相處融洽。行政人員提供支援使教學活動能順利進行，而家長也才能使子女接受良好的教育，唯近年來，社會敗壞的風氣逐漸侵蝕了校園，抗爭、衝突不斷，使得教師無心教學，學生無法安心學習，教育工作推行受到嚴重的阻礙，為了實現教育的理想及美好的願景，如何重建校園溫馨倫理的關係，應是當今教育工作首要推動的任務。

校園倫理是看要培養怎樣的學生，其實是知識、技術與態度三方面，知識上是基本態度，很多大學生我們都希望他有足夠的知識以後，能夠自己去想怎麼去處理事情，不要太無知，但也不要太自以為是。但是知識也不是只有專業知識，還要有處理人際關係的知識，沒有這些理論根本不能參與，在技術上能為謀生、為人際關係調適，而態度則是價值問題。

所以希望學生是獨立自主的，是自由人格的，具有會批判能力的思考。校園倫理教育要培養一個公民的態度、一項品味能力，以及一種認真的態度。接下來就是人際關係的技能，有知識之外還要有一種務實的實驗精神，由實驗精神中，去發展與經營集體生活的一種策略。意謂現今的校園倫理變得很實際，是隨時跟人際關係在一起的。

3.3　校園倫理教育的實施

一、倫理課程推行的評估機制

整體而言，本章節研究係以本人過去主持的教育部補助之「社會倫理與群己關係」分項計畫為基礎，將其推行評估方法分成兩大面向進行：

1. 「校園倫理」之課程規劃成果評估，內容包括：邀請校外倫理教育專家蒞校指導；教師參與討論，提升教師知識與技能，工作小組教師參與課程規劃、教材整理，每學期對所開設的課程做自我檢討，並提出具體改進方案。

2. 課程內容評估，由「倫理教育工作小組」進行，內容包括：協調設計並分析老師評量問卷，分析學生評量問卷，分析期末測驗成績，並舉辦課程檢討座談會，邀請學生與老師參加並討論學生整體表現、課程進度是否保持正常等。

在校園倫理教師素質的提升上，藉由強迫參與在職進修，或增聘適當之教師。該計畫編列教師在職進修座談會、焦點團體法課程規劃、倫理學專家諮詢等工作項目與經費，積極培育校園倫理相關種子師資；同時將積極延聘倫理學專業師資，或以專任、兼任、短期客座、專題演講等方式，納入計畫執行中的師資陣容，以提升教師本身的素質。

二、成立「倫理教育工作小組」

該分項計畫「倫理教育工作小組」成員，先期由個人本身所屬系所相關教師，完成核心工作小組運作。再者隨計畫執行規劃需要，邀集校內各院（系）教師或校外人士參

與。最後，該工作小組為培養倫理教育所需要的師資，則持續安排研習課程，培養倫理學師資，包括學生道德量測執行分析、倫理教學方法與實施策略，以及編撰倫理教育教材等工作，該倫理教育工作小組，已分別召開多場次會議討論。

三、辦理「校內倫理教育教師座談會」

(一) 辦理「校園倫理座談會」

「校園倫理座談會」的議題訂為：校園倫理教育與經濟社會發展，討論題綱包括如下要項：

1. 校園倫理教育的發展。

2. 知識經濟下產業對人才之需求。

3. 校園倫理教育如何符合社會需求。

邀集國內知名學界與業界人士與會討論，以瞭解校園倫理教育與企業界之間的期許有何差距，並探討有何具體的實施策略或活動來解決之。

(二) 辦理「校園倫理教育推行與教學座談會」

本研究於明新科技大學，辦理「校園倫理教育推行與教學座談會」的研習，而該座談會兩大議題訂為：

場次一、校園倫理教育觀點與實施策略。討論的題綱包括：

1. 校園倫理的教育觀點。

2. 如何培育適任之師資。

3. 校園倫理推行經驗與實施策略。

4. 實例分享。

場次二、校園倫理課程規劃與教學分享。討論的題綱包括：

1. 校園倫理課程教學經驗分享。

2. 如何提高教學效果與學習動機。

3. 遭遇之困難及改善方法。

4. 實例分享。

四、學生道德判斷層次的測量

(一) 學生道德判斷層次量測施行之說明

在測量學生道德判斷層次之實施上，以明新科技大學部分學生為實施量測樣本，其施行的程序為：

1. 首先整體說明相關文獻彙整結果，其包括有：探討道德發展的學理背景；綜整相關文獻回顧，而文獻整理聚焦在 DIT 量表測驗的意涵與實施。

2. 學生道德量測與統計分析。首先，完成 DIT 學生道德量表修正。再者，採用 DIT 修正版之學生道德量表對學生樣本施測。最後，完成初步統計分析，並依量測結果進行統計分析報告。

3. 探討量測結果之意涵。結合道德認知理論，說明學生道德量測結果的意涵。

(二) 明新科技大學學生道德判斷層次

本研究於 2003 年 3 月中旬至 4 月上旬期間，採用 DIT 修正版之學生道德判斷量表，對明新科大企管系學生施測。對象以日間部二技三、二技四、四技一、二專一為主。抽取其中二技四年級該班樣本進行重測，以進行問卷的信度分析。其中受測問卷檢視判斷後之有效樣本，分別為：二技四年級 26 位、二技三年級 52 位、四技一年級 47 位、二專一年級 20 位。

茲將學生道德判斷量測結果，條列說明如下，而關於較為細部的資料處理與分析過程，則請參閱楊政學書中第七章的內容。

1. 四技一年級主型分布，有 28% 落在第 2 階段；二技三年級主型分布，分別有 17% 落在第 2 及第 3 階段；二技四年級主型分布，有 23% 落在第 4 階段，可知大學部高年級生的道德判斷層次，較低年級生為高；意謂隨著受教育時間的加長，有提升學生道德判斷層次的作用與效果。

2. 若將前項樣本併為大學部低年級生（四技一及二專一）、大學部高年級生（二技三及二技四），前者有 22% 落在第 2 階段；而後者有 15% 落在第 2 及 3 階段；此結果與 1987 年所做研究常模比較後，發現現今大學生的道德層次下滑，呈現較以往偏低的判斷水準。

3. 學生道德量測分布中，大學部低年級生有 21% 落在第 A 階段；而大學部高年級生有 13% 落在第 A 階段，其第 A 階段大抵居第二高比例，意即現今學生反傳統的導向明顯，呈現多元化價值觀。

4. 明新科大學生在國內大學生或大專生常模百分比例中（與 1987 年所做研究），二技四落於 46%，二技三落於 30%，四技一落於 38%，二專一落於 37%，其百分比均落在較平均值為低的水平，唯用以比較之基準值可能偏高，但結果說明明新科大在校園倫理教育上，仍有需要予以強化的必要性。

五、教職員工深度訪談

(一) 教職員工對校園倫理深度訪談施行之說明

在以口述歷史方式進行教職員工對校園倫理的觀點與實施策略上，其施行的程序為：

1. 依相關文獻擬訂教職員工個案訪談之訪談大綱。
2. 進行深度訪談，蒐集教職員工對校園倫理觀點與實施策略之看法。
3. 彙整教職員工口述其對校園倫理之看法。

(二) 明新科技大學教職員工校園倫理看法

明新科技大學教職員工校園倫理訪談的進行，其執行期間為 2003 年 5 月中下旬，在 5 月底左右完成訪談報告，校園訪談對象（共計 40 人，每一組分配 10 人），包括一級主管 8 人、二級主管 8 人、不任行政之專業教師 16 人、職員工 8 人。

明新科技大學教職員工，對校園倫理教育看法之訪談大綱，則如下列所示之要項：

1. 請問您在本校服務多久？曾擔任過那幾種職務？
2. 依您的經驗，近年來在（本校）大學中校園倫理關係有哪些改變？
3. 您認為理想中的校園應具有怎樣的倫理關係？
4. 您認為在校園內最常發生倫理兩難的議題為何？
5. 可否同我們分享您個人經驗中，印象最深刻的校園倫理兩難案例？
6. 在校園中除了課程安排外，您覺得還有哪些活動有助於提升倫理關係？

茲將對明新科技大學校園內 40 位教職員工進行深度訪談，其歸結所得之重要結果列示簡述如下[1]：

1. 在近年來大學中（本校）校園倫理的重大改變，計有如下要項：
 (1) 師生之間感情變淡，學生價值觀較多元化，學生較乏尊師重道，學生較沒禮貌（碰面不打招呼），學生自省學習的能力較差。
 (2) 學生之間自我獨立性高，男女兩性道德觀較難約束，學生參與校園活動意願不高。

(3) 同事之間彼此互動交流較少，行政體系作法較為民主化，新舊教師認知價值差異大，系際間交流不夠，公務服務與私人升等兩難。

(4) 整體校園因師生人數增多反倒變得冷漠，日常生活教育未受重視。

2. 理想中的校園應具有的倫理關係，計有如下要項：

(1) 師生之間應相互尊重，共同積極參與學校活動，由培養學生有禮貌開始，老師則以身教帶領，同時強化導師輔導功能。

(2) 學生之間相互尊重，彼此鼓勵且和諧相處，建立健康的男女兩性關係。

(3) 同事之間相互尊重，系際間透過聯誼相互瞭解，注重團隊合作精神，彼此建立互信的基礎。

(4) 全校教職員共同以學校工作與學習為生活重心，多參與校園活動，各級行政單位資訊透明化，建立良好人際關係，平常心看待校園內每個人，發展第六倫的群體關係。

3. 校園內最常發生的倫理兩難議題，計有如下要項：

(1) 師生之間包含有：師生認知差異、師生溝通不良，師生戀、性騷擾、急難救助發放有限、分數評定不公、當掉與否及退學的兩難、師生言語與行為衝突、散發黑函密告。

(2) 學生之間包含有：相互批評說人不好、學生同居與婚前性行為、學生集體作弊問題。

(3) 同事之間：職員間行政倫理失序、口語上衝突、惡性競爭相互攻詰、有無兼任行政職務的心態不一致。

4. 訪談個案個人經驗中的校園倫理兩難案例，計有如下要項：

 (1) 學生對行政人員服務態度。

 (2) 對老師成績的評定質疑。

 (3) 學生惡言相向態度惡劣。

 (4) 修課認知與立場兩難。

 (5) 教學評鑑與教學要求兩難。

 (6) 網路毀謗。

 (7) 班導師偏私。

 (8) 校外參訪實習經費派分。

 (9) 工讀生管理標準。

 (10) 同學間用成績高低評定人的素質。

 (11) 學生不留意成績評定而被當掉。

 (12) 同事間互信基礎薄弱。

 (13) 專業技能與品德要求兩難。

 (14) 行政倫理的破壞。

 (15) 民主與集權作法兩難。

 (16) 黨派群組循私。

 (17) 理想與現實難全的課程設計。

5. 提升倫理關係的活動，計有如下要項：

 (1) 倫理教學課程、社會關懷課程。

 (2) 大師級專題演講、學輔中心活動、心靈成長課程活動。

 (3) 平常生活教育、學校勞作教育。

 (4) 落實導生制度、學長學弟制。

 (5) 慶生聯誼、社團活動、藝文活動、校際或年度活動。

 (6) 家長座談懇親會、團體座談討論。

 (7) 推展校園倫理週、主題性倫理推廣。

(8) 推動全人教育。

(9) 清楚的教育理念。

(10) 強化家庭倫理教育、孝親獎學金設立。

六、「校園倫理」課程規劃

(一) 校園倫理課程規劃程序

在規劃校園倫理課程內容上，其規劃的流程為：

1. 綜整學生量測結果、深度訪談資料、座談會及校際交流規劃會議內容，再利用焦點團體法，草擬校園倫理課程架構及內容規劃。

2. 舉辦「校園倫理教育教師座談會」。進行焦點團體小組第一場次座談，進行校園倫理課程初步規劃。

3. 舉辦「校園倫理課程綜合座談會」。進行焦點團體小組第二場次座談，歸結校園倫理課程具體結論。

(二) 校園倫理課程內容規劃

經過深度訪談、專題座談及專家諮詢等，擬規劃出校園倫理課程內容如下：

1. 在明新科技大學部分，已於九十二學年度第二學期開設「校園倫理」課程，以二學分選修方式授課，主要以二技四年級、四技二年級為對象，係配合學生道德量測樣本為考量，包含有高年級與低年級學生。課程旨在導引學生對生活周遭的環境有更大的敏銳度，期能關懷生活周遭的人、事、物。同時亦能促使其具有系統的道德判斷決策思維模式，培養其能自我學習的能力。

2. 在「校園倫理」課程教學方法上，同時融合有課堂講授、影片賞析、角色扮演、案例討論等，以期經由單一課程的設計，將不同多元的學習與教學方法予以整合。另外，「倫理教育工作小組」於九十三學年度第一學期起，推動主題性的「校園倫理週」，藉由活動設計來強化學生倫理能力的感受與素養。

(三) 校園倫理課程實施內容

本人於明新科技大學開設校園倫理課程時，在發展「校園倫理」課程教材之作法上，於開課前業已撰寫完成「校園倫理」課程教學大綱。在「校園倫理」課程教材的編撰上，教材含括：課堂講授、案例討論、案例蒐集、心得分享、角色扮演及影片討論。

課程以十八週方式列示修習活動與授課主題，包括有：

1. 校園倫理的介紹。

2. 校園倫理與經濟發展。

3. 校園倫理與企業經營。

4. 校園倫理與個人價值。

5. 校園倫理影片觀賞與討論（I）。

6. 校園師生之間倫理關係：閱讀心得分享。

7. 校園師生之間倫理關係：角色扮演體驗。

8. 校園倫理兩難案例討論：師生倫理案例。

9. 校園學生同儕倫理關係：閱讀心得分享。

10. 校園學生同儕倫理關係：角色扮演體驗。

11. 校園倫理兩難案例討論：同儕倫理案例。

12. 校園倫理影片觀賞與討論（II）。

13. 校園教職員生倫理關係：閱讀心得分享。

14. 校園倫理兩難案例討論：教職員生倫理案例。

15. 校園倫理的實踐（I）：實例蒐集與討論。

16. 校園倫理的實踐（II）：實例蒐集與討論。

3.4　校園倫理教育的回饋

一、校園倫理教育定位

校園倫理教育課程是需要有批判力的，這個批判力是要找出文化素質關鍵的因素，它可能是正面或負面的，這個批判力應該是對傳統，也包括對整個消費系列的虛假自由，這裡面培養的是一個公民的態度，接下來就是說，培養一個品味能力，這種品味能力就是說，你要知道什麼東西是值得累積的知識，什麼東西是可以超越的知識，什麼東西只是一些消費而已，然後培養一種認真的態度。

接下來就是人際關係的技能，有知識之外還要有務實的實驗精神，由實驗精神中去發展，經營集體生活的一種策略，也就是說今天的倫理學變得很實際，是隨時跟人際關係在一起的，而不只是修身，是要在經營群體能力上表現，是技能的表現，是自己去經營的，因為隨時會造成權力的不平等，需要群體能力的維持公正。讓學生有社區公正的能力，他們可以形成局部的優勢，去改變腐敗的社會，形成良性的轉型。

二、校園倫理課程規劃

經過深度訪談、專題座談及專家諮詢等，而規劃出校園倫理課程內容如下：

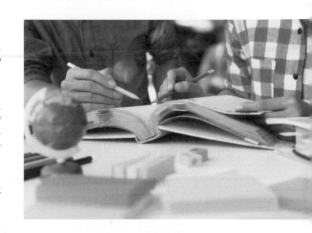

1. 本人開設「校園倫理」課程，以二學分選修方式授課，課程旨在導引學生對生活周遭的環境有更大的敏銳度，期能關懷生活周遭的人、事、物。同時亦能促使其有道德判斷之決策思維模式，培養其能自學的能力。

2. 本人在「校園倫理」課程教學方法上，同時融合有課堂講授、影片賞析、角色扮演、案例討論等，以期經由單一課程的設計，將不同多元的學習與教學方法予以整合。

3. 本研究之「倫理教育工作小組」，推動主題性的「校園倫理週」，藉由活動設計來強化學生倫理能力的感受與素養。

三、校園倫理教育的方向

本研究採用深度訪談法，蒐集校園內教職員工對倫理關係與倫理教育的意見與期許；再者，利用問卷調查法，且以 DIT 量表量測學生道德判斷層級的高低，以瞭解大專生面對道德判斷的現況。本研究延續兩年來的研究基礎，且在個人實際施行「校園倫理」課程後，針對樣本學生進行第二年的道德判斷層級量測，期能綜合比較及分析推行校園倫理課程後，學生對課程實施的認知與回饋，樣本學生道德判斷層級量測的差異，以及教職員工生對校園倫理變化的意見。

歸結本節研究個案之深度訪談與道德量測結果，可發現以下幾項較為具體的結論：

1. 近年來校園內倫理關係有重大改變，實有必要加以強化與重建理想的校園倫理關係，而且可經由多重的活動設計來提升倫理關係。

2. 高年級生的道德判斷層級，較低年級生為高，意謂隨著受教育時間的加長，有提升學生道德判斷層級的作用與效果。

3. 現今大學生的道德判斷層級下滑，呈現較以往偏低的判斷水準。

4. 現今大學生反傳統的導向明顯，呈現多元化的倫理價值觀，而且較難用道德來約束其行為規範。

5. 研究個案反映現今學生，較低層級階段分數比常模略高，而較高層級階段分數及 P 分數比常模略低，意謂有加強校園倫理教育的必要性。

6. 研究個案反映現今大學生，其低於國內大學生常模百分比的平均值，雖用以比較之基準值可能偏高，但結果仍可說明倫理教育有需要強化。

7. 校園倫理教育的實施，可達提高學生道德判斷層級，以及改善學生反傳統道德傾向的成效。

四、校園倫理教育的省思

延伸本節研究結果，可回應所謂校園倫理教育的觀點，是要能培養一個公民態度，一項品味能力，一種認真態度；同時使學生具備人際關係技能，具有務實的實驗精神，進而發展與經營集體生活。在校園倫理教育的推廣與落實上，可採單科式與融入式的教學方法，且除課堂講授教學外，亦能經由活動參與體驗的過程，讓學生於實踐行動中，親自去體驗與感受，以引發其對倫理議題的敏感與省思能力。

本研究重申校園教育目標中，實有必要強化倫理觀點的落實，且此作法絕對符合知識經濟與全球化發展的期許，而從事校園倫理教育的教師，亦應正視與尊敬本身所擔負的責任；不僅要強調學生專業知能的提升，更要能培育出兼具倫理素質的人才。

3.5　　　　　　　　　　　校園霸凌界定與因應

霸凌事件國內外皆有，不僅是校園的問題，也是社會的問題。因此，國內外有許多探討與研究，根據資料顯示，學生間的暴力鬥毆行為，並不一定就是霸凌。

一、校園霸凌的界定

校園霸凌（school bully），係指一個學生長期重複的被一個或多個學生欺負或騷擾，或是有學生被鎖定為霸凌對象，成為受欺凌學生，造成其身心痛苦的情形[3]，包括校園內與校園外的霸凌行為。

3　吳清山、林天祐，2005

教育部依據修正公布之教育基本法第八條規定，於 2012 年 7 月 26 日發布校園霸凌防制準則，所謂的「校園霸凌」，係指相同或不同學校學生與學生間，於校園內、外所發生之個人或集體持續以言語、文字、圖畫、符號、肢體動作或其他方式，直接或間接對他人為貶抑、排擠、欺負、騷擾或戲弄等行為，使他人處於具有敵意或不友善之校園學習環境，或難以抗拒，產生精神上、生理上或財產上之損害，或影響正常學習活動之進行。此外，所稱之「學生」，係指「各級學校具有學籍、接受進修推廣教育者或交換學生」。因此，校園霸凌事件均應經過學校防制校園霸凌因應小組確認。

二、霸凌的類型

挪威學者 Olweus（1993, 1999）對霸凌（bully）的定義廣為學界採用，他認為霸凌是「一個學生長時間、重複暴露在一個或多個學生主導的欺負或騷擾行為中」，具有故意的傷害行為、重複發生、力量失衡等三大特徵。張信務（2007）則將「霸凌」，定義為孩子們之間權力不平等的欺凌與壓迫。

霸凌行為依霸凌手段與方式的不同，可大致可分為下列六種類型[4]：

1. 肢體霸凌：以肢體暴力行為霸凌他人，包括踢、打弱勢同儕、搶奪財物等，是最容易辨認的一種，會造成他人身體受到傷害。

2. 言語霸凌：運用語言刺傷或嘲笑別人，包括取綽號、用言語刺傷、嘲笑弱勢同儕、恐嚇威脅等，是校園中最常出現且最不易發現的霸凌行為，會造成他人心理受傷，傷害程度有時會比肢體霸凌還嚴重。

3. 關係霸凌：這一類型的霸凌往往牽涉到言語的霸凌，包括排擠弱勢同儕、散播不實謠言中傷某人等。

4. 反擊型霸凌：這是受凌學生長期遭受霸凌之後的反擊行為，包括受霸凌時生理上的自然回擊或去霸凌比自己更弱勢的人。

5. 性霸凌：類似性騷擾，包括以有關性、身體性徵及性別取向作為玩笑或嘲諷內容的行為或是以性的方式施以身體上的侵犯。

4 兒福聯盟，2004；李淑貞，2007；張信務，2007

6. 網路霸凌：係指利用網路散播色情圖片、散佈謠言中傷他人、留言恐嚇他人等使人心理受傷或恐懼的行為，這是近年來新興的霸凌型態，而且程度相當嚴重。

三、校園霸凌的處理

　　同學遭受校園霸凌，應鼓勵受凌者及旁觀者勇敢說出來，而學生間的霸凌行為與一般偏差行為，都是需要我們重視並解決的問題，尤其霸凌行為對於學生身心發展有極大影響，因此疑似霸凌個案均須積極處理，校園霸凌的預防及處理刻不容緩。

(一) 霸凌處置

(二) 支援管道

1. 向導師、家長反映（導師公布聯絡電話及電子信箱予學生及家長）。

2. 向學校投訴信箱投訴。

3. 向縣市反霸凌投訴專線投訴 (如表 3-1)。

4. 向教育部 24 小時專線投訴（0800-200-885）。

5. 於校園生活問卷中提出。

6. 其它（警察、好同學、好朋友）向學校反映。

7. 向教育部防制校園霸凌專區留言專區反映。

表 3-1　各縣市反霸凌投訴專線

縣市	教育處 (局) 電話
基隆市	02-2432-2134 （特教科）
臺北市	02-2725-2751（軍訓室）or 1999 服務專線
新北市	1999 服務專線
桃園市	0800-775-889

縣市	教育處(局)電話
新竹市	0800-222-805(僅服務新竹市市內電話)
新竹縣	03-551-8101 ＃ 2810（學管科）
苗栗縣	037-322-150 或 1999 服務專線
臺中市	0800-580-995
南投縣	049-224-4816（學管科）
彰化縣	04-835-7885（學管科）
雲林縣	05-535-1216 （學管科）
嘉義市	05-222-4741（督學室專線）
嘉義縣	05-362-0113
臺南市	06-295-9023
高雄市	0800-775-885(僅服務高雄市市內電話)
屏東縣	08-734-7246（督學室專線）
宜蘭縣	03-925-4430（學管科）
花蓮縣	03-846-2018
臺東縣	0800-322-002 轉 2238
澎湖縣	06-927-2415（學管科）
金門縣	082-325-630（教育處）
連江縣	0836-22067

四、學生霸凌行為應負之法律責任

(一) 刑罰

依少年事件處理法規定，7 歲以上未滿 12 歲之人，觸犯刑罰法律者，得處以保護處分，12 歲以上 18 歲未滿之人，得視案件性質依規定課予刑責或保護處分。

傷害人之身體或健康依刑法第 277 條，依刑法第 277 條，傷害人之身體或健康者，處 3 年以下有期徒刑、拘役或 1 千元以下罰金。因而致人於死者，處無期徒刑或 7 年以上有期徒刑；致重傷者，處 3 年以上 10 年以下有期徒刑。

依刑法第 278 條，使人受重傷者，處 5 年以上 12 年以下有期徒刑。因而致人於死者，處無期徒刑或 7 年以上有期徒刑。

剝奪他人行動自由依刑法第 302 條，私行拘禁或以其他非法方法，剝奪人之行動自由者，處 5 年以下有期徒刑、拘役或 3 百元以下罰金。因而致人於死者，處無期徒刑或 7 年以上有期徒刑，致重傷者，處 3 年以上 10 年以下有期徒刑。未遂犯亦處罰之。

強制依刑法第 304 條，以強暴、脅迫使人行無義務之事或妨害人行使權利者，處 3 年以下有期徒刑、拘役或 3 百元以下罰金。未遂犯亦處罰之。

恐嚇依刑法第 305 條，以加害生命、身體、自由、名譽、財產之事，恐嚇他人致生危害於安全者，處 2 年以下有期徒刑、拘役或 3 百元以下罰金。

依刑法第 346 條，意圖為自己或第三人不法之所有，以恐嚇使人將本人或第三人之物交付者，處 6 月以上五年以下有期徒刑，得併科 1 千元以下罰金。其獲得財產上不法之利益，或使第三人得之者，亦同。未遂犯亦處罰之。

侮辱依刑法第 309 條，公然侮辱人者，處拘役或 3 百元以下罰金。以強暴公然侮辱人者，處 1 年以下有期徒刑、拘役或 5 百元以下罰金。

誹謗依刑法第 310 條，意圖散布於眾，而指摘或傳述足以毀損他人名譽之事者，為誹謗罪，處 1 年以下有期徒刑、拘役或 5 百元以下罰金。散布文字、圖畫犯前項之罪者，處 2 年以下有期徒刑、拘役或 1 千元以下罰金。對於所誹謗之事，能證明其為真實者，不罰。但涉於私德而與公共利益無關者，不在此限。

(二) 民事侵權

一般侵權行為依民法 184 條第 1 項，故意或過失，不法侵害他人之權利者，負損害賠償責任。故意以背於善良風俗之方法，加損害於他人者亦同。

侵害人格權之非財產上損害賠償依民法 195 條第 1 項，不法侵害他人之身體、健康、名譽、自由、信用、隱私、貞操，或不法侵害其他人格法益而情節重大者，被害人雖非財產上之損害，亦得請求賠償相當之金額。其名譽被侵害者，並得請求回復名譽之適當處分。

(三) 行政罰

依行政罰法第 9 條規定，未滿 14 歲人之行為，不予處罰。14 歲以上未滿 18 歲人之行為，得減輕處罰。

身心虐待依兒童及少年福利與權益保障法第 97 條第 1 項，處新臺幣 6 萬元以上 30 萬元以下罰鍰，並公告其姓名。

五、校園霸凌的影響與因應

　　校園霸凌行為對霸凌者、受霸凌者與旁觀者的身心各方面都會造成重大且深遠的負面影響。當霸凌行為發生時，教師與家長若能即時介入處理，將可使傷害降至最低；茲將校園霸凌行為的影響與因應策略敘述如下[4]：

(一) 霸凌者

1. 影響

　　兒童時期的霸凌行為與成年犯罪行為有高度相關，霸凌者經常以暴力來解決問題，導致其社交人際能力不佳，可能為了尋求歸屬感而加入幫派，因此，他們產生犯罪行為的機率較高，往往成為社會的邊緣人甚至是罪犯，嚴重影響社會治安。

2. 因應

　　(1) 合理明確的規範：讓孩子了解什麼是霸凌行為，它是非法而且是不被允許的。

　　(2) 多關懷少暴力：教導孩子時，多關懷少打罵，並讓他們遠離有關暴力的媒體資訊、電視節目與電玩內容。

　　(3) 鼓勵正向的社交技巧：積極地教導及示範正向的社會技巧，如：接納、關懷與尊重，而且當孩子表現出所期待的行為時，則應馬上給予肯定與鼓勵。

　　(4) 與專家合作：家長與學校應密切合作，必要時也可尋求心理輔導專家的協助，以矯正孩子的霸凌行為。

(二) 受霸凌者

1. 影響

　　受霸凌者通常具有：體型瘦弱、有特殊外表、功課不好、身上有異味、自尊心低、人緣不佳……等特徵，而成為同儕霸凌的對象。他們的自信心與情緒受到傷害，進而影響到學習，造成學業退步，嚴重的話，還會造成逃學、輟學或自殘等行為[5]。

5　吳清山、林天祐，2005；吳若女，2005

2. 因應

(1) 鼓勵孩子說出心事：當孩子被霸凌時，周遭人應給予他支持，並讓他知道做錯事的人是霸凌者而不是他，勇敢的說出心事與遭遇。

(2) 教導孩子如何面對霸凌行為：教導孩子以堅決果斷的態度來面對，比如說是離開現場或向大人求助，但絕對不要回擊，俾利事件較快落幕。

(3) 增進人際關係：教導孩子正確的社交技巧，改善人際關係，結識更多朋友，不僅可減少被霸凌的機會，也可撫平被霸凌所造成的傷害。

(三) 旁觀霸凌者

1. 影響

旁觀者目睹霸凌事件內心會產生害怕與焦慮感，擔心自己會不會成為下一位受害者，而在充滿暴力的環境下成長的學童，則可能學會以暴力攻擊的方式來解決問題。

2. 因應

(1) 要通報，不要圍觀：透過教育宣導讓孩子了解霸凌行為與因應策略，讓他們了解，圍觀或是發出笑聲等，會更助長了霸凌行為的進行。唯有主動通報成人，尋求協助處理，才可以預防事件再發生，也可以保護自己的安全。

(2) 培養同理心及正義感：落實法治、人權與生命教育，教導孩子相互尊重珍惜生命，進而培養孩子的正義感與同理心，進而願意向成人通報。

總之，學校是一個教育的場所，也是發展學生潛能的園地，校園霸凌行為，必須遏阻，不容許部分學生橫行霸道，危害校園安寧，影響同學學習，掃除校園霸凌，還給學生安全快樂的學習環境，實屬學校經營重要課題[3]。霸凌行為可以被改變，但需要學校、教師和家長共同合作與努力，大人在這過程中扮演關鍵性的角色。此外，透過正確的教育與政策，如：訂定積極明確的反霸凌政策；落實法治教育，培養青少年法治觀念；良好的品格教育，教導學生為自己的行為負責、尊重他人與他人和平相處，不以惡語或暴力相向。唯有如此，才能將校園霸凌行為消除於無形。

個案討論

校園挖礦潮，倫理了沒？

眾所周知，虛擬貨幣市值驚人，1枚比特幣能兌換台幣7萬8千餘元，崛起中的乙太幣也能兌換約6千2百元。感興趣的民眾多半組高階電腦挖礦，但24小時連續開機挖，動輒破萬的高昂電費實令人吃不消，而且收支難以平衡，未必有利可圖。正當此虛擬貨幣發燒，風靡國際的挖礦風潮入侵國內校園後，2017年7月盛傳交通大學學生為省下龐大電費，利用校內研究室公家電源，接上組裝電腦或研究用高階電腦，假借研究而牟利，24小時開電腦挖礦，被同學抓包PO網，引為校園內不同聲音的論戰。

有教授認為大學生組高階電腦設備就能挖礦賺錢的行為，說白了就是「不勞而獲」，因而對此行為不以為然，同時這行為偷用學校電力，讓校方必須負擔沉重的電費，直呼這樣下去學校都快要倒了！據悉早期每月約能賺得2到3萬元，但隨著難度變高，如今僅剩幾千元收入，但學生仍是趨之若鶩。有學生看不下去，在臉書PO文，痛批挖礦同學利用學校電力來賺取外快，非做學術用途，已犯竊盜罪。

另有學生竟直接在校網售二手高階顯示卡供挖礦用，IP位置被網友抓包來自交大，痛批現在都可以光明正大，用學校電腦挖礦，等同自己省電卻由學校來埋單。而挨批的學生卻一副無所謂，大言不慚回嗆「用假數據申請學術計畫補助都沒事了，用個電卻哇哇叫」、「爽挖」、「怎樣，不爽來抓啊！」，遭網友炮轟「別人做壞事就是你可以做壞事的藉口嗎？」

此外，交大對此也公開表示，校方計電以各系館為主，並未細部在各研究室裝電表，加上夏季用電量本來就高，是否有用電異常的狀況仍待總務處調查。校方雖沒有限制學生在校使用電腦的用途，但不鼓勵將公家資源用在非學術研究上面。

討論分享

1. 你認為挖礦是偷電行為嗎？為什麼？

2. 你認為挖礦是不勞而獲行為嗎？為什麼？

3. 有哪些行為跟挖礦行為的本質相同？為何這些行為沒有被公開撻伐？

本章習題

一、選擇題

() 1. 校園倫理教育的核心要素為何？ (A) 和諧 (B) 榜樣 (C) 實踐 (D) 以上皆是。

() 2. 校園倫理教育的目的為何？ (A) 建立整全的人 (B) 天人物我合一 (C) 活出愛與尊重的生命模式 (D) 以上皆是。

() 3. 何者為校園內老師、學生與職員間的對待關係？ (A) 企業倫理 (B) 校園倫理 (C) 職場倫理 (D) 行政倫理。

() 4. 以下何者為近年來校園倫理的變化？ (A) 師生感情變得更濃 (B) 學生自省能力增強 (C) 男女兩性道德觀較難約束 (D) 以上皆是。

() 5. 以下何者為校園倫理教育的實施作法？ (A) 成立倫理教育工作小組 (B) 辦理校園倫理座談會 (C) 推行校園倫理課程規劃成果評估 (D) 以上皆是。

() 6. 以下何者為校園倫理兩難案例？ (A) 用成績高低評定人的素質 (B) 對老師成績評定的質疑 (C) 教學評鑑與教學要求兩難 (D) 以上皆是。

() 7. 以下敘述何者正確？ (A) 教育時間拉長對學生道德判斷層級無幫助 (B) 校園倫理教育能提高學生道德判斷層級 (C) 現今大學生比較沒有反傳統導向的行為 (D) 以上皆是。

() 8. 以下敘述何者有誤？ (A) 校園倫理特別強調學生專業知能的提升 (B) 校園倫理教育培養學生公民態度 (C) 校園倫理可融入體驗式教學 (D) 以上皆非。

() 9. 排擠弱勢同儕、散播不實謠言中傷人，是哪一種類型的霸凌行為？ (A) 關係霸凌 (B) 言語霸凌 (C) 肢體霸凌 (D) 以上皆非。

() 10. 幫同學取綽號、用言語嘲笑弱勢同學，是哪一種類型的霸凌行為？ (A) 肢體霸凌 (B) 言語霸凌 (C) 反擊性霸凌 (D) 以上皆非。

二、問題研討

1. 校園倫理的界定爲何？請簡述之。

2. 近年來校園倫理的變化爲何？請分享你的看法。

3. 你認爲校園倫理有何重大改變？爲什麼？

4. 你認爲理想中的校園應具有哪些倫理關係？爲什麼？

5. 你個人經驗中的校園倫理兩難案例爲何？可否具體分享這些兩難的案例？

6. 你認爲可提升倫理關係的活動爲何？爲什麼？

7. 校園倫理教育的定位爲何？請分享你的看法。

Chapter 4

道德發展與道德量測

沒有能不能，只有要不要

生活中目標的達成，靠的是：

由「思想」到「行動」，再由行動到「結果」。

由思想到行動，我們靠的是「方法」，

而行動的背後，要有厚實的「情感」才受得住；

結果能否達成，靠的則是「能力」的俱足與否。

生命沒有「能不能」，只有「要不要」；

快樂只是過程中的痛苦，成就只是過程中的挫折，

有時你會感到非常快樂，那是因為過程中承受的痛苦所轉換而來；

有時你會感到很有成就，那是因為過程中經歷的挫折所轉換而來。

所以，要記得用微笑面對人世間的一切。

倫理思辨
臉書上歡唱醉酒的李四

　　張三和李四是大學同班同學，畢業後在同家公司任職，張三個性較為內斂，而李四交友廣闊，為人海派豪放。某一天張三發現公司其他同事在臉書上，PO 了一張標記有李四在內的 KTV 唱歌相片；相片中的李四，左手拿著啤酒瓶，右手勾搭一位女性同事，同時拿著麥克風唱歌，臉上看來就是紅通醉酒的樣子。

4.1　　　　　　　　　　　企業倫理教育的精神

一、企業倫理課程的目標

　　一般認為商業學校教導學生企業倫理，應該達到下列目標：

1. 發展學生對企業中有關倫理爭議的「敏感性」。

2. 讓學生能認知企業情境中倫理的兩難。

3. 讓學生能對倫理兩難情境作正確的判斷。

4. 讓學生能將倫理兩難的推理應用到實際情境中。

　　企業管理科系在教導企業倫理課程時，宜把握下列四個要點：

1. 協助學生形成正確的倫理價值與道德意識。

2. 介紹多層面的道德問題，以使學生在面對廣大社會時有所瞭解。

3. 提供學生接觸重要的倫理理論及道德規範。

4. 讓學生有機會應用企業倫理，處理社會上所發生的議題。

　　學生應經由企業倫理的教學過程，瞭解何謂管理困境（managerial dilemmas），不但能發現道德因素在決策過程的影響力，而且能對其潛在的助力或破壞力，產生高度警覺心。簡單的說，大多數的學生並沒有極端的道德標準，他們對管理決策的認知是單純的、易受影響的，而且是未經考驗的。他們很可能未經深思熟慮就告訴你不應該拿回扣，或

如果你是張三，你會怎麼處理？直接按讚？當做沒看到？還是會告訴李四什麼？還是有其他處理的方式？

討論議題：

1. 如果你是張三，你會怎麼處理？為什麼？

2. 如果你是 PO 相片且標記李四的公司同事，這行為有違反個資法嗎？有何倫理爭議？

是內線交易無所謂。但是這些「立即性」的答案，卻未考慮到其他複雜因素，如股東權益、法律、企業文化等[1]。

其實管理困境經常是無立即性與明顯的答案，而且經常因為倫理的因素產生困擾。倫理課程就是幫助學生「見樹又見林」，並且教導企業倫理的教師，應有強大的包容力及不屈不撓的心志。教師必須瞭解並尊重學生的個人意志，而不會因為學生的道德水準不同而氣惱。因此，一個開放討論的教學氣氛，是非常重要的[1]。

二、企業倫理教育與道德意識

研習企業倫理並非要改變學生的行為，亦非提供學生面臨道德困境時一個特定答案，而是有助於學生釐清問題，以及建立解決問題所使用的基本原則。正式的企業倫理教學不見得可以提升學生的道德水準，但至少可以提升學生的道德意識。這對學生畢業後在擬定有關管理決策時，多少會對決策所隱含的道德問題有所意識或考量，以提升管理決策的品質[2]。

另外，企業倫理課程可以幫助學生發展他們的道德推論性。學生可以藉由此課程學習如何整理與分析正反兩面的論點，並將其應用於工作場合；而且學生還可經由此堂課程，瞭解他們個人的道德期望與社會的要求。學生可事先洞悉將來工作上，可能遇到的倫理困境，使他們可以採取比較高的道德標準，或針對問題考慮更透澈的解決方法[1]。

1 李安悌，1996

2 蔡明田、施佳玫、余明助，1992

4.2　　　　　　　　　　　　道德量測的研究設計

　　有關道德量測的研究設計上，擬以研究背景、研究目的、研究方法與研究對象，來說明整個研究進行的理念與目標。

一、研究背景

　　在知識經濟時代下，企業使用無形的知識來改造生產程序、組織結構、創新產品與創造財富；而企業管理教育的功能，除展現在專業知識的傳授外，更需培養學生獨立思考的能力，以及日後終身學習的習慣，使得畢業學生即使離開學校，仍能保有持續不斷的學習熱忱，而學校教師亦可依實際成效的良窳，來檢視其投入企業管理教育心力的著眼點是否適切。現代科技的發展與移入，使臺灣得以邁入現代化歷程，唯同時衝擊著不甚穩定的專業倫理與職業道德。因而有必要重新檢視及瞭解目前校園內學生道德判斷的層級，俾利企業倫理教育的向下紮根。

二、研究目的

　　在知識經濟時代下，國內技職教育若只是強化現代科技技術，而無相應合適的倫理教育做基礎，反而容易引發更多的問題；而技職教育亦唯有務實，且具前瞻性人文視野的開創，才有能力保障符合人本主義的倫理實踐。因此，多元生活經驗與資訊交流中的務實知識開創與實踐能力，勢必發展成為當今技職教育的主要特徵[3]。同時，在資訊科技快速發展下，當我們重新回來檢視校園倫理教育功能與定位時，亦很容易遭人刻意輕視與扭曲[4]。

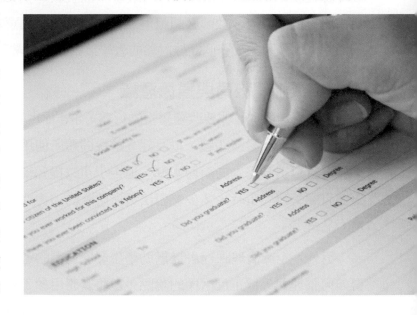

3　楊政學，2003b

4　楊政學，2004

如何對目前技職體系學生的道德判斷層級多份瞭解與分析？又如何重新省思與定位，進而強化校園倫理教育的施行[3]，乃是本節研究迫切想要強調與深化的議題，並賦予校園倫理教育在知識經濟時代下的新意涵。

三、研究方法

　　本研究整合量化與質化研究的方法[5]，首先，試著由相關文獻、歷史檔案與個人觀察中，整理出某些概念性思維架構，是為文獻分析法（analyzing documentary realities）的應用。再者，利用深度訪談法（in-depth interview）的方式，來對某 M 科技大學校園內的教職員工，進行倫理觀點的訪談記錄，以作為校園倫理教育推行的參考。最後，利用態度量表的量測程序，且採用議題界定測驗（Defining Issue Test，DIT）修正版之道德判斷量表[6]，來對 M 科技大學的學生，進行道德判斷層級的量測，是為問卷調查法（questionnaire survey）的應用。

　　在資料蒐集上，亦採用初級資料（訪談紀錄、問卷資料）與次級資料（相關文獻、歷史檔案）合併驗證的方法。整體而言，本節研究利用研究方法與資料蒐集的三角測定（triangulation）概念[7]，針對校園倫理教育作多面向的探討，以歸納得出初步的研究觀點，進而研擬可行的實施策略。

四、研究對象

　　本研究在深度訪談的進行上，於 2003 年 5 月至 6 月期間，以 M 科技大學校園內 40 位教職員為研究對象，詢問其對校園內倫理教育的看法，進而思考如何將倫理價值的觀念，融入校園倫理教育中。另外，關於學生道德判斷量測的施行，本節研究於 2003 年 3 月至 4 月間，採用 DIT 修正版之道德判斷量表，對該科技大學學生施測；對象以日間部二技三、二技四、四技一、二專一年級生為主。另外，本節研究後續以原來四技一學生的樣本，測量其接受一年課程後，升為二年級時的道德判斷層級，以做為兩年來的比較[8]，測量期間為 2004 年 6 月間，對象為四技二學生（前一年為四技一年級學生）。

5　楊政學，2002b；2003a

6　林邦傑、胡秉正、翁淑緣，1986

7　楊政學，2003a

8　楊政學，2005

4.3 道德發展的學理背景

有關道德發展的學理背景，擬以道德發展的心理學說、道德發展的層級階段、道德判斷的發展歷程來說明之。

一、道德發展的心理學說

針對道德發展的研究，大體上可分為三大派別：

(一) 精神分析論

精神分析理論首由精神分析家佛洛依德（Sigmund Freud）提出，此派亦以其為代表。佛洛依德認為人類的行為是一種結構，在此結構系統中，有本我（id）、自我（ego）與超我（superego）三種概念。精神分析學派認為道德發展，是由個人解決在本我要求滿足性與攻擊的本能，以及社會限制他們滿足的方式，兩者之間的衝突來決定。在其理論中，可以瞭解道德發展主要是家庭教養方式與家庭情境影響的結果，家庭中的情感與權威被認為具有決定性的影響力。

(二) 社會學習論

社會學習理論的學者假定兒童的發展，最重要的是他的知識、道德與文化規範的學習。他們認為道德發展完全在環境，是行為與情感服從於道德規則的成長，而非認知結構的變化，即強調個人的道德價值或判斷直接來自文化，所以此理論視道德發展為人類學習的觀點。

(三) 認知發展論

認知發展理論的學者認為道德教育與知識教育一樣，其基本原理在於刺激兒童對道德問題及道德決定，從事積極主動的思考；並且視道德教育之目的是為經由道德階段的移動。其代表學者源自杜威（John Dewey），而後有皮亞傑（Jean Piaget），以及集認知發展（the cognitive-development）理論集大成的郭爾堡（Lawrence Kohlberg）。

杜威從心理學的觀點，將道德發展區分為「本能」、「禮俗」與「良心」三個層級；而皮亞傑則指出兒童會經過「無往的階段」（the stage of anomy）、「他律的階段」（the stage of heteronomy）及「自律的階段」（the stage of autonomy）三個道德發展階段。

郭爾堡歷任哈佛大教育與社會心理學教授，為進行有系統的研究，其本人設計有一系列的道德兩難困境式的故事；並自 1955 年開始對美國芝加哥地區及土耳其的男童，做縱斷面時間的道德認知發展研究。他在加拿大、英國、以色列、土耳其、臺灣、烏干達、墨西哥、宏都拉斯、馬來西亞與印度等地區，也從事大量泛文化的縱斷研究。

二、道德發展的層級階段

根據 Kohlberg（1975）的研究，可進而將道德發展區分為三個層級（level），每個層級又有二個階段（stage），故共計有六個階段：

(一) 道德成規前期

第一層級為道德成規前期（pre-conventional level），在此層級其對於行為的好壞是根據行為後，其物質的或快樂的獲得（如賞罰、互惠），或根據訂立規則者的物質控制身體力量、權力，來做為判斷是非善惡的標準。

第一層級可再細分為兩階段：

1. 第一階段為懲罰與服從導向（the punishment and obedience orientation）：在此階段以行動所導致的物質結果，來決定行動的善惡，忽略了這些物質結果對人類的意義與價值。

2. 第二階段為工具性相對導向（the instrument relativist orientation）：在此階段把「良好的行為」當作工具，以滿足自己的需求，偶爾也能滿足別人的需要。

(二) 道德成規期

第二層級為道德成規期（conventional level），在此層級滿足個人的家庭、團體或國家的期望，被當作是有價值的，而忽略了立即的與明顯的結果。這種態度不僅是順從個人的期望與社會命令，而且忠於個人的期望與社會命令，更進而積極的維護、支持與證明其合理性，同時把個人或團體視為包含在個人的期望社會命令之內。

第二層級可再細分為兩階段：

1. 第三階段為人際關係和諧導向（the interpersonal concordance or "good boy-nice girl" orientation）：在此階段行為動機在尋求維持期望，且贏得其最接近團體之讚許，以避免他人的不喜歡。

2. 第四階段為法律、秩序導向（the "law and order" orien-tation）：在此階段以有利於社會的觀點來考慮「善」，為了團體與社會而檢討行動的結果。

(三) 道德成規後期

　　第三層級為道德成規後期（post conventional level）或原則期（principle level），本層級力求確定道德的價值與原則，而這些道德的價值與原則具有確實性與應用性；並且與持有這些原則的團體或個人的權威無關，也與個人是否為該團體的一員無關。也就是會理性的評判社會所贊成的秩序是否是理想的；是一種自主的且擺脫了社會既有的觀念。

　　第三層級可再細分為兩階段：

1. 第五階段為社會契約合法導向（the social-contract legalistic orientation）：在此階段尊重個人的價值及意見，必須遵守全體社會所決定的行為標準。

2. 第六階段為泛倫理性原則導向（the universal ethical principle orientation）：在此階段對錯的界定取決於良心，而良心的取決法則來自於自我選擇的道德（倫理）原則，該原則具有邏輯的內涵性、普遍性與一致性。

　　Black 與 Carroll 兩位學者日後在將 Kohlberg 的道德認知發展階段，應用於企業倫理的探討時，將其六個階段劃分如下 [9]：

1. 第一階段：其動機為免懲罰或尋求快樂，即權威者（老闆）決定何者為好，何者為壞。

2. 第二階段：「好」的判斷乃來自於別人的贊同，避免別人的不贊同。

3. 第三階段：定義是否對的事情，乃以同事中的觀點為依據來決定。

4. 第四階段：個人向其所服務的公司或機構的福祉做承諾，被視為和社會福祉同樣重要，所謂「對」的事，就是遵守公司的相關規則。

5. 第五階段：社會的權利、價值及法律契約，將超乎公司的規則、政策與實務。

6. 第六階段：正義才是關鍵（justice is the key），它超越了文化、國家、宗教所訂之所謂「對」或「錯」的資訊。

9　馮蓉珍，1995

三、道德判斷的發展歷程

道德判斷階段具有下列的特質[10]：

1. 階段是具有結構的整體，或是有組織的思想體系。

2. 各階段是成一定的順序，發展的過程是循序向前發展的。

3. 階段都是呈「階段的統整」，即較高階段的推理包含了較低階段的推理。

4. 道德發展是個體與環境交互作用的結果，而不單是學習或成熟的結果。

學者對道德認知發展理論的批判也頗多[10]：

1. 階段的「結構的整體」並不明確。

2. 階段的「一定的順序」仍未確定。

3. 階段的「文化的普通性」仍受懷疑。

4. 邏輯的必然性常缺乏足夠證據。

5. 認知與道德的適切性仍待商榷。

6. 過分擴大理論的闡釋，演變成以理論來支配實證的數據，而非找尋數據以支持其理論。

7. 只強調道德形式而忽略道德內容的道德教學。

8. 意圖以團體動力的方式，來促成學生道德認知的發展，但缺少個人道德價值澄清的過程。

9. 兩難故事有其實際應用上的困難。

10. 同儕壓力會影響個人的抉擇。

11. 對傳統的學校、家庭、社會上的權威構成挑戰。

12. 認知衝突會導致心理痛苦。

13. 道德發展不一定需要依賴「活動」。

14. 有些問題無法引起討論，教材多屬虛構，不易引起學生興趣。

15. 這些問題仍有待進一步的探討解決。

10 林邦傑、胡秉正、翁淑緣，1986

道德判斷的發展究竟受那些因素的影響？這是一般人所最關心的問題，因為唯有瞭解影響道德判斷發展的因素後，道德教育始有可能，而一般研究道德判斷發展，採用以[11]界定問題測驗，具有如下的優勢[10]：

1. 可團體施測。

2. 測驗時間長短相似。

3. 計分容易（可以用手工計分或以電腦計分）。

4. 可看出受試者道德判斷發展分數的連續變化（此指利用 P 分數）。

5. 所得的結果，除各階段分數外，尚有 P 分數，而 P 分數在此測驗中，效度優於其他道德階段分數。

　　基於以上的優點，本節研究在進行道德發展相關研究上，採用 DIT 測驗作工具，既方便又可靠。關於影響道德判斷發展之因素，亦可從年齡、性別、智力、家庭社會經濟地位、父母管教態度、文化背景、角色取代能力與友伴、人格、自我力量（ego-strength）等各種領域深入探討[12]。

4.4　道德發展的相關文獻

　　本節擬由道德判斷階段分布、道德判斷相關研究，以及 DIT 量表的應用，來探討道德發展的相關文獻，在不同領域與議題的研究與應用。

一、道德判斷階段分布

　　國內以 DIT 為工具之相關研究結果中，如【表 4-1】所示。其中，研究[13]發現國一、國二學生以階段三的比例最高，依次占 29.61%、27.61%，臺灣省教育廳於 1984 年調查高中生道德發展，發現 32% 在第三階段，38.4% 在第四階段，19.6% 在成規後期階段，女生在第四階段及成規後期的人數多於男生。

11 Rest，1973

12 張鳳燕，1980；陳英豪，1980；林煌，1991；李鴻章，2000；張雅婷，2001

13 單文經，1980

相關[10]之研究，大學生、專科生皆以階段三比例最高，大學生以階段六最低，占 9%；專科生以階段 5B 最低，占 7%。學者[14]之研究，醫學院學生階段不明顯者比例最高，占 38.24%，其次是階段三占 12.75%。相關[15]之研究，我國中小學生以階段三比例最高，占 42.2%，其次是階段 A，占 21.7%，階段 5B 與階段六最低，未分化者占 18.2%。

表 4-1　以 D.I.T. 為工具之相關研究

研究者（年代）	研究摘錄
單文經（1982）	▶ 國一、國二學生以階段 3 的比例最高，依次占 29.61%、27.61%。
臺灣省教育廳（1984）	▶ 高中生道德發展有 32% 在第 3 階段，38.4% 在第 4 階段，19.6% 在成規後期階段，女生在第 4 階段及成規後期的人數多於男生。
林邦傑、胡秉正與翁淑緣等（1986）	▶ 大學生、專科生皆以階段 3 的比例最高，大學生以階段 6 最低，占 9%；專科生以階段 5B 最低，占 7%。
魏世台（1991）	▶ 醫學院學生階段不明顯者比例最高，占 38.24%，其次是階段 3 占 12.75%。
林煌（1991）	▶ 國中小學生以階段 3 比例最高，占 42.2%，其次是階段 A，占 21.7%，階段 5B 與階段 6 最低，未分化者占 18.2%。

資料來源：修改自馮蓉珍（1995）。

再者，以 Kohlberg 之道德判斷量表（Moral Test Scale，MTS）為工具的國內相關研究結果中，如【表 4-2】所示。其中，研究[16]發現，小學四年級以階段二比例較高占 58.97%；國小六年級、國中二年級、高中二年級皆以階段三比例最高，依次占 68.48%、76.47%、88.33%。

研究[13]指出，我國國中、高中學生道德判斷大多集中於階段三與四。相關[17]研究指出，我國 17 歲以後青年道德判斷多集中於第四階段。研究[18]我國高職學生道德判斷，大部分為階段三。

14 魏世台，1991

15 林煌，1991

16 陳英豪，1980

17 程小危、雷霆，1981

18 陳聰文，1988；林煌，1991

表 4-2 以 M.T.S. 為工具之相關研究

研究者（年代）	研究摘錄
陳英豪 （1980）	▶ 小學四年級以階段 2 比例較高占 58.97%；國小六年級、國中二年級、高中二年級，皆以階段 3 比例最高，依次占 68.48%、76.47%、88.33%。
單文經 （1980）	▶ 國中、高中學生道德判斷大多集中於階段 3 與 4。
程小危、雷霆 （1981）	▶ 17 歲以後青年道德判斷多集中於第 4 階段。
陳聰文（1988）、 林煌（1991）	▶ 高職學生道德判斷大部分為階段 3。

資料來源：修改自馮蓉珍（1995）。

二、道德判斷相關研究

國內道德判斷與各項相關變項關係[19] 之討論，所討論的變項包括有：家庭社經地位、個人教育程度、居住地、年級性質、職業、教育與教養價值、族群、年齡及性別等，如【表 4-3】所示。由文獻中可以發現，相關變項與道德判斷的關聯性，在不同的研究案例中，並不具有一定或顯著的結論，其結果僅提供當時研究設計下的研究發現與參考。

國外道德判斷與各項相關變項關係[15] 之討論，所討論的變項包括有：自我中心、利他行為、人格發展、邏輯的形式運思、家庭背景因素、文化因素、教室行為、教師教學表現與批判思考等。由文獻中可發現，不同的研究案例中，其相關變項與道德判斷關聯性程度的大小，唯其結果僅提供國內後續研究之參考。

19 林煌，1991；馮蓉珍，1995；李鴻章，2000；劉益榮，2001；張雅婷，2001

表 4-3　國內道德判斷相關研究

研究者	年代	主題	變項	樣本	研究方法	研究結果
蘇清守	1972	我國學童道德判斷之研究	兒童道德判斷發展	台北市小學一、三、五年級及國一學生 160 人	抽樣調查及測量 Piaget 問卷故事情境	我國學童道德現實觀、懲罰概念，都隨年齡的增加而發展，道德發展與智力有關。
陳英豪	1977	我國青少年道德判斷的發展及其影響因素	智力、社經性別、年齡地區等	臺灣南部地區 8~16 歲青少年 490 人	修訂道德判斷量表（Kohlberg）	我國青少年道德判斷的發展狀況及其影響因素（多集中於二三階段）。
陳英豪	1979	討論與角色取替對學生道德判斷的發展之影響	討論與角色取替教學法、性別、社經、智力	鳳山高中高一學生 92 人分二組	以兩難故事教學實驗一學期	無顯著差異，但發現學生熱烈參與討論為影響其道德判斷發展的重要因素；智力與道德發展有關。
李裕光	1979	角色認取與道德判斷之關係	角色認取道德判斷	雨聲國小、蘭雅國中共 140 名	自編道德判斷測驗、角色認取測驗	兩者有正相關，角色認取是道德判斷的必要條件。
陳聰文	1980	我國學童角色取替能力、同儕互動與道德判斷關係之研究	角色取替同儕互動道德判斷	高師附中小學國小 4、6 年級，國中二年級共 120 人	修訂道德判斷量表、角色取替測驗、社會距離量表	角色取替是道德判斷的必要條件，有正相關。同儕互動與角色取替及道德判斷，都呈正相關。
單文經	1980	道德判斷發展與家庭影響因素之關係	道德判斷、父母教養方式	台北市國中及高中一、二年級的學生 655 人	修訂 D.I.T. 問卷（Rest）、修訂道德判斷量表、父母教養方式問卷	道德判斷與年齡有關與家庭社經、家庭大小、操行等因素無關；道德判斷與父母教養方式有關。
程小危雷霆	1981	Performance of Taiwance students on Kohlberg's moral judgement inventory	道德判斷年齡等	7 至 22 歲的青、少年共 213 人	修訂道德判斷量表（Kohlberg）	我國青少年道德判斷的發展狀況為，17 歲以後則多集中於第四階段。

研究者	年代	主題	變項	樣本	研究方法	研究結果
趙天賜	1983	國中生道德判斷與認知發展暨自我觀念之關係	道德判斷認知發展自我觀念	國中生128人	修訂道德判斷量表、皮亞傑認知發展測驗、田納西量表	道德判斷方面，性別無差異，常態分班優於能力分班；道德判斷與認知發展有正相關，但與自我無顯著相關。
楊銀興	1987	國小學生場地獨立性、內外控信念與道德判斷的關係	場地獨立性、內外控信念、道德判斷	北縣市大安、民安、瑞濱三國小六年學生288人	D.I.T. 量表、S.P.M. 智力測驗、內外控傾向量表	男女及地區無差異，高社經及高智力的道德判斷較成熟。
陳聰文	1988	高職學生職業道德判斷之研究	各變項與道德判斷	高職學生共481人	自編高職學生道德判斷問卷	大部分為階段三；性別、年級、科別的不同，道德判斷有差異；家庭社經則無差異。
林煌	1991	道德判斷與道德價值取向之相關研究	道德判斷道德價值取向	台北地區高中職，國中小學生共648人	D.I.T. 量表、Rokeach 價值道德量表	道德判斷階段分布以階段 3 為最多；最受重視的道德價值為孝順，最不重視的為睦鄰。
馮蓉珍	1995	商專學生道德判斷之研究	道德判斷與各變項	商專學生共 1,105 人	D.I.T. 量表、Rokeach 價值問卷表	道德判斷與年齡、宗教信仰、家庭收入有關；男女性別有差異，朋友、同學、老師和書報雜誌影響學生之道德判斷大。
李鴻章	2000	出身背景、教育程度與道德判斷之相關研究	出身背景教育程度	20-70 歲民眾共 1,853 人	道德判斷量表	教育程度與道德判斷有正相關，且背景不同道德判斷上也會有顯著差異。
張雅婷	2001	出身背景、學校教育與道德判斷標準	功利性道德義務性道德	20-70 歲民眾共 1,948 人	道德判斷標準因果模型	教育對道德判斷是最主要的影響因素，且不同出身背景學生道德判斷的影響主要是透過教育。

研究者	年代	主題	變項	樣本	研究方法	研究結果
劉益榮	2001	商專學生個人價值觀與道德判斷及其關聯性之探討	價值觀道德判斷	商業學生共1,040人	Schuargz主價值觀量表、多元道德量表（Reidenbach and Robin）	個人價值觀與道德判斷會因性別與年級之不同而有所差異，且部分價值類型確實與個人道德判斷有相關性。

資料來源：彙整自林煌（1991）；馮蓉珍（1995）；李鴻章（2000）；劉益榮（2001）；張雅婷（2001）。

三、DIT 量表的應用

有關 DIT 量表的應用，擬由道德行為及道德教育兩方面來說明。首先，在道德認知與道德行為的關係上，道德認知發展論的道德判斷發展，係指道德認知結構的改變，而非指道德內容的增加[20]。學習論及增強論的心理學家發現，道德知識測驗的成績與道德行為並無關係。但這種純靠學習的「道德知識」（moral knowledge）與 Kohlberg 或 Piaget 的道德認知並不相同。道德認知是「如何」進行道德判斷的思考方式，而不是文化價值知識的增加[16]。

Kohlberg（1975）曾指出：「道德判斷是道德行為的必要條件，但不是充分條件。」Smith 與 Block 兩位學者也支持道德認知的高低，可以預測道德行為的好壞，因此，道德判斷與道德行為之間的研究頗值得探討。學者可從 DIT 測驗與誠實行為、操行成績之關係進行深入研究，當然其中可能還有其他中介變項，如能力、情境等因素，亦可一併探討之[21]。

再者，在道德認知的道德教育上，「道德是不是可以教學？」一般發展心理學家認為，直接的教導或灌輸道德原則、價值觀念是不可能的，道德原則只有在個體各種生活體驗中逐漸形成，所以發現影響道德認知發展之變項，再對這些變項作有利的適當安排，以促進道德認知向更高層級發展，則是有可能的[22]。過去相關學者的研究，都已證實這個觀點[23]，如【表 4-4】所示。

20 Turiel，1974；Kohlberg，1975

21 楊政學，2006a

22 Kohlberg & Turiel，1971

23 Bandura&McDonald，1963；Turiel，1966；Reimer，1977

由此可知，環境對一個人道德認知發展具有重要的影響力，道德教育更有其價值存在，如此，我們可以將此結果應用在孤兒院、感化院、監獄等機構，藉道德教育的實施來改變一個人的行為。

表 4-4　國外道德判斷相關研究

研究者	年代	主題	變項	樣本	研究方法	研究結果
Kohlberg	1968	美、加、土、以、星、臺灣的青少年道德判斷發展	道德判斷	各地 10、13、16 歲青少年	道德判斷量表	各地青少年道德判斷發展情形，順序固定但速度有差異。
Rubin & Schneider	1973	道德判斷、自我中心及利他行為的關係	道德判斷自我中心利他行為	55 個 7 歲兒童	P.P.V.T. 智力量表道德判斷量表	智力與道德判斷相關為 0.42，有利他行為者有較高之道德判斷，道德行為與道德判斷的相關性達 0.4。
Cauble	1976	形式運思、自我統整、原則期道德的研究	人格發展道德判斷	88 名大學生	Constantinople 人格發展問卷 D.I.T. 量表	Erikon 的人格發展理論與 Kohlberg 的道德判斷理論無相關。
Holetein	1976	道德判斷的發展	道德判斷	53 個中上家庭的成人及子女	三年的縱貫研究 G.T.M.M. 智力測驗	有 47% 的男性，19% 的女性跨越兩階段，前測為高階段的受試者有 24% 的受試有退步的現象。
Kuhn, Langer & Kohlberg	1977	邏輯的形式運思發展與道德判斷	形式運思道德判斷	256 個受試（10-50 歲）	WAIS、WISC 智力測驗道德判斷量表	智力和道德判斷的相關為 0.30 及 0.11，邏輯推理為道德判斷的先決條件；性別差異只在 45-50 歲組。
White, Bushnell, & Regnemer	1978	道德判斷發展理論研究	道德判斷	Bahamian 426 個 8-17 歲的青少年	道德判斷量表	部分的受試者都停留在第三階段，道德原則期似乎未普遍存在，受到不同文化影響。

研究者	年代	主題	變項	樣本	研究方法	研究結果
Davison, Robbhins & Swanson	1978	道德判斷發展理論研究	道德判斷	160 名初、高中及大學生	D.I.T. 量表	道德發展具有層級性的結構；階段的分布與年齡有正相關,且相鄰的階段相關較高。
Walker	1979	認知發展階段與道德推理	道德判斷	44 名 14-21 歲的青少年	道德判斷量表	認知發展是道德判斷的必要條件。
Parikh	1980	道德判斷發展與家庭背景因素的關係	道德判斷 家庭因素	印地安與一般美國家庭	調查研究	印地安人與一般美國家庭的發展速率雖有差異,但其發展順序則一樣。
Nisan & Kohlberg	1982	道德判斷與文化因素的探討	道德判斷 文化因素	土耳其地區	縱貫性研究及橫斷性研究	道德判斷發展具有層級結構性及普效性。
Richard & others	1984	道德判斷與教室行為的探討	道德判斷 教室行為	維吉尼亞 4、6、8 年級的學生 87 名	Kohlberg 晤談程序行為問題檢核表	道德判斷隨年齡而成熟,問題行為受性別及社會階層影響,只有男生道德判斷與問題行為有關。
Rest & Thomas	1987	教師的道德判斷階段及其教學表現水準的關聯	道德判斷 教學表現	30 位教師	道德判斷量表	教師的道德判斷階段與其教學表現水準有相關。
Anderson	1988	學生道德判斷與批判思考的關聯	道德判斷 批判思考	美東北私立小型文學院學生 302 人,男 88 人,女 214 人	D.I.T. 量表 W-G C.T.A. 量表	女生的道德判斷與批判思考的相關達 .05 的顯著水準,但不同性別及年級間的道德判斷與批判思考的平均數並無差異。

資料來源:部分修改自林煌(1991)。

　　Rest(1973)曾指出,實施道德教育所用的教材,應依學生心理發展之順序,選擇切身問題或當時當地發生之社會問題,在教法方面進行系統之安排,同時應利用影片、遊戲、角色扮演、實地參與等方式多加變化,使學生不但有興趣加入討論,更可在角色

扮演及實地參與中，體會到課堂上無法理解的各種感受。就教師方面而言，Rest 發現一般教師缺乏發展心理學之知識，尤其對 Piaget-Kohlberg 的道德認知發展理論，若無深入瞭解，則教師就無法把握學生現有道德認知水準，也無法由學生的反應中，理解其在道德認知發展的眞正意涵，更無法以高一層級的認知水準來激發學生的思考。

最重要的是教師的道德認知發展是否成熟？不成熟的或較學生道德認知水準爲低的教師，不但無法協助學生向更高的道德認知發展，反而可能窒息、壓制其成熟、違反了道德教育的意旨[10]。這種現象對於大專以上的道德教育尤其重要，因此無論從學生的角度或從教師的觀點來看，DIT 量測在道德教育方面，對於瞭解學生及教師本身在應用道德教材上，均扮演著相當重要的角色與意義，值得再進行深入研究與實驗。

4.5　　　　　　　　　　　　　　道德量測的實證分析

一、道德判斷計分與意涵

DIT 的計分方法可用人工或電腦計分，其中，用人工計分可依循下列步驟進行[24]，茲列示說明如下：

1. 準備受試者的計分表格，如【表 4-5】所示。

表 4-5　計分前受試者的空白表格

故事 \ 階段	2	3	4	5A	5B	6	A	M	P
一、韓士與藥									
二、父子的故事									
三、改過自新的逃犯									
四、醫生的難題									
五、僱用技工									
六、停刊									
總分									

資料來源：林邦傑、胡秉正、翁淑緣（1986）。

24 Kohlberg et al，1978

2. 檢視受試者在問題部分乙中，作答的前四個最重要的因素。

3. 對照下列計分【表 4-6】，找出該因素所屬的道德判斷階段，填入上列受試者計分表格中。

<div style="text-align:right">Chapter 4 道德發展與道德量測</div>

表 4-6　DIT 故事中每個題目所屬道德階段

故事 ＼ 階段	1	2	3	4	5	6	7	8	9	10	11	12
一、韓士與藥	4	3	2	M	3	4	M	6	A	5A	3	5A
二、父子的故事	3	4	2	5A	5A	3	6	4	3	A	5B	4
三、改過自新的逃犯	3	4	A	4	6	M	3	4	3	4	5A	5A
四、醫生的難題	3	4	A	2	5A	M	3	6	4	5B	4	5A
五、僱用技工	4	4	3	2	6	A	5A	5A	5B	3	4	3
六、停刊	4	4	2	4	M	5A	3	3	5B	5A	4	3

資料來源：林邦傑、胡秉正、翁淑緣（1986）。

4. 找出各題目所屬的階段後，第一重要者給予「4 分」，第二重要者給予「3 分」，第三重要者給予「2 分」，第四重要者給予「1 分」。

5. 全部六個故事依次將上述加權分數，填入受試者的計分表格中。

6. 完成後的表格中，每個故事有四個登錄分數，因此全部表格共計有 24 個登錄分數。

7. 在受試者計分表格中，將各階段（每直行分數加起來）總分計算出來，填在各階段底下總分欄中。

8. 計算「P 分數」，即將階段 5A、階段 5B 與階段 6 三階段總分相加，即得 P 分數。

9. 求每一階段的標準分數，而其計算可參考【表 4-7】所列平均數與標準差。

表 4-7　國內不同道德判斷層級之常模平均數與標準差

統計量 ＼ 階段	2	3	4	5A	5B	6	A	M	P
平均數	3.115	10.064	15.110	15.991	4.511	5.926	2.344	2.373	26.426
標準差	2.824	5.583	5.781	5.431	2.778	3.299	2.580	2.428	7.259

資料來源：林邦傑、胡秉正、翁淑緣（1986）。

最後，凡是標準分數在「+1」以上者，表示其道德判斷在該階段。如有二個階段的標準分數均在「+1」以上，則有二個類型，最高者為主型（major type），次高者為副型（submajor type）。如無任何階段標準分數大於或等於「+1」，則表示該受試者不屬任何類型（non-types）。

針對【表 4-5】中所列示之各不同道德判斷層級，其所代表的意涵說明如下：

1. **P 分數**：所謂 P 分數即「原則性的道德分數」（principled morality score）之簡稱，其意義是一個人面臨道德難題時，對於「原則性道德思考」重要性的考慮，P 分數等於階段 5A，階段 5B 與階段 6 等三個階段分數的總和，即 P=5A+5B+6。P 分數與 DIT 各階段分數相較，其效度最佳。

2. **階段 2、3、4 的分數**：這三個階段的分數與 P 分數一樣，是受試者面臨道德困境決定時，所予階段 2、3、4 等道德思考的重要性考慮。

3. **階段 5A**：此階段為社會契約的道德（the morality of social contract）。

4. **階段 5B**：此階段為直覺人道主義的道德（the morality of intuitive humanism）。

5. **階段 6**：此階段為理想社會合作原則的道德（the morality of principles of ideal social cooperation）。

6. **階段 A**：此階段為反建設導向（antiestablishment orientation），即反傳統、反現實，僅以保護富人與特權階級的社會秩序。

7. **階段 M**：M 分數的題目為表面上好看，但無實際意義的陳述，因而 M 分數不代表某一階段的分數，僅為受試者對虛飾問題的贊同而已。

當 M 分數較高時，也可能是因為受試者作答過分謹慎所致。最後，由於大學生之道德判斷很多停留在同一階段，為便於進一步區別，本節研究特將 M 科技大學學生量測結果，與相關研究[10]所編製各階段分數之百分等級常模，即【表 4-7】的數值，作相互的對照與比較。

二、學生道德判斷層次前測

本研究於 2003 年 3 月中旬至 4 月上旬期間，採用 DIT 測驗修正版之學生道德判斷量表，對象以企管系日間部二技三、二技四、四技一、二專一為主。抽取其中二技四年級該班樣本進行重測，以作問卷的信度分析。其中受測問卷檢視判斷後之有效樣本，分別為：二技四年級 26 位、二技三年級 52 位、四技一年級 47 位、二專一年級 20 位。

茲將學生道德判斷量測結果，條列說明如下：首先，由【表 4-8】至【表 4-10】數值分析結果，可發現四技一年級主型分布，有 13 位（28%）落在第 2 階段；二技三年級主型分布，分別有 9 位（17%）落在第 2 及第 3 階段；二技四年級主型分布，有 6 位（23%）落在第 4 階段。可知大學部高年級生的道德判斷層級，較低年級生爲高；意謂隨著受教育時間的加長，有提升學生道德判斷層級的作用與效果。

表 4-8　M 科大四技一年級在 DIT 測驗之主副型分布

階段 類型	0	2	3	4	5A	5B	6	A	M	P	Total
主型	13	13	1	4	1	3	4	6	2	0	47
副型		0	0	4	1	0	1	3	3	1	13

資料來源：楊政學（2003b）。

表 4-9　M 科大二技三年級在 DIT 測驗之主副型分布

階段 類型	0	2	3	4	5A	5B	6	A	M	P	Total
主型	17	9	9	2	1	3	1	7	2	1	52
副型	—	6	1	0	1	1	3	1	0	0	13

資料來源：楊政學（2003b）。

表 4-10　M 科大二技四年級在 DIT 測驗之主副型分布

階段 類型	0	2	3	4	5A	5B	6	A	M	P	Total
主型	6	3	3	6	1	1	1	3	0	2	26
副型	—	1	1	3	1	1	1	0	0	0	8

資料來源：楊政學（2003b）。

至於，二專一年級學生主副型的分布情況，則如【表 4-11】所示。其中，反傳統層級（A 階段）有 8 位，最爲明顯，階段 2、3、4 中，反倒以階段 4 較集中，唯其差異性不大。

表 4-11　M 科大二專一年級在 DIT 測驗之主副型分布

類型 ＼ 階段	0	2	3	4	5A	5B	6	A	M	P	Total
主型	3	2	1	4	0	0	0	8	2	0	20
副型		1	0	0	1	1	0	1	1	0	5

資料來源：楊政學（2003b）。

由【表 4-12】至【表 4-13】數值分析結果，可發現若將樣本併為大學部低年級生（四技一及二專一）、大學部高年級生（二技三及二技四）；前者有 15 位（22%）落在第 2 階段，而後者有 12 位（15%）落在第 2 及 3 階段。此結果與以往研究結果比較後，發現低於以往大學生的道德判斷階段（多在第 3 或第 4 階段），意謂現今大學生的道德層級下滑，呈現較以往偏低的道德判斷水準。

表 4-12　M 科大大學部低年級生在 DIT 測驗之主副型分布

類型 ＼ 階段	0	2	3	4	5A	5B	6	A	M	P	Total
主型	16	15	2	8	1	3	4	14	4	0	67
副型	－	1	0	4	2	1	1	4	4	1	18

資料來源：楊政學（2003b）。

表 4-13　M 科大大學部高年級生在 DIT 測驗之主副型分布

類型 ＼ 階段	0	2	3	4	5A	5B	6	A	M	P	Total
主型	23	12	12	8	2	4	2	10	2	3	78
副型	－	7	2	3	2	2	4	1	0	0	21

資料來源：楊政學（2003b）。

此外，由【表 4-12】至【表 4-13】數值分析結果，亦可發現學生道德量測分布中，大學部低年級生有 14 位（21%）落在第 A 階段；而大學部高年級生有 10 位（13%）落在第 A 階段，其第 A 階段大抵居第二高比例，意即現今學生反傳統的導向明顯，呈現多元化的價值觀，且較難用道德來約束其行為規範。

M 科大學生在國內大學生或大專生常模百分比例中,依【表 4-7】所做研究成果比對,如【表 4-14】所示,我們可發現其二技四年級生落於 46%(意即只比 46 位同儕高),二技三年級生落於 30%(更低),四技一年級生落於 38%,二專一年級生落於 37%。綜觀其百分比均低於平均值,唯用以比較之基準值可能偏高,但結果仍可說明本個案 M 科大在(校園)倫理教育上,有需要予以強化的必要性。

表 4-14　M 科大學生不同道德判層級之常模平均數

階段 統計量	2	3	4	5A	5B	6	A	M	P
國內平均數	3.115	10.064	15.110	15.991	4.511	5.926	2.344	2.373	26.426
M科大 高年級生	3.9038	9.8654	15.221	14.625	3.664	5.337	2.115	1.279	23.625
M科大 低年級生	3.1537	9.3755	15.738	14.216	2.802	5.129	3.145	1.797	22.147

資料來源:楊政學(2003b)。

三、學生道德判斷層次後測

本節研究後續以原來四技一學生的樣本,測量其接受一年課程與活動後,升為二年級時的道德判斷層級,以作為兩年來的比較,測量期間為 2004 年 6 月間,對象為四技二學生(前一年為四技一年級學生)。

茲將其結果列示如【表 4-15】,其中數值可發現:學生在接受完一年校園倫理教育後,其道德判斷層次由原先【表 4-8】中最多數的第 2 階段,提高為第 4 階段(有 7 位,占 20% 為最多數)。此外,在第 A 階段的反傳統向上,相對【表 4-8】的結果,亦有改善的成效。

表 4-15　M 科大四技二年級在 DIT 測驗結果分布情形

階段 類型	0	2	3	4	5A	5B	6	A	M	P	Total
主型	5	4	3	7	2	2	1	5	5	1	35
副型	—	4	6	2	0	0	2	5	0	2	21

資料來源:楊政學(2005)。

四、道德量測的結果分析

　　本節研究採用問卷調查法，且以 DIT 量表量測學生道德判斷層級的高低，以瞭解大專生面對道德判斷的現況。本節研究延續兩年來的研究基礎，且在個人實際施行「校園倫理」與「企業倫理」課程後，針對樣本學生進行第二年的道德判斷層級量測[8]，期能綜合比較及分析推行倫理教育課程後，樣本學生道德判斷層級量測的差異。

　　歸結研究個案之道德量測結果，可發現以下幾項較為具體的結論：

1. 高年級生的道德判斷層級，較低年級生為高，意謂隨著受教育時間的加長，有助於提升學生道德判斷層級的作用與效果。

2. 現今大學生的道德層級下滑，呈現較以往大學生偏低的判斷水準。

3. 現今學生反傳統的導向明顯，呈現多元化的倫理價值觀，且較難用道德來約束其行為規範。

4. 研究個案反映現今學生，較低層級階段分數比常模略高，而較高層級階段分數及 P 分數比常模略低，意謂有加強校園倫理教育的必要性。

5. 研究個案反映現今大學生，其低於國內大學生常模百分比的平均值，雖用以比較之基準值可能偏高，但結果仍可說明倫理教育有需要加以進一步強化。

6. 校園倫理教育的實施，可達提高學生道德判斷層次，以及改善學生反傳統道德傾向的成效。

個案討論

是否入店偷藥的小高

小高的太太患了某種罕見的癌症而生命垂危，主治醫生說只有一種新藥才能治好她的病，唯此新藥被住在台北市的一位藥劑師老魏所發明，並且取得該藥的專利。雖然此新藥造價高昂，但老魏索價 50 倍於成本；私下管道得知，製造此一人份的新藥需要成本 4,000 元，然而藥劑師想以 200,000 元賣出。小高因為想治療太太的病，陸續就醫中早已用盡積蓄，所以他現今只能到處跟親朋借錢。

雖然小高想盡辦法借錢，也只能籌到 100,000 元，剛好是一半的價錢。於是小高便跑到藥店裡請老魏以半價將此藥賣給他，或是同意他日後再付清餘款。但老魏回答：「不行，我發明這新藥的目的，就是為了賺更多錢，所以不能半價賣給你，也不能讓你先欠款，否則無法對其他相同情況的人交待。」小高聽了此番話後感到很絕望，心裡掙扎著是否半夜時潛入藥店，偷出此新藥以挽救妻子的性命？

討論分享

1. 如果你是小高，你會潛入藥店偷藥救太太的命嗎？為什麼？

2. 你覺得藥劑師老魏，是一個自私無德的人嗎？為什麼？

3. 如果你是老魏的女兒，你還會維持第 2 題答案嗎？為什麼？

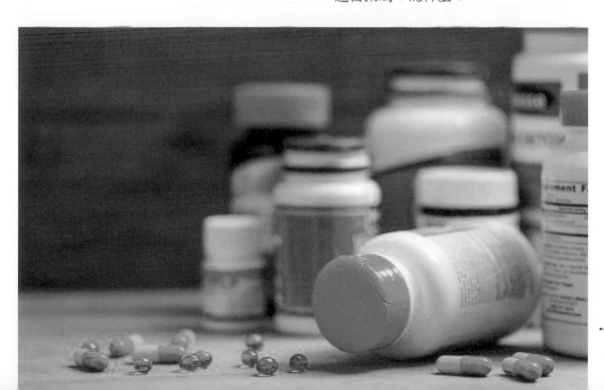

本章習題

一、選擇題

() 1. 學校教導學生企業倫理的目標為何？ (A) 學生對倫理爭議有敏感性 (B) 學生能認知情境中的倫理兩難 (C) 學生能對兩難情境作判斷 (D) 以上皆是。

() 2. 企業倫理能幫助學生發展什麼？ (A) 賺錢技巧 (B) 道德推論性 (C) 職場作業技術 (D) 以上皆是。

() 3. 現代科技技術，需要有什麼做基礎，才符合教育的精神本質？ (A) 倫理教育 (B) 硬體設備 (C) 優美校園 (D) 以上皆是。

() 4. 什麼學說認為道德教育是為經由道德階段的移動？ (A) 精神分析論 (B) 社會學習論 (C) 認知發展論 (D) 以上皆非。

() 5. 以下何者為認知發展學說的代表學者？ (A) 杜威 (B) 皮亞傑 (C) 郭爾堡 (D) 以上皆是。

() 6. 社會契約合法導向是屬於道德發展哪一個層級？ (A) 道德成規前期 (B) 道德成規期 (C) 道德成規後期 (D) 以上皆是。

() 7. 把做好事當成滿足自己的工具，是道德發展哪一個階段？ (A) 一 (B) 二 (C) 三 (D) 四。

() 8. 行為以贏得最接近團體的讚許，是道德發展第幾個階段？ (A) 三 (B) 四 (C) 五 (D) 六。

() 9. 何者不是本章節中道德量測的結果？ (A) 高年級生道德判斷層級比低年級生高 (B) 現今學生反傳統明顯 (C) 現今大學生道德層級逐年提升 (D) 以上皆非。

() 10.實施何項措施可提高學生的道德判斷層級？ (A) 英文檢定 (B) 倫理教育 (C) 技術證照 (D) 以上皆是。

二、問題研討

1. 學校在推行企業倫理教育時，有何設定的目標？

2. 你個人對倫理教育的紮根有何看法與心得？

3. 道德發展的心理學說為何？請簡述之。

4. 道德發展的層級階段為何？請簡述之。

5. 採用界定問題測驗，具有哪些優勢？請簡述之。

6. 針對本課程中研究個案之道德量測結果，可發現哪些具體結論？你個人有何看法？

Chapter 5

倫理意識、決策與判斷

自暴自棄是一種懦弱

生活中常常可以看見有些人，

自暴自棄卻說自己是不執著、看得開，

其實這只是一種懦弱、不健康的心態。

具有這種心態的人，不相信人經由學習，

可以在才能、人格、心量等方面不斷成長。

倘若妳不積極投入、把握機會，

反而只是害怕吃苦、不想努力，

卻用「不執著」來一語帶過，

這不只是自卑心態在作祟而已，

而且是用傲慢的態度，來掩飾自卑，

這傲慢的心態，亦讓這個人很難自我修正。

所以，自暴自棄是一種懦弱的行為，

不是一位堅強的人所應該表現出來的行徑。

倫理思辨
一頓吃得不安心的晚飯

有一天你帶著太太跟孩子到餐廳吃晚飯，無意間聽到兩個熟悉的聲音，是你公司裡的兩位同事（小林與小廖）的對話。他們的談話內容提到某一位客戶的名字，也談到公司打算跟這位客戶進行策略合作的內容，其中有些根本是不適合在公開場合談論的內部消息。由於當天餐廳裡的客

5.1　　　　　　　　　　　倫理意識的自我測試

社會的重要活動都有其倫理面，但通常事件的倫理含意可能隱晦不明，經常與複雜的事實混雜在一起。因此，要對事件做倫理的反思，就必須重構（reconstruct）事件的倫理面，辨識（identify）所涉及的倫理問題，並且能以精準的語言將倫理問題建構（formulate）出來，進而可以予以簡單測試（testing）之[1]。

一、什麼是倫理問題

倫理問題的複雜性與引發倫理問題事件的複雜性，有密切的關係。道德兩難（moral dilemma）是一個令人在倫理上難以抉擇的問題，其特性是當事人對問題必須做的兩個選擇，都會違反道德。碰到這類問題時，當事人會陷入進退維谷困境。除了兩難以外，很多倫理問題包含了模糊性（ambiguity）的特質[1]。

造成倫理模糊性（ethical ambiguity）的原因很多，其中包括了事實不確定性（factual uncertainty），即我們不確定是否掌握了所有相關的事實，或由於不能確定事件中的因果關聯，而產生的因果不確定性（causal uncertainty），或不能確定是否找出了所有相關的原因，或事件所出現的行為或事實，已經超出社會既有的倫理準則所可以理解的，或現有的成規習俗已經無法為我們解讀及判斷，這些新的事物或行為[1]。

1　葉保強，2005

人很多，加上小林與小廖談得很起勁，所以完全沒有看見你跟家人就坐在離他們不遠的地方。請問當時的你，會如何面對或處理？

討論議題：

1. 如果是你，你會當做沒看到嗎？為什麼？

2. 你可以舉幾個可能處理的狀況，分析後再決定你最終會怎麼做？

二、企業倫理的訓練

企業倫理的知性訓練，就是訓練學員對企業道德理性分析的技巧與方法。企業倫理的訓練，不在於要學員接受某一特定的答案與解決方法，而是要學員瞭解支持某一答案或方法之背後理由，以及分辨這些理由是否合理[2]。企業倫理的訓練，可以為公司的倫理氣氛帶來正面的效果。

員工有基本的倫理解決能力，對倫理問題有一定的意識，懂得安排事物的倫理為優先，並減少不倫理行為的出現，而成為公司的道德警報系統（moral warning system），藉以提升組織人文的倫理[1]。

倫理訓練主要集中知性方面，公司若有足夠的資源及長遠的倫理計畫，應注意員工的道德品格培育。目前的教育重大缺失之一，就是忽視了品格教育[3]。企業倫理方面，加強美德的認識及實踐是非常必要；而美德倫理訓練，可以加強員工的道德勇氣與道德承擔[1]。

三、簡單的倫理測試

綜合[1]美國的班尼學院（Bentley College）、企業倫理中心（Business Ethics Center）、倫理測試及其他意見，提出以下簡單測試，目的在幫助學生清楚地思考有關行動的正當性：

2 楊政學，2006a

3 楊政學，2003；2004；2005

■ 這是對的決定或行為嗎？

■ 我這樣做公平嗎？

■ 誰會受到傷害？

■ 誰會受益？

■ 我這樣做對社會有益嗎？

■ 我自己可以接受這行為結果嗎？

■ 我會對我的親人或朋友這樣做嗎？

■ 別人與我同一處境時，會做同樣的決定嗎？

■ 如果這個行為成為報紙頭條，我會感到丟臉嗎？

■ 我會教我的子女做這些事嗎？

■ 我自己曾罵過這個行為嗎？

■ 做了這件事，我晚上會睡得好嗎？

■ 我是否只顧目標而不擇手段？

■ 我是否為了取悅他人才這樣做？

■ 如果沒有受到威迫，我是不會這樣做的？

■ 我這樣做是否違反了在學校學到的觀念？

■ 這行為是一項美德嗎？

■ 我在他人面前提及這行為時，會感到不舒服嗎？

■ 我這行為怕被狗仔隊偷拍嗎？

■ 我可以接受別人對我做出這個行為嗎？

5.2 倫理決策的步驟與過濾

一、倫理決策的步驟

倫理行為除了思考、判斷、爭議解決外，還包括倫理決策（ethical decision）。美國的倫理資源中心（Ethics Resource Center）制訂了一套簡單易用的倫理決策模式，協助企業員工如何有效做倫理決策。這個倫理決策模式包含了六個步驟，不但有效凸顯潛藏在企業經營中的倫理問題，並透過易懂易用的指示，讓員工容易應付倫理問題。茲將決策的六個步驟，說明如下[1]：

（一）步驟 1：界定問題

決策最重要的一步，是說明為何要擬定決策，以及認定決策中最想達到的結果。有問題才需要決策，但真的是有問題嗎？要決定問題是否真的存在的一個方法，是先確認我們希望達到的情況是什麼，以及實際的情況是什麼，然後檢查兩者的關係。而所謂的「問題」，就是希望達到的情況與實際的情況之間的落差。用結果來界定問題，可以令我們針對問題陳述得更清楚。我們如何界定問題，決定了我們如何尋找問題的原因，以及解決問題的方向。

（二）步驟 2：制訂問題的不同解答方案

在尋找解答方案時，不宜將自己侷限於明顯的解答方案，或是以往用過的方案上，應試圖尋找新方案。理想的作法是把所有的方案陳列出來，但實際上，絕大多數的作法是將方案的數目，定在三到六個之內。原因是構成問題的要件通常多元而複雜，因此解決方案會因應這些因素而產生多個方案。制訂三到六個方案這個作法的好處，可以避免一些非此則彼，以及限定在互相對立的方案，兩者擇一之過度簡化陷阱中。

（三）步驟 3：評估方案

評估個別方案時，應列出其可能出現的積極及消極結果。一般情況下，每個方案都各有優劣點，絕少情況之下才會出現一個比其他方案都較優的方案，或一個可以完全解決問題的方案。在考量方案的正反面時，必須小心區別哪些是事實，哪些是估算的可能情況。通常在一些簡單的情況下，決策者能掌握所有的事實。在其他較為複雜的情況下，決策者經常用假定及信念來補足手上不多的事實。

「信心評分」（confidence score）是用來協助決策者做評估的工具。作法是決策者不單要列出每一方案的結果，同時要決定這些結果出現的機率，若評估愈基於事實，決策者對結果出現的機會信心愈高，即其信心評分會愈高。相比之下，若評估愈是基於非事實，則信心評分愈低。

(四) 步驟 4：擬定決策

若只有一個決策者，選擇了最佳的方案後就要擬定決策。若涉及一個團隊，則先向團隊提出建議，包括列出不同方案的清單，以及最佳方案的理由，再由團隊議決然後擬定最終決策。

(五) 步驟 5：執行決策

決定採取最佳的方案，並不等於實際的行動。要解決問題必須有實質的執行動作來改變現狀，沒有實際行為與之配合的決策是空談的。

(六) 步驟 6：評估決策

不要忘記以上的決策目標都是為了解決問題，因此對決策的最終測試是問：檢查原來的問題是否已經獲得解決？情況比以前更壞？更好？還是依然一樣？解答是否有製造新的問題？

二、倫理決策的過濾

在一般決策的流程上凸顯出其倫理面，可使用「倫理過濾器」（ethics filter）將決策中的倫理元素篩選出來，讓決策者能集中處理不會遺漏。這是一個高度簡化的工具，目的是易懂易用。

為了易用易記，倫理過濾器的內容用四個英文字母"PLUS"來表述[1]。

1. P 代表 Policies：決策是否與組織政策、程序及指引保持一致？

2. L 代表 Legal：依相關的法律及規則，決策是否可以接受？

3. U 代表 Universal：決策是否符合組織所接納的普遍原則或價值？

4. S 代表 Self：決策是否滿足個人對正確、善及公正的定義？

使用 PLUS 要先假定公司與所有員工已有效的溝通，並對以下各方面有共同的瞭解：

1. 相關的公司政策及程序。

2. 相關的法律及規則。

3. 大家同意的普遍價值，包括同理心、耐性、誠信及勇氣。

4. 由個人價值觀所產生，對何謂正確、公平及善的道德感。

　　倫理過濾器 PLUS 在決策流程中，步驟 1、步驟 3 及步驟 6 上發生作用。在步驟 1 中，PLUS 將倫理問題凸顯出來；在步驟 3 中，PLUS 協助對不同方案做倫理評估；各個方案會解決違反 PLUS 所導致的問題嗎？方案會製造新的 PLUS 問題嗎？在步驟 6 中，PLUS 協助凸顯出任何餘下的倫理問題；決策的執行結果是否已經解決先前的 PLUS 問題？是否有新的 PLUS 問題需要處理[1]？

5.3　郎尼根的四步驟法

　　郎尼根（B. Lonergan）四步驟法架構，說明在每一個階段中，依此階段的特性進行專業倫理的評估與判斷，然每個階段也都有其該階段中應該注意的特質[4]。茲將此四步驟的特質說明如下：

一、經驗

　　經驗層次主要表達人的一切知識，都來自於外在世界。在專業倫理的應用上，這個部分主要應用於我們對於一個倫理情境的理解與掌握為何。因此，在這個階段中應該要注意的是：

1. 專業倫理事件發生的情況為何？包括其地點、時間等相關條件。

2. 有哪些主要關係人？

3. 這個倫理事件中的細節究竟為何？

　　就經驗層次來說，由於經驗層次表達的是我們對於外在世界的認識及瞭解，而這些認識與瞭解都需要透過經驗才能達成。意謂著如果我們能對事情，有更多的瞭解或更多的認識，也就是說我們能擁有的感覺與資料愈多，我們愈能作出正確的判斷。因此，可歸納得出如下結論[4]：

1. 在進行專業倫理的判斷時，仍需要不斷更新與蒐集相關的資料。

4　黃鼎元，2006

2. 過去所知道與累積的經驗，能幫助我們對專業倫理產生認識與判斷，藉由所得到的資料才能引導當事人產生問題，並進而思考問題。

二、理解

當我們蒐集到足夠的資料後，我們就可以開始思考關於專業倫理的種種問題。在此一階段，最主要需要思考的問題在於：

1. 有什麼主要需要解決的倫理問題？

2. 這些需要解決的問題是否引申附帶的問題？

透過前一階段的資料蒐集，理解階段將能夠對相關的資料進行分析。當前一步驟我們瞭解情況與關係人之後，倫理問題就能適當地呈現出來。然而倫理的問題，有時並非單一狀況，可能在需要解決的問題背後，還牽涉到更多相關的問題。因此，在嘗試去理解問題何在的同時，也需要考慮到：還有什麼相關需要一併處理的附帶問題。

三、判斷

通過前面兩個步驟，也意謂著對於問題有了一定程度的掌握。在判斷的階段，就需要開始討論下面三個主要的問題：

1. 我應該作哪些事情來面對這些倫理的問題？

2. 我的作法是否符合道德的要求？

3. 我的作法是否符合現實環境的要求？

在面對倫理的問題時，我們能提出許多的解決方案。雖然解決方案有許多種，但在解決的過程中將會發現，並非每一個方案都是可以被採用的，這是因為這些方案將在現實環境中使用以解決倫理問題，所以可能發生方案相當理想，卻不切實際的狀況。此外，在實行的時候還需要考慮到是否符合道德規範的要求？舉例來說，如果有一個人想在兩年內存到一百萬，也可以選擇搶劫或是同時作五份工作。然而明顯地是，搶劫這個行為不符合一般社會的道德規範，而且就現實層面來說是明確的犯罪行為，此為社會不容。就後者而言，一個人要同時作五份工作，並不是什麼不道德的事情，只要他所選擇的工作是正當的職業，然而現實層面的限制，卻是一個人是否有這麼足夠的體力同時作五份工作[4]。

我們需要注意的是，在面對一個倫理的問題時，所能提出的解決方案愈多，問題的解決程度就相較愈高。這是因為能夠提供於選擇的選項多的緣故，使得考慮上會有較寬裕的空間。

四、抉擇

　　當我們提出夠多的選擇方案供選擇後，就需要開始考慮哪一個方案，是可以解決所面對倫理困境的。因此，此一階段的考慮在於如下兩點：

1. 有哪個方案是具體可行，能解決倫理問題的？

2. 這個方案是否同時對自己與他人均是為善的方案？

　　在考慮應該選擇哪一個方案的時候，需要注意如下三點：

1. 所選擇的方案必須是具體可行的方案，如此才能真正處理一個倫理難題，並符合現實環境與倫理規範的要求。

2. 這個方案不能單方面對某一方是最好的情形，而應基於「為善」的立場，也就是同時須考慮自身，也考慮對方的立場，而作出對所有人最理想的決定。

3. 在抉擇的過程中，最需要就是作出抉擇。人擁有自由可以決定如何去做，但這種自由同時也限制我們所作出的決定，即便是不作任何決定，也是一種決定。

　　郎尼根的四步驟法在使用上，最大的特點是它賦予使用的人極大的彈性空間，特別因為這四個步驟與我們本身所擁有的認知模式一樣，所以在判斷時可以基於經驗法則的思考，而得到最理想的狀態。這個工具在使用上，因為是一個動態的認知模式，所以其可錯誤性的容忍度相當高。因此，在使用上算是一個相當實用的判斷方式[4]。

5.4 安達信公司的七步驟法

安達信公司（A. Andersen & Co.）所提出的七個步驟法，它不僅是一個簡易而方便的操作原則，而其步驟也周詳而不複雜，可以一步步地進行，以得到最終的決定。茲將其倫理判斷的七個步驟，依序說明如下[4]：

一、事實如何？

此一架構的第一個步驟是分辨事實為何？這個步驟中主要是如何分辨所要處理的倫理難題是發生於何種情境中。這個步驟的重要性是因為在這個階段需要清楚地知道所有的相關事實，所以此一步驟如果對事實的判斷有誤，將影響到後面的判斷。因此，在此一步驟中還需要分辨三種與事實無關的事件：

(一) 分辨與決定有關或無關的事實

雖然此一步驟的重點在於瞭解事實的內容，但並不是所有的事實都是我們在進行判斷時需要的。因此，我們需要區分出哪些事實與決定有關，哪些則否。

(二) 分辨假定與事實的不同

在蒐集資料的同時，或是在判讀事實的同時，有可能會因個人的主觀觀念或經歷，而對已有的資訊提出某種假設的解讀。這種不是事實而純屬個人觀念的假設，會影響接下來進行判斷的客觀性。因此，需要排除這些尚未求證的假設，除非在判斷前，能證明這些假設確實是事實的一部分。

(三) 分辨解釋與事實的不同

「解釋」會因為不同的人站在不同的立場，而有不同的觀點，故在這個步驟中也需要區分。究竟手上所擁有的若干事實，是個人對此事實所擁有的主觀解釋，還是確實就是事實的原貌。整體來說，此一步驟的重要意義在於蒐集有關的主要資料，也就是瞭解倫理情境的主要因素。相對應於前面所提郎尼根的認知模式而言，此一階段屬於經驗的層次。

二、倫理道德問題何在？

在分析完事實為何後，接著就要提出有什麼倫理道德問題。通常倫理道德問題會呈顯為，一個人所擁有的倫理道德是無上命令的形式，即：甲是否應該作 A 這件事？例如，「我是否應該進行這項人體實驗？」或是「他是否應該接受這筆贊助金額？」通常

在分析完事實之後，會出現許多相關的倫理道德問題。這些問題又會區分為下列三個主要的類別：

1. 是個人的問題嗎？例如，個人的抉擇或態度。

2. 是組織的問題嗎？例如，公司的制度或政策。

3. 是社會的問題嗎？例如，社會的風俗習慣或規範。

在提出問題的同時，有另外三個部分需要進一步的分辨：

1. 分辨手上的問題屬於哪一個層次。不同層次的問題會有不同的處理方式。例如，如果屬於社會的問題，可能不是一天、兩天就可以解決的，反而需要長時間的努力與進行。

2. 分辨主要的問題在哪裡。有時候許多問題會呈顯一種彼此牽連的關係，使得主要問題不容易出現，若是花費太多精力在其他次要問題上，反而使得主要問題不易解決。

3. 分辨手上的問題是倫理的問題、技術的問題，還是其他問題。例如，複製人科技的議題，問題不是「應該用哪一種進行複製的技術比較好？」，而是「我們是否應該進行複製？」，因為前者純粹是一個技術的問題，任何一個從事此領域的科學家都能提出數種可行的複製技術，並分析這些技術間的優勝劣敗；但後者是一個純粹的倫理問題，也就是問：這個技術在施行後，對人類將產生多大的影響與後果[4]。

三、有哪些主要關係人？

當倫理道德問題出現時，主要關係人也能相當清楚地出現在面前。主要關係人所指的是，除了自己之外，還有哪些人會受到影響？或者是在一個倫理情境中，主要的問題有多少人涉及？隨著倫理道德問題的範圍大小，主要受到影響的人也會有多與少的影響。

然而有時除主要關係人之外，還有許多其他人可能受到影響，雖然可能看上去並不明顯。如以複製人為例，雖然主要關係人看上去，僅有當事人與進行實驗者，但這樣的行為會間接影響到人類生存尊嚴的種種問題，所以人類主體變成間接受到影響的關係人。雖然有間接關係人的存在，但在分析上卻不是所有的狀況下，全人類都會變成間接關係人。因此，在辨別關係人之間的關係時，需要區分出主要關係人與次要關係人的不同[4]。

四、有哪些解決方案？

面對倫理道德的問題，一個專業倫理的分析，擁有無限可能的解決辦法。在解決方案這個部分，理論上有愈多的解決方案，就愈能解決眼前這個難題。然而當我們在提出

解決方案的同時，卻不是每一個方案都一定可被接受。我們還需要根據下面第五與第六兩個步驟的分析，來確認此一層次所提出的方案，是否能符合這兩者的檢驗。

因為在實際分析的案例中可以發現，有的方案合於倫理道德上的規範，卻無法在實際中被實踐（例如，當研究員發現上級的實驗成果有造假的可能時，根據公平原則馬上舉發自己的上級造假，就現實層面來說，可能對自己造成不利，以及對自己的未來造成影響），而有的方案是可以實踐，卻無法符合一般的倫理道德期待（如同前例，當研究員發現造假，卻因為自己的職位與升遷而封口，默許造假的情事發生）。由於分析案例中容易發現，倫理道德限制與實際限制上的衝突，極容易於分析過程中出現。因此，需要較多的解決方案，以期出現能將衝突降至最小的可行方案[4]。

五、有哪些倫理道德上的限制？

各種不同方案出現之後，首先就要考慮某個方案，是否符合道德上的限制。有的時候某一個方案明顯地違反倫理道德限制（例如，為了私人利益而進行賄賂或索賄的行為），但有時方案本身，卻會出現模擬兩可的困境。對於這裡出現的困境，我們在此需要說明，倫理道德抉擇會因為角度不同，而容易造成評估上的模擬兩可，因此從哪個角度考量便成為關鍵，而考慮的周詳與否，也相對變得更加重要。

此外，在分析一個方案時，由於需要考慮關係人與團體的基本權益、優先性、公平或正義等不同的性質，甚至對社會產生的影響等，因此道德的抉擇有時會出現難以抉擇的困難。我們要注意：倫理道德規範不是死板的法律條文，也不是一種絕對的指導原則。當我們進行倫理道德規範的評估時，需要的是靈活應用倫理道德原則，而非死板地將倫理道德規範強加在方案之上。

六、有哪些實際上的限制？

考慮過倫理道德規範後，另一個需要考慮的就是實際上的限制。有的方案雖然完全符合倫理道德要求，但不一定能在現實生活中實行，也就是理想與現實之間，仍有一定的差距。倫理道德規範不能只是關在象牙塔裡的討論，實際上還是需要考慮現實生活中，到底能不能實踐的問題。因此，在這個層次可以參考下面五個項目：

1. 人：實際上人力有多少？牽涉人數有多少？
2. 事：實際執行上有多少相關的事情必須處理？問題究竟有多大？
3. 時：實際進行中需要多久時間？問題的解答是否具有迫切性？

4. 地：實際發生的地點在哪裡？有沒有環境上的限制？

5. 物：實際關聯的物品有哪些？取得容易與否？

七、該做哪些最後決定？

　　專業倫理最後要求的是必須作出一個決定：這個決定是經過前面六個步驟的慎思明辨。專業人員面對問題往往皆是需要作出決定，意謂著只能從作與不作中選擇一個。然而在作決定時，仍須考慮下列兩個項目：

(一) 方案如何取捨的問題

　　有時由於倫理問題過於特殊，因而能選擇方案都不太理想，或都有執行上的困難。這時或許可以思考以下兩個角度：

1. 第一個角度是具體可行。因為有時雖然方案很多，但具體可行的沒有幾個，因此可從具體可行的角度評估哪個方案是真正能夠符合於所有現實環境的考量。

2. 第二個角度是從爛蘋果中，挑一個相較之下不那麼爛的。有時所面對的倫理問題其解決方案都不盡理想，此時只能從中比較，選擇一個相較之下雖然不盡理想，卻是較為有利的一個方案。

(二) 考慮具體進行的方式

　　當我們面對一個倫理問題提出解決方案時，也應一併考慮如何進行的步驟。例如，面對基因研究的議題，當一個機構決定要進行基因研究時，不是機構主觀同意研究後就結束了所有的問題。下一步可能要問：如何進行？是否要限制研究到某個部分？等的問題。因此，在這個步驟我們建議，可以列出具體執行時的種種步驟。這個動作同時也可以作為檢驗，確保我們所採取的解決方案是具體可行的。

　　安達信公司所提出的七步驟法，是最廣為使用的專業倫理判斷方式。因為這個判斷方式簡單而且基礎，任何人都可以依據這七個步驟，按步就班地進行討論與分析，而本書第七堂課所架構的倫理判斷之教學操作，亦是依此模式來進行推演。此外，這個方式採取一種十分具體的方法，一步步地引導進入專業倫理的專業人士作出最合適的決定，是此一方式的長處所在[4]。

福克斯／迪馬可（R. Fox & J. DeMarco）六步驟法的架構，最初由福克斯／迪馬可於 1990 年的《道德理性》（Moral Reasoning）一書中提出，瑞斯尼克在書中將這個架構進行實際應用，並提出一個簡要的說明。他在開頭便說明抉擇的重要性：「在生命中每一個醒著的時刻裡，我們都在進行抉擇。」因而我們需要一個架構，來幫助我們進行正確的選擇 [4]：

一、架設出一組問題

福克斯／迪馬可所提供的這個架構，更為適合用在科學實驗上，當然這個架構也適合於一般個案的分析，而由後面的分析可以看出這個架構的長處在此。此架構中第一個步驟就是要架設出一組問題，瑞斯尼克提醒我們，問題可以簡單到「我應該做 B 行為，或應該不要做 B 行為」這樣的類型。

二、蒐集資訊

在架設完問題之後，下一步就可以開始蒐集資料。蒐集資料主要是，蒐集與問題相關的資料，但並非所有的資料都需要蒐集，以免浪費過多的精力在此。

三、探索不同意見

從不同的資訊中可以得到不同的意見，扣除情緒性的意見之後，可以得到不同角度的不同論點，這些經過仔細思考的論點對於解決問題有重要的影響。以科學實驗中的女性議題來說，情緒性的意見指的是，像「因為男人都歧視女人，所以女人在科學實驗中都無法擔任領導者」這樣的意見，而經過仔細思考的意見，會像是「重要的科學實驗中，似乎都有啟用男性擔任領導者的角色」這樣的表述方式。瑞斯尼克認為此一步驟要求我們要有開放的心懷與想像，因為我們無法仔細探求每一個意見，甚至在不同的意見中發現彼此衝突的立場與義務的要求。

四、評估各意見

這個步驟是這組架構中最困難的一步：要能評估各個不同的意見，就預設著我們對於不同意見後面的思維、倫理規範與法律，要求有一定的瞭解。因此，瑞斯尼克建議在評估不同的意見時，應照著一定的秩序而進行：

1. 這些不同的行為是否合乎法律的要求，或為法律所禁止？

2. 這些行為是否為特定的（體制上或專業方面的）倫理標準所要求，或是禁止？

3. 倫理道德原則與這些不同的行為，是否有某種關係？

經過倫理道德、法律或是彼此不同義務間的考慮後，我們會發現每個不同的意見都有利弊得失。有時候評估時會發現到，其中一組的相關資訊都遠勝於其他選項，而有時卻得面對彼此差異不大的選項。但這並不排除有可能我們得回到前面的步驟中，重新評估還有什麼意見未被考慮，或有什麼還不清楚的資訊。

五、作出抉擇

在清楚哪一個意見為可行的方案後，我們便可以作出這個抉擇。作出選擇的同時，瑞斯尼克也提供了幾個問題作為檢測的標準：

1. 我能公開向觀眾說明這項決定的合理性嗎？

2. 我能遵行這項決定嗎？

3. 我能仰賴任何其他人的經驗或專才，幫我做出這項決定嗎？

我們根據前面四個步驟所做出的決定，在這裡接受公眾的測驗。問題在於：不可能每個人都會同意，甚至滿意我們所做出的決定。但無法做到人盡滿意，並不代表我們所採取的決定就是錯的。更進一步來說，即便每個人都同意決定，如何行動的部分也會出現歧見。因此，這三個評估的參考在於幫助我們詢問決定的合理性，而非滿足所有人的需求。

六、採取行動

相同的，在作完決定後，我們也應將這個決定付諸行動，並採取具體可行的方式進行這個活動。

如前所述，福克斯／迪馬可的六步驟法，相當適合於科學實驗前的問題評估。特別是這個方法中的第一個步驟，符合於一般實驗的精神。也因此這個方法在使用上有一個特別的優勢，即在問題產生以前，就可以知道、瞭解並嘗試解決問題[4]。

5.6　　　　　　　　　　　　　倫理判斷模式的限制

前三個節次所提出了三個不同倫理判斷架構，在內容上有所出入，但由於都符合於人的基本認知模式，使得在判斷時不論是使用那一個架構，都能得出大致上相同的結論。然而在對案例進行判斷與分析時，人無法保持絕對的超越或客觀角度，人還是會受到來自外在或內在的影響與干擾，使得判斷時會受到一定的限制。以下列出三種常可見到的限制[4]：

一、角度的限制

第一種限制來自於個人角度不同所造成的影響。雖然倫理道德是絕對而非相對的，但往往人因為自身的角度不同，而會有不同的解讀。例如，在複製人是否應當研究的議題上，贊成應當毫無限制的科學家主張：基於人類的未來與進步，應該要開放複製人的研究。他們列舉過往歷史中，科學研究因為倫理道德，甚至宗教的干擾，而無法得到進展的例子來說明，即使對研究進行限制，並不能讓人類因而過得更好。

但反對者持相反的立場：他們指出複製人侵犯到人類作為人的最終尊嚴，甚至常與複製人一併被提及的人類基因計畫，也被視為對人類最終隱私權的侵害。這兩個立場乍聽之下都是正確的，但仔細推敲會發現兩者是基於不同的立場而提出的論點：前者站在科學優越的角度，而後者站在人性尊嚴的立場。當我們進行專業倫理的分析時，必須清楚我們所站的角度是什麼，以防止因角度的不同，而產生為反對而反對的結果。

二、世界觀

第二個影響來自於個人所持有的世界觀。這裡所謂的世界觀，一方面指個人在待人處事上的中心思想，一方面也意謂著個人過去從生活中，所累積的經驗法則。前面提及

每個人會因為認知模式的循環，而不斷成長與茁壯，但在這種不斷循環的過程中，卻有可能因為種種背景之故，使得個人在處理單一事件時，受到自己的世界觀或經驗法則的影響。例如，以科學學術論文的共同發表來說，一位教授是否能讓一位未參與實驗的研究生掛名於該篇論文上，答案就因著不同世界觀而有不同的結果。

有的人會因為這種行為屬於學術習慣，而覺得沒什麼大不了的，但有的人會基於事關欺騙與否的緣故，而反對此種行為。因此在做完決定後，我們需要回過頭來反省自己，在做決定時是否受到個人世界觀的影響，以防止做出看上去合於道理，但實際上更符合個人經驗的決定。

三、情緒的影響

最後，在進行分析時，情緒也是一個相當嚴重的影響。在面對倫理分析時，由於個人是參與於其中的進行分析，特別是當與自身利益產生極大衝突時，感受會特別強烈。學者[5]提出，情緒是主觀的活動，擁有倫理情緒是好的，但應更進一步地讓理智與情感彼此監督。

茲將本堂課所討論之三個倫理判斷架構的特性與比較，列示如【表5-1】所示：

表 5-1　三種倫理判斷架構的特性與比較

認知模式＼提出者	郎尼根	安達信公司	福克斯／迪馬可
經驗	1. 經驗層面	1. 事實如何？	1. 架設出一組問題 2. 蒐集資訊
理解	2. 理解層面	2. 倫理道德問題何在？ 3. 有哪些主要關係人？ 4. 有哪些解決方案？	3. 探索不同意見
判斷	3. 判斷層面	5. 有哪些倫理道德上的限制？ 6. 有哪些實際上的限制？	4. 評估各意見
抉擇	4. 抉擇層面	7. 最該做哪些最後決定？	5. 做出抉擇 6. 採取行動
備註	依蕭宏恩《醫事倫理新論》作出適當調整		

資料來源：摘引修改自黃鼎元（2006）。

5　蕭宏恩，2004

個案討論

女性先天特質，不適任科技業？

2017 年 8 月初 Google 公司的一名男性工程師，在內部論壇指「女性因先天差異，無法在科技界和領導工作有突出表現」一文，主張天生的生理差異，讓女性在科技界和領導上沒辦法有突出表現，這些差異，包含女性較男性更社交性與藝術性，因此無法承受高壓工作。他還指出，女性焦慮程度較高及壓力忍耐度較低等特質，都是經過研究證實的。

該文一出隨即引發激烈論戰，也讓 Google 高層紛紛出面止血，其中執行長皮采（Sundar Pichai）在給員工信件中指出，該篇文章的某部分違反該公司的行為守則，且在我們的工作環境中促進性別刻板印象，這已經越線了。此外，該文同時暗示該公司同事，在生理上有不適合工作的特性，這是冒犯人且不妥當的論述，也違反該公司的基本價值觀和行為準則，他期望每一位在 Google 工作的人，都能竭盡全力打造一個不受騷擾、恐嚇、偏見、非法歧視的工作文化。

另一方面，Google 公司新任多樣性、廉正與治理副總裁布朗（Danielle Brown）也發信譴責該名員工的觀點，並表示這非 Google 公司所同意、推動或鼓勵的價值，並重申公司對多樣性和包容性的堅定立場。經過了幾天，該名工程師便遭到 Google 公司開除，希望藉此讓整個事件能圓滿落幕。

討論分享

1. 你認同男女天生的生理差異嗎？如果你認同，為何會引起激烈論戰？

2. 你認為要如何用符合倫理的精神，來看待這些工作職場的性別差異？

本章習題

一、選擇題

() 1. 當事人必須做的兩個選擇，都會違反道德，稱為什麼現象？ (A) 倫理守則 (B) 行為標準 (C) 道德兩難 (D) 道德勇氣。

() 2. 以下何者可做為簡單的倫理測試題？ (A) 這是對的決定嗎？ (B) 我這樣做公平嗎？ (C) 我自己可以接受這行為結果嗎？ (D) 以上皆是。

() 3. 倫理決策的第一步驟為何？ (A) 制訂不同方案 (B) 界定問題 (C) 評估方案 (D) 擬定方案。

() 4. 在進行倫理決策時，可以使用什麼將倫理元素篩選出來？ (A) 倫理過濾器 (B) 倫理守則 (C) 倫理方案 (D) 以上皆非。

() 5. 朗尼根四步驟法中，第二個步驟為何？ (A) 經驗 (B) 判斷 (C) 抉擇 (D) 理解。

() 6. 用朗尼根四步驟法作倫理判斷模式時，可以基於什麼法則來得到最理想的狀態？ (A) 經驗 (B) 效益 (C) 公平 (D) 利他。

() 7. 安達信公司所提出的倫理判斷，總共有幾個步驟？ (A) 四 (B) 五 (C) 六 (D) 七。

() 8. 安達信公司所提出的倫理判斷模式，第四個步驟為何？ (A) 事實如何 (B) 有哪些解決方案 (C) 有哪些主要關係人 (D) 倫理道德問題何在。

() 9. 倫理判斷模式的限制為何？ (A) 角度限制 (B) 世界觀 (C) 情緒影響 (D) 以上皆是。

() 10. 福克斯／迪馬可的步驟法中，第一個步驟為何？ (A) 探索不同意見 (B) 評估各意見 (C) 架設出一組問題 (D) 蒐集資訊。

二、問題研討

1. 什麼是倫理問題？請分享你的看法。

2. 企業如何進行企業倫理的訓練？

3. 簡單的倫理測試為何？

4. 何謂倫理決策的步驟？

5. 何謂「倫理過濾器」的內涵？

6. 何謂郎尼根四步驟法的倫理判斷架構？

7. 何謂安達信公司七個步驟法的倫理判斷架構？

8. 何謂福克斯／迪馬可六步驟法的倫理判斷架構？

9. 倫理判斷的分析架構有何限制？試研析之。

10.請比較郎尼根、安達信公司與福克斯／迪馬可三種倫理判斷架構的差異性？

NOTE

Chapter 6

倫理判斷的教學操作

記得是你在過生活

請問問你自己現在的日子：

是「生活在過你」，還是「你在過生活」？

要努力地過好你的生活，因為如此，你才有更好的生命品質。

身為大學教師的我而言，學校的教育應該是：

如何讓學生可以把生活「過得更好」，

而不應該只是教學生謀生活的知能而已。

因為一個具有良好專業知能的學生，

未必就有能力可以把生活過得很好；

當他們遇到些生命中的諸多難題時，

可能還是會欠缺解決問題的能力與智慧。

解決問題的能力與智慧，反而是教育的重點，

要讓學生的學習重新回到自己的身上，

可以有能力與智慧去解決生活的難題，

讓自己的生活可以過得更好，

如此他們的生命品質亦相對提升了。

倫理思辨
利益與道義，找雙贏策略？

小蔡在美麗生技工廠上班，擔任產品開發及配方研發的工作。最近該工廠接受青春生技公司委託代為製造靈芝養生液，雙方在簽訂配方保密約定下，將靈芝養生液配方交由小蔡測試，再轉化為可以大量製造的製程。經過一段時間的研發改進，已經可以開始量產，並且符合青春生技公司的品質要求，因此雙方再簽約製造，同時簽訂配方保密條款。

6.1　　　　　　　　　　　倫理判斷案例的操作

一、前言

個人在學校開設企業倫理課程時，即會先以安達信公司七個步驟法的倫理判斷思維步驟來告訴學生：倫理道德的問題是可以有系統地操作與應用，而不是只停留在理論與感受的學習層次而已。下面節次，我們就以實際編製的假想案例，來實際應用倫理判斷的思維步驟。

本章節以私人開發果園及釀造水果酒為例，加以考量國內酒類市場因私人釀酒品質不佳，使得消費者權益受威脅，來進行倫理判斷思維步驟之討論[1]。

1　楊政學，2006a

雙方因為合作愉快，加上產品深受市場歡迎，一時之間靈芝養生液業績看漲，於是小蔡興起自行研究該靈芝養生液配方的念頭。小蔡利用工作之餘，經過多次的測試，六個月後發現該配方，經由更換其中二種低成本原料後，也能符合原配方品質與效果的要求，但原料成本可以降低 20%。

　　因此，小蔡心想是否尋找其他公司合作，製造新款靈芝養生液以獲更大利潤？抑或再將新配方改良，增加幾款新的養生效果，自創品牌與創業？還是向原美麗工廠主管報告，並與青春生技公司洽談進一步的相關合作事宜？小蔡望著辦公室的窗外，認真想著這一切。

討論議題：

1. 如果你是小蔡，你會面臨哪些倫理或道德的問題？

2. 如果你是小蔡，你最後選擇的方案為何？為什麼？

二、案例操作

(一) 事實如何？

　　某民營農場主人王君，在新竹縣近郊山區擁有一處近 30 甲的土地，由於當地氣候宜人、風光明媚，再加上王君個人在農場擁有多項水果種植，甚至擁有國內尚無人栽種的水芙蓉葡萄品種，於是計畫在這山區的土地上，開闢一處可種植之土地。同時，他也希望這將會是全臺灣最特別的葡萄種植場，並且慢慢朝向可釀酒與休閒農場發展。這個專案由 G 生化科技開發公司取得，而董事長林君便將這個案子交由協理白君處理。

　　當農場規劃進行到最後階段時，釀酒師羅君卻突然發現，承包商在審核農場土質改造預算時，發生了一些問題，以至於經費不足，無法購足進口栽種的水芙蓉葡萄品種，以及土壤表層的瓦礫石。因此在進行最後的泥土改造整合時，與承包商何君、土壤改造師張君商討之下，決定向協理白君報告，不希望因而將葡萄藤與新苗的間距拉長 20%，並且也不同意使用國內瓦礫石取代進口，來完成這項最後的工程。

但是他卻沒有想到，白協理因為不願意暴露出他預算掌控的疏失，拒絕了他們的建議，並指示他們從釀酒設備中節省費用，以補足目前預算不夠的部分。白協理的理由是：國內的消費者不清楚葡萄品種與釀酒環境，對酒精濃度會有何影響的關係。而承包商何君與土壤分析師張君也無可奈何，並表示一切都以釀酒師羅君的決定為主。

若依協理指示，不但土質改良的品質會下降，連帶日後生產的葡萄酒風味也會大受影響；因為新苗的葡萄籐需要在第四年以後，才適合釀造第一批的新酒，然而臺灣多颱風的氣候，大量的雨水將沖刷土壤表層致使農場毀於一旦，亦將使釀造出的葡萄酒糖分減少、水分增加，大大的損害消費者的權益。羅君身為一個專業的釀酒師，要如何面對這種情境呢？以下是我們在課堂上，師生可共同試著進行的分析。

(二) 倫理道德問題何在？

1. 個人道德方面：包括有何承包商、白協理、羅釀酒師、王農場主人、林董事長、張土壤改造師。

2. 公司組織方面。

3. 社會制度方面。

(三) 有哪些主要關係人？

1. 協理：白君。

2. 承包商：何君。

3. 土壤改造師：張君。

4. 釀酒師：羅君。

5. 農場主人：王君。

6. 董事長：林君。

(四) 有哪些解決方案？

1.【方案A】（積極的態度）：與白協理溝通，並勸導協理應以農場主人的安全利益為優先，使協理願意從公司的營收中撥出預算，以維護整個工程改造的品質，並取信於農場主人。

2. **【方案 B】（積極的態度）**：與白協理溝通，並勸導協理應以農場主人的安全利益為優先，但協理依然執意維持原定預算，再向林董事長報告，請他做決定以解決預算不足的問題，而董事長同意從公司的營收中撥出預算，問題便得以順利解決。

3. **【方案 C】（積極的態度）**：與白協理溝通，並勸導協理應以農場主人的安全利益為優先，而協理依然執意維持原定預算，再向林董事長報告，但董事長卻因為公司財務狀況無法負擔這筆預算，於是不同意羅釀酒師的請求。最後，羅君直接向農場主人說明情況，並希望他能夠願意負擔這筆追加的預算。經過溝通後，農場主人王君願意增加預算，問題便得以順利解決。

4. **【方案 D】（積極的態度）**：與白協理溝通，並勸導協理應以王農場主人的最大利益為優先，而協理依然執意維持原定預算，再向林董事長報告，但董事長卻因為公司財務狀況無法負擔這筆預算，於是不同意羅釀酒師的請求。最後，直接向農場主人說明情況，並希望他能夠願意負擔這筆追加的預算，但農場主人並不同意增加預算，故羅君只好依照原定計畫，繼續完成所有的工程。

5. **【方案 E】（消極的態度）**：羅釀酒師接受白協理的提議，將釀酒設備的預算縮減，來補足新苗及進口瓦礫石的不足，來完成整個工程，並且完全不顧農場主人王君的權益。

(五) 評估各方案的倫理道德性與實際限制

茲將不同方案的倫理道德性與實際限制的評估結果，亦即前一堂課內容中，第 4 節次所探討的有哪些倫理道德上的限制？以及有哪些實際上的限制？等五、六兩個步驟。茲將結果列示如下【表 6-1】至【表 6-5】所示，而以下的討論僅供教學上討論的參考，學生或讀者可以有不同的討論與見解。

1. **【方案 A】的討論**：茲將【方案 A】討論的倫理道德性與實際限制的評估結果，列示如下【表 6-1】所示：

表 6-1 【方案 A】倫理道德性與實際限制的評估結果

評估方案的倫理道德性	評估方案的實際限制
1. 盡到對協理道德勸說的責任。 2. 盡到拒絕協理不合理建議的責任。 3. 有遵守專業人員的職業道德。 4. 有顧及農場主人的權益。 5. 執守專業人員之誠信原則。	1. 公司本身是否負擔得起多出來的工程預算。 2. 董事長可能不願意從公司營收中撥出預算。 3. 協理及相關作業疏失人員將可能會受到處罰。

2. 【方案 B】的討論： 茲將【方案 B】討論的倫理道德性與實際限制的評估結果，列示如下【表 6-2】所示：

表 6-2 【方案 B】倫理道德性與實際限制的評估結果

評估方案的倫理道德性	評估方案的實際限制
1. 盡到對協理道德勸說的責任。 2. 盡到對董事長告知的責任。 3. 執守專業人員之誠信原則。 4. 有盡到對公司的忠誠。 5. 盡到拒絕協理不合理建議的責任。 6. 有顧及農場主人的權益。 7. 有遵守專業人員的職業道德。	1. 協理可能會因此而為難釀酒師。 2. 協理及相關作業疏失人員將可能會受到處罰。 3. 協理若受到處罰，以後可能會藉故刁難釀酒師。

3. 【方案 C】的討論： 茲將【方案 C】討論的倫理道德性與實際限制的評估結果，列示如下【表 6-3】所示：

表 6-3 【方案 C】倫理道德性與實際限制的評估結果

評估方案的倫理道德性	評估方案的實際限制
1. 盡到對協理道德勸說的責任。 2. 盡到對董事長告知的責任。 3. 執守專業人員之誠信原則。 4. 有盡到對公司的忠誠。 5. 盡到拒絕協理不合理建議的責任。 6. 極力爭取業主的權益。 7. 有顧及農場主人的權益。 8. 有遵守專業人員的職業道德。 9. 盡到對業主的告知責任。	1. 協理可能會因此而怨恨釀酒師。 2. 協理及相關作業疏失人員將可能會受到處罰。 3. 協理若受到處罰，以後可能會藉故刁難釀酒師。

4. 【方案 D】的討論： 茲將【方案 D】討論的倫理道德性與實際限制的評估結果，列示如下【表 6-4】所示：

表 6-4 【方案 D】倫理道德性與實際限制的評估結果

評估方案的倫理道德性	評估方案的實際限制
1. 盡到對協理道德勸說的責任。 2. 盡到對董事長告知的責任。 3. 執守專業人員之誠信原則。 4. 有盡到對公司的忠誠。 5. 盡到拒絕協理不合理建議的責任。 6. 極力爭取業主的權益。 7. 有顧及農場主人的權益。 8. 有遵守專業人員的職業道德。 9. 盡到對業主的告知責任。	1. 若日後工程發生問題，釀酒師及公司可能要承擔法律責任。 2. 協理可能會因此而為難釀酒師。 3. 農場主人可能因為日後收成品質不佳，而宣布破產。

5. **【方案 E】的討論**：茲將【方案 E】討論的倫理道德性與實際限制的評估結果，列示如下【表 6-5】所示：

表 6-5 【方案 E】倫理道德性與實際限制的評估結果

評估方案的倫理道德性	評估方案的實際限制
1. 沒有盡到對協理道德勸說的責任。 2. 沒有盡到對董事長告知的責任。 3. 沒有執守專業人員之誠信原則。 4. 沒有盡到對公司的忠誠。 5. 沒有盡到拒絕協理不合理建議的責任。 6. 沒有極力爭取業主的權益。 7. 沒有顧及農場主人的權益。 8. 沒有遵守專業人員的職業道德。 9. 沒有盡到對業主的告知責任。	董事長可能會責怪協理，以及相關作業疏失人員。

(六) 該作哪些最後決定？

個人或企業可根據專業倫理觀念來分析，最後決定採用何種方案。在課堂上，授課老師可以與修課同學，相互討論每一個人不同決定背後的理由為何？藉此來訓練或引發同學對倫理決策的分析與判斷。

當然在討論過程中，亦可以探討承包商的責任分擔，以及釀酒師是否乾脆離職來回應這事件，因而在可行的解決方案上會有其他方案的考量。

6.2　教學案例：韓國幹細胞研究事件

針對倫理判斷教學案例的演練，本節次以「韓國幹細胞研究先驅黃禹錫事件」之案例[1]，來提供倫理判斷教學上的演練與討論。

一、案例事實

韓國幹細胞研究先驅黃禹錫，因兩名團隊成員捐贈卵細胞而公開致歉，表示他急於在科學上求突破，以致蒙蔽了他的道德判斷。黃禹錫因在複製（克隆）研究上的重大發展，在韓國成了英雄，但在一名美籍合作者美國匹茲堡大學教授薛頓（Gerald Schatten）稱其團隊以不合倫理方式取得人類卵子而求去之後，黃禹錫便捲入了一連串針對其研究工作的指控。

黃禹錫說：「我過度專注於科學發展，可能忽略了和研究有關的某些倫理問題。」又表示：「當時科技不若今天先進，製造一個幹細胞株需要許多卵子，此時我旗下的研究人員自願提議捐贈，我斷然加以回絕。」他說能夠理解她們的想法，還指出，若他是個女人，可能也會捐贈卵子。

黃禹錫也表示將辭去韓國全球幹細胞中心負責人一職後，亦將繼續其幹細胞研究，但表示正考慮當工作完成時將離開現職。韓國衛生部在記者會召開前表示，以該國的標準研判黃禹錫團隊的卵子捐贈，在當時並無違法與不道德的問題。該部在報告中說，這些女研究員並未獲得金錢支付，也非受脅迫而捐贈卵子。但若干國家視黃禹錫研究團隊的作法違反了醫療倫理，這些國家主張下屬不應被強迫合作。

二、倫理道德問題何在

請就此案例進行課堂上的討論，而在倫理道德問題的思考上，可以區分個人、組織與社會等三個不同層次來討論。

三、有哪些主要的關係人

1. 捐贈卵子的二位女科學家。

2. 黃禹錫。

3. 美籍合作者，美國匹茲堡大學教授薛頓。

4. 韓國衛生部。

四、有哪些解決方案

1.【方案 A】：停止黃禹錫參與幹細胞研究。

2.【方案 B】：提出證據，讓黃禹錫接受法律的制裁。

3.【方案 C】：黃禹錫公開向社會道歉，並由國家生命倫理審議委員會重新管控幹細胞來源。

五、評估各方案的倫理道德性

請就此案例中所列三種教學的參考方案，來進行課堂上的互動討論。

六、評估各方案的實際限制

請就此案例中所列三種教學的參考方案，進行課堂上的互動討論。

七、最後決定為何

請就此案例中所列三種教學的參考方案，進行課堂上的互動討論。

6.3 教學案例：統一超商募款事件

針對倫理判斷教學案例的演練，本節次以「統一超商募款事件」之案例，提供倫理判斷教學上的演練與討論。

一、案例事實

7-Eleven 門市一天的營運是三班制，每班有兩位職員同時上班，在早班結束與晚班交班時會清點一天營運所募得款項的金額，並輸入電腦回報給總公司的財務部門進行統計，而清點人將是當天門市的職員甲君或乙君，兩位職員相互監督，而清點的見證人則是當天進出門市的某位消費者。

某天，某門市的一天營運要結束前，甲君準備清點募款箱內的金額時，乙君無意間發現，他的好朋友甲君把募款箱內的金額放入了工作服的口袋，這時乙君為了不破壞彼此間的友誼下，決定用暗示性的語氣來提醒甲君別犯下此錯誤，而未將情況反應給店長丁君。但甲君卻不顧朋友的勸告，依然把募款箱的金額挪為己用。此事發生過了幾天後，剛好碰到 7-Eleven 的區顧問丙君訪店時，發現清點表上每天所填的捐款金額幾乎都是零而感到異常，區顧問為了釐清此異常現象，於是選擇某天找了一位神祕人物扮演來門市消費的顧客，並在消費後捐出一筆區顧問所設計好的金額進行測試，瞭解在當天交班後所清點的募款金額是否為他所設計好的金額？就能知道此門市的職員是否有確實清點金額並輸入電腦，傳回總公司的財務部門。

經過這番的測試後，真的發現此門市並沒有把金額確實地輸入電腦，於是再進一步追查當班的職員，終於揭穿甲君將募款金額挪為己用的行為，而甲君所受到的處罰是終身無法再進入 7-Eleven 工作。由於這件事可能會損害 7-Eleven 長久以來，所努力建立在每位消費者心中的良好企業形象，因此這間門市也被中止了加盟合約，從此無法再繼續營運。

二、倫理道德問題何在

1. **個人道德方面：**當班的兩位職員甲君和乙君在清點完募款金額後，是否會誠實的把金額輸入電腦，並將實際金額交給店長，還是納為己用？

2. **公司組織方面：**7-Eleven 重視公益活動，把公益活動視為公司的企業形象，若每間門市的職員沒有確實的清點每天的募款金額，並且實際回報到總公司，將會影響 7-Eleven 整體的企業形象。

3. **社會制度方面：**社會大眾皆知 7-Eleven 很早就在從事各種公益活動，幫助需要的弱勢族群；若一間門市的不確實執行，而影響到 7-Eleven 整體的企業形象，那麼社會大眾不免會懷疑 7-Eleven 多年來從事的公益活動都是假的，將造成社會大眾不再信任 7-Eleven 日後所從事的各項活動。

三、有哪些主要的關係人

1. 區顧問：丙君。
2. 店長：丁君。
3. 第一位當班職員：甲君。
4. 第二位當班職員：乙君。

四、有那些解決方案

1. **【方案 A】**：甲君與乙君是好朋友而且也是工作夥伴，乙君應該在利用暗示性語氣提醒無效時，更要提起勇氣地明白勸告甲君，別犯下挪用社會大眾所捐出愛心善款的錯誤行為，以維護每天門市在執行清點募款金額的確實性。

2. **【方案 B】**：若乙君盡了身為好朋友兼工作夥伴的勸告後，甲君依然執意的要把募款金額挪為己用，這時再向丁店長報告，讓店長來處理此事，避免事件繼續發生，最後遭到中止加盟合約，無法再營運的命運。

3. **【方案 C】**：經由對甲君的勸告，若甲君依然要把金額挪為己用，再向丁店長報告後，卻也無法很確實對甲君進行懲處的動作，最後只好向丙區顧問說明情況，希望由區顧問出面處理，以維護 7-Eleven 長遠以來在消費者心中所建立的良好企業形象，否則此門市將會被中止加盟合約，遭到無法再營運的命運。

4. **【方案 D】**：乙君為了保有與甲君繼續當朋友的機會，而對其將募款金額挪為己用的行為，視若無睹。

五、評估各方案的倫理道德性與實際限制

茲將不同方案的倫理道德性與實際限制的評估結果，列示如下【表 6-6】至【表 6-9】所示，而以下的討論僅供教學上討論的參考，學生讀者可以有不同的討論與見解。

1. **【方案 A】的討論：**茲將【方案 A】討論的倫理道德性與實際限制的評估結果，列示如下【表 6-6】所示：

表6-6 【方案A】倫理道德性與實際限制的評估結果

評估方案的倫理道德性	評估方案的實際限制
1. 盡到對甲君勸說的責任。 2. 遵守職員的工作道德。 3. 維護身為清點者的誠信原則。	1. 甲君是否會感到慚愧，而不再做出挪用的行為。 2. 甲君可能會受到懲處。

2. **【方案 B】的討論：**茲將【方案 B】討論的倫理道德性與實際限制的評估結果，列示如下【表 6-7】所示：

表 6-7 【方案 B】倫理道德性與實際限制的評估結果

評估方案的倫理道德性	評估方案的實際限制
1. 盡到對甲君勸說的責任。 2. 盡到對店長告知的責任。 3. 遵守職員的工作道德。 4. 維護身為清點者的誠信原則。 5. 盡到身為 7-Eleven 的一份子，維護 7-Eleven 良好企業形象的忠誠。	1. 甲君可能會受到懲處。 2. 甲君若受到店長懲處，甲君以後可能不再與乙君做朋友。

3. **【方案 C】的討論：**茲將【方案 C】討論的倫理道德性與實際限制的評估結果，列示如下【表 6-8】所示：

表 6-8 【方案 C】倫理道德性與實際限制的評估結果

評估方案的倫理道德性	評估方案的實際限制
1. 盡到對甲君勸說的責任。 2. 盡到對店長告知的責任。 3. 遵守職員的工作道德。 4. 維護身為清點者的誠信原則。 5. 盡到身為 7-Eleven 的一份子，維護 7-Eleven 良好企業形象的忠誠。 6. 盡到對區顧問告知的責任。	1. 甲君可能會受到懲處。 2. 甲君若受到店長懲處，甲君以後可能不再與乙君做朋友。 3. 若甲君與店長受到公司懲處，門市將被中止加盟合約，遭到無法再營運的命運。

4. **【方案D】的討論：**茲將【方案 D】討論的倫理道德性與實際限制的評估結果，列示如下【表 6-9】所示：

表 6-9　【方案 D】倫理道德性與實際限制的評估結果

評估方案的倫理道德性	評估方案的實際限制
1. 未盡到對甲君勸說的責任。 2. 未盡到對店長告知的責任。 3. 沒有遵守職員的工作道德。 4. 沒有維護身為清點者的誠信原則。 5. 未盡到身為 7-Eleven 的一份子，維護 　 7-Eleven 良好企業形象的忠誠。 6. 未盡到對區顧問告知的責任。	公司可能懲處區顧問、店長、甲君與乙君等相關人員。

六、最後決定為何

　　透過以上三個方案的評估後，你認為應該實行【B 方案】（僅供參考，學生或讀者可以有另一種選項）。甲君犯下挪用募款金額的行為，應該勇於認錯並改過，且明白告知不會再犯，同時接受丁店長適當的懲處；另一方面乙君不顧可能會失去朋友的風險，盡到對甲君的勸說，並交由店長處理的行為應該接受表揚，做為各門市的模範，樹立每位職員應具備的良好誠信行為，也避免了門市受到被中止加盟合約，遭到無法再營運的危機。

6.4　教學案例：HP 非法調查洩密案事件

　　針對倫理判斷教學案例的演練，本節次以「HP 非法調查洩密案事件」之案例，來提供倫理判斷教學上的演練與討論。

一、案例事實

　　HP 非法調查洩密案，引發不道德嚴厲指控。科技媒體 CNET 竟把惠普最新決議的戰略方向刊了出來，顯然董事會當中，有人私下向媒體洩露訊息，唐恩決心開始調查，以保護股東權益。四個月後，唐恩揪出洩密者是曾任雷根總統科學顧問的董事吉渥斯。當天董事會要求吉渥斯辭職，吉渥斯沒有答應，反倒是對於唐恩強勢調查的董事不滿，而讓此事爆發出來，促使美國證管會針對此事詢問惠普。事情就如滾雪球般，一發不可收拾。

加州政府調查後赫然發現，唐恩僱請的私家偵探以冒名申請的手法，調閱董事與記者的通聯紀錄，藉此找出洩密的董事。雖然唐恩堅稱對私家偵探採取的手段不知情，但是惠普內部人員卻可能面臨刑事指控。聯邦調查局、北加州聯邦檢察官及聯邦眾議院能源暨商業委員會等，也都對此事展開調查。

事後態度強硬的唐恩終於屈服，承認僱用的偵探使用不當的調查技術，他對聘用這些使用非法技術的調查員感到抱歉，並宣布將因此事而下台，但是美國各大媒體仍對唐恩的託辭大幅批判。

此事件之最後結果是，惠普董事長唐恩下台，對其所做的違法手段道歉，並辭職以示負責。也許從某個角度來看，唐恩所犯的錯誤並不嚴重，但對於一家知名的大企業而言，其名譽可是受到嚴重傷害。為了不讓唐恩之個人不當行為影響到企業形象，下台以示負責的方式，可說其實一種正面的做法。

二、倫理道德問題何在

隨著現代知識訊息傳遞速度變快，社會價值觀正迅速改變，什麼是對？什麼是錯？也根據個人看法不同，每個人都有不同的解讀。許多人在還未能分辨事情對或錯之前，便已經面臨做決定的關鍵時刻，當自己無法明白對或錯之際，又如何能作出正確的判斷，而選擇正確的作法呢？

企業在利益與道德面臨兩難時，孰輕孰重？道德是一種標準，以良心為基礎，以知恥為輔，因為每個人家庭、宗教、教育與其他組織中所獲得經驗不同，而對於倫理、道德的看法，也會不盡相同。

以下依據本事件相關人員各方面會產生之相關倫理問題，整理如下：

1. 個人道德方面：各董事、私家偵探、股東、惠普內部人員。

2. 公司組織方面：在企業組織中，互信與文化將因而崩壞，成員間彼此猜忌、監視，導致強調以人為本、誠實透明的惠普內部，面臨倫理道德重建的危機。

3. 社會制度方面：非體制內的調查手法、社會整體觀感的變化。

三、有哪些主要的關係人

1. 董事會。

2. 惠普董事長：唐恩。

3. 董事：吉渥斯。

4. 私家偵探。

5. 股東。

6. 惠普內部人員。

四、有哪些解決方案

以下方案係以唐恩之立場，來討論可能的解決方案為何？學生或讀者可自行以不同的角色進行可能方案的討論，或是針對唐恩的立場，提出不同的解決方案，來進行課堂上的討論。

1. **【方案 A】**：與董事加以溝通，希望各董事能以大局為重，並且自律，勿將會議內容轉述他人，同時取得彼此信任。

2. **【方案 B】**：勸說依然不可行，將設立公司條例、規範，加以約束董事的行為，並簽訂保密協定，以保護股東權益為目標。

3. **【方案 C】**：如公司內部的規範毫無約束力，將訴諸於法律。

4. **【方案 D】**：對於董事成員將消息任意透露之方式，不予理會。

五、評估各方案的倫理道德性與實際限制

茲將不同方案的倫理道德性與實際限制的評估結果，列示如下【表 6-10】至【表 6-13】所示，而以下的討論僅供教學上討論的參考，學生讀者可以有不同的討論與見解。

1. **【方案 A】的討論**：茲將【方案 A】討論的倫理道德性與實際限制的評估結果，列示如下【表 6-10】所示：

表 6-10 【方案 A】倫理道德性與實際限制的評估結果

評估方案的倫理道德性	評估方案的實際限制
1. 盡到對董事會成員道德勸說的責任及義務。 2. 盡到董事與公司彼此互信的立基。	1. 成員間互信程度難以實際量化。 2. 對於成員私人行為難以約束。

2. **【方案 B】的討論**：茲將【方案 B】討論的倫理道德性與實際限制的評估結果，列示如下【表 6-11】所示：

表 6-11 【方案 B】倫理道德性與實際限制的評估結果

評估方案的倫理道德性	評估方案的實際限制
1. 盡到對董事會成員道德勸說的責任及義務。 2. 盡到對每一位董事會成員告知的責任。 3. 維護其他股東之權益。 4. 盡到對公司的忠誠。	1. 董事會成員刻意為難董事長。 2. 董事對於其規範未必實際遵守。 3. 董事為保障個人，可能會拒簽任何不利己之文件。

3.【方案 C】的討論： 茲將【方案 C】討論的倫理道德性與實際限制的評估結果，列示如下【表 6-12】所示：

表 6-12 【方案 C】倫理道德性與實際限制的評估結果

評估方案的倫理道德性	評估方案的實際限制
1. 盡到維護股東之權益。 2. 盡到對公司的忠誠。 3. 遵守職業道德。 4. 抵抗洩密之不正當之行為。	1. 日後無人願意進入公司擔任要職。 2. 成員間難以互信，造成組織內部勾心鬥角。

4.【方案 D】的討論： 茲將【方案 D】討論的倫理道德性與實際限制的評估結果，列示如下【表 6-13】所示：

表 6-13 【方案 D】倫理道德性與實際限制的評估結果

評估方案的倫理道德性	評估方案的實際限制
1. 沒有盡到對成員道德勸說的責任。 2. 未對公司盡到忠誠。 3. 未遵守其職業道德。 4 未對所有股東負責。. 5. 沒有抵抗成員不正當之行為。	1. 公司重要機密外洩，可能造成公司優勢不再、營收下降，甚至導致破產的命運。 2. 導致員工的創意遭抄襲，使其對公司失去信任。

六、最後決定為何

請就此案例中所列的四種方案，進行課堂上的互動討論，最後決定出最為具體可行的方案。

6.5 教學案例：毀謗名譽事件

　　針對倫理判斷教學案例的演練，本節次以「毀謗名譽事件」之案例，來提供倫理判斷教學上的演練與討論。

一、案例事實

　　A 週刊，公司規模不大，以承接案子為公司收入來源。因經濟不景氣，造成承接的案子不多，使得 A 週刊面臨營運不佳之狀況。週刊李董事長將業務上之事，全部交由林總編輯負責及管理。某日林總編承接一件案子，命令楊主編負責出刊，以「露天搖頭性愛派對」為封面主題。私自胡亂撰文報導藝人小美與友人在聖誕節晚上至隔日清晨，於北投別墅游泳池畔與男友聚會，「小美放膽縱慾、嗑藥享樂」。而且林總編認為雜誌出刊後，市場銷售量肯定缺貨，便得以再版方式發行雜誌，並予以販售謀利累積公司資本。

二、倫理道德問題何在

(一) 個人道德方面

1. **李董事長**：身為負責人，不顧法律、倫理道德、公司顏面之問題，唆使下屬撰寫未經證實之事件，以企圖毀謗小美之名譽，將構成法律上之犯罪。而還試圖以再版方式增加公司的資本，加倍造成小美必須承受社會大眾輿論之壓力，可說李董事長的個人道德、良心、操守都消失殆盡了。

2. **林總編輯**：明知事實未經證明而刊登將涉及法律問題，而未對李董事長進行道德勸說，違反了道德良心與沒有判斷是非對錯的能力，進而成為此事件的幫兇。

(二) 公司組織方面

　　公司應秉持著良好形象及公平正義之原則，不要為了區區一筆生意，就讓公司建立以久的成就毀於一旦，而身為公司負責人更應該做良好的楷模讓員工學習，而不是以不法的手段獲取高報酬的利益，並讓公司形象受到傷害，因此負責人應負有相當重要的責任。

(三) 社會制度方面

司法單位應嚴辦處理，才能維護小美之名譽，達到正義的原則。而司法單位應宣導以不法手段毀損他人名譽者，將觸犯法律並應負法律相關責任。

三、有哪些主要關係人

1. 李董事長。

2. 林總編輯。

3. 楊主編。

4. 藝人小美。

四、有哪些解決方案

若你是楊主編的角色，要如何來面對呢？以下列示幾種可能的解決方案，茲說明如下：

1. 【方案 A】：不接此案並向林總編說明因有其他案件，無法承接此案。

2. 【方案 B】：與林總編溝通，並勸導他應以小美名譽為考量因素，而林總編也同意此考量，於是不撰寫此新聞事件。

3. 【方案 C】：與林總編溝通，並勸導他應以小美名譽為考量因素，但林總編不同意。

4. 【方案 D】：與林總編溝通，並勸導他應以小美名譽為考量因素，而林總編不同意並且執意撰寫此案，於是向李董事長報告此事，請他決定並解決此問題，而董事長同意不撰寫此案子，以免傷害小美名譽。

5. 【方案 E】：與林總編溝通，並勸導他應以小美名譽為考量因素，而林總編不同意並且執意撰寫此案，於是向李董事長報告此事，請他決定並解決此問題，而李董事長因公司需要增加收入為由，不同意楊主編的請求，故楊主編只好依命令撰文此案子。

6. 【方案 F】：撰文才有飯可吃，因此楊主編接受林總編之命令撰寫此案，有錢賺最重要，無須顧及傷害小美之名譽。

五、評估各方案的倫理道德性

請就此案例中所列的六種參考方案，進行課堂上的互動討論。

六、評估各方案的實際限制

請就此案例中所列的六種參考方案，進行課堂上的互動討論。

七、最後決定為何

請就此案例中所列的六種參考方案，進行課堂上的互動討論。

個 案 討 論

秒買秒退掀起滅頂行動

圖片來源：東森新聞

2013 年 10 月大統長基遭檢舉以低價的葵花油及棉籽油混充標榜 100% 西班牙進口橄欖油，且還添加「銅葉綠素」調色，從此引爆臺灣食用油食安風暴。味全、福懋、台糖多家臺灣食品廠受牽連。同年 11 月 3 日頂新集團味全公司 21 項橄欖油、葡萄籽油等油品，混摻大統長基含銅葉綠素的橄欖油，卻隱匿不報。同月，旗下的正義食品 2 款食用油，因未標明調和油，而遭到強制下架。

繼大統長基混油案後，隔年 2014 年 9 月再爆發強冠餿水油事件；強冠公司收購自「屏東郭烈成工廠」所回收榨過的廢油和餿水油，以 33% 劣質油混合 67% 豬油，出廠成為「全統香豬油」油品，全台多達 235 家下游廠商皆中招使用強冠公司黑心油品，包括奇美、盛香珍、美食達人（85度C）、味王、味全、黑橋牌等全上榜；再度重擊臺灣食安。

不料食安事件還在延燒之際，同年 10 月又暴發前正義公司業務代表，涉嫌自 2012 年起，以「飼料用油」混充「食用豬油」，再製成精緻油品銷售到頂新集團的正義股份有限公司，混摻製成「維力清香油」、「維力香豬油」、「正義香豬油」等產品。

頂新集團從銅葉綠素、餿水油再到飼料油，短短不到二年的時間，所有黑心油全部中招，凸顯出企業管理問題，董事長魏應充宣布請辭三公司董事長職務。2015 年 11 月，假油案法院宣判，頂新案魏應充與被告一審皆獲判無罪。判決結果引發消費者不滿，也讓民眾的怒氣全部瞄準味全及頂新集團，進而對頂新集團味全食品公司產品「林鳳營鮮奶」發起「秒買秒退」行動。

味全因此事性已全面結束油品事業，2017 年元旦起，頂新集團及臺灣康師傅也已解散。雖然味全積極想與頂新集團切割，但始終難以擺脫魏家影子，而消費者發起滅頂行動後，已連續虧損三年。台北地方法院 2016 年 3 月依詐欺取財等罪，判處魏應充有期徒刑 4 年；全案上訴到二審智財法院，2017 年 4 月 27 日宣判味全公司無罪，魏應充改判 2 年。

討論分享

1. 你贊成或反對「秒買秒退」行動？為什麼？

2. 在滅頂行動中，營造何種社會氛圍是比較健康的公民社會發展方向？

本章習題

一、選擇題

(　) 1. 在倫理判斷案例操作中，第一個步驟為何？　(A) 事實如何　(B) 倫理道德問題何在　(C) 有哪些解決方案　(D) 有哪些主要關係人。

(　) 2. 在進行「倫理道德問題何在」的分析時，需要考量到什麼層面？　(A) 個人　(B) 公司　(C) 社會　(D) 以上皆是。

(　) 3. 在進行方案評估時，除倫理道德性外，還需要考量什麼？　(A) 不傷害　(B) 效益　(C) 實際限制　(D) 誠信優先。

(　) 4. 在倫理判斷案例操作中，第三個步驟為何？　(A) 事實如何　(B) 倫理道德問題何在　(C) 有哪些解決方案　(D) 有哪些主要關係人。

(　) 5. 在倫理判斷案例操作中，第四個步驟為何？　(A) 事實如何　(B) 倫理道德問題何在　(C) 有哪些解決方案　(D) 有哪些主要關係人。

二、問題研討

1. 請問你對「私人開發觀光果園及釀造水果酒」教學案例，有何不同看法與決定？

2. 請問你對「韓國幹細胞研究先驅黃禹錫事件」教學案例，有何不同看法與決定？

3. 請問你對「統一超商募款事件」教學案例，有何不同看法與決定？

4. 請問你對「HP 非法調查洩密案事件」教學案例，有何不同看法與決定？

5. 請問你對「毀謗名譽事件」教學案例，有何不同看法與決定？

Chapter 7

行政倫理與非政府倫理

認錯才有機會做對

我們錯過這一次，下次還是會再做錯，

人如果沒有慚愧的心，還是會再做錯。

但請我們靜下來想想：我們為什麼一定「要對」呢？

其實我們一直在做錯許多事情，只是自己還「不承認錯」而已；

「認錯」才有機會去開始修正，才有機會讓自己開始「做對」。

或許我們的這一生，就是要用一生經歷過「所有的錯」，

來換得此生「一次的對」，不是嗎？

當那個「最終的對」到來時，我們臉上表情會是微笑的，

就在當下你生命得以圓滿完成了。

倫理思辨
全民健康保險，倫理嗎？

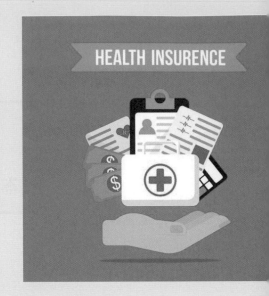
HEALTH INSURENCE

在經濟學的議題中，有一個所謂「道德風險」現象的存在，而在企業倫理的議題裡，也有相同的討論持續著。有些學者主張政府應該確保全體國民的身體健康，如果有民眾因為付不起保費，而無法受到健康保險的醫療保障時，政府應該出面提供普及全民的健康保險，而讓這些需要照顧的民眾得到醫療的保障。

7.1 企業倫理的機制意涵

「機制」的概念普遍存在於管理學的領域中，它是一套固定的做法與形式用來完成組織的目標。有關企業倫理的機制，依其性質功能概分為以下三種[1]：

一、組織內部的控制系統

這種機制大多被用來作為組織內部的管理與監控，規範（normative）的意義比較大。比如「利害關係者管理機制」（stakeholder management devices，SMDs），這項機制被視之為組織內部控制系統（internal control system），這些機制包括：公司內設置「倫理委員會」（ethics committees），職司倫理事務的調查與處理等事宜；還有「倫理準則」（codes of ethics），提供公司員工遵循倫理行事的指標；還有「公共事務辦公室」（public affairs offices），專司對內與對外關係事務；還有「員工簡訊」（employee newsletters），作為組織內各部門互動資訊的參考等。

這類機制固然規範性較強有防弊效用，但仍具強化企業倫理目標的正面功能，如倫理準則或倫理實施程序與內容，都具有提升組織內倫理氣候（ethical climate）的價值。另外，如內部溝通管道或系統的建立，也是解決組織內部問題，凸顯倫理議題的重要機制[1]。

1 吳成豐，2002

但是，也有學者批評這樣的作法，他們認為許多個人的健康問題，是因為有些人用不健康的方式在生活，例如，過量飲酒或抽煙等等，這是個人的責任，不應該將此個人不負責行為所衍生的保費，轉嫁給全體國民來支付。

況且這種依賴心態日益加重後，會造成民眾做出高風險且損及健康之行為，即出現道德風險的現象，因為他們知道即便身體健康真的亮紅燈，也會有全民健康保險來加以保障，因此就不會特別注意自身行為的風險。

討論議題：

1. 你贊成或反對臺灣全民健康保險的制度？為什麼？

2. 你認同施行全民健保後，民眾的行為會出現具有損及健康的高風險嗎？為什麼？

二、創造組織內外部有利環境與資源的工具

這類機制旨在開發內外部有利環境或資源，以利於企業的長期發展，這類機制較常見於一些熱衷於國際化或全球化的較大型公司。一項名為「創造環境機制」（environment-creating mechanism，ECM），被韓國幾家頗負盛名的企業，應用在開創有利的經營環境與資源上。這項機制有四個實施步驟：首先，建立公司願景（creating vision）；其次，設立目標（setting objectives）；第三，分析外在環境與內在資源（analysis of the external environment and internal resources）；最後，重組並創造環境與資源（recomposing and creating the environment and resources）[1]。

韓國幾家大企業，比如 Daewoo 集團公司說服政府官員（外在資源），支援公司發展全球化（創造外在環境）；又如 Tri-Gem 電腦公司也爭取到韓國政府的支持（外在資源），以發展自身產業的技術（內在資源）；又如 Gymyoung-Sa 出版公司運用自身優良策略（內在資源）出版高品質刊物，以開發廣大讀者市場（開創外在環境）。

這類機制大多環繞「資源」與「環境」的主軸運行，其中不難發現企業自身在創造有利的環境之前，也仰仗自身內部有利的資源；因此，藉由機制創造資源與環境之前，必先整理出企業自身擁有哪些資源或欠缺哪些資源，甚至預測出哪些環境有利或不利自身發展，如此機制的塑造才可望切實有效[1]。

三、非財務性查核、審計與報告

這類機制整合非財務性績效（non-financial performance）、倫理（ethics）及責任感（accountability），而成一種具有多功能的有機體（social and ethical accounting, auditing and reporting，SEAAR），用來彰顯成功企業必須具有公民責任感與非財務性的價值與利益的新型特質。

SEAAR 的機制，比如企業自律性的「環境評估報告」（environmental assessment reporting），在歐洲已漸被重視，這類重視環境保護或社會性稽核行動的歐洲公司，如 Shell 公司公開一份名之為「殼牌石油在社會」（Shell in society）的報告，以及 Novo Nordesk 著手「人性與社會查核」（human and social accounting）報告，都是此類非財務性多功能機制的寫照[1]。

SEAAR 之類的機制也非歐洲獨有，如日本的 Toyota 汽車公司所採行的「產品品質發展」的六大機制中，就有三項機制屬於「社會流程」（social processes）：部門間相互調適（mutual adjustment）、上下屬緊密輔助與教導（close supervision）與整合領導（integrative leadership）。

Toyota 公司的「部門間相互緊密輔助與教導」的機制，則包含：教導如何撰寫報告、如何準備面談或會議，以及如何跨部門的互動等。「整合領導」機制，則強調領導人摒棄本位與跨部門整合性的思維途徑，訓練領導人建立全盤性的視野，並擁有跨部門協調能力，使成為一位整合型領導者（integrative leader）[1]。

類似 SEAAR 的報告文件，是由企業界自己評估從事了哪些保護環境的工作，或參與多少社會公益活動，企業公布這類報告的用意，是在向社會大眾表明企業對企業倫理的重視，也告訴大眾「我參與了多少倫理活動？」由另一個角度來看，也會增強社會大眾對企業的認同感，因而有助於企業營運的績效。

機制是企業實施企業倫理的重要工具，但企業之所以會考慮設置各項機制，又與倫理領導有關，機制不會憑空而降，必須依賴人去設計。因此，企業的領導人或高階主管們，必須夥同一批志同道合的同僚，竭盡心力去設計實際操作企業倫理的機制，領導人或高階主管們這種設計機制的考量或設想，是產生機制的最早動力，這種考量或設計就是倫理領導的重要內涵。因此，企業欲求展現高度的倫理行為，倫理領導與機制應該是必須具備的重要條件[1]。

7.2 行政倫理的意涵與原則

一、公共政策與行政倫理

　　行政倫理源自於 1960 年代新公共行政（new public administration）的興起，以強調社會公道與正義為主，主張政府在服務人民時應講求平等性，不能有差別歧視。公共政策是政府為了因應社會需求，透過議程的運作，將有限的資源作適當分配，因為政策問題具有主觀性、人為性、互賴性、動態性及歷史性等多種特性，加上政策是有著解決社會大眾需求的衝突，並謀求全民福祉的功能，使得公共政策的行政倫理道德議題日益受到重視。

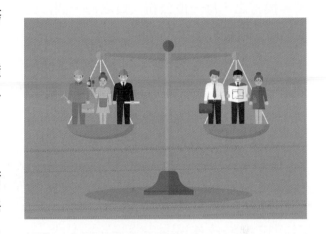

　　這種行政倫理來自於客觀、主觀等兩方面的責任；而所謂客觀責任，是基於法令的規章及上級交付下來應盡的責任，因應法律、組織及社會的需求；而主觀責任則是個人內心主觀認為應負起的責任，來自於個人的良知、忠誠感及對行政組織的認同[2]。

　　在外在的大環境下，個人內在的省思皆是行政倫理的一部分，而行政倫理亦可稱之為公務倫理，即有關公務事項上的倫理，以及為服務民眾有關的倫理。在實質內涵上與具體的行政處分、行政命令、行政契約、行政指導、行政執行、行政程序及行政處罰等涵義之間，均具有互動的關聯性[3]。因此，用行政倫理作為衡量指標，可以相當程度地解析倫理政府的程度。

二、行政倫理的定義

　　行政倫理（public administration ethics），亦稱公務道德、服務道德或服務倫理。行政倫理是種政策與手段，透過執行而反應在價值的選擇及行為的具體標準。簡言之，行政倫理是指在行政體系中公務人員在角色扮演時應掌握的「分際」，以及應遵守的行為規範。

2 楊俊雄，1994

3 賴文恭，1997

從日常生活經驗可知，不論是個人或組織與團體，都會面臨到「作為與不作為」、「應如何作為」以及「如何作得好」等相關之選擇與決策活動。選擇與決策，勢必要研究「價值」之問題，因為公職之實際運作，即是涉及價值如何重新分配之過程。因此，當公務人員面臨多元變遷之環境及價值衝突時，極需倫理之考量，以協助擬定適當之決策。換言之，每一位公務人員之每一個行動，無論是在政策形成或執行階段，都承載著價值意涵，而非價值中立。

公務人員本身必須具備一個清楚之倫理架構，俾使其從事公共行政業務時能夠有所依循。一般而言，行政倫理就是研究行政工作的倫理，有關行政倫理的定義有以下[4]：

1. 行政倫理是個人責任感的表現，亦可被視為個人內心的省思；所謂負責任即是行政人員可承擔外在檢查的程序。

2. 當面臨決策時，反應在對於價值的選擇及所採取行動上的考量，該思維的具體標準即是行政倫理，亦是一種政策與手段。

3. 行政責任是行政倫理最重要的觀念，無論公私部門的行政，最重要的關鍵字即是「責任」。

4. 當公務員單獨或集體的利用或假借職權，作出違反應有的忠貞及價值之行為時，因而損害了大眾的信心與信賴；或為了取得某種私人的利益，而犧牲了公正的福祉或效益時，這就構成了公務員行政倫理的問題。

5. 人類行為或特定團體、文化所承認的行為標準，屬於系統化的道德規範，此標準即為行政倫理。

綜合以上各界意見，概略可將行政倫理定義為：有關公務員在公務體系上，建立適當及正確的行政責任之行為並符合道德規範，以提升行政的生產力及工作滿足感。一個公務人員本身雖然沒有獲取錢財上的實質利益，但即使他以不公正的行為，去滿足他的長輩或是親戚、朋友、族人、階級等意願，仍然構成了公職上的倫理問題，是值得注意的[4]。

三、行政倫理決策的原則

行政人員是否有效遵守行政倫理，會很明顯的反映在他們的倫理決策上面，這些倫理決策須依據一些原則作為基準。一般而言，行政倫理應考慮以下幾項原則[5]：

4　蕭武桐，1998

5　傅冠瑜，1999

1. 公共利益的考量（public orientation）。

2. 深思熟慮的選擇（reflective choice）。

3. 公正正直的行為（veracity）。

4. 程序規則的尊重（process respect）。

5. 在手段上的限制（restrain on means）。

　　除此之外，提出有關行政作為中[3]，公務倫理方面之法制與規範事項，認為行政倫理之一般原則應注意以下四項：

圖 7-1 行政倫理決策原則

1. **誠實信用原則**：行使權利，履行義務，應依誠實及信用方法行事，即是所謂誠信原則。

2. **信賴保護原則**：行政機關對其已為之行政行為，如發覺有違誤之處，得自動更正或撤銷原處分，但必須在不損害當事人正當權利或利益之情形下始得為之。如行為罔顧當事人值得保護之信賴，而使其遭受不可預計之負擔或喪失利益，即有違行政倫理。

3. **比例原則**：比例原則包括適當性、必要性與衡量性三項原則，乃指行為應適合於目的之達成，達成目的須採影響最輕微之手段，任何干涉手段所造成之損害應輕於達成目的所獲致之利益。

4. **公益原則**：公益在現代國家係以維持和平之社會秩序，以及保障個人之尊嚴、財產、自由及權利之有利條件為前提，故對於公權力之行使須符合公益，亦即強調行政機關之行政應以公益為出發，係具有公益較優先於私益之觀點。

　　因此，綜合上述多項原則，將行政決策原則總歸納如下：「深思熟慮的選擇原則」、「誠實信用原則」、「信賴保護原則」、「比例原則」、「公益原則」等以此五個倫理原則為主，可用來評估行政倫理程度的高低。

四、政府的行政倫理

　　以上所歸納的五項行政倫理決策原則中，「深思熟慮的選擇原則」是指決策前應蒐集可供決策的參考資料，避免選擇時失誤，側重在決策資訊的彙集與整合運用。「信賴保護原則」是指對當事人權益之保護，側重在行政疏失的救濟與改正。「比例原則」是指衡量行政作為的利害得失，行政作為在利與害之間應取利之最大而害之最輕者，側重

在倫理的正義上。「誠實信用原則」是指行政作為的基本素養，側重在誠信不矯飾且昭信公眾上。而「公益原則」是指行政作為應以公益為最根本考量，公權力的行使不可摻雜有行政人員個人私利成分[1]。

五大原則透露出行政作為中高度倫理的屬性，為行政人員提供倫理決策的依據準繩。儘管如此，世界各國行政人員作出不倫理決策的事實，仍層出不窮，不倫理決策的可能因素是行政機關內外環境壓力所造成，比如機關內最高決策者執意某種決策方向，因而影響所屬人員的倫理決策，也有可能是機關外在立法部門或利益團體，以壓力導致行政人員決策偏差。

因此，要確保行政倫理不受傷害，不只是訂定規章要求行政人員奉行而已，行政機關內部與外部整體大環境，道德的、自律的、和諧的氣氛，更值得人們去營造與呵護[1]。

7.3　政府的行政倫理議題

一、行政（公務）人員的角色

對「行政人」而言，行政是一個工作，也是一個職業，行政倫理就是研究行政工作的倫理，或是行政作為一種職業的倫理。這些倫理觀，基本上都是一些道德規範性之陳述，或是客觀工作價值的界定，都是為了塑造某種觀念來鼓舞人們從事工作之所需，並以達成行政體系所設定之目標為最終目的，此為行政倫理的宗旨所在。

然而，道德原則可能有不一致的情形，倫理指標可能隨著社會化，以及文化的變遷、價值轉移、規範變更而與時俱遷，尤其是多元社會中價值不一，如果期待著單一工作價值觀來約束群體，固然有所困難，甚至於要尋求一種可以一以貫之的倫理信條，應該也是不易的。但是倫理道德是規範人之所以為人的義理，雖有眾流百家之說，其本體大義在古今中外仍需有不變的綱要，此即為行政倫理之基礎。

行政（公務）人員的角色，受到時代環境的影響逐漸轉變，大致而言有三個重要的變遷[6]：

1. 行政人員成為政策的制定者。由於公共事務日益繁雜，立法者無法面對所有公共事務的政策制定，因此，在政策的草擬及行政裁量權逐漸擴大的情況下，行政人員甚至成為政策的主要制定者。

6　Denhardt，1988

2. 公眾要求行政人員成為更具回應性的政策行政人員，鼓勵行政組織成為政策倡導與變遷的代理機構（become advocate, change agent），而使得行政決策、行政裁量權更加重要。

3. 在專業倫理的發展下，要求行政人員在專業倫理與公共行政倫理間取得均衡，並調和專業倫理與行政倫理可能有的衝突。

因此，行政人員的角色變遷，相對於公共服務的倫理，也有了不同的要求。在政治與行政二分的時代背景下，行政人員被期望能切實的執行政策、服從法規；而在多元化、複雜化的社會形成中，行政人員成為政策的制定者，其他為與回應性的政治人物十分相似，社會公眾開始注意行政人員政策的回應性問題；而當行政日趨專業化之後，專業主義（professionalism）與民主間的衝突，專業倫理與行政倫理的調和，更成為社會對行政人員的要求。

二、行政倫理的困境

行政倫理困境（ethical dilemmas of public official）是指，公務人員在從事公務時，於倫理面向上所產生兩難的情境。而公務倫理困境的產生，與所處的地位、所負的責任以及所扮演的角色有關。換言之，公務人員的倫理問題皆由其職權而來。

學者 Weber 認為，在正常運作的情況下，一個已發展的官僚體系，其職權是無法加以壓抑的。學者 Burnham 也認為，在二十世紀，行政人員是權力的中心。公務人員的職權之大無可匹敵，其中以行政官為最，由此可見一斑。公務人員所行使的職權，無論大小都與民眾的生活息息相關，若其品德操守不佳，極易濫用職權，造成民眾或國家的傷害。

社會變遷、價值系統隨之改變，對於傳統公務道德之規範，一般而言，都是抽象的概念與原則性之規定，所以在複雜多變的社會中實現很難恰如其分，以下列示說明各項行政倫理相關困境的議題：

(一) 餽贈、招待

餽贈與招待之分際不清，而正常社交禮俗標準又在哪裡，是否要訂定最高限額？而所謂最高限額又是多少？

(二)私權

往日官不入民家、官無私行，奉其一生服無定量之勤務，似無私生活可言。現代公私生活宜有分際，則公務人員私人生活範圍有多大，是否為了避免損及品德，整個私人生活皆應公開，抑或品德之保持僅限於辦公室。

(三)忠誠之衝突

多元社會下，倘明顯感覺公務與一般公認社會規則衝突時，公務人員應對何者忠誠。

(四)財產之公布

財產公布是否能有效防止公務人員，以濫權枉法而獲得不正常收入？

(五)機密之公布

公務人員是否可為了公眾之利益，而揭發政府內部的弊端或機密資料？當他發現原有資料遭到偽造或竄改時，他是否可公布原有資料？又機密資料是否永遠不能公布？亦或一定期限後得予公布？期限又如何訂定？

(六)組織之弊端

組織弊病應否揭發？或獨善其身？或請求他調？或同流合汙？

(七)公眾利益之認定

行政倫理中最基本的價值就是公眾利益。此種利益是最大多數人最大利益，但如何呈現？抑或只是團體競爭結果勝利一方的私利？

(八)行政中立

民主政治就是政黨政治，公務人員是否有參加政治活動的權利？選擇效忠某個政黨，抑或應嚴守行政中立？行政中立之分際又何在？

(九)團結權與申訴制度

民主時代，傳統「特別權力」關係式微，公務人員能否結社與政府抗爭？抗爭事項如何限制？

(十)圖利他人或便民

公務人員的任務是為民服務，有時候某人因特殊狀況需要，而給予特別迅速服務或通融處理，是否就是違反公平性、圖利他人？選擇對人民有便利的施政方法，是否引來圖利他人之嫌？經常困惑公務人員。

(十一) 關說、請託

公務人員是否完全不能接受或為他人關說、請託？關說、請託有時是表達民意，並不涉施政實質干預，僅在要求程序正當、速度加快，有何不可？應如何謹守分寸？

三、利益與公共利益

利益簡單來說就是得到好處，從層次性而言，大致可分個人、組織、社會、國家之利益，甚而從地球村之角度，可以擴展至全球性利益。

組織可分為私法組織與公法組織，所以個人及私法組織之利益，可說是一般認知上的「利益」，因為公法組織、社會、國家及全球性之利益，通常會冠上「公共」二字以茲區別，而稱之為「公共利益」。

如「政府採購法」第十五條第二項規定：「機關承辦、監辦採購人員對於與採購有關之事項，涉及本人、配偶、三親等以內血親或姻親，或同財共居親屬之利益時，應行迴避。」同條第四項規定：「廠商或其負責人與機關首長有第二項之情形者，不得參與該機關之採購。但本項之執行反不利於公平競爭或公共利益時，得報請主管機關核定後免除之。」同一條文中使用「利益」及「公共利益」可為例證。

四、利益衝突之意涵

前面區分「利益」與「公共利益」之觀念後，大抵可知本報告所稱之利益衝突係指公務人員個人利益（personal interest）或第三人私利與公務義務（official duty）的衝突。此種衝突所強調的是，以職務的機會來謀取私人利益（an opportunity to use public office for the sake of private gain）[7]。

所謂利益衝突，是當公務人員在做一項決定時，表面上是以實踐公共利益為目的，實際上卻是增進個人的福祉，為未來更好的職務鋪路，或者是增加個人投資的獲利。所指的並不是賄賂，也不是偷竊，而是指那些決策者，擅用職權以累積個人財富，圖利親

7　Cooper，1986

朋好友，並因此而損及社會大眾對政府的信任。根據泰瑞・古柏[7]之看法，利益衝突有八種型態，分別說明如下要項：

(一) 賄賂

賄賂（bribery），是指公務人員不合法的接受金錢，或其他報酬，使其在職務上，予特定人期約、或額外的、不法的方便與利益。

(二) 以影響力圖利

以影響力圖利（influence peddling），是指公務人員利用職務影響政府決策的公正性，圖利於他人。他人可能是其親屬、營利事業或特殊關係之友人，或其本身即為營利事業的一份子。另外，利用影響力取巧，包括退休公務人員兜售其影響力（the sale of influence）。

(三) 資訊圖利

資訊圖利（information peddling），是指公務人員利用所接觸機密資訊權以圖利。機關公務人員往往因為處理公務之便，將其獲得之機密資訊洩露或販賣，以謀取特定人或自我的利益。

(四) 盜用公款

盜用公款（stealing from government），是指公務人員利用職權盜用公帑、公家物資、設備等，和收受回扣、侵吞公款、貪汙等，或將公物私用等。

(五) 收禮及接受招待

收禮及接受招待（gifts and entertainments），是指公務人員因在職務上收受獲得禮物與招待，而影響職務的公正執行。如票券、禮物的贈送，宴會、旅遊的招待等。其中，禮物與招待對行政公正性的影響，屬於長期性與漸進性的。

(六) 在外兼職

在外兼職（outside employment），是指公務人員在行政機關外的私人企業任職或兼職。其利益衝突的狀況是私人企業因而獲得有利地位，或是公務人員將公務時間與設備花費在私人企業上。

(七) 未來任職

未來任職（future employment），是指公務人員為求在未來離職或退休後，能進入某一私人企業任職，在任公職期間預先對該企業作偏袒的對待，因而使行政的公正性受到傷害。

(八) 霑親帶戚

霑親帶戚（dealing with relatives），就是一般所謂的裙帶關係（nepotism），即公務人員以職務機會，對親友作有別於一般人的處理，造成不公的現象發生。

(九) 戀棧過去的職務

戀棧過去的職務（the lure of past），是指公務人員仍效忠於過去未任公職前的職務，而產生雖任公職而仍在私人企業領薪水的情形，通常該現象是發生於接受政府延攬而任公職者的身上。

(十) 欺騙

欺騙（deception），是指公務人員為了便於處理公務、獲取利益或保住職位，而產生詐欺隱瞞的行為。

以上這十種倫理問題，皆由利益衝突引起，道格拉斯認為解決此衝突的辦法，並非讓公務人員有「更好的待遇」（better pay）即可，而是要加強公務人員的榮譽感。

五、利益迴避之意涵

迴避任用，即機關首長對於特定關係人應加迴避，不得任用之制度[8]。本來古訓「內舉不避親，外舉不避仇」是人才運用之重要原則，惟究非常人所能謹守，故仍有其存在之價值。

教授[9]在《中共政府與行政制度》一書中認為：迴避制度是人事制度的一項重要內容。無論是社會主義國家的幹部制度，或是資本主義國家的文官制度，都有迴避或類似迴避的規定，迴避制度主要是防止以權謀私、徇私枉法等不正之風的滋生，以加強對國家公務員行為的監督與制約，進而提高政府的行政效率。

8 陳庚金，1972

9 詹中原，1998

迴避作為一種人事管理制度，是指為了防止國家公務員在執行公務時，利用職權為親屬徇私情，而對其任職與執行公務作出一定的限制的制度。公務員迴避制度的建立，旨在確保國家公務員在執行公務時，不受親屬關係的影響，使其能客觀公正地行使職權。

　　綜合以上論述，從公共行政觀點來看，公務人員利益迴避制度之性質，有如下要項[9]：

1. 為政府機關一種消極之防弊措施，用以促進廉政建設。

2. 用以防止公務人員不當徇私，利用職權、機會或公務之便，為本人、親屬或他人謀求私利，是對權力的一種制約方式。

3. 對公務人員所任職務、執行公務、任職地區，所採取一定限制之制度。

4. 屬行政倫理守則之一環。

7.4　倫理企業與倫理政府

　　企業與政府關係不再被認為是對立的，愈來愈多的人認為兩者良性的互動是時代的趨勢，這種良性的互動結果，非但企業與政府兩者均蒙其利，事實上，廣大民眾也會同受其惠。

一、二者對立的歷史背景

　　西方某些人認為，政府與企業對立並竭力控制企業的主要理由是，政府擁有比企業更多的優勢及資源，例如，政府制訂企業間的遊戲競爭規則（如法令規章等）；政府是企業產品與服務的主要買者；政府是企業界的主要贊助者與支持者；政府是經濟成長的設計者；政府又是企業界財源的供給者；政府是社會不同利益（如工會）對抗企業剝削的仲裁者。這種政府的絕對優勢是控制企業的主要憑藉，也因此造成政府被企業認為「管得太多」的重要原因。

　　正因為企業被政府「管得太多」的緣故，造成西方許多企業思圖反制政府之道，於是企業想辦法來影響政府的決策，例如，利用「遊說」（lobbying）的方式，影響立法機關修正法令或封殺企業認為不利的法令；又如在選舉時，運用捐獻選舉基金的方式影響選舉程序。在臺灣的選舉過程中，某些企業資助候選人選舉經費，候選人正式當選後扮演企業的喉舌，為企業在立法機關制訂有利企業的法令，或者是影響行政機關決策以利企業等情事，也時有所聞。

以倫理的角度衡量，有些西方人士認為政府的倫理觀，是以社會的福利為出發點，以照顧多數個體的福祉為宗旨，是屬於「集體主義式倫理」（collectivistic ethics）；但企業的倫理觀，往往是以企業私利為出發，同意個人擁有最大利益的權利，屬於「個人主義式倫理」（individualistic ethics）。因此，政府與企業的倫理觀，被認為是相互衝突的。

不過，許多事實擺在眼前，很多講求企業倫理的企業，並非只偏狹地只強調企業的私利，這些企業同時重視社會責任等利他的行動，企業已開始去做原本屬於政府應做的社會服務事項。因此，所謂「個人主義式倫理」與「集體主義式倫理」的衝突，並非絕對會產生的。

二、「效法企業」的知識分享

企業與政府具有若干互補作用，在近代社會中已清晰可見。比如許多政府機構鼓勵民間人士與企業籌組基金會等，以協助政府多作社會服務的事項，國立科學博物館成立一項基金會就是一例。又如一些臺灣企業，如聯合報系資助業餘運動員訓練等活動，以提升臺灣體育風氣等。

在美國，聯邦政府向企業學習知識管理的一項大活動，更充分顯露出政府與企業知識分享、相輔相成的合作模式，這種合作模式似乎是消弭企業與政府對立的正式宣告。

1993 年，美國總統柯林頓實現自己的競選宣言，而成立「全國績效評估委員會」（National Performance Review），由副總統高爾主持該委員會推動「政府再造」（reinventing government，REGO），高爾經過半年的時間研究調查後，於 1993 年 9 月提出一份「高爾報告書」（Gore Report），指出當時聯邦政府效率不彰，必須撙節成本並提升效能。「高爾報告書」的精華所在，是美國極需建立「企業型政府」（entrepreneurial government）學習企業的管理精神與手段，以徹底改善政府體質，打造一個以民為優先的「企業型政府」。

這份報告書中更提出政府再造的四大原則，分別是 [10]：

1. 刪減法規、簡化程序（cutting red tape）。

10 江岷欽、劉坤億，1999

2. 顧客至上、人民優先（putting customer first）。

3. 授權員工、追求成效（empowering employee to get results）。

4. 撙節成本、提升效率（cutting back to basic）。

　　美國政府這項政府再造運動，吸納企業管理的精髓，改變政府行政作為，再轉型為所謂新的治理模式，其與傳統官僚模式的差異很大。新治理模式強調公民參與、分權、顧客優先、績效評估，組織水平時合作與聯盟等創新作法，打破傳統官僚模式；指揮管理、集權、政府特殊利益優先、短期績效評估及官僚的層級節制等。

　　經過四年的改造行動，至 1997 年，全國績效評估委員會提出幾項改造的成果 [10]：

1. 撙節 1,370 億美元的預算。

2. 聯邦政府各單位共出版 4,000 份以上顧客服務標準，提供 570 個以上的組織與方案，作為服務人民的參考依據。

3. 聯邦政府各機關共廢除超過 16,000 頁的管制法規。

4. 總共精簡 30 萬 9 千名員額，涵蓋聯邦政府的 14 個部門。

5. 聯邦政府中超過 1,000 個工作團隊與產業界、洲政府與地方政府的夥伴，因達到政府改造目標而獲獎。

6. 共設置 325 個實驗室，採行創新的方法再造政府，以提高政府服務品質與績效。

7. 美國國會通過並經總統公布，改造政府的相關法案達 75 項之多。

　　美國聯邦政府「效法企業」的創業精神（如創新、開發等），並採行企業管理手段（如授權、鼓勵員工參與、平行合作的行政倫理等），已獲得相當成果，政府與企業知識分享、資源互補的必要性得到印證，今後政府與企業的合作關係取代對立，將是重要的發展趨勢。

三、小結

　　其實 1992 年美國聯邦政府「效法企業」改造企業之前，英、加、紐、澳等國早已在 1980 年譜出了政府改造的序曲，其改造重心在於引用企業管理策略與手段來改良政府效率。最近美國一項「新治理模式」（new government model）的論述中，也揭露「企業型政府」的價值性 [11]。

　　企業界「管理倫理」（managing ethics）的理念與行動，依然可以某種程度地移植到政府機關等「公部門」（public sector）的行政作為上，提升政府行政品質與績效。至

11 Peters，1996

於，企業倫理「管理倫理」的作為，以及企業型政府新的治理模式之間的概略比較，請
詳見【表 7-1】。

　　由表中的概略比較，主要目的是凸顯「管理倫理」這件事，不只是用在如企業界等
「私部門」（private sector），同時也可適用於政府機關等「公部門」。由另外一個角度
來看，如果企業與政府均著眼於管理倫理等項目上的倫理問題，如表中的倫理分類，企
業與政府絕不是對立，而是共同學習、共同激勵，且可產生共同利益的。

表 7-1　企業倫理實際作為與企業型政府概略比較

倫理分類 \ 企業與政府管理倫理特性	企業倫理實際作為	企業型政府新的治理模式
企業創業精神	強調與利害關係者間的倫理關係，使所有關係人均受益。	展開服務視野，尋求社會中多元性的利益平衡，而非以特殊利益為服務對象。
服務倫理	以「顧客為導向」的服務重心。	以公民利益為優先。
倫理領導與倫理機制	組織內民主化、容忍冒險、擴大參與、以身作則建立之倫理文化，並設立機制推動企業倫理。	分權、鼓勵參與、單位間水平式的合作等行政倫理。
績效評估	不只是關心實施倫理對組織產生的財務績效而已；更應重視實施倫理對「社會與文化績效」的正面效益，例如，公司的社會形象與對社會人群的服務成果等。	長期效益的評估，不只是短期性的評估。

資料來源：吳成豐（2002）。

7.5　社會治理的倫理議題

　　本節討論企業與利益關係人之一的非政府組織的微妙關係，並檢驗非政府組織活動
分子，如何迫使企業加深與社會的整合，並提升管理運作的道德。跨國公司、亞洲企業
與各國城市，現在已把企業善盡社會責任的行為視為美德，政府也漸漸發現，他們可以
透過與非政府組織的密切合作來改善治理，當權者不可能擁有足夠的資源，來應付人民
期待他們解決的一切問題，而與民間社團合作是政府造福社會的一種方法。因此，政府、
公司與民間社團，逐漸發展一種共存共榮的關係，而這種關係能帶來更公平的全球體制，
故非政府組織是讓社會向上提升的力量之一。

一、反全球化運動

　　反全球化運動有些是本土自發的,有些是區域或國際性的,例如,以人權、公平貿易、環保爲主要訴求的運動。自 911 恐怖攻擊事件以來,也出現反對伊拉克戰爭,以及提倡宗教包容的運動。近年來,非政府組織發現他們是挑戰跨國公司掌控世界經濟的全球性運動的一部分,也是挑戰政府未能保護公眾利益的一股力量。

二、開發模式的爭議

　　跨國公司在世界經濟扮演的角色備受爭議,雖然政府與企業人士認爲,跨國公司創造的經濟發展對整體世界有利,批評者卻指控企業策略、生產國際化與外商直接投資,已危及世界許多國家的社會。非政府組織認爲當前政府與企業偏愛的發展模式,對環境帶來威脅,造成人民失業,並使社會陷於分歧,加深貧富差距,同時在經濟上也缺乏生產力。他們要求:協力打造和平、環保、永續與符合社會正義的全球社會,以生態健康、人權提升、社區價值爲本的生活品質來衡量進步與否,商品與勞務的貿易要以能提高生活水準,且工人與農人獲得公平待遇的方式來進行[12]。

三、永續發展

　　反全球化運動的口號可以歸納爲永續發展,他們認爲今日全球化的發展之下,已危及後代子孫的永續生存。就同一世代而言,應有同等的權利享受今日世界的資源,而未來的世代應擁有滿足其開發所需資源的權利。在今日亞洲政府奮勇前進時,大體上已接受永續發展的理論,不過最大的挑戰在於,亞洲能否找出調和經濟發展、環保,並顧及人權與社會的方法。

四、亞洲金融危機以來的轉變

　　自亞洲金融危機以來,已產生三項促使政府當局與企業較願意與非政府組織合作的重大轉變[12]:

(一) 政治

　　許多政權遭到挑戰,改革紛紛展開,尤其是有關提供更高的透明度。大體而言,消除貪瀆的要求及改革政治的呼聲,有助於亞洲非政府組織推動他們的理念,至少政府現在承認他們無法克服所有挑戰,需要民間力量的參與。

12 羅耀宗等譯,2004

(二) 經濟

亞洲將是全球未來十年或二十年的經濟火車頭，而隨著個人所得升高與支出態度明顯轉變，較年輕、受較高等教育的人口，已表現出他們比父母一代用錢大方的跡象。這些消費的增加對環境將產生深遠的影響，例如，資源耗竭與污染問題等。非政府組織正進行一項改革，以提升消費者的消費意識，以及更願意將錢花在具有社會意識的公司。

(三) 道德

自西雅圖會議以來，亞洲跨國企業已簽訂聯合國全球盟約，以善盡全球性企業的責任，要求企業主管制訂管理公司影響社會與股東關係的策略。這些雖然來得晚些，但是幸運地，企業世界終於開始承認道德在商務中應占有一席之地。

五、非政府組織運動

在印度地區，部分律師與法官建立了一套獨特的環保法律程序，讓民眾可將攸關大眾福祉的案子，直接向法庭提起告訴。在中國許多年輕菁英開始研習環保科學，例如，北京大學合併數個學系，設立一所新的環保科學院。

企業日漸具備企業社會責任的意識，例如，企業普遍在年度報告提出社會與環保活動的情況，而企業透過全球報告計畫，來衡量他們的活動對環境與社會的影響。全球約有 140 家公司採用這種方法，對建立一套報告環保影響、錯誤政策、人權政策與勞工措施的標準作出貢獻 [12]。

六、都市化的挑戰

到 2007 年，半數的世界人口將居住在都市，在未來三十年，全球人口將成長 20 億人，而許多成長最快的都市在亞洲。如此快速與急迫的都市化引發許多問題，其中最重要的是用水與公共衛生。例如，在孟買，最嚴重的問題是狀況惡劣的公廁，公共廁所不只是廁所，還是社交的重要地點。在孟加拉，高密度的人口與缺乏衛生基礎設施的情況下，地下水已完全遭到污染，並將引發嚴重的疾病。

七、結語

亞洲政府與企業有義務協助建設永續繁榮的新世界，少了健康的自然環境，提供公平交易的發展，以及讓今日世代與後代生活的公義世界不可能出現。因此，我們可以指望非政府組織持續要求政治人物採取行動，作出積極的改革。

在今日全球化的趨勢下，企業不斷地發展，但是無形中造成了許多社會現象，例如，環境污染、資源消耗快速、破壞自然生態、以及貧富差距擴大等。為了達到永續發展的目標，使我們的下一代也能享有同樣的資源，應善盡企業的社會責任，同時政府也要嚴格監督，和民間團體合作，共同維護我們享有的利益 [12]。

7.6　　　　　　　　　　　國際機構的倫理關懷

世界上有半數人每天生活費用不到兩塊美金；五分之一的人每天生活費用不到一塊美金。世界上有 60 億人口，其中有 50 億住在開發中國家，這些國家的國民生產總額卻只占世界的 20%，而這 50 億人口中，有 30 億人口住在亞洲。世界銀行（World Bank）的主要目標就是，減輕開發中國家的貧窮狀態。以下節次係以世界銀行為例，來說明企業與國際機構的角色互動關係。

一、處理貧窮的發展計畫架構

世界銀行認為，政府、公民社會與企業成員必須全面參與，並負有成敗之責任；公共與民間機構必須進行結盟，計畫必須是可以衡量評估的，以及計畫本身是長期可行的。

隨著民間部門蓬勃發展，才能創造經濟成長，靠經濟成長來創造長期就業，持續消弭貧窮。在市場機制系統演進過程，企業逐漸體認到公司治理、勞工、環保與倫理，若採取高標準，對企業最有利。在推動企業制衡制度後，所有市場參與者較能得到公平的待遇與機會，也可提高企業在人權、健康、安全、勞工與環保問題的負責程度，這種制衡可望構成公司治理的架構。

愈來愈多國家與公司體認到，依據誠信與高尚價值觀，來發展企業社會責任的長期策略，能為企業創造業務利益，並對整體公民社會產生積極貢獻。在國家層級上，開發中國家必須推動改革，強化市場力量，打造有利於良好公司治理與社會責任的環境。因此，政府部門應協助如下要項：

1. 改善司法與管理體系，以保障權利，公平處理抱怨。

2. 處理金融部門改革的挑戰，提高資本分配透明化的效率。

3. 正面迎擊貪腐的問題。

世界銀行在致力改善公司治理與企業社會責任時，努力支持如下要項[12]：

1. 司法、管理與金融改革，以便改善民間機構的營運環境。

2. 提高容納並強化機構與市場力量。

3. 提高公家機關的透明度與責任。

二、提升公司治理與企業社會責任

世界銀行致力提升公司治理，以及推動企業社會責任的落實，其具體作法如下[12]：

(一) 公司治理的評估

世界銀行鼓勵各國政府與企業自行訂定提升公司治理與企業社會責任的最佳計畫，並改變誘因獎勵實行。評估該計畫，進而與政府高級官員討論，同時建議採取國際模式的方法與成本效益。透過技術援助的方式，支持政府與專業機構，並且靠著訓練政府與民間部門重要職員，以建立政府與企業的制度性能量。

在運作方式上，世界銀行與國際貨幣基金（IMF）、合作發展遵守標準與準則申報（ROSC），以及金融服務行動計畫（FSAP）。再對有心改革的國家，評估其公司治理政策及作法，進而提出建議或修改法令。

(二) 企業社會責任的訓練

灌輸跨國企業、本國公司及公共部門的企業社會責任，其運作方式為：在作法上，提供「企業社會責任」的網路課程；在目標上，讓參與者瞭解企業社會責任的基本理論、設計與執行；在對象上，鎖定政府高官、企業、公共部門、社會領袖、學者及新聞記者等。

(三) 在亞洲推動的援助計畫或訓練

世界銀行在亞洲推動的援助計畫或訓練，有如下幾點要項：

1. 在中國、印尼、泰國、韓國，推動董事的訓練。

2. 在印尼、泰國、韓國，推行國際會計與稽核標準。

3. 在印尼訓練法官與相關人員，強化法院的職能。

4. 成功案例：對蒙古的農業銀行推動重整計畫，起死回生並達到民營化的目標。

(四) 推動公司治理及改革

透過參與投資的方式，來要求被投資公司推動公司治理及改革，如以投資上海銀行為例，其運作方式為：在投資前，堅持上海銀行須根據國際會計標準與稽核標準，由國際事務所進行查核；再透過世界銀行旗下的國際金融公司（IFC），投資上海銀行並取得董事席位；進而要求上海銀行推動公司治理及改革，包括：成立稽核委員會、創設風險管理委員會等。

三、未來面對的挑戰

世界銀行在扮演推動企業社會責任的角色上，在未來將面對的挑戰，有如下要項[12]：

(一) 公共部門改革

1. 使公共部門提供有效能的公共服務，對公民負責。

2. 讓決策過程大致透明化且可預期。

3. 建立制衡機制，以確立權責並避免獨斷。

4. 充分授權，保持彈性，才能臨機應變。

(二) 建立能量

1. 強化不足的合格專業人員。

2. 提升機構的力量或職權。

3. 訓練會計師、律師、法官，以推動改革所需要的其他專業職能。

4. 發展專業的機構：如董事會、會計師，配合嚴格的授證及倫理標準，來進行國際接軌。

(三) 訓練計畫的評量

1. 採逐步評量的方式，推動大量的個人訓練。

2. 利用科技，包括網路學習等方式，將訓練普及化。

(四) 持續改革與夥伴關係

1. 世界銀行的改革，相當分散也有一定期限。

2. 透過本地其他機構的良好夥伴關係持續進行改革。

(五) 家族企業

1. 大型家族企業的公司治理問題

 (1) 家族企業通常不理會企業的其他所有權人（小股東）。

 (2) 害怕失去控制權，通常較依賴銀行融資，導致易受外在衝擊，獲利能力也較低。

2. 從以關係為基礎的制度，變成以法規為基礎的制度措施

 (1) 選舉獨立或外部董事。

 (2) 建立稽核委員會。

 (3) 區隔董事會的監督功能與營運部門的經營功能。

四、推行企業社會責任的必要

世界銀行認為推動企業社會責任的必要性理由，有如下幾點要項[12]：

1. 改善公司治理與企業社會責任，同時對抗貪汙腐敗，是世界銀行減輕貧窮、推動改革，密不可分的一部分。

2. 世界銀行在擴大及修正公司治理計畫的同時，也體認到積極與其他機構或民間部門，結成夥伴的重要性。

3. 堅信公司治理、企業社會責任與反貪腐，是推動改革的基礎，而其成功的關鍵，是在公家機關與民間機構中，尋找支持決心改革的人。

4. 跨國公司可發揮其影響力，要求供應商與其他事業夥伴，遵循公司的治理制度及高標準的倫理道德，使公司治理可以強化。

因此，世界銀行面對的任務及挑戰，就是支持改革、建立機構能量，透過可以衡量的訓練計畫，擴大供應合格的專業人員，並且在景氣好、改革壓力消失時，維持與強化改革動力。

個案討論

國家清廉度，國際競爭力

國際透明組織（Transparency International）每年根據世界銀行、非洲發展銀行、經濟學人資訊社及其他機構等資料，將全球 176 個國家依 0 到 100 分進行清廉度排名，0 分代表極貪腐，100 分代表極清廉。在其 2017 年 1 月 25 日公布「2016 貪腐印象指數（Corruption Perceptions Index 2016）」中，臺灣清廉度排名第 31，較 2015 年退步 1 名，在亞洲國家中位居第 4 名。

在此貪腐印象指數中，全球最清廉國家為丹麥與紐西蘭，同獲 90 分，索馬利亞墊底，而臺灣獲得 61 分，與斯洛維尼亞、卡達和巴貝多同分，清廉度排名第 31，在亞洲國家中落後於第 7 名的新加坡、第 15 名的香港與第 20 名的日本，而南韓位於第 52 名、中國居於第 79 名，與印度和巴西同樣名次，而泰國與菲律賓則更落後，以 35 分的分數位居第 101 名。

在這一份報告中指出，2016 年大多數亞洲國家都在全球排名後段班，國家清廉指數表現不佳的原因，可能來自於不負責任的政府、缺乏遠見、公民社會的不安全感，以及被限縮的空間，讓反貪腐法案在

這些國家無法落實。Kate Hanlon 在評論整體亞太地區情況中，提及除了日常貪汙事件，涉及貪汙醜聞的政府層級都很高，已降低社會大眾對政府的信任，以及對民主制度與法治的信賴。

至於，全球最清廉前 10 名的國家，多數在北歐、西歐和北美，分別是：紐西蘭與丹麥同名次、芬蘭、瑞典、瑞士、挪威、新加坡、荷蘭、加拿大和德國，這些國家普遍都有較高程度的言論自由，對於公共開支的資訊也較流通，對於政府官員的正直誠信，及獨立的司法體系，也有較高標準。唯國際透明組織也直言，即使這些地區的大型貪汙醜聞不常見，但還是難免會有閉門黑箱交易、利益交換或非法融資等情事發生，可能影響公共政策或引發私人企業的醜聞風波。

全球最貪腐的國家為索馬利亞，其他墊底的國家包括蘇丹、北韓、敘利亞、葉門、蘇丹、利比亞、阿富汗、幾內亞比索和委內瑞拉，這些國家一般來說，公共制

個案討論

度如警察或司法體系都不健全、無法發揮正常功能，儘管有反貪污法案，實際上還是存在許多方式可以規避法律，一般民眾很容易在生活中遇到賄賂或勒索。

回到國內來看，政府為強化廉政宣導效能，於 2011 年 7 月 20 日成立廉政署，隔年 3 月起在全台各地區舉辦「行政透明」巡迴論壇，並研擬推動企業倫理認證制度，同時舉辦大型廉政路跑活動，共同推動整體廉政的工作，以提升臺灣的國際競爭力。

資料來源：改寫自臺灣英文新聞 2017 年 1 月 26 日的報導。

討論分享

1. 你認同一個國家越清廉，越有國際競爭力嗎？為什麼？

2. 你認為影響臺灣清廉度排名的主要因素為何？為什麼？

3. 推動企業倫理認證，對國家清廉度的提升，有什麼關聯性？

本章習題

一、選擇題

() 1. 解決內部倫理問題的機制為何？ (A) 倫理委員會 (B) 倫理準則 (C) 公共事務辦事處 (D) 以上皆是。

() 2. 國內第一家設定倫理長的企業為何？ (A) 台積電 (B) 信義房屋 (C) 中華電信 (D) 台達電子。

() 3. 何者能規範公務人員在角色扮演時應掌握的分際？ (A) 行政倫理 (B) 企業倫理 (C) 社會責任 (D) 應用倫理。

() 4. 何者為行政倫理決策的原則？ (A) 誠實信用原則 (B) 比例原則 (C) 公益原則 (D) 以上皆是。

() 5. 對當事人權益的保護，稱為什麼原則？ (A) 深思熟慮 (B) 比例原則 (C) 信賴保護 (D) 以上皆非。

() 6. 行政作為取利之最大而害之最小，稱為什麼原則？ (A) 深思熟慮 (B) 比例原則 (C) 信賴保護 (D) 以上皆非。

() 7. 何者為行政倫理的困境？ (A) 餽贈 (B) 私權 (C) 忠誠之衝突 (D) 以上皆是。

() 8. 何者為行政倫理上的利益衝突？ (A) 賄賂 (B) 接受招待 (C) 在外兼職 (D) 以上皆是。

() 9. 何者為社會治理的議題？ (A) 反全球化運動 (B) 開發模式的爭議 (C) 永續發展 (D) 以上皆是。

() 10.企業型政府以何者為優先？ (A) 公民利益 (B) 管理效率 (C) 政治立場 (D) 以上皆是。

二、問題研討

1. 企業倫理的機制，依其性質功能有哪幾種？

2. 行政倫理的定義有哪些論述？

3. 行政倫理的五項主要原則為何？

4. 企業倫理實際作為與企業型政府新的治理模式，兩者間的比較為何？

5. 非政府組織的倫理關懷有哪些要項？

6. 世界銀行在改善公司治理與企業社會責任上，有哪些主要的努力方向？

Chapter 8

職場倫理與職業倫理

人生是一場動機的實驗

人的一生其實是一場「動機」的實驗，

我們正帶著自己的動機在經歷與修正，

而現在的你，生命正在經歷些什麼呢？

我們生存的這個世界，是我們動機的實驗室，

它讓我們可以經歷不同的人生階段，

亦讓我們因而得到不同的人生結果。

當我們不滿意不同階段的「結果」時，

就必須重新返回修正原來的「動機」。

試著往回頭看看，你這輩子經歷過些什麼？

最後，在你身上真正的得到，

或許只是對生命的一次「清醒」而已。

往往人要走到生命結尾時，

才會清醒看見原來是自己的動機，

讓自己的一生得不到想要的結果，

都是你自己造成的，完全不關別人的事。

倫理思辨
是否舉發同事洩密行為？

　　大義與小利是大學同班同學兼宿舍室友，彼此有著深厚的情誼，畢業後兩個人剛好進到同一家慧光科技公司上班，由於大學所學專業得以發揮，因此兩個人在公司裡工作順利，也受到公司主管的賞識。就在某一天準備下班時，大義無意間發現小利擅自利用其私人電子信箱，將其職務上獲取的機密文件，傳送給另一家同業公司。大義發現這件事後，內心掙扎著是否要舉發小利的行為？當下，公司相關保密實施的規定，以及多年好友的情誼，頓時讓他陷入兩難的局面。

8.1　職場倫理與職場專業

一、職場倫理與應用倫理

　　「職場倫理」一般亦稱為「專業倫理」，在談論職場倫理前，必須先論述一般倫理學、應用倫理學。由倫理學的意涵與涵蓋範圍來說，一般倫理學的探討對象，主要與道德理論有關，包含一套完整並對所有人皆有效的道德原則，可以讓我們斷定一個人行為的是非對錯。應用倫理學則是應用這些一般性的道德原則，協助釐清並解決世人在實際生活中面臨的許多具體的道德問題[1]。換言之，應用倫理學乃是一般倫理學理論的應用。

　　若我們將一般倫理學規範的道德原則，應用於新聞採訪編輯等事項上，即形成新聞倫理學（journalism ethics）；若是把此一領域更擴大到整個傳播媒體等相關問題上，則形成傳播倫理學（communication ethics）。如將一般的道德原則應用於醫療領域相關問題上，即形成醫學倫理學（medical ethics）；若是把此一領域更擴大到生命科學的問題上，則形成生命醫學倫理學（biomedical ethics）。同樣的，相關的倫理原則應用到政治

1　Beauchamp & Childress，1979

在公司保密實施規定中，第 5 條明確規範該公司員工應遵行的保密事項如下：(1) 對職務上所知悉或持有之機密資料應嚴加保密，不得洩漏。(2) 職務上不應知悉或不應持有之機密資料，應避免持有。(3) 機密文件應妥善保管，未經許可，不得擅自攜離辦公處所。(4) 發現員工有涉及危害保密之情形，應即加制止，並立即向主管報告。

其中，由第 4 項可明顯看到公司規定並要求員工發現有涉及危害保密事實時，應即加制止，並立即向主管報告。然一旦大義跟主管報告後，小利勢必會遭到公司相關的處分，而多年建立起來的情誼也會就此結束，這也是大義心中所擔心的結局。面對好友小利的洩密行為，大義著實感到進退兩難，心中想著接下來如何處理。

討論議題：

1. 如果你是大義，你會舉發小利的洩密行為？還是視若無睹？為什麼？

2. 你同意公司為杜絕此洩密行為，而監看員工在公司的公務信箱嗎？為什麼？

議題上，將形成政治倫理學（political ethics）；應用到企業議題上，將形成企業倫理學（business ethics）；應用到科學議題上，將形成科學倫理學（science ethics）等[2]。

傳統哲學中的倫理學多屬一般倫理學，主要關心普遍有效的概括理論及原則。應用倫理學乃相對一般倫理學而言，凡是應用一般的道德原則去釐清或解決具體道德問題者，都可以歸入其中。換言之，應用倫理學是研究如何使道德規範運用到現實具體問題的學問，它的目的在於探討如何使道德要求，能藉由社會整體的行為規則與模式來加以實現[2]。

從內容來看，傳統倫理學的適用範圍僅侷限在個人領域，因此，傳統認為倫理道德與宗教信仰一樣屬於個人的私事。而應用倫理學主要涉及整個社會的行為互動，如全球倫理、政治倫理、經濟倫理、媒體倫理、科技倫理、性別倫理、生命倫理、生態倫理等，其中層次涉及國家、人類全球性。從主要範疇來看，傳統倫理學的主要範疇是善，而應用倫理學重視正義、責任、尊嚴等基本範疇的內涵[2]。

2 陳宗韓等人，2004

傳統對倫理道德的認知往往是與善的概念相關，所謂道德行為往往指有益於他人的積極性行為。近代倫理學研究的首要任務，慢慢轉而強調正義的概念。這並不是說近代倫理學不主張善的概念，而是說在比較小的範圍內，道德內涵主要是團結、同情、互助、奉獻；而在當代廣博社會領域中，公正概念才能比較準確反映人與人間的最基本道德關係[2]。

二、職場專業與應用倫理

　　基本上，應用倫理學的研究領域與問題分類，可以從以下幾方面出發，如從關係劃分，可以分成：(1) 人與人的關係：又分公共領域與私人領域；(2) 人與自然的關係；(3) 人與自我的關係。至於，應用倫理學的特點，主要是跨學科的研究領域，與經濟學、政治學、法學、醫學、生態學、國際關係、人類學等均有關係。應用倫理學主旨不在建立一個知識系統，而是將其注意力放到個案研究，藉由蒐集可分析的真實資料，來建構相關的學科理論[2]。

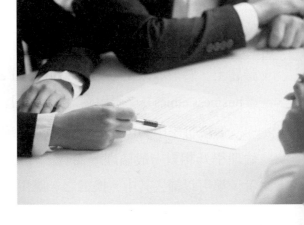

　　專業倫理應該包含在應用倫理的範圍內，因為它也是一般道德原則的應用，只不過專業倫理所牽涉的對象，特別限定於某一專業領域，故其涵蓋範圍較應用倫理來得小。換言之，對於某一類型、事件的相關倫理運用，可以歸為應用倫理的範疇；但所謂的專業倫理通常與某一職業有關，故生態倫理、環境倫理可視為應用倫理，而不能被當作專業倫理來談論[2]。

　　「倫理」是一套價值規範系統，「倫理學」則是針對這套價值規範系統，進行相關研究的學問。「一般倫理」所論者適用於社會所有成員的價值規範，「專業倫理」則是針對某一專業領域中的人員所訂出之相關規範，如教師、醫生、護士、記者、工程師、律師、法官等。針對不同專業領域，各自有其必須遵守的專業倫理，此種倫理內涵，如教學倫理、工程倫理、醫學倫理、新聞倫理、科學倫理等[2]。

　　所謂的專業，指稱的是一種全職的工作，此種工作為社會帶來貢獻，也受社會的尊重，從事這種工作的人必須受過相當的高等教育，並在某一特殊的知識領域接受專業訓練。專業倫理有兩個層面，一是牽涉組織內部的問題，一是攸關某一專業與社會之間的關係。其中，組織專業對社會擔負責任問題，較受世人關注，也是職場倫理的主要重點。

這一部分除有賴專業人士本身自覺外，社會其他成員、甚至政府組織，均可對專業施加壓力，或要求遵守所訂定的規範。對社會影響愈大的職業，受到的注意相對也最多，相關的倫理規範也愈詳細[2]。

8.2　臺灣的職場倫理教育

臺灣地區的學校教育，中學以前為普通教育，亦即學校所傳授學生者，多為普通基礎之課程，如國、英、數、史地、理化等，其用意在使學生具備以後進修專業學科之基礎。大專院校及高等職業學校之授課內容，以專業知識教育及專業技術教育為主。不管是中學教育或是大學教育，對於倫理教育的內涵較少觸及，更不用說是職場倫理教育的接觸。

一、職場倫理課程的開設

1990 年代末期以來，由於社會環境激烈變遷，社會上職業道德的表現不如往昔。另一方面社會分工細密，專業程度亦高，許多職業除需專業技能外，也需兼具相關的道德內涵存在，各大學院校除加強一般倫理道德教育外，也開始關注專門的職業教育的內涵，故許多學校工學院陸續開設工程倫理；商管學院陸續開設企業倫理；醫學院陸續開設醫學倫理等課程。個人服務的明新科技大學管理學院，更於九十五學年度起，將企業倫理訂為管院各系學生的院訂必修課程。

除這些專門職業倫理課程外，不少大學也將倫理道德課程開設於跨學院的通識課程。以一般倫理教育與專業倫理教育兩者關係來說，專業倫理教育乃以一般倫理教育為基礎的衍伸應用。不過，所謂專門職場倫理，由於牽涉到面臨不同情境與職業內容，故較一般倫理教育常需要較多之個案或事例，來予以較為具體的解說與討論[2]。

二、職場倫理教育的推行

目前各大學院校開設的專業職場倫理教育，其目標多希望經由專業倫理教育，使各個專業領域都能夠成為具有良好專業道德教養的社群，其中的成員也都有良好的專業道德素養。

由提升學生競爭力來看，競爭力（competence）由知識（knowledge）、技能（skill）與態度（attitude）所決定，其關聯性如圖 8-1 所示，所謂的工作態度就是最佳競爭力。

$$C = (K + S)^A$$

Competence 競爭力 · Knowledge 知識 · Skill 技能 · Attitude 態度

圖 8-1　態度決定競爭力

換言之，一個具有良好專業道德素養的專業人士，應該具備下列若干條件[3]：

1. 具有良好的一般道德的素養，意即除具有比較成熟的道德認知發展外，也養成道德實踐的良好習慣。

2. 對於自身專業領域所涉及的倫理議題，具有相當程度的認識與敏感度。

3. 對於自身專業領域較常涉及的一般倫理原則，具有相當的認識與素養。

4. 在專業方面具有相關的倫理知識，足以認清事實，做出正確的事實判斷。

5. 能夠將一般倫理原則，應用到自身專業領域所涉及的倫理議題上。

綜合上述，我們不難發現：較好專業職場倫理的養成，應該是先在中小學階段，讓一般人民接觸一般倫理教育的課程。到大學階段後，再依據不同學群、學院的專業性質，分別給予不同的專門職業道德教育。如受限於中小學教育不能普遍實施一般倫理教育，至少應先讓學生具備相關概念；大學後在通識課程中，先教授一般倫理課程，其次在不同學院、學系，普設專業倫理課程，如此才能使專業倫理得以發揮原有之功效[2]。

三、企業職場倫理的產生

企業職場就是企業人員執行任務及參與其活動的工作環境，不同的企業機構因為有不同的企業職場，所以就有不同的企業倫理。在所有企業職場的企業倫理雖有不同，但並不是完全不同，而是差異性（di$_m$erentiate）不同，可是類比性（analogy）卻是相同的。亦即在所有的企業職場中，一個企業職場與其他的企業職場間，有些企業倫理是相同的，謂為類似性（analogous）的企業倫理[4]。

企業職場會產生由企業全體人員，所認同、所共識的企業倫理。一個企業職場所產生的企業倫理，也自然地被企業全體人員所尊重與遵守。企業倫理的規範與實踐，自然

3　朱建民，2004

4　黃培鈺，2004

有助於企業職場的穩定與安定。企業倫理對於企業職場，亦能具有維繫、維護與保障的功能[4]。

重建企業倫理與職業倫理最根本的步驟，應是由提振文化與教育功能著手，亦即「加強大專院校之人文教育」，不應僅以專業知識之傳授爲滿足，這應該可爲企業倫理的重要性與定位提出最好的詮釋[5]。適當的加入有關企業倫理的課程，以改善學生的企業倫理，俾使學生將來進入社會服務時，能夠多爲社會的整體利益著想[6]。

8.3 企業職場倫理的必要

不同專門職業有其倫理內涵，如在現代社會中，不同行業的人有其必須遵守的職業規範，有些以法律的形式出現，有些則是以道德形式作爲約束。本節茲以企業倫理爲例，來加以說明如下[7]：

一、職場倫理是企業文化的重要內涵

在企業的人力資源管理中，培養專門職業的倫理觀，是企業文化的重要內容，也是當代企業持續發展的必要基礎。所謂企業中的專門職場倫理觀或倫理導向，就是企業中的從業者在企業團隊中，所顯現出的職業操守與團隊意識。現代企業中，每一個企業團隊的成員，都要具備符合該團隊利益的職場倫理觀，這是在一個企業團隊服務的根本。

假如一個人沒有職業道德，也就不具備任何資格來從事任何工作。隨著職位階層愈高，對其職業道德的要求也就愈高。例如，企業的中高階管理人員，乃至總經理層級，社會上對這一層次的人員在職業道德上的要求，遠遠高於對一般人員的要求，因爲這一層級人員的職場倫理觀，常常會影響到整個企業的走向，甚至是企業的命運。

一個現代企業所需要的人才必須同時具備專業知識與技能，其中有兩方面的涵義：

1. 專業技能的職業化。

2. 專業倫理的職業化。

5　廖湧祥，2000

6　陳嵩，1995

7　翁彤，2004

兩者具有不同的價值，但都同樣重要。知識與技能是就業的資本，相對地，職場倫理也是就業的資本。一個企業經理人如果其資歷才能與他人相仿，則決定其出線與否或是勝負關鍵者，則為良好的道德操守與信譽。

二、經理人應當具有與組織契合的倫理觀

企業經理人就是專門從事企業經營管理的人，其成員包括：總經理、財務經理、人力資源經理、公共關係經理、市場營銷經理等人員，涉及企業經營管理的各個專業領域。但無論是總經理，還是某個部門的專業經理人才，當他任職某個企業時，必須具備與所服務的公司相契合的職場倫理觀，恪守應有的職業道德。如果專業經理人不具備上述條件或是認知，將會為自己或所屬企業帶來極大的職業風險。

若經理人員以企業為平台，一味做自己想做的事情，置企業整體利益不顧或有所忽視，一旦出現問題將給企業造成嚴重損失，企業所有者只能自己承擔責任。此種現象說明，一方面臺灣企業經理人的倫理觀不足，另一方面也顯示企業長久以來對企業倫理的忽視。很多公司在人力資源管理中，有建立職位說明書制度，但往往是低層職員的職責較為明確，愈往上愈不清晰，到了總經理階層則相關倫理規範，付之闕如。很多人進入企業後，不知道企業文化為何，也不懂團隊合作的意涵，以為團隊就是一個工作群體而已。

以人力資源管理為例，相關專業經理人的職責，主要在代表企業履行人力資源管理職責。其次，兼顧企業與員工雙方的利益，而這些就是人力資源經理人必須遵循的倫理觀。作為一個專業經理人，必須針對不同行業的企業，乃至不同經濟類型企業的特點，都有一定程度的瞭解。沒有對企業切實的瞭解，就無法辨別出企業的人才，並且有效推動企業內部人力資源的流動，也難以確定企業真正需要的人才為何。

以企業倫理的角度來看，在人力資源招聘的過程中，除專業技能外，還需瞭解應徵者的品德倫理觀為何？守密程度、工作配合程度，乃至於對企業的忠誠度，都應列入審查決定的內容要項之一。在員工進入企業服務後，還需要有相關考核機制，並隨時注意員工對企業的態度，建立一套行之有效的績效考核方法與具備可行性的晉升制度，將員工的職業生涯與企業的前景結合起來，就是企業與員工間應有的倫理關係。這種倫理觀念有助培養員工的忠誠度，藉由利害共生、命運共同體的觀念，進而達到企業與員工雙贏的局面。

三、培訓是形成職場倫理的重要途徑

職場倫理本為企業有意識建立的，即企業藉由培訓來加以引導形成。但實際上職場倫理的產生，常常是由員工不斷與企業互動過程中所產生。不少企業常常想要有意識引

導員工的企業倫理觀，使員工具有積極性，進一步促進企業的發展。但由於不少企業只有技能與業務內容的培訓，欠缺對員工與企業彼此互動關係的企業倫理養成，故許多員工進入一個企業，多是憑著自己過去的經驗，在新的企業中先行因應，而後再不斷磨合而來。

有些企業曾經嘗試灌輸企業價值觀，但往往流於形式，在發放員工手冊與行為規範後，就沒有進一步的動作，再沒有人來與員工深入探討與企業的關係，包括倫理關係。事實上，如果觀察許多不同企業的倫理觀，不難發現：若企業愈多投入企業文化的養成，則員工的企業倫理較容易訂定與形成。員工對企業的瞭解更多，對自身與企業間關係的認識，也會更為深刻。

企業本身除培訓外，另一形成員工企業倫理觀的重要關鍵，在於賞罰要嚴明：有功要獎勵，有過則處罰；不能只是有過處罰，有功不獎勵。許多企業對不遵守企業規定者，往往規定許多處罰條款，但對遵守企業規範、符合倫理要求者，卻往往沒有獎賞。沒有正面強化、沒有實質鼓勵，就不會產生所希冀的轉化行為。

很多公司的企業文化都變成一種理念，每個員工都能倒背如流，但沒有人真正自覺去做。員工已經認定只要不違反制度即可，做得太好也不會得到任何好處。假如沒有一個完善具有激勵性的制度，就談不上真正的企業文化。

企業需要兩種激勵，一是經濟方面的激勵，一是倫理方面的激勵。所謂的企業倫理激勵，必須在企業與員工在倫理觀與價值觀的認同基礎上，才能進行與奏效。通過思維與觀念間的溝通，雙方在企業倫理上達成共識，企業所提倡的文化理念才能真正深入員工人心。同時利用物質激勵方法，促使員工把自身潛能以最大程度轉化為生產力，則企業目標最終必能獲得實現[7]。

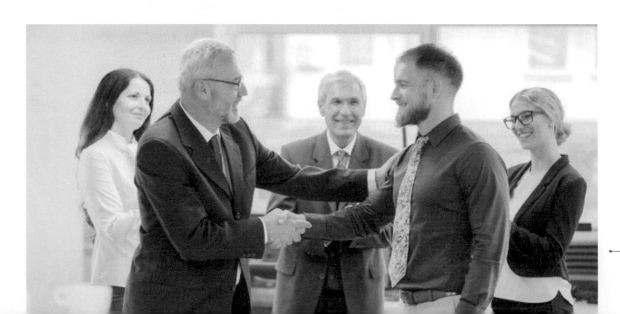

四、人力資本與企業倫理

　　所謂的人力資本，是由知識、技術、才能、個人行為、努力程度與投入時間，如【圖8-2】所示。其中，企業倫理所注重的是，經由企業倫理教育的施行可改變與導正個人行為，有別於過去對技術強化的專業技術教育，可輔助人力資本的強化與內涵[8]。

$$HC=[(K, S, TA)+B] \times E \times T$$

- –HC：人力資本(Human Capital)
- –K　：知識(Knowledge)
- –S　：技術(Skill)
- –TA　：才能(Talent)
- –B　：個人行為(Behavior)
- –E　：努力程度(Effort)
- –T　：投入時間(Time)

企業倫理
(business ethics)

圖 8-2　人力資本與企業倫理的關聯

8.4　　　　　　　　　　　　　專門職業與職業倫理

一、專業人員的道德角色

　　在工作規範中，還有一些是屬於道德方面的責任，像把事情做好、忠於公司、尊重同事等，即使一個人在沒把事情做好，不尊重公司同事，而不會有事情的情況下，道德紀律也會要求他必須把事情做好，尊重同事，這跟這個人本身的資格，如有無學歷、有無加入工會無關。如同「有」教授證書，並不一定等於是一位認真盡職的「好」教授，而要看其有無盡到作好教授的本分與義務。

　　找到一個工作，便帶來一定的責任，這對專業人士尤其重要，他們的工作包含職業道德良心在內，也就是他們的工作不只是一種謀生的方式，更要有一定的做事標準。

二、專門職業的性質

　　專門職業，如會計師、律師、醫師、建築師等，都是經過長期訓練之專業高級技術人員，為社會不可或缺的人力資源。所謂專門職業應具有下列主要特性[9]：

8　楊政學，2006a

9　蔡蒔菁，2002

(一) 服務公眾的責任

專門職業服務的對象為全體大眾，不得犧牲那個族群的利益，以討好另一個族群。要具有為公眾效勞的責任感，必須是專門職業服務的基本動機。

(二) 複雜的學識主體

專門職業必須服務公眾，而社會大眾有不一樣的背景與思考模式，不同時間亦有不同環境的影響，因此專門職業從業人員，必須要能適應環境、應對自如。所以，除取得專門職業資格時，應有基本的知識與能力外，並且必須隨時吸取新知、提升技能，始能達成服務公眾的目標。

(三) 需要具備專業的資格

專門職業人員除需具備專業資格外，並且要能遵循執業的準則。從事專門職業，必須具備法定的學、經歷，通過考試院舉辦的專門職業人員的考試，始能取得開業執照。一旦執業，在主管機關督導下，遵守各項執業準則、職業道德規範，否則將會有受懲戒或被吊銷執照的風險。

(四) 需要公眾的信任

醫師、律師、建築師、會計師等專業人員，從事的工作均影響大眾的權益，所以都需要大眾的信任與信賴。否則，該行業將無法提供任何的服務。

(五) 最大的責任風險

專門職業執行不當，受到損害的人士，不僅是當事人本身，常擴及潛在的第三者，如會計師表示財務報表的意見如有過失，理論上可能有成千上萬的投資人、債權人遭受損害。

專門職業為維持其特性，必須對該專業人士的人格，應該有所規範始能確保。所以，專門職業團體對其會員，均訂有較法律規定更嚴格的職業行為準則，此一準則即為職業道德規範，而職業道德規範的執行，影響其專業的信譽，以及大眾對他們的信心。

三、職業倫理的規範

倫理乃大眾所遵循的情、理、法，以及合於情理法的行為，是善惡與好壞的標準，人類行為的規範。倫理（ethics）源自希臘文「ethos」，意指品德；另一個常用名稱為道

德（moral），其源自於拉丁文「mores」，意指人類行為的對與錯。倫理可分為一般倫理與職業倫理二種類型：

(一) 一般倫理

一般倫理（genaral ethics）係指個人常面臨影響他人而必須作出抉擇的情況，人們在此情況常發生兩難的困擾，即對一方有利的抉擇，未必對他方有利。目前哲學家對一般倫理，可分為兩派：一派稱為絕對倫理者，認為有一套可在各不同時間與不同空間，均可應用於每一個人的準則。另一派稱為相對倫理者，認為每個人的道德判斷，將隨其所處的時空而改變。事實上，兩派主張在一般倫理上是相配合的，即每一個人應有一些永不改變的永久準則，如我國五倫中的父慈子孝、兄友弟恭、夫妻有義與朋友有信等。另外，亦有些可隨時空改變的準則，如我國五倫中的君待臣以禮、臣事君以忠[9]。

(二) 職業倫理

職業倫理（professional ethics）主要的目的，乃在提供該職業的從業人員，保持專業態度及立身處世的方針，以加強風紀。職業倫理通常由職業團體（公會、協會）加諸於其會員身上，而這些會員是自願的接受那些比法律規定更嚴格的職業行為規範。職業倫理規範的執行，將影響到其職業的聲譽，以及大眾對該職業的信心。職業倫理規範的建構流程為[9]：先有目標（objectives），再由目標衍生觀念（concepts），由觀念產生職業倫理的基本原則（principles），根據目標、觀念與原則訂定強制執行的行為規則，並對規則加以解釋（interpretations），以及補充規則及解釋法令未明確規定與說明的特殊判例，如【圖 8-3】所示：

經濟先進國家的決策者，在擬定任何決策時均必須參考必要的資訊，而資訊是否合宜可靠，常由具備資格的超然人士，予以有系統的作業，而給予資訊公信力。財務報表係告知企業財務狀況與經營結果的資訊，審計人員從事有系統的查核工作，使財務報表具可信性，以利充作決策依據的資料[9]。

圖 8-3 職業倫理規範的建構流程
資料來源：蔡蒔菁（2002）。

目標
觀念
基本原則
行為原則
補充規則與解釋判例

8.5 職場倫理的相關議題

一、人力派遣發展的問題

在過去大規模生產的型態下，很難做到工作彈性化，但隨著服務業的產生，以及製造業本身生產型態的改變，使彈性化的可能增加了。另外，在臺灣愈來愈多勞工，已經不再喜歡過去固定時間的工作模式，其可能需要比較有彈性的工作方式，所以會有這樣的供需產生。

大部分的公司事實上都採用彈性配置的方式，公司發展核心專業，然後其餘外包，有些真的外包出去，也有可能找一些人力派遣，或者種種短暫性的工作安排。如此，就可以達到提高自己的靈活度，降低勞動成本的考量，順便也達成整體人力配置的靈活度。

另外一種方式，是讓雇主能相對比較彈性，去調動員工的工作內容或是工作崗位。其實就是「多能工」的概念，但問題是，你要讓員工能達到這樣的彈性，你就必須對他們施以種種的訓練，若不給訓練而要他們去做不同性質的工作，這是不可能的。但現在很多雇主都認為，這事實上是可以大幅度的降低成本，他們寧願花比較少的成本給員工教育訓練，讓他們也熟悉不同性質的工作，發展不同的技能，然後他在工作上又可以做相當有彈性的調度。

二、就業安全的信任問題

當我們在使用彈性化措施的時候，降低了就業的安全性，產生了一些工作關係信任的問題。雇主已不再保障就業的安全性，甚至降低整個員工的就業安全性，因為他用非典型安排來取代正式全職的員工，這造成正式員工的危機感。

反之，屬於非典型工作型態的勞工們，他們也很沒有安全感，因為這種非典型工作型態，本身就是一種非常短期性、不確定性的工作安排，他們的工作期間到底能夠多久，雇主到底是誰，連他們自己都不確定，而且幾乎沒有組工會的可能性，甚至正式的工會都排擠他們，所以這一群人事實上反而是一個新的弱勢族群。

三、短期勞工人力素質的問題

很多雇主在使用非典型雇用型態時，是著眼在短期、成本降低的考量。如果他們真正思考深入一點，去思考使用這種短期勞工的利弊得失的話，他們很可能會卻步。因為短期性的臨時工、暫時工，技能的層次上都是比較低的，尤其是一些臨時工，他們本身沒有什麼專業的技能，他們做的都是比較勞力密集，比較粗重危險的工作。

在每個公司裡面，都有屬於組織的特殊技能，這些並不是外來的短期員工馬上可以上線的。當老闆逐漸僱用外來的、非典型員工，取代正式員工的時候，他所要面臨的可能是，工作品質的降低，還有外來非典型員工所帶來的種種問題，對這些員工的素質也沒有辦法控制。

另外一個很嚴重的問題是，老闆絕不願意訓練、培養這些員工，所以導致整個勞工的技能受很大的影響，雇主已經不願意承擔訓練這樣的工作，所以現在教育訓練的工作，就逐漸由雇主的身上轉移到勞工的身上，這是一個很嚴重的問題，這也是人力資源管理一個密切相關的議題。

四、台積電的從業道德規範

(一) 企業概述

台積電於 1987 年 2 月 21 日在新竹科學園區成立。台積電股票在臺灣證券交易所掛牌上市，台積電股票的存託憑證（ADR）以 TSM 為代號，在美國紐約證券交易所（NYSE）掛牌交易。

台積電是全球第一家、也是規模最大的專業積體電路製造服務公司。由於專為客戶提供製造服務，而且絕不從事設計、生產或銷售自有品牌產品，所以台積電與客戶之間的商業利益沒有任何衝突，是全球積體電路業者最理想的伙伴。

台積電在臺灣營運生產中之積體電路晶圓廠，計有六吋晶圓廠一座（晶圓二廠）、八吋晶圓廠五座（晶圓三廠、五廠、六廠、七廠及八廠）以及十二吋晶圓廠一座（晶圓十二廠（第一期））。同時，另一座十二吋晶圓廠（晶圓十四廠（第一期）），將於 2004 年投入生產。此外，台積電擁有兩家轉投資、合資公司的產能配合，包括在美國轉投資的 WaferTech 公司，以及在新加坡與飛利浦半導體（Philips Semiconductor）公司所合資設立的 SSMC（Systems on Silicon Manufacturing Company）公司。在 2003 年，台積電及其轉投資、合資公司的總產能，已達全年 400 萬片八吋晶圓（約當量）。

除了致力本業，台積電亦不忘企業公民的社會責任，常積極參與社會服務，並致力維護與投資人的關係。台積電董事會成員包括經驗豐富的企業家及知名學者，以維護財務誠信及高標準的經營管理為職志。2002 年，台積電邀請前英國電信（British Telecommunications）執行長邦菲爵士（Sir Peter Bonfield）及麻省理工學院管理學院梭羅教授（Lester Thurow）擔任獨立董事，並邀請哈佛大學波特教授（Michael Porter）為監察人。同年，董事會下設立稽核委員會，確保財務與審計系統的完整與嚴正。2003 年 9 月董事會更進一步設立薪酬委員會，主導審議有關員工薪酬之各項議題。

(二) 活動背景及目的

台積電是一個聲譽卓著的世界級公司，具有崇高的道德標準。在許多國家從事營運與業務活動，除了嚴格遵守各國當地法律與規定，更重要的是台積電支持並要求所有員工均清楚瞭解，並遵守從業道德規範及個人誠信。

依據台積電十大經營理念第一條「堅持高度職業道德」，凡本公司員工，無論在公司內外，均應自我要求，保持高水準的個人行為素養及從業道德。在從事日常工作及業務時，應嚴格遵守公司的從業道德標準，維護公司的聲譽，獲得顧客、供應商及其他各界人士的尊重與信任。

其他九大經營理念，列示說明如下 [10]：

1. 應秉持誠實、嚴謹及敬業之精神執行職務。

2. 應忠於職守，但不得涉入任何不法或不當之活動。

3. 應迴避任何可能造成個人利益與公司利益之間的衝突。

4. 不得有玷辱本公司的任何行為。

5. 不得參與或唆使他人進行任何可能損及忠於職守或專業判斷之活動或關係。

6. 不得要求、接受或給予任何可能損及忠於職守或專業判斷之餽贈或招待。

7. 不得要求、接受或給予任何形式的賄賂。

8. 凡有關公司或客戶之機密資訊均應予保密。

9. 使用公司或客戶之資訊不得違反法令及公司機密資訊保護政策及程序，不得謀取個人利益，亦不得損及公司或客戶之權益。

10 臺灣企業社會責任網站，2006

從業道德規範不以法令規章為限，遵行時貴乎自律，並能自我判斷而不違悖常理。員工如不能確定其行為或所處之狀況，是否符合公司從業道德規範時，應依據如下基本原則審驗其正當性[10]：

1. 公開該項關係或行為是否會對公司之聲譽造成負面影響。

2. 進行該項關係或行為是否會被一般解釋為，對公正執行職務或專業判斷造成影響。

(三) 活動內容

在從業道德規範—教育與宣導上，由董事長及總經理於 2002 年 8 月份親自為公司所有廠、處長級以上之主管，說明公司「從業道德」之重要性，包括信守從業道德規範、迴避利益衝突、饋贈與業務款待、從業道德規範之執行。期望能在從事日常工作及業務時，嚴格遵守公司的從業道德標準，維護公司的聲譽，獲得顧客、供應商及其他各界人士的尊重與信任外，並能引領教導所屬同仁瞭解、接受並恪守相關規定，全力落實。

台積電期望其顧客、供應商、商業夥伴及其他有業務往來的各界人士，都能瞭解並支持公司從業道德規範。在公司治理上，能與世界級公司的要求標準一致。

各組織之副總經理也於 2002 年底前，親自主持完成所屬單位之教育與宣導。並將從業道德規範之教育與宣導，製作成「網路教學」（e-Learning）及新進人員加入公司後的必修課程。

(四) 活動成果

台積電長期在公司治理、價值觀及經營理念方面之自我要求，以及堅持高度職業道德標準，是最基本與最重要的經營理念，也是執行業務時必須遵守的法則。除可凝聚公司團隊的向心力外，並多次受到顧客、供應商及其他各界人士肯定。過去數年來，於天下雜誌標竿企業評選中，台積電連續獲選為最佳聲望企業標竿及企業公民第一名。如在 2005 年《遠見》雜誌所舉辦第一屆企業社會責任獎中，榮獲科技業 A 組的楷模獎；2006 年再度於第二屆企業社會責任獎中，榮獲科技業 A 組首獎。

個案討論

告知或迴避，選哪一個？

小魏是一位甲牌手機的業務員，負責銷售該品牌的手機，這款手機除了電池較不佳，也就是待機時間較其他廠牌短外，其餘各項功能都非常到位，比其他廠牌的手機來得便宜又好用。小魏最近參加了國小同學會，其中有一位同學小廖，目前是某家知名企業的副總，談話間得知小廖想要購買 500 隻手機送給員工，當成是公司對員工的獎勵。

這消息對小魏來說，無疑是一個提升業績的大好機會，同時又多了這一層國小同學的關係，此時他心裡正想著如何跟小廖開口？是老老實實把電池的問題詳實告知？還是避重就輕，只談手機優於其他廠牌的功能？還是按兵不動，如果小廖沒有問到電池問題時，就選擇不主動告知，反正對方沒問，自己也沒有刻意欺騙？

討論分享

1. 如果你是小魏，請問你會如何跟小廖開口？為什麼？

2. 什麼情況下，說謊或迴避的行銷策略，是可以被接受的行為？

3. 避重就輕或按兵不動的作法，是說謊的行為嗎？為什麼？

本章習題

一、選擇題

() 1. 以下陳述何者有誤？　(A) 職場倫理屬專業倫理　(B) 職場倫理屬應用倫理　(C) 職場倫理屬一般倫理　(D) 以上皆是非。

() 2. 以下陳述何者正確？　(A) 一般倫理適用所有人員　(B) 專業倫理針對專業人員　(C) 對社會影響越大的職業，其倫理規範越詳細　(D) 以上皆是。

() 3. 專門職業倫理需要更多的什麼來協助教學？　(A) 案例　(B) 知識　(C) 技術　(D) 設備。

() 4. 以下何者對企業職場最具有維護與保障的功能？　(A) 工作環境　(B) 專業知能　(C) 企業倫理　(D) 輪調制度。

() 5. 以下何者是企業文化的重要內涵？　(A) 員工學歷　(B) 職場倫理　(C) 專業技能　(D) 以上皆是。

() 6. 以下何者是形成職場倫理的重要途徑？　(A) 經理人　(B) 晉升制度　(C) 培訓　(D) 以上皆是。

() 7. 職業倫理在人力資本養成中，特別重視哪一個要素？　(A) 知識　(B) 行為　(C) 技能　(D) 才能。

() 8. 以下何者提供該職業的從業人員，保持專業態度及立身處世的方針？　(A) 職業倫理　(B) 職場倫理　(C) 一般倫理　(D) 以上皆是。

() 9. 以下何者不是人力派遣的優點？　(A) 彈性調度人力　(B) 降低人力成本　(C) 提高就業安全　(D) 有多能工概念。

() 10.台積電十大經營理念的第一條為何？　(A) 先進技術研發　(B) 堅持高度職業道德　(C) 滿足顧客的需要　(D) 良好的工作環境。

二、問題研討

1. 何謂職場倫理？請簡述之。

2. 職場專業與應用倫理有何關聯性？請簡述之。

3. 有良好專業道德素養的專業人士，應該具備有哪些條件？

4. 職場倫理是企業文化的重要內涵？你個人的看法為何？

5. 人力資本與企業倫理間的互動關聯為何？請簡述之。

6. 專門職業應具有的特性為何？

7. 職業倫理規範的建構流程為何？

8. 人力派遣的發展，有哪些可能出現的職場倫理問題？

9. 針對「台積電公司的從業道德規範」的內容，你有何看法與心得。

Chapter 9

倫理領導與經營倫理

你擁有的，一切都會過去

在我們身上，生活中追求的背後是什麼呢？

往往是在「生活」中，想去「擁有」更多嗎？

但所有的擁有，最終「一切都會過去」。

還是要在「生命」中，瞭解到「享有」更多，

而身上的享有，只是「一次經歷機會」。

你或許可以擁有很多的金錢與財產，

但當你離開人世時，這些錢財終究帶不走；

你非常喜歡、割捨不下的家人與愛人，

他們在人世間陪伴你的時間一旦到時，

終究還是不得不離開你，你亦強留不下來。

但想想你有真正去享有，這些錢財或親情嗎？

往往一切追求的背後，只是讓你最終瞭解到：

你要的並不是拼命去擁有得更多，

你要的只是自己身上的「感覺」而已。

「光是擁有還不是，要真正享有才是」，

這是你我這一生追求的背後，最終的瞭解。

倫理思辨
德不配位，錢留不住

不只去聽一家公司說些什麼，更要直接
去看這家公司都做了些什麼，因為做了些什
麼是騙不了人的。為何企業能夠百年不衰？
不是因為其產品的品質好，不是因為領導人
的英明，不是因為技術的高超，而是因為看
得見不同階段社會的需要，且可以給得出社
會的需要。看得見社會的需要，說明企業具
有高瞻眼光的智慧，而給得出社會的需要，

則是證明企業擁有誠信倫理的德性，所以企業的誠信與倫理，是使其能夠永續發展的關
鍵要素。

企業要對自己的員工講誠信，說過的事，提到的利益，員工做到了，就一定要兌現
給員工。當然企業講誠信的對象，應該是對所有利害關係人都要做到，這是一個企業能

9.1 倫理領導的意涵

一、何謂倫理領導

倫理領導是過程中，注入倫理考量與行動的綜合體，其主要的核心思想是一種參與
領導（participatory leadership）的精神與作法。參與領導在強調領導過程中融入他人意見
的必要性，如果用民主與獨裁來區分領導式的話，參與領導偏重在民主式的上下屬互動。
參與領導是一種新的領導哲學觀，在現代人過度個人主義訴求的情境中，應儘量減少個
人與團體對立，應體認領導者與被領導者都需創新與求變，在作法上參與領導應發展出
實際授權的行動[1]。

參與領導的概念與參與倫理（participatory ethics）的理論基礎很接近[2]，參與倫
理的觀念，要求個人對共同事務做出奉獻及參與，可分為自願（voluntary）與慈善

1 Buchholz & Rosenthal，1998

2 Van Luijk，1994

否贏得商譽的關鍵，是企業的無形資產。企業講再多的文化與核心價值，如果缺乏誠信與倫理，將淪為無用的口號。因此，企業文化一定要包含企業的誠信與倫理，而且要說到做到，做的要比說的更好，這是由內到外的一貫之道。

所謂有錢是德行，因為企業要有錢，代表其本身得有賺錢的能力，得有花錢的智慧，得有存錢的定力。這能力、智慧與定力的綜合，就是一個有德的企業，所謂的德，就是誠信，也是倫理，所以才會說「有錢是德行」。一個企業能夠守本分，不超過，不占別人便宜，而且凡事依循倫理行事，必定能賺錢且會有錢。換言之，錢只給有德的企業。沒有德的企業，不講誠信的企業，即便錢一開始有機會賺進來，也會留不住錢的，因為這個企業「德不配位」。

討論議題：

1. 你認為什麼是企業的「德」？可以用什麼來衡量？

2. 你認同企業的德要配位，才能賺錢且留住錢嗎？為什麼？

（benevolent）的參與，此已超越個人私利的範圍，把參與倫理運用到企業政策上，對增強企業競爭力有直接的幫助，企業家重視道德考量（moral considerations）會帶給企業更好的績效[3]。

二、倫理領導的內容

倫理領導具體的內容，計有如下要點：

1. 具有個人強烈良知的所謂個人倫理特性（personalistic rethics）的倫理系統，歸屬於轉型式領導人（transforming leader）的領導屬性，此類領導者凸顯相當程度的倫理特質，含括有激發部屬潛能、充分授權、幫助部屬成為好的領導人、提升部屬價值觀及動機的品質，以及鼓勵別人成長也要求自我實踐[4]。

3 Pratley，1995

4 Hitt，1990

2. 領導人應處理好能力（competence）、個性（personality）與地位（position），領導人如欠缺能力將濫用權力，若個性懦弱則無創意，若地位不穩則無達成組織目標的信心[5]。

3. 倫理領導人最重要的倫理道德責任，例如勞工條件保護：職場安全、員工權益等；又如自然環境保護：限制有害垃圾與減少資源耗損；再者，如功能維護：消費者安全與滿意[3]等。

由上述論點可整合倫理領導的八項內容[6]：

倫理領導的動力，來自於領導者個人對倫理認知與自律等要素，而透過某些機制（mechanism）的操作，可以達到企業倫理的目標。因此，「倫理領導」是導引企業倫理的要因與動力。

三、倫理領導的組織

或許有人會認為，企業求生存最重要。若是企業活不下來，所有的倫理道德都是空談。事實上，許多企業常常用「求生存」作為不倫理行為的藉口。在我們周遭可以看到，許多既符合倫理又績效良好的企業。若是一個企業非要用不倫理的手段才能生存的話，這表示這家企業的經營能力有問題，它並沒有生存的價值[7]。

組織文化是增進組織內倫理之一種手段，組織文化與倫理行為之關係，有如下二種模式：(1) 創造一個以道德價值（moral values）為核心的強而有力之文化，以提升道德行為；(2) 組織文化是各種次文化的結合，而多元化正可提供倫理道德行為的較佳防衛。

倫理導向組織（ethically oriented organization）之潛在利益有很多，如更強勢的組織文化（strengthened organizational culture）與更高的組織承諾（greater organizational commitment），但與財務績效之關係則較無一致性的發現。

5　Enderle，1987

6　Groner，1996；Butcher，1997；Gray，1996

7　葉匡時，1996

不管是「人」的智力高低、經驗多寡，或者解決「事」的本身確定性不一、複雜度有別，抑或「組織內」環境壓力程度的鬆緊，還有「組織外」律令束縛強弱等四種因素，都會影響決策的理性程度，也就是這四項事件，是決策時影響道德的重要考量因素[8]。

9.2　經營倫理的建立

在往昔時代裡，企業之經營較重視企業管理，對企業倫理較為疏忽。在很多企業的經營過程上，雖多少有企業倫理一些內容在運作與推動，但卻未有企業倫理之名稱與機制，當然對企業倫理之研究與探討，就更為少之又少了。在知識經濟的時代下，由於資訊便利以及企業界員工互相關連的影響，在企業經營管理的諸多過程上，光靠著企業管理是不夠的，於是企業倫理便應運而出。

一、經營倫理的重視

企業倫理的功能性與價值性日漸受到企業界重視，企業界也加強建立有關的倫理體制及推動研究探討。曾仕強教授在其《中國式管理》一書中，認為：「管理是外在的倫理，而倫理卻是內在的管理，兩者密不可分。」企業的經營管理是外在的企業倫理，而企業倫理是內在的經營管理，兩者密不可分。或謂經營管理就是，運用在人際個人或人際團體的「外在行為的企業倫理」。企業倫理就是，運用在人際個人或人際團體的「內在涵養的經營管理」。企業的經營管理就是以企業倫理為內在基礎，以企業的職場規定為外在運用，並將企業的職場道德視為內在約束力，對企業全部有關人員的倫理規範。

在企業經營事業的管理過程上，經營管理為主，企業倫理為輔。企業倫理要發揮其道德功能及倫理規範，以幫助經營管理達成企業經營的任務，並使企業相關人員產生向心力，讓人事與工作進行得更順利，使得企業利益分享達到合理化與公平化，讓企業的人事作為更能合乎合理的人性管理。就這些情況而論，則應當以企業倫理為主，經營管理為副。企業管理在制定管理律令與規定時，要以企業倫理為基礎與準則，企業的經營管理應當幫助企業倫理能在職場中實踐出來，使企業倫理在企業管理的幫助下，促使企業倫理能在企業整體經營過程上，表現其功能性與價值性。

8　吳成豐，1995

二、經營倫理的重建

一個具有社會品德的企業，其推行的社會責任有以下特性[9]：

1. 承認倫理位於管理決策及政策的核心，而非只是在邊緣地位。

2. 僱用並培訓那些接受倫理在他們每天的工作及行為，占有中心地位的經理人員。

3. 擁有一些精緻的分析工具，來幫助偵測、預見及應付，影響公司與雇員的實際倫理問題。

4. 將目前計畫及未來政策，與公司倫理文化的核心價值互相配合。

這些特性絕大部分，都可以在成功實踐企業社會責任的公司找到。事實上，不少對倫理組織的實證研究發現，重視企業倫理的企業具有一些共同的特質。以下是對如何打造具優良經營倫理企業的一些建議[10]：

(一) 高層發揮倫理領導的功能

站在組織內重要位置上的領導人，其言行對周圍的人影響很大。執行長及高層經理必須扮演道德的模範生，透過言行來影響下屬，塑造一個倫理的組織文化。若位高權重的管理者操守敗壞，很難期望其他員工尊重道德。董事長及執行長，是公司核心價值及組織倫理的倡導者及維護者。權重者若不道德，下屬必會配合及協助這些不道德行為，這是組織權力的不易規律。一般員工由於無權無勢，不是因威迫利誘而成為共犯，就是敢怒不敢言，或視而不見、明哲保身。組織內若廣泛存在不道德的行為，不只會令組織敗壞，同時亦會使無辜的成員受害。

9　Frederick，1986

10 葉保強，2005

(二) 挑選價值一致的員工

在招募員工時，重視倫理的公司會很細心挑選合適的成員。應徵者除了要考一般的筆試外，還會經過幾個階段的面試，令公司可以取得申請人的一些重要而真實的個人資料，包括：申請人的個人信念、核心價值、生涯規劃、個人嗜好等。有些公司還僱用一些人力資源顧問，來蒐集並嚴格查核申請人的背景資料。這些工作當然有一定的成本，但這些公司都非常瞭解，若不願負擔這些成本，日後可能付出更大的代價。重要的一點是，公司必須尋找與公司價值一致的員工，這種價值的融合是良好組織倫理的要素。

(三) 制訂有效的行為守則

倫理守則要發揮作用，必須用精準的語言展示，公司的核心價值、信念及經營理念。其次，公司要令每一名員工知道、認同守則的內容，然後自願地接受及遵守。因為只有基於自願知情的接受，員工才會真心誠意地遵守守則。要發展一套員工會心甘情願服從的守則，守則制訂的過程非常重要。最佳的作法是讓這個過程公開，人人有參與，對守則的內容提出意見、辯論、修正等。這個過程雖然費時，但經此而形成的守則，由於有共識作基礎，正當性自然較高。

(四) 員工倫理培訓不間斷

倫理培訓課程的目的，主要是提高員工對職場倫理問題之警覺性，教導他們分析及解決問題的能力，同時培養一種倫理感。這些課程通常是短期的，內容包括：討論公司的倫理守則、發掘及確認其深層意義，以及守則如何與其職場及每天的工作結合。有效的倫理培訓必須持續不斷，培訓內容經過精心設計及不斷改良，包含評鑑及回饋系統，培訓不單是知性的訓練，同時亦是行為態度的轉化。倫理培訓最終是要培養瞭解、尊重及實踐倫理的員工。

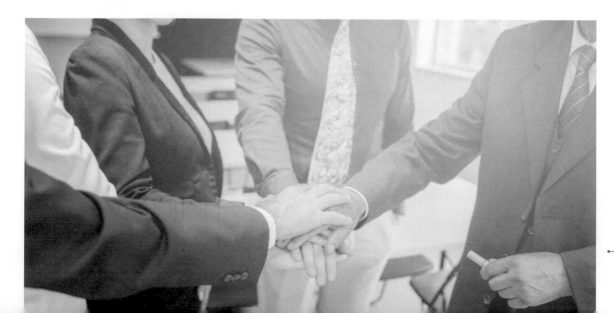

(五) 獎勵機制的設計

公司應設立一些獎懲倫理行為的機制，獎勵員工的倫理行為，懲罰不道德行為。這種獎懲制度的獎勵部分，類似公司對有貢獻員工的獎勵一般。在懲處方面，很多公司不會很高調處理不道德行為，或不會對道德不佳的員工進行懲罰。唯處理不倫理行為的方式，應相等於獎勵倫理行為，即應該公開及快速、程序公正及透明的。這樣，員工就可以得到一個毫不含糊的訊息，意即倫理行為會受到支持，不倫理行為會受到譴責，瞭解到公司的倫理政策是認真的。

要使獎懲制度有效發揮功能，必須有以下的配套措施[10]：

1. 建立報告違反倫理行為的機制。包括：對不倫理行為的精準定義、報告渠道、報告程序、隱私保護，以及相關的量度倫理行為的指標。

2. 對倫理行為的獎懲，應列入員工每年的工作評鑑上。

3. 公司要設立一個監察公司倫理表現的單位，並與倫理報告機制相互配合。

9.3 公司治理的倫理議題

1990 年代末與 2000 年代初的股市投機泡沫幻滅後，安隆（Enron）、世界通訊（World Com）、泰科（Tyco International Ltd.）、奎斯特（Qwest Communications International Inc.）與環球電訊（Global Crossing）被迫宣告破產，股東蒙受損失高達 4,600 億美元，讓公司治理（corporate governance）的議題成為關切重點。

一、公司治理的概念

公司治理的目的在於，掌握企業發展方向與業績表現的一套體制守則，這套公司治理守則可確保股東受到公平待遇，保障其權益，確實做到財務公開與透明，確立管理專業的超然獨立，要求對股東負責，並明定董事會的職責。

標準普爾（Standard & Poor's，S&P）認為，公司治理可分為四大部分：

1. 公司的股權結構與其對公司經營的影響。

2. 公司與股東的關係。

3. 公司財務資訊揭露的程度。

4. 公司董事會的組織架構與運作。

因此，未來在公司治理方面，除了董事會的監督之外，還可擴大至公司的股權結構、股東關係與財務資訊之公開透明各方面。

證券市場所形成的經營權與股權分離的現象，造成眾所周知的「委託人──代理人問題」。專業經理人雖然秉承企業主之委託代為經營公司，但雙方在理念與目標上卻常會出現衝突。由於專業經理人僅持有少數，甚或完全沒有公司持股，他們的報酬主要來自薪資、紅利、額外津貼及他人的酬謝。部分自覺對公司貢獻高，但待遇卻偏低的經理人，也許就會儘可能利用職權來彌補這個差額，而受損的往往就是股東的利益。

在亞洲地區所要面臨的公司治理挑戰與美洲性質不同，在亞洲少數股東籌集到相當於控權股東（controlling shareholder）或甚至更多的股權，他們在公司制定重大決策時，所發表的意見還是備受壓制。主要原因在於許多上市公司都是透過公司高層，集中持有公司股票的金字塔控股（pyramid-holding）或交叉持股（crossholding）的方式來控制。

上市公司內部治理的關鍵問題：股東要的是沒有相對責任的所有權，絕大多數參與公開股市的投資人都只要擁有股權，而且最好是流通性高、義務少，還有專業經理人替他們管理基本的資產。換言之，投資人只要公司所有權的全部利益，其他伴隨而來的責任一概敬謝不敏。

雖然從亞洲到美國的問題各有不同，但是專業經理階層或掌握實權的股東派，在公司內濫權的根本原因都一樣，即公司所有權與管理權的分離。如果企業的管控權是握在誠實苦幹的人手中，則大家皆可共享經營成果。但是一旦落在道德操守有問題的貪婪經理人或有權勢的股東派手中，當他們在公司內進行五鬼搬運來中飽私囊，或坐視公司市值崩跌，受害最深的就是眾多毫無招架之力的小股東。

二、如何強化公司治理

由政府、證券主管官員、國會議員、學界與其他專家所提的意見，大致可分為三大類：

1. 政府與立法機關必須嚴格加強法律、規則與條例的修訂，明訂公司管理階層與董監會的責任。

2. 金融中介及服務提供業者，如會計師與投資銀行家，必須負起更多責任來承擔義務。

3. 公司本身必須找出讓專業管理與股東利益更加一致的途徑，執行更加嚴格的內部規範，監督與約束營運管理高層的行為。

　　當各種企業醜聞成為美國媒體的頭條新聞，國會議員針對沙賓法案內容而激烈辯論之際，世界各國也紛紛開始檢討它們的公司治理政策。企業醜聞陸續發生在美國以外的其他地區，所涉及的公司包括荷蘭的皇家艾荷（Royal Ahold）、義大利的帕馬雷（Parmalat）、南韓的大宇集團、法國的薇文帝通用（Vivendi Universal）與瑞士的阿德可（Adecco）。諸多負面事情使得這些國家產生強烈動機，評估其公司治理制度與相關法規，而【表 9-1】詳列各國努力的主要成果[11]。

　　在美國部分，提出「沙巴尼期—歐斯雷法」（Sarbanes-Orxley Act）的制訂。少數股東主動參與的角色，往往因為所謂「獨立董事」（independent director）的規定，而受到嚴格限制。這項規定要求流通股持分超過 10% 的股東代表，不能擔任獨立董事。由於獨立董事的席次，在董事會各重要委員會內必須超過半數，積極參與的少數股東，往往因此被排除在最重要的決策圈之外。

　　現今上市公司董監會，最常看到的情況，就是董監會過度向公司經理派傾斜，或是立場軟弱不能善盡為股東代言的責任。公司高層除去董監會成員，通常就是幾位各職所司的執行長、負責處理公司專門業務的銀行家或律師，以及無所事事，沒有持股，甚至和公司毫無任何瓜葛的獨立董事。

表 9-1　對公司治理的世界性關注

國家	法律或建議	時間
澳洲	良好公司治理的原則與最佳實施建議	2003 年 3 月
奧地利	奧地利公司治理準則	2002 年 11 月，2005 年 4 月更新
比利時	比利時公司治理準則	2004 年 12 月
巴西	公司治理最佳實施準則	2004 年 3 月
加拿大	全國政策 58-201 公司治理指引	2003 年 12 月
中國	中國上市企業公司治理準則	2001 年 1 月

11 邱慈觀編譯，2007

國家	法律或建議	時間
丹麥	丹麥公司治理的修正建議	2005 年 8 月
芬蘭	上市企業的公司治理建議	2003 年 12 月
法國	上市公司公司治理	2003 年 10 月
德國	德國公司治理準則（克魯門準則）	2002 年 2 月，2003 年 5 月增訂
希臘	公司治理原則	2001 年 7 月
香港	香港公司治理準則	2004 年 11 月
義大利	公司治理準則	2002 年 7 月
日本	上市企業公司治理原則	2004 年 4 月
荷蘭	荷蘭公司治理準則	2003 年 12 月
挪威	挪威公司治理實施準則	2004 年 12 月
葡萄牙	公司治理建議	2003 年 11 月
俄羅斯	俄羅斯公司準理準則	2002 年 4 月
南韓	公司治理的最佳實施準則	1999 年 9 月
瑞典	瑞典公司治理準則	2004 年 12 月
瑞士	瑞士公司治理最佳實施準則	2002 年 6 月
臺灣	臺灣公司治理最佳實施原則	2002 年
泰國	上市公司董事的最佳實施準則	2002 年 10 月
土耳其	公司治理原則	2003 年 6 月
英國	公司治理的合併準則	2003 年 7 月

資料來源：邱慈觀編譯（2007）。

所謂「獨立董事」，就是與所服務的公司內部沒有任何財務往來，或持有相當數量股權的個人。可分為三個構面來討論：

1. 獨立的意義，應該是不受管理階層管轄，而非不受股東管轄。

2. 其次與如何確保董事會擁有真正的自治權有關，對獨立董事而言，獨立思考與決策的制定，需要高度的品德操守與堅強的意志，尤其是在個人財富與毀譽面臨考驗的關鍵時刻。

3. 由於董事會的決策不但與獨立董事的財務利益無涉，其個人的生涯發展也不受威脅，這些獨立董事對於眼前的問題可能缺乏深入研究，並制定真正妥善決策的強烈動機。

董事會由內部的當然董事組成，部分目的在符合法律要求，另一部分目的則在修飾公司的公共形象。因此，在尋找外部董事的時候，注意焦點幾乎全部集中在候選人的學術與商界背景，以及他們與現有董事的相容性。至於，候選人的組織分析與溝通技巧，則非優先考慮重點。

三、公司治理的落實

為了敦促董監事負起應盡的職責，董事會成員應定期接受績效考評，董事會成員的報酬水平與任期，應該根據績效評審結果而決定，董事會成員若有怠忽職守情事，應依公司章程及證券管理規範懲處。

維持高品質之董事會與公司其他開銷一樣，都是必要的成本支出。董事會是公司最高的權力機關，也是整體不可分割的一部分，絕對不是管理部門的橡皮圖章。市場與人類都是天生的競爭產物，完美的治理制度可能窮歷史仍無處尋覓。但是提升董事會成員水平，重新界定獨立董事之角色，可逐漸加強長期以來備受漠視之投資人的力量，同時恢復市場的信心。

2004 年臺灣暴發數十件「地雷股」公司事件，例如，博達案、太電事件、訊碟等，這些由經營者操縱公司盈餘而導致公司破產之行為，使得投資者、公司員工、供應商、客戶及債權銀行都遭受相當大的損失，這些事件的爆發都與內部控制及公司治理有關[12]。

2007 年初發生的力霸事件中，力霸、嘉食化兩公司向法院申請重整，最大債權銀行兆豐銀行於 2007 年 1 月 12 日下午聯合 15 家主要債權銀行，召開「力霸和嘉食化債權銀行會議」，債權銀行一致反對該兩公司的重整，要求一週內向法院撤回重整及緊急處分之申請，並在兩週內重新擬定營運計畫；此外，東森集團總裁王令麟為力霸擔保的 26 億元，也已承諾絕對會負責到底。

然而公司治理，除了著重在董事會之外，在機構投資者股權、法人持股、股權集中程度、控制股東、家族持股、管理者持股等各方面，也都是對於公司治理有一定程度之影響。

12 楊政學，2006a

四、企業社會信任度低

　　根據 2004 年群我倫理促進會的社會信任度調查，如【表 9-2】所示。其中，企業的社會可信任度低，在十四個社會角色裡，企業負責人已淪為倒數第四。這表示近年來，企業已亮起信任紅燈，不良企業威脅著大家的生活環境，不僅是假酒、病死豬肉等「黑心產品」，還有企業失信、背信、裁員、詐欺、掏空等案件都頻傳，不但有害健康，損害血汗錢，嚴重者更會致命，然而都只是為了私人的利益，卻要由社會大眾來共同承擔，還不都是一個「貪」念所害的。

　　從美國的安隆、世界通訊，義大利最大食品集團帕馬拉特，到荷蘭零售業龍頭阿霍德，臺灣的博達、訊碟、陞技等，連爆財務報表作假醜聞，一支支地雷股引爆，不但炸毀了投資人的荷包，更重傷企業誠信與會計師的專業形象。不僅是會計業，從證券投資、律師到醫療，向來高度專業的行業，現在屢傳醜聞、弊端，不僅專業形象遭受質疑，更嚴重流失了社會的信任。

表 9-2　社會信任度調查的結果

名次	項目	名次	項目
1	家人	8	法官
2	醫生	9	社會上大部分的人
3	中小學老師	10	警察
4	鄰居	11	企業負責人
5	基層公務人員	12	政府官員
6	大學教授	13	新聞記者
7	總統	14	立法委員

9.4 倫理守則與政府法規

　　基本上，企業的經營倫理有兩個控制機制：一是自我控制的內在機制，另一個是外在的限制。在企業情境中，前者有倫理守則（codes of ethics）、決策過程的改變，以及公司的社會審計。至於，主要的外在限制，則是政府的法規。

　　制定倫理守則對企業倫理的訓練與成效均有明顯的幫助。因為有倫理守則時，員工會比較有規則可循，多少有利於公司倫理行為的發展[13]。

一、企業倫理守則

　　雖然企業倫理守則宣稱是，管制企業在執行業務時的一套倫理規則，但卻有如下的情形發生[14]：

(一) 很少人在執行業務時會去看它

　　雖然企業倫理守則在實務上，很少被人引用或參考，但守則仍舊是反映負責任的企業在實務上之作法，有道德的管理者可能用不著，但對初次踏入經營領域的企業從業人員仍有幫助。守則除了指出他們必須留意的地方外，亦可用來抗拒別人提出之不合倫理的要求。

(二) 守則的基本原則互相矛盾

　　有時候守則的內容似乎彼此矛盾，如對雇主忠誠與關心大眾安全，但守則旨在提供倫理方面必須考慮之因素，而不是提供決策之祕方。它同時也是一種架構，而不是一套現成的答案。

(三) 守則具有威脅性，與自主精神衝突

　　倫理準則不一定要具有脅迫性，因守則不是法條，沒做到會受到處罰，雖然法庭會考量倫理行為，但不等於倫理守則變成法律。所以真正的問題在：某特定倫理守則是否合乎對企業的合理期望。

　　儘管倫理守則有許多缺失，但是管理者應學習倫理守則，是無庸置疑的一件事情，因為有一部分的倫理原則，其標準不是來自專業守則之中，而是這個人的道德信念，這是不需要辯論的。

13 廖湧樣，2000

14 李春旺，2000

二、倫理守則的優缺點

倫理守則在實際施行上，存有優點及缺點的不同考量，茲陳列說明如下：

(一) 守則的優點

倫理守則的優點，有如下幾點要項 [14]：

1. 各種倫理守則相較人的個性而言，在對或錯上更能提供穩定永久的指導方針。

2. 倫理守則可實際地在特定情境中，提供正確指引或作為一種提醒，特別是在模擬兩可的倫理困境中。

3. 倫理守則不只可以導引員工的行為，也可以控制雇主的集權權力，依守則來拒絕雇主不道德的指示，以保護員工自己。

4. 企業倫理守則有助於澄清企業本身的社會責任。

5. 企業倫理守則的發展對企業本身有好處，也可增加民眾對企業的信心。

6. 發展與修正倫理守則的過程，對企業本身有很大的助益。

(二) 守則的缺點

反對倫理守則的理由，有如下幾點要項 [14]：

1. 產業界由於擔心違反政府的公平交易法，故訂定倫理守則有困難。

2. 專業倫理守則因過於空泛與無一定形式，而時常受到批評。

3. 倫理守則往往無法強制執行。除了要有處罰條款外，最重要的是公司有無倫理的氣氛。

公司不能以為「只要不違法，就不是不道德」。事實上，法律規定最低的倫理行為標準，有更多的重大倫理問題，是在法律規定之外 [14]。因此，公司除遵守法律規定外，更應符合社會大眾對其倫理行為的預期。

三、政府法規的優缺點

政府藉著立法與管制以幫助企業營運，而政府通常在兩方面幫助企業：(1) 政府強制與支持使企業能營運的最低社會道德；(2) 政府會適時解釋與強制企業活動的規則 [14]。此外，政府法規在施行上，所存在的優點及缺點，如下所述：

(一) 法規的優點

在政府法規的優點上，有如下幾點要項 [14]：

1. 確保競爭的規則，保護企業與公眾不受反競爭作法之不利影響。例如，保護自然獨占及管制不公平的競爭作風，如詐欺、不實，特別是不實的廣告。政府的司法部門或行政部門，將扮演仲裁者的角色。

2. 若有對社會有益的行動，但因競爭關係而使該類廠商落入「囚犯兩難」情況時，如願意裝置減少空氣污染設備，這時政府設定產業污染標準，來幫助這些善意的企業成為好公民。

3. 使不關心或惡意的公司，符合最低的企業社會責任之要求，如要求廠商不准任意丟棄化學物品。一般而言，當公司缺乏紀律、情報、誘因或道德權柄去要求別人時，政府的法規就有必要性。

(二) 法規的缺點

通常政府的規定從不被信任到深惡痛絕，所顯現出政府法規的缺點，其原因如下 [14]：

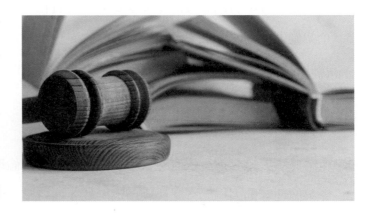

1. 政府的規定往往會減少公司主管的權力與地位。

2. 擔心政府會干預效率與工作動機，因而減少企業經營的利潤。

3. 認為政府不瞭解企業，所以其規定可能會不合理與不可行。

4. 認為政府無權管理到企業的倫理道德等事情。

5. 認為政府在多元化的社會中，權力已經太大，因而不適合再這樣增加政府的權力。

6. 認為政府的規定破壞雇主與股東的合法自由權與道德權。

以上的論點相當反應出一般大眾對政府法規之態度，但亦可發現有些反對意見太過以偏蓋全或自私（如第 1 點）。Lon Fuller 在《法律的道德性》一書中提到，一個好的法律體系必須符合如下所述之八大條件，大多數的法規不合乎其中一個或多個條件 [14]。

1. 法律必須是一般性，不是針對特定的個人。

2. 法律必須公告周知。

3. 法律應不溯既往。

4. 法律條文應清晰易懂。

5. 法律條文或法規之間不該有彼此矛盾之情事。

6. 法律必須在公民能做到之範圍內。

7. 法律必須有一定的穩定性（constancy through time），否則人民將無法適從。

8. 法律與其實際的執行必須要能一致。

　　Christopher Stone 在 "Where the Law Ends" 一書中指出，法律本身的本質使其不能作為達成公司責任之充分條件，很多公司早已不認為法律是界定公司倫理標準的最終裁決者，而「只要合法，就是沒問題」的看法已經不流行[14]。

　　但大眾遇到不滿時的第一個反應，還是尋找新的法規。但這是沒有多大效果的，因為誠如 Norman Bowie 指出的，政府法規除了以上所提到的缺失外，還有如下的限制[15]：

1. 有時間落差的問題。

2. 公司對立法過程有相當的影響力。

3. 模糊的問題。

4. 用法律來規範公司的行為是昂貴無比的。

　　一般人認為政府法規愈來愈多，社會傳統的價值觀愈受到摧殘，像個人主義、依才能獲得獎勵、私有財產權、公平機會、個人自主等。一般人認為自由經濟市場是支持這些傳統價值觀，而政府的官僚的運作對它們是有害的衝突[14]。

　　但近代經濟發展的結果，這些觀念受到強烈的攻擊。例如，針對個人主義的想法，顧客有權決定如何用錢，但他如果花費得愚昧，也是他們自己的事，如最近被熱切討論的「卡奴」問題。但現在的經濟已不再是這種情況，所以需要政府的法規來保護消費者，例如，發照機關、公平交易委員會、中央存保公司與證管會等保護大眾的機構[14]。

　　針對目前廣受討論的「卡奴」問題，你個人贊成政府有關單位介入協助嗎？消費者本身是否該負最大的責任？有人認為卡奴應擔負起由於自己過度消費而使負債沉重的責任，並且不該由政府出面解決其與銀行間債務清償的協議，你同意這樣的看法嗎？

15 Bowie，1982

9.5　　　　　　　　　　　　　　　倫理領導的相關議題

一、個人價值與企業倫理

　　一個人的價值觀傾向，將決定其個人的言行舉止及其他行為；亦即我們可以瞭解個人價值傾向，來推測其行為模式。個人價值是影響倫理決策的重要關鍵變項，然學者間對價值觀的定義不盡相同，不過在倫理領域方面的研究，大都採用 Rokeach 的價值觀定義，是為「一種持久的信念」，這種信念會指引個人或社會偏好某種特定的行為模式或事物存在目的狀態，而排除與個人相對立的行為模式或存在目的之狀態。Rokeach 將價值觀分為兩類：一是「目的性」價值觀，反映個人對於其一生中想要達成之最後目標偏好；二是「工具性」價值觀，反映用來達成預定目標的方法 [16]。

　　企業倫理行為的顯露，可從個人對引發企業問題的環境因素之態度傾向看出，而個人的態度則植基於決策者的個人價值系統。員工企業倫理行為之誘發，最重要的因素在於企業倫理氣候的塑造。同時，企業在塑造企業倫理認知一致性的手段上，不論該企業的人事管理制度重視何種構面，其落實的成果差異不大 [17]。研究結果說明 [18]，產業倫理氣候是影響組織倫理氣候認知的重要因素，個人的倫理哲學傾向，對組織倫理氣候認知的影響，則相對有限。其次，組織倫理氣候對個人倫理哲學傾向，有顯著的影響；產業倫理氣候對個人倫理哲學傾向的影響，則較為有限。

　　組織倫理氣候及個人倫理哲學傾向，對倫理評價傾向雖有顯著的影響，但組織倫理氣候顯然才是影響倫理評價傾向的主要因素。研究發現 [19]，員工對公司倫理氣候之實際認知情形，會影響該員工對組織的承諾，而組織的承諾與工作滿意及工作績效，呈高度正相關。

　　Weiss（1994）堅決主張領導者的領導行為，應具備強烈倫理觀，這種以主管為基礎的強烈倫理觀，將會塑造強烈的道德文化，進而影響組織成員的行為。由塑立組織倫理觀的向度去衡量，愈高階的主管愈強調倫理觀的話，愈容易在組織內塑造倫理氣氛。

16 Fritzsche，1997

17 余坤東，1995

18 陳嵩、蔡明田，1997

19 葉桂珍，1995

Victor 與 Cullen（1988）實證出的五種倫理氣候類型中，關懷導向、獨立導向、法律導向與公司規範導向的倫理氣候，有助於提升組織內部的倫理行為，進而影響到組織績效，形成正向的組織績效；而功利導向的倫理氣候，則會導致組織內部不倫理的行為，也會影響到組織績效，形成負向的組織績效。或許有人會認為，企業求生存最重要；若是企業活不下來，所有的道德倫理都是空談。

事實上，許多企業常常用「求生存」，作為不倫理行為的藉口，但在我們周遭，也可以看到許多既符合倫理又績效良好的企業。若是一個企業非要用不倫理的手段才能生存的話，這表示這家企業的經營能力有問題，它並沒有生存的價值[7]。

二、倫理領導議題

倫理領導是領導過程中注入倫理考量與行動的綜合體，其主要的核心思想是一種領導分享的精神與作法。事實上，領導分享的概念與參與倫理的理論基礎十分接近[2]。參與倫理的觀念，要求個人對共同事務做出奉獻及參與，此種自願及慈善的參與，本質上已超越個人私利的範圍。因此，倫理領導為領導者在擬定決策時的倫理考量，是組織行為是否合乎倫理的重要因素。因此，企業家若能重視道德考量，會使企業帶來更好的績效[3]。

高階管理階層對於具倫理文化之承諾最為重要，為了維持競爭力，很多組織領導者面對創造組織內倫理環境之挑戰。轉型式領導有助於倫理環境之創造，並可促進企業倫理的制度化。領導者對於組織的倫理文化是相當重要的，一群美國主要企業的高階主管認為，總裁及其鄰近的高階主管有必要公開且堅定地承諾道德行為，例如，誠實已被認為是好的領導者最重要品質。如果組織的領導者僅留意短期利潤，員工會很快地便能獲得該訊息，而其行事作為也會以達成近利為考量。

歸納國內外學者之看法，認為企業倫理的實施主要分成以下八項：訂定道德準則、實施道德訓練、打擊不道德行為、主管檢視自我決策並監督部屬行為、回饋社會行為、改變組織文化（授權及擴大參與）、改善行政倫理、慎選新進人員等。重視企業倫理的公司，往往也是企業績效良好、員工向心力強的公司。這些公司對人很尊重，也會製造品質優良的產品，並提供顧客最佳的服務。企業將員工視為最寶貴的資產，重視員工的教育訓練與生涯發展，同時強調社會責任，重視社會公益的投入。

三、非營利組織倫理議題

　　非營利組織應具備三項目標，即執行政府委託之公共事務；執行政府或營利組織所不願或無法完成之事務；影響國家營利部門或其他非營利組織之政策方向[20]。非營利組織的管理，不是靠利潤動機的驅動，而是靠使命的凝聚力與引導經由能反映社會需要的使命界說，以獲得各方面擁護群的支持[21]。非營利組織倫理議題的探討，大抵可由行銷倫理、領導倫理、募款倫理與財務倫理等構面來分析，而針對本節研究討論的焦點，援以領導倫理為討論的主軸。

　　非營利組織是人群關係的產物，參與人員間應共同遵守規則，其中的關係包括團體內成員間的倫理關係、不同團體間成員與成員的倫理關係、乃至團體與社會、國家間的倫理關係，而公益團體的倫理項目中，最重要乃在於參與人員應具備基本的信念[22]。同時，非營利組織對於職員、義工或志工，均應給予充分且適當的教育及訓練，同時對於所指派的工作都應當是有意義的，不該因其為義工或志工，而給予差別待遇或隨意指派工作；對於職員，領導者更應重視其未來發展的機會。

20 Hall，1987

21 余佩珊譯，1994

22 鄭文義，1989

非營利組織由於組織的特性與政府或企業不同，因此其領導者的責任與政府首長或企業總裁有所差異，其差異性含括有：發展與塑造特定價值；激勵與管理組織中支薪的職工與不支薪的志工；發展與管理組織所提供的服務；避免組織陷入使命扭曲、功能不清或政治底線不清的困境；確保組織取得多樣化財務支持，以維持組織存續發展之必要資源；增加與董事會良性與多元化之互動 [23]。

　　引用西方的行銷觀點指出 [24]，很多美國民眾重視慈善事業的行銷費用，以決定該事業支用募款是否越軌，非營利事業有義務對群眾說明所支付的行銷費用能獲得多少利益，他們不應多花也不應少花。行銷研究的主要目的是瞭解人的需求及對產品的態度，機構才能藉以對目標群眾提供最大的滿意。非營利組織行銷倫理的議題，大致有提供最適切的服務；增加與社會大眾的互動；避免競爭；合法、明確的基金用途；尊重個人隱私 [8]。非營利組織在從事募款時，應注意手段與目的兩者間的平衡，必須遵循與維護募款過程的倫理道德，且不可將所募得的款項，大部分用在職員的薪資成本與管銷費用上。

四、企業的勞雇倫理

　　企業雖是營利性質，但它存在社會群體之中，若在追求利潤的歷程中損及社會或個人的利益，則其發展必受影響，這也是「良好企業必須繫於良好的倫理」的道理。因此企業活動除不能違反法律規定外，更須謹守倫理原則才能取得社會大眾投資者的信心，也才能保持繁榮與生存 [25]。由此可知，倫理的地位已越居為「核心」的地位，所強調的是「互相信任」的精神 [26]。

　　研究 [27] 提出八項倫理指標：公義、正直、擔當、專業精神、價值觀與利益衝突的取捨、忠誠、社會責任、倫理規範。且其研究結果發現：

1. 規模較大的企業在公義及正直方面的表現往往較差。

2. 非營利團體由於沒有市場績效的壓力，在公義方面的表現比其他產業來得差。

3. 職位較高或年齡較長者，對公司倫理行為的認知表現較好。

23 O'Neil，1990

24 張在山譯，1991

25 陳聰文，1995

26 許士軍，1995

27 林玉娟，1994

4. 年紀較輕或職位為技術、專業人員者，比較容易因個人前程發展而考慮換工作。

5. 訂定一個明確具體的企業倫理規範守則，可以讓企業成員有一個倫理行為的遵循方向，並可做為同業之間的倫理準則。

　　一般而言，企業的勞雇倫理原則，有如下要項[28]：

1. 建立合理、和諧的互動關係。即勞雇關係是一種「共生互利」的關係，而不是「你消我長」的對立關係。

2. 建立民主的企業文化。即勞雇之間、員工與員工之間，必須建立相互尊重、順應人性的倫理態度，才能創造和諧的工作環境。

3. 建立「人本主義」的企業文化。即揚棄過於濃厚的個人本位主義，多培養公德心，少計較私利。

4. 建立雙贏的群我關係。即勞雇雙方應該共同創造大餅，而不是瓜分現有的這塊餅。期能在就業、全力生產與合理工資之間求得平衡，共享經濟發展的成果。

28 陳德禹，1992

個 案 討 論

信義倫理長，用體制落實

在信義大樓的辦公室裡，信義企業集團董事長周俊吉（2019.5.31 宣布卸下董事長，目前為創辦人兼董事）回想創立信義房屋時，始終抱持著只要能好好實踐立業宗旨，就算沒有業務技巧也能成功賣出房子的理念，帶領著只招募沒有仲介經驗的新人，經過了多年努力，以成績證明了當初想法的正確性與可行性。而當年萌芽的「企業社會責任」，沒想到日後竟成為信義的創業機會，也提供了集團更多的成功機會。

周俊吉認為：企業社會責任乃企業之本分、以社會機會思考社會責任、營運策略關係到社會責任，以及希望這家公司永遠在等觀念，這些都是比賺錢更重要的事情。同時，指出現今社會對企業社會責任普遍存在兩種錯誤認知：第一、把企業社會責任與企業捐款與公益活動畫上等號，而忽略要同時對顧客、同仁、股東、社會國家、自然環境等五大利害關係人善盡社會責任。第二、覺得企業社會責任與企業的成長無關，因此不但無法直接回饋到營運績效，甚至還會產生經營上的衝突。

信義房屋雖然創設之初備嘗艱辛，但終能贏得消費大眾之信賴，並成為同業間效法之對象，並於 2012 年 1 月 2 日創臺

信義房屋

灣本土產業之先，宣布設立「倫理長」，最初由董事長兼任，後改由專業經理人專任，體制內更成立「企業倫理辦公室」，期許用全面倫理管理的概念，來實際推動與運作企業倫理的落實。信義企業秉持「只要做到最好，就會是最大」的經營理念，致力讓更多客戶蒙受其惠。

一路上護持企業永續經營的根基，即是企業誠信與企業倫理的落實，以及企業社會責任的推動。這一切就在集團設置倫理長，成立企業倫理辦公室之後，更加具體落實在企業體制的建構上面，同時在企業內確實推動企業倫理的理念。

討論分享

1. 你認同信義企業集團設立「倫理長」嗎？為什麼？

2. 你認為倫理長在組織設計中扮演什麼角色？

3. 你覺得企業設立倫理長，對國內大學校園或課程有什麼影響？

本章習題

一、選擇題

(　　) 1. 以下何者為倫理領導的內容？　(A) 領導人自律　(B) 鼓勵參與　(C) 充分授權　(D) 以上皆是。

(　　) 2. 以下何者要求個人對共同事務做出奉獻及參與，已超越個人私利的範圍？　(A) 參與領導　(B) 參與倫理　(C) 工作守則　(D) 以上皆是。

(　　) 3. 以下何者為打造優良經營倫理企業的條件？　(A) 高層發揮倫理領導的功能　(B) 挑選不同價值的員工　(C) 給高額獎金而不是倫理培訓　(D) 以上皆是。

(　　) 4. 以下陳述何者有誤？　(A) 員工倫理培訓不間斷　(B) 需有倫理獎勵機制　(C) 需訂有效的行為守則　(D) 以上皆非。

(　　) 5. 臺灣公司治理中要求上市公司董事會需要增加何項職務人員？　(A) 會計師　(B) 專業經理人　(C) 獨立董事　(D) 執行董事。

(　　) 6. 社會信任度調查由哪一個單位來執行？　(A) 群我倫理促進會　(B) 公司治理協會　(C) 臺灣董事學會　(D) 中華企業倫理教育協進會。

(　　) 7. 以下何者為倫理守則的優點？　(A) 提供穩固的指導方針　(B) 保護員工自己　(C) 增加民眾對企業的信心　(D) 以上皆是。

(　　) 8. 以下何者為法規的缺點？　(A) 確保競爭規則　(B) 規定可能不合理　(C) 符合最低企業社會責任的要求　(D) 以上皆非。

(　　) 9. 以下何者為企業倫理實施的項目？　(A) 訂定道德準則　(B) 回饋社會行為　(C) 改變組織文化　(D) 以上皆是。

(　　) 10.以下何者不是倫理指標？　(A) 公義　(B) 正直　(C) 效率　(D) 社會責任。

二、問題研討

1. 倫理領導意涵為何？請簡述之。

2. 何謂倫理領導的八項內容？請簡述之。

3. 如何打造具優良經營倫理的企業？

4. 公司治理的概念爲何？如何強化公司治理的落實？

5. 企業倫理守則在執行上，常會發生哪些問題？

6. 政府法規的優點爲何？缺點爲何？

7. 課堂中提到的八項倫理指標有哪些？

8. 企業的勞雇倫理原則爲何？請簡述之。

Chapter 10

環境保護的倫理議題

原諒只是讓你好過而已

學會「原諒」，才會讓發生真正的遠離，

原諒唯一的功用是「讓你好過」一些而已。

你生氣他亦不過是氣到你自己，

如果原諒只是讓自己好過，那為何你不原諒呢？

不要讓自己一輩子都不好過，你是氣不到別人的。

當一個人只是接受而原諒，過去的事情並不會被改變，

只是讓自己好過一些而已。

隔一段時間你就會破功，發生會再來找你的，你是斷不了根的。

原諒只是我們的基本態度，真正你要學會的是去「感謝」，

如果你還不懂得感謝，你還是會跟自己過不去的。

倫理思辨
企業對永續環保的堅持

根據企業的社會責任（Business for Social Responsibility, BSR）報告中，光是在 2016 年，美國企業股東就提出了 175 項跟氣候變遷有關的決議案，比 2015 年的 148 個還多，預計今年類似的股東行動將可超過 200 個，這個現象在被視為是溫室效應元兇的石化業更為明顯。

例如，在 2015 年，荷蘭皇家殼牌（Royal Dutch Shell）99% 股東就要求公司在定期報告中，揭露營運上的減排管理，以及低碳能源研發等資訊。英國石油（BP）也在同年被 98% 股東要求，揭露更多關於氣候變遷議題，對公司營運影響的資訊。

此外，由四家非營利組織所組成的再生能源買家聯盟（Renewable Energy Buyers Alliance，REBA），與超過 60 家的跨國企業合作，目標是要在 2025 年協助企業建置至少 60GW（600 億瓦）的清潔能源，包括谷歌、亞馬遜、沃爾瑪、蘋果、臉書等。這些

10.1　　　　　　　　人與環境的互動與衝突

我們對自然環境之理解，是透過文化對自然環境之定義而來，也就是是透過文化的詮釋架構，以理解外在自然環境。文化群體透過文化象徵符號，對同樣的物理性質賦予不同的意義，而這一些對自然環境所賦予之象徵意義，是社會群體所建構出來的[1]。自然景觀之意義是來自於社會，而非自然原本就有的，當有新的技術或人造景觀，挑戰社會文化對自然環境之定義時，表示文化群體對新的景觀正在進行協商，而協商過程可能導致文化的群體內部互相衝突，也可能是相當平和的。

一、人與自然環境

人們對環境的認知會受到大環境影響，臺灣自 1950 年代以後的發展，是以經濟發展為導向，政府運用了強大的制度性偏頗，強力影響人們對環境的認知，並灌輸了「人定勝天」的人與環境的關係。

1　Greider & Garkovich，1994

企業使用再生能源的數量，在過去幾年來逐步上升，但距離 60GW 的目標其實仍很遙遠，而購電的基礎建設，也尚未全面到位。

2017 年就在川普宣佈美國將退出巴黎協議的前一天，全球最大石油公司埃克森美孚（Exxon Mobil）的股東，卻通過了一項決議，要求公司必須進一步評估氣候變遷對其業務及資產可能造成的影響。在股東會上，手握埃克森美孚 62.3% 股份的大股東，不顧管理階層反對，不僅要求公司必須就巴黎協議的升溫控制目標進行分析、揭露碳需求降低及各國的碳排放規範趨嚴後可能受到的影響，而且每年還要針對相關議題提出報告。

由此可見，當公部門無法成為永續發展的推動力時，企業展現出願意投入永續環保，似乎可看見其背後的一種態度與堅持。

資料來源：本案例摘引自天下雜誌。

討論議題：

1. 如果你在大股東，會要求所投資的公司遵守國際環保規範嗎？為什麼？

2. 如果你是川普，你會選擇讓美國退出巴黎協議嗎？為什麼？

假設有一位環境科學家或是景觀規劃家，受當地政府委託，企圖對當地的都市景觀進行規劃、改建、翻新，此種對景觀的規劃或是改建，通常不會受當地居民之歡迎，倒是有時候很受觀光客的歡迎。其根本的原因在於：居民是屬於當地文化群體的一份子，如果景觀工程師的規劃，不符合居民日常生活中，對周圍景觀的文化定義，對當地居民來說將無法獲得認同，但是如果規劃的景觀有足夠的創意，是以觀光導向為主，則會受到觀光客之喜愛[2]。

環境的象徵意義是在社會脈絡中進行建構的，也因此環境的存在並不只是自然客觀的那一面向，當代環境問題的真正起源是來自於社會。也就是說，依據我們的期望與價值來組織事件，滿足我們的期望。換句話說，環境問題的根本原因，來自於當代社會的結構與文化因素。以此觀點來說，環境問題就不是單單一個邪惡之人，或其他特殊的個人所造成的，而是支配社會的文化信仰與社會制度，或組織化社會過程反映出來的信仰力量，所造成的環境品質下降。環境問題是與人們的環境信仰有關，人們的行為取向將造成社會結構的影響，進而導致環境品質的下降[3]。

2　陳宗韓等人，2004

3　Cable &Cable，1995

二、人與環境問題

人類對環境的破壞一直存在，而且從沒有停止過。以清代的臺灣來說，因海洋貿易而繁盛的台南府城，因為漢人對台江上游的過度開發，導致台江內海出現所謂「陸浮」現象；幾乎過去的貿易港口，所謂的「一府二鹿三艋舺」，幾乎都是因為漢人對土地的

開墾，造成大量的水土流失，因而將河道淤塞，於是原本的良港也因而沒落走入歷史。不過這一種在農業社會中，因人為過度開發而導致的環境問題，只是局部性的，而當時人們對環境問題之思考，也只停留在天災對人們日常生活的威脅，從來沒有考慮過人類的生活方式會威脅到大自然生態體系，最終有可能大自然反撲造成生態浩劫，而威脅到全體人類之生存[2]。

人們對環境的濫用並不是依據好或壞、安全或不安全等，來客觀地決定環境之使用，而是受到環境之文化價值與態度、社會階級及其相互關係所影響。環境問題的根源來自兩方面，就是文化與制度。環境問題之文化根源，指的是信仰及意識形態，他們強化了社會結構。環境問題之制度根源，指的是與環境問題相關之「行為模式」，包括被社會信仰系統所支持，並造成環境被濫用的社會結構，如政治與經濟制度[2]。

環境問題基本上是經濟決策之結果，意即將生產過程所產生之環境成本外部化。政治系統則決定了社會中權力的分配與使用，而政治制度之所以會與環境問題相關，是因為與社會中的資源，以及人們的信仰價值相關。所以，通常在社會中最有權力之團體，能夠決定如何使用環境，如果經濟成長被當作決策參考時，環境就要遭殃。想要根本的解決環境問題，唯有改變人們的倫理價值觀[4]。

三、環境問題的準則

(一) 常態準則

常態準則（the normalcy criterion）說明，若存在於某一環境中的污染物，跟它存在於大自然中一樣程度的話，環境就算夠乾淨。唯此準則仍有下列的爭議存在：

1. 「天然的」污染水準各地不一，也不一定受歡迎。在一個地區「正常」的污染水準，不一定能作為其他地區可接受的水準。

4　楊政學，2006a

2. 就算是可接受的污染，也必須是自由與被告知後的同意才行。

3. 天然污染並不一定有相對而來的好處。

（二）最適污染減少準則

　　最適污染減少準則（the criterion of optimal pollution reduction）認為，若要使環境更為乾淨所必須使用的資源，可以在別的地方產生較高的人類整體福祉時，該環境已經夠乾淨了。

（三）本益分析

　　本益分析（cost and benefit analysis）不在追求一完全乾淨的環境，而是在追求資源分配最佳化。但本益分析也有問題，如利益分配的問題，以及負擔分配的問題。

（四）最大保護準則

　　最大保護準則（the criterion of maximum protection）說明，僅在消除對人體健康有潛在威脅的污染危險後，才會認為環境是乾淨的。這準則假定任何污染都是有害的，而且不能拿人進行實驗，來證明污染物是無害的。這準則也無法提供絕對的保護，因無人確知某一物質對人體到底有害或無害。其次，實行此準則的代價太高，對人類福祉不利。

（五）可證明傷害準則

　　可證明傷害準則（the criterion of demonstrable harm）說明，若都已除去每種被證明對人體健康有危害的污染物，這樣的環境就算乾淨。這條準則把舉證的責任放在另一邊，除非污染經過證明有害，否則便假定污染無害。想要消除某污染物的人士必須負責舉證，證明其有害。

　　此準則的優點是：施行起來較不昂貴，也比較不會把對人有益的物質消除掉。但有一個嚴重的缺點，就是很難證明某物質與人體健康問題，是否有因果關係；甚至拒絕用動物進行實驗的證據，他們認為某種東西對動物有害，不一定會對人體有害。當不接受動物的實驗結果時，會偵測不出該物質的實際健康風險。

（六）傷害程度準則

　　傷害程度準則（the degree-of-harm criterion）認為，若對人體明顯有害的污染物，不計任何成本都已消除，或減少到合理傷害水準下，環境就是乾淨的。但對健康的危險不確定物質中，經濟因素應加以考慮在內。

這個準則說明，當造成對人傷害的風險很大時，就必須把所有污染物消除掉，即使是費用很高或需要把污染源關閉才行，也必須去做。雖然成本效益無法決定嚴重威脅健康應被消除的程度，但它能決定可疑的或未能確定的威脅，必須加以消除的程度。

從功利主義的觀點來看，不論是所得的增加，工作機會的增加或整體公眾健康的增加，都可以增加效用，所以都是好的。但功利主義允許這些好處間的抵換（trade-offs），只要抵換的結果會使總效用增加，如時常會有犧牲個人福祉，以換取較高整體效用的情況發生。尊重個人的倫理原則，可以用來平衡功利主義的想法，不會犧牲個人利益來換取較大整體利益。

10.2　環境問題的形成與認知

在引起全球環境問題原因的探討上，當代的資本主義經濟制度，被認為是人類非理性經濟制度所造成環境的破壞。由於資本主義生產方式，造成自然資源的過度開發與使用，以及對工業廢棄物的排放超出環境容納量，所引發的環境問題。

一、全球的環境問題

二十世紀以後的環境問題，大概可以由幾個層面來討論。首先，由於內燃機的發明，石油、煤炭的普遍使用，將二氧化碳大量的排放到大氣中，到二十世紀末引發了全球性的溫室效應問題。據科學家估計，近一百年來二氧化碳增加了 25%，而地球表面之年平均溫度上升 0.5 度，如果二氧化碳等溫室效應氣體繼續增加的話，到 2030 年地球之平均氣溫將增加 3.5 度，南北極的冰山溶解，海平面也將上升 20 ～ 110 厘米 [5]，將會淹沒低窪地區。

溫室效應將造成全球氣候改變，生態體系將出現浩劫。除此之外，還有氮氯碳化物所引起的臭氧層出現破洞，過度砍伐樹木造成熱帶雨林被破壞，以及土地過度利用與開發造成的土地沙漠化等問題，伴隨著南北半球貧富不均等全球政治議題，構成了複雜的環境問題。

5　岩佐茂，1994

二、環境問題的論點

當人類在面對環境問題時，大概有技術面與社會面等兩種層面論點[2]。茲分別陳述如下：

(一) 技術面論點

第一種論點認為環境問題是一種技術問題，所以只要技術專家、物理學專家，或是環境工程學專家去解決，環境問題就可以加以克服。這一論點的支持者認為，如果人類改變環境進而傷害到人類，那麼只要發明高超之技術，將人為之環境破壞修正回去就可以了，所以環境基本上是屬於技術性問題，環境是客觀可以被左右的。

(二) 社會面論點

第二種論點認為環境不只是技術問題，而是有相當複雜的現象。例如，所謂的焚化爐廢氣排放標準，所牽涉的不只是低於某一標準值就不會對環境造成影響，而是包括了空氣的溫度、氣流、氣體組成元素等。最後可能釀成大災禍的，是一些通常想不到，無法加以預測與認知的，環境社會學家就稱之為「蝴蝶效應」。物理環境的不可預知性及不可逆轉性，單單只靠物理科學是不可能解決的，環境問題最後還是屬於社會問題，因為所有的環境問題都是人為的。

三、資本主義與環境問題

資本主義生產方式的邏輯，就是生產的運轉機制，當個人或是公司投資資本，尋求最大利益與經濟的成長，其副產品就是生態系統與社會系統間的緊張關係。通常大部分生態系統之資源，無法同時滿足市場價值與使用價值，而生產的運轉機制就是將市場價值放在首位。如此，所謂的生產就是盡量將自然資源當原料轉化成產品以獲利，這樣大量使用自然資源之結果，就是使得生態體系解組，進而使生態體系之使用價值下降，而人類的維生機能也將因此下降[6]。

環境問題的根本原因，就出現在生產過程的最初與最後環節上，生產者因獲利的壓力，無限制的從自然界中提取原料，又因成本的考量，不願意負擔處理工業廢棄物之成本，將有毒工業廢棄物排放到自然界中。此外，消費者也因方便性及便宜的考量，不願意負擔廢棄物之處理成本，而將大量使用後之垃圾丟到自然界。大家都不願意承擔處理廢棄物之成本與責任，就只有任由生態體系瓦解，人類也將最後受害[2]。

6 Schnaiberg，1980

另一種環保問題導向，主要是與地球資源的運用相關。所關心的是，假設地球自然資源有其限度，無法支持現階段資本主義經濟制度的無限擴張，所引發「成長極限」與「永續發展」的問題[7]。在《增長的極限》一書中，一開始將世界模擬成兩種模式。一種稱之為「指數的增長」，作者認為決定人類命運的五個參數：人口、糧食生產、工業化、污染及不可再生自然資源的消耗，不僅不斷的增加，而是按照「指數的增長」模式增加，這和所謂「線性模式」的增長是不同的。

另一模式是系統生態學的「回饋循環路徑」。任何複雜系統都存在許多循環、連鎖或有時滯後的關係，而回饋循環路徑是一種封閉的線路，它連結一個活動與這個活動對周圍狀況所產生的效果，這些效果反過來作為信息又影響下一步的活動。如果不限制上述五個參數的指數增長與有限地球資源的對立，回饋循環路徑就會變成一種惡性循環。

地球是有限的，生態危機的原因是由於人口增長與經濟增長過快，如果維持這兩種增長不變的話，地球的生態將發生崩潰。另外，人類許多重要資源的使用以及許多污染物的生產，都已經超過可持續性的比率，如果不對這種**趨勢**作明顯性削減，接下來人類糧食、工業能源之生產，將會出現不可控制的下降。

該書建議如果要防止這一現象，必須修改人們物質消費與人口成長之**趨勢**，以及迅速提高物質與能源使用率，並認為永續發展社會在技術與經濟上是可能的，而且比以擴張來解決問題的社會更可行。該書是以「實用主義的價值倫理」觀點，來看待人與環境的關係，並認為環境存在的目的是在為人類服務，為人類提供維生之資源，如此環境才具有價值[2]。所提出的警告主要是在提醒人類，假設人類想要維持現有的生活方式不變，就必須正視環境問題。

7 Meadows，1972

10.3 環境保護的倫理與策略

本節探討環境保護的倫理與策略，首先說明環境的哲學觀點，其次說明環境的倫理觀點，最後則是討論環境的管理策略。

一、環境的哲學觀點

(一) 西方環境哲學觀點

西方「人類中心論」主義，是西方環境問題的主要根源，這也是現代世界觀的形成過程，稱之為「機械論世界觀」，培根、笛卡爾、牛頓、洛克、亞當・斯密的都是其奠基人。培根為機械論世界觀指明了方向；笛卡爾為自然世界提供了數學模式；牛頓的三定律完成了用數學解釋世界的任務，最後自然界就變成了數理的自然界，而認為自然界就是受這種數理法則所統治[2]。

這種「機械論世界觀」的思想之所以能擴張與實踐，主要是因為以科學技術充當了強而有力的手段與工具，人類也透過技術實施對自然的征服與統治，所以西方的人類中心論主義與科學技術是相伴而行的。於是在西方的數理世界觀中，人的存在及自然界都被量化，人對自然不存在感情，對自然世界也就沒有敬畏之心，所表現出來的就是人類透過支配自然，而造成的環境災害[2]。

(二) 東方環境哲學觀點

在古老的中國自然哲學中，開始確立自然觀的是老子與莊子。老子所表現的自然觀，稱之為「無為自然觀」[8]。老子認為所謂的自然就是「無為」，將人為與意識性之作為消除，就稱之為自然。所以順應自然、無所作為就是老子的自然觀，在老子的自然觀之下，人與環境的互動過程中，絕對不會引起環境問題。同樣的，老子也把無為用在處理社會國家的事務上。所謂的忠臣與孝子可以作為社會的楷模，並稱讚仁義道德，老子認為這些正是大道衰敗後的現象。環境學家或是景觀學家的出現，正是表示環境已經遭受到破壞，這並不值得高興。

同樣的，莊子的自然觀，稱之為「無差別自然觀」[8]。莊子的論述，主要是從人類對事物的認識作為起點，其認為當人們想要認識外在事物時，第一個步驟就事先對外在事物進行分類，例如，對與錯、善與惡、好人與壞人。但是莊子認為當人類對外在事物加以分類時，差別待遇就會跟著出現，如此就會對自然事物之認識有所偏差。

8 岸根卓郎，1999

事實上，自然事物是渾然一體的，並沒有人為的差別存在，而是人類強加人為的分類，最後自然界也就被曲解了，而人們也唯有拋棄這種差別意識，才能真正的認識自然。

學者[8]認為，東方對自然界的認識與東方人所居住的環境，有很大的關係，他稱東方世界的人是「森林之民」，而且稻作農業是在豐富的自然條件下，才能成立的產業；並且森林是「生態世界」或是「輪迴世界」，因此在這種自然條件下，人與自然之關係是順從自然。

西方人之自然觀稱之為「草原自然觀」，由於缺少森林，所以所獲得之自然恩惠也就稀少，而且氣候夏季乾燥，缺少暴雨，於是自然被認為易於控制，所發展出來的人與自然之關係，就會成為人對自然的征服。如果想要解決當代的環境問題，通過東西文明之交流才是最根本的辦法[8]。

二、環境的倫理觀點

我們由臺灣政府對環境問題之反應，隱約可以發現臺灣的「環境倫理觀」。臺灣1970 年代一開始是從「生態保護」開始，當時主要是因為面對國際的壓力，以及發展觀光的需求所帶動。當時臺灣的環境倫理，應該稱之為「環境的工具性倫理觀」，也就是說環境的價值，在於對人類有其利用價值，所以才需要加以保護[2]。

隨著臺灣的經濟發展，人們對生活品質的要求日漸增高，臺灣設立了國家公園，此時「環境的存在價值倫理觀」就出現。這一倫理觀念認為，環境存在本身就有其價值，不為人為的需求或是思想所左右。1980 年後臺灣民眾環保意識日漸增高，不過政府的環境政策，因為篤信「經濟發展」，經常因此而左右搖擺[2]。

(一) 環境的工具性倫理觀

「環境的工具性倫理觀」是「人類中心主義」所衍生的倫理觀。「人類中心主義」認為由於人類具有思想與語言，因此也累積出文化。人類自許萬物之靈，而且將人與自然的關係，看做是「人與自然的鬥爭」，並且認為「人定勝天」[9]。原本人類要生存，就必須向自然界找尋維生的資源，所以人原本就依賴自然界，而人類也無力危及自然生態的平衡。但是工業革命以後一切都改觀了，人類發現有力量去改造地球之地表面貌，於是人與環境間的關係變成「人定勝天」，此時自然界變成了人類的「奴隸」，專供人類使用。

9　王俊秀，1994

由於人類慾望無窮，相信科技萬能，篤信「物質消費的成長」就是好，就是「進步」的經濟成長觀念，於是無限制的從自然界提取原料物質，然後將廢棄物排放到自然界，最後造成了現今對環境的破壞。當人類意識到環境問題，「成長的極限」被提出以後，「永續性」成為重要的議題。

如果是以「環境的工具性倫理觀」來看永續發展的問題，那麼所提出的環境對策，就是人類不斷的以人類之意志與對環境之理解來進行環境保護。另一種對策可能是人類只保護對人類日常生活比較急迫的環境或是生態問題，對大多數主張經濟成長的國家來說，只會選擇性的擬定環境保護策略[2]。

(二) 環境的存在價值倫理觀

另一種倫理觀稱之為「環境的存在價值倫理觀」。這倫理觀主張環境本身就有其存在的價值；環境本來就不為人類而存在，人類還沒有出現在地球以前，地球環境就已經存在了，而且人類也只是現今地球上的物種之一。到目前為止，對生態所作的破壞都是人為的，人類實在有義務維護生態的持久平衡。所以用此角度來看待人與環境的關係，稱之為「生態中心論」。

環境倫理觀主要分三種[2]：

1. **大地倫理學：**將生態理解為一個共同體，人類只是共同體的一份子，而人類對待其他生物，就如同人類對待共同體中的成員一樣，負有直接的道德責任。

2. **深層生態學：**認為人的存在與自然環境密不可分，人類只是其中的組成分子之一，而維持環境的穩定是人類的價值之一。

3. **自然價值論：**由羅爾斯頓（Holmes Rolstot）於 1988 年提出，他認為自然生態體系擁有內在價值，而這種價值是客觀的，不能因人類之主觀偏好而左右，因而維護其內在價值生態系統之完整性，是人類的客觀義務。

以「環境的存在價值倫理觀」取向，來思考環境保護時，人類將面臨兩難：一是人類有義務要維護生態之平衡，另一則為人類過度介入可能會落入「人類為保護環境，而無止境的干預環境」的政策中，最後可能返回「環境的工具性倫理觀」中而不自知。這是因為西方人對環境倫理的思考，喜歡用人對環境的義務，來加以建構人與環境的關係，

事實上環境生態與人的關係，應該是「天人合一」的倫理觀，包括「自立性」、「持續性」與「共生性」[8]。

　　「自立性」指的是地球並非是一個開放系統，而是一個封閉的系統，在這一系統中資源的總量是有限的。在資源有限的前提下，必須貫徹的是「受益者負擔原則」，此一原則並不是指受益者必須付費，而是「自己的生產負荷要自己了結，不得轉嫁給他人。」例如，二氧化碳排放量世界第一的美國，必須自己想辦法解決，而不是付一筆經費要他國封口。

　　「持續性」指的是現代人對後代人的生存負有責任，這一原則同樣表現在土地的使用上。例如，一塊土地我們是向後代子孫借來的，而不是繼承自祖先，所以我們實在沒有理由在我們這一代終結土地的使用價值。例如，燁隆鋼鐵拿錢買下七股溼地，但是卻沒有理由要將溼地消滅，因為溼地的使用權不只是燁隆鋼鐵而已。

　　「共生性」指的是所有生物物種、生態體系、景觀都有生存權利，也就是說將生存權擴展到人類以外的生物。例如，人類捕食魚類只要夠吃就好，不要因為貪心而趕盡殺絕，也不要因為所謂的「害蟲」吃掉農作物，而非殺之而後快。這就是東方的自然哲學，所衍生出來的環境倫理觀，承認自然本身具有靈魂，天與人在根源上是一樣的，人與萬物是沒有什麼區別的，人類無法對萬物負任何責任，只能和萬物和平共存，甚至可以萬物為師，來修煉自己身上的平等心[4]。

三、環境的管理策略

　　企業生產製造產品為人類帶來許多便利，但是卻對地球環境造成危害，帶給人們的居住環境無法挽救的損害，甚至為了貪圖一時的獲利而讓世界蒙受極大的災害，這並非企業設立的目的，也不應該只看短期利益而忘記長遠的未來，更何況企業設立的目標應該是以永續經營為最終目的，因此對於環境的影響必須多加考量。

　　「環境管理」為近年來先進國家積極發展推動的環境保護策略，以配合過去行之已久的「排放管制」策略。環境管理的目的，在於鼓勵產業界從組織內部開始規劃其環保改善及污染預防措施，以期達到永續發展的目標。未來國際經貿與環保的關係將日益密切，國內廠商處於國際市場中，其環保工作的推動極可能面對類似 ISO 9000 國際品質標準的要求。

　　事實上，國際標準組織（International Organization for Standardization，ISO）之環境管理小組（ISO/TC 207）正積極推動相關事務，加速擬定 ISO 14000 環境管理系列二十餘項之國際標準，並已自 1996 年 9 月起，陸續公告推出有關環境管理系統等八個相關標準，未來將成為國際貿易及環境保護的重要里程碑。鑑於 ISO 9000 所造成之世界性風潮，未來 ISO 14001 將可能與 ISO 9000 一樣風行世界各地，預期將逐步納入各國貿易規範條件之中，對以貿易為導向之我國經濟體制影響極為重大。

　　ISO 14001 為 ISO 14000 環境管理系列標準中，針對組織環境管理系統之驗證規範，與組織環境績效之提升及企業界之對外貿易最為相關，故為各類有意推動環境管理系統組織之關切所在。目前世界各國政府與企業界均熱切推動中，自 1996 年 9 月 ISO 14001 公告後，截至 1998 年中旬全世界通過驗證的廠商已超過四千五百家，而各許多大型跨國企業，亦紛紛要求其供應商與世界各地子公司實施 ISO 14001 工作。整體而言，全世界各類組織，包括產業界、政府單位、服務業等，實施 ISO 14001 環境管理系統的風潮已日趨熱烈 [10]。

10.4　　　　　　　　　　　　企業與環境的共生法則

一、企業的環境責任

　　企業社會責任的環境責任面向，可依其所關切之環境議題之涵蓋範圍，區分為內部環境責任面向與外部環境責任面向 [10]。

10 張四立，2006

(一) 內部面向

針對企業內部的環境衝擊與自然資源管理，一般企業在生產製造過程中，追求自然資源消耗量的減少，以及減少污染排放與廢棄物的產生，均可降低對資源與環境的衝擊。而達成此一目的的途徑，包括降低能源消費與減少原料的投入，藉以發揮能源、原物料投入量與產出量脫漖的效果，以達到減少能源相關的溫室氣體排放，以及最終廢棄物的產生量的目的。在環境的領域中，節能、防污的相關投資一般均被視為雙贏的投資機會，既有利於企業，亦有利於環境。企業體在此節約能源與原物料的過程中，將會發現其獲利能力與企業競爭力亦可因而提升。

政府角色與公部門資源的適當介入，協助企業開發市場機會及推動雙贏投資的角色任務，將有助於企業及早體認並落實推動企業環境責任。此以企業服務為核心的具體做法，包括：建構協助企業遵循重要出口國環境法規的機制、建立國家獎勵計畫評選，並獎助環保表現績效優良的企業，以及鼓勵企業環保的自願性協議與承諾等。

以歐盟為例，由政府主管機關與企業所聯合推動的「整合性產品政策」取向（integrated product policy，IPP approach），即為上述行動的具體例證，此一政策主要的考量基礎，在於產品生命週期的各個環節，均可能產生社會衝擊。因此，藉由建立生產者與產品各階段相關利害關係人的對話溝通管道，將是最符合成本有效性取向的產品策略。

在環境領域中，IPP 取向的實際落實做法包括「生態管理與稽核系統」（eco-management and audit scheme，EMAS）與「國際標準組織 14000 系列」（ISO 14000），此二套環境管理系統的目的，均在鼓勵企業體自願性的建置企業的環境管理與查核系統，以長期、持續有系統的監督，並考核企業內部環境管理績效，而其最終目的在於激勵企業體進行環境績效的持續改善。企業體在其環境管理系統運作下，每年必須完成自願性的環境報告書（environmental report）或環境說明書（environmental statement），並須通過公正團體的審查與驗證程序，方能取得相關憑證。

此外，由世界企業永續發展協會（the World Business Council for Sustainable Development，BCSD）、歐洲環境夥伴（the European Partners for the Environment）等組織，結合歐盟所合作成立的「歐洲生態（經濟）效益倡議」（The European Eco-Efficiency Initiative，EEEI），其目的乃為全面性整合企業的生態（經濟）效率與歐盟之工業與經濟政策，亦使歐洲的企業體充分體認持續改善環境績效所帶來的商機與實質利益，而有系統的配合執行 [10]。

(二) 外部面向

企業社會責任外部面向的全球環境關切意涵，特別強調企業自覺其身為全球環境的一員，對企業生產銷售活動過程中，資源的耗用與污染的越境轉移問題（如有害廢棄物，空氣及水污染問題），以及其所導致之環境衝擊，有可能跨越國境而成為國際乃至全球環境問題，所應承擔責任與積極回應之行動。

歐盟所建議的解決方式，即為力行國際性的企業環境責任，例如將前述「整合性產品政策」（IPP）取向落實於其供應鏈中，鼓勵環境績效的持續改善。而歐盟於 2001 年發表「里約後的十年」（Ten Years After Rio）報告，對企業落實永續發展之具體建議，主要強調永續的全球化（making globalization sustainable），期望藉由財貨與勞務的國際貿易活動，以及資本財、勞動力與技術資訊的國際流通，促使資源與環境配置型態更符合生態（經濟）效益。在此過程中，世界貿易組織（WTO）所可扮演的角色，在於釐清 WTO 規則，特別是有關製程與製造方法的標示規定，以及多邊環境協定與預防措施中貿易措施之落實推動，以鼓勵並提升環境友善的財貨與勞務的貿易行為[10]。

企業之所以必須重視並履行其企業環境責任的原因，主要基於風險的預防原則（the precautionary principle）考量。由企業的角度解析預防原則，簡言之，就是預防勝於治療概念的落實，因為及早行動（early action）以避免環境發生不可回復性的損害，乃是最符合成本有效性的環境保護理念。根據「全球盟約指引」（Guide to Global Compact）所建議的實際的做法，提示企業應體認以下的事實[10]：

1. 預防原則雖然會導致機會成本與執行成本，但是事後補救環境損害所耗費的成本，如污染處理、企業形象的損失等將更高。

2. 專注於生產方式的投資，將伴隨自然資源的耗損與環境品質的惡化，相較於永續經營的投資而言，前者的長期投資報酬率較低，因此並不符合企業永續的概念。相對的是，改善企業的環境績效，意味著財務風險的降低及報酬率的增加，此一思考方式已成為資本市場評估企業風險與表現的準則之一，且其重要性正日益增加中。

3. 企業對環境友善產品的研究發展投資，有助確保其長期競爭優勢與市場獲利能力。

二、評估工具

受限於人類對自然生態系的理解有限，「全球盟約指引」建議企業引進下列的評估工具，作為不確定性管理與確保資訊透明的方法[10]：

(一) 環境風險評估（**environmental risk assessment**）

協助企業建立掌握其潛在非預期性環境風險的能力。

(二) 產品生命週期評估（**life cycle assessment**）

檢視企業的產品與製程中，更具環境友善的投入與產出項的機會之所在。

(三) 環境衝擊評估（**environmental impact assessment**）

確保企業的相關開發計畫之環境衝擊，被控制在可接受的範圍內。

(四) 策略性環境評估（**strategic environmental assessment**）

確保相關政策與計畫之環境衝擊，均予妥善考量並因應。

上述的評估工具，將可提供企業體於進行相關投資與生產活動時的必要資訊數據。而當預防原則爲基本考量時，企業根據上述資訊所擬定的決策，可以涵蓋下列的選項[10]：

1. 針對涉及極大的環境不確定性領域，於設定相關標準時保留一定程度的安全邊界（safety margins）。

2. 禁止或限制對環境產生不確定衝擊的生產活動。

3. 鼓勵採用最佳可行技術（best available technology）。

4. 力行清潔生產與工業生態取向。

5. 與相關利害關係人進行溝通協調。

三、國際環境議題與立法趨勢

自 1990 年代以來，各國爲因應全球暖化及臭氧層破洞等，全球性環境議題所訂定之國際公約，前者如 1992 年聯合國氣候變化框架公約，後者如蒙特婁議定書，足可印證全球性環境議題之法律規範之驅動力，已進展爲由國際法驅動國內法，而對被管制者的要求，亦由早期冀望於企業體環保與節能之自發性行動或觀念的建立，走向污染防治管制技術或節能技術的強制性要求。

迄至今日的內化於企業生產技術、生產製程，乃至產品設計、供應鏈管理的行爲之上，而此管制手段透過國際先進市場，對進口產品之要求與貿易管制結合，以快速有效爲清潔生產技術與綠色產品市場的形成，建立全球性的貿易平台。此一趨勢，對於在全球工業供應鏈體系中，扮演產品加工製造（OEM/ODM）與出口角色的我國而言，特別值得加以重視[10]。

（一）蒙特婁破壞臭氧層物質管制議定書（Montreal Protocol on Substances that Deplete the Ozone Layer）

此一以管制氟氯碳化物使用之國際公約，於 1989 年 1 月起正式生效，並於 1990 年對氟氯碳化物使用管制的範圍與時程進行大幅之修正。就擴大列管物質方面，除原先列管之 CFC-11、CFC-12、CFC-113、CFC-114、CFC-115 等 5 項及 3 項海龍外，另增加 CFC-13 等 10 種，四氯化碳及三氯乙烷，計 12 種化學物質。就管制時程面，乃決議提前於 2000 年禁用氟氯碳化物、海龍及四氯化碳。而 1992 年之第 4 次締約國大會中，復進一步將氟氯碳化物的禁產時程，提前於 1996 年 1 月起實施，而消費量除必要用途外，應減為零。

（二）京都議定書（the Kyoto Protocol）與歐盟之二氧化碳排放交易方案（The Emission Trading Scheme, ETS）

以穩定大氣中溫室氣體的濃度為目的之「氣候變化綱要公約」於 1992 年簽署，並於 1994 年生效，之後歷經了三次締約國大會，其中並於 1997 年在日本京都召開之第 3 次締約國大會中，訂定具法律約束力的「京都議定書」，推動工業國家（OECD 及東歐共 38 國）溫室氣體排放量，抑制在 1990 年溫室氣體排放水準以下 5.2% 的水準。

歐盟於 2003 年 10 月通過「溫室氣體排放交易指令」（Directive 2003/87/EC），以 2005 至 2007 年為第一階段，建立二氧化碳之排放交易市場。允許 25 會員國中約 12,000 家廠商之耗能裝置（主要為發電業、煉鋼業、石油煉製業、水泥業、磚石業、造紙業、玻璃製品業等產業），以買賣排放交易許可的方式，進行二氧化碳排放的減量。

（三）歐盟「廢電機電子設備回收」（Waste Electrical and Electronic Equipment, WEEE）指令

規範電子電器設備的生產製造，以及進口業者對於產品生命週期終止（end-of-life）之產品，其產品回收清除處理與循環再利用之責任，實施期程為 2005 年 8 月 13 日起。

（四）歐盟「電機電子設備產品危害物質限用」（Restriction of Hazardous Sustainability, RoHS）指令

此一指令，規範生產製造業者必須於 2006 年 7 月 1 日前，為其所生產的電子電器設備中所含 6 種有毒物質（鉛 Pb、鎘 Cd、汞 Hg、六價鉻 Cr6+、多溴聯苯 PBB、多溴二苯醚 PBDE）尋找替代品。含有害物質的電器與電子設備，於 2006 年 7 月 1 日起，禁止於歐盟會員國的市場上進口與販售，違者必須負法律責任。

由上述的趨勢可知，雖有市場及產業的侷限性，但以貿易管制為手段之綠色市場規範，已隱然成形，對於我國的跨國企業而言，體認此一市場趨勢，及早將產品的設計理念，由為環境而設計（design for environment），過渡到兼顧生態與經濟之設計（eco-design），並達到終極之「永續設計」（sustainability design），輔以綠色生產，綠色管理，乃至綠色銷售，將是維繫企業長期之市場競爭力與確保企業永續之契機 [10]。

10.5　企業對環境倫理的責任

本節次將特別列舉國內兩家企業，即宏碁與台達電公司，在環境倫理的具體作法，以瞭解這兩家標竿型企業如何落實對環境倫理的責任 [4]。

一、宏碁電腦：全方位綠化

(一) 環保訴求高漲

隨著生活品質的提高，消費者愈來愈重視環保問題，在資訊領域上，宏碁電腦公司是第一家在臺灣推出綠色電腦的廠商。宏碁的綠色電腦是以「全方位」的綠色電腦為訴求，除了節約能源外，在設計時更做了整體的環保考量，包括原料選擇、製程、組裝、包裝到產品廢棄後的材料再回收。在選擇原物料時，宏碁與上游廠商訂立合約，要求他們保證生產零件的製程是，無污染、不排放氟氯碳化物（CFC）等有毒氣體。

在宏碁本身的製程方面，也改採無污染的方法，例如，原清洗電路板的清洗劑中含破壞臭氧層的 CFC，便將其改用水洗；電腦的鐵製外殼改成塑膠直接射出；包裝全部使用再生紙；紙箱內固定用的保麗龍，則改用瓦楞紙折，這項作法還曾獲得專利；金屬與塑膠部分易拆卸，利於分類回收。

(二) 不斷推展的綠色效應

繼宏碁電腦之後，以環保為號召的綠色電腦紛紛出籠，各家廠商包括美格、彩樂、誠洲等多家監視器廠商，都推出或量產綠色機種。除此以外，1996 年 10 月 28 日成立電腦回收聯盟，解決廢電腦的問題，未來的工作內容為建立資訊業界與環保署的溝通管道，將回收的電腦送給偏遠地區或為開發國家，藉著回收工作，減少廢電腦所造成的污染問題。

(三) 成本與環保的交戰

綠色電腦的要求，即省電、低噪音、低污染、可回收、符合人體工學，這些環保科技並非臺灣資訊業所專長，所以將成為成本的負擔。此外，由於材質的回收與處理，勢必增加額外設備投資及營運成本，尤其產品定義及標準不是很明確，相關周邊及零組件發展未完全配合，但就長期而言，環保訴求是市場的主流。

(四) 政府慢半拍

由於消費型態決定著市場的走向，促使臺灣必須更積極迎合環保要求，只是沒有政府的主導，廠商們各自孤軍奮鬥，根本就無法達成產業形象全面升級的成效。當國內許多家大廠商，例如，宏碁、神達、凌亞都已獲得美國「能源之星」的認證時，資策會才成立「中華民國綠色電腦推廣協會」，因而被業者批評為與民爭利、搞小團體，其定位問題及理事長人選一直受到爭議。

經由資策會執行長與北縣、北市兩電腦公會協調後，終於正式成立上述協會，而這個協會結合產業、官方、學術研究單位的力量，設立電腦驗證中心，負責檢驗及核發我國綠色電腦（Green Computer）的標誌，並且努力尋求歐美等國家的相互認證，全力推廣綠色電腦產品。

二、台達電子：從產品開始都為環保

台達電董事長鄭崇華對於環保的堅持，表現在整棟大樓採光大量使用太陽光，同時巨大的背投影電視牆上不斷地播放綠色環保的畫面。創業三十餘年將台達電從收音機電子元件起家，一路做到世界第一大的交換式電源供應器廠商，唯一不變地就是「產品必須節約能源」。

宣導環保節能觀念，雖然力量可能有限，但仍然要努力做環保工作，被業界稱為「節能教父」的鄭崇華，把節能的觀念從自己身體力行，台達電東莞廠的四十棟宿舍使用太陽能集熱板，並且在所有的塑膠射出成型機裝設馬達控制器，一年就節省了三分之一的電力，鄭崇華腦袋裡總是有很多環保的創意，並且把這些想法落實到產品設計上，已經有人做過的東西，公司會避開，台達電都比較喜歡去做別人沒有做過的產品。鄭先生早年就開始研究如何減少印刷電路板的重金屬污染問題，即使當時無鉛焊錫的成本高於含鉛焊錫十倍，鄭崇華還是堅持把一條生產線改成無鉛製程，2000 年更獲得 SONY 全球第一座的綠色環保夥伴獎章。

2004 年，在南科興建臺灣第一座「綠色廠辦」，外觀屏除科技廠房慣用的玻璃帷蓋，採用太陽能發電、節能燈具，節約近三分之一的能源消耗，雖然綠色廠辦會比傳統的廠房貴三分之一的成本，但是還是很值得。其成立的台達電子文教基金會，初期都以捐贈獎學金為主，但從 2003 年開始聚焦在環保與節能領域。2004 年底基金會與科教館合作，巡迴全國各校園，教育學生綠色能源的觀念，台達電就是要塑造這樣的自動自發精神，然後擴大到社會互相關心。2005 年及 2006 年分別獲得國內《遠見》雜誌舉辦的企業社會責任獎，以肯定其在社會責任落實上的努力。

台達電子董事長鄭崇華先生，曾表示過以下的觀點：

1. 新的綠色科技需要傻瓜來堅持推動，他自己寧可做那一位傻瓜。
2. 希望大家都用能源概念的角度來考量事情，因為節約能源畢竟是這一代應該做的事情。
3. 寧可拿不到訂單，也不可以送回扣給廠商。
4. 基金會的運作必須導入企業的經營模式，才能發揮最大的效益。

個案討論

蘋果轉綠，供應鏈跟著拼永續

2017 年四月中旬，眼尖果粉在蘋果直營店 Apple Store 發現，蘋果的 logo 悄悄由原本的白葉子變成綠葉子，店內展示其 100% 採用再生能源供電，還有專做回收的機器手臂 Liam 等相關標誌。而其最新發布的 2017 環境報告中，重點在於讓蘋果自營設施、供應鏈都能 100% 只用再生能源，且揭示要用降低開採新礦源、金屬物料，增加用回收來的原料打造新產品。機器手臂 Liam，將可以快速拆解回收來的 iPhone，分撿出當中高品質、可再利用的

零件，以減少開採更多礦材。蘋果轉綠背後的推手，是其環境社會責任副總裁傑克森（Lisa Jackson）。

在氣候變遷上，2016 年蘋果使用的能源中，96% 的發電來自再生能源，而其所有的資料中心，目前都已經 100% 使用再生能源發電。最終目的不只是自己，而是供應鏈都要跟著改變。台灣是蘋果供應鏈重要的一環，許多一階台廠也開始朝綠色供應鏈發展。原則上，分為再生能源、回收再利用、零廢棄等重點項目。

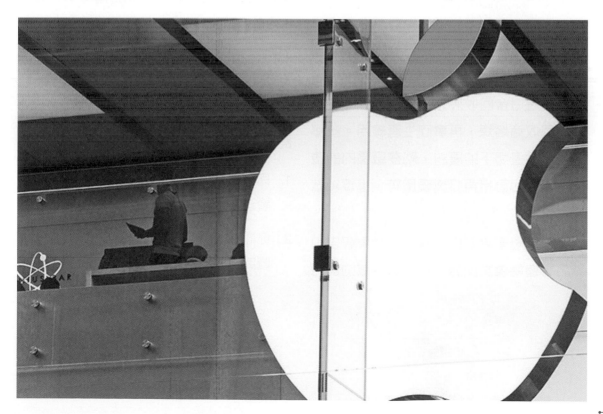

個案討論

在再生能源方面，蘋果曾分析，供應鏈在原料加工、零件製造及產品組裝中使用的電力，是碳排放量最大來源。因此，2015 年蘋果開始在供應鏈上推動降低耗能，協助供應鏈建立再生能源項目，其中，以太陽能的使用最為普遍。身為蘋果最重要組裝廠的鴻海，就將設立太陽能列為重要目標，未來鴻海將建 200 兆瓦規模的太陽能設施，為鄭州 iPhone 組裝廠提供電能。鴻海內設有供應商管理處，對供應商實施減排的技術輔導和能源解決方案，還到供應商廠內進行節能診斷，幫供應商規劃能源使用量。

在回收再利用方面，機殼製造裁切的邊料，鴻海早已找回收商再利用。如果是鋁鎂合金外殼，流程上要讓切削液、金屬分離。鴻海會回收液體繼續使用，固體則交由回收商熔煉，再拿回生產線用。塑膠機殼，毛邊切下的廢料，就在廠區內的塑料運用中心直接再打成塑膠粒，壓鑄後做成零件。

在零廢棄物方面，廣達是蘋果報告中點名打造零廢棄廠房，有具體成效的供應鏈大廠。蘋果過去稽核廣達上海廠，發現廠內產生的廢棄物，超過 20% 以上用焚化或掩埋處理。之後，廣達上海廠和資源回收業者合作，讓廠內廢棄物得以有效分類，可以回收製造過程的所有廢棄物。廣達還發展出一套廠內廚餘回收流程，讓廚餘送往堆肥場而非掩埋場。這套流程也移植給廣達的供應商，協助蒐集再利用包裝材料。實施一年下來，廣達上海廠總共讓一萬噸的廢棄物免於送往掩埋場。

由以上綠色供應鏈來看，蘋果投入的不只在環境，而是涉及企業轉型與整個商業模式改變的課題，因此台灣廠商有必要主動投入，才能跟上蘋果轉綠的腳步，共同打拼永續的議題，以期在未來繼續保有生存的空間。

資料來源：本案例摘引自天下雜誌 629 期報導。

討論分享

1. 你對台灣廠商朝綠色供應鏈發展，有何看法？

2. 你認為蘋果轉綠的背後，有什麼樣的企圖或視野？為什麼？

本章習題

一、選擇題

() 1. 以下何項準則認為要使環境更為乾淨所必須使用的資源,可以在別處產生更大效益時,該環境已經夠乾淨了? (A) 常態準則 (B) 本益分析 (C) 最適污染減少準則 (D) 最大保護準則。

() 2. 以下何項準則認為僅在消除對人健康有潛在威脅的污染危險後,環境才算是乾淨的? (A) 常態準則 (B) 本益分析 (C) 最適污染減少準則 (D) 最大保護準則。

() 3. 以下何種觀點認為環境工程專家可以解決環境的問題? (A) 技術面 (B) 經濟面 (C) 社會面 (D) 政治面。

() 4. 以下何者不是決定人類命運的參數? (A) 人口 (B) 糧食 (C) 工業化 (D) 以上皆非。

() 5. 以人類中心主義來思考環境問題,是什麼樣的世界觀? (A) 無為 (B) 生物 (C) 機械 (D) 以上皆非。

() 6. 何種觀點認為環境本身就有其價值,而不是為人類而存在? (A) 人類中心主義觀 (B) 環境存在價值倫理觀 (C) 機械主義世界觀 (D) 以上皆非。

() 7. 以下何者為天人合一的倫理觀? (A) 自立性 (B) 持續性 (C) 共生性 (D) 以上皆是。

() 8. 以下何者為環境管理的策略? (A) ISO14001 (B) AA1000 (C) SA8000 (D) 以上皆是。

() 9. 何者為歐盟電機電子設備產品危害物質限用的指令? (A) ETS (B) WEEE (C) RoHS (D) ISO9000。

() 10.何項措施可避免環境發生不可回復性損害,也是最符合成本有效性的環保理念? (A) 廢電子回收 (B) 及早行動 (C) 策略評估 (D) 產品生命週期。

二、問題研討

1. 生態環境的破壞與維護，人類能否掌握？生態環境的破壞是人類的損失嗎？

2. 政府應建立什麼制度來協助資訊業者，並教育消費者接受綠色新產品？

3. 消費大眾及政府各有何力量及優勢，可以促使業者正視環保問題以改善產品？

4. 企業在自己仍保有產品競爭優勢的情況下，是否須積極推動與產品本身無關之各項環保改進措施？請分享你個人的看法。

5. 環境問題的準則為何？請簡述之。

6. 環境保護的倫理觀點為何？請簡述之。

7. 企業在外部環境責任面向上，「全球盟約指引」建議可供使用的評估工具為何？

8. 因應國際環境議題與立法趨勢，產品的設計理念有何演進的發展？

9. 請簡述「宏碁電腦全方位綠化」的作法為何？

10. 請簡述「台達電子產品環保」的作法為何？

NOTE

Chapter 11

企業社會責任的概念

不只要原諒，更要能感謝

你我生命的終極價值觀，是：「愛」、「關懷」與「原諒」。

「原諒別人」等於是「放過自己」，你現在願意放過自己了嗎？

當談論愛或關懷的學習時，並不是太困難，

但是能否真正原諒別人，才是難以克服的。

不論如何，請記得利用你的有生之年，

想辦法去原諒目前你還無法原諒的人，

盡全力去化解過往你與人的種種心結，

以求可以圓滿你這一生的歷程與遇見。

有時那些所謂你認為不可原諒的人，

往往又是你自己所愛的親人或摯友，

想想當你談及是否要原諒別人時，自己真得就一定沒有過錯嗎？

其實說「原諒別人」還只是「自己的驕傲」，

原諒別人只是讓自己好過而已，

最終是要能真心慚愧，真正感謝一切發生，

只是做到原諒都還不是，要能夠慚愧及感謝才是。

倫理思辨

B 型企業─御之饌日式料理

　　小文因為要撰寫企業社會責任報告，利用課餘時間來到位在新店的「御之饌日式料理」餐廳，在訪談中得知該餐廳所聘用的員工近 60% 來自弱勢家庭、經濟弱勢、更生人、失婚婦女與多元族群，而且公司還用其淨利的 30% 投入社區公益，長期提供弱勢者餐點，公司也為其員工聘請社工師，推動無紙化作業，使用無危害環境的洗潔劑，同時設立截油槽，並推廣建材與環保塗料。

11.1　　　　　　　　　　企業社會責任的學理

一、概念發展發展背景

　　企業社會責任（corporate social responsibility，CSR）概念的發展背景，源自於二十世紀工業發展極盛之後所引發的人文反省，主要概念的濫觴起點發展於已開發之先進國家，先進國家在工商業發展達到一定的經濟成熟度後，人民或企業體開始對於企業本身與環境及社區關係展開省思。

　　隨著全球化的經濟發展整合，大型企業開始跨國性地將生產及銷售的觸角，延伸至許多開發中國家。然而，有別於已開發國家中人民對於高品質的生活環境之要求，開發中國家為求經濟發展的快速成長，往往在過程中犧牲了環境保護的需求，甚至跨國性企業在不同國家所採取的勞工政策、社區發展政策等，企業經營管理策略亦有所差異，隨著 CSR 概念逐漸發展與成熟，世人關注的焦點則從已開發國家拉至開發中國家，包括許多國際性或本土性的非政府組織（Non-Governmental Organization，NGO）或國際性官方組織，均開始在開發中國家著手進行 CSR 的推廣及宣導活動，企圖將 CSR 的要求提升為跨國企業或各國本土企業的基本普世經營理念與價值。

在訪談中，進一步得知創辦人楊博宇從建築事務所起家，在獲得碧潭風景區商店街標案後，為了提供弱勢族群工作機會而創立該餐廳，御之饌日式料理更因提攜弱勢，還獲得亞太 B 型企業（Benefit Corporation）的最高分數。

結束這次訪談返回學校途中，小文對這一家餐廳及其創辦人有一份特別的尊敬，心中感受到企業落實社會責任，不再是大企業才能做的專利，中小企業一樣可以利用其特點，來善盡對社會的一份責任。

討論議題：

1. 如果你是小文，訪問後對「御之饌」會有相同的感受嗎？為什麼？

2. 如果你是楊創辦人，在社會責任落實上還可以有哪些作法？請舉例說明。

二次大戰後，隨著科技與通訊技術進步，企業跨國經營成為趨勢，多國企業大量形成，於是在多國企業所帶來之全球化潮流，影響了地球村任何一個角落，經濟發展雖然增加了人類福祉，但也造成全球人口激增、貧富差距惡化、資源耗竭、氣候變遷，以及物種滅絕等不利影響。

依據聯合國貿易暨發展會議（UNCTAD）統計，2002 年全球約有 6 萬 5,000 家跨國公司，在全球設立了 86 萬家的子公司，僱用的員工總數為 5,400 萬人，銷售總額達 19 兆美元，目前全球 100 大經濟體中有 51 個是企業，49 個是國家，凸顯跨國企業富可敵國的實力，也代表了政府的影響力已不若以往。

一個動盪的社會，不可能有成功的企業，企業是問題的一部分，也是解決問題的核心，因此，社會大眾對企業的期待愈來愈高，開始要求企業目標不應只針對股東權益及利潤，亦須擔負更多的社會責任，也因此帶動全球一連串與「企業社會責任」（CSR）議題有關的討論及發展。

二、企業社會責任的定義

「企業責任」（corporate responsibilities）或「企業社會責任」，是企業倫理的核心觀念，同時亦是一個爭議性觀念（contestable idea）。根據世界企業永續發展協會（World

Business Council for Sustainability and Development，WBCSD）的定義，所謂的「企業社會責任」係指：企業承諾持續遵守道德規範，爲經濟發展做出貢獻，並且改善員工及其家庭、當地整體社區、社會的生活品質（Corporate social responsibility is the commitment of business to contribute to sustainable economic development, working with employees, their families, the local community and society at large to improve their quality of life）。

但企業社會責任究竟指的是什麼？管理學界對這個理念，常見的定義如下，例如，企業責任就是認眞考慮企業對社會的影響[1]；或謂社會責任就是（企業）決策者的義務，在保護及改善本身利益的同時，也採取行動來保護及改善整體社會福利[2]；或謂社會責任這個理念，是假定企業不只有經濟及法律的義務，同時有超出這些義務的一些社會責任[3]；或者說企業社會責任融合了商業經營與社會價值，將所有利益關係人的利益，整合到公司的政策及行動之內[4]。

三、企業社會責任金字塔論

管理學者卡爾路（Carroll）於 1996 年，將企業的社會責任類比於一個金字塔，責任金字塔包括了四個部分，如【圖 11-1】所示，分散在一個金字塔的四個不同層面之內。茲這四個部分陳述說明如下：

圖 11-1　企業社會責任金字塔模型

資料來源：Carroll（1996）

(一) 經濟責任

經濟責任（economic responsibilities）係指企業作爲一個生產組織，爲社會提供一些合理價格的產品與服務，以滿足社會的需要。企業能夠生產社會所需，能夠賺錢生存下去，保障員工及股東的生計與權益，是盡到最基本的責任。經濟責任位於金字塔的最底部，表示這類責任爲所有責任的基礎。

1　Paluszek，1976

2　Keith & Bloomstrom，1975

3　McGuire，1963

4　Connolly，2002

(二) 法律責任

　　企業之所以可以在一個社會內進行生產等經濟及商業活動，是要先得到社會的容許的。社會通過一套管制商業活動的法規，規範了公司應有的權利與義務，給予公司一個社會及法律的正當性（legitimacy）。公司若要在社會上經營，遵守這些法律就是公司的責任，謂之法律責任（legal responsibilities）。法律責任位於經濟責任之上，公司不可以違法來追求經濟利潤，故要合法經營事業。

(三) 倫理責任

　　在法律之外，社會對公司亦有不少倫理的要求及期盼，包括了公司應該做些什麼，不應該做些什麼等。這些倫理的要求及期盼，都與社會道德有密切的關係，其中包括了消費者、員工、股東及社區相關的權利、公義等訴求，謂之倫理責任（ethical responsibilities）。倫理責任位於法律責任之上，是社會對企業能夠做得更好的期盼。

(四) 慈善責任

　　企業參與慈善活動，中外都很普遍。一般而言，法律沒有規定企業非做善事不可，企業都是出於自願參與慈善活動，而無人強迫的，謂之慈善責任（philanthropic responsibilities）。參與慈善活動雖是自願，但動機可不一定相同。有的企業是為了回饋社會，定期捐助金錢或設備給慈善公益組織，或經常動員員工參與社會公益活動；有的公司做善事主要的目的是做好公關工作，在社區上建立好的商譽，其動機非常功利而非純粹是為了公益。

　　這種動機不純的善行，依義務論而言，不值得我們在道德上的讚譽，但功利論者則認為只要能令社會獲益，動機純不純是無關宏旨的。依卡爾路的看法，企業如能盡到慈善責任，相等於做一個好的企業公民（corporate citizen）。

　　上述所討論的四個責任，構成了企業的整體社會責任。雖然分置在不同的層面上，這四個責任並不是彼此排斥、互不相關，而是彼此有一定的關聯性。事實上，這些責任經常處於動態緊張之中，而最常見到的張力面，是經濟與法律責任之間、經濟與倫理之間、經濟與慈善之間的緊張與衝突。這些張力的來源，一般都可以概括為利潤與倫理的衝突[5]。企業的經營應該還是以生產單位，股東權益為優先考慮，而過度強調倫理或慈善責任並不適當，宜完成前項責任後，再行達成倫理或慈善的責任。

5　葉保強，2005

四、企業社會表現模式

　　Carroll（1996）整合了不同的社會責任的構思，而提出企業社會表現模式（corporate performance model）。這個模式有三大面向：社會責任、社會回應及社會問題，每個面向分別有不同的次面向，產生了一個包含三大面向 96 項的立體社會表現模式，如【圖11-2】所示。

圖 11-2　企業社會表現模式

資料來源：Carroll（1996）

　　三大面向連同其不同的次面向，構成了一個 96（4×4×6）項目的立方體，分述如下[5]：

1. **社會責任面：** 經濟、法律、倫理、慈善等責任。

2. **社會回應面：** 事前準備行為（proaction）、包容或吸納性行為（accommodation）、防衛性行為（defense）、事後回應行為（reaction）等。

3. **社會問題面：** 股東、職業安全、產品安全、歧視、環境、消費者問題等。

11.2 企業社會責任的推行

一個企業應負擔多少社會責任呢？一個企業經理人是否知道什麼是他們的社會責任？誰又能決定企業參與何種活動對社會是有益處的呢？對一般企業而言，政府應照顧社會的需要，當因企業發展而可能造成社會問題時，政府就應該參與解決問題。若企業愈少關心因其行動所引發的社會問題時，政府就會愈加干涉其有關各方面的經濟，甚而可能對企業加以更多的法律限制。但若企業愈關心其社會責任，則其創造利潤的活動力愈相形減低。

基本上，企業組織的功能就是創造利潤，而政府應以其所課徵之稅收解決社會問題。如果企業承擔愈來愈多的社會責任，那企業與政府的功能就沒有多大差別，企業也會因而愈強大並累積更多的資源，成為一個無法與其反抗的壟斷組織。對一個企業而言，應先衡量本身能力與平衡內外利益後，再決定應採取的行動。

一、企業社會責任的類型

(一) 依社會責任的行動

不管對企業社會責任的爭論如何，不可否認的是，現今企業愈來愈重視其應負擔的社會責任。社會責任的分類有很多種方法，如 Modic（1988）將一個企業所採取社會責任之行動，劃分為如下八類[6]：

1. **在製造產品上的責任：**製造安全、可信賴及高品質的產品。

2. **在行銷活動中的責任：**如做誠實的廣告等。

3. **員工的教育訓練的責任：**在新技術發展完成時，以對員工的再訓練來代替解僱員工。

4. **環境保護的責任：**研發新技術以減少環境污染。

5. **良好的員工關係與福利：**讓員工有工作滿足感等。

6. **提供平等僱用的機會：**僱用員工時沒有性別或種族歧視。

7. **員工之安全與健康：**如提供員工舒適安全的工作環境等。

8. **慈善活動：**如贊助教育、藝術、文化活動，或弱勢族群、社區發展計畫等。

(二) 依社會責任的受益人

若將社會責任依受益人之不同，可分類為內部受益人及外部受益人：

6 陳光榮，1998

1. 內部受益人

 內部受益人包括：顧客、員工與股東，這些是與企業有立即利害關係的人。

 (1) 對顧客的責任

 提供安全、高品質、良好包裝及性能好的產品。對顧客的抱怨立即採取處理措施，提供完整而正確的產品資訊，或製作誠實不誇大的產品廣告。

 (2) 對員工的責任

 關於企業對員工的責任，法律上有許多相關的規定，如工作時數、最低薪資、工會等，目的是在保障員工的基本人權。除了法律上保障的權利外，現代企業亦會提供員工其他福利，如退休金、醫療、意外保險等；或是教育訓練補助、生涯發展協助等，這些都是企業社會責任的延伸。

 (3) 對股東的責任

 企業管理者有責任，將企業資源的利用情形及結果，完全公開且詳實的告知股東。企業股東的基本權利，並不是要保證自己一定會獲得利潤，而是保證能獲得公司正確的財務資料，以決定其是否繼續投資。

2. 外部受益人

 外部受益人可分為兩類，特定外部受益人與一般外部受益人。

 (1) 特定外部受益人

 特定外部受益人，如企業採用平等僱用原則，使得婦女、殘障、少數民族等成為受益人，雖然此原則已有法律上的規定，但不管是過去還是現在，歧視女性、殘障、少數民族等弱勢族群者，企業機構一直扮演著主要的角色，所以現代企業應該負起此社會責任，以彌補錯誤。

 (2) 一般外部受益人

 企業參與解決或預防一般社會問題的發生，常被認為是最實際的社會責任，因為這些活動使得一般大眾都受益。例如，保護環境活動，防止水污染、空氣污染，或者捐贈教育機構、贊助文化藝術活動等。

 從上述分類可知，企業社會責任的範圍廣泛，企業的管理者應憑著誠心與決心，衡量企業的能力與平衡內外利益後，再估量應從事何種活動。

雖然企業履行社會責任的原因，許多是來自於工會、消費者運動，以及環保運動等之壓力，但是企業是否應善盡社會責任的問題已受到肯定。人們發現過去與現今人們所受的種種苦難，導源於人類自私的心態，重視金錢物質的掠取，輕視精神文化之發展，故而現今社會強調倫理的重建。

企業如能遵守企業倫理，才能得到社會的支持，創造更多的利潤，同時也能回饋社會。企業不但要先從「利己」的社會責任做起，更要提升到「利他」的倫理層次，以塑造一個名符其實的現代企業。

二、企業為何推動企業社會責任

(一)「利益」與「風險」的雙重交叉分析

實際上而言，在 CSR 的宣傳與推動的策略上，如何能夠有效的引發企業的動機，以推行與運作 CSR 的相關活動乃是關鍵。換言之，既然 CSR 概念的主要訴求對象是企業，在研擬廣宣策略上，勢必要能緊扣住企業體本身的動機而設計。

在 CSR 概念的初期發展階段，除了對於企業法律責任面的要求之外，勢必要能將 CSR 的運作及實踐，緊扣住「利益面」（獲利面）的需求，亦即以「經濟責任」作為的層次為基礎，再逐步將概念的實踐面推廣延伸至倫理責任，甚至慈善責任。

在宣傳上若要有效吸引企業體（經營管理階層）本身，甚至更進一步要能將訴求的對象，延伸到其他的利害關係人（包括企業體的股東、員工等），必須先能有效分析企業推動 CSR 概念的「利益」為何，以及若不推動 CSR 概念的潛在「風險」為何。換言之，透過「利益」與「風險」的交叉雙重分析，配合現存的實際案例說明，將能有效誘發企業發展 CSR 的動機。

(二) 推動 CSR 概念的利益

　　一般的調查顯示，企業員工希望在企業營運過程中有更高的參與感，而且企業員工希望能夠為值得他們尊重的企業效勞。另一方面，儘管員工個人動機可能不盡相同，但相關研究也顯示出，員工對於企業營運過程的高度參與率，將能有效提高企業的生產力，並減少缺席的情形。總結而言，CSR 概念推動的利益，可歸結如下幾點[7]：

1. 員工對於企業有更高的參與感。

2. 員工對於企業有更高的信任感。

3. 帶動新的企業經營理念。

4. 降低人事的流動率。

5. 降低員工缺席的情形。

6. 生產力的整體提升。

(三) 不採行 CSR 相關措施的可能風險

　　根據目前許多已經發生 CSR 相關爭議的實際案例指出，企業經營的規模愈是龐大、企業的歷史愈是長久，就愈禁不起商譽方面的打擊與考驗。經過多年所辛苦經營而成的企業體，可能會因為一個 CSR 爭議的單一個案面臨即將倒閉的風險，例如，近年來被控製作不實財務報告，因而倒閉的安隆（Enron）公司即屬此例。而 CSR 概念相關爭議所可能存在的風險，不僅彰顯於廣大投資人對於企業的信心，或是主管機關所可能採取的相關行政監理懲罰，亦可能帶來相關的訴訟責任，或因與社區關係緊張而引發相關抗爭活動等。

　　此類多重面向對企業所可能帶來的損害，也許遠超過企業經營本身所可能帶來的損益，因此在企業經營型態日趨複雜，發展觸角因跨國性地延伸而可能面對不同文化環境的衝擊，以及與相關利害關係人之關係日趨緊張的環境，推動 CSR 相關活動似乎是企業經營在避險政策上，不可或缺的一環[7]。

7　潘景華，2004

11.3　　　　　　　　　　　企業社會責任的國際標準

　　以往多以道德勸說的方式要求企業善盡責任，而現今企業不能忽視社會責任與績效的外在原因，乃因有關企業社會責任的國際標準愈來愈多，企業若無法善盡社會責任，便無法在競爭的環境中生存。其中，OECD 跨國企業指導綱領、聯合國全球盟約（UN Global Compact）、國際勞工組織各號公約（ILO Conventions）、ISO 14000 系列、AccountAbility 1000（AA 1000）、全球永續性報告計畫（Global Reporting Initiative）、全球蘇利文原則（Global Sullivan Principles）、Social Accountability 8000（SA 8000）為最重要的八大國際標準。茲分述說明如下：

一、OECD 跨國企業指導綱領

　　為使跨國企業的營運能與當地國的實務相調合，1976 年 OECD 即公布了跨國企業指導綱領。歷經了五次修訂，在 2000 年的修訂版中，新增了落實程序、納入國際勞工組織的核心勞動標準，並將重點放在永續發展的議題上。目前有 36 個國家政府簽署，使得此綱領有大量及概念化的全球性應用。

　　綱領內容建議企業應對揭露、會計與稽核採取高品質標準外，亦鼓勵企業對非財務資訊，包括現有的環境及社會績效報告，也應採取高品質的標準。其目的是為確保跨國企業的營運目標能與政府政策一致，加強企業與其所處社會間的互信基礎，協助改善外國投資氣氛，以及強化跨國企業對永續發展的貢獻。

二、全球蘇利文原則

　　全球蘇利文原則是由國際知名企業家、慈善及人權工作者 Reverend Leon H.Sullivan 博士於 1992 年提出，是一個企業善盡社會責任的經營綱領。蘇利文原則的議題，包括了：支持人權、工作平等權（無性別岐視及利用童工、奴工等）、尊重員工結社自由、平等員工待遇、安全的工作環境、伙伴關係、原則的提倡及分享等。其主要目的是希望跨國企業在各國進行投資與商務活動時，能參與當地教育、經濟、社會、文化與環境的正面發展，改善勞工人權與工安衛條件。

三、國際勞工組織各號公約

　　1919 年，國際勞工組織（ILO）正式成立並於 1946 年成為聯合國第一個專門機構。ILO 把政府、雇主與工會集合在一起，共同為追求社會正義而採取協調一致的行動。主

要目標為改善工作與生活條件及促進就業機會，同時也處理包括職業安全與衛生、員工與管理人員培訓、勞資關係、婦女和移民勞工、社會保障，以及其他迫切議題在內的社會問題。

四、Social Accountability 8000 (SA8000)

SA8000 是全球第一個社會責任管理體系，為一全球性、無國家別、無產業別、可稽核的勞動條件標準，其目的在於追求更人性化的職場環境，並確保勞工權利。目前已高度應用於零售業、成衣、玩具、製鞋業，而農業與電子業則為新興應用產業。

五、Account Ability 1000 (AA1000)

AA1000 係由英國的社會與倫理擔當研究所（Institution of Social and Ethical Accountability）於 1999 年發布的。此標準由一個品質標準及一套包含 5 個階段的程式標準：規劃（planning）、會計（accounting）、稽核與報告（auditing and reporting）、植入（embedding）、利害相關人議合（stakeholder engagement）所組合而成。其目的在於透過會計、審計與報告制度之間的平衡，協助企業提高企業擔當及與利害關係人的互動，以改善企業社會責任績效。已有愈來愈多的領先企業率先採用，包括英國航空、福特汽車，以及丹麥的製藥公司 Novo Nordisk 等。

六、ISO14000 系列

ISO14000 系列環境管理標準的主要目的，是透過標準的執行，規範企業與社會團體等組織的行為，減少營運或相關活動對環境所造成的污染，提供企業或組織有系統的管理其環境上的衝擊[7]。全球有數十萬家公司採用，已成為成效最好的自發性行動。不過，因為執行成本高昂，一般而言大型企業較小公司容易推行 ISO 14000 系列。

七、全球盟約

全球盟約（Global Compact）是前聯國秘書長安南，在 1999 年於 Davos 舉行的世界經濟論壇中所提出來的，2000 年 7 月正式發起。其頒布的九項原則，係參考了世界人權宣言、國際勞工組織在工作權利上的基本原則，以及 1992 里約地球高峰會上所通過的里約原則，內容涵蓋了環境、勞工與人權三方面。

主要目的是希望集結全球企業，與聯合國共同支持人權、勞動與環境領域有關的議題，以促進全球經濟及環境的永續發展。目前已有全球 1000 家以上的企業簽署了盟約。此一國際標準以形成結盟的方式，動態地發展與推動活動，對在分享企業、政府與社區組織間不同價值觀點的對話上，提供了一個集會平台。

八、全球永續性報告計畫

　　1997 年「對環境負責任的經濟體聯盟」（CERES）組織及 Tellus Institute 創設了永續性報告推行計畫（GRI）。過去的六年，GRI 都積極的推動企業全面性的績效報告準則。2002 年 4 月，GRI 成為永久性的、全球性、多邊會談形式的組織，藉由廣面的利害關係者參與及承諾，研商各種量測環境與社會績效的標準，並幫助投資者、政府、企業、民眾等，清楚理解要如何的達到企業永續發展。GRI 所提供的永續性報告架構，目前被公認為一種能協助組織改進分析及決策的有利工具，截至 2004 年 4 月 10 日止，全球已有超過 400 家的績優跨國企業應用了 2002 年版的 GRI 綱領，來編撰報告書。

　　GRI 的永續性績效報告，含括不同層面的經濟衝擊（顧客、供應商、員工、資金贊助者、大眾行業），環境衝擊（原料、能源、水、生物多樣化、空、水、廢物的排放、供應商、產品與服務、運輸、其他），以及社會衝擊（勞工實務、人權、社會），也可稱之為「三重盈餘」報告書綱領。GRI 藉由一個唯一無二的多方利害相關者參與程序，涵蓋了來自企業界、基金會、勞工團體、非政府組織（NGOs），以及技術組織的意見，發展了一套綱領及指標，並已獨立成一個非營利的組織，同時 GRI 永續性報告書綱領，也已為北美及歐洲委員會正式認可。GRI 已成為一個受到企業、政府及社區團體，所支持的全球性標準了。

11.4　　　　　　　　三重基線企業的概念

一、三重基線與企業社會責任

　　1992 年，地球高峰會宣示了永續發展的全球願景，數百家大企業為了響應永續發展的號召，簽署了永續發展商業契約（Business Character for Sustainable Development）。

　　近數十年由於環境保護導致重大轉型，包括了石綿、汞、CFC、PCB 等產業，環境保護及其後的永續發展對產業產生極大的衝擊。破壞環境的產業愈來愈受到社會及政府的壓力，不得不改弦易轍。於此同時，新的產業、產品、科技、生產方式、營運模式亦應運而生，充分體現資本主義神奇的破壞性創造的規律。然而，最基本的是，資本主義要繼續存活及發展下去，更是需要新的理念及願景，以及相關配套的社會與倫理關懷及規範[5]。

企業的領導人，必須重新認識企業的基本目標，同時要瞭解什麼是推動企業發展的重要因素。二十一世紀有遠見的領袖必須認識到企業的健康發展，除了金融資本及物質資本外，還需要自然資本、人文資本、社會資本及倫理資本。如何平衡及良好運用這些資本，提高企業生產力，為社會創造財富，無疑是企業的世紀大挑戰[5]。

一直以來，主導企業的唯一基線，就是利潤，但經驗證明這並非企業的正道。二十一世紀的企業若要永續經營，必須徹底調整理念，從對單一基線的堅持，轉變成對「三重基線」，即所謂的財務、環境及社會方面的關懷。實現企業社會責任的企業（簡稱 CSR 企業），就是遵從三重基線企業（triple bottom line business）[8]。

二、三重基線企業的內涵

何謂「三重基線」？所謂的三重基線（triple bottom line），是指包括：財務基線、環境基線及社會基線的三個層面。

(一) 財務基線

財務基線（financial bottom line）是指公司經營的經濟效益，由公司財務年報展示出來。CSR 企業除了進行財務審計之外，還包括環境及社會審計。事實上，有些 CSR 企業使用了「生態效率」這個指標，用以審計公司在經濟活動中的環保績效。有些 CSR 企業更將 CSR 經營原則，納入董事會的公司治理決策原則之中。

財務底線是指公司經營的經濟效益，記錄這條基線就是公司每年向股東交待公司績效的財務報表，即公司的溢利或虧損等財政資訊所代表的效益。審計（audit）財務年報是會計的工作，會計師依行之有年的審計程序及規則，來檢核報表的資訊是否真實、正確及公平。

目前大多數的審計都只限於財務資訊，但有少數宣稱實行可持續經營的公司，會在財務報表外，另做一些環境審計或社會審計。事實上，有些公司使用了「生態效率」這個審計指標，用以評審公司在經濟活動中的環保業績（environmental performance）[5]。

(二) 環境基線

環境基線（environmental bottom line）是公司經營是否有遵守環境原則，其主要的關心是，宣稱實行可持續原則的公司，是否真的符合可持續發展原則？財務基線主要關心經濟資本，而環境底線的核心是自然資本（natural capital）。怎樣記錄及報告自然資本相當複雜，而自然資本的內容本身亦有待確定[5]。

8 Elkington，1998

基本上，人們一般將自然資本分為兩種：關鍵的自然資本，以及再生、可替代的自然資本。環境基線要求公司關注公司活動，不要損害自然資本的可持續性，公司對那些自然資本已經構成影響，公司未來的活動將會對那些自然資本構成衝突等。相關的指標包括：公司在遵守環保法令及標準的情況、內部環保管理系統的表現、能源使用、廢物處理、循環再造、使用生態科技等情況[5]。

很多國家現在要求公司申報其環境的業績，例如，美國的有毒物體排放紀錄，就規定那些要排放超過指定的 600 種化學物體某個指定數量公司，要申報其排放量。企業做環境業績報告是一個全新的經驗，沒有先例可援，可喜的是，近年不少的環保及民間組織參考財務審計的規則及指標，積極地制訂相關的指標、報告程序及規則。至少，就評估公司的環境表現方面，國際標準組織回應 1992 地球高峰會而制訂的 ISO14001，以及在歐洲的生態管理及審計計畫的規則，都是目前國際上認可有一定公信力的標準。業界現正研議制訂一套最低限度的指標，量度環境業績。在國家或生態系統層面的環境業績，現時尚未有一套公認的指標來做審計[8]。

(三) 社會基線

社會基線（social bottom line）的重點，放在社會資本及人文資本的保持及開發。社會資本包括社會成員之間的互信，以及建立互惠合作的關係與能力。若社會資本貧乏，成員之間互相猜疑不信任，社會難以凝聚共同目標，合作困難，更難持續發展[5]。

人文資本在可否持續發展上，亦是關鍵的，對包括教育、醫療衛生及營養方面人文的投資，才能創造高素質的公民來協助可持續的發展。企業可就其專業在保障人權、廢除童工、保護勞工及婦女權、社區發展、教育及醫療衛生方面，從事很多有意義的工作。這方面的活動，一般都被視為企業社會責任範圍的活動。近年開始流行的社會審計（social audit），目的就是量度企業社會責任[5]。

11.5　企業社會責任的發展

一、企業社會責任的演進

　　無論是企業社會責任或企業公民，晚近學者將它分成三個發展階段，即 1960-1983 年「覺醒」、1984-1994 年「參與」，以及 1995 迄今的「合作」階段，如【表 11-1】所示。在這發展階段中，我們亦可從一些關鍵議題、標準及推行計畫、以及組織的成立等，理解企業社會責任議題及項目之演變。這三個發展階段及議題演變，可充分展現當代企業面對社會關係的努力。

表 11-1　企業社會責任的演進

階段 範圍	1960-1983 年「覺醒」	1984-1994 年「參與」	1995- 現在「合作」
關鍵 議題	雀巢嬰兒食食品事件，1970 Seveso 事件，1974 Amoco 洩油事件，1978 福特 Pinto 事件，1978	印度波帕事件，1984 車諾比爾事件，1986 Chico Mendes 遭殺事件，1988 Exxon Valdez 漏油事件，1989	Shell Brent Spar 事件，1995 Saro-Wiwa Execution 抵制 Shell 事件，1995 Nike 童工事件，1996 亞洲金融危機，1997
標準及 推行 計畫	美國環境保護法，1969 羅馬俱樂部，1972 布蘭特報告，1980 全球 2000 報告，1980	責任照顧（RC），1985 Brundtland 報告，1987 聯合國兒童高峰會，1990 里約地球高峰會，1992	成衣產業夥伴（AIP），1996 ISO 14000 系列，1996 SA 8000 系列，1997 三重盈餘觀念，1998
新組織	經濟優先權委員會 (CEP)，1969 綠色和平組織，1972 聯合國環境規劃署，1973 世界資源研究所，1983	第三世界網路（TWN），1985 開羅圓桌會議，1986 Sustain Ability，1987 Amnesty 商業組織，1991 世界企業永續發展協會，1991	歐盟企業網路之社會凝聚（EBNSC），1995 企業公民中心（CCU），1996 道德交易推行計劃 (ETI)，1997 永續發展之企業夥伴，1997 CEPAA,1998

資料來源：Andriof & McIntosh（2001）；Andriof & Marsden（1999）；郭釗安（2006）。

　　自二十世紀九十年代中期開始，以「企業社會責任」為議題的論爭，在英、美等發達國家可說已經暫告一個段落，社會大眾及有企業倫理意識企業其共識是：企業的社會責任不應只限於傳統的法律及經濟責任，而應包含多樣的社會倫理責任 [5]。

今天企業要履行的責任是多元的，企業的責任範圍及內容，亦隨著社會的期望、規範演化及價值的改變而改變。例如，在論述企業社會責任時，人們常用的語言，如「超越最低線」（beyond the bottom line）、「企業公民」（corporate citizenship）、「長青企業」（green corporation）、「良心企業」（corporation with a conscience）等名詞，都或多或少反映出目前社會對企業的觀感及期望。這些觀感及期望，不是在一個短時間之內突然湧現的，而是經過了二十多年的不斷爭論及反思而逐漸形成的[5]。

二、企業社會責任的演化

(一) 1970 年代

就算在 1970 年代，單薄的企業社會責任論並沒有得到壓倒性支持。1971 年，美國的經濟發展委員會（Committee for Economic Development）就發表了一份具有影響力的報告（Social Responsibilities of Business Corporations, New York: Committee for Economic Development, 1971），將企業的社會責任理解為，一種因應社會規範、價值及期望的對企業行為的要求[5]。

值得注意的是，這份報告在論述企業社會責任時，並沒有明顯地提及企業在法律上的責任。報告用三個同心圓來展示企業的社會責任。在最核心的一個圓之內，包括了明確的經濟責任：有效率地生產產品、提供就業及促進經濟發展。中間一個圓之內的責任，包括：因應不斷在變化的社會價值及優先次序，來發揮其經濟功能。這些社會價值及優先次序，包括：環境保育、員工關係、消費者權益等的尊重[5]。

最外的一個圓之內，是正在形成或尚未定型的責任，這些責任籠統地包括：改善社會環境的責任、協助社會解決貧窮、失業、城市衰落或青少年問題等。社會之所以對企業有這些期望，主要是由於企業有足夠的資源、技術及人才，可以從事這些政府不一定能做，或做得更好，而且有益公德的事情[9]。

9　Boatright，2000

(二) 1980 年代

1980 年代開始，美國《財富》雜誌（Fortune）選出了美國最受愛戴的公司，用了八個基本特質來做評估公司的表現，其中一項是企業的社區及環境責任。該雜誌向全國 8,200 個資深行政人員進行意見調查，請他們將他們心目中最值得愛戴的公司排名。不少民間組織及商業媒體，制訂了不少有趣的企業社會責任指標（indices of corporate social responsibility），來表述及評估公司的社會責任[5]。

美國的經濟優先秩序議會（Councilon Economic Priorities，CEP）在 1986 年，出版了一本專門評價美國企業的報告，名為《為美國企業良知打分》（Rating America Corporate Conscience: A Provocative Guide to the Companies Behind the Products You Buy Every Day, Reading, MA: Addison Wesley Publishing, 1986），對美國公司及其產品打分數，其使用了一些評價的準則[5]。

這份報告被稱為首份為有社會意識的消費者，所編的完備購物指南。報告用了一些企業社會表現的準則，來為不同的企業打分數，以下就是所採用的準則[5]：

1. 慈善活動。
2. 在董事會及公司高層的女雇員數目。
3. 在董事會及公司高層的少數族群雇員數目。
4. 公司對外資訊的公開。
5. 在南非的投資。
6. 常規軍火合約。
7. 核武軍火合約。

這份報告一出版，立刻引起各方注意及討論，人們在討論報告所選的準則是否合適，或這些準則是否適當地使用。但報界的評論一般是正面的，消費社群亦覺得報告對瞭解一間公司的社會表現有一定的幫助。CEP 隨後每年都定期出版同類的報告，就不同公司的表現給予評分。

1994 年 CEP 出版了一本名為《為更美好的世界而購物：社會負責的購物簡明指南》（Shopping for a Better World: The Quick and Easy Guide to All Your Socially Responsible Shopping, 1994），報告包括了以下準則[5]：

1. 環境。

2. 慈善。

3. 社區參與及發展。

4. 提升婦女。

5. 提升少數族群。

6. 對家庭的福利。

7. 工作間福利。

8. 公司透明度。

　　另一個有趣的發展，是由一個獨家集團所制訂的社會責任準則（Walker Group indicators of SR companies: 1994），包括了以下 20 個表現指標[5]：（Corporate Character: It Driving Competitive Companies: Where It Driving Yours? 1994，引自 Carroll，1996）

1. 生產安全產品。

2. 不污染空氣或水源。

3. 遵守法律。

4. 促進員工誠信。

5. 工作間安全。

6. 不作誤導及欺騙廣告。

7. 遵守不歧視政策。

8. 用保護環境的包裝。

9. 防止性騷擾。

10. 推行物料循環再造。

11. 無有問題公司的行為紀錄。

12. 快速回應顧客問題。

13. 減少製造垃圾。

14. 提供員工醫藥保險。

15. 節約能源。

16. 僱用失業工人。

17. 捐助慈善教育。

18. 使用可解及可再造物料。

19. 僱用友善有禮及關心他人的僱員。

20. 不斷改善品質。

(三) 1990 年代

　　1990 年代企業社會責任的討論及實踐，出現了一個新的形式。在社會責任這個招牌下，人們納入一些新的觀念，如企業公民、企業社會表現（corporate social performance）等，來表述企業的社會責任。在實踐上，除了提及的企業社會責任指標的制訂外，有關的組織還推出了各式各樣的企業倫理評審（business ethics audit），用來評估企業的倫理績效。同時，亦設立各種「企業倫理獎」（business ethics award），頒發給倫理表現出色的企業，給予這些企業社會的承認[5]。

　　在投資界方面，一些投資社群發動了社會投資運動（social investment movement），分別創立了不同的倫理基金（ethical funds），專門挑選有商業倫理表現的企業作為投資對象，讓關心企業倫理的投資者購買。企業內部亦有相應的發展，公司治理成為近年的一個熱點，無論學界及業界，都紛紛研究如何加強公司治理，以強化企業對社會的責任[5]。

另一項值得注意的是，企業的內部倫理發展，除了制訂相關的倫理守則之外，不少的企業都設立了倫理專員（ethical officer），負責發展企業倫理，以及培訓員工這方面的認知及能力，同時擔任了諮詢工作。這種將企業倫理制度化的活動，是企業倫理發展的一個重要進展。企業公民已經成為 1990 年代，一個引起注意的企業社會責任運動，也可以說是企業社會責任活動的延伸[5]。

三、永續經營新理念

三重基線企業還採取了其他有創意的經營理念，例如，生命週期產品（life-cycle products）、「搖籃到搖籃」以及精實生產。

(一) 生命週期產品

傳統的生產中，產品的成本只包括：工資、土地、機器、原材料、管理、技術等，並沒有將社會及生態成本計算在內，只將社會及生態成本外部化，讓社會及後代人來承擔。從工業革命開始一直到二十世紀占絕大部分的年代，人類的生產組織都是在傳統生產模式下進行的，並造成環境問題難以有效解決的主因之一。

由生態效率（eco-efficiency）的角度，傳統生產成本只是產品生命週期生態成本的一部分，其他如，資源效率、污染、資源耗損、能源效率、廢棄物處理及回收等，都沒有計算在內。事實上，從一個生態的角度來檢視一個產品的生命週期，由其「誕生」到「死亡」，所留下的生態足跡（ecological footprints），即從產品的構思開始，經歷設計、研發、生產、銷售、使用、損壞、棄置，都涉及不同程度的生態成本（ecological cost）[5]。

永續經營公司採用更準確反映生態現實的經營理念及原則，其中之一就是「生命週期產品」這個觀念。產品生命週期是指產品生態的生命週期（ecological life-cycle），而不是指其企業的生命週期（business life-cycle）。前者的成本包括一個產品從搖籃到墳墓（from cradle to grave）間的生態成本，後者只包括產品生產過程中的經濟成本。明顯地，企業週期的成本只占生態生命週期的一小部分，忽視了物料使用的資源效率、產品棄置的成本、回收的成本、污染的成本等。絕大多數的公司，只關心產品的經濟成本，產品一旦到了消費者手上，責任就算完成；同時，公司亦不會關心生產產品的原材料，是否符合生態倫理[5]。

規模經濟製造了愈來愈多的價廉物美產品，公司用盡五花八門的行銷手法來推銷產品，用過一次即丟的產品充斥市場，產品的使用週期愈來愈短，產品用不到一兩年就要報銷，新產品源源不絕地出現，消費者不斷被鼓勵購買新產品，不斷的消費被塑造成文

明人快樂的泉源。無論從家電到一般的電子產品，用不上幾年就有新的型號出現，而舊的型號假若有輕微的毛病，維修費根本就貴過買一個新的型號，有的產品根本就沒有維修；一樣產品若有小小瑕疵，就頓時變成垃圾，被迫要被丟棄[5]。

消費者並不在乎被丟棄的產品究竟跑到那裡去，更很少關心其中所涉及的環境成本，包括：資源浪費、掩埋場及焚化爐的社會及環境成本。生產者亦不會認為這些成本是他們的責任，亦很少從一個更宏觀的生態層面，去思索如何減低這些生態成本，包括挑選一些生態友善的原材料、一些尊重生態環境的供應商、利用技術來減少或甚至取消污染，如設計完全封閉的生產系統，讓污染留在系統之內，不會流出到環境中，或減少用有毒物料來生產，使用再生的資源來生產等[5]。

(二)「搖籃到搖籃」生產

二十一世紀所要談的永續企業（sustainable business），不是只認識產品生命週期這個基本道理，負起產品從「搖籃到墳墓」的責任；同時更要跨前一步，承擔「搖籃到搖籃」（from cradle to cradle）的責任，用最創意的方法及科技，從設計、生產、行銷、維修、保養、回收等各方面，實行零污染、資源效率、無廢物、零浪費等永續經營理念[5]。

依生命週期產品，搖籃到搖籃等理念出發，永續企業將經營重點從製造產品，轉變成為消費者提供產品功能的服務。依這個構思，顧客不用購買產品，而只是租用產品，公司定期為顧客提供產品維修保養及更換產品，顧客不用為更換、維修及棄置產品費心，因為這都是公司的責任。由一個長遠的生態角度來看，這個作法正合乎永續企業的目標[5]。

(三) 精實生產

另一個永續企業經常使用的理念，是所謂的「精實生產」（lean production）。這個理念來自日本，豐田汽車公司利用這個理念，為汽車業創新很多的生產技術。依這個理念，任何吸收資源但沒有創造出價值的活動，都被視為廢物。例如，生產無人會用及不符合消費者需求的產品，生產過程中毫無必要的步驟、無意義的人流及物流等，都屬於廢物。

精實生產所依循的思維，有五大原則 [10]：

1. 公司要認眞思考每一樣產品所創造的價值。
2. 公司必須找出該產品的價值流（value flow）。
3. 價值流必須連續不間斷。
4. 鼓勵顧客從整個系統中抽取價值。
5. 參與其中的人要追尋完美。

在開發新產品時，要有一個有用的方向，否則會走歪路。由歐洲道瓊（Europe Dow）所研製出來的「生態方向盤」（ecocompass），就是這樣的工具。在研發新產品時，研發小組必須同時兼顧不同的面向，以及彼此相互的關係。生態方向盤的六個面向如下 [5]：

1. 潛在的健康及環境風險。
2. 資源保育。
3. 能源強度。
4. 物料強度。
5. 再製造、再使用、循環再造。
6. 改良產品的耐用性。

由生態方向盤所指引的目標，必須包含如下要項 [5]：

1. 減低物料強度。
2. 減少對人類健康及對環境的風險。
3. 減少能源強度。
4. 加強廢物再用及再製造。
5. 加強資源保育及使用再生物料。
6. 延長產品的功能與服務。

我們必須承認，生態效益高的產品，並不能保證在市場上有競爭力，因爲消費者選擇產品時，環境效益只是產品眾多性質的一種，而通常不是最優先的。其餘的性質，如價格、品牌、耐用性、功能等，會被視爲更重要的考量因子。一旦當公眾愈來愈重視環境生態價值，並且將這個重視轉化爲行動的時候，生態效益本身雖然不足以決定一個產品的市場競爭力，但卻可以成爲其競爭力不可或缺的條件 [5]。

10 Elkington，1998

個案討論

復興航空解散，真正負責？

2016 年 11 月 22 日上午復興航空臨時董事會決議解散公司，申請長期停航，退出臺灣航空市場。興航董事長林明昇召開記者會，說明公司無力扭轉自空難後的虧損事實，因而決定在破產前先行解散，並以信託基金處理員工之資遣費，以及旅客與旅行社之退票與賠償，以盡善其對員工、旅客及合作夥伴的責任。同時，也強調興航的財務無虞，沒有詐欺或內線交易之嫌。

興航 2015 年本業虧損 20 億元，公司出售資產使得帳面上只虧 10 多億元。期間全體同仁盡最大努力，公司也採多項革新措施，同時召開多次董事會，積極徵求各界賢達意見，然業績始終無法回到先前水準。加上航空業區域景氣不振，財務狀況持續惡化。2016 年 10 月底虧損累至 27 億元，每個月虧 2 到 3 億元，每天一開門就要虧 1 千萬元。

在大環境上，國際油價逐步爬升，美元也越加升，加上自身營運不上來。如果找不到更好團隊來進行公司轉型，興航會在半年或一年中破產，因此董事會歷經多次討論後，決議在興航還有能力處理好員工與旅客的權益下，盡力實現對夥伴的承諾，做出解散復興航空的決定，而未來也

無繼續營運的考量。興航成立緊急任務小組，分別就旅客退票、員工資遣、政府溝通、債權清償及股東權益等面向，全力處理後續相關事宜。

興航在此種難困的過程中，需面對如何開發市場，又得籌措足夠資金，都是一次次艱難的挑戰。如今，公司在還能依法照顧員工與旅客權益時，解散公司以求止血，這樣的情意和苦心，是否也應該獲得最起碼的尊重？當然有不少報導與評論，都在探究興航失敗的可能原因，暗示若能對症下藥或是提早防範未然，或可避免復興航空走向失敗。

不論失敗的原因為何，在面對企業經營困境，經營者如何可以承認失敗、面對失敗，並努力減少對利害關係人的傷害，不也一樣值得思考與討論嗎？復興航空公司留給我們思考的是，現今企業結束營

個案討論

業可以是負責任的嗎？如何是負責任的行為？退出市場的時點與方式，也可以是典範嗎？當我們花時間思考並努力讓企業賺錢的同時，是不是也應該花時間來思考，當企業需要結束營運時，什麼樣的退場方式，是所謂的負責任行為呢？

資料來源：本案例改寫自 2016 全國企業倫理教師冬令營講義，由俞慧芸教授提供。

討論分享

1. 你認為復興航空無預警停飛、宣布解散，對利害關係人中的那一方真正有利？為什麼？

2. 你認為復興航空提存員工資遣費及旅客違約補償金，是盡到企業社會責任的行為嗎？為什麼？

3. 你認為復興航空選擇解散清算公司的作法，是一個公平的決策嗎？為什麼？

本章習題

一、選擇題

() 1. 何者為企業承諾持續遵守道德規範，為經濟發展做出貢獻，並且改善員工及其家庭、當地社區與社會的生活品質？　(A) 倫理守則　(B) 行銷策略　(C) 企業社會責任　(D) 職業道德。

() 2. 以下何者為企業社會責任的組成元素？　(A) 經濟責任　(B) 法律責任　(C) 慈善責任　(D) 以上皆是。

() 3. 何項責任是社會大眾對企業的期待，但不一定得做的責任？　(A) 經濟責任　(B) 倫理責任　(C) 慈善責任　(D) 法律責任。

() 4. 何項責任是企業社會責任中，最根本要做到的責任？　(A) 經濟責任　(B) 倫理責任　(C) 慈善責任　(D) 法律責任。

() 5. 以下何者為企業社會表現模式的面向？　(A) 社會問題　(B) 社會回應　(C) 社會責任　(D) 以上皆是。

() 6. 產品安全是企業社會表現模式的哪一個面向？　(A) 社會問題　(B) 社會回應　(C) 社會責任　(D) 以上皆是。

() 7. 以下何者為企業社會責任行動的類型？　(A) 行銷活動　(B) 員工教育訓練　(C) 環境保護　(D) 以上皆是。

() 8. 以下何者不是推動企業社會責任的利益？　(A) 員工有更高信任感　(B) 穩固傳統的經營模式　(C) 降低人員流動率　(D) 以上皆非。

() 9. 以下何者為企業社會責任的國際標準？　(A) OECD 跨國企業指導綱領　(B) SA8000　(C) AA1000　(D) 以上皆是。

() 10.以下何者不是三重基線的內涵？　(A) 財務基線　(B) 環境基線　(C) 策略基線　(D) 社會基線。

() 11.以下何者不是企業永續經營的理念？　(A) 生命週期產品　(B) 搖籃到墳墓的生產　(C) 精實生產　(D) 生態方向盤。

二、問題研討

1. 企業社會責任的定義爲何？

2. 企業社會責任金字塔論的內涵爲何？

3. 企業社會表現模式的內涵爲何？

4. 企業所採行社會責任的類型爲何？

5. 企業推動 CSR 的利益爲何？

6. 企業社會責任的國際標準有哪些？請簡述之。

7. 何謂「三重盈餘」報告書的綱領？

8. 三重基線商業的內涵爲何？

9. 何謂生命週期產品的內涵？

10.何謂「搖籃到搖籃」生產的內涵？

11.何謂精實生產的內涵？所依循的思維原則爲何？

12.何謂「生態方向盤」的面向與目標？

NOTE

Chapter 12

企業社會責任的實踐

承認拿取才有可能得到

當你承認自己拿取時，你才有可能真正的得到。

當你得到很多滿足後，你才會自然的回饋付出。

你身上的習氣要斷絕是很困難的，

或許去斷絕它也是沒有必要的事；

只要讓習氣充分去經歷、去滿足，

你自然會想要去做到回饋與付出。

請記得要常常提醒自己：

善用自己的「習氣」來修練自己，

習氣是你自己身上的一項好工具，

可利用習氣來看見你自己的個性，

以轉換成你自己身上的「智慧」。

倫理思辨
中小企業需要做 CSR？

在經濟部中小企業處的調查中，臺灣 2016 年共有 140 多萬家中小企業，員工人數共計 880 多萬人，占全台企業數與就業人口數極高比例。在全球企業社會責任（CSR）趨勢下，已有許多大企業發展 CSR 政策，然資源相對較少的中小企業，是否也有做 CSR 的需要？

有些觀點認為 CSR 僅止於大企業的責任，無關乎中小企業，畢竟中小企業光生存已經很不容易了，如果還要發展 CSR，也應該等規模大一些再做，而且即便有些中小企業想做，也不知道該從何開始著手。

在劉世慶（2017）撰文中，提到了大企業與中小企業在 CSR 推動上的分別，例如，在動機上，大企業主要因為法規因素，中小企業則是在所有權與經營權合一下，領導人的特質與理念，成為企業發展 CSR 的重要動力。在資源有限的情形下，中小企業的

12.1　　　　　　　　　企業社會責任的落實

近年來受美國安隆（Enron）、世界通訊（World Com）、安德生會計師事務所等，國外企業所爆發的財報醜聞，以及近期國內的博達、訊碟、大霸電子掏空案等影響，讓投資人對資本市場失去信心，除了凸顯出公司治理能力不足，以及過度偏重財務資訊外，社會大眾發現僅憑財務資訊無法判斷公司之真正價值，企業之誠信受到空前之挑戰。

一、企業社會責任的重視

企業社會責任愈來愈受重視，如國外的廠商要求國內的代工生產工廠，必須要落實企業的社會責任，才有資格接單生產的情形，足見企業社會責任受重視的程度。如台南企業被成衣連鎖專賣店 GAP 要求做到「人權安檢查核協定」；而台達電子反倒以 CSR 做為爭取訂單的競爭優勢。

企業往往知道倫理的重要性，但能真正實踐者卻很少；隨著外國的投資人愈重視企業社會責任，致使國內的廠商也要愈來愈注意才行。由注意員工的工作時數、勞動環境

CSR 表現與組織策略高度相關，呈現方式以單面向與特定面向居多，表現的成效落差也很大。另外，中小企業因為沒有法規包袱，加上反應時間較快速，因此其發展 CSR 更具彈性，例如，有企業幫員工減重來保持身心健康，都可被視為一種 CSR 的表現。

臺灣近年來，中小企業的 CSR 表現漸入佳境，像是在洗髮精綠色製程中，融入健康與環保元素的歐萊德，以及將寶特瓶製成環保再生產品的大愛感恩科技，都獲得相當好的風評，甚至獲得國際獎項，同時也為企業營收帶來不錯的利潤，此可說明中小企業如能在 CSR 推動上做出特色，是有可能為企業帶來更多想像不到的利潤與價值。

資料來源：本案例摘引自天下雜誌。

討論議題：

1. 如果你是中小企業主，你會推動 CSR 嗎？為什麼？

2. 如果你是消費者，你會購買推動 CSR 的中小企業產品嗎？假如該產品價格是同業的兩倍，你還會購買嗎？為什麼？

到衛生安全等，都必須要確實落實才行。因此，企業必須先向員工宣導企業社會責任的觀念，並且為企業社會責任設立一個專屬的部門，讓企業社會責任能確實的執行。

以往企業都會視社會責任為企業的負擔，甚至認為它是企業的壓力，因為要落實社會責任，必定會為企業帶來額外的成本，而企業將會有不必要的開銷，使得企業所獲利得的潤減少。但是這些所謂的壓力、負擔，也有可能會變為企業最大的競爭優勢，若企業社會責任能確實落實，將會為企業帶來正面的企業形象，此形象有助於企業的成長，並能使企業達成永續經營的最終目標。

事實上，多數大企業皆有白紙黑字的「企業倫理」規範，只不過從沒人真正去落實。但是發表「社會責任報告」已經成為另一項重要的企業經營成績單，而且企業發表社會責任報告是大勢所趨。企業將相關資訊透明化，以藉此表明自己是「正直的企業」，更能增加投資人信心[1]。在商場競爭中，企業形象將日益重要，未來消費者購物時，「形象」將會是重要選擇因素之一，因此讓大眾知道企業的努力，其實是有百益而無一害的，更可能是未來企業勝出的重要因素。

1 楊政學，2006a

二、企業社會責任的實踐

(一) 企業外部的實踐方法

就企業外部而言，其可能的 CSR 相關活動的實踐方法[2]，包括如下要項：

1. 對其開發中國家的供應商頒布勞動標準政策。

2. 對其供應商頒布童工限制政策。

3. 在企業影響所及範圍內參與保護人權之活動。

4. 檢查其供應商的健康、安全及環境設施。

5. 積極投入當地社區發展及保護活動。

6. 制訂企業對於利害關係人之投訴的回應標準流程的政策。

7. 頒布關於公平交易與訂定市場價格的政策。

8. 制訂貧窮人口及其權利的保護政策。

9. 制訂倫理要求與規範（包括賄賂與貪污）。

(二) 企業內部的實踐方法

就企業內部而言，其可能的 CSR 相關活動的實踐方法[2]，包括如下要項：

1. 針對工作場所中的反歧視政策做出明文的書面宣示。

2. 發表平等機會宣言及相關的實踐計畫。

3. 公布一般平均工時、最高加班時數及公平的薪資結構。

4. 提出人才培養與發展、在職訓練與職業訓練計畫。

5. 確保工會的結社自由權、團體協商權及建立投訴程序。

6. 在企業運作實務上確保人權。

(三) 運作時可能遭遇的障礙

一般而言，若企業在推廣、運作 CSR 概念的相關活動時，遭遇困難或阻礙，甚至面臨失敗的窘境，可能的原因亦屬多重，然綜合歸結起來，亦可從如下數個角度，加以整理及分析如下要項[2]：

1. 欠缺管理階層的參與，而僅有公關（public relationship）部門人員的努力。

2 櫃買月刊，2006

2. 因為在設計上未能切合員工之需求，而欠缺企業員工的參與。

3. 在 CSR 的概念推動上呈現多頭馬車的情況，或者因野心過大，而未能集中運作焦點。

4. 未能取得相關利害關係人之信任。

5. 企業經營本身欠缺透明度。

6. 欠缺有效且適時的溝通。

7. 企圖掌握利害關係人，或對利害關係人的要求過高。

8. 人事上的改變。

(四) 障礙的克服方法

　　針對前述可能存在的障礙及困難[2]，可能的克服方法如下：

1. 集中焦點（be focused）

 企業在運作 CSR 概念時不應顯得野心過大，而企圖將活動的觸角延伸至各處。若企業在初期推廣實踐的階段就遭遇太多困難或失敗，很可能因而失去相關利害關係人之信任，而永久喪失未來實踐 CSR 的機會。

2. 確保高層經營管理人員的參與（ensure senior management engagement）

 企業應將 CSR 的活動實踐當作是企業經營的優先考量，為確保企業能永續推廣及落實此一概念，最佳的策略即是讓企業總裁帶頭進行活動，並要求董事或其他經營管理人員簽訂相關政策。

3. 確保員工的參與（get staff engaged）

為求能確保員工的參與感，CSR 概念的運作者必須先能瞭解、掌握員工的興趣所在。

4. 擬定預算（get a budget）

企業在運作 CSR 概念時，必須先衡量自己的投資預算為多少，並適時展現該等活動對企業體本身的利益。

5. 如果可能，將社區納入參與者之一（get community engagement if possible）

企業必須先能瞭解、掌握社區的興趣所在，並適度運用媒體的力量進行宣導。

6. 與股東及投資的當地社區展開對話（talk to shareholders and the investment community）

透過對話來建立公司與股東、企業與當地社區之間的信賴關係，提升企業的形象及聲譽，將有助於 CSR 活動的運作。

三、企業社會責任的推行經驗

(一) 星巴克咖啡

1999 年 WTO 在西雅圖召開會議時，星巴克即遭反全球化抗議人士攻擊。英國的慈善團體 Oxfam 宣傳許多咖啡農被剝削的事實，使得星巴克背上惡劣企業公民的污名，生意明顯受到影響。爾後星巴克與 Oxfam 合作，在伊索披亞的咖啡種植地區，推動偏遠地區發展計畫。星巴克咖啡總裁 Orin Smith 表示，污名代價太大，善盡社會責任雖然一開始多花錢，但卻讓咖啡農有更多誘因多種樹、少用農藥，並提高工資，反而讓市場更支持星巴克咖啡，結果帶來更多效益。2004 年 10 月星巴克咖啡宣布，該公司訂下 2007 年採購的咖啡，將有 60% 來自對造林、農藥到勞工措施有嚴格規定農場的目標，而目前這類採購僅達 10%[3]。

3 郭釗安，2006

(二) 愛迪達

　　愛迪達公司在將許多工作外包給世界各地廠商的同時，也注意到一些重要的企業倫理議題，包括員工福利、員工工作時數、強迫勞工、僱用童工等。因此，愛迪達公司設定了一套行為標準（standards of engagement，SOE），要求所有與其簽約的廠商必須遵守此一套行為標準。愛迪達公司設有 30 個 SOE 的團隊，分布在美國、歐洲與亞洲三大洲，以充分瞭解每個地區相關的勞工法與勞工安全規範的規定。愛迪達公司與任何一家供應商簽約之前，公司的內部稽核人員會確定該供應商的工作環境是否符合愛迪達的 SOE 標準；在簽約之後，愛迪達公司至少每一年會監督稽核簽約之廠商是否遵守其 SOE 標準，如果無法達到 SOE 之標準，則稽核的次數會增加，以確定廠商能遵守 SOE 標準。愛迪達因此更能瞭解每個供應商的表現，以及每個國家所可能產生不同的倫理問題，進而制訂有效的政策用以及時防範與解決問題。

(三) Nike

　　Nike 於 2004 年宣布，該公司正在開發一項納入企業責任的平衡計分卡，作為其與供應商簽訂合約的一部分。Nike 目前係以價格、品質及交貨期，為主要委外決策的基礎，也逐步考量納入勞工管理、環境、衛生與安全等事項，為了讓供應商一同承諾善盡企業責任，並成為 Nike 可信賴的商業夥伴，該公司也把這些考量納入企業決策系統。該公司的歐洲、中東及非洲公司，均把企業責任的目的納入每一個部門及 2004 年的商業方案，以引領其全球的部門跟進。Nike 並採用績效量化方法，協助利害相關者來評估該公司在企業責任承諾上的落實狀況。Nike 也使用一項永續性指數，協助產品開發團隊評估產品的設計、原料的使用及生產決策，是否與公司提倡環保的目的一致。

(四) 高科技業—— IBM、DELL 與 HP 公司

　　在高科技產業方面，2004 年 10 月 IBM、DELL 與 HP 聯合發布「社會與環境責任作業準則」，成為第一件電子業供應鏈管理的 CSR 典範。歐盟在 2003 年 1 月 27 日頒布廢電子電機設備指令（Directive 2002/96/EC, Waste Electronics and Electrical Equipment，WEEE Directive），此法案之目的為廢電子及電機產品的預防，更進一步透過再利用、回收或其他的回復形式，以減少廢棄物量。同時，歐盟也頒布了電子電機設備中危害物質禁用指令，其目的為透過限制使用於電子電機物品上之危害化學品，以促進電子電機物品廢棄後之資源化及最終處理，並減少健康與環境之影響。

（五）金融業—— 匯豐、花旗與美國銀行

金融業也不落人後，像全球最大規模的金融集團之一匯豐銀行（HSBC），特別將CSR列入集團八大成長策略之一，還在銀行授信政策中明文規定：決不貸款給會破壞生態環境的企業。銀行業 2003 年 6 月，由花旗、荷蘭、巴克萊與西德銀行等十家知名銀行，以國際金融公司（IFC）與世界銀行（World Bank）的環境與社會政策及評估綱領爲藍圖，推出的赤道原則（The Equator Principles），從推廣開發中國家環境和社區優良實務爲出發點，架構一個健全的專案融資準則，目前已有 20 家銀行承諾採用。

2004 年元月，花旗銀行與位於舊金山的環保團體「雨林行動聯盟」（Rainforest Action Network，RAN），共同宣布執行花旗銀行的新環境行動方案，成爲唯一簽署以提升金融機構專案融資之環境管理，以及社會責任事務爲宗旨之赤道原則的美國籍銀行，爲美國銀行界在環境管理事務上豎立了一個標竿[3]。

繼花旗銀行之後，美國銀行（Bank of America）進一步在三個領域超越花旗銀行。2004 年 5 月中旬，美國銀行承諾：第一、美國銀行承諾在 2008 年前，將減少其自身至少 7% 的溫室氣體直接排放。同時也嘗試減少間接排放 7%，這是指降低其投資之能源或公用事業公司的溫室氣體排放。美國銀行也將委託進行一個針對銀行產業因融資給溫室氣體排放密集產業，而可能承擔之風險的研究。同時美國銀行因爲體認到，森林在全球碳循環上扮演一個關鍵性的角色，因此引進一個新的森林實務政策，這個政策限制銀行貸款給那些在原生林區進行資源開採的計畫。這個森林政策不僅考慮到環境面的議題，也包含社會面。政策中明訂，美國銀行尊重原住民社群保有原有生活與文化的權利，任何在敏感森林地區中進行的專案，將評估其對原住民族群的衝擊，以作爲授信的依據之一[3]。

2006 年 7 月公布「赤道原則」修訂版，針對專案融資加入一系列兼顧環境、人權、勞工權利、文化遺產保有等領域，並要求凡是百萬美元以上的貸款案，均必須按「赤道原則」進行評估。由此可知，CSR 已經成爲全球**趨勢**，企業主動或被動的體認到善盡社會責任是永續經營的必要條件，藉由公司的企業社會責任政策與管理系統，可以管理公司在社會面及環境面的風險與機會，進一步讓企業社會責任成爲公司建立與維護商譽的一種策略工具。

12.2 　　臺灣企業社會責任的評選

一、臺灣企業社會責任獎緣起

　　企業倫理似乎是一個抽象的概念，但是往往可以眞實反映出社會大眾的評價。一個成功的企業，就好像一個成功的人，必定要符合社會的高道德標準，才可衍生出大眾對公司的聲譽、地位、影響力的肯定。在西方，良好的企業倫理是日積月累才有今天如此般的成果，而剛起步的臺灣，只要願意一步一步落實，相信也會有所成績的。

　　2005 年國內《遠見》雜誌舉辦第一屆企業社會責任獎，以推廣企業社會責任的理念，並以實質具體的作爲來加以落實。獲獎的企業計有：科技業 A 組首獎光寶科技，楷模獎台積電；科技業 B 組首獎台達電子，楷模獎智邦科技；服務業首獎臺灣大哥大，楷模獎統一超商；製造業首獎中華汽車。

　　2006 年第二屆「遠見雜誌企業社會責任大調查」暨「遠見雜誌企業社會責任獎」結果出爐。本屆企業社會責任獎首獎得主爲台積電、台達電子、中華汽車、統一超商與玉山金控共五家。

　　就 2006 年評選情況來看，我們可以歸結如下的分析。2006 年國內上市企業的 CSR（企業社會責任）平均分數，從 2005 年的 58.2 分，提升到 2006 年 68.2 分，增加 10 分。調查顯示，臺灣上市企業對於履行 CSR 的態度，從觀望轉趨積極。有 27.6% 的上市企業，在 2005 年有發布履行 CSR 相關資訊，較前一年度增加了 9.4%。

　　剖析臺灣企業開始重視 CSR 的主要原因，是臺灣企業要走向國際化、大型化，就不得不做 CSR。尤其是最近幾年，臺灣產業轉型爲品牌商、服務業，必須直接面對消費者，也就逐漸重視企業的社會參與。加上愈來愈多的國際組織開始推動 CSR 的各項評鑑指標，如 SA8000 等，也更加速企業必須符合國際潮流。

　　在兩岸競爭力上，值得注意的是，2006 年 1 月，中國大陸官方已將 CSR 列入公司法中。而聯合國所推動企業改善環境績效的全球盟約，大陸也已經有近 20 家企業加入協定，但臺灣卻沒有任何一家企業加入全球盟約。

　　爲推動臺灣社會更加重視企業社會責任，《遠見》雜誌連續兩年舉辦「2006 第二屆遠見雜誌企業社會責任獎」。評選方式，採用 20 項企業社會責任指標，主要參考「OECD多國企業指導綱領」及其他國際間通用準則，並考量臺灣產業現況設計問卷，以「企業社會政策與管理系統」、「財務管理與透明度面」、「環境政策面」、「公平競爭」、「勞資關係與員工福利」與「社會參與」共七大構面，進行問卷調查，並依企業填答結

果，初選出 29 家入圍企業名單。依產業別分為科技業 A 組（2005 年營收 1,000 億元以上）、科技業 B 組（2005 年營收 1,000 億元以下）、傳產製造業組、服務業組、金融業組共五組。

科技業 A 組首獎為台積電，楷模獎為友達光電、光寶科技；科技業 B 組首獎為台達電子，楷模獎為研華科技、華立企業；傳產製造業組首獎為中華汽車，楷模獎為裕隆日產汽車、統一企業公司；服務業組首獎為統一超商，楷模獎為信義房屋、中華航空；金融業組首獎為玉山金控，楷模獎則從缺。

2012 年《遠見》雜誌已連續舉辦八屆的企業社會責任獎的評選，茲將八年來獲獎企業列表如【表 12-1】至【表 12-8】，以供國內相關業者參考。這些年下來，《遠見》雜誌此項企業社會責任的評選活動，對國內企業社會責任的推廣與落實，有非常大的成效。

表 12-1　　《遠見》第一屆「企業社會責任獎」

	首獎	楷模獎
科技業 A 組 （2004 年營收 1000 億元以上）	光寶科技	台積電
科技業 B 組 （2004 年營收 1000 億元以下）	台達電子	智邦科技
製造業組	中華汽車	從缺
金融業組	從缺	從缺
服務業組	臺灣大哥大	統一超商

註：共計七家企業得獎

說明：金融業組的業務有其特殊性，為求周延審慎，評審一致決定，本屆得獎企業從缺。至於製造業組，因除中華汽車外，其餘入圍企業得票數未過半，因此本屆楷模獎從缺。

表 12-2　　《遠見》第二屆「企業社會責任獎」

	首獎	楷模獎	
科技業 A 組	台積電	友達光電	光寶科技
科技業 B 組	台達電子	研華科技	華立企業
製造業組	中華汽車	裕隆日產汽車	統一企業
金融業組	玉山金控	從缺	從缺
服務業組	統一超商	信義房屋	中華航空

註：共計 14 家企業得獎

說明：由於拯救 50 多萬卡奴的風波，及部分併購案引發的爭議下，2006 年金融業的社會責任講評選過程更為慎重，評審委員最後選出位捲入風暴圈、形象清新的玉山金控為首獎，楷模獎則從缺。四家社會參與程度高的金控公司，包括中國信託、國泰、新光和富邦則獲得入圍。

表 12-3　　《遠見》第三屆「企業社會責任獎」

	首獎	楷模獎	
科技業 A 組	台達電子	光寶科技	奇美電子
科技業 B 組	研華科技	聯發科技	圓剛科技
製造業組	中華汽車	統一企業	裕隆日產
金融業組	玉山金控	從缺	從缺
服務業組	中華電信	信義房屋	臺灣大哥大
外商企業組	花旗銀行	臺灣 IBM 公司	

註：共計 15 家企業得獎

表 12-4　　《遠見》第四屆「企業社會責任獎」

	首獎	楷模獎	
科技業 A 組	奇美電子	聯華電子	光寶科技
科技業 B 組	全懋精密	合勤科技	聯發科技
製造業組	裕隆汽車	寶成工業	東元電機
金融業組	玉山金控	從缺	從缺
服務業組	和泰汽車	信義房屋	統一超商

註：共計 13 家企業得獎

說明：由於台達電子與中華汽車連續三年獲得《遠見》「企業社會責任獎」首獎，為表彰兩家企業在履行其業社會責任的傑出表現，所以將台達電子與中華汽車列入《遠見》「企業社會責任獎」CSR 榮譽榜。今後企業只要連續三年獲得首獎，即可列入榮譽榜，連續三年暫停接受《遠見》雜誌「企業社會責任大調查」。

表 12-5　　《遠見》第五屆「企業社會責任獎」

上市企業組	首獎	楷模獎	
科技業 A 組	台積電	友達光電	英業達
科技業 B 組	合勤科技	旺宏電子	從缺
傳產製組	裕隆汽車	統一企業	從缺
金融業組	從缺	從缺	從缺
服務業組	信義房屋	統一超商	中華電信

上櫃企業組	首獎	楷模獎	
	全家便利商店	普萊德科技	沈氏藝術印刷
外商企業組	首獎	楷模獎	
	臺灣拜耳	臺灣 IBM	渣打銀行
CSR 榮譽榜			
	友達電子	中華汽車	玉山金控

註：上市企業組共計 10 家企業得獎；上櫃企業紅共計 3 家企業得獎；外商企業組共計 3 家企業得獎；CSR 榮譽榜共計 3 家企業得獎。

說明：第五屆遠的遠見企業任大調查，是由八位來自各領域的 CSR 權威專家組成評審委員，評審包括，司法院院長賴英照，臺灣觀光學院董事長柴松林，元智大學講座教授許士軍，評審長臺灣大學名譽教授張震，中原大學董事長白培英，政務委員曾志朗，政務委員蔡勳雄，中央大學管理學院教授李誠。

表 12-6　《遠見》第六屆「企業社會責任獎」

上市企業組	五星獎	楷模獎	
科技業 A 組	光寶科技	台積電	
科技業 B 組	旺宏電子	英業達	臺灣晶技
傳產與製造業組	裕隆汽車	南亞塑膠	統一企業
金融業組	從缺	從缺	從缺
服務業組	信義房屋	中華電信	臺灣大哥大
上櫃企業組	五星獎	楷模獎	
	普萊德科技	中強光電	
外商企業組		楷模獎	
製造業組	臺灣杜邦	住華科技	福特六和
金融與服務業	花旗銀行 (臺灣)	英特爾	臺灣 IBM
CSR 榮譽榜			
	友達電子	中華汽車	玉山金控

分組說明：

1. 科技業 A 組為年營收新台幣 1000 億元以上之企業，科技業 B 組為年營收新台幣 1000 億元以下之企業

2. 今年金融組從缺，故不列入得獎名單

3. 《遠見》CSR 榮譽榜為連續三年獲得《遠見》CSR 首獎之企業，即可獲列榮譽榜，並可連續三年不參加評選

表 12-7　《遠見》第七屆「企業社會責任獎」

方案類別	獎項	企業	方案
健康職場類	首獎	臺灣 IBM	智慧工作、樂活人生
	楷模獎	臺灣微軟	臺灣微軟多元與包容的健康職場文化
		聯華電子	UMC 健康職場黃金六部曲
		住華科技	百萬獎金大挑戰，營造安全與健康的職場
社區關懷類	首獎	康迅數位（PayEasy）	「我的一畝田」稻田認養平台
	楷模獎	信義房屋	「社區一家幸福行動計劃」暨「多捐一公斤」志工送愛到社區
		勤美公司	台中人文生活美學特區－ CMP BLOCK
環境保護類	首獎	台達電子	推廣綠建築
	楷模獎	統一超商	「節能再生」專案
		摩斯漢堡	綠色商品／產地之旅
教育推廣類	首獎	臺灣大哥大	第四屆 myfone 行動創作獎
	楷模獎	臺灣微軟	臺灣微軟五大教育專案
		雅虎資訊	Yahoo! 奇摩兒童網安計畫
公益推動類	首獎	大愛感恩科技	續物命、造福慧
	楷模獎	雅虎資訊	Yahoo! 奇摩公益頻道
		全家便利商店	小條碼 實現大愛心

分組說明：

1. 科技業 A 組為年營收新台幣 1000 億元以上之企業，科技業 B 組為年營收新台幣 1000 億元以下之企業
2. 今年金融組從缺，故不列入得獎名單
3. 《遠見》CSR 榮譽榜為連續三年獲得《遠見》CSR 首獎之企業，即可獲列榮譽榜，並可連續三年不參加評選。

表 12-8　《遠見》第八屆「企業社會責任獎」

方案類別	獎項	企業	方案
職場健康類	首獎	聚陽實業	聚陽 Yo 朝氣，活力 Go 健康
	楷模獎	王品集團	「同仁健康圓夢」計劃
		永慶房產集團	聰明工作，健康生活
		旺宏電子	H2O 企業健康活氧計畫

社區關懷類	首獎	李長榮集團	養水種電，屏東太陽能光電計劃
	楷模獎	臺灣大哥大	「忘憂 880」專案暨「遇見十大溫暖我心的抗憂醫師」
		統一超商	找回臺灣的人情味
環境保護類	首獎	台積公司	超越單一企業，邁向共好社會：台積電任重道遠的綠色使命
	楷模獎	臺灣凸版國際彩光	完備碳管理系統 邁向低碳企業
教育推廣類	首獎	台達電子	環境與能源教育推廣
	楷模獎	臺灣 IBM	培育多元職場科技人才
		光寶科技	臺灣企業 CSR 競爭力提昇推廣計畫
		信義房屋	推動企業倫理教育 善待五大利害關係人
公益推動類	首獎	全聯福利中心	「全聯物資銀行」與「愛心福利卡」
	楷模獎	台達電子	協助「氣候難民」打造零碳校園
		台新銀行	您的一票，決定愛的力量
		統一超商	安心契作，穩定農民收入
CSR「整體績效組」	首獎	光寶科技	以 CSER(Corporate Social and Environmental Responsibility)為準則，下分設：綠色設計、利害關係人、環保及供應鏈、公共關係、綠色營運等 5 個委員會，推動各項 CSR 事務。
	楷模獎	臺灣大哥大	公司治理及顧客關係獲國內外多項肯定，導入社會與環境風險管理機制項目，降低營運風險，並率先於 2004 年推動資訊安全管理制度。
		統一超商	透過官網、社群、部落格蒐集利害關係人意見。訂出 2015 年減碳 5%目標，各項公益活動均具開創性，20 多年來累計募集逾 15 億善款。

二、各產業組別 CSR 概況分析

若以 2006 年評選的情況，我們可以說明如下的特性：

(一) 科技業 A 組 CSR 概況

在企業社會責任的七大構面中，科技 A 組在「財務管理與透明度」、「勞資關係與員工福利」及「社會參與」三項，遙遙領先上市企業的整體平均分數。台積電、友達光

電、光寶科技、奇美電子、宏碁與緯創資通，這六家企業的總資本額 4,300 億元，共創造超過 1 兆元的年營收與 10 萬個就業機會，是 2006 年《遠見》評選出來的科技 A 組（2005 年營收 1,000 億元以上）企業社會責任表現傑出的企業。

(二) 科技業 B 組 CSR 概況

科技 B 組是年營收 1,000 億元以下的企業，獲利、知名度雖不若科技 A 組的大企業，但不論在社會教育、員工福利、環境政策，或財務管理方面，仍足為企業社會責任模範。2006 年科技 B 組得獎的企業，除了台達電子、研華科技及華立企業，入圍的還包括思源科技、禾伸堂及宏達國際。不論是營收新台幣 400 餘億元的台達電，或是 10 億元上下的思源科技，不但能幫股東帶來獲利，更能將取之於社會的資源，回饋給這片土地。

(三) 傳產製造業 CSR 概況

此次入圍傳產企業社會獎的中華汽車、裕隆日產汽車、統一企業公司、中鋼、東和鋼鐵、和泰汽車，在「財務管理與透明度」上，都是百分之百的達成。這群長期紮根臺灣市場的傳產製造業，比代工起家的科技新貴們，更認真奉行「顧客是衣食父母」、「消費者權益」的信念。

(四) 服務業 CSR 概況

在「消費者權益」、「社會參與」兩個分項成績，服務業高於整體總平均分數。身為近幾年臺灣國民生產毛額占比最高的產業，服務業在 CSR 的表現也不遜色。2006 年服務業組入圍者，包括統一超商、信義房屋、中華航空、臺灣大哥大、萬海航運，以及長榮海運，除了整體分數較 2005 年提高，名次也躍升第二名。

(五) 金融業 CSR 概況

在拯救 50 多萬卡奴的風波，以及部分併購案引發的爭議下，2006 年金融業的社會責任獎評選過程更為慎重。評審委員最後選出未捲入風暴圈，形象清新的玉山金控為首獎，楷模獎則從缺。本次評比中，金融業平均 CSR 得分，高於全體上市公司的平均分數，尤其是在「社會參與」的層面表現突出，但在「環境政策面」與「消費者權益」兩方面的實踐比率，卻低於平均數。尤其金融業是特許行業，業務經營與民眾息息相關，但「消費者權益」的平均得分，在五大業別分組中，僅高於科技 B 組，顯示金融業對客戶的服務水準亟待提升。

三、2007 年評比概況分析

《遠見》雜誌 2007 年首度將外商納入調查範圍，針對 100% 外資、資本額達到 2 億元以上、及在臺員工數 200 人以上之 78 家外商進行調查，結果顯示，本土上市企業的 CSR 平均分數 62.16 分，而在臺外商企業組的 CSR 平均分數為 66.27 分，比本土公司略高一些。此外，也歸納出 10 大進展，顯示 CSR 觀念紮根於臺灣企業的經營概念中。臺灣企業社會責任 10 大進展包含：CSR 已成企業下一波競爭利器、臺商積極於 CSR 規範、臺商重財務，外商重品德、外商力求在地化的 CSR、從供應商延伸到客戶端、優退優離是裁員首選、放款前先看 CSR 成效、基金會成為 CSR 整合器、公益活動結合企業專長及強化利害關係人溝通 10 項進展。

透過這十項進展發現我國企業除了投注於營運能力之外，在企業社會責任方面的履行也持續努力，顯示國內及國際對於 CSR 的推行，是備受重視的。同時也彰顯藉由加強企業社會責任的執行，提高企業的商業倫理及企業在全球的競爭力，以及協助業界與世界趨勢接軌，提高臺灣業界及政府的國際形象等益處的。誠如《遠見》雜誌創辦人高希均教授曾經提及，臺灣企業要驕傲的晉身世界舞台，唯有「與世界接軌」，國內企業必須與世界先進國家的高標準、高規格、高典範相銜接。如國內企業對企業社會責任的重視與實踐，也是依循在此觀念之下，將對企業社會責任的努力融合成企業文化的一部分，相信未來國際上必有諸多臺灣企業能嶄露頭角。

社會責任，早期之觀念主要為負起經濟責任，但隨著時代的轉變，以及人民意識的抬頭，對於社會責任的要求也不斷的提高。《遠見》雜誌在評選企業社會責任獎的構面也不斷的擴張，由 2005 年的三構面（社會績效、環境績效、財務績效揭露），一路發展為 2006 年的七項構面，其構面包含 OECD 及其他國際通用準則當中的各項規範，2007 年第三屆《遠見》雜誌「社會責任獎」甚至將其中八項標準規範納為評比內容，其主要分析八構面如【圖 12-1】。

圖 12-1 CSR 八大構面分析

資料來源：遠見雜誌

四、臺灣企業面臨的要求與回應

(一) 台南企業 – **GAP**

2000 年，全美最大成衣連鎖專賣店 GAP，拿著「人權安檢查核協定」（Human Right Compliance Agreement）上門，要求在大陸、柬埔寨、印尼、約旦及臺灣代工生產的台南企業簽署，等確實做到該協定後才有資格接單。台南企業只要稍稍犯規，總經理楊女英就會被叫去說明，若未能限期改善，還得面臨抽單的命運。慢慢地，所有美國品牌客戶都提出相同要求，包括：不得超時工作、勞動環境符合安全衛生等條件，還會隨時派員到工廠稽查。

來自國外買主的壓力，讓台南企業驚覺：企業社會責任時代已經來臨。為因應變局，台南企業開始向員工宣導 CSR 的觀念，在每個工廠設置 CSR 專責人員，並要求周邊外包工廠配合，2004 年更在董事會下設 CSR 專責部門。

(二) 台達電

不僅國際化程度高的傳統製造業面臨到 CSR 的衝擊，講求全球運籌的高科技製造業，更是如此。例如，2000 年全球最大的電源供應器廠商台達電，陸續收到國外買主 SONY、惠普、IBM 等寄來的問卷，想瞭解台達電在 CSR 的落實情形。

為了填答問卷，台達電開始重視 CSR 資訊的揭露，董事長鄭崇華甚至親自帶隊到各事業部與廠區查察，逐一將相關資訊寫成文字並量化，然後由各事業部出版自己的 CSR

中、英文報告書，寄給相關客戶。因為國外買主要求到台達電廠區實地稽核，逼得台達電不得不進一步輔導自己的上游供應商，一起符合 CSR 的標準。

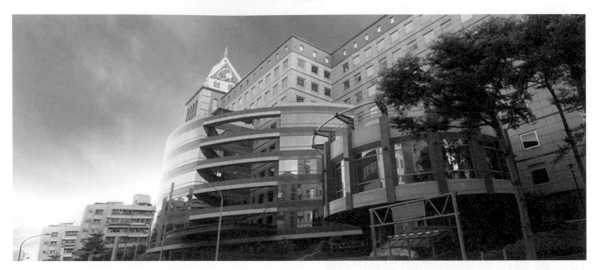

2005 年初，台達電決定成立 CSR 管理委員會（CSR Management Board），由董事長鄭崇華擔任主席及環保長（Chief Environmental Officer），成員包括五位最高階主管，下面還設有環境委員會、公司治理委員會與健康安全委員會等。同時，台達電也彙整各事業部資訊，共同發行一本 CSR 報告書，寄給客戶、會計師與政府機關。

(三) 台積電

臺灣積體電路公司（台積電）於 2004 年加入綠色供應鏈計畫，修正其原有的綠色採購程序，其中將歐盟對電子產品所列之禁用物質（Restriction of Hazardous Substances，RoHS）、破壞臭氧層物質、多氯聯苯、致癌物質等，列為晶圓製造之禁用管制物質。台積電同時要求原物料供應商嚴格控管，並確保其產品中不含這些禁用物質。由於半導體製程對於全球暖化與溫室效應會造成影響，台積電也積極參與全氟化物排放的減量管制活動。此外，在社會公益方面，台積電透過「台積電講座」邀請國際級師資返國任教，並支持「國際學生交流獎學金」鼓勵大三學生出國進修，培養出具有國際視野的跨世紀人才。舉辦「台積美育之旅」，每年帶領全國偏遠地區近一萬名國小學童參觀博物館及美術館，引領並鼓勵兒童從小接受美育薰陶，在教育事業上著力甚深。

(四) 小結

相較於歐美，國內企業對 CSR 的認知仍在萌芽階段，遺憾的是，臺灣還欠缺「社會責任型投資」（social responsible investment，SRI）的臨門一腳。因為社會責任型投資需

要花很多力氣查證企業是否真正落實 CSR，投資人也要認同這種商品，最重要的是制訂共同的 CSR 標準。

　　經濟部投資業務處為了幫助海外臺商與國際接軌，2003 年即積極鼓吹企業遵循「OECD 多國企業指導綱領」，將 CSR 融入企業經營，同時 2004 年也開始訂定符合國情的臺灣企業社會責任評等系統。

12.3　　　　　　　　　　　企業社會責任的展望

一、企業社會責任主要工具

　　歐盟在其探討企業社會責任的主要工具的研究報告中，進一步將執行企業社會責任的主要工具，區分為行為準則、標章（labels）、管理標準（management standards）、報告（reporting）與永續及責任型投資等五項，並將其分作以下三類[4]。茲分別陳述各項工具的發展背景與執行狀況：

(一) 管理社會責任（socially responsible management）

　　設定績效與管理標準，內植 CSR 價值於企業之經營策略之中，用以驅動績效的改善，常用的工具，包括：行為準則、管理標準與永續性報告。

(二) 消費社會責任（socially responsible consumption）

　　多藉由市場導向工具，向消費者揭示產品的生產製造與交易過程中的資訊。常用的工具，為產品標章。

(三) 投資社會責任（socially responsible investment）

　　多由深具社會責任意識的投資者，籌組相關組織或成立基金倡議環保、社會、退撫、公平交易等目的，或定期公布企業之環境永續指標報告，或主動提供相關利害關係人（股東、社區民眾），參與投資計畫之環境及社會衝擊評估程序等。

二、企業社會責任的發展趨勢

　　全球「企業社會責任」議題的發展相當蓬勃及快速，有關世界目前發展現況及趨勢[4]，有如下幾點要項：

4　歐嘉瑞，2006

(一) 相關的綱領及行為規約愈來愈多

近年來，許多國際及區域性組織制定了 CSR 相關綱領與準則，如 OECD 於 1976 年制定多國企業指導綱領（The OECD Guidelines on Multinationals），聯合國於 2003 年公布企業人權規範（The UN Human Rights Norms on Business），歐盟於 2005 年 8 月 13 日正式實施「廢電機電子設備指令」（WEEE 指令），並預定於 2006 年 7 月執行「關於在電子電氣設備中禁止使用某些有害物質指令」（RoHS 指令），而目前已有 2,000 多家企業簽署加入聯合國「全球盟約」。

(二) 品牌商也要求供應商一起擔負社會責任

為因應反全球化團體針對全球知名品牌作為抵制對象，甚多品牌商如 Nike、愛迪達、Sony 已針對其全球供應商定期查核其勞動條件、環保等項目，希望其全球供應商皆符合企業社會責任的作法，並作為供應商爭取訂單的條件。又如全球電子業龍頭，Cisco、微軟、Intel、惠普、IBM 及 Dell，於 2004 年 11 月共同建立電子業行為規約（code of conduct），期望透過企業集體力量解決全球化所帶來的問題。

(三) 國際標準組織決定發展企業社會責任綱領

為因應全球 CSR 發展趨勢，國際標準組織已經在 2004 年 6 月決議發展一套社會責任的國際標準 ISO26000，目的在以簡淺文字擬出適合各組織應用的社會責任「導引標準」（guidance standard），而非可供驗證的標準，預計於 2009 年第一季問世。

(四) 企業社會責任課程受到商管學院之重視

由歐洲社會商業學會、英國諾汀翰大學及歐洲管理發展基金會（European Foundation for Management Development，EFMD）共同進行的調查結果顯示，英國有 15% 的大學開設以 CSR 為導向的 MBA 課程，36% 的大學提供 CSR 選修課。在南歐，有 36% 的 MBA 課程中包含了 CSR 選修課。此外，北歐有 41% 的大學開始以非必修課的形式，在高階主管課程中新增 CSR 科目。

（五）企業社會責任及永續性報告書取代環境報告書

根據 KPMG 2005 年發布之調查報告顯示，企業發行環境安全衛生報告書的比例快速下降，而發行永續性報告書的比例快速上升，成為報告書主流。現在《全球財星》（Global Fortune）前 250 大企業已有 68% 發行了永續性報告書，證明企業開始強力關注 CSR 議題。

（六）永續及社會責任型投資呈快速成長

英國在 2002 年，永續及社會責任型投資（sustainability and responsibility investment，SRI）基金已有 3,540 億英磅之規模，並有超過 50 支退休基金應用 SRI 的準則來進行投資。而 SRI 基金在美國 16 兆美元的專業投資基金中，占了 2 兆多美元的規模；目前日本已有 8 支環保型基金及 3 支 SRI 基金，基金規模超過 10 億美元；而在亞洲其他國家，分別是香港（3 支）、新加坡（2 支）、臺灣（1 支）之 SRI 基金註冊上市，而亞洲新興市場的 SRI 發展狀況，也被聯合國及許多國際金融機構，視為開發中國家推動 CSR 及永續發展的重要參考指標，受到極大關注。

為協助臺灣企業迎接全球化的挑戰，經濟部投資業務處已積極協助我國廠商，以企業社會責任（CSR）為導向的經營策略，不管是在臺灣經營或在海外投資，都能致力於當地經濟、環境及社會發展的正面貢獻。經濟部投資業務處自 2002 年開始，在臺灣進行了 CSR 相關議題的推動，2002 年中譯 OECD 多國企業指導綱領；2002 至 2003 年分別執行了 CSR 宣導會、研討會、企業社會責任調查、CEO 專訪、企業社會責任評鑑等專案。

2004 年出版了一本由 13 家企業善盡社會責任案例所編撰之「從社會關懷到企業雄心」專書，並建置了臺灣官方第一個以 CSR 為內容的「臺灣企業社會責任」網站。種種努力無非是希望藉由長期追蹤及系統性的專案規劃，將此一國際性、與企業經營息息相關的議題，讓國內企業充份瞭解並積極因應，期使國內企業赴海外投資時能有效掌握國際脈動，在獲利之際也能贏得投資當地國居民的尊重。

12.4　臺灣企業社會責任的策略

企業社會責任早已成為跨國企業經理人的語彙，而出版企業社會責任報告書或是永續性報告書，也成為大型企業的主流。根據 KPMG 在 2005 年所公布的追蹤調查研究顯示，在財星 500 大企業 Fortune500 中，前 250 大企業，也就是 Global 250，已有超過一半的企業出版永續性報告書，這還不包括在公司財報中揭露公司社會責任資訊的公司。

金融業在此面向的成長更是迅速，比起 2002 年同類型的調查，金融業如今已經成長兩倍有餘，並有超過六成的公司發行，在這些發行企業社會責任報告書的公司中，有 35% 的公司設有企業社會責任委員會負責相關事務，更有 13% 的公司設有獨立部門處理公司的整體企業社會責任業務。從以上這些資訊看來，金融業對於企業社會責任具體實踐，已經跳脫過往保守觀望的態度，朝向正面積極因應，並期待為公司創造更高的價值與利潤 [4]。

　　展望未來，臺灣在企業社會責任議題上的發展，更是不能忽視國際趨勢，而政府部門長期性的策略 [4]，包括如下要項：

一、CSR 的人才培育

　　開設 CSR 的人才培訓班，讓企業瞭解 CSR 核心價值，培育企業 CSR 專業人才，訓練種籽師資，促成各大學商管學院廣設 CSR 學程，加強商管學院學生的企業倫理素養。

二、研擬 CSR 法制化的工作

　　參考國際潮流與規範，將相關 CSR 工作落實於各政府部門的法制化工作，要求企業因應及執行，初期作法可研擬我國推動企業社會責任發展綱領，讓行政部門有所遵循，如歐盟於 2002 年所推動之企業社會責任策略，係由政府部門帶頭推動相關工作。

可運用金融市場力量促使企業快速投入 CSR 領域，促成相關單位，如證交所，研擬具公信力之 CSR 評等制度，定期及全面對企業進行公開評鑑，並推薦評鑑良好的企業，鼓勵作為投資標的，協助創投或投信公司設立 SRI 基金，募集市場資金進行實際投資。另外，在政府部分，可考量推動公務員退撫基金或勞退基金，率先進行投資評等良好之企業。

三、輔導及推動企業發行相關報告書

透過企業報告書的發行，讓企業各項績效受到公眾監督，提升企業誠信與競爭力。由於目前臺灣企業所發行報告書，仍以環境報告書為主，約只 30 家，報告書所揭露之資訊仍無法滿足利害相關者需求，在質與量上亦無法與世界一流企業相較，因此建議結合外部專業組織，如企業永續發展協會及中衛發展中心等，具專業報告書人才之法人組織，長期追蹤彙整國際報告書發展趨勢及標準資訊，依產業別及急迫性，有系統性執行輔導企業報告書專案，協助企業積極因應。

四、加強國際交流合作部分

目前包括世界企業永續發展協會（World Business Council for Sustainable and Development）、全球永續性報告協會（Global Reporting Initiative）、英國社區企業（Business in the Community）等，由大型跨國企業所成立的非營利組織及 OECD、聯合國等國際組織，在推動企業 CSR 及永續發展的專案上扮演了舉足輕重的角色。未來可透過專案合作、論壇、研討會及訓練班之推動，協助臺灣與上述國際組織進行交流，加速企業與國際接軌。

五、加強企業評鑑系統

由於目前國內企業發行 CSR 相關報告書的狀況並不踴躍，且法令又尚未具體或強制規範相關資訊的揭露，因此無法提升企業發行報告書的動機。此外，國內也尚未見到具備一定規模的研究機構與評等機構，有系統性蒐集企業資訊。若以目前所規劃之評等方式、準則，以及權重的計算方式，恐不盡完全適用於臺灣的企業環境。未來評鑑系統應配合目前企業環境與社會狀況進行修正，規劃適合臺灣企業的指標及權重，以建立一套適合我國商業環境與社會文化習俗之評鑑系統。

六、提升推動層級至行政院層級

企業社會責任涉及層面相當廣泛，包括勞動人權、企業揭露、反賄賂、環境、科技發展、消費者權益、公平競爭、國際租稅、教育及社會公益等方面，相關部會包括勞委會、金管會、法務部、環保署、經濟部、國科會、消保會、公平會、財政部、教育部及內政部等機關，目前除經濟部投資業務處在進行相關推動工作外，行政院國家永續發展委員會，則係由環保署科技顧問室擔任秘書工作，較偏重環境方面之議題。

國際上較重視企業社會責任發展的國家，已有設立專門部會或委員會之先例，如英國政府設立了跨部會的國家 CSR 統籌機制（National CSR initative），專司負責英國企業社會責任議題的實施及檢查監督；為因應國際潮流及國內業務需求，建議可考慮將推動層級提升至行政院，統合協調各單位意見。

企業社會責任是未來必然的潮流，也是通往全球市場必經之路，我國跨國企業體認到在追求利潤與營收之同時，也須負起在法律、道德與商業營運等方面的社會責任；滿足顧客、股東、員工、供應商及社區大眾等利害關係人，具體落實在公司治理、環境保護、勞動人權、社區關係、供應商責任及消費者權益等議題，企業才能永續發展，才可以提高公司聲譽與價值，並在地主國爭取更好的投資條件。

臺灣需要有遠見的企業領導人、富創意的人才、具前瞻性的 NGO 及消費者，也唯有共同的努力合作，企業才能生產並創造更適當的產品及服務，環境資源方得以有效利用及保育，國家才有利基創造更美好的永續未來。

12.5　企業社會責任的評等

一、企業社會責任評等的意義

明確的企業社會責任策略能增加獲利，因為可藉此提升企業正面形象，得以避免負面形象，如此一來成本自然降低。此外，企業社會責任策略有助於結合企業與社會的價值，並能因此發掘新的商機。

但重點在於，我們如何得知企業社會責任的實踐，確實朝著公司既定的方向前去，因此發展系統或指標，加以監督、評估、申報成果，有效地管理企業社會責任，方有可能達成此目的。

由這樣的角度來看，企業社會責任評等可說是為了反應公司，在企業社會責任實踐上的績效評比，而產生的一種工具，可以幫助公司或外部利害相關人瞭解公司，在企業社會責任議題上的實踐，是否有著正向的貢獻，也可以回應公司在企業社會責任議題上，風險與獲利間的對應關係，可以應用在公司內部管考自身 CSR 實務面之績效，評估與領先企業以及外部利害相關人期望間的落差，作為日後改善之依據。

　　外部利害相關人也可利用企業社會評等資訊，作為鼓勵或施壓的依據，社會責任型投資人更據此瞭解公司，在企業社會責任議題上的風險控管與獲利能力，進而選出投資的標的。

二、企業社會責任評等制度及趨勢

　　SocialFunds.com 指出，目前全球企業社會責任（CSR）績效評等機構，都在尋找如何在「標準化」及「差異化」之間取得平衡點。包括 Innovest Strategic Value Advisors（總部在紐約）、KLD Research & Analytics（總部在波斯頓）、Oekom Research（總部在慕尼黑）等評等機構，都正在進行研究。而 Z/Yen Limited 企管顧問公司執行長 M. Mainelli 也認為，國際間對 CSR 的定義莫衷一是，所以企業採取個別 CSR 行動時容易有爭議，而且執行內容與項目相當混亂。在這樣的混亂中，履行 CSR 的核心角色也引起討論，要求不單只有企業（產品製造者），甚至也要求相關組織或生產過程參與者（進口、經銷商等）必須負起責任。因此，面對國際間各種 CSR 原則、標準、程序及認證之多元化發展時，建置一個邁向標準化、系統化及普及化的評等系統，在檢視公司的 CSR 績效時，的確有其必要性。

　　目前國際上主要的 CSR 評等準則及架構，大致區分成：CSR 評等機構評等方法、永續性投資指數成份股篩選，以及 SRI 基金與投資準則等三大主軸。

(一) CSR 評等機構評等方法

　　CSR 評等機構的評等方法，有如下要項： KLD & Business Ethics Magazine；BITC-Corporate Responsibility；Oekom-Corporate Responsibility Rating；Vigeo-Corporate Social Responsibility Ratings；Innvovest；CoreRating；SERM；Trucost；A.M.Best；Standard & Poor's (S&P)；Mackinsey；KPMG's CSR Survey Report；PriceWaterhouseCooper 等。

(二) 永續性投資指數成份股篩選

　　永續性投資指數成份股篩選，有如下要項：SAM；DJSGI；FTSEGood；Advance Sustainable Performance Indices (ASPI)- Vigeo 等。

(三) SRI 基金與投資準則

SRI 基金與投資準則，有如下要項：Green Century Fund；Meritas；Insight；Henderson；Jupiter；Morley；ISIS；Sumitomo Trust 等。

三、企業社會責任評等架構說明

茲就三大主軸的評等架構，擇其中一例說明之：

(一) 評等機構－Oekom Research AG -Corporate Responsibility Rating

Oekom Research AG 在其企業責任評等的基礎上，是採用全球最廣泛的倫理準則爲綱要，該套制度是由「倫理生態評等」（ethical-ecological rating）的 Johannes Hoffmann 及 Gerhard Scherhorn 教授所共同開發的。在其綱要中，將評等內容區分爲：公司對個人的影響（社會的永續性）、社會與文化（文化的永續性）及自然環境（環境的永續性）三面向，再將上述三部分以不同的權重總和計算，得出社會文化的等級（social culture rating）與環境的等級（environmental rating），最後則是企業責任的評等。

由於不同產業對於社會、文化及環境所造成的衝擊會有所差異，因此，容易遭到客觀性的質疑，所以每個產業在進行評等之前，必須先透過永續性矩陣予以分類，然後再依據不同類別給予社會文化與環境層面的權重。因此，在社會文化評等方面，區分爲：社會評等（50%）與文化評等（50%）。社會評等，則是結合職員關係（80%）與社會和文化的管理（20%）；而文化評等，則爲外部關係（80%）與社會和文化的管理（20%）。在環境評等方面，是由環境管理（25%）、產品與服務（50%）和生態效益（25%）所組成，最後再依據分類的權重，將環境評等與社會文化評等，加以計算企業責任評等，共分爲 A^+、A、A^-、B^+、B、B^-、C^+、C、C^-、D^+、D、D^- 十二等級。

企業責任評等調查的資料，是來自於公司自我本身所提供的資料與專家調查的結果。主要資料來源爲：

1. 針對公司在年報、社會與環境所提供的相關文件報告做評比。

2. 公司代表進行訪談。

3. 媒體的審查。

4. 獨立專家的訪談。

5. 針對政府與公眾機構、職業工會、社會與環境研究機構，以及消費者保護團體的獨立專家，所進行的評估報告做評比。

(二) 永續性投資指數成份股篩選－ **FTSE4Good Index**

1. 評估公司的過程

 列入 FTSE4Good 指數成份股的公司，必須是 FTSE All-Share Index（UK）或 FTSE Developed Index（Global）這兩個取樣母數的成份股。此外，列名公司必須符合從五個構面所組成的篩選準則，這五個構面分別為：

 (1) 朝環境永續性努力。

 (2) 與利害相關人發展正面關係。

 (3) 維護並支持普世的人權價值。

 (4) 確保良好的供應鏈勞動標準。

 (5) 反對賄賂。

 同時，FTSE 也採取排除原則，當企業從事以下之商業活動而獲取商業利益，將不得列入 FTSE4Good 指數的成份股，這些被排除的商業活動包括：

 (1) 煙草製造者。

 (2) 與核子武器系統有所關連，包括完整製造或關鍵零件或平台的提供公司。

 (3) 製造完整武器系統的公司。

 (4) 核能電廠的所有者或營運者。

 (5) 涉入鈾礦開採或加工的公司。

 FTSE 與道德投資研究服務（Ethical Investment Research Service，EIRiS）機構合作，研究公司的企業責任績效。EIRiS 進行全球的研究與分析，提供進一步挑選 FTSE4Good 指數的成份股候選名單，研究分析所須之相關資料通常來自：公司的年報、公司網站的資料、公司回覆的問卷，以及其他公開的資料。

2. 篩選準則的進化

 由於 FTSE4Good 的篩選準則，必須可反映全球對於良好企業責任的共識，FTSE4Good 採取一個徵詢全球意見的方式，定期修訂與更新，以確保準則的進化，能即時反映社會責任型投資界對於企業責任的想法與趨勢。因此 FTSE4Good 自 2001 年創立以來，經過了四次的重要修訂，分別為：

 (1) 2002 年：強化環境面準則。

 (2) 2003 年：強化人權面準則。

(3) 2004-2005 年：導入供應鏈勞動標準準則。

(4) 2005-2006 年：導入反賄賂準則。

3. FTSE4Good 的篩選準則

FTSE4Good 成份股的篩選準則，共有環境、社會與利害相關人、人權、供應鏈勞動標準、反賄賂這五個構面，每個構面皆從政策、管理與報告這個面向進行評估。

(三) SRI 基金與投資準則－ Meritas Mutual Funds（Meritas）

Meritas 是一家 SRI 投顧公司，依據 CSR 投資原理或原則進行投資之決策。基本上，它確保該投資的標的是個良好公司治理的企業，以滿足財務收益，同時也考慮該企業的生產行為，卻能兼顧社會與環境而有所行動。它的這項投資指導原則，分成管理階層建議（management proposal）及股東建議（shareholder proposal）。

由於企業社會責任模糊混亂的定義，造成企業社會責任評等系統的發展，也呈現百家爭鳴之勢，但我們可以看到，這樣的混亂已引起許多企業社會責任評等及研究機構的正視，努力朝向標準化與差異化的方向前進。評等系統架構的複雜度與可操作性，係由評等資訊之使用者所決定，企業內部績效管理、外部利害相關人對企業的更多瞭解，以及金融機構用以挑選投資標的，都將在不同的架構與嚴謹度上考量。近年來由於受到安隆及世界通訊等會計醜聞的影響，投資機構對於企業社會責任的評比，已導向為環境、社會及公司治理（environmental, social and corporate governance，ESG）三個面向的評比。

近來有人提出以社會足跡（social footprint）的概念，來評估企業在社會議題面上的貢獻程度，強調以盈餘面（bottom line）的評估，取代傳統投入面（top line）的評估，這也是我們在企業社會責任評等上必須思考的。如果企業對於社會面的衝擊，無法產生正面的貢獻（有盈餘），而僅在投入面強調減少了多少的衝擊，無法得知改善後是否衝擊仍為負向時，這樣的評等系統或許就喪失了將企業帶向永續發展的目的。然而藏在盈餘面評估法背後的問題，將是如何定義公司在企業社會責任實踐上創造盈餘與否，因為在社會面的收入與支出，涉及的是價值的判斷，而非科學上的證據。這間接地說明了企業社會責任評等的困難性與爭議性，需要更多的資源投入與研究。

個案討論

時尚業如何善盡 CSR ？

2017 年 5 月 11 日在丹麥舉行的第五屆哥本哈根時尚高峰會（Copenhagen Fashion Summit）中，致力推動循環經濟的英國艾倫・麥克阿瑟基金會（Ellen MacArthur Foundation），攜手 H&M、Nike 與其他非政府組織，包括德國平價時尚品牌 C&A 旗下的基金會、搖籃到搖籃協會（Cradle to Cradle）等，共同推出了「循環纖維計畫」（Circular Fibers Initiative），倡議全新的時尚體系，將舊衣拆解重新利用，取代目前「利用－製造－丟棄」的線性模式。

根據波士頓諮詢公司（Boston Consulting Group）在高峰會上發表的報告指出，時尚業是全球最夯的消費性產業之一，2016 年全球販售衣服與鞋子的營收高達 1.5 兆美元（約台幣 45 兆，大約是全球第十大經濟體加拿大的 GDP 規模），預計到 2030 年將成長 63%。

然而，伴隨商機而來的是對環境永續的重大挑戰。時尚業在 2015 年消耗的水量已經高達 790 億平方尺，足以灌滿 3,200 萬個奧運標準的游泳池，這個數字預計在 2030 年將會翻一倍。二氧化碳排量在 2015 年已經達到 17 億噸（大約是全球碳排量第五大國俄羅斯的水準，比日、德都還高），預計到了 2030 年將增加 63%。艾倫・麥克阿瑟指出：「服裝業佔了全球溫室氣體排量的 3%，而棉花生產更佔了全球殺蟲劑使用的 25%」。

不僅生產端有環保問題，使用端也面臨永續挑戰。根據麥肯錫（McKinsey）的

個案討論

研究報告,全球服裝產量在 2000 到 2014 年間翻了一倍,消費者每年的購衣量也成長了 60%,但是跟 15 年前相比,消費者保留衣服的時間卻縮短了一半。

雖然各地都有慈善回收,許多大品牌也在自家店內進行回收活動,包括 H&M、Uniqlo 等在內,但回收價格與市場需求低靡,減少了回收舊衣的誘因,結果是高達 85% 的舊衣最後還是淪落到垃圾掩埋場。更糟糕的是,這些舊衣在分解過程(如果能夠被分解的話)中,還會釋放出溫室效應元兇之一的甲烷。

釜底抽薪的做法,便是從材料的循環再利用下手。除了舊衣回收重新使用之外,也可以將布料分解,做成抹布、紗線、或是變成傢俱、汽車、室內裝潢用的填充物。根據艾倫‧麥克阿瑟基金會的研究指出,回收紡織廢水中或是終端布料中的棉絨養分,需要用到的化學肥料僅佔種植棉花的使用量的 0.5%。此外,若是將北美與歐洲的布料終端回收使用率提升到 65%,還能省下約 710 億美元的成本。

事實上,有些時尚品牌已經開始利用再生材料。例如,H&M 從 2010 年開始推出 Conscious Exclusive 系列,就是回收有機羊毛、棉、麻等原料製成新衣。Zara 也從 2015 年推出有機棉花系列的衣服。愛迪達則是跟臺灣廠商合作,在 2016 年推出全球第一款以海洋廢棄保特瓶做成的運動鞋。

不過,這都還是個別公司獨力奮戰,「循環纖維計畫」希望結合產業、學界、與非營利組織的力量,先針對全球紡織業的布料供應鏈進行深入研究,預計在今年秋天發表第一份研究報告,之後再針對可以著手的領域提出方案,號召更多品牌共同參與。

H&M 永續長葉德(Anna Gedde)指出:「我們知道這個願景對目前時尚界慣用的做法來說,意味著很大的轉變。如果我們想要引領挑戰,跟產業協同合作、加速創新與循環體系,就是成功的關鍵。」由此可知,時尚品牌現在比的不再只是誰更快,因為他們不光要賣美,還要賣永續。

資料來源:本案例摘引自天下雜誌。

討論分享

1. 你認同時尚業做 CSR,由材料循環再利用的作法嗎?為什麼?

2. 時尚業推動舊衣回收的作法,為何看不到成效?此作法對環境友善嗎?為什麼?

本章習題

一、選擇題

() 1. 以下何者為企業社會責任的外部作法？ (A) 對供應商頒布童工限制政策 (B) 投入當地社區發展活動 (C) 檢查其供應商的環境安全設施 (D) 以上皆是。

() 2. 以下何者為企業推動社會責任時的障礙？ (A) 僅有公關人員在努力 (B) 未取得相關利害關係人的信任 (C) 企業經營本身欠缺透明度 (D) 以上皆是。

() 3. 以下何者非為企業社會責任的內部作法？ (A) 制訂利害關係人投訴的回應標準流程 (B) 宣示反歧視政策 (C) 公布公平的薪資結構 (D) 提出人才培養與發展計畫。

() 4. 赤道原則的推動，是哪一種產業落實企業社會責任的作法？ (A) 零售業 (B) 製造業 (C) 金融業 (D) 文創產業。

() 5. 以下何者是國內於 2005 年首推「企業社會責任獎」評選之機構？ (A) 中國生產力中心 (B) 遠見雜誌 (C) 經理人月刊 (D) 商業週刊。

() 6. 以下何者是 CSR 榮譽榜中的標竿企業？ (A) 友達電子 (B) 中華汽車 (C) 玉山金控 (D) 以上皆是。

() 7. 企業發表什麼報告書，已成為其重要的企業經營成績單？ (A) 經營策略 (B) 社會責任 (C) 人力發展 (D) 組織重整。

() 8. 以下何者非為 CSR 八大構面的分析指標？ (A) 同業權益 (B) 公平競爭 (C) 社會參與 (D) 環境政策面。

() 9. 以下何者不是 CSR 的發展趨勢？ (A) 相關行為規約越來越多 (B) 品牌商要求供應商一起做 (C) 環境報告書仍為主流 (D) 永續及社會責任型投資快速成長。

() 10.社會足跡強調用什麼的評估，來取代傳統投入面的評估？ (A) 成本面 (B) 盈餘面 (C) 生產面 (D) 環境面。

二、問題研討

1. 企業社會責任的外部實踐方法為何？

2. 企業社會責任的內部實踐方法為何？

3. 企業社會責任在運作上，可能會遇到哪些障礙？有哪些克服的方法？

4. 針對課堂中多家知名企業，其企業社會責任推行的經驗，你有何學習的心得？

5. 針對臺灣企業社會責任獎的評選活動，你個人有何看法？

6. 歐盟在執行企業社會責任上，區分哪三大類型？

7. 企業社會責任未來的發展趨勢為何？

8. 臺灣在企業社會責任的長期因應策略為何？

9. 國際上主要的企業社會責任評等準則及架構，主要有哪三大主軸？

NOTE

Chapter 13

永續及社會責任型投資

分秒只要看錯，就對了

人往往這一輩子就是「想要對」，

所以一路走來表現得「很執著」，

一輩子最終還是原來的老樣子。

人其實每分秒只要看錯，就好了，

不要老是只想要去追求自己的對，

要看看自己還有什麼地方沒做好。

我們對生活的態度，就是分秒看看自己的所作所為，

是否還有可以繼續修正改好的地方，

如此我們的生命狀態，就是維持在優良品質上。

所以生活中的每一個發生點滴，

都是你可以再進步的大好機會。

倫理思辨
倫理基金「漂綠」了嗎？

投資人愈來愈熱中於投資對性別平等、全球暖化等議題，以及與自身看法一致的倫理基金，讓倫理投資日益成為熱潮。有經理人認為，倫理投資與一般基金的差別，似乎只在較高的手續費與高呼環保的行銷策略。

永續、負責任且有影響力的社會責任投資（SRI），全球規模已達 23 兆美元，巴黎氣候協定 2016 年生效後，也獲得更多資金挹注，隨著抗議美國總統川普削減環保預算的抗議活動在各地蜂起，而 SRI 投資更是有增無減。其中，歐洲是 SRI 投資最盛行的地區，規模達 12.04 兆，美國以 7.75 兆美元居次，亞洲則遠較歐美國家為低。

理柏公司（Lipper）的數據顯示，從 2016 年 11 月至 2017 年 1 月間，美國投資人已投資 18 億美元，到社會責任領域的指數股票型基金（ETF）。即便是在擁有豐富化石燃料資源的澳洲、紐西蘭，及富含石油的加拿大，SRI 投資規模近幾年也一路上升。然而，也有部分基金經理人對倫理投資存疑。例如，Kapstream 資本公司基金經理人高曼表示，

13.1　　　　　永續及社會責任型投資的介紹

就產業的性質來看，金融業乃是整體社會與經濟發展驅動能量，所以人類社會要邁向永續發展，金融業不僅無法置身事外，更須扮演好帶頭雁的角色，引領各項產業邁向永續發展的境地。本節將簡介當前國際金融業對於永續發展面向的實踐，並提供各產業公司未來朝向永續發展的參考[1]。

一、永續及社會責任型投資的意涵

在二十年前，若自許爲「永續或社會型投資人」，可能會被企業界視做極端分子、衛道人士或是麻煩製造者。時至今日，「永續及社會責任型投資」或簡稱爲「社會責任型投資」，已經變成是一股不可忽視的力量與聲音時，企業界，尤其是注重自身企業社會責任的公司與品牌廠商，更必須正視這樣的趨勢。

1　何森元，2006

投資人在做投資決定時，本來就會考量環保、社會責任與公司治理等因素，倫理投資「主要是一種行銷手法」。

　　債市對「綠色債券」沒有一致的標準，更無法保證相關債券的收益是如宣傳般被應用在減碳計畫上，同性質股票也有類似疑慮。業界對於什麼是永續、負責任且有影響力的投資，也沒有一致的定義，但倫理投資人常得付出較高昂的手續費。澳洲倫理投資公司（Australian Ethical Investment）倫理研究主管帕瑪憂心，業者可能透過廣告「漂綠（green-washing）」自家產品，吸引投資人投入這些與一般基金差別不大的倫理基金，他擔心倫理基金究竟代表真正的改變，抑或只是一種行銷手段。例如，散戶在投資雪梨BT 投資管理公司的永續與倫理基金時，須付擔的手續費比該公司一般基金要多 **33%**，但這三檔基金權重最高的股票中，有六到七檔相同，包括澳盛銀行等大型銀行，以及礦商必合必拓等。

資料來源：本案例摘引自聯合新聞網。

討論議題：

1. 如果你是投資人，你會投資倫理基金嗎？為什麼？

2. 你對倫理基金有「漂綠」的疑慮嗎？會認為是用來抬高手續費的行銷手段嗎？

　　先就其本質來看，「SRI」可說是一種投資哲學，而非特定的商品，此概念的起源，可追溯至 17 世紀的貴格 Quakers 教派，他們在投資時會先將製造武器的公司予以排除；在 1920 年代的英國衛理教派開創退休養老基金時，也明白表示不會將這些資金投資於，如經營煙草製造、製酒、製造或販賣武器、博奕等，被認爲是從事不道德業務的公司 [1]。

　　最早一支有記錄的 SRI 基金，就是在這樣的一個思維影響下所成立，於 1928 年創立的「先鋒基金」（Pioneer Fund），就開宗明義地表示，不會投資菸酒製造公司的股票。而在越戰戰後及 1970 年代全球環境運動興起之後，現代的 SRI 逐漸在全球各主要金融市場上開始萌芽。

　　光在亞洲，其相關的基金資產總額就已突破 25 億美元；在美國，與倫理、環境、社會投資策略相關的基金已超過 2 兆美元，約占美國整體基金市場的 11%，而美國也是全世界 SRI 最興盛的地區；而美國鄰近的加拿大，其 SRI 的發展亦是相當可觀，根據 The

Social Investment 的數據指出，加拿大 2005 年的 SRI 管理的資產高達 636.5 億美元，較 2002 年成長 24%，加拿大目前已有 55 支 SRI 基金，而且還在成長之中[1]。

根據歐洲社會投資論壇（European Social Investment Forum）的估計，其所代表的總額也已超過 6 千億歐元；而基金市場發展較慢的中國地區，也在中國銀行的籌劃下，於 2006 年 5 月成立了第一支的永續投資型基金，這對全世界 SRI 發展史上，可說是一個相當重要的里程碑。

再就投資策略看，SRI 是為投資組合設定特定價值的應用方法，其考量的基礎，就是以投資標的社會正義、環境永續及財務三面向的表現為主，而「ESG」，也就是環境（Environment），社會（Social）與治理（Governance）三字的合併簡稱，此概念逐漸在國際的產業分析報告中為人所提及。

例如，花旗集團（Citigroup）下的子公司 Smith Barney 發布的一份報告，就採用了一個明確度很高的定性方法，評估了 28 個產業的各種永續性議題。高盛證券（Goldman Sachs）則是採用定量方法，針對能源產業，從 42 項與環境、社會與公司治理有關的準則，建立與財務績效間的關連性。瑞銀證券（UBS）也嘗試藉由建立一個衡量其 SRI 報告中，9 種產業之企業社會義務的架構，以達成高品質的量化目標。而美林證券（Merrill Lynch）則是結合世界資源研究院，從氣候變遷對汽車業的衝擊面，製作一份分析投資機會的報告，而推薦買進七家公司的股票。

由以上這些資訊約可看出，具有永續投資意識的不再只是少數幾家起不了作用的地區型資產管理公司，而是國際級的龍頭投資法人機構，這樣的趨勢值得我國金融業與企業界持續重視。

二、國際重大里程碑

2006 年可說是國際金融業在永續發展的推動上，值得紀念的一年。在 2006 年 4 月 27 日，聯合國秘書長科菲‧安南（Kofi A. Annan）與代表管理資產超過 2 兆美金的全球 16 個國家大型投資機構，在美國紐約證交所聯合發表了「責任投資原則」（Principles for Responsible Investment，PRI），此原則共列出六大類的 35 項可行性方案，供機構投資人作為投資參考準則，以便將環境、社會與公司治理（ESG），考量納入其投資決策過程之中。而根據網站（http://www.unpri.org/）的最新資料顯示，已有 36 家大型投資管理公司，所轄資產超過 3 兆美金，簽署此項投資原則[1]。

另一項金融業重大的永續發展成果，就是在 2006 年 7 月「赤道原則」（The Equator Principles）的再版已完成並公諸於世。赤道原則乃是在 2003 年 6 月時，由國際知名的花旗銀行、荷蘭銀行、巴克萊銀行、西德銀行等十家知名銀行，所發起的自願性專案融資準則，隨後一些注重企業社會責任的知名投資機構，如滙豐銀行、渣打銀行與美洲銀行等，也紛紛承諾接受這些原則。截止 2006 年 2 月，已有 41 家金融機構承諾實行赤道原則（www.equator-principles.com），這些「赤道原則金融機構群」（Equator Principles Financial Institutions，EPFIs）遍布全球五大洲，占全球專案融資市場的 90% 以上。赤道原則的宗旨，乃是在於 EPFIs 進行專案融資時，對於社會及環境相關面向的考量，提供一個共同的基準與架構，以降低環境與社會的風險，並促進環境管理的全面實踐。

此次改版主要是為整合目前全球 40 家大型 EPFIs 參與赤道原則的經驗，並反應國際金融公司（IFC）最新績效標準的修正。在修訂過程中，也邀請公民社會團體、官方發展組織與其客戶群參與，以提供更多有價值及有建設性的意見。主要的變動項目是，適用專案融資計畫從過去的 5 千萬美金以上，到現在 1 千萬美金以上，適用範圍大幅提升；相關的環境與社會標準要求也有所提高，其中包括更加完善的公眾諮詢標準；專案融資的顧問活動以及計畫擴大部分，也都必須基於赤道原則進行評估；而參與赤道原則的金融機構，皆需要根據其執行狀況、進展與表現，提出年度報告。

赤道原則雖然不是國際條約，也不是一個具體的國際組織，但在國際勞工、人權與環保的非政府組織監督之下，赤道原則實際上已逐漸成為國際專案融資中的行規與國際慣例。

就特定議題的風險掌握，金融業亦逐漸開始展開具體行動，近來最顯著的例子就是 CDP，也就是國際投資法人機構所發起的「碳揭露專案」（Carbon Disclosure Project，CDP）。此一專案的發起乃是有感於氣候變遷所衍生的相關風險，已嚴重影響各產業的日常營運活動，進而產生投資上的風險影響投資績效，故國際知名投資法人機構於 2000 年開始籌劃，並於 2002 年，集結 35 家總資產管理規模為 4.5 兆美元的投資機構，針對金融時報 500 大企業著手，開始進行第一次調查，以瞭解這些世界級的大公司如何回應氣候變遷風險[1]。

此一大型研究調查計畫規模，每年都有幾近倍數的成長，至今已進行第四次調查（CDP4），共有 211 家投資機構參與，這也代表了高達 31 兆美元的可觀實力。而我國也有 8 家企業名列調查名單中，分別是國泰金控、中華電信、台塑石化、鴻海精密、台

積電、中國鋼鐵、南亞塑膠與聯華電子等 8 家公司上榜。這也表示我國企業在此全球性金融調查行動下，是絕對無法置身事外的 [1]。

三、外界回應

　　雖然國際金融業在永續發展上已經有了相當的進展，但外界對其仍有更高的期待。像是 2006 年國際知名保育組織世界自然基金會 WWF 的英國分會與 Bank Track 合作，針對 39 家國際銀行融資政策的進行一項評鑑研究，從人權、勞工權益、少數民族、水庫、生物多樣性、森林、漁業、採礦、永續農業、化學品、客戶的透明度與報告書／環境與社會管理系統等 13 項領域進行分析。分析後的結論認為銀行業的資訊揭露太少，外部的世界不會只聽信銀行表面口號就信任銀行，銀行業必須展現更積極與公開透明的態度，才是邁向永續銀行的關鍵。因此，金融業無法只滿足於自說自話的情境之中，還需要隨時接受來自外界社會的檢驗，唯有符合多方期待的結果發生，金融業才可宣稱已邁入永續發展的境界。

　　過往的永續型投資或是相關注重環保、人權與公司治理的實踐，會被認為是某些堅持特定價值觀的衛道銀行家才會有的作法；而如今，永續型投資則是以「風險管理」與「價值創造」為出發，以 ESG 的角度進行投資考量，這將可為企業界、投資人與社會，創造出三贏的局面，永續或許很難有一明確的定義，但從國際知名金融業的動作看來，開端就會是一種目的的達成，也期待國內金融業可扮演起臺灣企業永續發展的催化劑。

13.2 社會責任型投資的發展

一、社會責任型投資的意義

　　金融業為落實企業社會責任的觀念，實際從業內推動永續發展，先進國家愈來愈多的金融機構紛紛投入「社會責任型投資」或稱「永續與責任型投資」（sustainable and responsible investment，SRI）的創立與推廣。藉由整合多面向的考量（社會正義性、環境永續性、財務績效）於投資過程中，使得社會責任型投資可以同時產生財務性及社會性的利益。並藉由對環保、永續發展與財務表現績優公司的投資，實際展現金融業的影響力，促使企業實踐其社會責任。隨著永續發展議題的持續擴張與受到重視，目前社會責任型投資已成為全球投資產業中，最具活力的一個領域。

　　因應企業社會責任的發展趨勢，近年來在國際金融投資的領域興起「社會責任型投資」的觀念，藉由投資過程中對於社會與環境的考量，選擇具有永續發展前景的企業，不僅個人可以因投資報酬而受惠，亦使社會、環境與經濟領域皆能受益[2]。社會責任型投資不是一個商品名稱，而是指一種為投資組合設定特定價值的應用方法或哲學。

二、社會責任型投資的發展概況

　　社會責任型投資概念的起源，可遠溯到 19 世紀初。當時美國衛理教派開創退休養老基金時，就明白表示不將這些資金投資於煙草、酒類、武器的製造、經營或販賣、博奕等從事不道德業務的公司。1970 年代，具有此概念的現代型基金開始萌芽，如 Pax 公司的世界基金（World Fund，1971）、Drefus' Premier 公司的第三世紀基金（Third Century Fund，1972），皆認為不應該投資利用越戰來發戰爭財的公司，同時也強調勞工權益的問題。從基金市場規模的發展來看，美國在 1997 年時的相關基金市場規模為 6,950 億美元，到 1999 年時增長到 1 兆零 4,900 萬美元，該年間社會責任型投資基金的成長率為總體基金成長率的 1.5 倍，在 2001 年市場規模達 2 兆 300 億美元[3]。

　　歐洲的社會責任型投資起步稍晚，在 1980 年代從英國興起（Friends Provident Stewardship Fund，1984；Merlin Ecology Fund1988），其後並配合國家政策與法令的推動而逐漸興盛（比利時 2001 年的 "Pension fund disclosure law"、丹麥 1999 年的 "Law on

2　楊政學，2006a

3　郭釧安，2006

coordinating committee for preventive labour market measures"、德國 2001 年的 "Pension schemes to report whether ethical, ecological and social aspect are taken into account"、法 國 2001 年 的 "Disclosure amendment to law on Employee Savings Plans" 與 2001 年 的 "Company law on social reporting"、荷 蘭 2001 年 的 "Tax subsidies linked to OECD guidelines"、芬蘭 2001 年的 "Act on the State's Export Credit Guarantees"、瑞典 2000 年的 "Law on National Pension Funds" 及英國 2001 年的 "Pension Disclosure Regulation"），使得歐洲地區繼美國之後，成為社會責任型投資的另一個重鎮[3]。

在歐洲地區的國家中，英國在 1989 年時僅有 1 億 9,930 萬英鎊投資於社會責任型投資基金，但至 2000 年時已有 37 億英鎊的規模，同時因為法令的要求，英國國內目前已有 50 支以上的退休基金，採用社會責任型投資的投資準則。

日本基金市場在 1999 年，創立第一支以社會責任型投資概念的環保型基金（該基金投資考量面，僅環境保護與財務績效兩者，未納入社會面向的考量）。至 2003 年時，已有 12 支同類型的基金出現，規模總值約 7 億美元。韓國則是在 2003 年 12 月由天主教會發起，由第一投資證券公司與企業社會承擔中心

除了日本、韓國之外，亞洲地區的社會責任型投資市場在香港的「亞洲永續發展投資協會」（Association for Sustainable & Responsible Investment in Asia，ASrIA）的協助與努力之下，已有相關的商品出現，截至 2003 年為止，共有 13 支全球型社會責任型投資基金在香港（6 支）、新加坡（5 支）及臺灣（1 支，瑞銀投顧的生態表現基金 "Eco Performance fund"）註冊與上市。

從以上各國在基金設立與法令推動發展，顯見社會責任型投資在各國已迅速發酵，並具備一個良好發展環境。唯臺灣在這方面的推動，仍然有努力與成長的空間，期盼有關單位能大力推展。

三、社會責任型投資之發展潛力

這幾年 SRI 快速成長的原因，包括以下幾點[3]：

(一) 消費者投資選擇的要求

公眾對環境及社會意識不斷提升的同時，消費者對投資選擇的要求亦會同步提升，他們更希望將錢投資給與自己有共同理念的基金。SRI 基金的正面篩選與積極管理策略，贏得了消費者的支持，令 SRI 基金在退休基金的選擇內不停增長。

(二) 積極管理的改善

　　SRI 基金不斷增長的另一原因，是不斷改進的管理技巧，以及更有效率的調查工具（如創新的環保評級服務）。以前 SRI 只能被動地篩選公司，避免投資一些政策上不能接受的公司，而這類調查全是由外部顧問進行，基金經理只能根據調查選擇可接納的公司。近年來，新一代基金經理人對可持續發展及各方知識的結合，對公司前景及市場有一個全面的看法，這種更基本的關注令 SRI 更充滿力量。

(三) 政府法令的研修

　　消費者力量與政府法令不停地互相影響，在丹麥，政府的標準退休基金就是一個 SRI 計劃。在英國，職業退休計劃引入了 SRI 原則，從 2000 年 3 月 7 日開始，基金信託經理必須宣布以下投資原則：(1) 基金在決定選擇、持有或進行投資時，會將社會、環境及良心列入考慮因素。(2) 基金經理代表客戶行使投票權時，以上述政策作為考慮原則。法令的制定已開始影響英國企業，調查發現：59% 的退休基金（代表 78% 的總資產），已將某程度上的 SRI 準則納入他們的投資策略。

(四) 投資成效的佳績

　　從摩根士丹利與德國研究機構 Oekom Research AG 發表的研究結果發現，較重視社會責任的企業，其過去四年的財務績效，比不重視的同業高出 25％。研究中發現，79% 的歐洲基金經理人與分析師，相信管理社會與環境風險將對企業有所幫助。另一份 Morgan Stanley 的最新報告也發現，擁有良好企業社會責任紀錄的公司，其財務績效在過去四年內較表現較差的同業幾乎高出 25％。英國保險協會（ABI）更在其 "Risk Return and Responsibility" 這本報告中指出，社會責任型投資較傳統投資有較低的風險，卻有更好的報酬。

四、社會責任型投資的效益

發展社會責任型投資，能帶給個人、公司及社會如下的效益[3]：

1. 藉由金融界來擴大社會大眾對永續發展與投資行為結合之認知。

2. 金融業加入推動永續發展的工作，其影響力更大，效果更好。

3. 藉由社會關懷型投資人對環保及永續發展的認知，為善盡環保及社會責任公司帶來資金挹注。

4. 企業可以與特定領導廠商之間產生比較基準，作為改進的依據。

5. 促進非財務面向績效指標、評估報告、環境會計、公司治理等，新管理工具的研發與應用。

6. 提升國家在國際社會有關社會責任型投資領域的能見度。

13.3　　　　　　　　　社會責任型投資基金

一、社會責任型投資所採用的方法

大多數的社會責任型投資基金（SRI Funds），在開發產品時所使用的方法，主要有六個[3]：

(一) 議合（engagement）

基金公司主動與公司進行對談，並使用其投票權與其他具影響力的資源，迫使公司做或不做某特定事務。

(二) 負面篩選（negative screens）

基金決不投資於進行某些被認定之商業活動的公司，一般的負面篩選準則，有菸草、博奕、核能、武器及動物試驗這些商業活動。

(三) 正面篩選（positive screens）

將基金投資在一些進行某些特定商業事務的公司，正面篩選的準則，包括減少溫室氣體排放、提供給薪之生產懷孕假、進行社區投資等。

(四) 優先度策略（preference stategies）

基金經理人利用一個指南或準則表來篩選符合條件的公司，而這個方式是可以與其他幾個方法結合一起使用的。

（五）同業中最好的（best of sector）

基金所投資的公司是那些在同業中，某些特定項目指標上，表現最好的公司。

（六）從某特定指數中選取（index based approaches）

使用已建立之對環境及社會負責任公司的指數，來建立自己的投資組合。

二、社會責任型投資指數

為了因應社會責任型投資基金經理人在篩選投資標的之需求，同時也為了反映社會責任投資基金的市場行為與總體表現，一些社會責任型投資研究機構及國際知名投資指數，紛紛創立「社會責任型投資」指數。

目前國際上最著名的社會責任型投資指數，包括 1990 年設立的多美林社會指數 400（Domini Social Index 400，DSI 400）、道瓊與永續資產管理公司於 1999 年創立的美國道瓊永續性指數（DJSI）、倫敦證交所與英國《金融時報》在 2001 年創立的富時社會責任指數（FTSE4Good），以及 2002 年設立的那斯達克社會指數（KLD-Nasdaq Social Index），如【表 13-1】所示。

表 13-1　四種國際 SRI 指數比較

	多美林社會指數 400（Domini Social Index 400，DSI 400）	道瓊永續性全球指數（DJSI World Index）	富時社會責任指數系列（FTSE4Good）	那斯達克社會指數（KLD-Nasdaq Social Index）
成立時間	1990 年	1999 年	2001 年	2002 年
排除產業	菸草、酒類、賭博、核能、軍火	菸草、酒類、投機	菸草、軍火、核武、核能	菸草、酒類、賭博、軍火、核能
篩選準則	社會面 環境面	社會面 環境面 經濟面	社會面 環境面 人權	社會面 環境面

資料來源：林宜諄編著（2008）。

DJSI 與 FTSE4Good 兩套指數在國際上已被多家資產管理公司採用，對市場影響很大。像豐田、本田汽車之前被富時除名，就可能導致一些投資者或基金經理人拋售該公司股票。DJSI 標榜的是永續經營，同時支持環保理念的企業，而臺灣唯一連續六年上榜的是台積電。

道瓊指數編製公司在 1999 年 9 月 8 日與 STOXX 公司及位於瑞士蘇黎世的永續資產管理公司（SAM）合作，創立全球第一個永續性指數系列—道瓊永續性指數（Dow Jones Sustainable World Index，DJSI World），2001 年 10 月 15 日合作推出 "Dow Jones STOXX Sustainable Index，DJSI STOXX"。

DJSI World 以道瓊工業指數之成份股為基礎，根據每年企業的績效，並採用經濟、社會與環境三方面權重的準則，挑選各產業在永續經營性上表現最好的前十分之一的公司，為此道瓊永續性指數的成份股。DJSI STOXX 系列指數則以歐洲地區永續發展之企業為基礎，自 Dow Jones STOXX 600 Index 中挑選出前百分之二十的企業為成份股。

在 2001 年 7 月 31 日，倫敦證交所也與金融時報合作在原有的倫敦金融時報指數（FTSE）中，創立了另一系列的永續性投資指數，名為 FTSE4Good 指數，包括 4 個標竿指數（Benchmark Index：FTSE4Good UK Index、FTSE4Good Europe Index、FTSE4Good US Index、FTSE4Good Global Index）與 4 個可交易指數（Tradable Index：FTSE4Good UK 50 Index、FTSE4Good Europe 50 Index、FTSE4Good US 100 Index、FTSE4Good Global 100 Index）。

該系列指數主要是追蹤美國、英國、歐洲及全球股市中，企業社會責任績優的企業。評等篩選出的企業以英國的公司占多數，顯示英國企業採行較高的社會責任標準。目前 FTSE4Good 指數中，包括 10 家的亞洲企業，全部來自日本與澳洲。

目前這兩個系列指數，也分別授權給許多開發社會責任型投資基金的資產管理公司使用，以減少其篩選投資標的之成本。道瓊永續性指數目前已授權 15 個國家的數十個投資機構；而一向為高科技產業風向球的 Nasdaq 指數，也在 2002 年 3 月份創立了 Nasdaq 社會型指數。

社會責任型投資指數的創立，可說是社會責任型投資發展歷程上的里程碑，代表了國際金融投資界對於社會責任型投資的高度重視。同時對於誠信與積極落實邁向永續發展行動的公司，透過 SRI 展現其在經濟、環保與社會面三重績效，以爭取資本市場與投資人的支持，足以證明推動企業永續發展的商業價值 [3]。

三、社會責任型投資基金的發展

除了「CSR 投資指數」（如英國倫敦金融時報指數 FTSE4GOOD、美國道瓊永續性群組指數 DJSGI、那斯達克社會指數等）紛紛出籠，以社會責任型投資理念設立的道德基金，更成為近年成長最快速的共同基金。在美國，平均每 8 美元就有 1 美元投資在道德基金上。

根據 The Social Investment（SIO）的數據指出，加拿大 2005 年的 SRI 管理的資產高達 636.5 億美元，較 2002 年成長 24%，加拿大目前已有 55 支 SRI 基金，還在成長之中。

北歐的 SRI 的總資產已逾 600 億歐元。從 1990 年代以來，北歐的 SRI 市場大幅成長，平均每年均達 50%，主要因為瑞典的退休基金，已經具體承諾採行以社會、環境與倫理準則為主的投資策略；而丹麥與挪威的 SRI，現在才開始要快速成長，例如，挪威國營石油公司總值逾 800 億歐元的退休基金已經引進 SRI，所以未來幾年北歐 SRI 市場，還會持續快速成長。

根據法國退休金準備基金（France's Fonds de Réserve pour les Retraites，FRR）在 2005 年 6 月底計畫徵求書的內容，將徵求 6 個社會責任型投資資產管理人，在未來五年內管理 6 億歐元的資產，預估到 2005 年底資產規模將上看 250 億歐元。計畫徵求書要求制定有一個多元性準則，來要求基金經理人選擇標的時不僅考量企業的環境績效，還包括企業對國際法的尊重、勞工權利、公平貿易的實踐等項目。

日本 CSR 運動能蓬勃發展，係受到金融業 SRI 的推波助瀾。日本的 SRI 環保投資基金始創於 1999 年，至 2003 年底，日本 16 支 SRI 基金的淨資產價值為 800~900 億日圓（約 7.7~8.7 億美元），不過僅占全日本投資基金總資產的 0.3%，規模遠比歐美的 SRI 基金小。不過由於日本環境省對於 SRI 的研究結果顯示，85% 的日本投資人對於 SRI 有興趣，因此 SRI 在日本的發展後勢頗被看好。Morningstar 就創立了自己的日本 SRI 指數，並提供了一組 SRI 研究軟體與資料庫。

SRI 基金快速發展的原因，除了因為投資人對於改善生活品質、維護社會公平的覺醒外，更重要的是 SRI 基金的投資績效優於一般的投資基金，在 Morningstar 針對共同基金所做的評比上，約有 40% 的 SRI 基金獲得 4 星或 5 星的評價，較一般投資基金的 30%，高了 10 個百分點 [3]。

四、社會責任型投資基金的績效

根據經驗調查及學術研究，少部分 SRI 基金表現與一般基金相當，大部分 SRI 基金的表現比一般基金為佳。多美林社會指數（Domini Social Index，DSI）由四百支股票組成，這四百支股票就是以社會及環保準則篩選，結果自 1990 年開始到 2004 年 1 月，多美林社會指數比標譜五百（S&P500）指數、羅素 1000（Russell 1000）的股票回報率為高。

同樣的，以 1993 年 12 月至 2003 年 6 月道瓊永續性指數（Dow Jones Sustainable World Index，DJSI World）與道瓊全球指數（DJGI）進行比較，整合經濟、社會與環境的 DJSI，也有較佳的表現。

13.4　　　　　　　臺灣社會責任型投資

一、臺灣現有社會責任型投資基金

目前國內尚未成立任何社會責任基金或是生態基金，但是國內投資人仍能透過交通銀行、台新國際銀行、國泰銀行、瑞士銀行台北分行以及永豐銀行等管道，投資於瑞士銀行所發行的生態表現基金（UBS (Lux) Eco Performance Equity Fund），以下簡稱瑞銀生態表現基金。

瑞銀生態表現基金於 1997 年 6 月 18 日成立，2000 年 11 月在臺灣核准上市，為在臺灣販售的首支 SRI 產品。該基金為開放式股票型基金，主要投資於注重自然生態，而且財務狀況表現居同業之冠的跨國型企業股票。選股著重能透過資源的有效率使用，來降低對於自然環境之損害，並能注重對利害關係人之社會責任的企業。

瑞士銀行開辦 SRI 產品的動機，包括：

1. 瑞士銀行的環境政策。

2. 瑞士銀行簽署執行聯合國環境規劃署永續發展金融計畫。

3. 因應個人與機構投資人的需求。

4. 實證結果顯示好的環境績效可以增加股東價值。

瑞銀生態表現基金的投資策略，是先排除有關賭博、軍事武器、菸草、核能與基因農產品的公司，並利用正面篩選的方式從各部門中，挑出環境與社會績效優良的（354

家），或是從事與環境相關的產品或服務的（138 家）企業，最後透過財務、環境與社會的分析與問卷資料的回收，投資於約 118 家公司的股票[3]。

　　瑞銀生態表現基金會根據不同部門，制定不同的環境績效指標，例如：對電子產業注重的是產品使用年限、重複使用性與循環利用性、產品回收政策等；對銀行業則要求在核准貸款與資產管理過程中，加入環境的考量，並降低能源與紙張的消耗。Sony 公司就因公司政策要求，而提高產品的能源效率與平均壽命，Toyota 則因首先量產油電混合車，而受到瑞銀生態基金的青睞。花旗集團也因承諾執行赤道原則等社會責任事務，根據 2006 年 2 月的資料，為該基金持股比例最高的企業，如【表 13-2】所示。而瑞銀生態表現基金累積報酬率，以及瑞銀生態表現基金年度報酬率，則分別如【表 13-3】與【表13-4】所示。

表 13-2　瑞銀生態表現基金持股明細

持股名稱	比例	持股名稱	比例
Citigroup Inc	2.90%	Abengoa SA	1.80%
Mellon Financial Corp	2.10%	Royal Bank of Scotland Group Plc	1.80%
Dell Inc	2.00%	Vodafone Group Plc	1.80%
3M Co.	1.90%	Bank of America Corp	1.70%
Unitedhealth Group Inc	1.90%	Bristol-Myers Squibb Co	1.60%

資料來源：中央社商情網；資料月份：2006 年 2 月。

表 13-3　瑞銀生態表現基金累積報酬率

截止至 2006 年 4 月 21 日（星期五）

	1 週	1 個月	3 個月	6 個月	1 年	3 年	5 年	成立至今
累積報酬率 (%)	0.68	0.51	7.94	16.69	31.33	60.14	-13.62	35.38

資料來源：Gogofund.com 網路資料，以瑞士法郎 (CHF) 結算。

表 13-4　瑞銀生態表現基金年度報酬率

截止至 2006 年 4 月 21 日（星期五）

	2006	2005	2004	2003	2002	2001	2000
年度報酬率 (%)	7.03	21.79	4.66	15.9	-34.95	-19.46	1.69

資料來源：Gogofund.com 網路資料，以瑞士法郎 (CHF) 結算。

二、臺灣發展 SRI 基金的可行性

　　除了上述的瑞銀生態表現基金外，國內尚無以上市上櫃公司爲投資對象的社會責任型投資基金。因爲社會責任型投資需要花很多力氣，查證企業是否眞正落實 CSR，投資人也要認同這種商品，最重要的是必須接受共同的 CSR 標準。愈來愈多踏上國際舞台的臺灣企業，逐漸感受到 CSR 的壓力，但相較於歐美，國內企業對 CSR 的認知與執行仍在萌芽階段。

　　對臺灣製鞋業推行國際社會責任認證（SA8000）的研究[4]指出：受訪廠家對於 SA8000 九大構面的重要性認知偏低；另外，對於「管理系統」與「結社自由與集體談判的權利」的執行度也偏低。相關研究[5]也指出：1999-2001 年兼臺灣企業環境報告書的內容與架構，已經從環境績效的報告提升到永續報告書的標準，但是在社會面與利害相關者關係等要項，仍有待加強。

　　中原大學國貿系林師模教授的研究，＜臺灣生態基金投資之可行性分析＞一文中，以臺灣上市上櫃企業爲對象，結合環境面與財務面的考量，建構生態基金標的篩選系統。在環境績效部分，乃根據專家推薦與次級資料（是否獲得 ISO140000？環保獎章？企業環保獎？）計算環境排名得分；在財務績效方面，以主成分分析法搭配 10 種財務變數，計算各企業之財務得分。並設計不同的投資組合權重，計算並比較其投資績效[3]。

　　結果發現：生態基金無論是長、短期投資，其風險均較大盤或市場上其他基金爲低；但以報酬率來看，短期報酬率並未較佳，長期投資的平均報酬率則較大盤及其他基金好。在投資權重方面，以財務及環境面各占 50% 之組合方式，不論報酬率或風險皆優於其他基金，顯示在著重獲利性之餘，若能同時考量企業之環境績效，則投資績效可能有更好表現[6]。唯因臺灣大部分的企業仍未編列環境報告書或綠色會計帳，不利於社會責任型投資或生態基金的發展。

　　由於國人投資方式逐漸改變，共同基金市場成長迅速；再加上政府對於四大基金的投資限制逐漸放鬆，部分基金也委由投信操作；輔以國人環保意識的逐漸抬頭，對人權議題也日趨重視與企業國際化後，對國際準則要求的認同，都有利於社會責任型投資基金的發展。唯企業對 CSR 國際標準的認知不足與執行面不夠落實，消費者對社會責任型投資產品訊息的缺乏，政府法令規章的不夠周延，也造成業者對推出相關產品的卻步。

4　蔡明義，2003

5　胡憲倫與鍾啓賢，2002

6　胡爲善、許菁菁，2001；許菁菁，1999

綜上所述，未來在國內推動社會責任型投資的可行途徑，如下幾點要項[7]：

(一) 政府單位的推廣與實際投資

政府單位及媒體應該負起教育投資人的責任；此外，若能實際投資，必能對投資單位及投資人產生示範作用。

(二) 制定相關法令且要求企業定期揭露資訊

除了能夠幫助投資機構正確的篩選投資標的之外，更能藉由社會大眾的力量對企業產生監督作用。

(三) 建立公正客觀的篩選準則

使投資人能夠篩選出善盡社會責任，同時又具有良好投資績效的企業。

(四) 給予社會責任型投資優惠

主管機關給予社會責任型基金證券交易稅的優惠，以及券商給予投資人手續費的優惠。

(五) 設立研究單位評估且追蹤企業的永續性

臺灣目前在國際社會中，不僅成為諸多產品、零組件的供應國，對外直接投資金額也在全球前 20 名內，面對企業營運全球化程度的日益加深，臺灣已成為全球供應鏈體系中不容忽視的一環。對於全球化布局，海外募集資金的動機與需求強烈的臺灣企業而言，若能因公司本身在環保、員工照顧、人權、社區參與上的優良表現，而獲得社會責任型基金經理人的青睞，不僅可以增進公司的商譽，還可因此增加一個穩定的集資管道。

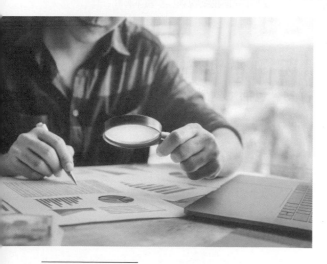

金融業如果能夠在追求獲利的同時，把社會責任、環保、永續發展的考量，整合到投資策略與投資標的之篩選，對產業將形成在持續推動環保績效的改善、與生活品質提升的新驅動力。此外，政府必須提供環境與誘因，以使在投資決策上，考量社會、倫理、環保與治理準則的 SRI，能夠逐漸成為投資主流。

7 潘景華，2004a；2004b

13.5 聯合國責任投資原則

一、責任投資原則的六大項原則與可能行動

責任投資原則在其前言，雖強調機構投資人仍應追求信託人長期最大利益之受託責任，但由於環境、社會及公司治理議題，會影響投資組合績效表現，因此必須將社會目標與投資人結合[8]。

(一) 將 ESG 議題納入投資分析及決策制定過程

第一項原則即直接要求投資人 ESG 議題，併入投資分析及決策，而非將 ESG 議題，僅當作參考工具，其列示之可能行動，包括：於投資政策聲明書納入 ESG、開發與 ESG 相關之工具、評估指標及分析方法、要求內外部投資經理人整合 ESG、要求外部服務提供者如分析師整合 ESG、進行 ESG 研究及人員訓練。

(二) 將 ESG 議題整合至所有權政策與實務

第二項原則強調所有權政策應包含 ESG 之理念，並作為一個積極的所有權人，其列示之可能行動，包括：對外揭露符合 PRI 原則之所有權政策、行使投票權、直接或間接參與能力之建立、提出符合長期 ESG 考量之股東決議、參與公司 ESG 議題等。

(三) 對於所投資機構要求適當揭露 ESG

第三項原則要求委託之投資機構揭露與 ESG 相關之資訊，其列示之可能行動，包括：要求委託之投資機構出版標準化之 ESG 報告書、年度財務報告加入 ESG 內容、要求公司揭露有關公司採納，以及參加相關規範或行為守則或國際規範之資料。

(四) 促進投資業界接受及執行 PRI 原則

PRI 除了期待投資機構人將 ESG 納入自身機構體制內，也希望透過同業影響力及壓力，將 ESG 議題擴及整個業界，其列示之可能行動，包括：對外徵求建議書時納入 ESG 規範、投資指令、監視程序、績效指標與誘因結構相結合、向服務提供人提出 ESG 之要求、若服務提供人未能符合 ESG 要求重新檢討雙方之關係、支持開發 ESG 衡量工具與法規。

8 徐耀浤，2006

(五) 建立合作機制強化 PRI 執行之效能

除了利用同儕影響力外,第五項原則希望透過合作機制,強化 PRI 執行之效能,其中列示之可能行動,包括:建立網絡與資訊平台、分享共同經營資源(pool resource)、利用投資人報告、發展適當之集體倡議。

(六) 個別報告執行 PRI 之活動與進度

第三項與第六項原則,同屬透明化之宣示原則。第三項以顧客角度,要求其下游承包廠商揭露 ESG 訊息;第六項則要求機構投資人本身揭露執行 PRI 之進展,其列示可能行動,包括:揭露 ESG 與投資實務間整合、揭露積極所有權活動、揭露對服務提供人與 PRI 相關之要求事項、與受益人溝通關於 ESG 及 PRI、使用「遵守與解釋」方法報告與 PRI 有關之進展、使用報告書提高利害關係人之意識。

二、責任投資原則之評析

PRI 整體目標在於協助機構投資人,將 ESG 考量因素納入投資決策及所有權行使實務,以改善受益人長期報酬。亦即聯合國推動 PRI 之原因,乃希望能改正財務金融市場,太注重短期績效之思維,轉變為有助於長期報酬之相關因子,也期待那些社會責任表現績優的公司,能獲得金融市場的重視與獎勵,如此形成良好的良性循環[8]。

(一) PRI 與 SRI 之關係

PRI 設計目標之一,在於與傳統受託架構下之大型及多元化之機構投資人投資型態相容。該原則適用於簽署者所有產品種類,並不限於 SRI 產品或應用於某特定產品種類

或產品線。然而該原則所指向之一些方法，亦是 SRI 及公司治理基金經理人所使用的，如積極所有權及投資分析納入 ESG。該原則主要目標，在於整合投資與所有權實務之主軸，跨越一整個組織之投資功能，目標對象針對全體投資產業高階領導人來承諾。

(二) PRI 之特點

該原則設立之主要目標，在於增強受益人長期報酬，執行面將會更專注於投資及公司部門之 ESG 議題。隨著投資人逐漸變為積極所有者，新的研究及更好的衡量工作將會逐漸開發。鼓勵公司管理階層採用更系統化方法以管理 ESG 議題，他們將會更有興趣於那些超越財務（extra-financial）之風險與報酬趨動工具，該工具將決定公司中、長期利潤。就此而論，PRI 將有助改善公司環境、社會及治理績效。

三、責任投資原則與政府基金管理與運作

(一) PRI 的啟示

美國大型機構投資人自 1990 年代，已取代散戶成為股市投資人之主流，反觀我國集中交易市場，仍以本國自然人（即所謂散戶）為主，惟本國自然人所占成交比重，已由 1996 年之 89%，降低到目前約占 70% 左右，機構投資人（本國法人、僑外法人）所占比重約達三成，有部分上市公司，機構投資人持股已超過五成，對公司具有相當大之制衡力量。

我國機構投資人所占成交比重雖逐年成長，但對於社會責任投資觀念引入證券投資市場，仍只見少數有遠見人士之呼籲或零星之研究，更何況要將聯合國 PRI-ESG 之原則普偏應用於整個機構投資人市場，就以目前情勢而言，中短期較無法預期實現的可能性。

我國機構投資人可分為公、私二大部門機構投資人，公部門基金，依照我國預算法第四條規定，特種基金係指歲入供特殊用途者，按其性質可分為營業基金、債務基金、信託基金、作業基金、特別收入基金、資本計畫基金等六大類。而國內提及政府基金，概以公務人員退休撫恤基金、勞工退休基金、勞工保險基金及郵政儲金，通稱政府四大基金。依學者研究分類，公務員退撫基金與勞退基金概屬信託基金，勞保基金附屬於勞工保險局，為資產性基金；郵儲基金資金來源來自一般存款大眾及壽險準備金，屬郵政儲金匯業局之營運基金。公部門基金因涉及眾多被強制信託受益人、龐大基金規模，以及外界對其運作操作之不透明性，多所質疑之情況下，宜應優先考慮引入 PRI 之理念與做法[8]。

(二) PRI 的建議

我國四大政府基金之運用與管理，完全沒有任一基金使用前述 PRI 任一原則，或者是其他社會投資之概念，惟政府基金營運績效直接影響一般大眾利益與國家預算，因此進行投資決策時，應參照國際間政府基金作法，不應僅考慮到報酬率，還應顧及社會公義、監督所投資企業善盡企業社會責任、經濟永續發展、勞動人權及環境保護，成為一個「健康」及具有「良心」之基金。如此，不僅可洗脫政府基金淪為政策護盤工具或股市黑手的質疑，亦可確保基金的永續性與長期報酬率。茲建議相關作法，如下要項[8]：

1. 政府基金應研究國際大型政府基金 ESG 議題之處理模式，建立符合我國國情之管理與運用模組，公布包含 ESG 議題之投資政策與聲明。

2. 研究加入聯合國責任投資原則之可行性，成立專案小組研議執行 PRI 六大原則與 34 項行動之方案，包括高層承諾、辦別主要利害關係人、專責窗口及部門、具體回應及回饋機制。

3. 參與國際知名評等準則，建立符合臺灣商業環境之企業社會責任績效評等系統，此工作可由四大基金主管機關共同組成合作平台，共享資源，該評等準則應包括三大面向：社會績效、環境績效及財務績效。

依據不同面向建立不同之評等準則及更細部之評分指標。有關不同面向之評等準則，茲分述如下：

01 社會面
企業社會責任政策及績效管理系統
社會與倫理資訊之揭露與溝通
科技發展及技術移轉
工時與薪資福利
職場安全與衛生作法
就業及工作公平機會
員工訓練與教育
員工結社集會自由
禁用童工與強迫勞工
員工資遣
消費者權益
供應商規範
社會參與（公益活動）
公平競爭
誠實納稅

02 環境面
環境政策與績效管理系統
環境能力建立
環境資訊披露
產品與服務的生態效益
開發綠色產品或服務

03 財務面
財務政策與管理制度
企業財務績效表現
公司治理實務

上述企業社會責任績效評等系統建立後，可作為開發 PRI-ESG 之衡量工具及評估指標，亦可要求其外部服務提供者，如委託操作機構加以執行，並據以實行積極所有權，要求被投資公司報告及執行評等指標之情形，否則剔除投資標的名單。此外，在政府基金帶動下，相信私部門機構投資人在同儕影響力及壓力下，會逐漸開發其他與企業社會責任相關之金融產品或研究，甚至於產生我國首次之企業社會責任指數或永續發展指數。

四、責任投資原則的影響

過去金融投資界雖有 SRI、永續發展或環保等相關社會責任投資產品之出現，惟其影響範圍僅限於單一產品。聯合國責任投資原則之推出，成為全球首度將 ESG 思維，擴及投資機構全體之國際性原則。雖然責任投資原則本質，係開放性、自願性參與，但已成為國際金融界之主流，根據經驗，自願性國際性綱領或原則，往往會透過同儕檢視之作法，使該綱領或原則本質，具有隱性拘束力之功能，可預期未來在國際金融同業良性競爭與壓力下，此責任投資原則將拘束整體投資業界朝 ESG 方向發展。

以責任投資原則在我國應用之未來發展趨勢而言，雖自國外安隆事件或國內力霸與博達事件發生後，社會責任議題開始獲得臺灣社會各階層的重視，但以經濟部投資業務處自 2002 年開始，積極廣宣 OECD 多國企業指導綱領（the OECD Guidelines for Multinational Enterprises），以及企業社會責任之精神與內涵而言，觀念與原則的推廣工作相當困難，尤其要在短期之內改善企業高層之想法並不容易。

寄望政府四大基金率先簽署責任投資原則，將 ESG 作法應用於投資決策，進而將責任投資觀念貫徹全體投資業界，再透過財務金融面的獎勵與選擇機制，使企業社會責任精神深化於每一個企業。

個案討論

責任投資遇上企業永續

根據全球永續投資聯盟（GSIA）的資料顯示，全球投身納入環境、社會與公司治理（ESG）因子，以及援用社會責任投資（SRI）過濾法則的基金資產，在 2016 年初時激增至 22.89 兆美元，較 2014 年初成長了 25%，顯示投資人對監督企業落實永續經營更重視。而企業實現社會責任不一定就會跟追求獲利背道而馳，若能將本業與社會企業責任結合，那就是最好的落實方式，其中，台達電就是個很好的例子。

安本資產管理盡職治理主管 Cindy Rose 分析，全球投資人越來越認可，納入 ESG 因子是投資分析的關鍵元素之一，因而也成為投資經理人對於客戶應負之受託人義務一環，其中基金主動將 ESG 整合進投資流程的必要性日益增加，儼然已成為退休金委託操作時的重要考量因素，尤其在歐洲更是如此。

安本資產管理光是 2016 年就進行 4,300 次企業探訪，了解上市公司的 ESG 達成度有多高，而根據其近年來到全球各地與上市企業對談的經驗，企業最需要調整的部分就是認清營運的風險。Cindy Rose 指出，部分企業在跟她談到風險時，態度都相當保留，甚至覺得她在找碴，但唯有認清營運風險才能及早因應改善。

資誠永續發展服務公司董事長朱竹元以臺灣資誠統計的資料表示，已編制 CSR 報告之臺灣上市櫃企業，連續 3 年每股稅後盈餘，皆優於全體上市櫃公司平均表現，且儘管已編制 CSR 報告之企業，僅占整體上市櫃總家數的 25%，但這些企業的營收占比，卻達全體上市櫃公司營收的 79%。

以台達電為例指出，公司不但每年投入集團營業總額 5%~6% 作為研發費用，帶來永續成長動能，CSR 更與核心本業結合，甚至在全球打響名號，以企業身份受邀參與 2015 年聯合國氣候變化大會，這說明與本業結合的 CSR，就是最棒的 CSR，因此做 CSR 不一定會與犧牲獲利畫上等號。

資料來源：本案例摘引自蘋果日報。

討論分享

1. 你會選擇具責任投資的基金為投資標的物嗎？為什麼？

2. 你認同用本業結合 CSR 的作法，是最佳的落實方式嗎？為什麼？

本章習題

一、選擇題

() 1. 永續及社會責任投資，係以投資標的中的何項表現爲考量？ (A) 環境 (B) 社會 (C) 治理 (D) 以上皆是。

() 2. 金融業基於什麼原則，在其進行專案融資時，會考量其對環境與社會面向的影響？ (A) 投資獲利能力 (B) 赤道原則 (C) 風險控管原則 (D) 企業使命。

() 3. 隨著永續發展議題受到重視，何者成爲全球投資產業中，最有活力的領域？ (A) 社會責任型投資 (B) 風險中立型投資 (C) 財務績效型投資 (D) 以上皆是。

() 4. 以下何者不是社會責任投資的效益？ (A) 擴大社會大眾對永續發展的認知 (B) 促進非財務面向績效 (C) 短期內提高公司獲利 (D) 提升國家在國際社會的能見度。

() 5. 以下何者是社會責任投資採用的方法？ (A) 議合 (B) 負面篩選 (C) 同業中最好的 (D) 以上皆是。

() 6. 以下何者不是國際社會責任型投資所編製的指數？ (A) 多美林社會指數 (B) 富時社會責任指數 (C) 道瓊永續性全球指數 (D) 那斯達克指數。

() 7. 瑞銀生態表現基金的投資策略，排除以下何項的投資？ (A) 賭博 (B) 菸草 (C) 基因農產品 (D) 以上皆是。

() 8. 以下何者非爲臺灣推動社會責任型投資的途徑？ (A) 政府迴避投資 (B) 制定法規要求企業定期揭露資訊 (C) 建立公正客觀的篩選準則 (D) 設定研究單位追蹤企業的永續性。

() 9. 何項原則強調投資人必須將社會目標與投資人結合？ (A) 資訊透明原則 (B) 責任投資原則 (C) 風險管控原則 (D) 投資決策原則。

() 10.針對產品與服務的生態效益所做的評等，是基於哪一個面向的準則？ (A) 社會 (B) 環境 (C) 財務 (D) 治理。

二、問題研討

1. 請說明永續及社會責任型投資的意涵為何？

2. 社會責任型投資快速發展的原因為何？

3. 社會責任型投資基金在產品開發上，有哪些主要的方法？

4. 未來在國內推動社會責任型投資的可行途徑為何？

5. 聯合國責任投資的六大項原則與可能行動為何？

6. 針對政府四大基金的管理與運作，有哪些建議的作法？

7. 2007 年初的力霸事件，與國內推動社會責任型投資的作法，有何重要意涵？

Chapter 14

企業公民責任的概念

教育是「讓人成為」的過程

對身為教師工作的我而言，

內心常在想：什麼是「教育」？

我可以給學生專業的知識，

我可以給學生專業的技能，

但我卻沒把握可以給他們更好的生命品質。

原來過去我對所謂教育的體認，

還只是停留在傳授專業知能的努力，

這體認還是不夠深切。

現在的我瞭解到：

教育其實是「讓人成為」的過程；

是要用自己的生命，去感動另一個生命，

而不是只在專業知能的傳授與解惑而已。

倫理思辨
改變世界的永續發展目標

　　經過這幾年來的推廣，社會大眾及公司行號已經逐漸接受企業（Corporate Social Responsibility, CSR）的觀念，其重點在於表達企業的當責性（accountability），關切企業對於利害相關者關切議題的回應與責任履行。除此之外，企業本身也應該重視企業永續（Corporate Sustainability），考量環境與社會面向的經營策略，提升自我競爭力。

　　聯合國贊助成立的全球報導倡議機構 Global Reporting Initiative（GRI），是現行企業永續報告準則的制定者，臺灣金管會也在 2013 年規劃公司治理 5 年藍圖，鼓勵企業根據 GRI 準則編制 CSR 報告書，並在 2015 年以 CSR G4 版本編製的報告書數量超越美國，而躍上全球第一的舞台。

　　隨著企業永續概念的持續進展，機構投資人也開始推動責任投資原則（Principle of Responsible Investment, PRI），並且將投資標的在環境、社會、公司治理（ESG）的表現納入其投資分析。此外，聯合國更在 2015 年 9 月發表了 17 項永續發展目標（Sustainable Development Goals, SDGs），分別為：(1) 消除貧窮；(2) 消除飢餓；(3) 健康與福祉；(4) 教育品質；(5) 性別平等；(6) 淨水與衛生；(7) 可負擔能源；(8) 就業與經濟成長；(9) 工業、創新與基礎建設；(10) 減少不平等；(11) 永續城市；(12) 責任消費

14.1 企業社會責任主要議題

　　根據《倫理雜誌》（Ethical Corporation）的評論，政府政策、非政府組織的議合、創新、透明度與擔當，將會是 2006 年企業社會責任（CSR）領域最重要的主題。

一、亞洲（中國除外）

　　民營化將日愈成為亞太地區企業社會責任的主題，能源安全則將會特別受人矚目，而且也是一項政治議題。公司治理將確立成為亞洲的迷思，許多人辯稱愈來愈多的法規只是向西方低頭，是一種非關稅貿易障礙，並不適用於亞洲。供應鏈開始會有反彈，西

與生產；(13) 氣候行動；(14) 海洋生態；(15) 陸地生態；(16) 和平與正義制度；(17) 全球夥伴。

在達成這些永續發展目標上，企業可能較政府部門及個人更能扮演積極的角色。值得注意的是，根據 CSRone 調查顯示，2016 年臺灣 458 家企業編製 CSR 報告，其中只有 40 家揭露 SDGs 相關資訊，占比為 8.7％。在 17 個永續發展目標中，最多臺灣企業呼應的目標，分別是「氣候行動」、「就業與經濟成長」、以及「責任消費與生產」。相反地，較少被提及的目標，則分別是「減少不平等」、「消除飢餓」、與「陸地生態」。

另一個有趣的發現是，已編製 CSR 報告的上市櫃企業，其連續 3 年每股盈餘（EPS）皆優於大盤，這些自願編製 CSR 報告的企業平均 EPS 高達 2.93 元，顯示編製 CSR 報告，並不如一般外界想像，可能產生額外成本而影響到財務表現。反而是自願編製 CSR 報告的企業，將社會責任視為營運的環節之一，不僅有較佳的財務表現，同時也兼顧對社會與環境的影響，實踐永續經營的商業策略。

資料來源：本案例摘引自關鍵評論網。

討論議題：

1. 如果你是企業負責人，你會自願編製 CSR 報告嗎？為什麼？

2. 如果你是企業主，選出你心中前三項想呼應的永續發展目標？為什麼？

方買家傾向提高其亞洲供應商的透明化，但卻不接受成本的轉嫁。供應商會反應買家的標準，提高了成本價格，而且也會摒除其他供應商的資格。

二、中國

縮短城鄉差距與貧富落差的困境，將會日愈顯著，內部緊張情勢增高，地方與北京中央的勢力拉鋸戰，會愈來愈白熱化。中國的 CSR 議題，主要是：工廠工作條件、政治自由、環境與網路審查制度。品牌公司，如沃爾瑪、Shell、微軟與迪士尼等，會被視為是提供解方的廠家，因為非政府組織、媒體與投資人會要求他們善盡責任，但在 2008 北京奧運前，力道不會太強。中共政府與人民視北京奧運為向世人展現中國驚人成就的絕

佳機會，而 NGO 與工運團體則視北京奧運為突顯全球勞工、人權與環保議題的良機，雙方都在摩拳擦掌中[1]。

日本企業為了保障在中國投資的權益與商機，並消弭一旦社會動亂可能連帶發酵的反日情結，日本企業在公司網站中，創立中文版的企業社會責任網頁，如雨後春筍般成長迅速，此點值得臺灣企業借鏡。

三、非政府組織

對 NGO 的政治反對力量日愈增強，因為政府想在較不民主開放的地區欲予以操控，俄羅斯即是如此。企業仍對 NGO 存有疑慮，但會與信用好的 NGO 增加互動。要與不要和企業合作的 NGO，壁壘日益分明。大型 NGO 如 WWF 與 Oxfam 仍將重申在研究報告中，只要有必要會譴責某些公司或產業。由於對工人與環境有重大衝擊，所以農業與其供應鏈會是許多運動型 NGOs 的主要議題。前瞻型的公司愈來愈容易與 NGOs 建立夥伴關係，並運用 NGO 的人才，但是合作的信用不在建立夥伴關係本身，而在合作的結果是否達到目標，以及其績效表現如何[1]。

四、公共政策

要求政府透過公共政策，諸如從公共採購開始，提供對負責任之企業友善的市場呼聲，已經愈來愈高，尤其是在歐洲。2006 年也許會看到重新聚焦在如何塑造市場，以有利於好公司、好商品或服務。各界均會同步思考如何在保持企業與創新、創造就業的彈性與自由度。能源業會最受矚目，而面臨能源的各項挑戰，技術與基礎建設都尚未作好準備。

五、商業策略

2006 年會是企業社會責任真正展現品牌差異化的開端，因為企業已經學習到將相關的投資，放在最能展現價值的地方。愈來愈多的公司不斷尋求能滿足社會需求，又能創造價值的產品與服務，GE 的 Ecomagination 就是一例，其他企業也會前仆後繼。CSR 將進一步發展成量化與建立社會資本的工具，藉由應用企業社會責任作為企業管理的適當工具，並內化到企業整體規劃作業的一部分。一些聰明的企業在 2006 年將會找出對公司更好的投資，以及那些應該避免的投資。2006 年富比士公布世界 2,000 大企業，臺灣有41 家公司進榜[1]。

1 康榮寶，2006

六、揭露與透明化

　　無論是已揭露或尚未揭露，令人不滿意的地方仍然持續增長，企業將開始把檢視超越於 CSR 報告書之外，進到主流溝通、廣告與直接與消費者的互動，包括與 CSR 議題相關的排行榜、電視廣告或巡迴的投資人說明會。這些動態活動的直接溝通，在 2006 年將會比靜態的 CSR 報告書更為顯著。CSR 報告書日愈成為商品，或發展成二極化（有就是好，沒有就是不好），部分的 CSR 溝通焦點，將會轉成內部化。與員工有關的焦點，將會把目標鎖定在招募新秀、留住人才，以及驅使 CSR 進入公司的 DNA 中。

　　溝通也會鎖住投資人，因為許多企業均開始說明其 CSR 專案與商業模式的關連。新版的「全球永續發展報告書協會」（GRI）的第三代報告書綱領，將針對過去許多綱領應用上的抱怨，作一些改善的修訂。使用 GRI 綱領的公司會持續成長，並作為參加「全球盟約」之企業對外發布成長與進度的綱領。截至 2006 年 6 月為止，全球已有超過 800 家以上的大型企業，採用 GRI 綱領製作報告書。至於公開辯論部分，相信會聚焦在為何開發中國家的企業、公部門與 NGO 並不發表報告書，以及報告書間有何差異[1]。

七、視野與行動

　　如何滿足國際社會在追求一個更具有人性的全球化上對臺灣的期望，是我們在爭取優勢、掌握商機、贏得尊重與市場支持的要務。因此，臺灣必須要對國際上，官方與企業自發性發起善盡企業社會責任與企業公民的海外投資準則，以及對全球經營策略有所認識及掌握，進而也能因應及跟進，以為臺灣跨國企業在國際社會奠下永續發展的利基。

　　任何新的管理工具，從技術面的層面來看，對於臺灣的企業來說，原則上都不會是太大的問題。能否發展成為公司創新的基石，其實 CEO 的認知、心態的調整、承諾到支持員工的創新，才是能否從坐而言到起而行的關鍵[1]。

14.2 社會責任會計的概念

一、社會責任會計之意涵

　　企業之「社會責任會計」（social responsibility accounting），係指企業透過一般公認會計準則（Generally Accepted Accounting Principle，GAAP）記錄、彙總、報導該企業社會責任活動的一套會計資訊體系。社會責任會計為企業除了一般性財務會計資訊外，針對社會責任所提供的包含非財務績效之特定會計資訊，也可說社會責任會計就是涵蓋在一般企業會計的特別會計。

　　由於會計本身具有責任（accountability）的意涵，社會責任會計也可稱為社會會計（social accounting）；社會責任會計亦涵蓋環境或綠色會計（environmental or green accounting），即企業對環境保護的關心與執行之會計資訊體系，聯合國定義下之環境或綠色會計更為廣義，乃指某特定國家其綠色國民所得帳（Green GDP）中的綠色或環境保護活動。

二、社會責任會計之應用

　　社會責任會計的應用，包括與企業內部及外部有關應用二個層面。在內部應用層面上，企業需要設計社會責任會計科目、社會責任會計揭露體系，其記錄、彙總、報導的方法與程序，均與一般性會計程序類同。

　　在外部應用層面上，企業內部社會責任會計資訊與一般企業會計同理，應透過適當揭露方式提供給予企業外部的使用者或相關利害人，包括投資者、債權人、顧客、供應商、政府部門等，以做為依據施作攸關決策。當企業利害相關人關注企業的社會責任，在利害相關人與企業的互動下，企業自然就會加強社會責任活動，從企業個體的活動逐漸擴散到整個群體。

三、社會責任會計之內容

　　企業社會責任包含多個面向，如企業生存與否、企業是否善待員工、企業對環境保護及生態環境的態度、企業是否願意提供安全可靠的產品等，都屬企業社會責任的一部分。一套完整的社會責任會計體系，必須能夠以定量及定性之形式，有效提供與這些企業社會責任面向有關的揭露資訊。

在企業生存的經濟面向上，現行之資產負債表、損益表、現金流量表等資訊，已可表達並揭露企業生存及穩定成長情況，所以不需要作額外的設計與報導。

在企業聘僱關係面向上，目前一般財務會計資訊中，並未有效涵蓋企業是否善待員工、員工人力資源價值等相關資訊。社會責任會計可以透過員工人數、年齡性別構成、工資成本、健康與安全保護措施、訓練情況、住宿交通等資訊，揭露企業激勵員工、員工招募、訓練、勞工保護等相關活動。同時，社會責任會計亦可以利用附加價值會計（value-added accounting）的方式，揭露企業員工與管理階層價值的相關資訊。

環境或綠色會計體系是企業社會責任會計的重要部分，其可以記錄、彙總企業重視並且願意改善經營所在地生態環境的願景與結果，並且也應相對應地報導企業活動對環境破壞、污染、資源浪費等負面影響環境的存續與發展的活動，以供報表使用者參考。

在消費者關係面向上，企業應提供安全且最佳品質的產品，並提供適當的產品維修。社會責任會計可設計特別揭露資訊，表達產品所使用原料、製程、產品的歷史性安全狀況、產品使用對人體或環境安全的注意事項，顧客的滿意度、廣告的道德意義等，將能有效反映企業所提供產品的社會責任。

在社區關係面向上，企業社會責任會計可揭露企業如何與所處環境互動，或對所在社區的貢獻。例如，企業關心所在地基礎建設的良窳，支付特定成本實現此面向之企圖心，同理，企業也應透過合法、合理納稅方式，關心所處環境的未來發展與公共意義。

四、社會責任會計資訊與揭露的市場機制

為了達到社會能夠有效鼓勵企業落實其企業社會責任，社會必須存在一套完整、可靠、合理的「社會責任會計與揭露體系」。企業根據社會責任會計與揭露體系，在既定標準化程序與語言中，定義社會責任活動的揭露語言，並進一步記錄、衡量、彙總、表達企業所遂行的社會責任活動。由於社會責任會計資訊具可比較性與中立性，因此，報表使用者或相關利害人，包括投資者、債權人、顧客、供應商、政府及其他，可以根據企業所表達揭露的社會責任活動結果作攸關決策，並據市場機制以突顯並引導企業重視社會責任。

投資者在閱讀並瞭解社會責任會計資訊後，可以透過股價高低或是否買賣該公司的股票，來作為評價該企業社會責任活動的基礎。如果投資者基於該企業實現社會責任的原因，願意以較高價格投資某特定企業，等於該投資者獎賞該企業所實現之社會責任。同理，債權人也可以因為企業實現社會責任的原因，決定是否提供較佳的負債條件；顧客也會因為社會責任會計資訊，透過產品的消費活動決定支不支持該企業。

企業外部社會責任會計所產生的市場機制，可利用共同基金的運作機制來解釋。證券市場中最可能專業使用財務報表的專家，屬共同基金的研究人員或經理人，若社會公眾極度重視企業社會責任，則證券投資信託公司就可以募集與發行與社會責任相關的「社會責任型投資基金」（Socially Responsible Investment Fund，SRI Fund），或稱「永續及社會責任型投資基金」（Sustainable and Responsible Investment Fund，SRI Fund），專業投資具備永續及社會責任水準的企業。

1970 年代，具備此概念的現代型基金在美國開始出現；於歐洲此風潮從 1980 年代亦逐漸興起，並搭配國家政策與法令，導引龐大國家退休基金投資準則，並於公司法中規範社會會計資訊的揭露，法國早已成熟的社會會計系統更是聞名國際；2000 年開始，亞洲地區數個國家亦開始陸續出現首支社會責任型投資基金，在臺灣，亦有一支瑞銀投顧的生態表現基金註冊與上市。

環顧當前，全球投資者愈發重視企業社會責任，證券投資信託公司因而發行共同基金，投資界根據所謂的社會責任型投資指數（SRI Index）來作為投資的基礎。共同基金根據上市企業所公告的財務報表，對企業的社會責任活動進行評比，並編製成為社會責任型投資指數。目前最知名的兩系列國際社會責任型投資指數，為道瓊與永續資產管理公司於 1999 年創立的道瓊永續性指數（DJSI），以及倫敦證交所與金融時報合作於 2001 年創立的 FTSE4GOOD 指數，這兩套指數已分別授權給國際上許多資產管理公司使用，對市場機制的形塑影響重大。

五、政府可扮演的角色

無論是企業的社會責任或社會責任會計，其概念在國內還處於萌芽階段。我國政府相關單位可以先訂定企業社會責任目標，或臺灣企業應達成那些社會責任目標，例如，企業生存、善待員工、環境與生態保護、產品社會責任等。再依照這套責任目標委託中華民國會計研究發展基金會發展「企業社會責任會計制度」，於「商業會計法」中訂定實施企業社會責任會計的要求，使所有企業必須遵守該企業社會責任會計制度。

政府可以鼓勵獨立第三者專家機構建立「社會責任指標」，並定期施作企業評比及公告「企業社會責任績效」。政府應當提供獎勵措施，鼓勵顧客根據「企業社會責任績效指標」採購或消費商品，投資者根據「企業社會責任績效」從事投資決策，供應商能夠供應具社會責任的商品；政府提供租稅優惠予「企業社會責任績效」優異企業。此外，政府也應鼓勵證券投資信託公司發行「社會責任型投資基金」，讓社會責任的市場機制可以發揮，具有高社會責任績效的企業，可以受到共同基金的青睞，並提供所需的資金，如此才是企業社會責任的真諦。

　　政府應當根據聯合國正在推動的「環境會計」，在綠色國民所得帳中特別揭露企業環保活動，讓全體國民都能夠因為環境會計資訊，而重視環保問題及其他社會責任活動，這種資訊也可以提供企業或國家社會責任的警惕。

　　企業社會責任的落實，有賴企業社會責任會計制度與資訊揭露體系之建立，我國政府應明確訂定企業社會責任目標，由會計研究發展基金會及相關機構，發展合理且整體性的社會責任會計制度，在所有企業間實施。就外在環境而言，政府應鼓勵「企業社會責任績效」的訂定與評比，鼓勵發行與 SRI 有關的共同基金，透過市場機制，強化企業社會責任的水準。最後，政府也應當落實聯合國所倡議之「**環境會計**」，建立**綠色國民所得帳**，將社會責任問題意識擴大到整體社會與國家。

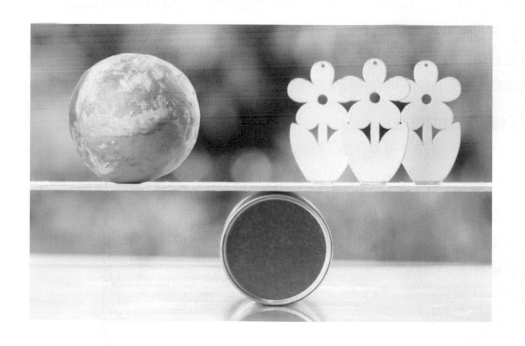

一、臺灣企業社會責任的不足

　　如果與國際接軌是臺灣別無選擇的要務，那麼我們便必須正視目前臺灣推動與落實 CSR 的不足，如下所述：

1. 臺灣公私部門對於全球現況與 CSR 的關聯性，還未有普及化的共識。

2. 臺灣 CSR 的落實仍停留在基金會、慈善活動與公關作為。

3. 企業與利害相關人的議合非常薄弱。

4. 國際組織盯上臺灣企業的非財務績效資訊揭露情況愈來愈多，但此類揭露（如 CSR 或環境績效報告書）在臺灣才剛起步。

5. 金融業尚未涉及 SRI 與相關投資策略。

6. 主流企管課程尚未整合 CSR 與商業策略的教學。

二、提升企業社會責任效能

　　在亞洲地區，以品牌作為基本的指引，必須有六條共同的軸線貫穿公司，才能成功的採納與執行企業社會責任。而提升企業社會責任效能的六大步驟，如下要項[2]：

(一) 由上而下的切實力行

　　清楚明白的向全公司表示，每個業務都必須表現負責任的行為。這不是溝通計畫或行銷策略，而是確保公司的成長與演進能反映出所奉行的原則。

(二) 投入所有的資產

　　在亞洲談到企業社會責任時，特別重視確保供應商與供應鏈行事端正的構面。這些組織的行為都攸關公司 CSR 方案是否具有公信力，以及外界對公司品牌的認知程度。

(三) 員工參與度

　　企業良好的商譽可以促使員工展現更多的熱情，發揮更高的生產力，願意待在公司並樂於擁有公司品牌。

2 羅耀宗等譯，2004

(四) 建立意義深遠的夥伴關係

和其他非政府組織、團體合作，往往能以更高的效率產生效益，並且提高公信力。這種夥伴關係，不僅能迅速交付服務，也能檢驗、證實公司活動，並為那些活動背書。這需要與平常不曾接觸的人進行溝通，是現在企業需要執行的基本技能。

(五) 以有趣可信的方式宣傳公司

必須有辦法衡量公司的進步情形，連市場軼聞也不放過，如果提不出證據或利用一些數字，來證明公司作為所產生的效果，別人未必會相信公司所做的一切。

(六) 視覺化的使用

犀利的設計與清楚的企業認同，能讓公司的故事鮮明生動，因而可以利用影片、照片與圖形，更可以藉由第三人的見證及參與。

三、企業的公民價值

企業愈來愈願意在企業社會責任投入大量長期資金，他們體認到必須與形形色色的利害相關人對話，而且自己的所作所為應該被許多人「看得到並且能夠衡量」，同時需要由上到下全力投入。他們認清企業社會責任，不是用來粉飾門面的東西，而是深深存在於企業核心的要務。

現階段的公司應該具備的企業公民價值（corporate citizenship value），如下要項[2]：

1. 企業公民價值已反應在公司每一個核心價值的討論中，並在公司治理中扮演重要的角色。

2. 每家公司均廣泛使用內部稽核、內外部標竿比較，以及持續改善的量化指標，以逐步提高其公民績效的標準。在設定目標、達成目標狀況及溝通上，也都採取高度透明化的作法。

3. 在報告與評估的工作中，採用廣為人知的國際標準或規範，如全球永續性報告推動計畫（GRI）、國際道德責任組織、國際環境標準證書、聯合國人權宣言、國際勞工組織宣言等。

4. 採用外部獨立組織的稽核員，其成員來自會計師事務所或非政府組織（NGOs），監督報告與績效量化的作業。

14.4　企業的公民經驗

一、企業應否承擔社會責任

　　二次世界大戰之後，大企業的力量及影響與日俱增。企業應否負責公民責任，幾經不同看法的激辯。主張企業應負責任公民的一方，認為私人公司對社會負有利潤動機以外的責任；企業必須為更廣泛的社群服務，不只是效力股東；企業應該抱持開明的自利觀點，因為協助解決社會問題，才能為自己創造更好的經營環境。而主張自由放任一方，堅稱企業的唯一使命是生產產品與服務以求獲利，因為在這麼做的同時，企業已經對社會作出最大貢獻，所以已經負起社會責任[3]。

　　亞洲地區雖然比較沒有產生如此清楚的辯論，但是企業皆具備對社會的進步與國家的發展要有實質貢獻的觀念。長久以來這種觀念一直是傳統的一部分，而且社會也對企業抱持這種期望。產生這種現象的關鍵原因，在於大部分亞洲社會，尤其是日本社會中，企業與社會之間的關係似乎遠比西方緊密，大部分亞洲文化在某方面都反映出這種合作精神，只是實行上可能不盡理想。另外，亞洲大型公司為國有或政府持有部分股份，這種情況下企業當然被視為社會追求進步的重要一環。即使在 1990 年代國營企業民營化的熱潮中，企業與社會相繫的方式依然不變。

3　楊政學，2006a

二、全新典範的到來

二十世紀末至二十一世紀初，新的國際經營環境形成，亞洲與西方的這些不同的傳統逐漸拉近。全球各地掀起「企業新經營方式」的相同力量，也助長人們對企業公民意識產生全新關注。北美、歐洲與亞洲三大洲中，以歐洲的企業公民與社會責任標準發展得最為進步，且率先採行創新辦法。美國已開始發展本身的公民表現監督及評估系統，亞洲正開始迎頭趕上。企業的社會責任，可視為企業的公民責任。「企業公民」意味著企業不能只滿足於做個「經濟人」，還要做一個有責任感與道德感的人。企業應盡快建立企業公民意識，這是企業參與國際競爭的必然選擇，也是企業貢獻於和諧社會的必經之路 [2]。

企業作為社會中營運的一員，也有它的權利與責任。從最基本層次來說，企業身為社會一員，必須履行若干經濟、法律、環境與社會責任，應對業務經營處所社群的提升與發展作出貢獻。這種新的企業公民模式，本質上抱持的信念是，處於全球化的環境中，企業參與全球事務的角色與範疇大於以往。企業公民意識必須是一種心念思維，此已被視為企業策略規劃不可或缺的一部分。企業在社會中扮演角色日重，政府功能逐漸從供應轉換為協助管理，人們對企業公民身分的興趣更加濃厚。

三、亞洲企業公民經驗

1980 年代末期與 1990 年代上半期的亞洲經濟奇蹟期間，亞洲企業日益重視如何成為負責任的企業公民。但 1997 年亞洲爆發金融危機與日本深陷經濟遲滯，導致這個趨勢突然終止，大部分公司的注意力移轉到經營存續問題。由於裙帶資本主義被指為危機的禍首之一，因此近年的注意焦點多放在公司治理以及如何經營企業上，對社會責任問題反遭冷落 [2]。

(一) 企業公民組織形成

有兩個組織能夠反應亞洲對企業公民意識的覺醒。其一是日本的經濟團體聯合會（經團聯），經團聯是日本政府最大也是最古老企業組織，對日本政治經濟影響深遠，也是推廣企業公民觀念的主力。在 1991 年 4 月訂定了「全球環境規約」（Global Environmental Charter），1991 年 9 月經團聯訂定了「企業良好行為規約」（Charter for good Corporate Behavior）。

另一是菲律賓企業支持社會進步組織（Philippine Business for Social Progress，PBSP），PBSP 是個基金會，由菲律賓許多知名公司加入會員貢獻己力。基金會使命是：

「透過策略性的貢獻，改善菲律賓窮人生活品質，並促進企業部門投入社會發展大業，將資源善用於具建設性的計畫，邁向自力更生與社會發展。」

(二) 日本的經濟團體聯合會

日本經團聯運作的七大原則如下[2]：

1. 努力提供對社會有用的優異產品與服務。

2. 致力於讓員工過舒適及豐富的生活，而且尊重他們生而為人的尊嚴。

3. 執行企業活動時，要能納入環境保護。

4. 努力透過公益慈善與其他活動，對社會做出其貢獻。

5. 努力藉由經營活動，來改善社群的社會福利。

6. 不可違背社會規範，包括不與破壞社會秩序與安全的組織往來。

7. 經由公共關係活動與公開聽證，與消費者溝通，並且堅守企業行為應符合社會規範的原則。

(三) 菲律賓企業支持社會進步組織

菲律賓企業支持社會進步組織的承諾聲明，簡述如下[2]：

1. 民間企業應發揮資源創造就業機會，改善國民的生活品質。

2. 企業目的是建立社會與經濟條件，促進人的發展與社群福祉。

3. 企業成長與蓬勃發展，必須利基於良好的經濟與社會狀況中。

4. 企業需要推動獨特潛能，善盡對社會責任；參與社會發展，貢獻國家整體福祉。

5. 企業可以在凋敝的社區中，協助提供社會發展的整體方法。

6. 企業與社會力量應相互結合，分攤對國家社群履行義務與責任，協助在菲律賓創造並維持應有尊嚴的國家。

四、另一種企業領導方式

就某種意義來說，負責任的企業就是另一種方式來展現領導力。阿亞拉基金會（Ayala Foundation）把社會承諾與服務式領導（servant leadership）觀念，灌輸給菲律賓的未來領袖，並形成他們緊密關係的理想方式。泰國企業鄉村發展（Thai Business Initiative in Rural Development，T-Bird）鼓勵曼谷的外來勞工，回流家鄉省分與社區服務。

聯合利華印度子公司（Hindustan Lever）在當地 400 座村落，由於農民太窮養不起牛，因此公司提供無息貸款給農民，幫助他們飼養照顧牛隻，改善牛奶質量，努力改善社區居民及動物健康。短短幾年乳品工廠獲利不少，並將利潤再投資於社區。

五、邁向世界標準

企業公民與社會責任標準發展，採取了一些新的創新辦法。美國已開始發展本身的公民表現監督及評估系統，亞洲正在開始迎頭趕上。社會會計（social accountability）標準與社會稽核（social auditing）的發展，是企業公民意識正加速改善的正面訊息。近年來，社會責任 8000（SA8000）、環境稽核（environment auditing）等國際標準陸續出現，提供一套準繩，監督與評估企業在人權、勞工權益、健康、安全，以及評估企業在環境保護表現、企業利益及關係人，對社會造成的社會衝擊與倫理行為等，在衡量公司成敗時，並協助改善生活品質與社會關注的事務。

在亞洲經濟危機發生後，當我們試著展望未來時發現，人們開始重視企業倫理價值及社會責任。亞洲企業向來是活力十足的經濟動力，也是關懷社會的機構。追求最高利潤、增進股東的持股價值、貢獻於社會進步等目標，長期而言必將是融合成一體。

企業倫理的發展，從以前企業是否為整體國家社會的公民，以及是否需要擔負社會責任的爭論。時至今日，發展到許多國家或地區，均甚為重視企業的公民表現，甚至設置了一些標準及稽核單位，來監督及評估企業倫理方面之表現。以印度利華公司的例子，可以發現企業善盡公民責任，雖然經營成本提高，但是整個社區農民生活條件卻因而改善，企業從原本的虧損經營狀態反而成為長期獲利狀態，如此呈現企業獲利，而農民生活改善的現象，可謂社會及企業方的雙贏局面。

14.5　　　　　　　　　　企業公益的發展

一、臺灣企業「做公益」

科技公司運用網路平台幫農民與企業內員工搭橋，銷售盛產水果；零售通路利用遍布全國的網路，長期為非營利組織募款；飲料公司發動企業內志工到偏遠地區教孩童英語等。臺灣企業「做公益」已有愈來愈多的案例，不再只是拋出一筆筆的捐款，而是把公益與企業的資源、核心能力結合，並加以「內部化」、「組織化」，以發揮行善的最大績效。

「取之於社會、用之於社會」並不是新鮮事，但在全球化衝擊下，要求企業對社會善盡責任的風潮中，有哪些新的思考與趨勢？臺灣企業的公益作為，又有哪些改進的空間？

光寶文教基金會「認輔志工培訓」已在北部 39 所小學進行多年，目的在協助學校中家庭功能不彰，而有中輕度行為偏差的孩子；他們共聘請了約 60 位心理、社工系的老師授課，十多年來已經培訓了一千多名志工，像光寶科技這樣長期耕耘特定領域的企業其實並不少。

製造嬰兒車、汽車安全椅的大廠明門實業，多年來投入聽障兒童的教育，董事長鄭欽明夫婦因為自己女兒身受聽障之苦，成立「雅文兒童聽語文教基金會」，引進國外最先進的「聽覺口語法」，並且許下宏願─20 年後臺灣沒有不會說話的聽障孩子。

統一超商 7-11 運用三千多家零售店面進行一年四次的募款，每季上千萬元的捐款全部撥給公益性的非政府組織，十八年來如一日。台泥企業長年來支持生態攝影家劉燕明拍攝冷門的鳥類紀錄片，而且從來都不張揚。

默默精耕一個領域並不容易，企業多半希望早點看到成果，許多公益團體與企業合作時常苦水滿腹。站在企業立場，贊助公益希望回收形象或換取媒體曝光，自然偏好「投資」新的話題或短期專案，五年、十年做同一件事，似乎太缺乏「績效」了？然而，大部分需要資助的人或事，比如殘障人士的輔導、濕地的復育等，在在都必須長期人力、經費投入才能開花結果。

　　長期耕耘標示了企業回饋社會的誠意。然而由於臺灣企業的公益行為多半出自領導人個人意志的延伸，仍屬於企業「外部」作為，在企業公民擔起社會責任的潮流中，把公益「內部化」，才是新的呼聲[4]。

二、公益「內部化」

　　翻開跨國公司的案例，例如 IBM 動用 4 萬名員工義工，把科技帶到社區；「夢工廠」在洛杉磯，與社區大學、高中合開課程，提供低收入家庭學生進入娛樂產業的知識，課程還包括實習與師徒經驗傳授。美國休閒鞋大廠 Timberland 的員工，每年可以申請 40 小時的有薪休假做社會服務。這些都是企業運用內部人力來回饋社會的模式，同時也塑造了行善與服務的企業文化。

　　創新能量頗高的臺灣科技業，近來也把腦筋動到公益上了。例如，製造主機板、手機的技嘉科技，利用網路平台替農民與企業團購搭橋，創造了一個公益通路的新模式。善門開啟後，逐漸演變成每年技嘉都幫農民直銷盛產農產品，芭樂、蜜梨、洋蔥等，員工也樂於響應。

　　技嘉科技的「公益福利平台」，整合了資訊流、金流、物流，讓產銷緊密結合，要賣什麼產品就寫篇文章放上網頁，資訊瞬間流通；員工網路訂購後不需要付現，而是由人力資源部在帳面上，將個人福利金扣除，省掉了逐一收錢的行政人力；在物流上，由於買方都是公司員工，貨物送到定點即可，可以大大減少物流成本。

　　這套創新的通路，對農民而言避免了中間商的剝削，減少天災的損失；對企業來說，不但提供福利，鼓勵員工日常行善，也提升了企業的形象。為了擴大公益層面，有些案子若產生三、五萬元的團購差價，還可以再捐出去幫助更多的人。技嘉也邀約其他往來的公司加入，甚至乾脆把自己開發的電腦採購程式與管理辦法廣為發送。這個公益平台的規模，目前還在持續擴大中。

4　李珊，2006

三、公益與商機

公益內部化的最長久之計，應是能和「商機」、「經營策略」做整合。例如，可口可樂在印度結合家電公司與銀行，提供小額貸款給社區居民購買手提式保溫箱，讓居民背著小冰箱在炎熱的天候下，販賣包括可口可樂在內的飲料。這樣的創意不但提供當地個體戶就業機會，對企業而言更為新商機開了一扇窗。

美商惠普在印度協助婦女開設「行動照相館」的經驗，透過《世界是平的》書中報導，也令人印象深刻。為了找尋「窮人最需要什麼？我們可以賣什麼？」的答案，印度惠普和當地政府合作展開一項實驗計劃，他們到某農村展開訪談，發現鄉民對照相的需求很大，比如辦身分證、執照，以及家庭活動的紀念，於是惠普便提供自家生產的數位相機與手提式印表機給村民。由於當地供電不穩定，惠普又把太陽能板裝在有輪子的背包上，「行動照相館」於是開幕，耗材由惠普提供，但和村民分享利潤。結果「行動照相館」大受歡迎，攝影班婦女讓家中收入增加一倍。

當結束實驗，惠普要收回相機、印表機時，村民當然不願意，結果村民以付租金的方法繼續使用器材，而且還到外村開了許多分館。之後，惠普也與非政府組織合作，培訓更多婦女操作行動式照相館，也順便銷售惠普的油墨與耗材，雙方各蒙其利。

四、公益也須「國際化」

「面對貧窮問題，不是給他們錢就能解決，」已故的英業達副董事長溫世仁曾說，解決貧窮必須找到一個「方程式」。溫世仁花了三年時間找尋這個方程式，在中國河西走廊上的一個山村「黃羊川」，推動「千鄉萬才」計畫，他協助黃羊川職校建立網站及電子商務系統，村莊農產品透過學校師生上網銷售而走出貧窮。

相較於溫世仁在中國的作為，台商似乎未再見到類似的遠大關懷，才使得長榮集團董事長張榮發，發願做「國際級的公益」聽來這麼與眾不同。全球化的挑戰方興未艾，企業不僅要獨善其身，更應兼善天下，並且將芸芸眾生的福祉與自己緊密結合，才能在新時代展翅高飛。

五、統一超商 7-11 的公益做法

在 7-Eleven 所推行的公益活動裡，經由募集廣大消費者在結帳完後所捐出的小小愛心，無形中幫助了許多弱勢族群。7-Eleven 一天的工作結束後，會實際清點募款箱內的金額，各門市透過電腦回報系統將募款金額回報總公司，再由財務部門將門市回報帳務統計後，便將所有金額移交基金會處理。日後，7-Eleven 將募款結果透過大眾媒體公

信告知，並在各門市張貼公信海報，同時在三年內追蹤受贈公益團體募款運用情形。7-Eleven 在 18 年來累積募得 6 億 7,585 萬元，幫助 57 個團體及許多弱勢族群。

西方科學證明，慈悲有愛的善念，對個人身心與社會文明有著健康助益。你所付出的慈愛與善心，7-Eleven 宣告必將珍惜所託，並確實地將善款用在每一個需要幫助的人身上，讓每顆無助的心得到最實質的幫助、最熱切的關懷，讓臺灣成為最有善意的人間寶島。慈悲行善、豐富生活，這才是生命的真正價值。

另外，2006 年 10 月及 11 月份時，7-Eleven 推出消費滿 77 元就送小熊維尼 80 週年紀念版磁鐵書籤，此次的贈品活動除了以具有可愛及友善的小熊維尼帶給消費者購物上的樂趣外，並特別與迪士尼合作及邀請知名藝人為小熊維尼親筆簽名並寫下友誼宣言，將此簽名的小熊維尼贈品在奇摩網站上拍賣，拍賣的所得將全部捐贈給伊甸基金會，來幫助「慢飛天使起飛」的公益活動。一方面可以讓每位消費者在購物上得到樂趣及滿足感外，另一方面則可以藉由此活動來幫助社會上真正需要幫助的人，也為這社會樹立了一個很好的模範（7-Eleven 網站）。

在 2006 年《遠見》10 大服務業評鑑出爐、《天下》主辦的「2006 最佳聲望標竿企業」，以及《壹周刊》舉辦「第三屆服務第壹大獎」中，7-ELEVEN 以健全的體質及卓越服務，囊括三大選拔活動冠軍。

在《天下》雜誌部分，7-ELEVEN 獲得「2006 年最佳聲望標竿企業前十名」，另外更獲得百貨批發零售業的第一名，蟬連十二年穩坐臺灣批發零售業龍頭寶座，而在十大指標評比中，共有八項指標入選；如「前瞻能力」、「創新能力」、「以顧客為導向的產品及服務品質」、「營運績效及組織效能」、「財務能力」、「運用科技及資訊加強競爭優勢的能力」、「具長期投資的價值」、「擔負企業公民責任」，顯示統一超商的經營能力獲各界肯定。

《遠見》雜誌再度與國內最大 ISO 認證機構 SGS 臺灣檢驗科技公司服務驗證部聯手，為期三個月的時間，以「基本服務態度」為主，「魔鬼大考驗」為輔的測試劇本進行評分，7-ELEVEN 通過嚴格考驗，獲得第四屆遠見雜誌傑出服務獎中便利商店類別的第一名。在《壹周刊》部分，歷經一個多月、全數由消費者投票，7-ELEVEN 除了連續三年拿下藥妝便利店類別服務第一，更在所有第一名企業中，以最高分獲得「最佳服務員工」個人獎。因此，企業從事公益行動，對其本身的體質與聲望，均有正向加分的實質效果。

個案討論

企業做公益，協助社會企業

　　有些企業捐一筆錢給慈善機構幫助偏鄉兒童，而有些企業舉辦志工日進行淨灘活動。捐款與志工服務是大部份企業選擇做公益的方式。除此之外，我們還有其他不一樣的方式嗎？

　　這幾年的觀察發現，隨著社會企業的興起，有些企業發現協助社會企業茁壯，就同時能夠改善他們關注的社會議題，所以也開始將資源投入社會企業發展。以下列出企業和社會企業合作的方式和案例：

一、企業運用本身專業，提供社會企業協助

　　每間企業有自身最擅長的知識和技術，如果可以用來輔助社會企業發展，更能夠凸顯企業的核心價值。例如，KPMG臺灣所設有社會企業服務團隊，提供新創社會企業設立公司章程和財務的相關咨詢，服務對象包括發展小林村老梅產業的2021 社會企業和無障礙接送服務的多扶接送等。國內最大麵粉廠聯華實業和全球小麥耕地最小的喜願共和國攜手合作，協助研磨加工、麵粉儲運與銷售等知識技術，共同改善臺灣糧食自給率不足的問題。星展銀行也提供財務和金融方面的建議，給所支持的社會企業夥伴。

個 案 討 論

二、企業提供優惠方案，協助社會企業成長

社會企業必須兼顧社會及商業效益，所以在經營初期會面臨比較高的成本壓力。企業如果能夠提供社會企業優惠方案，對於社會企業會是一大助益。例如，星展銀行提供社會企業較高存款利息、優惠的貸款利率和手續費減免或調降的服務；新竹物流提供社會企業商務平台 17 support 優惠的物流配送服務。

三、企業採購社會企業的產品服務

消費對社會企業是最直接的支持，同時對於社會與環境也產生正面影響。例如，Google 採購生態綠的公平貿易咖啡，作為公司內部茶水間的飲品；友達光電等企業向鄰鄉良食，採購有善土地的小農耕作產品；星展銀行購買勝利身心障礙潛能發中心的手工琉璃，作為客戶贈禮，也購買愛一家親社會企業的中秋禮盒，給內部員工。

四、企業投資或贊助社會企業發展

普遍企業認為社會企業沒有贊助或是投資的誘因，一方面是贊助無法抵稅，另外一方面是投資報酬率有限。但是如果有企業願意投入資金給社會企業，對於社會企業及其所產生的社會影響力，會有相當大的助益。例如，星展銀行提供獎金給有發展潛力的社會企業；南韓 SK 集團把投資社會企業，做為實踐企業社會責任的一環。

資料來源：本案例摘引自社企流。

討論分享

1. 你對企業以協助社會企業發展的方式來做公益，有何看法？跟企業用捐款作慈善有何不同？

2. 你對文中四種合作方式與案例，最認同哪一種？為什麼？

3. 你能提出第五種合作的概念嗎？試著表達出你的想法。

本章習題

一、選擇題

(　　) 1. 何者是近年來企業社會責任探討的主題？　(A) 非政府組織的議合　(B) 透明度　(C) 擔當　(D) 以上皆是。

(　　) 2. 以下敘述何者有誤？　(A) 企業社會責任已內化到整體規劃作業中　(B) 公司高層的支持是企業社會責任推動的關鍵　(C) 企業已超越 CSR 報告書，而直接跟消費者互動　(D) 以上皆非。

(　　) 3. 涵蓋環境或綠色會計的資訊系統，稱為什麼？　(A) 財務會計　(B) 社會責任會計　(C) 績效會計　(D) 公司審核會計。

(　　) 4. 政府可以提供獎勵措施，鼓勵顧客依據什麼績效指標來採購或消費商品？　(A) 財務　(B) 環境　(C) 銷售　(D) 企業社會責任。

(　　) 5. 以下何者非為提升企業社會責任效能的作法？　(A) 由上而下切實力行　(B) 員工參與度　(C) 花錢廣告宣傳公司　(D) 建立深遠的夥伴關係。

(　　) 6. 以下何者不是公司展現出來的企業公民價值？　(A) 採用內部稽核員　(B) 高度透明化　(C) 採用廣為人知的國際規範標準　(D) 以上皆非。

(　　) 7. 以下何者為評估企業在社會責任發展的標準？　(A) ISO9000　(B) ISO14000　(C) SA8000　(D) 以上皆非。

(　　) 8. 以下針對企業公益發展的敘述，何者有誤？　(A) 公益內部化　(B) 公益不該跟商業作法結合　(C) 公益需要國際化　(D) 以上皆非。

二、問題研討

1. 根據《倫理雜誌》的評論，企業社會責任最重要的主題為何？

2. 社會責任會計的意涵為何？政府可扮演的角色為何？

3. 臺灣在推動與落實企業社會責任上，有何不足的地方？

4. 現階段公司應該具備的企業公民價值為何？

5. 請你列舉說明臺灣企業做公益的實例為何？

6. 企業如何將公益「內部化」？如何將公益「國際化」？

Chapter 15

跨國企業的倫理議題

要降低擁有，能提升享有

你我人生終極價值的目標，是：

要學習「降低」你的「擁有」，

讓自己的「生活」慢慢漸趨「樸實」，

最後你會發現生活「什麼都好」的接受。

要努力「提升」你的「享有」，

帶自己的「生命」不斷追求「卓越」，

最終你會發現生命「還要更好」的享受。

如此一來，你生命的深度與廣度從此不同了，

你的生命在經歷中，自然被延展與拓寬了。

慢慢你在面對自己生活的態度，

以及面對自己最終生命的努力，

還是要能由內心中轉變成為：

在「物質」上接受「什麼都好」，

在「精神」上享受「還要更好」。

大義大學畢業後，在公司表現很受賞識，後被升任高階職位，負責監督公司在越南的承包商。上個月，大義飛到越南拜訪在胡志明市的工廠，主要是因為出貨進度落後，因而飛過去巡視工廠，並與工廠管理人員碰面，了解問題原因，並尋找解決之道。

工廠管理人員接機後，直接帶大義到工廠四處看看，抵達當地工廠時，所有員工都非常努力工作。唯有一組工人使用特殊化學品清洗部件時，大義注意到工人並沒有戴防護口罩，而他知道吸入這化學物質對身體是有害的。大義向管理人員詢問時，廠方回答他們有建議但沒有強制，因為因此而得病的機率很低。

15.1　　跨國企業的倫理守則

一、跨國企業倫理問題的發生

　　跨國企業的倫理問題，通常發生於跨國企業到落後地區設廠，跨國企業為了取得原料、僱用較廉價的勞工，或是為了逃避該國較嚴格的環保、安全檢查等的法律規定，選擇到落後地區設廠，但跨國企業利用落後地區環保、安全法規的缺乏，以期降低成本、增加利潤，已經在落後地區造成許多問題。例如，1984 年美國聯合碳化在印度波柏爾市工廠發生的意外，導致超過 3,000 人死亡，是歷史上最嚴重的工業意外。

　　臺灣在三十幾年前，當時經濟發展可以說是比環保或是工廠安全等還重要的目標。然而經濟發展至今，臺灣人民已經意識到環保、安全法規的重要性，因此，現在對於外資要來臺灣設廠也都要評估對環境的影響。例如，1998 年拜耳到臺灣設廠時，就因為環保問題而受到阻礙。由此可知，企業在落後地區經營，若因缺乏法律的規範，就容易忽略安全及環保所造成的後果。

除此之外，大義花了不少時間在工廠，發現很多地方不太對勁。例如，員工平均每天工作時間少說有 12 個小時，有時甚至沒有休息時間，這跟公司規定工作日一天 8 小時不符。另外，有員工以匿名方式告訴大義，他們不能請病假，而且一旦被認定是偷懶，馬上會被扣薪水。甚至，曾有幾個員工因為工作過度而自殺，但這些消息被廠方隱匿起來。大義問該廠廠長為何不多僱用工人，廠長的回答是沒有經費。

大義回到公司後，寫了一份越南該工廠改善的建議報告。不久後，他與公司高層開會時，高層表示對其報告很重視，但幾個月過去了，始終沒有任何下一步的指示。此時，大義望著桌面上那一份報告書，心中不免對公司的態度有所懷疑，心想到底是正常出貨重要，還是勞工人權問題重要？如果你是大義，你會怎麼做。

討論議題：

1. 如果你是大義，面對公司的冷漠處理，你會如何打算？為什麼？

2. 如果你是大義的主管，面對公司如此態度，你會支持大義向上反應嗎？為什麼？

為了強制執行企業倫理，管理階層不僅必須真的看重它，還要把它跟達到生產或行銷目標一樣，有賞有罰。也不能光靠口頭規勸，必須要有專人負責。這個負責的人可以在董事會中扮演提倡企業倫理的角色，稱之為「倫理專員」，主要工作是舉辦高、中、低階管理人員倫理決策研習會[1]。換言之，除非企業倫理能成為整個企業運作的一環，否則不可能落實。徒法不足以自行，光有好的倫理守則也不能保證有好的倫理決策，必須有人去推動才行。不過，我們也必須承認，有些公司的倫理規章，只是公關的噱頭並沒有真正予以落實。

二、與當地法律規定或倫理標準不一致

跨國公司因其性質，通常面臨最嚴重的倫理衝突，大多數是跟地主國與當地的法律規定或倫理標準不一致有關。例如，行賄是不合法以及違背倫理的作法，但若是一國的法律規定不可以賄賂對方政府官員以得到合約，則會使該國公司相較受到不利之影響[2]。

1 楊政學，2006a

2 李春旺，2000

當然，區分行賄或送紅包與被勒索的行為，也是很重要的。行賄是指行賄人自願性提供貨物、服務或金錢，以得到不當得利或違法之利益。被勒索則是指當事人非自願性拿出貨物或金錢，以得到屬於自己應有的權益。作這樣的區別是極其要緊的，因為前者是違反法律的，後者則不一定[2]。

有些企業不以送紅包給政府官員的方式取得合約，而採用指定捐款給當地的公益團體，以博取好名聲。嚴格來講，這種捐款仍舊是另一種形式的賄賂，因為送禮者得到想得到的合約，而且送禮的動機跟賄賂無異。當然也有不同的地方，像在暗中作的，不是某特定的個人得到好處。因此，這種作法的道德，必須視捐款的目的是否為取得「不當得利」而定[2]。

三、利益衝突與利益競爭的差異

Bowie 認為，若能區別利益衝突（conflicting interests）與利益競爭（competing interests）之情況，會有助於其解決倫理衝突的問題。利益衝突是指只有一方的利益能顧及，其他的人利益都必須放棄。例如，某產品有嚴重的副作用，雖然利潤可觀，但因與顧客的利益衝突，只好放棄銷售。此時，倫理守則可以指出什麼才是應該居於優先的利益[2]。

利益競爭則是指各造的合法利益不能全部實現，解決衝突可以用各方面的利益，都能部分顧及而達到平衡。例如，某公司生產一種人工糖精，對糖尿病與肥胖症者有很高的健康效益，但會使一小部分人得到癌症，由於目前並無適當的替代產品，也沒有法律的規範，故該公司不能訴諸倫理守則來解決[2]。

四、其他跨國企業倫理問題

其他常見的跨國企業倫理問題，像僱用童工、不良或危險的工作環境及條件，以及與共產國家或違反人權的國家交易等問題[2]。

15.2　跨國企業的共同規範

一、全球經濟體系的共同道德標準

頻繁的跨國貿易已迅速把國際空間拉近，各地市場此刻正不斷開放，容易讓商業機構跨越國界經商，帶來更多的競爭與機會。現在的商人不會只滿足於在國內經商，他們還會遠赴海外，矢志於世界市場中爭一杯羹。

在國際商業社會中，經營者每每碰到文化與道德上的障礙，投資者將面對不同的商業常規、行為標準與風俗文化，而令他們難以處理，這些障礙涉及道德抉擇的情況。例如：

1. 我應否提供賄款或回扣以打入某外國市場取得合約？

2. 我應否遵從那些違反我們國家勞工法例的規條？

3. 我應否採納與本地習俗有衝突的行為標準？

當一個商人離開自己國家往外地經營時，他所把持的道德標準會傾向變得模糊。尤其是當身處的東道國家，有較少禁制性的法例及較為容忍一些不道德行為時，常會迷失方向。

4. 我們是否容忍那些低於國際價值觀念的原則？

雙重標準會削弱優良的企業文化，亦會最終破壞機構的良好聲譽。在國內外標榜公司的企業守則，是維繫公司運作的一個關鍵，而持守這個關鍵則端賴在所有企業活動中實踐誠信行為。

跨國企業的行政人員，一方面常稱被迫遵從個別國家的慣例，甚至提供賄款方可經營運作。在另一方面，東道國家的行政人員，卻聲稱外國機構將貪汙文化引進他們的國家。

賄賂是國際商業道德中主要問題，世上沒有一個國家容許其政府官員在承批合約時收受賄款，亦不准任何商人以行賄手法爭取生意。貪汙常涉及兩方人士，一方提供賄款，而另一方收受賄款，倘若雙方互不相謀，貪汙活動將無法進行，應否行賄或受賄，有關方面應心裡有數。

很多跨國公司的行政人員表示，他們的公司寧願放棄商業合約，而不會進行賄賂或提供任何形式之「回扣」。商界人士的道德行為應與世界的標準相配合，不論在本身的國家或東道國家，也應貫徹堅守一致的道德操守。

二、全球性紀律守則

全球性紀律守則的提示，有如下要項：

1. 為全球商業操作制訂一致的道德標準。

2. 此標準應儘量訂在一個較高的水平。

3. 將標準嚴謹且貫徹地落實與推行。

4. 將標準詳盡地闡釋給公司的各地僱員。

道德承諾可協助跨國企業解決經銷問題，降低交易成本，並增加機構內部及貿易伙伴之間的互相信任。一個已具有社會責任而享譽國際的跨國企業，此聲譽絕對是企業長期建立起來的寶貴資產，絕不應輕易放棄。本書第 7 章第 4 節的內容，亦有此案例的倫理判斷之教學演練過程，可提供更為詳細的分析架構。唯本課探討跨國企業的倫理議題，故仍列示此案例來作跨國企業倫理的探討，同時可看見跨國企業處理事情的倫理價值觀。

三、跨國企業運作應否在國內外一致

就經濟利益而言，任何跨國企業都應尊重東道國家的道德標準。跨國企業往往於國內外附屬公司的運作上，採納相同道德標準的經濟理念，其論點如下：

1. 跨國企業的管理階層相信某些道德承諾可為企業提供競爭優勢。

2. 跨國企業的道德氣候應在國內外一致，而其社會責任亦為寶貴資產，不應輕易放棄。

倘若各附屬公司的道德承諾不一致，該等資產將會因為認知分歧而被削弱。因此，一間跨國企業所有附屬公司的道德承諾應該一致。此外，跨國企業的道德氣候應在國內外一致，然卻未有闡釋這道德氣候是否真正合乎道德標準。為了清楚指出兩者的分別，試舉以下例子以作詮釋。

若企業在國內外慣性行賄，在狹義上，仍可稱之為履行一致做法；但在廣義上，哲理意念則對此有所排斥，並視之為不道德行為，故所有跨國企業的道德氣候應禁止賄賂。倘若在一個國家的賄賂行為並不普遍，行賄則難以達到經濟效益。然大多數跨國企業面對的問題，是如何在盛行賄賂的國家經營。總而言之，市場道德一旦在跨國企業的道德氣候中體現，我們即可肯定，該跨國企業的道德標準必屬高尚可信。當然，並非所有道德操守均可提供競爭優勢，部分道德問題需要由市場以外的組織調節。

四、跨國企業共同的道德規範

跨國企業利用落後地區取得較廉價的勞工、原料，或逃避本國較嚴格的環保安全檢查，已經在落後地區造成許多問題。而在貧窮的國家，經濟發展可以說是比環保、工廠安全還重要，因此只要是能增加新就業機會，或是能增加外匯收入，均是當地政府極力歡迎的。臺灣在三十幾年前開始發展經濟時便是如此，雖然創造了臺灣經濟奇蹟，卻也犧牲了生活品質。一直到現在，當經濟發展到一定程度時，才開始意識到環保、工安等問題的重要性。

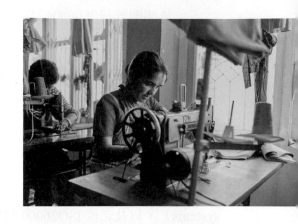

雖然國際間沒有一個強制的機構，有力量來強制執行跨國企業的道德規範，但是有些國際組織已經漸漸將一些道德規範制度化，像是反貪污、維護人權、保護環境等。對於這些國際間共同接受的道德規範，有些國家把它列入法律規範，要求企業遵守，但有些國家並沒有具體措施。

要約束跨國企業的行為，政府必須重視這些企業所產生的問題，而不能只看到眼前所帶來的利益。除非該企業對自身企業責任有絕對的要求，否則我們很難期待這些企業會將當地人民的福祉放在企業利益之前。目前各個跨國的大公司，為了永續經營無不盡力維持良好的形象，因社會大眾開始對周遭的環境產生關心。不管是員工或消費者，人民各種意識抬頭，接收資訊管道四通八達，一家公司能否長久生存，形象的建立與維持是必要的。

五、跨國企業推動企業社會責任的做法

當企業跨足跨國性的生產投資行為時，其企業社會責任的範圍便不僅限於企業本身的經營運作，同時亦必須對其全球價值鏈中下游廠商之行為準則的標準建立與執行狀況負責。主要原因在於企業的角色，已由傳統的生產者轉移為投資者、採購者與管理者，而作為一投資者，企業所優先關注的議題，近年來已由傳統對價格、品質及服務標準的關切，逐漸擴及對當地國之社會及環境之相關法規標準與法律責任的重視。

在企業推動社會責任的做法上，大多將焦點集中於建立供應鏈標準（supply chain standards）或行為準則。UNIDO 於 2002 年的報告中，進一步將跨國性企業推動企業社會責任的做法，區分為以下三類：

(一) 建立多邊利害關係人之夥伴關係取向

產業部門採行共同的行為準則，並且與民間社團組織與政府相關部門，共同研訂各方均可接受的監督機制，建立多邊利害關係人之夥伴關係取向（multi-stakeholder partnership approaches）。例如，美國的「公平勞工協會」（Fair Labor Association）與「道德貿易倡議」（Ethical Trading Initiative），均屬於此一取向。

(二) 取得認證來宣示社會或環境的績效

獨立的機構訂定相關之環保或產品標準，提供業者取得認證，作為對外宣示企業之社會或環境績效的證明。例如，SA8000 與 ISO 14000 之認證系統（certification systems），以及之後 ISO26000 的訂定，均屬此類。

(三) 出口導向企業之企業協會與群集取向

在國家層級上，建立出口商品的行為規範及認證體系，以出口導向企業之企業協會與群集取向（business association and cluster approaches）。

15.3 跨國企業的公眾責任

本節探討跨國企業的公眾責任，內文中以亞洲地區跨國企業為例，來討論如下議題：亞洲的透明、責任與治理；亞洲的實質進步、因地制宜的全球解決方案，以及三大價值：透明、負責、正直等。

一、亞洲的透明、責任與治理

透明與責任是亞洲企業領導人的首要課題，其中原因與透明、責任提高後的利益息息相關。包括：提升管理階層的公信力、吸引眼光看得更遠的投資人、增進業界分析師的認知、以更低的成本取得更多資金、降低股價的波動，以致於更有可能實現公司真實的潛在價值[3]。

然儘管有這麼多利益，而且得到亞洲企業執行長的普通支持，但是有些人仍認為，亞洲企業透明與責任卻遠遠落後。而阻礙亞洲的透明度與責任感增強認知與實際障礙[3]，如下要項：

3 羅耀宗等譯，2004

1. 貪瀆認知。

2. 經濟可能下滑。

3. 資訊透明，即責任基礎設施，仍處於萌芽期。

4. 家族企業文化成行，董事長通常由管理團隊的最高主管出任，而不擔任高階主管職務的董事，往往不能獨立行事、力量不強、資格不足。

5. 將矛頭指向「亞洲價值」的減弱。

6. 國營公司造成的負面影響。

7. 缺乏「全球行為標準」與「全球管理人才」。

8. 企業透明化主要仍限於財務資訊，但是要得到真正的效果，透明化的精神應該瀰漫於企業的所有經營層面。

二、亞洲的實質進步

(一) 馬來西亞

在金融危機發生之前，馬來西亞政府就制定一套財務報告方法，並且立法實施，來取代以前由會計業發表的會計標準，以及由稽核人執法的舊制。

這套新的架構，規定如下要項[3]：

1. 設立一個獨立的標準制定機構，由所有利益團體的代表組成，包括編製人、使用人、主管機關、會計業。

2. 財務報表必須符合馬來西亞會計標準局（MASB）發布、與國際會計標準（IAS）統一的標準。

(二) 新加坡

在金融危機發生之前，新加坡已經規定設立獨立董事與稽核委員會。危機發生以後，主管機關更為積極，努力加快公司治理發展的步調。其作法如下[3]：

1. 法規環境嚴峻，政府在立法管理上，態度積極主動。

2. 政府很容易頒行新規定，企業部門很少傳出反對聲浪，這和其他亞洲國家不同。

3. 設立企業揭露與治理協調會（CCDG），類似美國的財務會計標準委員會（FASB）。

新加坡改善公司治理的努力，影響了三類公司 [3]：

1. 和政府有關的公司，他們根據商業上的考量，自行設立董事會與延聘管理人員。

2. 家族企業、規模比較大的公司或複合企業，他們也採取行動來改善治理。

3. 中小型企業，由於證交所上市規定鬆綁，他們的股票開始公開上市，他們仍在學習扮演上市公司的角色。

(三) 香港

香港是相當成熟的經濟體，在企業治理的改善上，一向積極建立標準。而香港聯合交易所有限公司，一直是許多這類行動方案的背後推動力量，包括 [3]：

1. 修改上市規定（1991 年）。

2. 引進適用於董事的「最佳實務規範」（1993 年）。

3. 擴大財務報表的揭露規定（1994、1998、2000 年）。

4. 配合公司與證券立法，目的在於增進公司治理的監管架構更為完備。

(四) 日本

阻礙日本加速變革的因素，有如下要項 [3]：

1. 日本傳統的體系由法定稽核人組成，並向董事會報告管理階層的績效，權力集中於社長兼執行長之手，董事往往無權在必要時更換高階管理人員。

2. 到目前為止，日本依賴的是自由選擇的辦法，因此日本最大的問題不是「何時」，而是「如何」或者「哪些事情是改善公司治理的最好方法？」。

3. 面對全球市場的需求，日本人必須決定要不要以法律的力量，推動公司治理的改善。

(五) 中國大陸

中國大陸的作法，有如下要項 [3]：

1. 如何管理資產國有對獨立的監管法規，以及對公平行使監管職權產生的影響與衝擊。

2. 中國加入世界貿易組織，等於承諾提高透明度。

3. 必須強化司法審判職能，在裁決商業案件時減低政治干預成分，並且更加認識商業現實狀況。

三、因地制宜的全球解決方案

(一) 企業報告供應鏈

　　企業報告供應鏈（corporate-reporting supply chain）這個模式，如【圖 15-1】所示，說明了企業報告資訊的產生、製作、溝通與使用的過程中，相關組織與個人扮演的角色，以及彼此之間的關係。圖中將企業與政府中，人們可能已經知道的事情呈現出來，讓人一目了然。

公司高階主管 → 董事會 → 獨立稽核人 → 傳訊傳播人 → 第三人分析師 → 投資人及其他利益相關人

標準制訂

試場監督

促成技術

圖 15-1 企業報告供應鏈
資料來源：引用自羅燿宗等譯（2004）

(二) 企業透明化三層模型

　　企業透明化三層模型（three-tier model of corporate transparency）將一套影響深遠的建議呈現出來，並把報告與稽核帶到新的卓越水準。這個模型觸及企業資訊的三個相關層次，如【圖 15-2】所示：

1. **第一層：全球性一般公認會計原則（GAAP）**。有了全球性 GAAP，投資人可以更容易比較任何行業、任何國家中的任何一家公司的表現。

2. **第二層：產業基本標準**。涵蓋行業別與由各行業發展的金融與非金融資訊標準，以補第一層的基本金融資訊之不足。

第三層　個別企業資訊

第二層　產業基本標準

第一層　全球一般公認會（GAAP）

圖 15-2 企業透明化的三層模式
資料來源：引用自羅光宗等譯（2004）

3. **第三層：個別企業資訊**。是每家公司所特有的資訊，包括策略、預估與計畫、風險與管理實務、公司治理、薪酬政策、績效量數等方面的資訊。

　　企業透明化三層模式的核心概念，即準確的資訊自由流通，放諸四海而皆準，而且隨著一國的發展，這是穩定、和平、具生產力、繁榮的社會形成與維持的必要條件，如此使得企業資訊更為整合與全面。

四、三大價值：透明、負責、正直

　　只有在鼓勵透明精神、負責文化與人民正直的環境中，才有辦法得到好的治理與改善企業報告[3]。

1. **透明化精神**：企業報告供應鏈的每個成員，都必須養成透明化的精神。

2. **負責任文化**：供應鏈的每位成員，應該試著創造負責任的文化。

3. **正直的人民**：少了正直的人民，就不可能實踐透明化的精神與建立負責任的文化。

15.4　　　　　　　　　　跨國企業的公民意識

　　本節探討 DHL 洋基通運公司對亞洲企業公民意識要務的看法，以及其在亞洲面對的挑戰，包括：亞洲地區各種民主發展水準、不同的勞工標準方法、不同的社會與環境優先要務、不同的商業傳統，對 DHL 之類的國際公司構成特別的挑戰。

一、亞洲企業公民意識的背景

　　有人說企業公民意識或企業社會責任主要是西方社會的概念。相較西方經濟體中的公司，亞洲的企業決策比較傾向於集權，而不重視形成共識，而且亞洲企業對於工作條件與狀況，以及環境保護與資源運用的方式，抱持不同的文化期望。不過，在亞洲某些地方，企業社會責任與企業公民意識存在已久，例如，自甘地以降的印度政治人物，一直強調企業扮演的社會發展要角。

　　雖然亞洲國家只有少數公司「名義上」執行 CSR，但不表示這個地區的企業相對缺乏社會責任與環境責任。舉例來說，提供員工及其家屬住宿、醫療保健與教育補助（有時從薪資中扣款），是開發中國家 CSR 的特色之一。其他的研究報告，也凸顯 CSR 是亞洲一些公司日常營運活動的一環，最顯著的例子為，英國政府國際發展部資助支持企業實務社會層面資源中心，以研究企業與貧窮的關係[3]。

二、亞洲全球企業公民意識面對挑戰

在亞洲，願意負起社會責任的全球型企業，必須面對許多重要的挑戰。DHL 認為其中六項重要的挑戰，值得一提[3]：

(一) 倫理供應鏈管理與勞工標準

在製造業與農業中，童工與「契約」勞工以及工時過長，與工作環境過度擁擠與不衛生，是 DHL 及所有負責任的全球型企業特別關切的兩大議題。這些問題進而帶來兩項挑戰：第一是如何調和窮人創造所得的需求，以及企業僱用新的勞動人口，以提高競爭力的需求；第二是如何確保接受教育的管道，以及合乎人性的工作環境，做為擺脫貧窮的踏腳石。

(二) 投資與人權

若干單一議題利益團體與一些西方國家政府，以人權紀錄欠佳為由，阻止企業前往某些國家投資，有些公司受到公眾或股東的壓力使撤離那些國家。但也有公司希望透過他們的投資，對那些國家的社會做出正面貢獻。如 DHL 透過運送人道救濟物資，以及在若干聯合後勤作業上，支援發展機構等協助方式，對於衝突後地區的重建貢獻一份心力。

(三) 公眾諮商及「社會營運執照」的演進

印度與菲律賓等國家的法律，規定企業先與地方社區磋商再投資。現有證據強烈顯示，如果企業不與地主國社區進行這類對話，也許得不到所謂的「社會營運執照」，意即居民發給的非正式同意書。他們可能發現，得不到地方社區的支持，就沒辦法回收預期中的投資報酬。

(四) 衝突與易戰事地區的營運及安全挑戰

許多亞洲國家深陷於內部衝突，或者處於與鄰國發生衝突的狀態，而 DHL 因為全球性的運籌與運輸業務特質，對此格外敏感。DHL 依照「先進後撤與搶先重回」的業務概念經營企業，必須體認其所包括的業務活動絕不助長敏感衝突地區一觸即發的緊繃情緒，因此負有許多安全上的責任。

(五) 貪瀆腐化與缺乏執法

一般人認為：貪瀆仍是亞洲大部分國家的嚴重問題，甚至因而無法吸引外來投資。因此，打擊當地官員的貪瀆行為，是 DHL 在亞洲與全球表現格外出色，並且獲得表揚的一個執行領域。

(六) 環境保護

亞洲很多國家缺乏有效的環境保護法令規定架構，再加上無力執法或執法力量薄弱，造成許多嚴重的負面環境衝擊，社區與公益團體的抗議聲浪接踵而至，甚至受到媒體、環保與人權組織高度的關注。

三、亞洲企業公民意識的商業利益

企業公民意識的重要商業利益，包括如下幾點要項[3]：

1. 提升商譽。
2. 吸引員工效力。
3. 增進未來商機。
4. 預先研判與改善風險管理。
5. 節約營運成本。
6. 擴大競爭優勢。

四、DHL 企業公民意識與責任經營的經驗

DHL 的成長非常快速，而地方層級的獨立自主運作是特色之一。DHL 的企業公民意識帶來的利益，包括：把服務外包到各地，以及僱用與訓練瞭解營運所在地文化的當地經理人。DHL 對於企業公民意識採取的方法，反映了公司與營運地社區的密切關係，以及身為全球型運輸公司，應該運用效果最好的技能。

首先，新加坡 DHL 公司，在其企業社會責任活動中，每個星期運送新鮮蔬菜給 415 位貧民與老人，為期一年。在人才培養方面，DHL 最近投資於與世界最大學生組織 AIESEC 建立新的夥伴關係。DHL 的企業公民意識也著眼於民主發展程度薄弱的國家，在發展的企業公民意識管理系統中，將採用一些績效監視工具。此外，DHL 也在內部表揚「企業公民意識戰士」，並且透過輔導計畫加以訓練，以確保企業公民意識有效地落實於公司的文化中[3]。

DHL 現在認為，企業公民行為應該涵蓋下列三項工作[3]：

1. **內部企業社會責任**：為員工營造職場社會正義。
2. **外部企業社會責任**：與外部利益關係人建立負責任的關係，並把經營實務與社區投資包含在內。

3. 環境管理： 把 DHL 的營運活動對環境所造成的衝擊降到最低。

　　DHL 所面對的挑戰，是把企業公民意識的價值深值於公司內部，並且確保亞洲與其他地方的各地員工，透過公平的工作條件、訓練與管理支援來得到授權，依照那些價值觀與當地的需求採取行動。

　　企業公民意識也要求企業發揮經營效率與競爭力，DHL 相信企業公民意識談的是「我們的營運方式」，而負責任的經營實務，則是指善用高效率企業的核心能力，廣泛貢獻社會及其經濟、社會與環境的永續發展。因此，全球型企業營運最好的是，依循本身的最佳標準、國際法所建議的標準，以及普世認可的行為準則；各地員工能就他們所知，助以一臂之力，以達到真正的企業公民意識。

15.5　　　　　　　　跨國企業的區域關係

　　本節之目的在於找出亞洲企業有哪些層面，可對全球社會的倫理發展有所貢獻。在亞洲地區，不論企業大小、人際關係及信任是長期培養出來的，做生意與交朋友密不可分。國際社區的嚴重問題，在於「企業品德」與「全力追求利潤」能否相容並存。此需要用廣義的概念，來定義「企業倫理」：

1. 企業應該為員工的社經福利竭盡所能。

2. 追求利潤雖十分重要，但是對發展人力資源、提升創新能力、支援各項活動等方面的相關成本應該有所準備。

3. 法治及良善治理應獲尊重並實施。

4. 經濟發展水準高，企業才有能力、也有意願為員工提供社經福利。

一、印尼企業倫理的演進

　　印尼為開發中國家，1997 ～ 1998 年經濟成長為「負值」，到 2003 年雖轉為「正值」，卻只能勉強履行債務，更別說建立社會及福利架構。近來勞動成本升高，促使部分企業決定遷移，導致其所造成的問題接踵而至，此為不合乎倫理的企業經營。杜哈宣言，未能履行貿易談判的承諾，故欠缺倫理道德的商業行為[3]。

　　印尼社會提倡倫理，最好是透過改善教育與社會服務，確保資源分配最適化，以及透過經濟成長，確保人民生活富足以達成目標。印尼許多家族企業只顧賺取短期利潤，

不思擬定長期策略。加上國際銀行迅速通過印尼公司的貸款案，鼓勵他們進行非核心資產，尤其是不動產的投機行為。只重短期利潤並把投資轉向非核心資產的組合影響許多亞洲公司，不只是印尼而已。

二、符合倫理的良好企業實務

私人機構符合倫理的良好企業實務，如下要項：

1. 重視企業倫理的公司會對員工及其家庭負起責任。

2. 致力發展人力資源，培育人力資本。

3. 激起員工熱情，讓其可以全力投入工作。

4. 訂定公平的工資水準，以及相關勞工福利。

5. 根據績效制定升遷政策，以發掘頭角崢嶸的人才。

三、暹邏公司的倫理規範

泰國暹邏水泥公司是 1913 年成立的家族公司，在印尼設有許多分公司，其所採行的倫理規範有四大原則可供參考[3]：

(一) 恪遵公平原則

1. 以適當與公平的價格，供應高品質的產品與服務。

2. 給付員工的薪資及福利，應該向業內的領導廠商看齊。

3. 努力追求業務的成長與穩定，為股東賺取良好的長期報酬。

4. 公平對待顧客、供應商，以及其他利益關係人。

(二) 相信人的價值

公司認為員工是他最寶貴的資產，公司如果能夠成長與繁榮，員工位居首功。強調僱用高素質的員工，並且鼓勵他們和公司一起成長。

(三) 關懷社會責任

公司強調置身其中的國家社會，懷有堅定不移的責任並以此經營。如暹邏水泥公司將國家利益，置於本身的經濟利得之上。

(四) 追求卓越

公司強調創新的重要性，意即認為永遠有更好的做事方式。因此，努力透過資源的運用，追求改善並期望有更好的表現。

四、印尼企業倫理的提倡

在提升印尼企業的道德作法上，有如下幾點要項[3]：

1. 促進資源適當分配。

2. 推動重視績效的環境。

3. 社會安全網。

4. 生活素質。

5. 民間機構。

6. 創造倫理環境。

7. 區域主義。

五、企業倫理環境的創造

廣義的企業倫理，包含參與一國社會與福利的發展性，所以必須考慮以下的需求：

1. 吸引外來廠商的投資。

2. 鼓勵國內投資以支持理想。

3. 區域層級的行為準則。

4. 區域研究發展及科技移轉提案。

5. 區域層級的共同立場。

6. 全球方案。其作法如下：

 (1) 開發中國家極需打開市場通路。

 (2) 工作條件應採行國際標準。

 (3) 倫理標準應符合國際標準。

 (4) 國際放款應作風險評估與管制。

六、跨國企業倫理的看見

企業倫理的發展，有賴於我們日常服務與營運的團體，一味地重視利潤，結果沖淡了倫理標準。因此，把利潤的追求和其他目標連結起來，十分重要。所謂其他的目標，包括：貢獻於公司經營所在的國家社會網，以及貢獻於員工的社會與經濟福利。

開發中國家的一大問題，是缺乏財富的創造，以支持政府與民間部門層級的社會與福利的發展。資源分配的最大化及鼓勵績效取向的環境，也各有相關的問題存在。全球經濟的競爭日趨激烈，更加凸顯開發中國家面臨的問題，這種環境無助於倫理標準的普及，原因很簡單：因為開發中國家根本無力採行倫理標準。

　　在區域層級上，亞洲國家應該團結起來，在貿易談判上採取共同立場。我們也應該鼓勵更合乎倫理的方法，以吸引外商直接投資。國際層級方面，國際組織扮演的角色應予強化；採行標準的公司應獲適當認證。

　　要創造一個以負責與倫理政策為基礎的社會，成功的前提是已開發國家願提供合乎倫理的企業經營環境。區域內各國攜手合作，才有可能說服已開發國家相信，基於倫理價值，來發展永續型社區，則人人同受其利[3]。

個案討論

臺灣 Uber ── 數位創新與社會倫理的衝突

有人認為，臺灣 Uber 的挫敗，最關鍵的是，忽視了民間氣氛對「社會公義」的重視，遠超過「數位創新」的自我標榜。換言之，當交通部提出納管、納稅、納保的合法化要求，將球丟回 Uber，該公司就必須提出足夠說服力的訴求，說明為何不肯接受政府的「多元化計程車方案」，堅持要另立「網路運輸服務業」的法源。說穿了，Uber 希望維持網路媒合平台的「資訊服務業」定位，不希望肩負「汽車運輸業」的定位及連帶責任。

分攤折扣成本，形同一種不公平競爭。再加上，Uber 一直不願明確保障司機，以及乘客的個人權益，對於納稅也處於被動消極態度。高抽成、低承諾，試圖迴避企業倫理與社會責任，這才是臺灣 Uber 無法獲得社會支持的主因。

然而，對 Uber 殺傷力最大的，倒不一定是計程車業者的抗爭，而是 Uber 司機陸續在網路上披露他們的勞動條件，包括契約弱勢、申訴無門、企業效率不佳、風險大多自負，而且時薪不高，抽成高達 25%，若遇上公司強推折扣方案，收入甚至比計程車司機更低，讓原本頗具好感的消費者驚覺：原來 Uber 司機整體高水準及超值收費，一大部分是建立在打壓司機權益上。

對照 Uber 總部的高市值，2015 年營收已達 15 億美元，一路吸納創投資金投入地區競爭，刻意壓低價格、破壞市場、打擊對手、擴大占用率，卻要求駕駛個人

因此，當創新服務不只存在網路上，而是延伸到實體世界，就必須面臨相對應的法令衝突及倫理規範。如何在「企業創新」與「公共利益」之間尋求平衡，這是 Uber 教我們的事。

資料來源：本案例摘引自財訊雙週刊第 521 期。

討論分享

1. 你認同文中對臺灣 Uber 挫敗的分析嗎？為什麼？

2. 你有搭乘過臺灣 Uber 的經驗嗎？如果有，談談你的感受；如果沒有，也談談你對該服務的整體印象。

本章習題

一、選擇題

() 1. 在企業組織裡會由誰來負責提倡企業倫理？ (A) 內部稽核人員 (B) 倫理專員 (C) 知識長 (D) 財務長。

() 2. 以下何者意味各造的合法利益雖不能全部實現，但能部分顧及且達到平衡？ (A) 利益衝突 (B) 利益迴避 (C) 利益競爭 (D) 利益最大。

() 3. 以下何者不是全球性紀律守則的要項？ (A) 制訂一致性的道德標準 (B) 不能訂一個較高的標準 (C) 要能將標準貫徹落實與推行 (D) 要能將標準向各地僱員解釋清楚。

() 4. 以下何者為跨國性企業推動企業社會責任的作法？ (A) 建立多邊利害關係人之夥伴關係 (B) 取得認證來宣示社會或環境績效 (C) 出口導向企業之企業協會與群集 (D) 以上皆是。

() 5. 以下何者能解釋企業報告資訊的產生、製作、溝通與使用的過程中，相關組織與個人所扮演的角色？ (A) 企業報告供應鏈 (B) 企業會計準則 (C) 企業文化創新 (D) 企業社會責任。

() 6. 以下何者非為企業透明化的三層模型？ (A) 全球性一般公認會計原則 (B) 產業基本標準 (C) 個別企業資訊 (D) 以上皆非。

() 7. 以下何者不是企業公民的商業利益？ (A) 提升商譽 (B) 吸引員工效力 (C) 增加經營風險 (D) 擴大競爭優勢。

() 8. 以下何者不是跨國企業在企業倫理的廣義概念？ (A) 為員工的社經福利努力 (B) 法治及良善治理應同獲尊重 (C) 追求企業利潤的最大化 (D) 具有高經濟發展水準，如此企業才有能力為員工謀福利。

二、問題研討

1. 跨國公司倫理守則的問題為何？

2. 阻礙亞洲的透明度與責任感增強認知與實際障礙為何？

3. 企業報告供應鏈的學理內涵為何？

4. 企業透明化三層模型的學理內涵為何？

5. 亞洲全球企業公民意識面對挑戰為何？

6. 企業公民意識的重要商業利益為何？

7. 課堂中提及泰國暹邏水泥公司，所採行的倫理規範之原則為何？

NOTE

Appendix
附錄

中英索引

中英索引

中英索引

英中索引

英中索引

英中索引

英中索引

中文文獻

王俊秀（1994），《環境社會學的出發》，台北：桂冠圖書公司。

王晃三（1994），《溶入各工程專業課程倫理教學設計》，精簡報告彙篇，國科會八十三年度「科學教育專題研究計畫」成果討論會精簡報告。

成中英（1984），〈企業倫理〉，《中國論壇》。

朱建民（2004），《專業倫理教育的理論與實踐》。

江岷欽、劉坤億（1999），《企業型的政府：觀念、實務、省思》，台北：智勝文化。

何森元（2006），〈從良心投資到價值創造〉，《證券櫃檯月刊》，第 122 期。

何懷宏（2002），《倫理學是什麼？》，台北：揚智文化。

余佩珊譯（1994），杜拉克原著，《非營利機構的經營之道》，台北：遠流出版公司。

余坤東（1995），企業倫理認知之研究。博士論文，國立臺灣大學商學研究所。

余坤東、徐木蘭（1993），〈企業倫理研究文獻的批評與回顧〉，《中國社會學刊》，第 17 期。

吳永猛（1998），〈企業倫理發展的探討〉，《商學學報》，第 6 期。

吳成豐（1995），〈不同組織主管價值型態的差異及其決策時影響道德的考量因素之研究〉，《台大管理論叢》，第 6 卷，第 2 期，頁 135-157。

吳成豐（1998），〈員工企業倫理滿意度與工作滿意足及道德決策考量因素：以中小企業為例〉，《勞資關係論叢》，第 8 期。

吳成豐（2002），《企業倫理的實踐》，台北：前程企業管理有限公司。

吳復新（1996），〈改進我國當前勞資關係之研究－從企業與職業倫理的觀點探討〉，《空大行政學報》，第 5 期，頁 67-123。

李安悌（1996），〈企業倫理教學辦法之探討〉，《勤益學報》，第 13 期，頁 281-284。

李安悌、陳啓光（1997），〈企業倫理教學態度調查—以二專企管科專任教師為例〉，《商業職業教育》，第 67 期，頁 63-69。

李春旺（2000），《企業倫理》，台北：正中書局。

李珊（2006），〈企業公益新浪潮〉，《臺灣光華雜誌》，第 5 期。

李誠（2001），〈什麼是知識經濟？〉。收錄於李誠主編，《知識經濟的迷思與省思》，台北：天下文化。

李鴻章（2000），〈出身背景、教育程度與道德判斷之相關研究〉，《教育研究資訊》，第 8 卷，第 3 期，頁 147-171。

沈清松（1992），《傳統的再生》，台北：業強出版社。

岸根卓郎（1999），《環境論──人類最終的選擇》，南京：南京大學出版。

岩佐茂（1994），《環境的思想》，北京：中央編譯出版社。

林玉娟（1994），《企業倫理行為的決定因素》，中山大學企業管理研究所碩士論文。

林有土（1995），《倫理學的新趨向》，台北：臺灣商務印書館。

林邦傑、胡秉正、翁淑緣（1986），大專生道德判斷測驗使用手冊，教育部委託研究計畫。

林宜諄編著（2008），《企業社會責任入門手冊》，台北：天下文化。

林煌（1991），道德判斷與道德價值取向之相關研究，碩士論文，國立臺灣師範大學教育研究所。

邱慈觀編譯（2007），Kim, K.A & Nofsinger, J.R 原著，《公司治理》，台北：培生教育出版集團。

紀潔芳（1998），〈推展企業倫理教育之時代意義〉，《職教理論》。

參考文獻

胡為善、許菁菁（2001），《An Investigation of Corporate Social Responsibility and Financial

胡黃德（1999），〈溶滲式倫理教學探討—以工業工程專業為例〉，《通識教育季刊》，第 6 期，頁 47-60。

胡憲倫、鍾啓賢（2002），〈臺灣企業永續性報告書之發展與現況研究〉，《2002 年環境資源經濟、管理暨系統分析學術研討會論文》。

韋政通（1994），《倫理思想的突破》，台北：水牛出版社。

孫震（2003），《人生在世：善心、公義與制度》，台北：聯經出版社。

徐木蘭、余坤東、沈介文（1997），〈傳統文化中企業倫理之探討—中國古籍之研究〉，《中山管理評論》，第 5 卷，第 1 期，頁 49-74。

徐木蘭、蕭新煌、沈清松等人（1989），〈為企業倫理定位〉（座談會），《卓越雜誌》。

徐耀浤（2006），〈聯合國責任投資原則之簡介與啓示〉，《證券櫃檯月刊》，第 122 期。

祝道松、林家五譯（2003），Uma Sekaran 原著，《企業研究方法》，台北：智勝文化。

翁彤（2004），《企業人力資源管理中的倫理觀》。

高希均（2004），〈事業雄心應植基於企業倫理〉。收錄於李克特、馬家敏原編，《企業全面品德管理》，台北：天下文化公司。

國立雲林科技大學工業工程與管理系碩士論文。

康榮寶（2006），《責任與利潤 -- 台商全球化新經營學》，台北：經濟部投資業務處。

張四立（2006），〈責任與利潤——台商全球化新經營學〉，收錄於臺灣企業社會責任網站 http:/ c s r . idic.gov.tw/cases 之企業與環境共生法則。

張在山譯（1991），《非營利事業的策略性行銷》，台北：授學出版社。

張定綺譯（1999），韓福光、華仁與陳澄子原著，《李光耀治國之鑰》，台北：天下文化公司。

張美燕、馮景如（1993），《臺灣經理人員企業倫理研究》，行政院國家科學委員會專題研究報告。

張雅婷（2001），出身背景、學校教育與道德判斷標準，碩士論文，國立台東師範學院教育研究所。

張鳳燕（1980），性別、道德判斷、情境變項對我國高中生誠實行為的影響，碩士論文，國立政治大學教育學研究所。

許士軍（1995），〈新管理典範下的企業倫理〉，《世界經理文摘》，第 101 期。

許士軍（2001），〈知識經濟時代的企業改造〉，錄於李誠主編，《知識經濟的迷思與省思》，台北：天下文化。

許政行（2004），〈校園倫理教育觀點與實施策略〉，《第一屆(2004)提升全人基本素養的通識教育研討會》，新竹：明新科技大學。

許菁菁（1999），模擬社會責任投資組合績效之探討，中原大學企管系碩士論文。

郭釗安（2006），＜金融業推動企業倫理的方式－社會責任型投資之探討＞，《2006 企業倫理理論暨實務研討會論文集》，頁 53-67，新竹：明新科技大學。

陳光榮（1996），＜企業的社會責任與倫理＞，《經濟情勢暨評論季刊》，第一卷，第 4 期。

陳宗韓等人（2004），《應用倫理學》，台北：高立圖書。

陳庚金（1972），《我國現行公務人員任用制度之研究》。

陳英豪（1980），〈修訂道德判斷測驗及其相關研究〉，《教育學刊》，第 2 期，頁 318-356。

陳嵩（1995），＜學生對企業倫理困境決策之態度研究－以崑山工商專科學校為例＞，《商業職業教育季刊》。

參考文獻

陳嵩、蔡明田（1997），〈倫理氣候、倫理哲學與倫理評價關係之實證研究〉，《台大管理論叢》，第 8 卷，第 2 期。

陳德禹（1992），〈從當前環境談勞雇倫理〉，《勞工行政》，第 47 期。

陳聰文（1995），〈高職學生企業倫理的教學之探討〉，《教育資料與研究》。

傅冠瑜（1999），＜我國公務人員行政倫理之析探＞，《人事管理》，第 36 卷，第 7 期，頁 44-45。

單文經（1980），〈兒童道德判斷發展與討論式教學法之運用〉，《今日教育》，第 37 期，頁 44-52。

游景新（2000），〈大學院校企業倫理教學之調查研究〉，《環球商業專科學校學報》，第 7 期。

程小危、雷霆（1981），"Performance of Taiwan Students on Kohlberg's Moral Judgement Inventory"。

馮蓉珍（1995），〈商專學生道德判斷之研究〉，《國立屏東商專學報》，第 3 期，頁 81-109。

黃培鈺（2004），《企業倫理學》，台北：新文京開發公司。

黃鼎元（2006），＜倫理的評估＞，收錄於蕭宏恩等人編著，《科技倫理》，台北：新文京開發公司。

楊俊雄（1994），＜行政倫理的政策面分析＞，《人事行政》，第 109 期，頁 62-66。

楊政學（2002a），〈農業知識經濟下農企業管理研究方法之整合：由指導實務專題製作談起〉。

楊政學（2002b），〈管理教育中定性與定量研究方法之整合應用〉，《2002 創意教學與研究研討會論文全文集》，頁 2-173 ～ 2-177，苗栗：國立聯合技術學院。

楊政學（2003a），〈農企業研究方法整合應用之探討：由指導服務行銷型農企業實務題製作談起〉，《農業經濟論叢》，第 9 卷，第 1 期，頁 63-96。

楊政學（2003b），〈技職學生道德判斷量測之研究：以明新科大學生為例〉，《第一屆企業倫理理論暨實務研討會論文集》，頁 88-106，新竹：明新科技大學。

楊政學（2004），〈校園倫理教育的定位與推行：以明新科大學生道德量測與教職員工深度訪談為例〉，《第一屆提升全人基本素養的通識教育研討會論文集》，頁 125-136，新竹：明新科技大學。

楊政學（2005），〈技職教育中校園倫理教育的實施與回饋〉，《2005 區域產業發展暨人文科技論壇論文集》，苗栗：親民技術學院。

楊政學（2006a），《企業倫理》，台北：揚智文化。

楊政學（2006b），《生命教育：只是成為別人的需要》，台北：新文京開發公司。

葉匡時（1996），《企業倫理的理論與實踐》，台北：華泰書局。

葉保強（1995），《金錢以外－商業倫理透視》，台北：臺灣商務印書館。

葉保強（2005），《企業倫理》，台北：五南圖書公司。

葉桂珍（1995），〈道德倫理觀與組織承諾、工作滿意度、及離職意向之關係研究〉，《中山管理評論》，第 3 卷，第 3 期，頁 15-29。

詹中原（1998），《中共政府與行政制度》，台北：國立空中大學。

鄔昆如（1999），《倫理學》，台北：五南圖書公司。

廖湧祥（2000），〈國內企業倫理研究文獻淺評〉，《輔仁學誌》，第 30 期，頁 43-76。

臺灣企業社會責任網站（2006），http:/csr.idic.gov.tw/cases/

臺灣企業社會責任網站 (CSR in Taiwan)：http:/csr.idic.gov.tw/

劉益榮（2001），商學學生個人價值觀與道德判斷及其關聯性之探討，碩士論文，逢甲大學會計與財稅研究所。

歐嘉瑞（2006），《工安環保報導》，第 29 期。經濟部工業局。

參考文獻

潘景華（2004），《新觀念：企業永續發展與社會責任型投資》，《證交資料》，第 501 期，49-56 頁。

潘景華（2004a），〈「社會責任型投資」（SRI）在臺灣發展之芻議〉，《證券暨期貨月刊》，第 22 卷，第 12 期，頁 23-49。

潘景華 (2004b)，〈新觀念：企業永續發展與社會責任型投資〉，《證交資料》，第 501 期，頁 49-56。

蔡明田、施佳玫、余明助（1992），〈企業經理人商業哲學觀、價值觀、道德成熟度與企業倫理態度之研究〉，《人力資源學報》，第 11 期。

蔡明田、陳嵩（1995），〈臺灣大專學生及企業經理人之倫理態度實證研究〉，《教育研究資訊》，頁 115-126。

蔡明義（2003），臺灣製鞋業推行國際社會責任認證（SA8000）之現況分析與探討 - 以台商為例。

蔡蒔菁（2002），《商業倫理》，台北：新文京開發公司。

鄭文義（1989），《公益團體的設立與經營》，台北：工商教育出版社。

蕭宏恩（2004），《醫事倫理新論》，台北：五南圖書公司。

蕭武桐（1998），＜重視行政倫理的教育與發展＞，《人事行政》，第 109 期，頁 62-66。

賴文恭（1997），＜行政行為應重視公務倫理運作之探討＞，《考銓季刊》，第 12 卷，頁 53-61。

鍾娟兒（1995），〈商業教育的新領域：企業倫理〉，《商業職業教育》，第 60 期，頁 53-58。

櫃買月刊（2006），《櫃買月刊》，7 月號。

羅耀宗等譯（2004），李克特、馬家敏原編，《企業全面品德管理》，台北：天下文化公司。

英文文獻

Administrative Science Quarterly, 33, 50-62.

Bandura, A & McDonald, FJ.（1963）. "The Influence of Social Reinforcement and the Behavior of Models in Shaping Children Moral Judgments", Journal of Abnormal and Social Psychology, 67, 274-281.

Beauchamp, TL& Childress, JF（1979）Principles of Biomedical Ethics, Oxford: Oxford University Press.

Beauchamp, TL& Childress, JF.（1979）Principles of Biomedical Ethics, Oxford: Oxford

Beauchamp,T& Bowie, N.（1997），Ethical Theory and Business, 5th edition,Englewood Cliffs, New Jersey: Prentice-Hall.

Boatright, JR(2000)Ethics and the Conduct of Business, Upper Saddle River, New Jersey: Prentice Hall.

Bowie, N.（1982）Business Ethics, Englewood Cliffs, NJ: Prentice-Hall.

Buchholz, RA& Rosenthal, SB.（1998）Business Ethics: The Pragmatic Path Beyond Principles to Process, Hemel Hempstead: Prentice-Hall Inc.

Butcher, WC.（1997）"ethical Leadership", Executive Excellence, June, 5.

Cable, S& Cable, C.（1995）Environmental Problems Grassroots Solutions, New York, St, Martin's Press.

Carroll, AB(1996)Business and Society: Ethics and Stakeholder Management, 3rd edition, Cincinnati, Ohio: South-Western Publishing Co..

Carroll, AB.（1996）Business and Society: Ethics and Stakeholder Management, 3rd edition, Cincinnati, Ohio: South-Western Publishing Company

Carroll, AB.（1996）Business and Society: Ethics and Stakeholder Management, 3rd edition, Cincinnati, Ohio: South-Western Publishing Co..

Connolly, M(2002). "What is CSR?", CSRWire, http://www.csrwire/pagecgi/intro.html.

Connolly, M.（2002）. "What is CSR?", CSRWire, http://www.csrwire/pagecgi/intro.html.

Cooper, TL.（1986）The Responsible Administrator：An Approach to Ethics for the Administrative Role2rd ed., New York：Associated Faculty Press.

Corrado, M& Hines, C.（2001）"Business Ethics, Making The World a Better Place", March 21,Brighton, MRS Conference 2001, from MORI website.

Dahlaman, C& Anderson (2001)Korea and Knowledge-based Economy: Making the Transition, OECD.

Dawkins, J.（2004）The Public's Views of Corporate Responsibility 2003, MORI.

Denhardt, KG..（1988）"The Ethics of Public Service: Resolving Moral Dilemmas in Public Organizations", Westport, Connecticut: Greenwoood Press, Inc..

Development, 45, 14-29.

Elkington, J(1998)Cannibals with Forks: The Triple Bottom Line of 21 Century Business, Cabriola Island, BC: New Society Publishers.

Enderle, G.（1987）"Some Perspectives of Managerial Ethical Leadership", Journal of Business Ethics, 6, 657-663.

Frankena, WK（1973）Ethics, 2nd edition, Englewood Cliffs, NJ: Prentice-Hall.

Frederick, W.C.（1986）." Toward CSR3:Why Ethical Analysis is Indispensable and Unavoidable in Corporate Affairs ", California Management Review Winter:126-141.

Fritzsche, DJ.（1997）Business Ethics: A Global and Managerial Perspective, New York: McGraw- Hill.

Gray, ST.（1996）"The Impact of Unethical Behavior", Association Management, November, 112.

Greider, T& Garkovich, L.（1994）"Landscape: The Social Construction of Nature and the Environment", Rural Sociology, 59(1).

Groner, DM.（1996）Ethical Leadership: The Missing Ingredient, National Underwriter, December 16, 41.

Hall, PD.（1987）"A Historical Overview of the Private Nonprofit Sector", in Powel, WW（ed.）.

Hitt, WD.（1990）Ethics and Leadership: Putting Theory into Practices, Columbus: Battelle Memorial Institute.

Hopkins, M.（2003）The Planetary Bargain-Corporate Social Responsibility Matters, London: Earthscan Publication Ltd.

Keith, D& Bloomstrom, RL(1975)Business and Society: Environment and Responsibility, 3rd ed., New York: McGraw Hill.

Kohlberg, L& Turiel, E.（1971）"Moral Development and Moral Education", in Lesser, GS.（Ed.）Psychology and Educational Practice, Illinois: Glenview.

Kohlberg, L.（1975）Moral Stage Scoring Manual, Unpublished Manuscript, Center for Moral Education, Harvard Graduate School of Education.

Kohlberg, L., Colby, A., Gibbs J& Dubin, BS.（1978）Moral Stage Scoring Manual, Unpublished.

Manuscript, Center for Moral Education, Harvard University.

McGuire, JW(1963)Business and Society, New York: McGraw Hill.

Meadows, DH.（1972）The Limits to Growth, New York: Universe Book.

O'Neil, M.（1990）Ethic in Nonprofit Management: A Collection of Cases Institute for Nonprofit Organization Management, University of San Francisco.

Paluszek, JL(1976)Business and Society: 1976-2000, New York: AMACOM.

Peters, B.G.（1996）.The Future of Governing: Four Emerging Models, Kansas: University Press of Kansas.

Pratley, P.（1995）The Essence of Business Ethics, Hemel Hempstead: Prentice-Hall Inc.

Reimer, JB.（1977）A Study in the Moral Development of Kibbutz Adolescents, Unpublished Doctoral Dissertation, Harvard University.

Rest, JR.（1973）"Development Psychology as a Guide to Value Education : A Review of Kohlbergain Programs", Review of Educational Research, 44, 241-259.

Schnaiberg, A.（1980）The Environment: From Surplus to Scarcity, New York, Oxford University Press.

The Nonprofit Sector: A Research Handbook, New Haven: Yale University Press.

Turiel, E.（1966）"A Experimental Teat of the Sequentiality of Developmental Stages, in the Child's Moral Judgments", Journal of Personality and Social Psychology, 3, 611-618.

Turiel, E.（1974）"Conflict and Transition in Adolescent Moral Development", Child

University Press.

Van Luijk, H.（1994）"Business Ethics: The Field and Its Importance", in Harvey, B.（ed.）, Business Ethics: A European Approach, Hemel Hempstead: Prentice-Hall Inc.

Vlctor, B& Cullen, JB.（1988）."The Organization Bases of Ethical Work Climates".

Weiss, JW.（1994）Business Ethics: A Managerial Stakeholder Approach, Belmont: Wadsworth Publishing Company.

國家圖書館出版品預行編目資料

企業倫理－倫理教育與社會責任 / 楊政學 編著.
－ 四版. －
新北市：全華圖書，2019.11
面 ； 公分
ISBN 978-986-463-695-2(平裝)
1.商業倫理 2.倫理教育
198.49　　　　　　　　　106019442

企業倫理－倫理教育與社會責任(第四版)

作者 / 楊政學

發行人 / 陳本源

執行編輯 / 鄭皖襄

封面設計 / 蕭暄蓉

出版者 / 全華圖書股份有限公司

郵政帳號 / 0100836-1 號

印刷者 / 宏懋打字印刷股份有限公司

圖書編號 / 0807703

四版一刷 / 2019 年 11 月

定價 / 新台幣 530 元

ISBN / 978-986-463-695-2

全華圖書 / www.chwa.com.tw

全華網路書店 Open Tech / www.opentech.com.tw

若您對書籍內容、排版印刷有任何問題，歡迎來信指導 book@chwa.com.tw

臺北總公司(北區營業處)
地址：23671 新北市土城區忠義路 21 號
電話：(02) 2262-5666
傳真：(02) 6637-3695、6637-3696

中區營業處
地址：40256 臺中市南區樹義一巷 26 號
電話：(04) 2261-8485
傳真：(04) 3600-9806

南區營業處
地址：80769 高雄市三民區應安街 12 號
電話：(07) 381-1377
傳真：(07) 862-5562

讀者回函卡

（喵田山小喵男！）

填寫日期： / /

姓名： 生日：西元 年 月 日 性別：□男 □女

電話：（ ） 傳真：（ ） 手機：

e-mail：（必填）

註：數字零，請用 ⊕ 表示，數字 1 與英文 L 請另註明並書寫端正，謝謝。

通訊處：□□□□□

學歷：□博士 □碩士 □大學 □專科 □高中・職

職業：□工程師 □教師 □學生 □軍・公 □其他

學校/公司： 科系/部門：

・需求書類：

□ A. 電子 □ B. 電機 □ C. 計算機工程 □ D. 資訊 □ E. 機械 □ F. 汽車 □ I. 工管 □ J. 土木

□ K. 化工 □ L. 設計 □ M. 商管 □ N. 日文 □ O. 美容 □ P. 休閒 □ Q. 餐飲 □ B. 其他

・本次購買圖書為： 書號：

・您對本書的評價：

封面設計：□非常滿意 □滿意 □尚可 □需改善，請說明

內容表達：□非常滿意 □滿意 □尚可 □需改善，請說明

版面編排：□非常滿意 □滿意 □尚可 □需改善，請說明

印刷品質：□非常滿意 □滿意 □尚可 □需改善，請說明

書籍定價：□非常滿意 □滿意 □尚可 □需改善，請說明

整體評價：請說明

・您在何處購買本書？

□書局 □網路書店 □書展 □團購 □其他

・您購買本書的原因？（可複選）

□個人需要 □公司採購 □親友推薦 □老師指定之課本 □其他

・您希望全華以何種方式提供出版訊息及特惠活動？

□電子報 □DM □廣告（媒體名稱 ）

・您是否上過全華網路書店？（www.opentech.com.tw）

□是 □否 您的建議

・您希望全華出版那方面書籍？

・您希望全華加強那些服務？

～感謝您提供寶貴意見，全華將秉持服務的熱忱，出版更多好書，以饗讀者。

全華網路書店 http://www.opentech.com.tw 客服信箱 service@chwa.com.tw

2011.03 修訂

親愛的讀者：

感謝您對全華圖書的支持與愛護，雖然我們很慎重的處理每一本書，但恐仍有疏漏之

處，若您發現本書有任何錯誤，請填寫於勘誤表內寄回，我們將於再版時修正，您的批評

與指教是我們進步的原動力，謝謝！

全華圖書 敬上

勘 誤 表

書 號	頁 數	行 數	書 名		作 者
			錯誤或不當之詞句	建議修改之詞句	

我有話要說： （其它之批評與建議，如封面、編排、內容、印刷品質等・・・・）